数字电影美学

谢建华 著

北京大学出版社
PEKING UNIVERSITY PRESS

图书在版编目（CIP）数据

数字电影美学/谢建华著. --北京：北京大学出版社，
2024.6. --（21 世纪高校广播电视与视听艺术专业系列教材）.
ISBN 978-7-301-35210-6

Ⅰ. J901-39

中国国家版本馆 CIP 数据核字第 2024YZ4970 号

书　　　名	数字电影美学	
	SHUZI DIANYING MEIXUE	
著作责任者	谢建华　著	
责 任 编 辑	郭　莉	
标 准 书 号	ISBN 978 -7 -301 -35210 -6	
出 版 发 行	北京大学出版社	
地　　　址	北京市海淀区成府路 205 号　100871	
网　　　址	http://www.pup.cn　　新浪微博:@北京大学出版社	
微信公众号	通识书苑（微信号：sartspku）　科学元典（微信号：kexueyuandian）	
电 子 邮 箱	编辑部 jyzx@pup.cn　　总编室 zpup@pup.cn	
电　　　话	邮购部 010-62752015　发行部 010-62750672　编辑部 010-62767857	
印 刷 者	北京市科星印刷有限责任公司	
经 销 者	新华书店	
	787 毫米×1092 毫米　　16 开本　　18.5 印张　　480 千字	
	2024 年 6 月第 1 版　2025 年 3 月第 2 次印刷	
定　　　价	79.00 元	

内 容 简 介

　　数字技术和网络技术作为推动电影变革的两大驱动力，正在使数字电影美学呈现出一系列转型：新形象、新叙事、新类型、新语言和新的本体论。本教材从智性体制、再现体制、作者体制、观看体制和审美经验等五个层面建构电影美学的知识体系，关注技术进展和美学变革的辩证关系，重审了纪实、再现、作者、风格、观众、屏幕、图像、符号、索引性、原创性等概念的本体论基础，考察了数字美学与经典美学的存续关系。

　　本教材是作者多年高校教学实践的积淀和提炼。作为一部立体化教材，本教材为学习者提供了使用便捷的在线案例资源，还为师生准备了成套的课件资料，让使用教材的师生能够立体化地开展教学活动。

　　本教材既适合高等学校相关专业师生教学和研究使用，也适合电影艺术爱好者阅读和参考。

作 者 简 介

　　谢建华，教授，博士。毕业于北京电影学院。四川师范大学影视与传媒学院副院长，博士研究生导师。学术专长为电影理论、电影美学等。中国电影评论学会理事，中国电影家协会理论评论委员会理事，中国电影剪辑学会短片短视频艺术委员会常务理事；北京电影学院未来影像高精尖创新中心特聘研究员，北京师范大学新媒体影像研究中心外聘专家，多个省级专家库成员。《艺术广角》编委。曾任北京国际电影节·北京大学生电影节专家评审及全国高校数字艺术设计大赛等多种赛事评委。

本 书 资 源

　　扫描右侧二维码标签，关注"博雅学与练"微信公众号，可获得本书专属的在线学习资源。

　　一书一码，相关资源仅供一人使用。

　　读者在使用过程中如遇到技术问题，可发邮件至 guoli@ pup. cn。

数字电影美学
请刮开后扫码获取数字资源
本码2030年12月31日前有效

　　任课教师可根据书后的"教辅申请说明"反馈信息，获取教辅资源。

致 亲爱的读者

扫码观看

数字电影美学：电影美学探索的新起点（代序）

（北京电影学院资深教授）

谢建华教授的著作《数字电影美学》），可以看成是电影数字化进程中，中国电影美学自主知识体系建构、理论研究和教学总结相结合的一项具有开创性的、领时代风气之先的成果。这本书最突出的特点就是，它建构了一个相对完善、严谨的电影美学知识体系，并将最新的数字电影美学研究成果立体化、逻辑性地呈现在读者面前。

任何学术研究的表述，原则上都是一种权力话语，或者说是一种机构性的工作，在受到多重因素助力的同时，还要受到多重因素的制约，从来都不是单凭个人力量就能完成的。电影美学的理论建构涉猎广泛、规模宏大，是具有国际交流性的中国学术话语体系建设的一个重要方面。它的表述极具特殊性，需要在对极其广阔的知识关联谱系（如哲学、美学、艺术学、叙事学、传播学、媒介考古学和电影学等）的旷日持久的摸索和研究投入中，才有可能向前推进和突显出来。在很多时候，理论表述的正确性、有效性和可理解性，很大程度上还会受到来自各个方面的预期——接受与拒绝、肯定与否定、采纳和批评——的干扰。如何恰当配置历史资源、当下现象和未来愿景之间的比例，使定论和憧憬合力发挥重要的开创性作用，在何种程度上充分利用一切可能调度的资源，包括对国内外持续不断地涌现的新的创作资源和理论资源的精选和引证，最终个人的努力会落脚在电影美学的哪个方面，诸如历史原点、逻辑起点、构成要件（概念、命题和架构），以及本体论、形态学和分类学等，以上这些问题的解决，不但与个人的资质禀赋、理论修养和开拓勇气有关，还与时代氛围、学术积累和机会运气等密切关联。正是在这个意义上，长期以来电影美学研究和发展的不均衡、不充分和未能尽如人意是完全可以理解的。也就是说，正是由于这项工作特殊的复杂性和艰巨性，谢建华的《数字电影美学》所取得的成绩才显得尤为可贵。

我曾经出版过《电影美学分析原理》（1993）、《现代电影美学基础》（1996）、《现

代电影美学体系》（2006）和《电影美学形态研究》（2011）。但我一直以来都心心念念想写出一本不加任何修饰词和限制语的、真正纯粹的电影美学著作而不能。就我的观察和感觉，现在推出这样一本电影美学著作的时机和条件已经基本具备，但我自己的能力还做不到这一点，充其量只能尽最大努力推出《电影美学要略》这样一本在诸多方面还有很多缺憾的著述。更重要的是，谢建华的这本《数字电影美学》，仅仅从书名来看，不但表明了他坚持电影美学纯粹性的学术态度，而且表明了他对电影美学的理论认知已经进入一个崭新时代。

按照麦克卢汉1964年提出的媒介延伸理论和人类文明阶段理论，我们现在可以推断的是，语言技术、文字技术和印刷技术塑造了人类的印刷文明，电影技术、数字技术、计算机技术、互联网技术和人工智能技术，将要塑造的是人类的新印刷文明，或者说电子文明，将要开启一个崭新的人类文明生态和进程，即数字化和智能化协同发展的数智化时代。这样一个进程与爱森斯坦、让·雷诺阿、阿斯楚克、塔尔科夫斯基和柏格森、巴赞、麦茨和德勒兹等电影艺术先驱和理论先驱们的艺术探索和理论憧憬在大方向上是完全一致的。在这个意义上，我们确实可以说，《数字电影美学》是一部视野开阔，及时跟进了时代前进脚步的，具有前瞻性的著作。

这本书共分七章，对应的是对数字电影美学知识的架构，共七个结构相对合理的模块，看起来无懈可击。这七章构成的七个模块依次是：知识逻辑、智性体制、再现体制、作者体制、观看体制、审美经验和美学批评。第一章"知识逻辑"开宗明义告诉我们，数字电影美学知识是人类知识体系中具有特殊重要性的一个部分，我们在对其进行收集、筛选和整理过程中所依据的最根本的原则便是逻辑。正如施一公教授所说，科学研究和科学创造最根本的原则就是跟着逻辑走。第二、三、四、五章，智性体制、再现体制、作者体制、观看体制，特别引人注目而且不同凡响地四次重复使用了"体制"这个概念。在我看来，这种重复使用一定不是随意为之，而是作者深思熟虑的结果，尽管作者并没有给"体制"下一个定义。

我想起了我在2022年推出的一篇题为《从"三部曲"到"四重奏"的拭目以待》的微博中所指出的，海德格尔的《存在与时间》（1927）、萨特的《存在与虚无》（1943）和阿兰·巴迪欧的《存在与事件》（1988）可以称为"存在三部曲"。它们不是由一个人写出来的，所以给人的感觉是有点前仆后继的意思。海德格尔的《存在与时间》开始出版时标明为第一卷，似乎预示了起码有"三部曲"，但是后来没了下文。不过不要紧，萨特跟了上来，拿出了《存在与虚无》，巴迪欧又再次跟进，亮出了《存在与事件》，似乎标志着"存在三部曲"依次宣示存在的命运或宿命的隆重收官：时间是存在的条件，虚无是存在的归宿，事件是存在的确证。但问题是，难道存在论真的

就止于现有的三部曲了，抑或我们还可以期待它的四重奏？在逻辑上，存在论的第四重奏即《存在与机构》确实具有很强的可期待性。我最近给"人"下了一个新的定义：人是被机构性区隔及组装式建构的动物。第四重奏讲述的就是，机构是存在的坎陷。但是现在，看到谢建华的著作后，我的期待改变了。我突然感觉到，谢建华所说的"体制"，是比人的存在坎陷于其中的机构更大的坎陷，人的一切活动和作为都是被体制所区隔、组装、建构和调试的。电影美学研究的所有重要方面，脱离了几乎无所不在的体制，孤立地进行研究，是不可能得出有价值的观点和结论的。

书中的第二章"智性体制"开诚布公地宣布，对电影的研究，特别是电影美学研究，是一定要有学术准备的，是必须有门槛要求的。就像德勒兹仿佛预先专门针对大卫·波德维尔和诺埃尔·卡罗尔所倡导的"电影研究和电影批评不需要任何理论准备，随时随地都可以开始"的"中层论"观点所说的，不要问什么是电影，而要问什么是哲学。长时间以来，似乎没有人知道德勒兹说这句话究竟是什么意思。在这里，我们突然明白了，德勒兹的意思是，在没有把哲学本体论问题搞明白之前，我们对电影的理解永远也达不到哲学本体论要求达到的那个程度，这一点是德勒兹不能容忍的。所以谢建华使用"智性体制"意味着：问题已经到了这样一种严峻的程度，电影美学研究涉及的那些最根本的概念或问题，如果不能在哲学本体论的意义去探讨的话，无法得出有价值和有意义的观点。

在这本书接下来的三、四、五、六、七章——再现体制、作者体制、观看体制、审美经验和美学批评中，作者用五章，即五个块面总结美学知识体系，架构看似是传统的，观察的视角却是全新的，因为各个层面的具体结论都有了重大更新。书中在重新审视了纪实、再现、作者、风格、观众、屏幕、图像、符号、索引性、原创性等在传统电影美学中占有重要地位的概念的基础之上，还进一步提出和探讨了数字技术和网络技术推动电影美学向数字电影美学变革过程中出现的一系列新的概念转型，包括新形象、新叙事、新类型、新语言和新的本体论。同时还涉及数字电影美学与经典美学究竟是一种传续关系、延伸关系，还是一种彻底的挑战关系和决裂关系等问题。值得称赞的是，作者在这些问题上采取了一种向前看的发展眼光和多元开放的立场。特别是书中提出的电影的"无限本体论"的观点和策略，强调电影的本体是开放的，不是固定不变的，电影在本质上具有随着时代和技术的发展、观众的需求以及文化的变迁而不断变化、持续扩展以及无穷演变的可能性和存在空间。不能把电影简单地理解为一种视觉艺术或叙事媒介，在一定的条件下，电影还是一种可以跨越时空、连接现实与虚拟、融合多种艺术形式的综合艺术或媒介手段。电影不再局限于传统的银幕和影像，而是向虚拟现实、增强现实、互动电影等新的领域拓展。

这使我想起了我曾经提出的一个观点，即电影未来发展将引起一个全思化进程。这个观点的要点是：马克思曾经指出过语言是思想的直接现实，但是将来，随着电影的发展，很有可能，电影将成为思想的直接现实。这个要点涉及的理论支持，关系到对思维的更深入的理解。对思维的理解，既涉及媒介理论，又涉及认知科学，缺一不可。1964年麦克卢汉发现，柏格森在1907年就把电影形式与思维过程联系在一起。1985年德勒兹从柏格森的思想出发，讨论电影和思维的关系。他清楚地了解到，包括爱森斯坦在内的电影先驱者们早就认识到了电影能够思维，只是当时条件还不够成熟。但是他相信，人们用电影进行思维的一天终究会到来。就我们知道的，1927年，爱森斯坦就有了用电影来拍《资本论》的想法。1930年，让·雷诺阿认为，语言和文字能够做到的一切，电影都能够做到，而且会做得更好。1948年，阿斯楚克设想，笛卡尔将不是用笔先写出他的哲学著作《方法论》，而是直接用电影手段把它拍出来。还有，认知科学对人的认知活动即思维活动的本质也有了全新的认识和理解：人的认知是具身的、延展的和分布式的。尽管现在我们对思维的了解还很不够，但可以肯定的是，思维不仅是大脑皮层的事，也不仅仅是身体的事，还是世界的事。正如中国古人的天人合一、知行合一思想所表达的那样，人是与天地同在、同思的。张载说的为天地立心，就是为天地立思。

现在我们有理由说，这本书的出版，不仅开启了数字电影美学作为电影美学探索的一个新阶段的新起点，而且预示了数字电影美学的无限探索空间。这本书可能给我们留下的一个最大的悬念和考验，就是将来我们究竟如何配置可见性和可听性。

目　　录

第一章

知识逻辑

📽 **学习目标**

　1. 从人类的知识体系出发，理解美学的定义和美学研究的任务。在此基础上，界定电影美学的性质：一种诉诸电影艺术终极形式描述的中间理论。

　2. 梳理电影美学研究的历史，确立电影美学的知识逻辑。以雅克·朗西埃的美学是"艺术特有的识别体制"的观念为基础，认识电影美学的内容系统：智性体制、再现体制、作者体制、观看体制和审美经验。

　3. 在回顾电影史的基础上，分析经典电影美学向数字电影美学转变的动力，明确数字电影美学研究的必要性。

📽 **关键词**

艺术哲学　审美制度　雅克·朗西埃　中间理论　经典电影美学　数字电影美学

一、美学的知识体系

（一）美学与哲学

　　美学通常被视为哲学的分支。"美学即艺术哲学"这一广为人知的说法说明：美学的认知必须求助于哲学的界定，厘清美学与哲学的亲缘关系，是我们认识美学的起点。那么，哲学是什么呢？

　　我们通常把人类的知识体系划分为宗教、艺术、科学和哲学四个基本领域，它们是人类特定生存经验的总结。宗教源于恐惧，指向神秘，以建立人与自然、社会的信赖为目的，发展出一神论和多神论等信仰解释体系；艺术源于娱乐，指向象征，以感知和想象为主要形式，发展出音乐、舞蹈、雕塑、绘画、电影等丰富多彩的感性形式；科学源于惊奇，指向分析，以实验、推理为手段，发展出数学、化学、天文、生物等形式推演的知识系统；哲学源于困惑，指向理想，通过对目的的批判和方法的反思，"使思想在逻辑上更明晰"。哲学探索永恒的秩序，是"知识的

知识"①。不同的知识满足不同的需求，也划定了不同的学科领地，但都是同质实体的世界所呈现的多种形态。

根据知识生产的路径，我们可以把它们分为感性描述和理性推演两类，前者与人的观察和感受相关，后者是思维推导的规则世界。当然，也可以从性质出发，将知识划分为绝对和相对两类。宗教是生存的寓言，艺术是心灵的秘境，它们蕴含的知识都是相对的、主观的；科学以求真为本能，以应用为使命，通过理论的互相竞争和自我修正，最终发现规律与真理。显然，科学带有鲜明的绝对理性特征，它所依赖的论证、推理和实验手段与艺术倚重的想象和象征方法相矛盾。哲学则赋予人类智慧，教人从物质实体中发现律法、规则，划定可思与不可思、可述与不可述、有益与无益的界限，将人从纷繁混乱的知识信息中拯救出来，形成对"完全、统一知识"的最理想、最真实、最恒久的表述。可以说，哲学跨过科学、宗教、艺术的门槛，登临知识殿堂的穹顶，成为百科知识系统的"净化器"和统合"感觉的乌合之众"的法宝。亚里士多德因此放言："如果哲学家愿意屈尊，他们可以在任何一个领域取得成功。"②

哲学领域涵盖逻辑学、美学、伦理学、政治学和形而上学五个学科。逻辑学探索正确思考、有效推导的方法，涉及概念、命题、推理等逻辑形式的研究；伦理学研究行为方式和道德品格，回答诸如生活的终极目标是什么、如何获得幸福、何为理想的生活等问题；政治学研究政治行为、政治体制和政治现象，以探索理想的社会组织形式为目标；形而上学致力寻找实在的"终极本质"，包含本体论、哲学心理学和认识论；美学研究"理想的形式"，是感性的现象学。③ 在哲学的王国里，美学以艺术为对象、以哲学为方法，发展出一套关于艺术认知、艺术感知和艺术形式的知识系统。

自德国人鲍姆嘉通（Alexander Gottlieb Baumgarten）1750 年出版奠基性著作《美学》以来，美学已有 270 余年的学科史。美学（Aesthetics）是心灵哲学（或哲学心理学）和审美判断研究的现代性延伸，拉丁语词源 aesthetic 和希腊语词源 asthetik 均意指感觉、感知，这暗示了美学对思想理性的反叛和对心灵感性的信任。在美学诞生的 18 世纪中叶，认知和意志之外的情感能力更加吸引人的兴致，哲学家们开始对理性的结构逻辑进行自觉审查，殚力发掘直觉、感性的巨大力量，伊格尔顿（Ferry Eagleton，又译伊格顿）因而说"美学的诞生本身意味着传统理性的某种危机"④。爱尔兰哲学家哈奇森（Francis Hutcheson）在形而上学和伦理学之外，开始研究美和美德的原始观念，认为感觉（sense）是"知觉（perception）的高级力量"，事物内在的美感与理性同等重要。⑤ 休谟（David Hume）认为，"品味机制"（the mechanism of taste）由感知和情感两个阶段

① 维特根斯坦：《逻辑哲学论》，贺绍甲译，商务印书馆，1996：44。

② 威尔·杜兰特：《哲学的故事》，蒋剑峰、张程程译，浙江大学出版社，2015：77。

③ 威尔·杜兰特：《哲学的故事》，蒋剑峰、张程程译，浙江大学出版社，2015：3。

④ 泰瑞·伊格顿：《美感的意识形态》，江先声译，商周出版社，2019：98。

⑤ Francis Hutcheson, *An Inquiry Into the Original of Our Ideas of Beauty and Virtue*（Indianapolis：Liberty Fund，2004）：25.

构成,人类的心灵则据此运作。① 康德建立了系统而全面的美学理论,使美学真正成为哲学的"合法"主题。他研究心灵结构的"先验哲学"说,提出"美是无目的之合目的性"、美的"主观原则"等著名论断,显示了认识论、形而上学、伦理学和美的分析、审美判断相联系后所产生的巨大潜能。② 黑格尔赓续心灵哲学一脉,认为人的大脑无法独立获得自我认知,但心灵具有自我意识,艺术则是为心智的发展服务的。如果宗教在形象想象中把握绝对,哲学在概念思维中把握绝对,艺术则是在感官直觉中把握绝对。③ 他致力于在艺术的形式特征和内容意义间建立连贯的逻辑结构,描绘艺术活动呈现的复杂心智发展过程。他在《美学》中提出了"美是理念的感性显现"的核心论点,不仅对象征型艺术、古典型艺术和浪漫型艺术进行了兼具历史和美学的分析,也对建筑、雕塑、绘画等艺术门类进行了具体阐释,为后世美学研究树立了典范。④

在此之后,西方美学史学者灿若星辰,自伏尔泰、莱辛、叔本华、席勒、谢林、尼采、海德格尔、克罗齐、科林伍德,至梅洛-庞蒂、萨特、阿多诺、本雅明、福柯、罗兰·巴特、德里达,及古德曼(Nelson Goodman)、弗兰克·西布利(Frank Sibley)、理查德·沃尔海姆(Richard Wollheim),他们的鸿篇巨制埋藏了大量关于美学的真知灼见。这些学说涉及表现主义、唯心论、现象学、后现代、形式主义、经验主义等认识论,也论及审美中的判断、态度、经验、品味和价值等问题。我们不准备对此一一赘述,因为这些美学论著很大程度上也是哲学撰述,大可不必在此将哲学史重述一遍。重要的是:在对美学史的简要回顾中,我们发现这些美学家研究工作的共性,就是跳过"特殊性"和"普遍性"、现象和本质、对象和直觉活动的对立,将"感性确定性"视为"一种最丰富的认识"⑤,进而将其确立为一种把握世界的方法,这就是美学的要义。

扼要言之,美学是对感性形式的理性发现,是一种感官认知学或认知心理学,它以审美主体的心理、知觉为基础,诉诸语言哲学、伦理学、心理学等方法论,致力于对艺术和审美体验进行理性总结,兼具美感经验和认识论的双重属性。鉴于美学知识的"低层次理性"特征,"艺术的敏感性"和"清晰的思维能力"对于美学研究缺一不可。⑥

(二) 美学的任务

从美学的历史和概念出发,美学家框定了本学科的研究范围和主体内容。简

① D. Hume, "Of the Standard of Taste", in E. Miller (ed.), *Essays*:*Moral*,*Political and Lite-rary*,(Indianapolis:Liberty Fund, 1987).

② 《康德三大批判精粹》,杨祖陶、邓晓芒编译,人民出版社,2001:455。

③ *Hegel's Aesthetics*:*Lectures on Fine Art*(Vol. 1)(Oxford:Oxford University Press, 1975):101.

④ 黑格尔:《美学(第一卷)》,朱光潜译,商务印书馆,1997。

⑤ 黑格尔:《精神现象学(上)》,贺麟、王玖兴译,商务印书馆,1979:61。

⑥ 克莱夫·贝尔:《艺术》,薛华译,江苏教育出版社,2005:1。

要说，美学的任务就是要回答三个问题：艺术是什么？艺术何以重要？人如何把握与艺术的关系？这形成了**美学的三个研究主题：艺术的定义、艺术的属性和审美体验**。

1. 艺术的定义

阿瑟·丹托（Arthur Danto）认为，"什么是艺术"可能是艺术哲学（美学）的"核心问题"。[①] 但这显然不是一个简单的问题。由于艺术属性的多元化、评价过程的开放性和定义的历史限定条件，几乎没有两个人的回答是完全相同的。从最早的"模仿/再现"（柏拉图）、"感情媒介"（托尔斯泰）、"直觉表达"（克罗齐）、"有意味的形式"（克莱夫·贝尔），到"艺术充其量只是被展览物品的家族相似性"［韦兹（Morris Weitz）］[②]，以及阿瑟·丹托开列的艺术品的三个必要条件——关于某物、体现意义、对呈现的艺术历史背景（丹托称之为"艺术世界"）的依赖[③]，这些定义有让人信服的地方，也有使人质疑的瑕疵。著名哲学家沃尔海姆在其代表作《艺术及其对象》（*Art and Its Objects*，1968）中，试图在心理学和社会学之间找到定义艺术的平衡点，前者涉及艺术家的表达冲动，后者强调实现艺术家意图的制度环境。20世纪中期开始，哲学上的反本质主义和分析美学的怀疑论，越来越将艺术推向"不可定义"的险境。无论采用功能主义还是程序主义思维，簇（集群）定义还是一元定义，既然每一种定义都可找到反例，艺术与非艺术、各艺术门类之间的边界又在不断位移，给艺术定义似乎是一件徒劳的工作。

总体而言，艺术定义作为美学研究的重要问题，在不同历史时期出现了不同的方法分野，高建平将其归为规范性和描述性两类。规范性定义显得有些粗暴、武断，但它有一个可判断的明确标准，如科林伍德（R. G. Collingwood）在《艺术的原则》中提出的"艺术是娱乐"。[④] 但是，没有愉悦体验的作品就不是艺术吗？据此定义，贝拉·塔尔（Béla Tarr）的电影、毕加索的画、电影《芬尼根守灵夜》（1966）是否应该被清除出艺术王国？描述性定义比较犬儒、实用，它列出了符合艺术期待的属性清单，但显然这些清单很难穷尽艺术的本质，作为标准也难免漏洞百出。如乔治·迪基（George Dickie）提出，艺术品是一种人工制品，是为了呈现给艺术世界的公众而创造的。[⑤] 那么，一个婴儿随手涂鸦的"画作"被父母拿给亲友展示，这算不算艺术品呢？"人工性"和"公共展示"这两个并列条件显然不足以确定艺术的内涵。

①　Kendall Walton，"Aesthetics—What？Why？and Wherefore？"，*The Journal of Aesthetics and Art Criticism*，2007，65（2）：148.

②　M. Weitz，"The Role of Theory in Aesthetics"，*Journal of Aesthetics and Art Criticism*，1956，(15)：27-35.

③　Arthur Danto，*After the End of Art*（Princeton：Princeton University Press，1997）：195.

④　R. G. Collingwood，*The Principles of Art*（Oxford：Oxford University Press，1958）.

⑤　G. Dickie，*Art and the Aesthetic*（Ithaca，NY：Cornell University Press，1974）.

图 1-1 贝拉·塔尔《都灵之马》画面

为了克服这两种定义方式的缺陷，一些美学家尝试对规范性和描述性思维进行综合，给出了兼具质性和现象特征的定义。如："艺术是一种旨在提供审美体验的物品的生产"；"艺术是由一种独特的美学类型的可感知特征所标记的对象"；艺术是一种"解释理论"，因为它的制度地位或历史角色，或它在符号系统中的位置，而具有一定的句法和语义属性。[①] 这些定义并非简单地罗列条件，而是试图吸收哲学的灵感，以一种整体观、系统性思维回答艺术是什么的问题，体现出明显的综合论或混合性趋势。这既避免了"任何东西都是艺术品"的泛艺术论，也避免陷入二律背反的陷阱，找不到符合概念条件的艺术品。

20 世纪后期，法国哲学家雅克·朗西埃从感官经验转向哲学思考，提出了一个更具启发性的艺术定义。他说："艺术是一种可以让艺术变得可见的装置。"艺术的特性在于重新架构一个物质的和象征的空间，让这些空间和关系从物质上和从符号上重新绘制出共同的领域。[②] 为了能够按照本身来存在，它必须等同于一个特定的，将时间、可见性形式和可理解性模式统一起来的认同体制。艺术为我们而存在的认同体制需要有一个名称，这就是"美学"。[③] 这个定义用"艺术"定义"艺术"，冒着重复定义的风险，明确了艺术的装置性质。朗西埃认为这个装置系统通过架构物质和象征空间，使时间、形式和主题变得可见、可感知，并由此得到人的认同。这种说法既肯定了审美兼具认知和感觉的双重属性，又强调了艺术中存在复杂的可感物分配格局的现实，是一个相对周全的定义。

2. 艺术的属性

克莱夫·贝尔认为，艺术作品的本质属性——"即将艺术作品与其他对象区分开来的那种属性"，应该成为美学的中心问题。[④] 艺术属性问题涵盖了丰富的知识体系，具体

① M. C. Beardsley, "Redefining Art", in M. J. Wreen & D. M. Callen (ed.), *The Aesthetic Point of View* (Ithaca, NY: Cornell University Press, 1983).

② 雅克·朗西埃：《美学中的不满》，蓝江、李三达译，南京大学出版社，2019：22-24。

③ 雅克·朗西埃：《当代艺术与美学的政治（节选）——1985 年以来的当代艺术理论》，王春辰译，《美术》2014 年第 7 期。

④ 克莱夫·贝尔：《艺术》，薛华译，江苏教育出版社，2005：3。

说就是要回答两个问题：艺术何以重要？艺术因何成为艺术？这涉及三个方面的内容：

一是艺术的价值。艺术的功能是愉悦（心理）、崇高（道德）、共鸣（情感）还是知识（认知）？约翰·萨德兰（John Sutherland）在《文学的 40 堂公开课》中提出"文学的任务是制造笑声"[1]，相信好莱坞也应该非常认同这一点，他们视娱乐为艺术的生命线。愉悦说在古典美学和现代美学中都非常流行，但它无法解释哥特小说、恐怖片广受欢迎的现象。面对恶人怪物、惊悚情节和悬疑氛围，观看者究竟是喜欢紧张感（不高兴），还是在制造紧张的艺术性形式中找到了乐趣？美国哲学家古德曼认为，"艺术必须如科学一样，成为一种发现、创造和扩大知识的方式"[2]。英国维多利亚时代的统治者由此意识到，文学绝不仅是"意识形态的侍女"，它"本身就是现代的道德意识形态"。艺术之所以能承担拯救社会的重任，是因为它开拓了一个"纯净、明亮的真理境界，所有的人得以相扶相携、徜徉其间"，从而超脱充满烦恼、纷扰、喧嚣的低级生活。[3] 但是，如果我们把艺术的价值指向理解力，假定人们欣赏艺术的最大动力源自智性体验，那又如何解释一些思想深刻的"烧脑电影"票房惨淡、"无脑爽片"却赚得盆满钵满的事实？总结"中心思想"并不适合所有影片。如果观众走进影院的目的是受到教育、获取思想，为何他们不去读叔本华的著作《人生智慧箴言》或接受老师的教育，而选择去看影片《婚姻生活》（1973）或《酒精计划》（2020）呢？我们不能否认弗洛伊德《梦的解析》的价值，但它显然无法取代影片《穆赫兰道》（2001）、《内陆帝国》（2006）的功能，艺术中所包含的知识需要借助理解力来证明，但创作没有传达真理的义务。所有这些困惑，必然将艺术功能问题引向更广阔的地带：审美主体的目的注定会影响审美判断的结果；人对艺术需求的多样化，必然会将艺术的价值复杂化。艺术和情感、艺术和知识、艺术和道德、艺术和政治规则之间的关系盘根错节，固化艺术的某一种功能，就会歪曲艺术品的存在体制，对艺术的理解也将是不完整的。

图 1-2 《婚姻生活》画面　　　　　　　图 1-3 《内陆帝国》画面

二是艺术的形式体系。对美的判断就是对感性形式的判断，所有的美学理论都必

① 约翰·萨德兰：《文学的 40 堂公开课》，章晋唯译，漫游者文化事业股份有限公司，2018：101-108。

② Nelson Goodman, *Ways of World Making*（Brighton：Harvester Press Ltd, 1968）：102.

③ 泰瑞·伊格尔顿：《文学理论导读（增订二版）》，吴新发译，书林出版社，2011：40-43。

然是形式主义的。① 或者说，美学的核心任务之一，就是以理性思维发现感性秩序，分析、总结艺术创作中的系统性规律、必须遵循的普遍性法则，以及艺术作品所呈现的形式体系。那么，艺术的审美属性有哪些呢？

荷米伦（Göran Hermerén）将其区分为情感属性（如"悲伤"）、行为属性（如"克制"）、格式塔属性（如"统一"）和品味属性（如"花哨"）等四种类型；戈德曼（Goldman）认为可以从纯粹价值属性、情感属性、形式属性、行为属性、唤醒属性、再现属性、二阶知觉（second-order perceptual）属性和历史相关属性等八个方面去分析艺术品的美学价值。② 总体上说，关于艺术规则和形式语言的知识应包括三个方面：第一，艺术如何处理与现实的关系？虚构与叙事如何形成审美的闭环？在一个混杂着写实、隐喻和象征的符号世界里，艺术如何传达意义？艺术语言和它所表现的对象之间存在什么样的转换机制？这些问题可称为艺术的"再现体制"。第二，创作者如何设计艺术语言？如何处理表达、再现和艺术反身性的关系？风格是如何形成的？如何进行艺术创新？艺术创作究竟有无作者属性？作者性又是如何体现的？这些问题谓之艺术的"作者体制"。第三，艺术作品是如何被传播和接受的？艺术的传播具有哪些媒介？媒介和传播效果之间有何关系？艺术接受中感知和认知孰轻孰重？接受者如何在图像、形象、速度、虚构等形式语言中得到美的享受？沉浸感（穿透性）和界面感（融合性）哪个更有利于艺术品的接受？这些问题属于艺术的"接受体制"。再现体制、作者体制和接受体制分别侧重创作对象、创作者和接受者的论述，构成了关于艺术的立体知识系统。

三是分类艺术的特征。艺术分类问题虽然难以达成共识，但分类型分析美学规律，不仅有助于从微观掌握美学奥义，也便于理解各类艺术之间的细微差异。通常的观点是将艺术划分为绘画、摄影、雕塑、戏剧、文学、电影、音乐、舞蹈、漫画、设计、建筑、游戏、书法，它们分属于文学艺术、表演艺术、视听艺术、媒体艺术、时空艺术等形态。研究分类艺术特征的难点在于：一方面各类艺术的语言和形象存在方式几乎都不是单一的，因此很难科学、清晰地划定各类艺术的界限。2011 年艺术升级为门类以来，国务院学位委员会对下设一级学科目录设定的争议充分说明了这一点。另一方面，艺术的发展是动态的，由于子类艺术互相吸收、转化、混合，进而衍生出许多新的艺术形式，这使得对它们进行美学分析变得极具挑战，无论何时我们也不可能把艺术的子类目录列举齐全。

举例来说，文学被视为与艺术平行的学科门类，但美学将其与电影、绘画一样划归艺术的门庭。哪些可以视为文学作品呢？直到 17 世纪晚期，人们对文学的理解还局限于"一种富有想象力和创造性的严肃艺术"，符合这种定义的只有诗歌和凤毛麟角的悲剧作品。18 世纪开始，小说和散文（包括影响力巨大的哲学小品）渐次加入文学大家庭，但直到 19 世纪，仍有批评家质疑小说的文学身份。③ 今天，小说、散文、诗歌、

① Berys Gaut & Dominic Lopes（ed.），*The Routledge Companion to Aesthetics*（3rd edition）（London & NY：Routledge，2013）：254.

② Jerrold Levinson（ed.），*The Oxford Handbook of Aesthetics*（Oxford：Oxford University Press，2005）.

③ Berys Gaut & Dominic Lopes（ed.），*The Routledge Companion to Aesthetics*（3rd edition）（London，NY：Routledge，2013）：521-522.

戏剧（剧本）等的文学地位已经无可争辩，但随着近年来网络小说、图像小说（graphic novel）的出现，人们再次对文学的边界产生怀疑。问题的核心是对文学美学特性的认识。如果我们将文学视为"想象性的写作"，难道历史、哲学和电影就没有想象力吗？文学是一种单纯的艺术形式，还是一个以语言功能和文本属性建立区隔的艺术共同体？人们通常认为，文学语言比日常语言更通透、更自觉、更有设计感，文学文本有稳定的流通介质（印刷）、阅读方式和消费群体，但电子书、口水诗（如"梨花体""羊羔体"）等现象又使此定论难以为继。埃利斯（John M. Ellis）索性说文学就像"杂草"，无所谓什么本质。一个人对着一张铁路时刻表左思右想，如果他不是为了寻找车次，而是为了刺激内心对"现代生活的速度和繁复"的省思，我们也可以说这是文学。① 这种功能性而非本体性的"泛文学"观，彻底把文学的城堡摧毁了。无论如何，争论成堆，它们已成为摆在年轻的文学哲学（philosophy of literature）学科面前的重要问题。

3. 审美经验

对审美经验的研究涵盖两个方面：一是审美属性；二是审美过程。

有人将"是否感动"作为评价作品优劣的标准，有人持"真实"的准绳去衡量艺术品的高下，这说明我们对情绪和理智、感知与沉思哪个是审美活动的本质缺乏共识。康德对审美属性做出了相当丰富的论述，认为"审美无利害"，是一种"自由发挥想象力的判断"；"美"是对特殊个体的主观判断，不涉及类群的综合推理。比如，用"美"来形容莫扎特《A大调单簧管协奏曲》的观感没错，但这对于柴可夫斯基或马勒的浪漫主义音乐肯定是个"拙劣"的描述。康德从比较出发，界定了审美属性的四个特征：（1）与事实判断不同，审美是主观的；（2）与纯粹主观判断不同，审美要求他人的同意；（3）与基于实践理性的判断不同，审美没有实践目的，需要想象力的自由发挥；（4）与纯粹的幻想或肤浅的吸引不同，审美又有目的性的标志。② 在审美活动中，审美主体综合运用感知、想象、推理、记忆、联想等，在美的对象面前做出价值判断，这决定了审美活动的完形性、非工具性、评价指向和移情特征。

另一个问题是审美活动的特点，也就是对审美过程的研究。艺术家在创造艺术品的时候，经常面临的问题是：我创作的目的是什么？如何组织必要的艺术元素？如何处理个性风格和大众品味的平衡？反过来，审美主体也关注相似的问题：创作者表达了什么？我看到了什么？这个表达是好的还是差的？审美主体着迷于探索艺术品本身，关注形式与形式之间的关系，跟艺术家玩"解谜"游戏，同时测试艺术技巧的效力。但对审美过程的分析一直存在困难，原因有二：一是艺术品是内容和形式的统一体，当我们将分析诉诸形式时，这种形式可能是内容选择的结果；当我们的分析转向内容时，内容里面可能蕴含了形式的逻辑，艺术洞察力因此也常常变成艺术偏见的代名词。二是审美体验是一种非常特殊的心理状态，个体的审美态度存在差异，所以美学家迪基在文章《审美态度的神话》中说，"所有试图描述审美态度

① 泰瑞·伊格尔顿：《文学理论导读（增订二版）》，吴新发译，书林出版社，2011：22-23。

② Gordon Graham, *Philosophy of the Arts：An Introduction to Aesthetics* (3rd edition) (NY：Routledge，2005)：18-19.

的尝试都失败了"①。

艺术属性和审美态度究竟哪个决定审美的结果？这个问题一直是现代美学争论的焦点。英国哲学家布洛（Edward Bullough）提出"心理距离"（Psychical Distance）的概念，他将审美主体比作登山者，强调只有从体力（攀登动作）和危险（或者对危险的恐惧）中抽离出来，才能获得攀缘的乐趣。② 距离为美提供了标准，是生成艺术气质和审美意识的必备条件。美学家迪基也认为"沉思"和"距离"对审美很重要，但它们都可简化为对一个对象的密切关注。③ 日本哲学家西田几多郎借用禅宗的概念，认为"纯粹体验"和"无我"是审美的根本。他说，美是一种"直觉的真理"（非逻辑真理），产生美感的真理不是来自推理过程，而是一种突然的情感反应。因此，要想体验"真正的美感"，必须以一种纯粹的"无我"（muga）状态来面对事物。④ 这些研究都偏重对审美态度的分析，认为审美主体的动机、注意力、审美情感和敏感力会极大地影响审美的结果。

以上结论仍有不少存疑之处。比如，美学理论强调审美的无私、无功利，意谓审美主体必须与对象保持一定距离，从当下经历抽身，才能获得美的体验。但审美的前提是人对艺术的兴趣，这种兴趣算不算"无私"呢？更何况在审美语境中，能否彻底消除个体的欲望和记忆，还是个未知数。很多读者抱着获得恋爱经验的目的去阅读简·奥斯汀的小说，一些观众打定主意通过重看《花束般的恋爱》打发时间，他们不够"无私"和"超脱"，但不影响阅读和观影的审美性质，他们更不会否认自己的阅读是一种审美行为。

图 1-4 《花束般的恋爱》画面

① George Dickie，"The Myth of the Aesthetic Attitude"，*American Philosophical Quarterly*，1964，1（1）：57.

② Robert A. Evans，"An Aesthetic Attitude：An East-West Comparison of Bullough and Nishida"（MA diss.，the College of Arts and Sciences of Ohio University，2010）：8-9.

③ George Dickie，"The Myth of the Aesthetic Attitude"，*American Philosophical Quarterly*，1964，1（1）：57.

④ 西田几多郎：《西田几多郎哲学选辑》，黄文宏译，联经出版社，2013。

二、一种中间理论

明确了美学的定义和内涵，电影美学的界定就相对容易了。既然美学是一种感知的认识论，是对艺术和美的现象本质、艺术共通原则、审美过程等方面的综合研究，电影美学作为对电影的美学研究，它的关注点同样有三个层面：电影的定义；电影的艺术属性和系统规律；电影审美的方法。

（一）电影的定义

美学继承哲学的重要基因，是一切从概念开始。伏尔泰说过一句十分有趣的话：如果你想要与我交谈，那么请先给你的用语下个定义。① 严肃讨论电影美学问题之前，每一个概念都应该经过斟酌和检验，电影作为美学的对象更应该被认真讨论。对电影美学而言，回答电影是什么的问题，既是廓清美学研究的边界，也是界定美学材料的性质。

"电影"的概念一直含糊不清。它究竟是艺术形式、媒介还是文化活动，至今为止仍未有定论。可以说，自诞生以来，电影一直面临自身"是什么"的追问。或者说，电影发展一百多年的历史，就是不断回答"电影是什么"的历史。邵牧君先生曾说过一段意思类似的话，他认为："电影一百年的兴衰消长，也无非是正确看待或错误看待电影的结果。"② 他从电影与艺术关系的角度，将电影发展归结为"电影争取成为艺术""电影成为艺术"和"电影拒绝成为艺术"三个阶段，这在一定程度上也反映出我们认识电影的脉络。

最简单的定义往往是描述性的。阿恩海姆的电影定义非常写实：电影就是由胶片投射出来的移动图像。③ 如果对它进行扩展，可以得到一个更详尽、完整的表述：电影是一种用摄影机制作，用胶片或数字介质记录、存储和展示的运动影像。这个定义虽然缺乏形而上的概括，但面面俱到，摄影、制作、放映等人工创作流程都包含在内，也同时明确了电影的媒介、物质和运动属性。诺埃尔·卡罗尔（Noël Carroll）也提出过一个类似的电影定义，开列了符合电影概念的五个条件。但他坦承这些条件不足以区分电影和非电影，随着移动图像生产、传播的新技术不断涌现，创作者的目的、策略不断变化，用这些必要条件已很难准确识别电影的实例。④

这些描述性定义的不足显而易见：一是它们对电影的艺术属性、现实根源和社会历史属性论述不够，在美学的视野里这是个很大的缺陷。因为真正的电影不是只依靠技术而完成的影像，而是以技术、风格、内容综合完成的结果，是内蕴深刻情感体验的美学产品。电影跟物质性、技术、装置、空间有关，更是一种特定的感性体验形式

① 威尔·杜兰特：《哲学的故事》，蒋剑峰、张程程译，浙江大学出版社，2015：55。

② 邵牧君：《电影万岁》，《世界电影》1995 年 1 期。

③ Paisley Livingston & Carl Plantinga（ed.），*The Routledge Companion to Philosophy and Film*（NY：Routledge，2008）：55.

④ Paisley Livingston & Carl Plantinga（ed.），*The Routledge Companion to Philosophy and Film*（NY：Routledge，2008）：58.

和精神现象。米绍（Michaud）因此说，电影"似乎不是指一种投映的物质装置，而是一种精神装置，一种理解作品的动态方式"[1]。二是因为求全责备，这些定义显得非常死板。电影究竟是一种活动、一个文本、一种媒介，还是一种艺术形态或艺术制度？为避免顾此失彼，陷入极端思维，描述性定义无法给出一个规范性解释，描摹的现象反倒使人更看不清电影的实质。一个具有完整创作流程的影像文本不一定是电影，而一个好的电影作品可能是抱持单一或极端思维创作的结果，这些现象跟描述性定义都是相悖的。诺兰（Christopher Nolan）强调电影的想象力和思想性，迈克尔·贝（Michael Bay）偏爱电影的视听冲击力和肢体反应，希区柯克则主张电影是一种与感官的深度审美接触，电影创作需要考虑的是电影文本的情感参数，可见每个创作者对电影的理解都是不同的。电影是观念的投射，因而构成电影的技术、实践和惯例是可变的，电影工业体系内的技术、体验、制度、风格、再现、媒介关系也是动态的。这些系统元素变化的速度可能已经超过了美学界定它们的能力，这使电影的描述性定义经历了无数次修改，虽然概念变得更灵活，但也显得更虚无了，以至于有随时解体的风险。人们可能会问：还有哪些视频不是电影呢？

图1-5　诺兰《星际穿越》画面　　　　图1-6　迈克尔·贝《变形金刚》画面

　　这使我们对电影的定义转向质性规定，以"电影是……艺术"为句式，出现了"符号""语言""现实""故事""技术""装置""图像""运动""思想实验"等各种各样的电影本体论断。比如，符号学大家彼得·沃伦（Peter Wollen）主张，电影本质上是一种具有鲜明混杂性和不纯性的符号系统（strikingly mixed and impure semiotic system），是一种意义的生产和交换形式，只有充分考虑符号图像性（iconic）、索引性（indexical）和象征性（symbolic）之间的相互作用，才能真正开始理解电影的美学。[2]这个定义貌似言之无物，但它不从流程、实体和功能上界定电影，而是从话语方式出发提炼电影的本质特征，就避免了作品从概念中溢出的现象。照此理解，巴赞的现实主义高举索引式符号的大旗，德国表现主义钟情象征性符号，主流好莱坞动作片就是图像性符号的极致性运用，多数电影都是三种符号的"混杂性"或"不纯性"运用。就连米歇尔·斯诺（Michael Snow）的《蒙特利尔一秒钟》（2005）、荷利斯·法朗普

① Filip lipiński, "The Cinematic Turn in Art Practice and Theory", *Artium Quaestiones*, 2020：10.

② Paisley Livingston & Carl Plantinga（ed.）, *The Routledge Companion to Philosophy and Film*（NY：Routledge, 2008）：57.

顿（Hollis Frampton）的"一次频词"系列（1971—1973）、德里克·贾曼（Derek Jarman）的《蓝》（1993）这些"反电影"作品，放在这个定义框架内也不会太离谱。无画面、无情节、无人物、无对白，电影就是一帧静态图片，或者电影就是静态物体的虚拟成像，这些电影制作的方式再怎么离经叛道，也没跳出符号系统的所指之外。

图 1-7 《后窗》画面　　　　　　　　　图 1-8 《蓝》画面

（二）电影艺术的系统规律

电影研究面对的第一个问题，常常是对电影作品的分析和评价，表面看这是批评的范畴，但批评要想准确、有说服力，就需要美学的滋养，即对电影文本内部的系统性发现。我们对电影的认知一直存在两个限制：一是感官，二是时间。感官直接面对电影文本，能通过动员全身感觉感知器，迅速抓取繁杂的影像信息，将其转换成感觉信号，进行情感格式化处理后，形成关于电影的初步知识。感官因直观而能获取生动翔实的信息，也因直观而受局限，离真理最遥远。与此同时，人的寿命限定了其探求新知的时间。目前全球电影年产量已过万，自电影诞生以来的电影作品存量估计已远不止 40 万部，即使一个号称阅片量近万部的"骨灰级"影迷，其能看到的作品也只是整个全球片单的很少部分，何况这样的影迷凤毛麟角。我们的研究只有将着眼点落在电影的终极形式和普泛规律上，知识才可穿越感知和见识的障碍，形成超越个体和历史的可信性结论。美学是解决这一挑战的有效路径。

美学与理论的最大不同，正是美学方法始终致力于对艺术内在规律的终极性描述，探讨艺术创造力的根源是什么，这决定了电影美学的核心任务是对电影艺术效果的美学肌理分析。电影理论多是从一种先验的思想出发，而不是从电影文本和观看经验的具体层面出发，以"空降"姿态探究人的思维运作、主体建构、性别伦理、意识形态等问题，没有考虑观看中的"审美冲动"，缺乏对形式分析的兴致，托马斯·埃尔塞瑟（Thomas Elsaesser）因而说"理论往往是实践的葬礼"。电影理论的盲区恰是电影美学的宽广地带。电影何以成为艺术？电影效果是如何达成的？电影的好坏优劣如何区分？什么是电影？有了这些关于电影效果、标准和本性层面的分析和总结，才会形成一个系统性的电影观念，批评便可跨越感官、时间和数量的障碍。

这就要求电影美学将研究重心从内容转移到形式上来，更多关注电影艺术的内在形式，为形式创造"一套描述性的词汇，而不是规范性的词汇"，因为对艺术形式更广

泛、更透彻的描述，将"消除阐释的自大"。① 换言之，电影美学应弱化对内容的过度强调，从而使我们看到隐藏其后的感觉结构和作品自身，着力回答以下问题：电影如何运用视听语言再现现实？电影与现实之间究竟是什么关系？电影联结想象（语言）和象征（意义）的秘诀是什么？电影何以成为艺术？观众如何参与故事的进程？与戏剧、文学、绘画等艺术不同，电影依靠何种本性赢得独立艺术尊严、形成独特的魅力？观影活动从感知，到认知，再到审美判断，可否在量化研究中得到准确解释？这些问题涉及电影的语言、结构、风格等形式特征，不同类型电影的典范语言，电影文本的结构层次，电影的叙事体系、时空观念等，分别指向电影的再现体制、作者体制、观看体制，它们和致力探索电影本体论的智性体制一起，共同构成了电影的审美制度。总体而言，电影美学不是理论的抽象阐释，也不是历史的线性描述，而是电影艺术中根源性、普遍性问题的形而上分析，必须借助哲学、心理学、社会学、符号学和现象学等学科，才能得到完整的建构。

对艺术属性和系统规律的分析，是电影美学的核心任务。电影为何会具有艺术性，或者说，电影的艺术性如何产生的，又是这一核心任务的核心问题。为了捍卫电影艺术的合法地位，美学有必要进行明确的辩护。

在电影诞生初期，人们对电影作为非艺术的证据是它的"机械记录"行为。第一种观点认为，电影只是对现实生活的机械记录。制作者将镜头对准工厂大门、婴儿的早餐、浇水的园丁等生活即景，对眼前现实的自动记录只能算作对表象的精确复制，它不是、也不可能是艺术。第二种观点认为，电影是对既定戏剧艺术的机械记录。早期导演一直致力于向剧场演出（尤其是无须对话的歌舞、滑稽戏）寻找创作灵感，以至于卓别林（Charlie Chaplin）、劳莱与哈台（Laurel and Hardy）、巴斯特·基顿（Buster Keaton）等带有即兴肢体喜剧风格的表演，成为 20 世纪 30 年代以前最受用的电影内容和形式。法国将法兰西剧院的经典舞台剧《钟楼怪人》《悲惨世界》等搬上银幕，电影导演们尝试将观众从成熟的戏院移至简陋的影院，但除此以外一切照旧：观众仍然被限定在不变的观看视角和距离上。在云台、摄影机运动没有实现前，电影一直是一种剧场式的艺术。批评者嘲笑这只是一种"罐装戏剧"（the canned-theatre），或者"戏剧的照片"，如果真的有电影杰作的话，它首先应该是一部戏剧杰作。

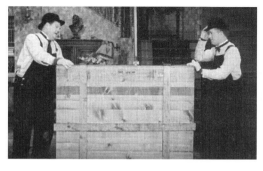

图 1-9　《音乐盒》中的劳莱与哈台

图 1-10　《淘金记》中的卓别林

① 苏珊·桑塔格：《反对阐释》，程巍译，上海译文出版社，2003：15。

当代哲学家罗杰·斯克鲁顿（Roger Scruton）曾在论文《摄影与再现》中详述了"电影不是艺术"的观点。他花了大量篇幅否定摄影作为具象艺术（representational art）的可能性，然后提出电影本质上是"戏剧的摄影效果"（即摄影媒介）的观点，打消了人们对电影艺术性的"幻想"。他的推理建立在"艺术是一种传达人的意图的媒介"这一基石之上，并由此区分了照片和绘画的根本不同。他认为绘画的目的是给人以洞察力，创造图像的意义在于思想的表达，而拍摄对象和照片之间仅仅是因果关系。从某种意义上说，"看照片是看事物本身的一种替代方式"，这跟电视、电影很像：它们就像一面镜子，与其说是破坏，不如说是"美化了视觉感知的自然过程中复杂的因果链"。他援引艺术史学家贡布里希（E. H. Gombrich）的话，强调了"表达"在艺术中的重要性——理解艺术就是要熟悉由媒介施加的限制，并能够将属于媒介的东西和属于人的东西区分开来。他认为一个无法用意图、思想和其他心理行为描述的关系，永远不会成为具象艺术的充分条件。文章结尾，他给出了一个严苛的结论："电影从一开始就致力于创造幻想"，"但它创造出的世界在细节上与我们的世界如此相似，以至于我们被欺骗接受了这种真实性，并被诱导忽略了其中的平庸、怪诞或俗套"。电影的"即时性"（immediacy）让人着迷，实现能力也太有说服力，以至于它失去了探索主题和意义的动力。这很像镜子，无论怎么在角度、光线、构图上控制细节，我们在镜子里看到的仍然是一个人，而不是对人的表现。主题、环境、活动或光线都是有意识安排的，这些审美意图并不重要。除非从连接图像和它的主体的因果链中解脱出来，给一个物体一个独特而非凡的视角，一个揭示它的"真相"的视角，否则必然会被忽视。①

虽然斯克鲁顿的分析逻辑上存在诸多疏漏，但他对电影艺术的否定对于我们思考电影因何成为艺术不无益处。要确定电影的艺术性，首先要明确艺术产生的条件。海德格尔创制了"大地"与"世界"两个互有张力的概念，认为"大地的形成"和"世界的展示"作为艺术品呈现存在的"遮蔽与解蔽"状态的两种基本倾向，表明了艺术创作从"大地"的建构中创造一个开放的"世界"的意愿。他认为艺术品就是某种内在的"诗意"，是使存在的存在者进入未遮蔽状态（unconcealment），并使"真理"成为一种具体的、历史的方式。② 用他在《林中路》中的话来说，即：艺术是对作品中的真理的创作性保存。艺术让真理脱颖而出，是真理的生成与发生。也就是说，真理作为一种永恒的价值存于作品的内核，其又必须通过具体的、可感的语言和物的外延呈现出来，艺术正是真理作为未遮蔽状态而发生的一种方式。这暗示艺术产生需要两个重要条件：一方面，艺术的意义层面（内容）必须具有超越性，繁复的价值重量和有限的语言（形式）载体形成扭力，构成艺术文本解读的重要推力；另一方面，艺术必须以最直接的方式去呈现创作者对终极价值的追求，这种终极价值超越于主体与客体之上，并能让人参与和分享于其中，但它的呈现又是依赖感性的。总而言之，艺术性产生于意义和语言、理性和感性的缝隙，是一种将内容和形式合二为一的整体性、创造性表达。

电影的艺术性同样滋生于此。翻开世界电影史，几乎所有经典时期的重要导演对

① Roger Scruton, "Photography and Representation", *Critical Inquiry*, 1981, 7（3）：577-603.
② 石朝颖：《艺术哲学与美学的诠释问题》，人本自然文化事业有限公司出版，2006：4、47。

电影艺术的论述都围绕艺术性生产的两个层面展开，而导演的工作则是寻找合适的影像以便使意义着陆，为电影观众对两个层面的缝合架设桥梁。

塔尔科夫斯基对影像艺术的理解建立在圣像画理论传统之上，认为影像的艺术性源于其再现面和隐喻面的完美统一。再现面使影像有能力对现实世界做出回应，影像因此具备指涉性；隐喻面使影像拥有创造意义的能力，影像因此具有艺术性。① 在塔尔科夫斯基看来，因为导演结构性地将再现面与隐喻面混合起来，影像因而成为具有指代功能的修辞，视影像为修辞正是导演电影艺术创作的重要出发点。

克鲁格（Alexander Kluge）对电影的理解与塔尔科夫斯基异曲同工。他认为电影是关乎现实的影像，其一方面去表现现实，另一方面又否定现实，以被制造、被思考出来的影像取代现实的位置。在表现性影像（意义）和现实（意义源）之间，存在着一个名为"可见性"或"视觉性"的场域，而这里正是电影导演从事其工作的所在。② "可见性"也是视觉艺术理论中的重要概念，从可见的表象中推断出不可见的意图，这预设了艺术家和观众所共享的普遍人性和真理，雅克·朗西埃、理查德·沃尔海姆和让-吕克·马里翁对此均有相似论述。

捷克剧作家哈维尔谈及自己剧作中的美学时说，创作其实就是基于特殊的突出手段，使之与人们习以为常的、不假思索的解释脉络分离。因为创作者所做的形式革新，人们得以摆脱陈腔滥调的污染。这说明，创作者应致力于"陌生化"的形式创造，目的在于使观众的目光停驻于物感化的意义，并将这种经验传递生成为艺术体验，艺术的发生过程其实就是意义的凝视过程。

意大利导演帕索里尼创制了流素（rhème）的概念，用以描述意义制造和事物再现等现象本身在电影中的流动状态，艺术就是一种现实如何被书写出来的语言系统。他断言电影是一套以现实为其本性的符号学，作者必须得去表达意义。③ 这么说，导演艺术创作的重心，正是从现实流向意义的符号系统搭建。这使我们想起克罗齐所做的论断：艺术是一种象征，而所有的象征都是有意义的。

法国导演布列松以"期遇"（rencontre）去命名我们瞥见真相的片刻，认为电影导演的工作内容其实就是：去激发"期遇"，认出"期遇"，并将"期遇"传递出去。④ "期遇"这一概念的实质，就是瞬间感性包蕴的万千真实，电影正是在断续的期遇呈现中彰显永恒的力量。

这些导演对电影的理解，实际上构成了对前述艺术理论家关于艺术本性界定的回应，导演们创制的概念看似迥然有异，但都指向电影艺术的两个层面：一个是再现面，它与生活经验的真实性有关；一个是自现面，它与被遮蔽、被叙述的意义有关。前者依赖电影语言的再现系统反射、指涉现实的能力；后者仰赖创作者对影像修辞的娴熟运用，即：使艺术感性孕育潜在意义的电影语言。一个具有能动性的、积极的影像读

① 雅克·奥蒙：《当电影导演遇上电影理论》，蔡文晟译，五南图书出版公司，2016：103。
② 雅克·奥蒙：《当电影导演遇上电影理论》，蔡文晟译，五南图书出版公司，2016：137。
③ 雅克·奥蒙：《当电影导演遇上电影理论》，蔡文晟译，五南图书出版公司，2016：47。
④ 雅克·奥蒙：《当电影导演遇上电影理论》，蔡文晟译，五南图书出版公司，2016：25。

者，才能将电影作品的两个层面统合，并将其转换为有效的艺术接受过程，电影艺术才终得降临。正如所有艺术的接受一样，电影艺术同样是主创与观众之间争夺文本意义的持续斗争，影像生产者被要求以情境创造潜在意义，并且不在文本上留下任何痕迹；观众则需要占有文本，并尽可能找出文本中附载的价值信息。文本创造者与接收者之间的这种紧张互动持续发生，构成流动性的意义建构与解构、遮蔽与解蔽游戏，艺术的沉浸感才有可能发生。失去了从"可见"到"不可见"的必要性，如影片《我是真的讨厌异地恋》（2022）片名所示，艺术怎么可能降临呢？

换句话说，要想生成艺术性，成为美学观照的对象，电影必须具备两个基本条件：

首先，电影的形式必须具有一种对内容的"超越"能力，或者说，作品的内容或主题论述应该包容或大于形式的能力。当有限的形式（叙事、视听）承载了繁复的知识（主题）论述，形式在艺术作品中的强大就得到凸显。语言终止处，艺术开始。阐释往往被视为"智力对艺术的报复"[①]，当我们无法对内容与形式之间的断裂一言以蔽，说明形式的魅力抵御了阐释或批评者的"劫掠"，这种有意味的形式正是艺术性得以发生的重要条件。因此，导演克鲁格才说，"一部真正称得上写实的影片，一定得有让人费解的特质"[②]。艺术就是模糊和费解，澄明直接的意义呈现一定会消解创作者的艺术企图，将艺术体验降格为一种纯粹的物化观看。知道了这一点，就能明白为何好的影片都会安排两条以上的线索，用一个主题的呈现去干扰另一个主题的陈述。《阿德尔曼夫妇》（2017）是在讲爱情与婚姻，却夹带了大量关于文学创作的反身；友谊表面上看是影片《追风筝的人》（2007）的主题，但人生、历史和战争的内容似乎又削弱了它的明确性。

以张艾嘉电影《相爱相亲》（2017）为例。影片的故事比较简单：为了将葬身乡下的父亲迁回城里，与刚刚去世的母亲合葬，岳惠英与生活在乡下的父亲原配"姥姥"之间产生剧烈冲突。导演通过人物身份、人物关系和情节走向，以迁坟事件为中心组织了多重议题，至少论述了三个问题点：不同代际的爱情婚姻观念冲突；媒体对个人生活的介入；爱的本质。我们既可以说，故事对主题的超越为批评解读创造了足够的空间，也可以说，精确、犀利、周到的阐释已很难奏效，叙事形式溢出的价值论述强化了作品的艺术性。

图 1-11 《相爱相亲》画面

① 苏珊·桑塔格：《反对阐释》，程巍译，上海译文出版社，2003：9。
② 雅克·奥蒙：《当电影导演遇上电影理论》，蔡文晟译，五南图书出版公司，2016：134。

其次，电影作品必须有一种趋向于终极性的价值追求，因为终极价值是造成可共量叙事的重要条件。什么是终极性的价值追求？要判断一个东西是否具有"终极性"，主要看它是否可以成为我们共享、参与的"客体"（对象），就像道家无远弗届的"道"，文学写作中难以言尽的人性，生命的意义，爱的悲悯，等等。无论是着眼于欲望、情感、知识等人类的行为根源，还是着眼于正义、真理和美等人类追求的终极价值，真正的艺术品都努力告别零散信息和具象形象支配的现实世界，它们的情节和人物都浸染在超越时间、空间的理念世界。真正的艺术家都努力告别受时间制约的实在界，只生活在超越时间的象征界，拒绝干预"卑鄙的现实"，才能获得"隽永的价值"。艺术作品搭载的终极价值使我们的目光能够从具象的情节、人物身上跳开，转移至更为广阔的意义地带，每个人可以从自身出发对其进行诠释和肯认。

哈姆雷特的永恒，在于其对"活着，还是死亡"（to be, or not to be）的疑问关涉人的生存要义；科幻片《降临》（2016）的内涵，源于人类对宿命（预定论）与自由意志在命运中谁占上风的纠结；《罗拉快跑》（1998）深具魅力，因为其本质上是以 AB 剧结构讨论"偶然与必然"关系的"机遇之歌"；帕索里尼的创作之所以被称为"诗电影"，很大程度上是因为其呈现的终极关怀——死亡、生命、社会和历史。借用艺术史论的观点，艺术之所以伟大，是因为它"让人成为人"，通过宗教、道德、幸福、爱、生死观、自由等母题，以更具普遍性的道德关怀和价值追问，唤醒我们消费文本的热情。① 或者说，所有的艺术都是为了激发阐释的兴致，当一部电影的思想主题通过修辞和技术手段（多数是省略和隐喻）表达时，就会吸引观众对隐藏的部分进行填空和解释，这就是艺术。

上面的这些例子多数都具艺术电影气质，这并不意味着电影创作只能以大叙事（grand narrative）取胜，也不意味着大主题是电影获得美学观照的唯一条件，而是说：唯有将终极价值作为电影创作的自觉追求，才可以在理论和消费层面获得更多的美学反响。以传记色彩的科学探险影片《热气球飞行家》（2019）为例，在热气球飞行家艾米莉亚和气象学家格雷舍开启的非凡旅程中，两人分别走出上次飞行丈夫丧命的阴影和对高空的恐惧，在重构人物关系的同时，也刷新了人物的生命体验。创作者的眼光并没有停留在历史事件的再现上，而是致力开掘历史的人文价值——改变和求知的勇气。低阶位的生命观（"不要让一个人对另一个人的死亡负责任"）使人物更亲切，高阶位的价值观（"他们比人类历史上任何人都更接近月球和恒星"）则使故事更耐读。影片结尾，导演利用格雷舍在皇家学会的演讲词和艾米莉亚的旁白，对此进一步予以强化："讲这个故事不是为了好玩，而是为了知识的进步和我们大家（人类）的利益"，"只是看着，是改变不了世界的，你要通过选择自己的生活方式来改变它。往上看，天空如此广阔"。形式选择对大主题的巨大支撑作用，几乎就是所有电影成功的基石。很多影片结尾的演说、书信、追忆、典礼（如《我的丈夫得

① 理查德·加纳罗、特尔玛·阿特休勒：《艺术：让人成为人（人文学通识）（第 8 版）》，舒予、吴珊译，北京大学出版社，2012。

了抑郁症》《我女若兰》《鲁冰花》）之所以必要，是因为它们"指出"了形式的力量。

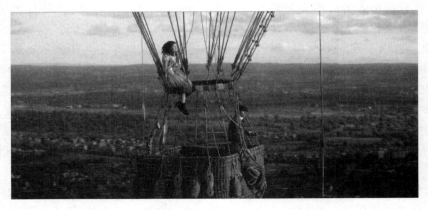

图 1-12　《热气球飞行家》画面

（三）电影审美的方法

美学的目的是在作品和审美主体之间建立一种审美关系，使作品成为人可以把握和鉴赏的美的对象。这种情况下，艺术品不仅仅是艺术创作过程的最终产品，也是一种视听模式，一种语言序列，一种艺术家为实现风格意图而进行的一套系统性操作。当我们对电影进行审美的动作时，其实是在探究作品被创作、评价和鉴赏的方式，具体涵盖以下几项工作："思索电影究竟如何再现——无论再现忠实与否——世界；思考电影到底能够怎样模塑观众的心智；研究一些具有一贯性、系统性和理论性的想法。"[1] 这些问题既非本体论式的，也非知识论式的，而是致力于解释电影运作的基本过程：故事如何建立观众的信任，并激发他们的认知、进行情感动员？电影如何综合运用语言、叙事、风格等多重机制建立观众的认同？如同其他艺术一样，把握电影首先需要感知，依赖直觉的完形结构，其次需要动员情感系统，将想象、移情、认同等多种心理活动配置成连贯的形式，最终形成一种认知体验。[2] 电影审美研究的重点是，将观众置于观影经验结构中，描述和解释电影审美的意义，勾勒出它的基本结构。

电影美学联结的两端，一头是生动的作品，一头是沉思的主体。它的目的不是陈述知识，进行价值评估，而是产生观念，形成关于电影的智识。这不仅是电影美学研究的重要内容，而且是创作者需要认真面对的思维问题。对于观众（包括研究者）来说，拥有智识如同获得放大镜，对电影的理解和体验将更充分；对于创作者而言，拥

① 雅克·奥蒙：《当电影导演遇上电影理论》，蔡文晟译，五南图书出版公司，2016：229。

② Julian Hanich, Daniel Fairfax, "Introduction", in Jean-Pierre, *The Structures of the Film Experience: Historical Assessments and Phenomenological Expansions* (Amsterdam University Press, 2019): 34-38.

有观念就是最大的成功，因为艺术家首先是某个故事的讲述人和形式敏感者，在使用特定的形式之前，他必须理解它们的意义和效力。侯孝贤、贾樟柯、万玛才旦的创作，充分说明了穷究形式的美学思维在创作中的重要价值。

侯孝贤在创作《儿子的大玩偶》之前，作品是《就是溜溜的她》（1980）、《风儿踢踏踩》（1981）、《在那河畔青草青》（1982）这样的市场主流类型。在跟作家朱天文、电影学者焦雄屏和万仁、曾壮祥等从海外学习回来的电影人交流后，侯孝贤才发现自己过去不曾注意的问题，意识到上述作品完全是"土法炼钢"式的、"不知而行"拍出来的电影。他开始思考创作的立场选择和形式语言问题，从中国传统戏剧、小说中寻找艺术资源，"许多以前模糊不清而不自觉的东西，现在都清楚起来了，澎湃的鼓动急欲要拍出一个什么片子来"。此后他完成的第一部电影就是《风柜来的人》，希望由此发展出来的创作观念能够得到理论上的佐证和说明。他曾提到，艺术家在面对这个世界时，会采取两种态度，一种是直接表达他对一个人或景物的热情，朝着事物去探索；另一种刚好相反，比较疏离、冷淡，艺术家从某个距离来观察世界，他拍摄的是"形式"，而透过距离来观察的，则是"内容"。侯孝贤的经历证明了美学思维在创作中的重要价值。

美学修养可以使创作者养成对形式的自觉。贾樟柯、万玛才旦、毕赣等这些带有鲜明"作者论"色彩，接受过系统化电影理论教育的导演均是如此，他们的访谈、著述不断确证理论、美学对于创作的意义。以藏族导演、作家万玛才旦为例，他的电影充分展现了美学训练的形式力量，以及形式语言和风格策略之间的支撑关系。其作品既不靠高质感的"漂亮影像"吸睛，也不靠人造感的"隐喻影像"引人，人物总有恰当的亮点"得分"。在《塔洛》（2016）、《撞死了一只羊》（2019）、《气球》（2020）等近作中，万玛总会选择有效的电影语言过滤掉多余的，突出想要的：在无尽荒凉的山野、风雪漫天的高原公路、被推至理发店边框的人物、色彩分层的梦与现实中，他对电影语言的调度控制展现了在影像修养上的自觉和在语言创造上的天赋。一方面，他坚持作家创作的独立性、纯粹性和边缘特质，认为"拍摄的真义就是要把一般的电影扼杀掉，进而树立一种以写作、以言语行动为本的电影"（同为作家导演的玛格丽特·杜拉斯之语）；另一方面，他深谙民族资源的丰厚，清楚民族影像的魅力，在藏语、中文之间自由游走，以变动灵活的手法再现现代化冲击下藏族社会关乎文化遗存的日常问题，在典故、风俗的娴熟运用中为每个故事带来神秘亦流畅的阅读经验。作为一个成熟的创作者，想法和形式势必要合二为一，主题和修辞必须互相匹配，万玛才旦电影的可取之处正在于此：他在不言于喻（隐喻）、典（典故）的极简语言内，流畅讲述了一个人、而不仅仅是藏人的故事，轻松变现了一个具有宗教感、而不仅仅是宗教的主题。①

① 谢建华：《万玛才旦的"高原语态"：极简形式与迷状人物》，《艺术广角》2020 年第 1 期。

图 1-13 《风柜来的人》画面

图 1-14 《塔洛》画面

三、从传统美学到数字美学

（一）电影美学的历史

没有美学史就没有美学，任何概念都有自己的历史。电影美学家并不独立存在，每位电影美学家所创造的概念，都是以既有概念为基础，在学科史内进行的系谱性筛选、重释和发现。那么，前人是如何建构这一知识体系的？都产出了哪些有影响力的电影美学成果呢？

著名学者王志敏先生曾经说，在电影美学这个领域，"不能说没有人努力工作，但闪光的名字的确可以说是寥若晨星，米特里是其中的一位。而且，我们必须犹豫一下才会说到麦茨"[①]。在 21 世纪初出版的这本书里，王志敏先生认为真正能够被认定为电影美学理论成果的著作屈指可数。导致这一问题的根本原因，是我们至今仍对电影美学的研究内容莫衷一是，造成其始终处于"一种没有所指的能指，或者所指飘忽不定的情境当中"。尽管出现了各种以"美学"为核心词的论述性文本，但因为"泛美学"的倾向，导致不少论著缺乏框架、观点和概念的有力支撑，致使我们无法对电影美学的理解达成共识。雅克·朗西埃为此批评过美学的"不着边际"，这同样适合电影美学的现状："美学的名声很糟糕。很少有哪年没有关于它的新著问世，这些著作要么宣告其时代已经终结，要么声称其危害仍在继续。无论哪种情况，指责都如出一辙。美学是诡辩的话语，正是凭借它，哲学或某种哲学会为一己私利而歪曲艺术品及趣味判断的涵义。"[②] 他说，美学有两种意思："一个是艺术的可见性与可理解性的一般体制；另一个是与这一体制相关的解释话语模型。"美学不是对"感性"的思考，而是一种现象解释的话语方式；不是一个学科名称，而是艺术特有的识别体制。

将近二十年之后，王志敏先生在自己的微博中，从名实论出发进一步发展了他的看法，认为电影美学在经历了"有名无实""有实无名"后，正进入"有名有实"的

① 王志敏主编：《电影美学：观念与思维的超越》，中国电影出版社，2002：10。
② 雅克·朗西埃：《美学中的不满》，蓝江、李三达译，南京大学出版社，2019：1。

新阶段。如果我们将早期电影理论家乔托·卡努杜（Ricciotto Canudo）"第七艺术的美学"的说法视为电影美学"徒有其名"的简易开端，20世纪前半叶理论家们所做的工作皆可归类于此：以"美学"为名，行电影艺术合法性正名之实。其时，很少有人在原则上否认电影艺术的可能性，但大多数人仍认为这门新艺术还很幼稚。现代美学家期待电影界出现某个莎士比亚式的人物，以便能从经典、不朽文本中归纳出有说服力的结论。电影艺术未充分发展的事实，给美学家提供了前所未有的大好机会。① 巴拉兹的主要工作即是对默片时期的电影艺术进行理论化的总结，对镜头、运动、剪辑、对白、风格等进行朴素的分析。短暂的电影史无法为电影美学提供足够的智识和养分，期望早期理论家提供电影美学思维的想法既不现实，也无意义，巴拉兹1923年出版的《电影美学》（*The Theory of Film*）已经充分说明了这一点。

尽管如此，早期电影的美学研究仍有非常惊人的成就，这体现在两个方面。一方面，早期创作者和理论家试图找到电影在视觉上的关键形式特征，以便为理论思考提供一种便于直接描述、分析的现象学文本。例如巴拉兹对景别的细致分析：他认为特写镜头可建立与角色的亲密关系，激发对冷漠角色的厌恶或反感，因此人脸特写在电影中扮演着核心角色。从银幕上的风景、交通、日常生活和各种实验性的剪辑运动着眼，爱普斯坦（Jean Epstein）、路易·德吕克（Louis Delluc）、汉斯·李希特（Hans Richter）等的创作则充分表现了对运动的兴趣。如果说图像、结构、故事都是靠运动形式进行了感知的整合，那么运动就是电影与其他艺术（尤其是摄影）不同的特质，电影应该是一种表现运动图像本质的艺术媒介。另一方面，早期心理美学也表现出了对电影的浓厚兴趣，他们尝试从感知、注意、情感和记忆等层面去描述电影体验的心理机制。1916年，雨果·闵斯特堡出版了《电影：一次心理学研究》（*The Photoplay：A Psychological Study*），"标志着电影心理学的开端"。他认为"电影体验是电影心理的终极阐释"，电影研究应该着力心理机制在电影接受中的作用。② 总之，20世纪50年代以前的理论家，主要精力都投入到了论证电影何以成为一种新艺术的工作中。

《电影美学概论》（1957）被视为首部正式启用"电影美学"概念的著作。③ 法国电影批评家亨利·阿杰尔梳理贝拉·巴拉兹、普多夫金、爱森斯坦和阿恩海姆四位"伟大的理论家"观点的同时，辨析了现实主义、表现主义和"摄影机自来水笔"等重要电影观念，虽然涉猎了"美学的若干问题"，但整本书采用的仍然是史论的框架。

将电影美学往"美学"方向推进一步的关键人物是被誉为"电影的黑格尔"的让·米特里。今天看来，《电影美学与心理学》（1963）仍然不负"电影著述史上的重要里程碑""难以逾越的经典""独一无二和无与伦比的专著"（麦茨）的名声，米特里在其中不仅更新了对电影的理解，将蒙太奇提升至电影本质的地位，更通过创制概念、建构框架和更新观点的系统性工程，改变了人们对电影理论"稚嫩陈腐"的旧认识。

① 贝拉·巴拉兹：《电影美学》，何力译，中国电影出版社，1986：6。

② S. Tan（ed.），"A Psychology of the Film"，*Palgrave Communications*，2018，4（82）：2-5.

③ 亨利·阿杰尔：《电影美学概述》，徐崇业译，中国电影出版社，1994。

　　我们完全可以认为，让·米特里的《电影美学与心理》是第一部名实相符的"电影美学"著作。这是因为：首先，米特里有明确的方法论意识。对于既往电影研究视野偏狭、画地为牢的现状，米特里有形象的描述："逻辑学家顾不上心理学家，心理学家顾不上逻辑学家，语言学家顾不上美学家，美学家顾不上语文学家，批评家则顾不上前面的各类专门家。"① 正因如此，他依恃渊博的知识储备，致力于将哲学、美学、心理学、符号学、语言学和逻辑学融汇运用，基于同化在电影感知和运动组合中的建构作用，首次将心理学、语言学作为电影美学的主方法论，并示范了如何以心理学为工具进行蒙太奇、移动镜头的心理学分析，如何运用分析原理进行电影美学研究。其次，米特里创制了电影美学分析行之有效的核心概念，如视听结构、视像结构、电影节奏、主观影像和半主观影像、倾斜影像，这些概念源自对电影文本形式的"终极性描述"，使电影研究不再局限于一种经验概括，而是利用哲学思维将其提纯为一种理论话语。最后，米特里建构电影美学研究框架、将分析过程系统化的企图十分明显。他由外至内将影像结构划分为镜头、景框和认同三个层次，由此确定了电影美学认识的三个层次：影像、符号、艺术。米特里严密论证了电影的语言属性，进而找到了运用心理学建立电影美学框架的依据。他说，电影首先是再现，同时借助这种再现而成为语言——二次元语言。鉴于语言的研究对象是表现，而表现在本质上是审美的事实，电影语言本质上属于审美创造。"作为传达思维形态的一种方式，任何语言都必须参照那些组成思维形态的心理结构，即参照那些依据类比、推论或因果关系进行构思、判断、推理和整序的精神活动。"② 研究影像在影片特定结构中的表现力，以及观念转译过程中的"心理图式"，自然是电影美学的重要任务。看得出来，这位电影理论家、史学家和电影导演为电影美学的自立门庭贡献了不懈努力。由于理论资源的丰沛和方法工具的恰切，《电影美学与心理学》在内容上自成天地，米特里已充分展现出了电影美学研究的广阔前景。

　　20世纪50年代末开始，语言学、传播学侵入电影研究领域。罗曼·雅各布森（Roman Jakobson）、列维-斯特劳斯（Claude Levi-Strauss）、罗兰·巴特（Roland Barthes）等人开始将文化传播视为信息编码和解码的问题，电影理论也成为符号学、结构主义和精神分析的天下。理论家们更感兴趣的是：电影是否仅仅是一种比喻？电影和语言的这种关联是否有助于我们更好地理解电影？麦茨卓有成效地将结构语言学的成果用于电影语言研究，是电影符号学领域无可争议的先驱。他在《电影语言：电影符号学》中所提出的问题不仅重要，也已成为当代电影理论争鸣的关键，《暗箱》杂志甚至称"现代电影理论是从麦茨开始的"。③ 麦茨的《想象的能指：精神分析与电影》（1977）则被视为电影符号学理论精神分析转向的标志。与米特里关于电影是一种"二次化的语言"的看法相似，麦茨也认为电影是一种符码系统，电影理论的任务应该由

① 让·米特里：《电影美学与心理学》，崔君衍译，江苏文艺出版社，2012：36。
② 让·米特里：《电影美学与心理学》，崔君衍译，江苏文艺出版社，2012：36-37。
③ Warren Buckland & Daniel Fairfax（ed.），*Conversations with Christian Metz. Selected Interviews on Film Theory*（1970—1991）（Amsterdam：Wageningen Academic Publishers，2017）：12.

美学转向修辞学。以结构主义语言学为资源的第一符号学，所做的三个主要工作——确定电影的符号学性质、划分电影符码类别、分析电影文本叙事结构，目的即在于将电影分析变成一种科学的、客观的话语。麦茨的第二符号学以弗洛伊德的精神分析和拉康的镜像理论为工具，将电影的符码分析拓展至意义传达机制的探讨，致力于分析隐喻、换喻等电影修辞格，电影符号产生与感知的过程，电影语言和观众心理结构的关系。他在开篇便援引拉康理论，开宗明义地指出："在电影领域就像在其他领域一样，精神分析的路线从一开始就是符号学的路线，即使是同更经典的符号学相比，其研究重点从表达（enonce）转移到表达活动（enonciation），仍然如此。"①

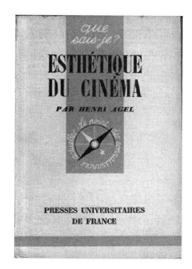

图 1-15　《电影美学概论》

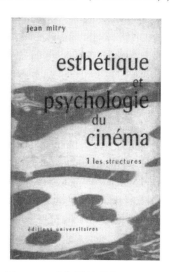

图 1-16　《电影美学与心理学》

图 1-17　《想象的能指：精神分析与电影》

　　无论是从克拉考尔"物质现实的复原"（1961）说看，还是从米特里"电影的基本特性是影像——具体现实的复现"（1963）说看，电影美学（如果有的话）的核心，此前都是对电影这种再现语言的分析，而麦茨在这本著作中则试图推动电影理论从文本现象、艺术语言向电影观看机制、创作心理学的重大位移，因为电影需要观众更多的想象才能实现，这种想象（心理）活动也许是电影活动的本质。因此，尽管麦茨在此并未使用"电影美学"作为核心词，看似在完善其电影符号学的理论大厦，但这本"有实无名"的著作，实质上丰富了电影美学研究的内涵，麦茨对观影机制和创作心理的玄妙分析，也为我们提供了方法示范。

　　20世纪80年代以后，认知理论主导了电影研究的方向，电影美学开始出现综合的动向。后来者尝试融合米特里和麦茨确立的两大研究面向，运用哲学、心理学和神经官能学等共同阐释电影活动的规律，在影像语言、叙事、观影等层面进行整合，使之

　　① 克里斯蒂安·麦茨：《想象的能指：精神分析与电影》，王志敏、赵斌译，北京大学出版社，2021：1。

尽可能在内容上体系化,在框架上稳定化。彼时,在经历了古典电影美学的辉煌之后,全球性的电影"新浪潮"星火燎原,理论研究已毋须维持其阐释创作合理性的尴尬角色,而将维护学科独立地位、赢得学科尊严作为更迫切的议程。法国巴黎第三大学教授雅克·奥蒙、米歇尔·玛利、马克·维尔内和《电影手册》编辑阿兰·贝尔卡拉联合撰写的《现代电影美学》(1983),可视为这方面的代表作。这本 1983 年初版的电影美学著作,先后于 2000 年、2004 年、2008 年、2016 年多次再版,成为欧美高校广受欢迎的电影教材。雅克·奥蒙等人未将创制新概念作为任务,以避免简单粗暴再现古典电影理论,将电影美学写成一本"电影理论史评",而是在很多方面继承了米特里和麦茨的知识论,努力将二十年来的研究成果系统化。比如对蒙太奇的认识,米特里认为:在电影中,"很少有人是真正的场景调度家"。因为,"以场景调度为名的一切几乎都是虚张声势","唯一真正重要的场景调度是在剪辑过程中完成的"。[①]《现代电影美学》重复了对蒙太奇的本质化表述,提出"蒙太奇是影片范畴充分理论化的一个核心概念"。[②] 在内容架构上,雅克·奥蒙等人继续在电影语言(视像和声音、蒙太奇)、文本(叙事、类型–效果)和观影(观众的认同与陈述活动)三大方面用力,将之归于电影表意构成系统的美学分析。值得注意的是,作者在"导言"中,首次明确了电影理论、技术实践和电影美学的逻辑关系,将电影美学界定为"一种描述性理论",以和电影理论这种"原生性理论"相区别,对于今天的研究仍有启发。

20 世纪 90 年代后,法国仍然是电影美学研究的中心。作为电影艺术的诞生地,法国乃至欧洲学派对电影理论投入的热忱一以贯之,理论界显现了捍卫电影艺术价值、引领电影研究风向的决心和智慧。后学新著在电影美学领域虽然未大幅拓荒,但它们对方法的强化赓续和对观点的丰富翻新,仍然值得盛赞。以热拉尔·贝东(Gérard Betton)的《电影美学》(1990)为例,作者重申了美学作为"再现语言或思维的方法",在分析电影"从作者的思想到观众的创造性思想"过程中的关键作用,同时对表演、剪辑、色彩和风格等细部进行更具启发性的发现,以纠正创作实践的偏颇。例如,贝东认为:"大家多多少少模糊地感觉到色彩的象征意义,它可与情感、符号、观念相连。困难在不把色彩孤立起来,而与影片作整体考虑。色彩的心理意义在其间的和谐,而不在色彩本身。"[③]

自 20 世纪 80 年代西方电影理论译介潮开始,国内理论界对电影美学的兴趣始终未减。据粗略统计,迄今涌现的电影美学著作近百本,它们名义上涵盖了电影美学思潮史纲、电影美学形态、电影美学与文化学、电影美学与传播、电影美学基础、电影美学原理、西方马克思主义电影美学等众多"分支",以及现实主义电影美学、3D 电影美学、动画电影美学、中国电影美学等从题材、体裁、地域、国别、时代、风格等着

① 让·米特里:《电影美学与心理学》,崔君衍译,江苏文艺出版社,2012:226。

② 雅克·奥蒙、米歇尔·玛利、马克·维尔内等:《现代电影美学》,崔君衍译,中国电影出版社,2010:38。

③ G. Betton:《电影美学》,刘俐译,远流出版公司,1990:68。随后有不同的译本,参看:热拉尔·贝东:《电影美学》,袁文强译,商务印书馆,1998。

眼的"亚型研究",真所谓"电影美学是个筐,什么都能往里装"。

这些电影美学著作,多采用史论结合、影视通论的方式,大体呈现出普及、运用两种取向。不少著者将苏联蒙太奇学派、电影心理学、巴赞理论、电影符号学、电影叙事学、电影精神分析学、电影意识形态分析等主要理论流派,以及意大利新现实主义、好莱坞电影、德国表现主义电影等创作思潮,统统归之于"美学理论",思潮、流派、审美、文化、技术和语言问题交杂叠合其中,具有鲜明的知识普及色彩和"导论"性质。另一些著者强调对电影美学的批评和应用,将既定的电影美学方法和观点应用于不同类型、文本的解读分析,以产出更为具体、琐碎的知识,实质上是电影文本的美学批评实践。值得注意的是,尽管沿用了陈旧的史论框架,仍有一些学者在"美学"维度上有新的发现。如姚晓蒙的《电影美学》对电影叙事问题的洞见:"现在的事实是,结构主义电影叙事学不是没有探讨话语与陈述之间的关系,而是没有把陈述过程当作一个话语的本文来看待;不是把陈述者看成是一种话语的机制,而是把陈述者简单看作是电影导演。这里,我要强调的是,一部影片的叙事能指是由导演决定的,但导演本人又是由社会文化情境决定的,因而影片的叙事能指归根到底是由社会决定的。"[1]

这中间最值得关注的是王志敏先生的电影美学研究。自 20 世纪 90 年代开始,他先后出版了《元美学》(1988)、《电影美学分析原理》(1993)、《现代电影美学基础》(1996)、《现代电影美学体系》(2006)、《电影语言学》(2007)和《电影美学形态研究》(2011),从理论背景、方法论准备、体系建构到例证分析、形态研究,他步步为营、层层推进,形成了一个比较完整的研究进阶。哲学背景使他能够勇于创建概念、严谨选用方法,显示出很强的话语创新意识、理论提纯能力。他认为,"审美现象就是表面现象,电影就是对表面现象的审美","电影美学研究必须直接处理电影作品,真正对电影作品进行美学思考"。[2] 在《电影美学分析原理》中,他提出了"第三电影符号学",并从媒介性质角度对电影艺术特性作了三点新的概括:作品形式的特殊性——持续的影像实体作为作品的终极形式;作品存在方式的特殊性——特殊的时空综合性;作品制作的特殊性——对于具有特殊机制的技术手段的依赖性。在《现代电影美学基础》中,他总结了"全息分析法""消解分析法""矩阵分析法"和"女性主义分析法"等电影接受美学现象。《现代电影美学体系》则首次从审美估价系统推衍出关联律、穿透律、权重律和全息律等四大电影美学规律,在电影作品表意系统构成分析的基础上,提炼了知觉、故事、思想和特征四类基本创作方式。相较于大量史论倾向的论著,王志敏先生的《现代电影美学体系》从学科定位、研究对象、理论基础、内部规律、表意系统和文化背景入手,体现出了强烈的体系建设意识,可以称得上是 21 世纪以来国内电影美学研究的代表成果。对于未来电影美学研究的进路,王志敏先生认为:"电影美学在积累了较为充足的理论准备后,应该适时进入其研究的核心地带,即通过电影美学的形态研究以成就真正的电影美学。"[3]

[1] 姚晓蒙:《电影美学》,东方出版社,1991:120。

[2] 孙欣、高翔主编:《师说:北京电影学院博士生导师访谈录》,中国电影出版社,2010。

[3] 王志敏:《电影美学形态研究》,江苏教育出版社,2011。

(二) 数字电影美学的历史动力

如果说电影美学存在一个既定的学科史，这个历史是否存在从经典、现代向当代的跨越？或者说，电影美学更新换代了吗？数字电影美学是否存在？回答这一问题，必须从历史和当下寻找答案。因为，材料的演进变化会影响研究者的任务和结论。某种意义上说，电影作为电影美学的对象，其成长的历史线索所再现的，也是电影美学发展的历史。

120 多年的电影史，就电影美学划定的形式范畴而言，大致可被分为四个阶段：

第一阶段：1895 年至 20 世纪 20 年代的"艺术化"时期。

这段时间同时也是电影声音成熟之前的默片辉煌期，所有献身胶片的艺术家为使电影摆脱卑微地位而殚思极虑。电影这一新兴事物"艺术化"的努力体现在两个方面：

一方面，早期创作者探索了——电影如何依靠"单频道"的画面（视觉）获得艺术特性，从而和作为母体的照相术进行区分？或者说，如何将沉默升级为一种美学理念，充分开掘画面的艺术表现力？他们发现了可以灵活变换角度、距离、高度的摄影机，可以对被摄物进行分割和重组的剪辑，能揭示内心活动的特写竟然具有"诗的感觉"……这些关于景别、运动、剪辑的总结今天已属常识，在当时被视为电影作为一种"新形式和新语言"的基础。贝拉·巴拉兹在《可见的人类》中对电影的视觉魅力进行了理论升华，认为：印刷术的发明，使"可见的思想"变成"可理解的思想"，"视觉的文化变成了概念的文化"。电影虽然仍显得"幼稚、粗糙"，远不如文学"优美、精炼"，但它消除了不同种族和民族的文化差异，使人类不只以语言文字为媒介，将文化开辟出一个崭新的方向。[1]

另一方面，20 世纪 20 年代中期有声片出现后，声音的未来及其对电影的价值一度饱受质疑。一开始，几乎所有人感受到的都是"声音的厄运"：有些演员失去了合同，因为他们的声音与视觉形象所激发的期望不符[2]；仍在有声片场工作的默片演员需要"非常缓慢和仔细地"背诵他们的台词，以便摄影和剪辑在受限条件下能正确记录和处理对话内容。美国女演员克拉拉·鲍（Clara Bow）在 1930 年的一次采访中说："我讨厌有声电影。它们僵化且有局限性。你失去了很多可爱之处，因为没有行动的机会……如果声音不完美，人们会很快看扁你。"[3] 有些导演则认为，平庸的对话使无声场景的微妙变得荒谬，电影艺术被抛回到"原始阶段"。但事实是：有声片时代开始后，电影观众人数从 20 世纪 20 年代中期的每周约 5000 万人激增到 1929 年的每周 1.1 亿人。[4] 艺术家们开始探索声音在电影中的功能，以及"稚弱"的声音系统与"圆熟"

① 贝拉·巴拉兹：《电影美学》，何力译，中国电影出版社，1986：24-30。

② Guy Flatley，"The Sound That Shook Hollywood"，*New York Times*，1977-9-25.

③ Elisabeth Goldbeck，"The Real Clara Bow"，*Motion Picture Classic Magazine*，1930，（9）：48-49，108.

④ Steven Mintz and Randy W. Roberts，"Introduction：The Social and Cultural History of American Film"，in Steven Mintz & Randy W. Roberts（ed.），*Hollywood's America：Twentieth Century America Through Film*（Oxford：Wiley Blackwell，2010）：16.

的视觉配合的可能性。尽管尚有诸多技术空白亟待填补，早期有声创作已经渐次发掘了声音的三重美学价值：一是描述功能，作为一种描述物象的语言，声音的空间色彩可以突破画框局限，描绘类似"交响乐"般的复杂有声环境；二是剧作功能，声音对动作实况的叙述，使声音完全可以角色化，充当剧情的基本元素；三是心理功能，音效和非同步的声音蒙太奇具有艺术感染力，美学上可以自成主题。这些总结在早期电影理论中很容易找到。

电影诞生后不久，辩士解说、交响伴奏和插卡字幕一定程度上补位了声音（声效）的功能，但极有意思的是，早期声音的不充分运用反倒拔高了"静默"在电影艺术中的美学价值。默片导演对视觉叙事潜力的挖掘孜孜以求，他们一再阐明：有声片根本无须将摄制重心放在"可被了解"的声音上，而是"以不需担负说话责任的人物角色来推动叙事的进展"。[1] 正如鲁道夫·阿恩海姆所言，"正是台词的缺失，使无声电影形成了自己的风格，得以能浓缩戏剧情境"。[2] 默片作者对画面的执迷影响深远，甚至在电影史中能找到一条"缄默美学"的历史线索。从早期的弗里兹·朗（Fritz Lang）的《M 就是凶手》（1931），到柏格曼（IngmarBergman）的《假面》（1966）、新藤兼人的《裸岛》（1960），法国导演卡瓦利埃（Alain Cavalier）的《沉默的反抗》（1993），再到蔡明亮的《河流》（1997）和阿彼察邦的短片《镜中忧郁》（2018），以及《无声》（2020）等片中刻意设置的哑巴角色，这些"消音性创作"的目的并非让人物噤声，而是关注人物在说与不说、声音在能与不能之间存有的艺术性张力。总之，制作人逐渐意识到电影的视听综合特征，少了哪一个手段，它的表达都不够完美。电影制片人雷内·克莱尔（René Clair）1929 年就认识到，有声电影征服了"声音的世界"（the world of voice），也失去了"梦的世界"（the world of dreams）。但当电影包含"纯粹的图像"时，也会失去潜力。[3]

图 1-18 《假面》画面

图 1-19 《无声》画面

第二阶段：20 世纪 30 年代至 40 年代中期的"系统化"时期。

① 孙松荣：《论贝拉·巴拉兹的沉默概念，或缄默影音美学的诞生》，《艺术学报》，1996（80）：122。

② Rudolf Arnheim, "A New Laocöon: Artistic Composites and the Talking Film", *Film as Art*（Berkeley：University of California Press，2007）：229.

③ René Clair, "The Art of Sound", in Weis & Belton (ed.), *Film Sound*（1929）：95.

第二次世界大战前后是世界电影纪实与虚构、写真性与蒙太奇在美学上实现系统化的时期，追随卢米埃尔兄弟"镜电影"和乔治·梅里爱"梦电影"两脉的创作蔚为壮观，经由巴赞、爱森斯坦等旗手的理论鼓动，最终滥觞为更具影响力的蒙太奇学派、意大利新现实主义和法国新浪潮等运动。

摄影机的移动和升降机的问世，为纪实美学开辟了更广阔的前景。自茂瑙导演《最卑贱的人》（1924）首次实现了摄影机的解放后，跟随演员、描述空间和建构剧情的多重任务都可以在一个镜头中完成。升降、移动相对流畅的摄影机使电影从被动消极"纪录"转向积极主动"纪实"。具有跟随感、进行性的移动镜头，用对动态的直观表达取代了构图的结构化陈述，现场即时捕获能力大幅提升，很容易造成现实与现时等同的幻觉。作为镜头运动的必然结果，景深镜头成为另一个对纪实美学具有重要影响的发现。过去依赖剪辑分解动作完成的镜头段落，得以在一个结构化的单镜头内完成，导演由此提升了转译现实的效率。被视为景深镜头里程碑的《公民凯恩》（1941）充分显示了这一点。

图1-20　《最卑贱的人》画面　　　　　　图1-21　《公民凯恩》画面

自20世纪40年代开始，纪实不再仅仅是技术的结果，而成为一种美学追求的方向。由于电影的技术特征、制片厂体制的发展和马克思主义理论的勃兴，理论家更加强调艺术的社会功能，反对浪漫主义和理想化，主张艺术家应该是现实的客观观察者。作为"艺术作品的风格和构成原则"，以及"关于社会和美学价值的规范和价值论话语"，现实主义在整个20世纪的电影理论和批评中发挥着更加强大的影响力。[①] 被巴赞视为"异端邪说"的表现主义"终归匿迹"，根据他的看法，"电影的总趋向是向现实主义不断靠拢"。他视《公民凯恩》与《游击队》（1946）这两部气质悬殊、手法也完全不同的作品为"现实主义的决定性进步"，将具有"写实性剧本""真实性表演"等初步要素，同时兼具灵活性、敏感性和娴熟技巧，"类似于半文学性的新闻体"的意大利电影，命名为"新"现实主义，并将它的美学理念总结为："拍一部连续性影片表现一个人90分钟闲散无事的生活……最终目的是使生活本身变成有声有色的场景，为了

① Rea Walldén，"Matter-Reality in Cinema：Realism，Counter-Realism and the Avant-Gardes"，*Gramma*：*Journal of Theory and Criticism*，2012，（20）：193-194.

使生活在电影这面明镜中最终像一首诗呈现在我们面前。"① 巴赞的论述虽然极具煽动力，但在"写实""真实"和"现实主义"这些所指不同的概念之间，很容易发现他的疏漏之处。因为本体论相信客观实在独立于主体，认识论则相信人类有能力认识它，本体论和认识论的共存便是一种唯心主义的愿望，"现实主义"相当于预先做出了本体论和认识论的矛盾承诺。米特里对现实主义的批评发人深省："在艺术中没有也不可能有现实主义。对世界的解释不是世界。艺术不可能与现实同形。""艺术作品只能转载世界的一个方面。因为转载现实，已经会损伤现实，会有所选择和限制，因为确实唯有现实本身才能够真正符合现实。"那么，以"认知的真实论"为基础的现实主义电影，如果将"真实"作为最高美学标准，这个标准本身肯定是模糊的、混乱的。米特里断言，"现实无非是我们习以为常的一种幻想物"，"现实主义不是一种标准，在艺术的等级中，一部现实主义作品并不比另一部现实主义作品更有价值"。②

人们最早发现剪辑可以压缩叙述时间，降低胶片成本，后来发现其更伟大的意义在于使再现内容和再现形式之间出现时间差，这就是节奏的成因。早期导演还意识到，多样化剪辑使蒙太奇构成变得更复杂，除了替代插卡字幕，还可以使不同步的声音为图像表达添加纹理，这相当于提升了电影语言的魅力。总之，经由格里菲斯、鲍特和爱森斯坦等人的创作实践，尤其是爱森斯坦的理论总结，蒙太奇这种形式结构原则展现了创造的伟力，发展出叙事蒙太奇、抒情蒙太奇、思想蒙太奇、理性蒙太奇等丰富的形式，并推动电影叙述朝着更具创意的方向迈进。短短十多年间，美国电影的快速扩张，欧洲新浪潮的巨大影响，几乎都可归功于此：技术和语言不成问题后，创作可以卸下单向纪实的枷锁，用流畅的剪辑、丰富的结构和新颖的语言，体现创作者的艺术掌控力和审美创造力。

图1-22 《总路线》画面　　　　图1-23 《战舰波将金号》画面

但蒙太奇也引发了激烈的争论，这一冲突的核心是两种美学系统对"真实"的矛盾性看法，或者说，这种矛盾是与生俱来的。在纪实主义美学眼中，只有一个镜头的时长几乎与被再现事物的时长相同时，影像才具有真实效应，而剪辑只"暗示"、不

① 安德烈·巴赞：《电影是什么？》，崔君衍译，江苏教育出版社，2005：276-290、341。
② 让·米特里：《电影美学与心理学》，崔君衍译，江苏文艺出版社，2012：451-453。

"展示"事件①，因此会对纪实产生损害。蒙太奇学派则认为，剪辑可以"创造真实"，从影像联系中发展出来的意义更具真理，因为影像本质上是一种"随意性现实"，视自动记录为不偏不倚的想法太过天真。看得出来，蒙太奇在叙事技术和思想观念两个层面的运用，将发挥不同的效力，也将产生两种不同的"真实观"，而这也恰恰是这一时期"纪实主义"和"技术主义"美学论争的关键所在：创作者到底应忠于现实，期望通过电影使人们更接近现实，还是应利用各种技巧转化粗糙的真实，追求对现实的超越？这种差异不仅造就了写实主义和形式主义的美学观，也形成了美国学者汉德逊（Brian Henderson）称为"局部-整体关系""电影-真实关系"的两种电影理论脉络。

第三阶段：20 世纪 40 年代末至 90 年代中期的"典范化"时期。

第二次世界大战后整整三十年，欧洲电影以"优质电影"传统为营养，在艺术电影和作者论方向上愈走愈远。全球范围内的"新浪潮"此起彼伏，"新电影"运动从欧美到亚非方兴未艾，大师辈出、群星璀璨，创作者以人本主义为大旗，以革命叙事介入本土政治进程，完成了电影由古典到现代的蜕变。美国电影也经历了从"古典好莱坞"到"新好莱坞"的转变，在完备的故事基础上强化视觉风格，在大片场内赋予艺术家更多创作自由。总体上说，古典化时期的前三十年仍然延续技术主义与艺术主义双峰并峙的格局，后二十年成为商业电影的天下。由于电视和录像带、DVD 等的"夹击围剿"，制片人开始借助明星和类型这两个强有力的武器抢占全球市场，美国六大影业（The big 6）② 顺势成长为全球影业的翘楚。

"典范化"时期的电影在三个方面表现突出。

一是类型极大丰富。在 20 世纪 40 年代已成规模的爱情、战争、喜剧、黑色等类型的基础上，科幻、恐怖、西部、黑帮、动作等类型后来居上，制作人通过"星战""007""骑兵"等品牌化、系列化创作，进一步将类型美学正典化，使之成为真正的市场"主流"。

成立于 20 世纪 50 年代的美国影业公司（AIP）以发行"海滩派对"电影（"beach party" films）为起点，在五六十年代制作了一大批针对青少年观众群的低预算、高回报的"剥削电影"（exploitative films），以题材松绑和类型出新，回应美国本土风靡云蒸的嬉皮、民权、自由恋爱风潮，以及摇滚乐、毒品、性别角色等社会新变。进入 20 世纪 80 年代后，具有冒险色彩和奢华空间感的影片几乎都制作了续集，强调以大预算、重营销和假设型剧情（"what if?" scenario）为特征的"高概念电影"（high concept film）成为流行的制片模式，"大片"风头更劲，想象力在与现实感的竞争中更占上风。全球范围内，"拳头＋枕头""暴力＋裸露""科幻＋色情"轮番成为电影制片的盈利公式，最卖座的电影类型仍然是动作、黑帮、科幻、间谍和恐怖等容易激发情

① 安德烈·巴赞：《电影是什么?》，崔君衍译，江苏教育出版社，2005：62。
② 美国六大影业（The big 6）包括：华纳兄弟（Warner Bros.，1918）、迪士尼（Disney，1923）、20 世纪福克斯（20th Century Fox Studio，1935）、环球（Universal Picture，1912）、哥伦比亚（Columbia Pictures，1924）、派拉蒙（Paramount Pictures，1912）。

绪反应的"哭片",每一年票房最高的片单反复证明了娱乐型观众成倍增长的事实。①

在创作层面,杰克·尼科尔森(Jack Nicholson)、罗伯特·德尼罗(Robert De Niro)、阿尔·帕西诺(Al Pacino)、达斯汀·霍夫曼(Dustin Hoffman)等新一代的个性演员,与格利高里·派克(Gregory Peck)、费雯·丽(Vivien Leigh)、克拉克·盖博(William Clark Gable)、简·方达(Jane Fonda)等相比,在银幕形象塑造上具有更强的市场适应能力。斯皮尔伯格(Steven Allan Spielberg)、卡梅隆(James Cameron)、帕尔马(Brian De Palma)、昆汀(Quentin Jerome Tarantino)和卢卡斯(George Walton Lucas)等导演,以相对明晰的定位和高产,建立起稳定的观众群。

图1-24 《星球大战:绝地归来》画面

图1-25 《夺宝奇兵》画面

二是叙事臻于纯熟。经过好莱坞长达三十年的"黄金时代","戏剧化"的观念已经根深蒂固,追求情节剧效果的"剧情电影"大受欢迎,情节和视觉作为故事的一体两面,成为当时电影与电视竞争的不二法宝。

首先,电影选材面更广,除了《克莱默夫妇》(1979)这种遵循生活写实路线的影片,也有诸如《现代启示录》(1979)、《2001太空漫游》(1968)在历史与科幻领域偏于哲思的创作,这既是类型拓展的结果,也是市场扩张的需要。

其次,叙事技巧更丰富。一些导演在20世纪40年代早期已着眼于结构技巧的探索,以便使电影生成更新颖的叙事体验。例如,《曼哈顿故事》(1942)通过一件受诅咒的燕尾服,串联起六段小故事,算是多章节片段集锦结构的先声;《青山翠谷》(1941)以画外音带闪回的方式叙事,小儿子休(Huw)对家庭故事的讲述声贯穿始终,确立影片怀旧、温暖的基调;兼具黑色电影和侦探电影风格的《罗拉秘史》(1944)将运镜融入叙事,开篇通过莱德克旁白内容与影像呈现之间的矛盾,暗示人物的剧情信息;《孤注一掷》(又译《夺命舞》,1969)将闪回与闪进并用,出色的剪辑显示了导演破除叙事陈规的决心;《汽车影院》(1976)略显泛滥的配乐和戏中戏结构,

① 20世纪80年代最卖座影片为:1.《E. T. 外星人》(*E. T. the Extra-Terrestrial*,1982);2.《星球大战:绝地归来》(*Return of the Jedi*,1983);3.《星球大战:帝国反击战》(*The Empire Strikes Back*,1980);4.《蝙蝠侠》(*Batman*,1989);5.《夺宝奇兵》(*Raiders of the Lost Ark*,1981);6.《捉鬼敢死队》(*Ghostbusters*,1984);7.《比佛利山警探》(*Beverly Hills Cop*,1984);8.《回到未来》(*Back to the Future*,1985);9.《圣战奇兵》(*Indiana Jones and the Last Crusade*,1989);10.《魔域骑兵》(*Indiana Jones and the Temple of Doom*,1984)。

隐约可见 MV、家庭录影带对此时期电影叙事的影响；《湖上艳尸》（1947）受限的主观叙事，《电话惊魂》（1948）的套层闪回结构。上述这些电影强调摆脱戏剧影响，特定叙事手法开始得到结构性、规模性的运用，已与早期电影动作优先于剧情的理念完全不同。此外，在兼顾情节丰富感和复杂性的同时，导演更加重视场景在叙事中的重要性，以使视觉奇观在大银幕上的魅力最大化。"007"系列电影、"夺宝奇兵"系列电影同时在动作和剪辑层面创造叙事节奏，其成功很大程度上也是空间创新的结果。

最后，事件与人物并重。"新好莱坞"之后的类型电影，吸收了欧洲人本主义思想的精髓，借鉴艺术电影相对偶然、开放的情节和有机、多变的结构，不再满足于严密统一、因果井然的事件再现过程，开始重视对人物的挖掘和省思，实现从重事件到重人物的转变。以《芳菲何处》（1968）为例，导演理查德·莱斯特（Richard Lester）将一个好看的婚姻故事处理成略显晦涩的嬉皮迷幻和新浪潮气质，镜头的快速移动和剪辑着力点不再是情节，而是更隐蔽的人物内心和故事主题。在《现代启示录》（1979）、《巴顿将军》（1970）、《教父》（1972）等其他 20 世纪 70、80 年代的影片中，战争、追逐、冒险和悬疑情节依然风靡，非典型的"英雄戏"更加迷人，因为人物身上加载了更多的文化和社会信息。

图 1-26　《电话惊魂》画面

图 1-27　《教父》画面

三是语言更具表现力。自"艺术化"时期剪辑解决了时空连贯性问题，电影由动作场景记录转向情节再现，故事片得以确立自己的语言雏形。从"系统化"时期到"典范化"时期，半个多世纪中，无缝剪辑作为美国电影制作的形式原则体系，虽时有变化，但始终是一种强有力的故事叙述范型。尤其是 20 世纪 40 年代以降，历经好莱坞类型片的反复实践，形式丰富的剪辑已成世界电影普遍使用的叙事语言。米特里称剪辑为"电影剧本的经纬"。巴赞在《电影语言的演进》一文中认为，现代电影剪辑风格清晰明快，声音与影像配合完美，已经呈现出"经典的"艺术臻于完美的一切特征，导演直接"用电影写作"完全不成问题。①

20 世纪 60 年代以后，特效技术的增量运用使电影语言表现得比以往更具想象力、感染力和实验性，这突出体现在倚重特效的恐怖、科幻类型对视听效果的大幅拓展上。20 世纪 80 年代被认为是电影特效技术运用的高峰。在此之前的特效更大程度上是一种

①　安德烈·巴赞：《电影是什么？》，崔君衍译，江苏教育出版社，2005：65。

材料工程和手工工艺，乳胶、树脂、木偶、假肢、道具、绘景、烟火、背投和磨砂油画、特殊化妆是剧组最常用的特效手段，仿真微缩模型和黏土爆炸技术分别用来表现宏大场景和爆破效果。这些电影工业经验沿用多年，部分甚至传承至今，它们对电影语言表现力和叙事效能的提升十分明显。如《人猿星球》（1968）仍然沿用《绿野仙踪》（1939）的哑光画（matt painting）技术，利用在平纹细布上的局部再创作，造成人物在复合背景中处于不同位置的假象。随着《伊阿宋与阿尔戈英雄》（1963）等影片在后期运用定格动画技术，开发多重摄影方式，计算机技术越来越广泛地介入后期渲染等制作过程，电影语言开始呈现出更强烈的数字化特征。库布里克在《2001 太空漫游》中采用精密窄缝扫描摄影（sophisticated slit-scan photography），卢卡斯萤声业内的工业光魔公司（ILM）在《星球大战》中创用运动控制摄影（a motion-controlled camera）系统，稍晚的《黑客帝国》以缓慢旋转镜头创造"子弹时间"（bullet time）效果，《错位》（1987）采用分屏后重置场景、再合成图像的方式，表现机器人替身剧情，[①] 再加上 CGI 技术在《少年福尔摩斯》（1985）以后影片中的充分运用，电影语言更大程度上变身为一种合成程序。

图1-28　《黑客帝国》"子弹时间"

图1-29　《阿甘正传》阿甘与肯尼迪

可以说，技术提升了电影语言的能量，也改变了电影的看点。究竟该相信真实，还是相信影像？现实面和效果面、叙事和视觉孰轻孰重？电影似乎正从编剧时代迈入导演时代，视觉魔力与故事魅力平分秋色，很难说是观众对电影的认知出现分裂，但可以肯定的是，数字电影呼之欲出，电影艺术正处于一个承前启后的转折点上。

第四阶段：20 世纪 90 年代末以来的"数字-界面化"时期。

随着 20 世纪 90 年代早期计算机存储空间的激增、模仿 24 帧速率的软件以及数字应用技术的扩张，以类比（模拟）语言为技术工艺的电影实践渐显落伍。《侏罗纪公园》（1993）、《泰坦尼克号》（1997）等影片因数字技术运用带来广受瞩目的市场成功，进一步推动电影艺术进入全面数字化时期，被称为"数码""数位"或"数字化"（digital）时代。数字技术的重点是解决实拍与各种影像的缝合问题，使其成为一种更强大的语言体系。这体现在：尝试融合实拍与历史资料档案的《阿甘正传》（1994），转接真人与动画的《爱丽丝梦游仙境》（2010），对不同镜头进行复杂合成的《人类之子》（2006），对动作捕捉技术不断发展完善的《阿凡达》（2009）、《指环王》（2001）

① 这一技术在 20 世纪 60 年代的美国电影中已有不同程度的运用，如在《爸爸爱妈妈》（*The Parent Trap*，1961）中用于表现双胞胎剧情。

《猩球崛起》（2011）等，CG技术和绿幕、动作捕捉技术配合更加流畅。这些影片的创作者开启多项技术先例，在创造新的摄影技术，实现传统摄制模式与MASSIVE动画系统、3D技术合作方面用力甚多。数字电影技术使应用适当的算法操纵程序成为可能，这是一种旧的模拟系统无法企及的能力。

2009年，柯达宣布停产彩色胶卷，数字化影像成为一种更显性的趋势，像《刺客聂隐娘》（2015）这种全部底片实拍、不做后期的电影创作越来越少。数字化加速了电影制作的智能化进程，后期特效开始主导整个电影工业流程，使视听语言出现一系列革命性变化：镜头因数字熔接尝试不断突破画框限制，无人机航拍的规模性运用使电影质感越来越轻盈化。银幕上的古典趣味和灵韵质感正在逐渐消逝，取而代之的是更炫目奇崛的视听和更富幻想力的故事，语言和叙事都在突破既往极限。在《本杰明·巴顿奇事》（2008）、《地心引力》（2013）、《疯狂的麦克斯：狂暴之路》（2015）等影片中，与胶片电影相适应的创作方式、工业标准已被刷新，人类的观影经验也被改写了。

图1-30 《刺客聂隐娘》画面

是坚持进行高品质影像的文化书写，还是将电影视为新技术条件下的一种界面化操作？这种颇具分歧性的认知，几乎等比例地投射在全球电影导演群体当中，造就了创作上经典美学传承和数字技术革命并存的景观。秉持经典美学观的几乎都是老一代导演，他们的故事仍然以人物的解救为终极目标，在复杂的人物关系网和充满跌宕起伏的人物命运史中勾画历史画卷，影像沉稳精致，情节逻辑严密，感情浸染细腻广博，但这一切都有赖观众的沉浸领悟，说到底这是一种古典电影的大叙事传统和再现语言体系。

另一些被马丁·斯科塞斯称之为"视听娱乐产品"的作品，则是新一代导演的创作主流。这些以往被模糊地冠之以"商业电影"之名的创作在数字技术革命的加持下，呈现出更加浓重的消费色彩。以2019年的中国电影为例，他们在三条不同的路径上强化电影的消费感①：

① 参见谢建华：《持续的变局——2019年中国电影观察》，《创作评谭》2020年第1期。

一是放大技术效果，全幅运用的特效致力于提升视听语言的智能化水平，在数字写实主义的路上走得更远。这类影片以科幻、魔幻或神怪类题材为主，尽管艺术品质差异巨大，但对技术实验的投入均不遗余力，观众买票观影的最大动力是技术元素。从技术层面看，《流浪地球》《上海堡垒》《神探蒲松龄》《诛仙1》《攀登者》《中国机长》等影片无疑大大推进了中国电影制作的工业化水平，但技术运用的空洞化和泛滥化，或创作上的"唯技术色彩"，也常常成为它们遭遇恶评的重要原因。

二是充分利用既存经典的市场价值，通过对原文本的"借用""再利用"或"再媒介化"，将电影创作转换为一种致力于跨媒体盈利的综合性操作行为。《老师·好》《最好的我们》《来电狂响》《人间喜剧》《熊出没：原始时代》《小猪佩奇过大年》《狮子王》《深夜食堂》《诛仙1》这些所谓的"IP式创作"表明，电影创作者看重的不再是故事的原创价值，而是如何把不同领域、不同平台、不同属性的原料"串"起来，最大程度地开发其中的可消费价值。这些原料可能是白蛇、哪吒等知名的古典形象，也可能是开心麻花、德云社等品牌，或小猪佩奇、深夜食堂等火爆的动画剧集、漫画、电视剧，还可能是八月长安、严歌苓等已有读者基础的小说，甚至可能是某个网络红人。总而言之，经典的大叙事解体了，取而代之的是跨媒体的故事营销；创作上的垂直专业分工被水平式的材料共享模式取代，电影越来越像文创产品而非社会文本。

三是通过释放创作主导权激发观众参与意识，使电影由艺术沉浸享受转为身体反应，这等于重申了当下艺术传受结构权力翻转的事实——创作者使尽浑身解数刺激观众，等待着观众的体感检验。不难发现，当前电影市场最流行的类型无外乎是恐怖、科幻、喜剧，它们往往通过生硬的暴力、意外的悲情和各种段子引发观众强烈的身体反应。不管是"笑剧""泪剧"或是"怕剧"，这些被琳达·威廉姆斯（Linda Williams）称之为"猛片"（gross）的影音产品，无非是以各种极限场面的展示，让观众在模仿式的幻想中体验极端身体状态下快感的合理性。经典叙事手法逐渐消退以后，"事件的因果关系被目不暇接的运动取代，人物的心理状态被形形色色的奇观取代，极端身体施虐/受虐的主客体也逐渐失去了性别限制，但它的影像效果却振古如兹，仿佛是古老图腾上的咒语，时刻呼应着人们内心的洪荒之力"[①]。

这些现象表明：数字化和网络化正替代叙事和视听，成为电影艺术发展的新两翼。越来越多的研究者认为，IP式电影创作和跨媒体叙事的大趋势不可避免，未来电影将成为娱乐和媒介产业的一部分。当扩展取代改编、多样性取代连续性、传播力取代感染力、萃取替代沉浸，观影过程诉诸"全感力"而非"情动力"，"界面化"正逐渐成为流媒体时代电影艺术发展的主要路径，电影研究正悄然实现从经典艺术到动态影像、媒体研究的转移。[②] 如果将"互动""整合""计算机技术和材料科学"与"互联网条

① 谢建华、王礼迪：《"哭片"与国产电影的叙事症》，《艺术广角》2016年6期。

② 参看孙绍谊、康文钟：《银幕影像的感知革命：从吸引力电影到体验式电影》，《上海大学学报（社会科学版）》，2018年第6期；"上科大创艺"：《未来电影——跨媒体叙事的七个要点》，https://www.sohu.com/a/365913078_742063? spm=smpc.author.fd-d.6.1586406608878kOX8CjE（2020-1-9）［2020-5-10］。

件"作为界定"新媒体艺术"的标准的话①，这一结论也许并非危言耸听：相当一部分电影已成为新媒体艺术，新媒体语言将对传统电影语言和艺术形式起到超越和终结的作用。

总体上说，数字技术和网络技术作为推动电影变革的两大驱动力，使电影呈现出一系列转型：新形象、新叙事、新类型以及对电影的新认知。曼诺维奇也认为，新结构、新规模、新界面和新影像应成为我们理解数字电影的四个关键概念。② 数字电影提出一系列亟待回答的问题：数字化改变的仅仅是电影制作的介质吗？剧本、拍摄和后期在数字电影生产的格局中发生了什么变化？人工智能、游戏、短视频等新技术、新媒体如何重塑电影的故事规则？所谓"数字电影语言"存在吗？在审美成熟度和播映形态方面，今天的电影与剧集还有多少差别？从机械复制到数字繁殖，电影艺术更加大众化了，还是更加精致化了？具身、移动等崭新的观影经验变化，为电影美学提供了多少阐释空间？这些问题体现了数字技术在电影创作中更加强大的转化、整合、重塑、实现能力，也反映了人们对未来电影开放性、共享式和集智型创作更大的隐忧。

有人怀念胶片时代的经典美学，宣告"电影已死"；有人感奋于数字时代影像的无限可能性，预言"电影新生"。有人说今天的电影只剩技术没有文化，也有人说今天的新技术正使电影打造出崭新的技术美学。数字技术意味着古典电影美学的终结，还是呼唤着数字电影美学的创生？我们相信，古典现实主义美学与数字技术的不相容，已经使关于数字电影美学的论述有更为迫切的需求。

本章小结

美学是感知的认识论，是一种感官认知学或认知心理学，它以审美主体的心理、知觉为基础，诉诸语言哲学、伦理学、心理学等方法论，是对艺术和美的现象本质、艺术共通原则、审美过程等方面的综合研究。美学有三个研究主题：艺术的定义、艺术的属性和审美体验。

电影美学的关注点同样有三个层面：电影的定义；电影的艺术属性和系统规律；电影审美的方法。电影的再现体制、作者体制、观看体制，和致力探索电影本体论的智性体制一起，共同构成了电影的审美制度。

电影发展史所再现的，也是电影美学的历史。120多年的电影史，就电影美学划定的形式范畴而言，大致可被分为四个阶段：第一阶段是1895年至20世纪20年代的"艺术化"时期；第二阶段是20世纪30年代至40年代中期的"系统化"时期；第三阶段是20世纪40年代末至90年代中期的"典范化"时期；第四阶段是20世纪90年代末以来的"数字—界面化"时期。

数字技术和网络技术作为推动电影变革的两大驱动力，使电影呈现出一系列转型：新形象、新叙事、新类型以及对电影的新认知。古典现实主义美学与数字技术的不相

① 朱青生：《电影遇到新媒体艺术》，《电影艺术》2018年第3期。

② Lev. Manovich, "Metadating the Image", in J. Brouwer, A. Mulder & S. Charlton (ed.), *Making Art of Databases* (Nai Publishers, 2003)：12-27.

容，已经使关于数字电影美学的论述有更为迫切的需求。

▶️ 扩展阅读

1. 塔塔尔凯维奇：《西方六大美学观念史》，刘文潭译，上海译文出版社，2006。

2. 理查德·加纳罗、特尔玛·阿特休勒：《艺术：让人成为人（人文学通识）（第8版）》，舒予、吴珊译，北京大学出版社，2012。

3. 泰瑞·伊格顿：《美感的意识形态》，江先声译，商周出版社，2019。

4. 玛莉塔·史特肯、莉莎·卡莱特：《观看的实践——给所有影像世代的视觉文化导论》，陈品秀、吴莉君译，脸谱文化事业股份有限公司，2009。

5. 王志敏：《现代电影美学体系》，北京大学出版社，2006。

6. 尼克·布朗：《电影理论史评》，徐建生译，中国电影出版社，1994。

7. Berys Gaut, Dominic Lopes（ed.）, *The Routledge Companion to Aesthetics*（3rd edition）（London & NY：Routledge, 2013）.

8. Katherine Thomson-Jones, *Aesthetics and Film*（Continuum, 2008）.

▶️ 思考题

1. 何谓美学？如何理解美学与哲学的关系？

2. 电影美学包含哪几个研究主题或分支？

3. 列举几种关于艺术和电影的定义，分析其在概念界定上的优劣。

4. 为什么说电影美学是一种中间理论？

5. 电影美学的演进经历了哪几个阶段？有哪些代表性的人物和著作？

6. 就电影美学划定的形式范畴而言，电影史可以划分为哪几个历史时期？

7. 为何说有必要开启数字电影美学的论述？

8. 有人认为，因为融入了游戏、网络影像、监控视频、社交媒体和智能手机等元素，将所有的细节都简化为数字格式，数字电影彻底打破了20世纪电影确立的文化逻辑和美学惯例；也有人认为，不应将数字电影的出现视为与传统电影的明确决裂，而应将其视作一种过渡运动，这种运动沿着一条不确定性的时间线，遵循一条不确定的轨迹，其特征是电影图像的"新""旧"技巧、技术和美学之间的并列和重叠。请结合近年来电影制作发生的变化，从电影美学的研究方法入手，评述以上两种观点。

第二章

智性体制

📹 **学习目标**

　　1. 理解本体论为何是电影美学研究的"基础设施"和智性体制。

　　2. 理解现实本体、图像本体、媒介本体、哲学本体的具体内涵、思维体系及其发挥的重要影响。

　　3. 分析媒介考古学研究对电影本体论认识的拓展，理解无限本体论为何会成为"后电影"时代电影美学智性体制的论述方向。

📹 **关键词**

　　本体论　智性体制　现实本体　图像本体　媒介本体　哲学本体　媒介考古学无限本体论

　　我们必须先从电影的定义即本体论开始，探索电影美学的奥秘。因为本体论作为美学的智性体制，是研究美学的"基础设施"，审美是从认识事物作为"存在的存在"之根本开始的。

　　本体论是一个比较宽泛的哲学概念。它的任务是：明确事物存在的本质，探究决定事物存在的条件，进而将实体和条件描述为一种概念模型或知识系统。简而言之，本体论致力于在思想层面提炼事物存在的特征，规定知识、现实和经验的逻辑。一方面，本体论是意识形态，它关注质性特征，相信事物可以被描述为一个澄明、公认的概念；另一方面，本体论也是一种愿景，它关注事物存在的意向性和发展趋势。

　　电影的本体论，即决定电影存在的本质特征，及其与物质、心理和社会等存在条件（环境）的关系属性，是围绕着"电影是什么"这一根本问题而建立的思维体系。"什么是电影"是每一个观众都可能遇到的首要问题，不能建立电影的质性思维，就无法形成对电影的审美形式和生态系统的准确判断。电影本体论因而是电影理论的基石，也是电影美学的智性体制，是我们对电影进行美学分析的前提。埃尔塞瑟（Thomas Elsaesser）在新出版的《欧洲电影和大陆哲学：电影作为思想实验》一书中说，"德勒兹、斯坦利·

卡维尔、南希（Jean-Luc Nancy）关注的不是美学，而是电影带给西方世界的一种新的本体论。也就是说，对什么存在、什么不存在，什么有生命、什么没有生命的一种新的分类，从而提供一个谜题和挑战，而不只是用电影来说明现实或表现存在"①。

巴赞著名的《摄影影像的本体论》一文被公认为电影本体论领域的力作，它在很大程度上激发了学术界对本体论问题的兴趣。自此以后，尤其是电影进入数字时代以来，本体论逐渐成为电影理论研究的主题。在电影史上，将电影比作窗户、镜子、"木乃伊综合体"、眼睛的说法广为人知，另一些看法也有一定影响：电影是感官训练的现代性工具，让世界变得有意义的故事媒介，通过模拟和游戏掌握生活的方式，一种表演的手段……晚近以来，以思想、哲学为电影本体论的意见渐占上风，卡维尔就认为"电影为哲学而生"②，以此强调哲学和电影的相互依存关系。列维纳斯借用"场面调度"这个电影术语来描述电影现象学的基本过程，暗示了电影作为思维过程和哲学之间的内在兼容性。③ 埃尔塞瑟直接把电影视为人的生存本体。他说，电影使我们与存在和解，更新我们的世界信仰，电影就是人类的希望。④ 凡此种种，显示了本体论述更加开放的趋向。

那么，电影在本质上究竟是物质的还是心灵的，是再现的媒介还是表现的符号，是物理装置还是思想实验？上述电影本体论，反映了人们看待电影的不同思维、为电影划定的不同领地以及对电影未来的不同想象。这里，我们冒着简化问题的风险，将电影本体论分为现实本体、图像本体、媒介本体和哲学本体四大类进行论述。

一、现实本体

安德烈·巴赞四卷本的电影论文集《电影是什么?》似乎是对早期电影本性探索的有意识的一次小结，第一次明确地自设问题并完整地阐述了他的电影本性观：电影是真实的艺术。巴赞从思维和技巧层面论证了电影和现实的血缘关系，认为电影是一种捕捉、再现现实的独特媒介，致力于通过"真实的事物"进行交流，它的主要功能是向观众展示"真实的世界"，电影本质上是一种"自然"的戏剧（a dramaturgy of nature）。⑤ 摄影影像本体论与现实主义电影之间存在必然的、确定的联系，它是电影成为艺术的核心问题。

①　Thomas Elsaesser, *European Cinema and Continental Philosophy*：*Film as Thought Experiment* (New York：Bloomsbury, 2019)：26.

②　David Larocaca, "Representative Qualities and Questions of Documentary Film", in David Larocaca (ed.), *The Philosophy of Documentary Film*：*Image, Sound, Fiction, Truth* (Lexington Books, 2017)：3-7.

③　Sam B. Girgus, "Beyond Ontology：Levinas and the Ethical Frame in Film", *Film- Philosophy*, 2007, 11（2）：91.

④　Floris Paalman, "Film and History：Towards a General Ontology", *Research in Film and History*, 2021,（3）：23.

⑤　安德烈·巴赞：《电影是什么?》，崔君衍译，江苏教育出版社，2005：158。

（一）摄影影像本体论

电影摄影影像本体论是巴赞电影思想的基石。他说，"电影的现实主义直接遵循其摄影性质"。在巴赞看来，电影本质上是一种"摄影媒介"，与摄影具有相同的物理特性。电影制作更多是摄影灌注于物体本身的"自动"过程，它"享有不让艺术家介入的特权"。[①] 丰富和翔实的摄影影像有能力唤起观众"长时间的凝视"，并诱导观众相信他们所看到的是真相。因此，我们在认识电影本性之前，有必要明确摄影的本质。

现代艺术理论对摄影的论述十分丰富。理论家在与绘画的比较中，将摄影艺术归结为客观性（objectivity）、复制（reproduction）、因果相关性（causal relativity）和透明度（transparency）四个主题，认为摄影的本质是将现实从"物"转移到"物的再现"，这是个"透明论证"（transparency argument）的过程。摄影图像是自动机械记录的结果，绘画图像则取决于艺术家的意图和手段。沃尔顿（Kendall Walton）说，"照片是透明的，我们看透了它们"[②]，这种透明度使人与被摄物体产生知觉接触。鲁道夫·阿恩海姆认为摄影"只不过是对自然的机械复制"[③]。苏珊·桑塔格在《论摄影》中也提出，"摄影就是挪用所摄的东西，意即将自己投入到与世界的某种关系中去"。摄影"与其说是对世界的陈述，不如说是世界的碎片"，照片提供了现实的"证据"，"收集照片，就是收集世界"。[④]

巴赞有类似的看法，他强调摄影是客观的，摄影图像就是被摄物本身，从物体到它的图像是一种"现实的转移"，物体与影像之间共享存在感。由于摄影过程的因果关系——可索引性，电影影像传达的是原物的存在感和摄影机的在场性，我们在观影中由此获得了与图像的即时关系，这种感觉就像置身现实中一样。巴赞反复用"指纹""池塘中的倒影""模型""都灵圣裹尸布""遗物""印记""死亡面具"等词汇论述摄影，无非为了说明：电影世界与物质世界一一对应，摄影和它的主体现实之间为同质共在，这是承认电影艺术的先验条件。

索引性由此成为认识电影本体的重要概念。索引性源自电影的摄影特性，表明图像和被摄物之间存在一种可追溯的关系。克劳斯（Krauss）指出，"每一张照片都是光线反射到敏感表面上的物理印记的结果。因此，照片就是一种图标，或视觉相似物，与它的对象具有索引关系"[⑤]。图像作为摄影的轨迹和记录的后果，指向现实世界的既存物质或事件，它既显现了摄影机运动的轨迹，也是现实和媒介之间建立逻辑的证明。巴赞因此说，"电影就站在世界的旁边，看起来就像世界一样"[⑥]。

① 安德烈·巴赞：《电影是什么?》，崔君衍译，江苏教育出版社，2005：6。

② Kendall L. Walton，"Transparent Pictures：On the Nature of Photographic Realism"，*Critical Inquiry*，1984，11（2）：251.

③ Rudolf Arnheim，"On the Nature of Photography"，*Critical Inquiry*，1974，1（1）：155.

④ 苏珊·桑塔格：《论摄影》，艾红华、毛建雄译，湖南美术出版社，1999：13-16。

⑤ R. Krauss，"Notes on the Index：Seventies Art in America"，*October*，1977，（3）：68-81.

⑥ Dudley Andrew，*The Major Film Theories*（New York：Oxford University Press，1976）：140.

（二）运动与现实的印象

索引性是符号学的概念，巴赞借此强调影像与它指涉的对象之间存在索引关系。换句话说，观看就是影像的解放，观众应该意识到：他面前流动的不是影像，而是通过影像看到的物质世界。但此索引性在虚构电影中如何发挥作用？在画框为影像建立限制边界的情况下，索引性如何继续有效呢？解决这个问题，必须回到电影影像的运动上来。因为只有运动才能维持时间的连续性质，解释运动与时间的中继问题，避免摄影本体论的缺陷。

电影中的基本运动通常包含四种：主体运动、剪辑运动、变焦运动和摄影机的移动。无论哪一种，运动的本质都不是机械性的，而是在潜意识层面运作，目的是通过化身和感知超越物理现实，使人产生一种无限具身的幻觉。因为运动的超级合成能力，影像和实物就产生了一种连续性的因果联系。观众错误地以为：自己和摄影机对世界有相似的兴趣，也和摄影机处于相同的观察位置。枪战、追击、搏斗场面的快速剪辑，手持摄影的多视角合成，密集的镜头移动，这些电影制作中的常规手段，首要目的都是建立在场感。

麦茨对此作了深入探讨。他在一篇名为《电影现实的印象》的文章中提出，电影的现实印象应该归因于对运动的感知，运动不仅产生了即时性和在场感，也引发了强烈的"参与感"。怎么才能看到现实的运动？运动又是如何通过动员身体感知，影响人对真实的认知呢？从现象学角度看，运动是对象和身体两种系统的相对位移，要想获得运动的真实感，人必须在时间中不断重新感知自己，以运动传达运动。运动不是知识和推理的结果，它不是物质的，"而是视觉的，复制它的外观就是复制它的现实"。也就是说，我们对电影现实的印象，其实源自运动的感知真实，是我们借由身体与图像互动产生的幻觉或错觉，"将运动的现实注入到影像的非现实中，从而使想象的世界比以往任何时候都更加真实"。麦茨的文章本质上是通过心理感知的现象学去解释现实本体，用一种感性的参与机制解决电影画框对现实的封禁问题，这样，"物体和复制之间的严格区别，就在运动的门槛上消失了"。[①] 现实本体论由此增强了对各种风格电影的阐释能力。

（三）现实主义

既然电影本质上是摄影媒介，摄影的本质是摄取物质现实，而人类生活是行动、精神和欲望在物质世界留下的痕迹，电影就应该是现实的艺术。在确定了电影和现实的血缘关系后，巴赞开始将现实主义预设为电影的正确立场，提出了"电影是现实的渐近线"的著名观点。"渐近线"的论断意味着：电影既源于现实，无限迫近现实，又永不可能与现实等同，正如"艺术源于生活而又高于生活"这句放之四海而皆准的"万能定理"，是一种在保持现实多义性的基础上的"完整电影神话"。他以意大利新

① Christian Metz，"On the Impression of Reality in the Cinema"，*Film Language*：*A Semiotics of the Cinema*（New York：Oxford University Press，1974）：3-15.

现实主义创作为典范，站在本体论的高度强调"对现实的纯粹观察"，旗帜鲜明地倡导在电影中忠实呈现现实的理想主张。

"现实主义"在巴赞的概念里既是一个批评标准，世界电影可以据此区分为现实主义者（相信现实）和"反现实主义者"（相信影像），同时也是一种立场，是创作者对待现实的态度，和赋予现实意义的方式，具体呈现为外景拍摄、使用非职业演员、对当代政治和社会议题的关注、粗糙的技术运用和写实情节等一系列特征。巴赞对现实主义的使用既小心翼翼，又开放灵活。他称《偷自行车的人》符合"意大利新现实主义最严格的规范"，布列松的《乡村牧师日记》的结尾是"电影现实主义的胜利"，爱森斯坦的作品因为呈现了"历史唯物主义"，也可视为一种"普遍的现实主义美学"，就连希区柯克也算作一个"轻现实主义"（light realism）的传播者，① 这些分析暗示了现实主义一词的无边外延。巴赞说，每个时期的电影都在寻找自己的技术和美学，以捕捉并呈现人们想要的现实，因此现实主义不是一种，而是几种（直接现实主义、感知现实主义、轻现实主义）。"考虑到这种朝向真实的运动可以采取上千种不同的路线，为'现实主义'本身所做的辩解，严格来说，毫无意义。只有当运动给所创作的东西带来更多的意义时，它才有价值。"② 这些说法反映了巴赞"现实主义"概念的两个指向——本体论和美学路线。模糊性既是现实主义的缺陷，也是它的优势。

图 2-1 《偷自行车的人》画面

直到今天，这些论述仍然被用于不同的批评对象和情境，或用来检验阐释数字电影的效力，以持续验证其经典与不朽。拥趸认为：即使是最虚构的科幻片，场景、形象或影像也在一定程度上回指了坚硬的现实；不能将巴赞所述之摄影影像的"形似范

① André Bazin，"The Man Who Knew Too Much—1956"，*The Cinema of Cruelty：From Buñuel to Hitchcock*（NY：Arcade Publishing，2013）：166.

② André Bazin，"François Truffaut"，*Jean Renoir*（New York：Simon and Schuster，1973）：85.

畴"和"揭示真实"的美学原则，狭隘、机械地理解为相似性、可索引，巴赞拥护的现实主义远比他阐释的概念更为复杂和广阔。这些论述试图证明，巴赞理论体系中的现实主义并非一种具体类型，而是以现实为基础、以写实为理念的美学观念宣示。它是过程、机制，也是态度、审美，即使是那些似乎与现实生活疏离的作品，皆可由写实主义技法形成作品与现实之间的重要关系。总之，这是个具有无限开放性和理解多样性的"现实主义神话"，可以随着历史经验的变动不断被赋予新的定位，有人甚至将之与超现实主义、解构主义和现代主义联系在一起。

批判者认为巴赞的问题正在于此：他既在景深和调度等问题上将技巧实体化，又将技巧视为道德判断，予以修辞化；他眼中的现实主义，首先基于一种"呈现完整事件现象学"的本体论立场，又基于一种"尊重真实时间流程""先存在后表现"的美学立场。其以德·西卡的创作为典范，认为"诗意"才能解决所有现实主义艺术简单摹写的弊端，而"诗意"和"爱"在其理论中又是"同构的，或者至少说是互补的"①。这么说的根本原因在于，巴赞意识到现实主义电影不能止步于复写现实，它应该以"自然的象征"暗示人类存在的精神维度，将价值主题以电影的方式再现于生活情境中。当观众发现这个潜藏于现实之下的诗意结构时，就有可能发现生活的本质——爱。这种既对立又统一、既划界又越界的论述，实质上将"形式主义"与"写实主义"两大流派汇于一处，既主张创作者利用各种技巧有意转化粗糙的真实，追求对复制现实的超越，观照作品局部—整体的关系，其美学核心是作者性，又倡导忠于现实，期望通过电影使人们接近现实，观照电影—现实的关系，其美学核心是真实性。彼得·沃伦因而断言，这种现实主义实际上构成了一种"反美学"，是对电影风格和技巧的否定，因为"电影只有通过自身的毁灭，才能获得彻底的纯粹"②。难怪巴赞感叹，在现实的完美幻觉中，不再有电影。

这里的关键问题是：物（现实）和现象（现实的感知）是截然不同的，事物存在的时间和空间只是知觉的形式，因此我们永远无法捕捉对象的真实。既然现实主义主张与现代哲学认识论的结论相悖，巴赞是否走入了一个错误的方向？因为无视绝对真实的不可抵达，没有面对电影如何同时热衷记录现实又拒绝现实、既呈现世界又隐匿世界的问题，巴赞留下了一个巨大的疑问：电影被动详细地展现了这个世界，也要表达超越给定世界的历史无意识，③ 现实主义是否无边无际？因此，不是"现实主义"，而是"神话"思想，是巴赞著作的基石。④ 巴赞在阐述"真实美学"时说，"唯有意大利电影在它所描写的时代中，拯救着一种革命人道主义"⑤，这种说法是否意味着：巴赞的现实主义提供的不是电影观，而是一种审美政治模型呢？

① 安德烈·巴赞：《电影是什么?》，崔君衍译，江苏教育出版社，2005：320-331。

② Peter Wollen, *Signs and Meaning in the Cinema* (London：British Film Inst，1998)：89.

③ Syed Feroz Hassan, *Surviving Politics：André Bazin and Aesthetic Bad Faith* (University of Michigan PHD，2017)：312，349.

④ Syed Feroz Hassan, "Total War，Total History，Total Cinema：André Bazin on the Political Perils of Cinematic Realism"，*Screen*，2017，58（1）：38-58.

⑤ 安德烈·巴赞：《电影是什么?》崔君衍译，江苏教育出版社，2005：270。

（四）现实本体论的影响

只要对理性主义感到怀疑，电影知识论就会投入唯物主义的怀抱。因为电影兼具再现（认知）和表现（情感）的功能，创作者既要考虑如何动用象征资源，去如实反映存在，提炼出世界的样子，又要将实在转化为图像，利用图像运动去影响观众，让图像本身成为现实的符号。本体论时常在唯物和唯心两种模式间摇摆不定，乃因为电影是个异常复杂的审美体验。德勒兹声称电影是"完善新现实的器官"①，潘诺夫斯基（Erwin Panofsky）说，"电影的媒介就是现实实体本身"②，卡维尔将电影定义为"对世界自动的、连续性的投映"③，布莱希特曾在他的剧本《凹凸》（*Die Beule*）中说"摄影机就是一个社会学家"，本雅明早期也认为电影的"机械图像"就像"棱镜"，能够"以可理解、有意义、充满激情的方式"将现实呈现出来④。这些说法初看是现实本体论的翻版，但表述的关键词里同时暗含了某种对现实的"否定"。

巴赞之后，克拉考尔进一步将纪实理论实体化。他在《电影的本性——物质现实的复原》中推进了现实本体的论述，其电影观仍围绕电影与现实的关系展开，在客观呈现和主观构建的辩证关系中生成电影性。他声称"当影片记录和揭示物质现实时，它才成为名副其实的影片"，"对于影片的电影化程度来说，重要的并不在于影片是否忠实地反映了我们对现实的体验，甚至也不在于影片是否忠实地反映了一般意义的现实，重要的是影片对摄影机面前的现实——可见的物质现实——的深入程度"。⑤他从"记录"和"揭示"两种功能出发，开列出最适合电影表现的六种题材——追赶、舞蹈、发生中的活动、肉眼看不到的微观世界等，指出"找到的故事和插曲"是最具"电影感"的形式和内容。⑥这些论述一方面强调，"电影画面是观众所经验到的一系列偶然事件、分散的物象和无可名状的形体"，瞬间画面的全部意义在自身之中，因为它可以将观众跟整个生活联系起来，⑦同时认为，电影作为"日常生活中不平凡景象的发现者"，其故事应是典型性"偶然事件"。作为一个自足的独立整体，应该被"发现"而不是被"构想"，通过摄影机的记录运动表现故事从生活流中突显又消失的自然状态。

以巴赞和克拉考尔为代表的理论家将电影从纯粹的技巧形式中解放出来，认为

① 吉尔·德勒兹：《运动-影像：电影1》，谢强、马月译，湖南美术出版社，2016：13。

② Erwin Panofsky, "Style and Medium in the Moving Pictures", in Daniel Talbot（ed.）, *Film：An Anthology*（New York：Simon and Schuster, 1959）：16.

③ Stanley Cavell, *The World Viewed：Reflections on the Ontology of Film*（Cambridge, Mass：Harvard University Press, 1980）：72.

④ M. W. Jennings, H. Eiland, & G. Smith（ed.）, *Walter Benjamin：Selected Writings*（Vol. 2：1927-1934）（Cambridge, MA and London：Belknap Press, 1999）：17.

⑤ 齐格弗里德·克拉考尔：《电影的本性》，邵牧君译，江苏教育出版社，2006：3、159。

⑥ 邵牧君：《电影理论历史概观》，《文艺研究》1984年5期。

⑦ 齐格弗里德·克拉考尔：《电影的本性》，邵牧君译，江苏教育出版社，2006：208-213。

电影的本性是以现实为内核的实体，以追求真实性为目标。但是实体论面临两大挑战：一方面，真实是否能够被绝对还原？因为创作过程中人的主观介入，被建构的真实——再现的主观性不可避免。即使在静态摄影中，记录的因果过程和记录材料的创造性使用之间也是有区别的，何况电影剪辑在重组和改写现实上显然空间更大。"语言和再现系统对于反射既存真实样貌的能力（拟态或仿像），远不及它们组织、建构和中介我们对事实、情感和想象的了解"①。我们需要追问电影和它再现的世界之间的界限在哪儿吗？电影和摄影的关系、图像和世界的关系是一回事吗？另一方面，如果我们把现实作为电影的本体，把真实性作为电影创作的目标，越真实的就越具有电影性和艺术性，那么，最具电影性的艺术是否就等同于现实本身？难道纪录片是电影艺术的最高形式？这又构成了对艺术的巨大消解，回到早期电影极力摆脱现实的悖论中。

对真实性的理解表面看是一个内容问题，但又与电影创作中的诸多形式问题息息相关：为什么黑白比彩色更具有历史真实感？为什么非职业演员的表演更具有现实主义色彩？为何非线性叙事更接近于生活本真？为什么长拍镜头更接近对真实的呈现？"依据事实"进行的创作，既有事实基础又有虚构，是现实主义电影吗？它们究竟增强还是取消了现实主义的指涉性质？这些疑问说明：真实性是一个多层的、变动性的指标，它对于电影本性的论述需要进一步拓展。今天，我们失去对"艺术介入现实"的限制，如同早期电影没有"艺术介入现实"的自觉一样，这本是现实主义困境的一体两面。

因此，巴赞与克拉考尔关于影像与现实关系的本体论，逐渐演变成对现实主义问题的巨大争议。就技术层面而言，现实主义及其附带的真实性追求有一条明晰的脉络：从无声到有声，从黑白到彩色，从粗颗粒的胶片感到3D-4D/4K/120帧的全数字技术蝶变，一百余年来，电影帧率技术的发展和材料的更新，旨在不遗余力地提升观众对画面真实的感知。甚至可以说，电影发展的方向即一直追求尽可能逼真地模拟出人类对现实世界的感知经验。如果我们把电影诞生之始卢米埃尔的创作视为一种粗糙的"现实主义"，显然这种朴素的"写实效果"是由当时的技术条件限制造成的。20世纪三四十年代色彩技术和声音技术的完善，使声音和影像呈现同步还原的错觉，在观众那里，视听经验首次与现实世界合而为一。但电影影音关系的复杂性——德勒兹认为存在互动的（interactive）、反身的（reflexive）及分立的（heautonomous）三种情况，注定了声音既可以辅助叙事，制造现实的幻象，又可能主导叙事，提供政治或情感上的另一层"真实"。进入20世纪90年代后，使用手持摄影、鼓励即兴演出、具有纪录片风貌的数字写实主义影片（DV Realism），以及"弱影像"（poor image）风格的影片，通过小荧幕格局的日常写实影像，创造底层人物具有私密性和粗糙感的生存真实情境，同样是技术和观念的双重结果。技术服务于两种截然不同的"真实性"，这也许是"现实主义"自带的矛盾基因。

①　玛莉塔·史特肯、莉莎·卡莱特：《观看的实践——给所有影像世代的视觉文化导论》，陈品秀、吴莉君译，脸谱文化事业股份有限公司，2009：32。

詹姆逊（Fredric Jameson）曾指出，在对现实主义进行讨论时，应该首先承认它所包含的矛盾。也就是说，现实主义电影一方面强调创作的认知特征，把所有的剧情都看作"现实的再现"，这无疑会导致对电影的自然主义式的天真看法，因为电影摹写生活存在固定的技巧和限制；另一方面，现实主义电影又特别强调艺术的虚构特征，通过取消"现实"而增强"现实主义"的指涉性质，使一切剧情都成为"现实的美学效果"。或者说，摄影机的记录行为既指向在场的现实，也指向一个缺席的现实。"每一个情节都有逃避时序的成分，所以在某种程度上，也就含有偏离'现实'的标准的成分。"任何一部虚构作品，"无论它多么'真实'，总是包含某种偏离'现实'的成分"①。创作并非简单的机械反映论，因时代、视界和立场的位移与个体认知的差异，写实文本可能有迥异的真实生产和意义指涉。问题的关键在于，写实的主体是谁？面对的是什么样的创作语境？他的创作试图呈现什么样的现实？因此，应明确现实主义电影必须遵循的三个基本准则：首先是导演让现实自我呈现的不介入态度；其次是通过白描对细节的准确捕捉造成亲临感；第三是跳脱古典作品设定的人物形象教条，以更准确反映生活的复杂面、多元性。

《放大》
结尾片段

安东尼奥尼的《放大》（1966）即是对现实本体论进行反思的力作。影片的核心情节是：摄影师托马斯在公园里偷拍了一对情侣，这名叫简的女子发现后不惜一切代价要回底片，这使托马斯心生疑窦。他将底片放大后，看到照片上竟然有具尸体和持枪的人。但等他回到公园时，现场空空如也，所有的"证据"已经不翼而飞。在影片的结尾，他意兴阑珊地走到公园内一处草坪边，一群小丑打扮的嬉皮青年正在围观一场没有网球的比赛，两个挥拍的人好像在进行无实物的舞蹈表演。托马斯脸上的疑云渐渐消散，随着那个虚无的网球飞落到草坪上，他也投身这场"游戏"，去捡起了那只不存在的球。真相与想象的界限何在？在捕获真相方面，人类是否可以完全信赖视听等感官？安东尼奥尼至少在三个层面质疑了电影"真实本性"的权威：首先，"放大"就能看到真相吗？也许你看到的只是虚无化的噪点或马赛克。其次，真相永远都在吗？任何一个自然律都是通过经验获得的，真实跟时间的经验有关。如导演自己所言，有某个时刻，我们掌握了真实，但它稍纵即逝。最后，真相是实体性的吗？在本体论上，接受某物存在的标准是其被感知的能力。人不可能纯粹地、无中介地观察经验"事实"，存在很多"约定俗成"的概念影响人类对事实的感知、概念化和判断。因此，我们对事实的观察不是对现实的原子化描绘，而是预先给定的语言结构的一部分。② 换言之，真实很可能是一种语言游戏，有时你不得不妥协，从而陷入群体虚构的陷阱。

① 克默德：《结尾的意义：虚构理论研究》，刘建华译，辽宁教育出版社，2000：45。

② J. Mingers, "Realizing Information Systems: Critical Realism as an Underpinning Philosophy for Information Systems", *Information and Organization*, 2004, （14）：87-103.

图 2-2 《放大》画面

二、图像本体

（一）远离现实

艺术的本质决定了艺术家需要再现现实，更需要脱离现实，在对现实材料的处理中，实现富有想象力和创造性的自由表达。这也是诗歌最早被划入文学门厅，并被认为比散文更高级的原因，想象力和创造力显然比机械再现更重要。但如果将电影视为图像而非现实，会使制作者产生"虚假"和"易逝"的焦虑，因为所有的图像都具有欺骗性和不稳定性。尽管如此，早期电影仍有逃离现实和靠近艺术的强烈冲动，以便使人们看到其不同于剧场演出和静态摄影的地方，看到它不是一种对感性现实的忠实复制。或者说，早期电影实践试图通过技巧创造走出窠臼，自证新生。

鲁道夫·阿恩海姆在《电影作为艺术》中详细比较了现实形象和电影形象的差异，陈述了这一核心命题："电影艺术来自它与现实的差异……电影美学的职责在于阐明要以有形式意义的方式——能吸引注意力和强化影像及其多重连接的艺术效果的方式——表现有意义的素材。平面的影像与有深度感的形象之间的差异便是一个能造成艺术效果的重大特性。叙事层面当然关系到影像表现的内容，但这种美学的实验倾向则在表现的形式方面。"[1] 其后的蒙太奇学派也认为，电影形象以蒙太奇、视觉可见性和照相记录性与现实形象相区别，电影形象与现实形象的不同一性正是电影作为艺术的重要条件。雕塑家认为维纳斯虽然失去了双臂，却呈现了美神的完好无损，理想的艺术总指向现实的"残缺"；理论家们一度将无声电影视为电影艺术的顶峰，正因为它与现实的距离或分离。声音在电影中的日益突出，就意味着电影失去了美学资源，离真正的艺术越来越远。阿恩海姆直言不讳地说，"电影只有从摄影复制的束缚中挣脱出来，成为

[1] 尼克·布朗：《电影理论史评》，徐建生译，中国电影出版社，1994：18-19。

纯粹的人的作品，即动画片或绘画，才能达到其他艺术的高度"①。

拍摄技巧及由此形成的"新语言"，变得非常重要。苏联文艺理论家什克洛夫斯基在《艺术作为手法》（1917）中解释其广为人知的"陌生化"理念时，认为：艺术的目的在于使人们通过视觉器官而非认知获取知识，有吸引力的对象、复杂的形式和艺术手法，将在增加感知时间和难度的同时，增加作品的艺术意味。② "艺术的目的在于传递事物的感觉，以它们被感知而非已知的方式。艺术的技巧在于使物件'陌生'，将形式变得困难，增加感知的困难与时间，因为感知的过程本身即是美学的目的，因而必须延长。艺术是经验物件的艺术感的途径；物件本身并不重要。"换句话说，技巧运用的任务在于使作品与现实看起来"不一样"，"陌生化"刺激了观看的兴趣，也彻底改造了现实和电影的关系。总之，不确定性在艺术中有特殊的亲和力。

20 世纪 20 年代的先锋电影运动是这一理念的积极实践者。《柏林：城市交响曲》（1927）、《雨》（1929）和《间奏曲》（1924）等影片中，雨水、棋手对弈、火车疾驰、舞者步伐、退行的电线、飘飞的纸船、城市风光等风景文本或动作图像成为影片的核心内容，这些影片试图实现风景和形式技巧的自然结合，通过记录自然静物和各种运动提升电影和绘画的交流感，使运动成为视觉图像。另一方面，通过技术实验制造视觉惊奇，呈现构图、机位、景别（尤其是大特写等极端景别）变化和慢镜、倒摄、叠化等特殊镜头效果，使图像处理成为电影创作的核心工艺。如同后来的《一条安达鲁狗》（1929）中著名的意识流镜头一样，《间奏曲》将拳击手与街景、燃烧的火柴与头顶、喷泉与广场叠印在一起。汉斯·李希特导演同样以混沌和无机性为圭臬，在《早餐前的幽灵》（1928）中呈现电线杆后突然消失的行人、叠加和旋转的手枪、飞来飞去的领结和草帽等奇特影像，尝试各种天马行空的视听组接。充满实验性的幻觉片段或杂耍色彩的定格动画式摄影片段，均是早期导演创造银幕吸引力的重要方式。维京·艾格林（Viking Eggeling）、沃尔特·鲁特曼（Walther Ruttmann）等另一些痴迷于立体主义、达达主义、包豪斯主义艺术的法德导演则更加激进，他们在《对角交响曲》（1924）、《作品 1 号》（1921）、《机械舞蹈》（1924）及"节奏系列"（如《第 21 号节奏》，1921）等作品中，清空人物和静物，使银幕上仅剩下线条、弧、圆锥等抽象的图形运动。在法国印象派、德国表现主义、超现实主义和达达主义等现代主义运动的主导下，这些带有"白话现代主义"性质的电影创作，要么通过对图形、幻觉的纯粹形式实验，创造视觉上的速度、节奏和韵律，打破既定的艺术规范，要么致力创造震惊图像和荒诞时刻，将人们从社会规范中解放出来。电影的本质似乎从实物再现变成了纯粹的视觉运动，这些影片对探索镜头新语言的兴趣，也对电影史上的新电影运动和地下电影运动产生了深远的影响。

《机械舞蹈》
片段

① Rudolf Arnheim, "A New Laocoön: Artistic Composites and the Talking Film", *Film as Art* (Berkeley: University of California Press, 1957): 213.

② Viktor Shklovsky, *Theory of Prose* (Funks Grove: Dalkey Archive Press, 1991): 6.

图 2-3 《间奏曲》画面

图 2-4 《机械舞蹈》画面

（二）电影是图像艺术

早期电影脱离现实的冲动，反映了艺术消除现实指涉的企图。当电影以每秒 24 格的固定速度拍摄时，它通过连续帧产生一种运动的幻觉，电影就是图像化的"即时运动"。一些理论家着眼于本体论层面的思考，倾向于认为电影就是图像，这些图像不是事物的再现，而是现象性的客体，是独立的、完全不同的事物。那么，电影创作就是"图像化"的过程，电影观看就是维持对图像的幻觉体验。纪录片《宫崎骏：十年一梦》告诉我们，宫崎骏的创作往往由画面入手，再由编剧和美工去丰富故事和细节。从画出漂在悬崖岸边玻璃瓶里的海神女儿波妞的图像开始，动画片《崖上的波妞》的故事才一点点完善起来，这似乎也印证了导演大卫·林奇的一句话，"创作电影无非是想象一个绘画一直处于运动中的世界"①。

具体来说，电影包含了两个关联紧密的图像行为，一是图像的呈现，二是图像的再处理。

原始摄影图像具有因果和索引的属性，但本质上是具有高度可塑性的图像。因为电影图像与现实生活的视觉经验并不一致，以强化视觉体验为目的的摄影机运动，会更清晰地表明：我们观看的是图像而非实物，电影是虚构的而非现实的。即使在未拍摄的"前图像"阶段，事物也可以被看作预先存在的图像"实体"，创作的目的是从万千既存实体的色彩、线条、造型和空间关系中抓取可识别的形象，将"原始或自然的主题"呈现为具有自身逻辑和意义的图像形式。总体而言，电影应被视为"在场的图像"（image in presence），而非"再现的图像"（image in representation）。② 比较一下戏剧与电影的差异就能更强烈地感受这一点：我们在剧场中看到的是舞台上的人，我们在影院里看到的只是活动的图像，电影观众对透过图像看现实和图像描绘现实的方式更感兴趣。拍摄过程中，摄影机不仅致力于捕捉现实中的运动，也尽力在视觉的运动呈现中唤醒人对图像的感知、表达能力，使图像成为一种具有想象性、敏锐性的审

① Michel Chion，*David Lynch*（2nd edition）（London：British Film Institute，2005）：9.

② Kim Soyoung，"Comparative Film Studies：Detour，Demon of Comparison and Dislocative Fantasy"，*Inter-Asia Cultural Studies*，2013，14（1）：44-53.

美创造。因此，电影中的视觉形象不是感性材料的机械复制，而是一种虚构的能指，按麦茨的话说是"想象的能指"。图像本身独立于物体，不是按模仿物体的方式运作，而是按照视觉材料的方式呈现，它在本质上是"自主"的，是物和理念显现的统一。

图像的组织、处理，即剪辑程序中的蒙太奇。剪辑表面看是使静止的图像运动起来，通过对图像的结构化操作，生成一种自我运动、互动交流、具有语义的图像情境，最终使电影成为一系列画面的虚构运动，事实上是对现实的质疑和否定，体现了复杂的人工意图。图像的剪辑合成工作遵循流动、变化、多样性原则，而非唯一、复制、静止的原则，目的在于激活观众的图像意识，在密集的视觉情境中将图像体验为真实，将看电影转变成"一种重新思考图像的方式"。德勒兹因而视电影为运动图像的艺术，他认真思考了时间和运动在电影影像中的关系，将"间接的时间影像"划分为"持续图像"（duration-images）、"变化图像"（change-images）、"关系图像"（relation-images）等形式。因此，剪辑就是两个图像之间的不稳定关联，它再造了一个变化丰富的图像世界，电影提供了"运动图像现象学的最佳例证"。①

数字技术的发展进一步强化了电影的图像本质，削弱了摄影在电影艺术中的主导地位。随着赛璐珞胶片转向数字化的位图，图像世界和现实世界的界限更加模糊，原物与图像之间的天然联系几乎被彻底割断，数字、软件成为影像生产和消费的实体，西方艺术理论中主导性的类比语言或再现主义解释范式被动摇了。曼诺维奇认为，在一个由实拍素材、绘画、合成图像、2D 和 3D 动画组成的数字电影中，摄影只是图像的一种表现形式，电影制作只是后期图像制作的第一个阶段，电影就是更"逼真的动画"。或者说，数字技术重构了摄影和动画之间的传统关系，确立了动画对电影艺术的主导地位。②

进一步来说，在图像呈现阶段，电影影像已不再是"某物的形象"，而是名副其实的"图像"，判断它的标准不是再现力而是表现力，这更接近于绘画的标准。"摄影写实主义的动画（photorealistic animation）"这个用来描述数字影像的概念③，生动反映了数字电影作为移动图像媒介的本质。与此同时，剪辑也被改变了。如果说前数字时代的剪辑是"外在性"（线性）的，更多是剪辑师对纪录素材的剪切移位，数字时代的剪辑更多是"内在性"（非线性）的。因为图像已经完全数据化（非物质化），它们可用于任何方式的操作与重构，剪辑的本质变成对抽象数据库或电脑代码的随机访问、任意编码。理论研究已意识到这种显著变化：费舍尔（Lucy Fischer）指出，传统的剪辑只是建立"镜头间的塑性关系"（plastic relations between shots），现在建立的是"镜头内的合成关系"（synthetic relations within shots）④。罗德维克（D. N. Rodowick）认

① Krešimir Purgar, "Essentialism, Subjectivism, Visual Studies: Concerning 'non-Disciplinary' Ontology of Images", *Visual Culture*, 2017, (47): 80.

② Lev Manovich, "What is Digital Cinema?", in Shane Denson & Julia Leyda (ed.), *Post-Cinema: Theorizing 21ˢᵗ-Century Film* (Reframe Books, 2016): 20-50.

③ Rafe McGregor, "A New/Old Ontology of Film", *Film-Philosophy*, 2013, 17 (1): 271.

④ Lucy Fischer, "Film Editing", in Robert Stam & Toby Miller (ed.), *A Companion to Film Theory* (Malden: Blackwell, 1999): 64-83.

为，系统化剪辑就是数字捕捉（digital capture）、图像合成（image synthesis）和混合（compositing）。① 因为一切都是数据操作，可能这三个程序的界限也不存在了。哲学教授彼得·奥斯本（Peter Osborne）也认为，数字图像生产由"捕获事件"（event of capture）和"可视化事件"（event of visualization）两个主要环节组成，目的是唤起视觉对动态图像的重视。② 曼诺维奇一言以蔽之："电影现实主义和合成现实主义之间的差异开始于本体论层面。"③

这些论述意味着，电影的终极目标不是再现现实，而是建构一个图像世界。在这个世界里，创作者通过持续地"去画框"获得即时性、在场性，进一步提升观看中的虚拟临境效应，从而强化图像与观众的本质关系。

画框在传统电影中非常重要。电影的画框区分了显示和遮蔽的边界，架设了观看的距离，并使持续的凝视成为可能。但它也拒绝了现实延伸的可能性，使图像和现实之间出现了更大的断裂，在图像与非图像、画框与无框、沉浸观看与界面体验之间划开一条线。电影艺术发展中所进行的各种语言实验，目的都是为了突破画框的局限，通过各种技术中介建立现实生活与图像世界的时空连续体，创造出制作者与消费者难以区分的图像体验。一旦技术胜任对图像的全域处理和环境分布的能力，电影就成为各层次超图构成的离散本体。爱森斯坦曾描绘过类似 3D 电影的图像体验："鸟儿从观众席飞到屏幕上，或者静静地落在观众头顶的电线上，电线从屏幕表面延伸到投影仪上。"④ 卢米埃尔兄弟的做法是让移动的物体驶近前景，保持冲出画框的强大动势。维尔托夫的策略是赋予摄影机各种各样的视角，以便让观众融入运动的方向，从而穿越视野的局限，将图像空间和现实空间连接起来。无论是《火车进站》《乔什叔叔在影展上》（1902），还是《持摄影机的人》（1929）、《小夏洛克》（1924），早期电影提供了许多超越画框的案例，不同导演在图像与现实之间"进进出出"，反映了去画框的巨大动力。数字电影提供了更多消除画框的办法，使观众开始成为图像世界的漫游者。头戴式显示器使图像能够 360 度不断展开，当人成为图像世界的体验者而非观看者之后，感知条件、身体反应和虚拟世界的临境效应密切关联，这在根本上改变了人与图像的关系。在增强现实（AR）、混合现实（MR）和虚拟现实（VR）世界，媒介的中介感、图像与现实的距离感、图像的指称性都被消除了，这意味着：电影的魅力之源是被投映的图像，电影就是图像的布局，观影就是无边无际的图像具身体验。我们必须将图像作为整体来体验。

① Marc Furstenau，"Film Editing, Digital Montage, and the 'Ontology' of Cinema"，*Cinémas*，2018，28（2-3）：31.

② Peter Osborne，"Infinite Exchange：The Social Ontology of the Photographic Image"，*Philosophy of Photography*，2010，1（1）：59-68.

③ Lev Manovich，*The Language of New Media*（Cambridge：MIT Press，2001）：196.

④ Andrea Pinotti，"Self- Negating Images：Towards An- Iconology"，*Proceedings*，2017，1（856）：6-7.

图 2-5 《火车进站》画面 图 2-6 《持摄影机的人》画面

今天，当我们睁眼就能看到图像，到处都是图像运动，整个文化似乎都被视觉化的时候，物质、图像、运动和知觉之间越来越等同了。一个个疑问迫使理论家转向对图像本体论的思考：图像之间是否有本质差异，或者它们的传播是否消除了物质的差异？我们该如何理解、评价图像？电影难道就是捕获运动图像的结果？将图像本体化有助于重新理解电影吗？

（三）朝向图像本体论

与现实本体论相对，电影理论同样存在一条图像本体的论述线索。

早在 1901 年，韩国《皇城新闻》（Hwangsung Shinmu）刊登的一篇文章就将电影描述为"移动的摄影图片"。作者解释说，电影是由排列在胶片上的照片运动组成的，电流赋予了图片以生命。① 巴拉兹的论述大量涉及电影音响、剪辑、调度、对白和色彩等技术因素，他将电影的本性归结为角度和剪辑，阐释了电影是一种"革命性"的"可见的"文化。当先锋派以极具现代性的姿态，将"非情节化""非戏剧化"的"纯电影"推向电影本性的高度，理论家同时创造了"节奏""上镜头性"等概念，以便从图像形式层面探讨电影艺术的独特性。法国导演杜拉克（Germaine Dulac）将电影描述为"视觉交响乐"，在一系列移动图像的节奏变化中产生情感，而不是任何思想的晶体。② 爱森斯坦将蒙太奇从技术手段上升到思维方式和哲学理念的高度，强调了图像的剪接在解构和再造现实方面的巨大威力。在蒙太奇学派看来，两个图像的并置会产生第三个图像，创作者使用图像的目的，"不是为了表达意义，而是通过并置和构建它们的谱系来产生效果"③。剪辑的本质是激活图像并使其运动起来，德勒兹对此的论述简洁有力："电影总是通过图像的运动和时间来叙事"，"各种时间关系在创造性的图像中变得可见、可感，并且不可还原为当下"，"图像本身就是时间关系的一个集合"，"如

① Kim Soyoung, "Comparative Film Studies: Detour, Demon of Comparison and Dislocative Fantasy", *Inter-Asia Cultural Studies*, 2013, 14 (1): 48.

② Germaine Dulac, "Aesthetics, Obstacles, Integral Cinegraphie", *Framework: The Journal of Cinema and Media*, 1982, (19): 6-9.

③ Dimitrios Latsis, "Genealogy of the Image in Histoire (s) du Cinéma: Godard, Warburg and the Iconology of the Interstice", *Third Text*, 2013, 27 (6): 778.

果动作是由感觉—运动机制控制的，如果它显示了一个角色对一种情况的反应，那么你就得到了一个故事"。我们甚至可以据此将电影区分为四种不同类型的蒙太奇艺术：一是类似经典好莱坞的那种适度有机的蒙太奇；二是爱森斯坦式的辩证主义蒙太奇；三是法国或印象派式的蒙太奇；四是德国或表现主义式的崇高蒙太奇。① 总之，电影就是图像间的剪接和组织。为了异于标准、超越常规，剪辑不得不遵循形式主义的逻辑，使图像组织成为语言的暴力。

"节奏"是这一时期阐释电影的核心术语。整个 20 世纪 20 到 30 年代，欧洲无声电影都视交响乐和节奏为美学组织的核心原则，以此来统一作品的整体风格，保持观众观影中的注意力。绝对电影、印象派电影和苏联学派都相信，节奏是电影表现力之源，它可以塑造观众的身体和情感反应，而节奏完全是剪辑、镜头运动和构图的产物。② 塔尔科夫斯基也倾向于将节奏本质化，他将电影制作描述为"雕刻时间"（sculpting in time），认为导演的任务是将感性图像下面的"时间压力"（time pressures）通过节奏传达出来。

戈达尔不仅认可电影的图像"组装"或"拼贴"性质，认为电影创作就是在一个巨大的图像档案库里练习蒙太奇手法，而且亲身实践，以"图像编年史"思维完成了《电影史》（1988）、《法国电影的两个五十年》（1995）等"电影"作品。他认同，首先，电影是图像，这些图像由电影史的无数碎片组成，电影导演就应该是活动图像的考古学家；其次，创作就是对这些图像重新利用，使图像在剪切、黑场等缝隙中产生冲突、推理、批评的力量，通过组装图像生产知识（connaissance par le montage），在图像档案中创造出崭新的艺术形式。他说，"电影是介于事物之间的东西，不是事物本身，是'这一个'和'另一个'之间的东西"。电影就是两张图像组成的图像。③ 这意味着，电影是复数形式的"间隙图像学"（a cinematographic iconology of the interstice），电影的艺术性存在于图像的细节和谱系内。

图像艺术和视觉现代性是 20 世纪艺术理论的焦点。随着绘画、摄影、电影、电视等艺术形式之间的交流、博弈加剧，视觉现代性、图像的感知与消费、技术化观视等成为哲学和艺术研究的重要议题，本雅明、鲍德里亚、海德格尔等都有这方面的论述，这在一定程度上影响了人们对电影图像本质的看法。海德格尔将电影和视觉现代性联系起来，认为现代是一个"充满画面或图像的时代"，现实越来越多地呈现为一种"本体论退化的表征资源"（图像），以备随时使用和消费，电影就是一种制造图像（表征资源）的形式。因此，电影无法揭示真实的世界，它只是"将世界的丰富性和神秘性压缩为具体的图像"，成为可供"我们操纵和消费的审美资源"，它只能在想象领域给

① Gregory Flaxman（ed.），*The Brain Is the Screen*：*Deleuze and the Philosophy of Cinema*（University of Minnesota Press，2000）：27-28.

② Daniel Yacavone，"Towards a Theory of Film Worlds"，*Film- Philosophy*，2008，12（2）：83-108.

③ Dimitrios Latsis，"Genealogy of the Image in Histoire（s）du Cinéma：Godard，Warburg and the Iconology of the Interstice"，*Third Text*，2013，27（6）：775.

人一种"世界并非世界"的幻觉。① 本雅明也意识到图像对现代生活的巨大影响,这是电影生存的基础。他说,"人们每天都有一种强烈的欲望,想要生活在图像中"②。看看今天人们停留在各种屏幕前消费图像的时间,技术工具赋予触觉更大的自由,以便对图像进行收放、旋转、帧率等处理,我们就不能不将本雅明的论断视为一个伟大的预言,他似乎预见了以图像为本体的电影在今天虚拟现实社会的重要位置。

在这种背景下,德国艺术史学者潘诺夫斯基尝试引入图像学方法,以便在对图像类型的描述、分析和阐释中,发现本体论和现象学之间的张力,从而进行意义的重建。他完成了多项关于文艺复兴时期著名艺术家丢勒(Albrecht Dürer)的研究,将电影与绘画贯通,以便看清它们在图像分析上的共通之处。他在 1932 年的一封信中将影星葛丽泰·嘉宝比作丢勒在铜版画上的精湛技艺,认为她在银幕上开口说话时形成了一种"将常规表演艺术与绘画联系起来的风格"③。反过来,他又将丢勒的画室比作迪士尼的工作室,甚至根据电影类型来分析绘画类型。他认为电影是一种极其图像化的艺术,西方形象理论已不足以解释这些问题,建立图像学的理论范式是十分必要的。

(四) 从图像学到符号学

因为图像是对物的感性再现,图像本体很容易使电影停留在视觉印象层面,而不能反映艺术的自主性质。德勒兹认为,感觉具有扰乱日常生活的能力,使常识的机制短路,从而催化一种不同的思考,在感性的极限上我们注定会遇到"符号"(sign),自动将"有限的感官带宽"转变为无限的思维载量。④ 因此,电影是图像,同时也是符号,符号是图像的"先天和构成"特征,电影符号内在地产生于图像的时空模块。符号遵循感觉的模式,也是感觉的集合。在此基础上,德勒兹将他的电影理论设想为一种符号的"逻辑":《运动-影像》和《时间-影像》共同构成了一种"分类学",试图对电影的符号性质进行图像学的分类。他采用一种源自电影图像本身的分类系统,这种系统回应了电影图像的"内在"本质。

事实上,图像、符号、语言之间的关系错综复杂。皮尔斯将符号划分为图像、索引和象征三类;米切尔(W. J. T. Mitchell)的图像学认为,世界存在图形图像、视觉图像、心理图像、与感知有关的图像、语言图像这五个基本类型⑤;雅各布森在分析我

① Robert Sinnerbrink, "Technē and Poiēsis: On Heidegger and Film Theory", Annie van den Oever (Hg.): *Technē/Technology. Researching Cinema and Media Technologies—Their Development, Use, and Impact* (Amsterdam: Amsterdam University Press, 2014): 66-67.

② Michael W. Jennings, et al., *The Work of Art in the Age of Its Technological Reproducibility, and Other Writings on Media* (Cambridge, MA: Harvard University Press, 2008): 23.

③ Panofsky, "Letter to Dora Panofsky", *Korrespondenz*, 1932, (1): 470.

④ Gregory Flaxman (ed.). *The Brain Is the Screen: Deleuze and the Philosophy of Cinema* (University of Minnesota Press, 2000): 12.

⑤ W. J. T. Mitchell, *Iconology: Image, Text, Ideology* (Chicago: University of Chicago Press, 1986): 9-14.

们使用符号实体的方式时，将符号的用法归纳为语言的六种功能：指称、情感、暗示、交际、诗意和元功能①；图像、符号和语言互相缠绕的论述，会导向"电影是图像编码的语言游戏"的认知，进一步将电影本体论引向更综合、抽象的符号和语言本体论方向。符号学试图将图像简化为符号和修辞，进而寻求电影的语言特征，认为电影既在用图像呈现意义，也在图像组织中创造语言，本质是一种无代码（或者说无语言系统）的语言。电影符号学因此可以运用语言学方法建立起自己的分析单元，虽然这些单元只是近似的。

从图像到符号再到语言，包含了一系列系统化的论证。首先，电影图像是不是一种符号？如果是，它的符号特异性是什么？解决这个问题的通常办法，是将电影图像和自然语言进行比较，确定哪些特征可以视为定义符号的基础条件，这需要借助语言学的理论资源。索绪尔认为，符号是能指与所指两个方面不可分割的统一体，这构成了语言认识论的重要基础。语言学家叶尔姆斯列夫（Hjelmslev）将索绪尔的论述系统化后，将符号系统定义为"组织在内容和表达两种材料之间的特定形式"②。符号学家艾柯照此方向进行了阐述，他指出：图像指涉物并非一个真正的对象，而是一个抽象的实体和一种文化习俗，图像的意义与相应对象的存在无关，这说明电影的符号功能与其所指物之间没有自然联系。③因此，电影在表现层面就具有了所指和能指的复合性质，电影作品就是各种符号元素的系统化。维尔托夫将电影图像视同文字，爱森斯坦也将电影图像和象形文字、会意文字进行类比，认为语言比绘画更接近电影（的本质）。这些符号、语言导向的分析都是基于符号生产意义的复合本质，在蒙太奇的表意潜力和语言的语义系统之间找到共同点。因此，电影图像的语言性质是"结构上的"而非"隐喻性的"，图像的指示性、肖似性和象征性涵盖了完整的能指与所指系统，图像档案就是语料库，分析电影就是分析主要意指单元的序列形式和功能。

其次，在电影的图像世界中，哪些是语言符号，哪些是非语言符号？这些符号如何进行编码，并形成一种语言系统？从艾柯到帕索里尼的系列论述，从英国杂志《银幕》（Screen）到塔尔图莫斯科学派（Tartu-Moscow Semiotic School）的持续研究，从后结构主义、女权主义和精神分析的交叉，到它与皮尔斯实用主义的融合，以及新形式主义与认知心理学的引入，电影符号学对此都有非常复杂的分析。④通过聚焦于两个问题——电影符号的概念、单位、要素问题，电影符号如何构成一个意义系统，即它的语言系统化程度，这些研究认定"电影的未来完全在于它作为一种语言发展的可能性"，电影的编年史正等待着它的司汤达、莎士比亚、保尔·瓦雷里（Paul Valéry）和

① Rea Walldén, "Reaching Toward the Outside: Saussure, Hjelmslev and Cinema Semiosis", *Gramma: Journal of Theory and Criticism*, 2012, (20): 61.

② Louis Hjelmslev, "La Stratification Du Langage", *Word*, 1954, 10 (2-3): 163-188.

③ Rea Walldén, "Reaching Toward the Outside: Saussure, Hjelmslev and Cinema Semiosis", *Gramma: Journal of Theory and Criticism*, 2012, (20): 63.

④ Rebeca Cristina López González, "Cinema and Literature: the Connection Between Art Forms and How These Forms Are Translated", *Revista Académica*, 2018, (4): 197-212.

普鲁斯特（Proust）。[1]

图2-7　符号学家艾柯　　　　　　　　　　　图2-8　符号学家麦茨

　　麦茨对很多模糊的认识进行了认真的辨析。他说，不能混淆影像语言（cinemato-graphic language）和电影语言（film language system）这两个概念。"电影语言"需要很长时间的论证，严格来说，"只有在对电影信息中的符号学机制深入研究之后，才应该使用它"，而"影像语言"这个术语已经提出了电影符号学的所有问题。[2] 电影还不是一种语言，因为语言有精确的定义：一种用于互相交流的符号系统。而电影是单向交流的，使用很少的真符号，也不存在预先设定的语法，在三个重要特征上电影都有悖于语言的本质。一方面，电影语言跟口语不同，虽然一些影像经过长期使用，被固化，获得了稳定的、常规的意义，成为一种符号，但真正重要的电影都会避免使用这些被固化的符号，却仍然是可理解的；另一方面，它也跟书面语不一样，它各部分的意义是直接传达给观众的，是开放的、高度内涵化的系统，更准确地说应该是一种话语。[3] 麦茨说：电影的特性是"在趋向于语言的艺术中存在一种趋向于艺术的语言"，它包含了一些真正的语言，也有一些比喻意义的语言，是将语言和艺术结合在一起，形成的"一个持久的联盟"。因此，他赞同罗西里尼的说法：电影是一种"艺术语言"，而不是一种特定的载体。[4] 电影语言的立即性、奇观性、影响的直接性，给人造成一种语言的错觉。事实上，图像说话时，语言就消失了。"电影语言首先是图像，也始终只是图

　　[1]　Alexander Astruc，"The Future of Cinema"，in Nora M. Alter & Timothy Corrigan（ed.），*Essays On The Essay Film*（NY：Columbia University Press，2017）：93-101.

　　[2]　Christian Metz，*Film Language：A Semiotics of the Cinema*（Chicago：The University of Chicago Press，1990）：92.

　　[3]　Christian Metz，*Film Language：A Semiotics of the Cinema*（Chicago：The University of Chicago Press，1990）：58-59.

　　[4]　Christian Metz，*Film Language：A Semiotics of the Cinema*（Chicago：The University of Chicago Press，1990）：75.

像本身","必须要摆脱把电影看作一种语言的诱惑"。麦茨曾经说过一句意味深长的话:"电影很难解释,因为它很容易理解"①。我们不妨据此推导出一句麦茨式的说法:电影还不是语言,因为它太像语言,用符号表示意义和用符号显示意义是不同的。尽管如此,麦茨仍然热情号召"我们必须实践(创造)电影符号学",实现索绪尔的伟大构想,解决一般符号学研究电影面临的一些问题,研究电影信息中使用的主要符号单位的顺序和功能。他在《电影语言:电影的符号学》一书中意味深长地说:"索绪尔没有活到足够长的时间来评论电影在我们世界中的重要性。但没有人质疑这一点。电影符号学的时代已经到来。"②

麦茨之外,米特里、彼得·沃伦、罗纳德·阿勃拉姆森、乌伯托·艾柯、萨姆·罗迪、比尔·尼科尔斯等在电影语言结构、电影文本结构、电影深层结构等层面进一步对电影符号学进行丰富和修正。米特里认为麦茨"把语言仅仅归结为言语"的做法,缩小了语言的意义。语言并非只是"彼此交谈的手段",也是一种书写形式。"一切书写都必然意指语言,书写是语言固化为词汇或各种其他表现体的象征符号形式。"既然影片的影像不是简单的照相复制,而是传达理念的手段,"通过象征性、逻辑性和潜在的符号性而兼具话语和词汇的作用",当然涉及语言的性质。③ 艾柯对影像层而非叙事层进行了修辞代码分节,认为电影代码是唯一具有三层分节(修辞元-记号-"X"元素)的代码。按照沃伦的分析,"无论对于场面调度者还是电影作者来说,一部影片的意义都是语言性的而非风格性的",他强调了"直接意指""含蓄意指"的概念,认为由于彻底的含蓄意指特征,电影从一开始就是艺术。④ 总体而言,符号学在两个层面确证了电影的符号本性:"一方面研究故事的层次,即影片的组织内容;另一方面,研究'电影语言'问题,即话语过程的层次。"⑤ 如果叙事是图像和符号及其关系的"结果",电影本质上就是混合图像和创造关系的实践。

这些成果拓展了我们对电影本性的认识,但也引起巨大争议,根本问题在于语言学模式对于认识电影的适用性问题。批评者指责麦茨将修辞和语法混为一谈,有时候为了使分析具体化,而不得不将理论神秘化。理论的不精确和认识论的错误,使其结论模棱两可、故弄玄虚,困境越陷越深。比尔·尼科尔斯在《风格、语法和电影》中逐一评价符号学成果时,对这一艰深、僵化的研究范式颇有微词,他说:"批评这些无滋养的理论,很有点像吃腐坏的食物时要用全部时间对付消化似的",沃伦的努力"很像30年代电影摄影师企图把新技术塞入一种旧式的美学框架中去。他需要结构主义,但他甚至更需要经过考验的方法"。因为剔除了风格问题,遗漏了历史和意识形态这

① Christian Metz, *Impersonal Enunciation, or the Place of Film* (Columbia University Press, 2016): 11.

② Christian Metz, *Film Language: A Semiotics of the Cinema* (Chicago: The University of Chicago Press, 1990): 91.

③ 让·米特里:《电影美学与心理学》,崔君衍译,江苏文艺出版社,2012:35-36。

④ 罗纳德·阿勃拉姆森:《电影中的结构和意义》,彼得·沃伦:《电影和符号学:某些联系方面》,载克里斯丁·麦茨等:《电影与方法:符号学文选》,李幼蒸译,三联书店,2002:57、28。

⑤ 丹尼尔·达扬:《古典电影的引导符码》,载克里斯丁·麦茨等:《电影与方法:符号学文选》,李幼蒸译,三联书店,2002:226。

些最紧要的问题，符号学对电影的认知将是偏颇的。正确的研究方向应该是："把弗洛伊德和马克思——个人与政治，'无意识的语言'与社会结构——合并一体"，把视像——形式的科学分析与叙事——风格的文本分析相结合，在模拟式和数字式、理据性和非理据性记号系统的汇合处发力，从而证明，意识形态等问题能够而且必定由形式分析推出。①

三、媒介本体

（一）技术的历史

回顾电影史，人们总能列举出很多关键时刻：1895 年的《火车进站》宣告了电影诞生；1927 年，声音时代降临，《爵士歌王》成为首部有声片；1935 年是彩色电影的里程碑，《贝基·夏普》成为第一部使用特艺七彩制作的故事片；1937 年迪士尼推出了第一部动画长片《白雪公主与七个小矮人》；1952 年的《非洲历险记》和 1953 年的《圣袍》分别开创了宽银幕和 3D 立体电影的"黄金时代"；创造动作捕捉技术历史的《最终幻想：灵魂深处》（2001），第一部使用 IMAX 摄影机完成的《蝙蝠侠：黑暗骑士》（2008），史上最成功的科幻特效大片《阿凡达》（2009）……这个长长的清单彰显了技术对电影发展的决定性作用，电影从一开始就是科技发明的神话。电影史也是技术的叙事史，技术进步激发审美需求，辅助创意实现和艺术创新，同时又形成新的束缚，催化更大的技术进化冲动，在这个异常复杂的生态系统中，技术一直扮演着动力装置的角色。

 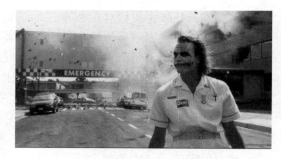

图 2-9 《最终幻想：灵魂深处》画面　　　　图 2-10 《蝙蝠侠：黑暗骑士》画面

梳理技术进化的历史，是为了明确技术的本质，看清技术演进与电影艺术升级之间的逻辑关系。电影技术受益于光学、力学、声学、电子科学、化学和计算机科学的进步，大到制作、剪辑和放映系统，小到变焦镜头、胶片、莱瑟姆环路、滑轨、镝灯、跟焦器等设备，甚至用于调色、渲染、合成、视效处理的软件，每一项微观技术的变

① 比尔·尼柯斯：《风格、语法和电影》，载克里斯丁·麦茨等：《电影与方法：符号学文选》，李幼蒸译，三联书店，2002：202、189。

化都会影响最终的艺术效果。从电影制作的工艺上说，电影技术可以划分为摄影、制作和放映三个阶段，它们分别服务于影像的记录、处理和投映，致力于解决再现精确度、视觉吸引力和传播便利性问题。

摄影的任务是捕捉图像，摄影系统的技术进步始终围绕着提升图像质量和拍摄工作的机动性展开。卢米埃尔兄弟发明首台电影设备——摄影机和放映机后，摄影技术改进的重点之一是如何使摄制的图像更有艺术价值，以及如何应付各种非常的拍摄环境，这些技术开发包括：镜头变焦、灯光照明和机械稳定系统。照明设备经历了碳弧灯、钨丝灯、镝灯、LED 灯的升级改造，不仅可以解决夜间、逆光等条件下拍摄的光线问题，也可以根据剧情完成环境光、特效光的设计，提升图像的品质。摄影机效能的大部分变化跟光学系统有关，因此摄影技术变化最大的部分是镜头，广角、深焦、微距、运动、水下摄影、长镜头拍摄的实现，都离不开镜头和相关附件的技术改进。摄影技术进步的另一个动力是增加拍摄的机动性和便利性，这表现为摄影机械系统的研发，如云台、大炮摄影机、蟹式摄影车、斯坦尼康、手持摄影机、航拍摄影机、全景摄影机等。这些技术支持使摄影机移动更自由，空间内的调度和景深因而更加丰富，镜头可以持续更长的时间，升降、跟随、环移、俯冲等更易实现，进一步提升了电影画面的复杂程度和观赏性。总体上说，摄影器材技术发展的趋势是小型化及提高便携性和自由度。

影像制作是整个电影工艺的核心，电影技术的多数变化发生在这个领域。首先是色彩技术。电影史上的第一部彩色电影实际上是单色拍摄，制作时再通过人工或机器在胶片上逐格着色完成，这使放映时的色彩呈现很不稳定。由厄本（Charles Urban）研制的第一个彩色影像系统（kinemacolor）于 1908 年至 1914 年间广泛使用，原理是将棱镜和分光镜加在摄影机透镜后方，通过操作红绿原色滤镜，使黑白负片接近正原色的高饱和色调，这种彩色影像在爱情、歌舞和冒险类型片中应用较多，但色彩光谱分布不理想。1935 年，柯达公司开发了彩色的化学感光乳剂克罗姆胶片（Kodachrome），1953 年彩色负片普及，随后的技术进步一直在色彩精度、锐度、宽容度和颗粒细度上进行升级。更敏锐的感光乳剂，更细腻的颗粒，更安全的片基，更方便的洗印技术，8 毫米和 16 毫米胶片的大范围应用，感光度、清晰度的提高和影像结构的改进，形成了更高速和更锐利的影像，低水平光线下的拍摄也不成问题，电影制作变得更加容易了。从胶片时代迈入数字时代后，电影有了更丰富的色彩处理软硬件，色彩技术操作更简便也更成体系了。

其次是声音技术。声音是电影的另一个重要物理属性，没有声音的记录是不完整的。声音技术的进步一方面是为了提高还原世界的完整度，另一方面是为了增加艺术表现力，这是将声音视为与图像同等重要的艺术手段。早期电影的声音技术主要解决两个问题：一是如何使声音与图像同步，将现场伴奏的乐队或解说的辩士解放出来；二是对声音进行放大和丰富，这得益于三极管和光电管的发明，前者使电影的声音可以填满影院，后者催生了光学音轨采集技术，缩小了银幕表演和舞台表演的差距，并使声音成为电影重要的美学资源。电影声音技术起初致力于提高声音的保真度，之后经希区柯克悬念片、好莱坞歌舞片和哥特式恐怖片的大幅改进，逐渐朝提高表现力方

向努力。拟音、音效设计、配乐成为电影工业的标准做法，这引发了电影制作方式的整体变化，其中表演和剪辑的变化是最明显的。声音的引入首先改变了演员在银幕上的表演性质，使鲁道夫·瓦伦蒂诺（Rudolph Valentino）、约翰·吉尔伯特（John Gilbert）、朗·钱尼（Lon Chaney）、道格拉斯·范朋克（Douglas Fairbanks）、玛丽·璧克馥（Mary Pickford）、汤姆·米克斯（Tom Mix）等一大批默片明星过早地结束了职业生涯。声音也对剪辑技术产生巨大影响，电影工作者不但可以通过操作声画关系增强艺术表现力，也开始尝试利用音效强化情节、创造情绪。进入20世纪80年代之后，数字声音技术诞生，从架构到意识、从纹理到细节、从混音到合成、从再现到表现、从立体声到全景声，数字技术创造了更新的声音技术标准，可以对高质量的电影声音进行大幅改进和再创造。

放映是技术发展相对缓慢的领域。放映技术主要解决图像的投映和观看问题，所以它的演进主要体现在投影设备和投映空间的变化上。投映技术大概可以分为早期投影、模拟投影和数字投影三个阶段。早期投影使用简易的胶片放映机，放映时需要使用白炽灯和碳弧灯作光源，如果胶片被齿孔卡住，灯的高温就容易引发燃烧事故，放映机对不同规格的胶片兼容性也较差。20世纪50年代开始，阴极射线管（CRT）成为新的成像器件，信号源被分解到红、绿、蓝三个CRT荧光屏上，信号在高压作用下被放大、汇聚，再打到屏幕上生成巨型彩色图像。这种投映技术成像色彩丰富，还原性高，但亮度低，机身体积大。20世纪90年代末、21世纪初，随着液晶显示器（LCD）和电子显示屏（LED）、数字光处理（DLP）技术的应用，一种移动轻便、价格实惠、分辨率高的数字放映设备出现了。数字投影机使用更先进、高效的RGB光源，每束光在组合成全彩图像之前被引导到专属微镜阵列，投射出更丰富、更有活力的图像。较大的数字投影机取代了模拟投影机，无需存储、维护胶片即可显示4K、8K的超高清大图像。放映技术也朝便利化方向发展，手持或家用LED投影仪可以将任何表面变成电影银幕，对投映效果进行自动校正。

早期电影放映主要采取巡回路演的方式，不断从一个场所移向下一个目的地。放映最初借址茶园、会所、露天戏台、厂房俱乐部，以及欧洲城市街边搭建的简易镍币放映棚，直到1905年匹兹堡出现世界上第一座永久性影院，放映技术才有了稳定的动力设备。随着放映空间朝专业化方向发展，大型现代院线逐渐成为观影的首选，这些影院综合体可以提供多种多样的高端观影服务。比如，IMAX作为一种具有更高分辨率、清晰度和亮度，更大对比度和更全色域覆盖的放映系统，将最大化的图像投射到巨大的无缝曲面上，创造了更具沉浸感和激动人心的观影体验。节约等待时间和存储空间的串流（streaming）技术的飞速发展，造就了近十年以来流媒体（streaming media）的繁盛和网络在线放映业务的流行。线上播映既可以让用户自主掌控观看进程，还可以全球范围内共享影片资源，观看体验较之以往有了更高的参与度和更深的共享感。

这些技术虽然分别服务于不同的审美需求，但同属一个复杂、异质性的电影系统，彼此之间互相影响、互相制约，一个微小的技术变化也会引发另一项技术创新。碳弧灯照明时发出的噪音促进了录音技术的改进，也赋予照明灯具更新的动力，而新的灯光

条件放大了舞台油彩妆的缺陷，又开启了电影化妆技术的革命，彩妆之父蜜丝佛陀（Max Factor）开始大放异彩。每引入一种新的染料作为校正剂，胶片的速度就会发生变化，摄影和放映的技术参数也会随之改变。水下摄影、数字特效、手持摄影表面上只关乎摄影设备，但图像捕捉方式的变化事实上会影响剧本和故事构思的方式。即使是透明胶带这种看似无关紧要的小发明，也会对剪辑技术产生巨大影响。我们应避免把技术发展看作是线性的、替代的，因为有的技术只是改良性的，有的则是革命性的，它们的发明与电影艺术演变之间并不是一一对应的关系。早期的有声片远不如成熟时期的默片，彩色电影的实验作品肯定比不上常规的黑白电影，今天的数字电影也不见得比20世纪的胶片电影更伟大。电影技术不遵循纯粹的形式变化逻辑，它是一个复杂的社会过程的产物。

总体而言，电影技术史有两条明显的线索：标准化和产业化。标准化方向立足创造还原度更高、表现性更强的逼真图像，使影像对现实的复制跟人类对世界的感官体验相匹配，技术是复制现实的理想保障。从《比利林恩的中场战事》到《双子杀手》，李安的技术之路就是加速电影复刻现实的"自动化"和"智能化"程度。产业化方向旨在提高电影生存的竞争力，通过技术开发使电影更大众、更便利、更流行。因此，提高胶片速度不仅是为了创造特殊影像效果，也是为了降低照明成本；引入声音的目的首先是为了降低人力成本，取消管弦乐队和解说艺人在电影放映中的必要性。同样，如今计算机专家致力开发智能分布式搜索引擎，通过建立强大的电影元数据库，使电影史成为可重用、共享和访问的视听档案，这不仅仅是数字电影技术的语言化需求，更是产业利润驱动的结果，使创作者不需要耗费巨资实拍，而是通过数据搜索和修改就可以实现艺术目标。

图2-11 《双子杀手》画面

（二）感知现象学

电影技术的叙事史强化了"电影是技术产物"的论调，就连麦茨也承认电影就是

一种技术装置，摄影师、导演、批评家和观众在电影中都表现出一种真正的"技术恋物癖"。当观众戴着专用 VR 头盔体验虚拟现实电影，当导演用技术控制每一个创作细节，当数字技术为制片人替换演员提供自由选择时，这种技术决定论的倾向就会更加强烈。但技术是电影的本体吗？海德格尔早就说过，"技术的本质与技术无关"①。客观看，技术为创作提供了方法和手段，成为电影艺术的义肢，但它本身并非人类追求的终极价值，技术史不能独立于人类的行为之外。电影技术进步所带来的巨大能量，要么用来揭示世界，克服人类感知的局限，要么用来转化世界，将现实加工成一种有序、可用的图像数据，以便更好地把握它。换句话说，技术的最大价值在于创造了身体感知的条件，将人的注意力转移到与心理、情感特征相关的知觉上，使世界成为感知的现象学。这很像诗人艾略特对诗歌的看法：诗的价值不在"促发读者的心智"，"意义不过是打狗的肉包子，用来分散读者的注意力。诗从属于感官和无意识的层面发挥悄然影响"。将这句话延展开来，就是感知现象学的论点：艺术是一种"情绪性"而非"指涉性"的语言，它是一种"假陈述"，表面上在描述世界，事实上只是以令人满意的方式将我们对世界的感觉组织起来。艺术作品同时揭露现象和人感受现象的意识结构。②

换句话说，电影是感知的对象，而非分析的对象，叙事、认知、意识形态不是电影的本质特征，以具象、情感、视触觉为形式的感知经验才是电影艺术的核心。创作者进行审美选择的目的也不是故事，而是在技术支持下唤醒人的身体和情感反应，将现实、理性的世界，和生动、敏感的感知体验重新连接起来，以银幕上的运动制造银幕前的眼泪、笑声、汗水，共同构成一个连续性的感知现象学。法国哲学家艾弗雷（Ayfre）在《新现实主义与现象学》（"Neo-Realism and Phenomenology"）一文中重新评价新现实主义时，创新性地认为：意大利导演创造性地使用电影技术，是为了表现"现实生活的独特情感"。③ 技术造就了艺术的形式和风格，但最终指向的是感性和情感，但这些很容易被技术表现的"现实效果"掩盖。梅洛-庞蒂强烈主张将电影从对普通生活经验的模拟中分离开来，他认为电影艺术的本质并非巴赞倡导的现实本体，摄影影像不具有索引性和象征性，现实并不在场，电影只是让人感受。他说，明星体制决定了电影对情节和台词的过度依赖；为了炫耀摄影机的某些能力，视觉技术仅造成相对空洞的"轰动效应"；电影制作的动机是为了获得商业上的成功，而不是探索创造艺术和揭示世界的形式。因此电影不是现实的艺术，很少有电影称得上"彻头彻尾的艺术品"。④

我们对电影的感知依赖两个条件：一是电影影像的透明性，二是心理感知的直接性。

① Martin Heidegger, "The Question Concerning Technology", *The Question Concerning Technology: and Other Essays*（NY：Harper Torchbooks, 1977）：3-35.

② 泰瑞·伊格尔顿：《文学理论导读（增订二版）》，吴新发译，书林出版社，2011：56-62。

③ Amédée Ayfre, "Neo-Realism and Phenomenology", in Jim Hillier（ed.），*Cahiers du Cinéma, the 1950s：Neo-realism, Hollywood, New wave*（London：BFI, 1985）：182-191.

④ Merleau-Ponty, *The World of Perception*（London：Routledge, 2004）：73.

首先，电影影像是透明的。摄影机将物体从日常现实的实指语境中分离出来，变成纯粹的知觉形式和图像结构，电影影像就成了一种充满具象性、自足性和奇点性的透明表象。技术致力于创造优越的感知条件，使电影影像不再满足于对实物的复制，不会抽象成任意性的语言符号，而是追求对"活的"感知过程的模仿，成为一种无限敞开的、自主的丰饶镜像，它包含了摄影机运动、帧内运动、灯光、动作、场景空间、视听节奏、演员的身体等一系列可感知的影像透明体。它们可能会形成风格，但同时会引导观众的注意力，决定叙事、主题内容的呈现和体验方式，并在此基础上形塑影片形式的感性体验。梅洛-庞蒂从六个方面明确了电影的感知现象学可能性：蒙太奇的创造性；电影制作的剪辑阶段；为观众感官提供基本的视听表现；被叙述的时间；整体的电影节奏；一种感性、有表现力、鲜明的审美体验，作为电影制作者艺术选择的直接产物。① 索布切克的论述与此相似，她认为电影的存在现象学本质与以下六方面相关：所有与感性和心理现实主义、逼真性相关的电影图像；电影摄影阶段；电影形式呈现的空间；镜头视角、运动和场面调度；内生视觉（the visual in-itself）；可见物体和感知主体的双重体验。② 无论如何，这些感性的形式不需要依靠观众的想象力，而是直接传达给观众。电影就是镜头的选择、图像顺序的组织。那些光芒四射的形象，为营造特定效果选用的摄影长度和运动形式，构成一种有节奏的视听体验，它们的价值不在于被思考，而是被感知。梅洛-庞蒂甚至说，是否能创造出一种完整、原创、引人注目的节奏，是定义作品的根本问题。③

其次，我们对电影影像的感知是直接的。知觉心理学家阿恩海姆和知觉现象学创始人梅洛-庞蒂都倾向于用格式塔理论解释这一点，认为我们的感知活动是对物体及其表象之间整体关系的直接把握，可以识别隐含模式和秩序，将外部世界的离散元素和感觉数据建构成完整的图像。我们对电影的感知也是透视性的和具身化的，电影就是它的具身意识。一方面，电影是时间的完形结构，所有的元素在时间线上累积成有意义的整体，事物和呈现事物的方式是影像的一体两面，唯有直接感知才能体验它的魅力；另一方面，电影技术表达的目的是让人回到表象和经验层面，将世界还原成被认知、理性化、抽象之前的状态，以便更好地描述它。直接感知是打开电影的正确方式，任何语言描述和智性分析都无法替代直接感知的惯性。如果我们放弃感知过程，回到抽象理性的思想层面，《骡子》《花束般的恋爱》等影片就太没有意思了，它们只不过讲了一些人生常识，其艺术性体现在以虚拟的方式使人回归生活的表象。当然，这种回归是由技术创新实现的。

① 　Merleau-Ponty, *Sense and Non-Sense* （Chicago：Northwestern University Press，1964）：58.

② 　Vivian Sobchack, *The Address of the Eye：A Phenomenology of Film Experience* （Princeton，NJ：Princeton University Press，1992）：17.

③ 　Daniel Yacavone, "Film and the Phenomenology of Art：Reappraising Merleau-Ponty on Cinema as Form, Medium, and Expression", *New Literary History*，2016，47（1）：178.

图 2-12 《骡子》画面

这说明，电影连接的两端，一端是形式选择和审美意图，另一端是心理体验和感知行为。创作者负责体验表达，观众是"身体感知者"，他们共享一种可以对话的经验结构，这是电影欣赏活动能够有效开展的前提。索布切克直接将电影视为"观看"的主体或准主体（viewing subjects or quasi-subjects），"观众观看它，就像它被观看一样"，它们在物体感知活动体系内进行"感知和表达的交换"。她认为我们不能只是将电影视为普通的感性对象，它还是一个拥有非人类身体、可以执行动态感知和表达过程的主体。之所以这么说，是因为技术增强了电影设备复制现实的能力，使电影成为人类感知的延伸，每一部电影都可以准确模拟人类的视听结构以及感知世界的条件和反应机制，电影本身就是表达的主体，而不是一种被创造的体验对象，至少在功能层面上可以这样说。因此，我们不能只通过眼睛"看"电影，相反，我们应该"用整个身体来感受电影"，它"有意识"地、"具身"地处理现实的过程，应该被有意识地、具身地对应感知到。①

古典理论并没有这样的自觉去将电影看作表达生命的生命、传达经验的经验，但也有强调观众体验价值的描述，这在阿恩海姆和雨果·闵斯特堡的形式主义电影理论中体现得尤为明显。甚至在爱森斯坦、塔尔科夫斯基和克拉考尔的理论中，也能找到一些带有感知现象学色彩的表述。克拉考尔就在《物质现实的复原》一书中说过："与其他图像不同的是，电影图像主要影响观众的感官，以便在他能够做出理性反应之前，在生理上吸引他……那么，我们要做的便是，不仅用指尖触摸现实，而且抓住它，与它握手。"② 这意味着，复制现实和感受现实之间并不对立，电影要想将人们引向生活的暗流和本质，首先必须将观众的注意力吸引到感性世界上来。建立观众与电影之间

① Vivian Sobchack, *The Address of the Eye: A Phenomenology of Film Experience* (Princeton, NJ: Princeton University Press, 1992): 136.

② Siegfried Kracauer, *Theory of Film: the Redemption of Physical Reality* (New York: Oxford University Press, 1960): xi, 158, 297.

的亲密感知关系，是电影艺术发生的开始。基耶斯洛夫斯基、瓦尔达、泰伦斯·马利克、克莱尔·德尼（Claire Denis）、阿彼察邦都是这么做的，他们的作品被知觉现象学理论视为理想电影的典范。

（三）电影是媒介

前面两个层面的分析可以归结为一点：电影是技术的感知现象学，而这正是媒介的本质。克劳斯（Krauss）在《重塑媒介》（"Reinventing the medium"）一文中将媒介定义为"一套从特定技术支持的物质条件中派生出来的惯例"。① 这个表述清晰地说明了媒介的三个要素：媒介首先是一种技术支持的机构；其次，它发展出特定的表达形式和审美惯例；最后，通过协调媒介特异性（材料和技术特性）的要求，将艺术的创造力和自主性吸收到大众传播的必要性中。② 德勒兹的说法是，电影通过剪辑、镜头移动、取景和场面调度的创造性能力，不仅能够让"世界本身变得不真实"，而且能够把世界变成"它自己的形象"。海德格尔的说法更直接：电影是一种"能够诗意地揭示真理的技术媒介"。许多早期电影理论家都倾向于认为，电影制作所必需的技术在很大程度上促成了电影作为媒介的本质属性，即：通过使用现有的最先进的技术手段来再现现实，电影使我们意识到产生体验的感官组织。总之，电影的媒介本体论意谓电影通过技术中介现实，将世界转化为一种可把握的感官经验，跟我们建立起更亲密的身体关系。也即："我—世界"这种对世界直接的、非中介的感知，经由技术转化变为"我—电影—世界"的间接的介质体验。电影是技术进入感性生活的形式，电影就是媒介。电影的媒介窗口性质对我们的世界体验产生了直接后果。

媒介特异性是理解媒介的关键，它从艺术创作的原材料和技术出发，衍生出审美潜力和审美惯例两个概念，我们对电影媒介本性的理解也可由此入手。作为当代主流艺术形式，电影使用特定的技术和材料，它的表达效果惊人。一方面，视听材料的使用门槛很低。因为无须识字便可理解，观众可以跨越不同国别语言、文化的藩篱，电影获得了比文学更多的观众。今天，盲人电影院克服了盲人观众的观影障碍，移动终端和网络社区解决了影院匮乏、票价昂贵和时间受限等问题，观众规模增量明显。另一方面，它具有最生动独特的语言。因为意指和意符的合二为一，观众在感性和知性间的自由转换，电影影像一直被视为（因多义）更高效、（因直接）更具感染力的语言。罗兰·巴特称之为无须思考运作时间的动态影像，因为影像既是指示意义的符号，也是被符号所指示的意义本身，其与叙事、意义之间是零距离的。他引用布朗修（Blanchot）的话，将电影语言的综合性优势比附为美人鱼（Sirènes）的诱惑魅力——既有一览无余的表象，又具遥不可及的神秘，既通俗浅易，又蕴含深意，在犹不在、露亦不露，这种暧昧与纵深使其展现出了比日常口语和书面语言更大的表达优势。电影观众因此往往处于"意识和潜意识的中途"，这种极为特殊的状态就像梦一样。在暗场、光束和配乐等放映环境作用下，多义性影像与观众的有意识幻觉搅拌在一起，产

① Rosalind E. Krauss, "Reinventing the medium", *Critical Inquiry*, 1999, 25（2）: 296.

② Rosalind E. Krauss, "Reinventing the medium", *Critical Inquiry*, 1999, 25（2）: 305.

生了异常奇妙的接受反应。①

由此出发，电影形成了自己的审美惯例，以如此灿烂而富于魅惑的语言，将科学、思想和复杂的人性在不同的影像中间表现出来，呈现为具体可感的形式。以阿根廷影片《蛮荒故事》（2014）为例，这部由六个复仇小故事构成的集锦式作品，再现了当今世界各种让人触目惊心的暴力失控场面。但作品的魅力显然不是导演对血流成河故事的偏爱，和对腐败成风、邪恶不公社会的抨击，而是处理这一冷峻社会问题时怀有的幽默和劲道，这使其能够超越地域和文化的局限，将那些平凡生活中的绝望个体形塑为更具情感张力的形象。影片既描写了"暴力的个体"，也呈现了"暴力的情境"，暴力在这种"微观社会学理论"（Randall Collins：2016）视域下更加引人共鸣。

图 2-13 《蛮荒故事》画面

图 2-14 《蛮荒故事》画面

电影通过运动创造形象，由浅易的形象关联深广的社会面，进而成为一种唤起"身体记忆"、激发应对危机反应的产物。商业电影依靠技术特效、密集冲突造成的视觉惊奇，引发哭、笑、毛骨悚然等身体官能上的反应；文艺电影则通过诗学结构拓展现实界限，在主题和形式的超越中生成某种高级审美体验，确认观众的中产趣味——对技术语言的批判，和对直觉、公理、风格等的偏爱。前者是"形象—表象"的结构性产物，跟观众的身体反馈机制关联密切；后者则是创造性体验，对形而上问题和现实议题尤为敏感。例如，日本导演是枝裕和的影片，在缓慢、简单、干净的生活流中细描日本家庭，虽有意淡化戏剧性，但总让人动容。原因在于：他能够回应观众关切，直面当下生活，创作者与观赏者在电影这种艺术媒介中获得审视、反思生活的契机。《海街日记》中，参加完父亲葬礼的香田姐妹，遇到了从未谋面的同父异母妹妹小铃，热情邀她搬来镰仓家中同住。临别之际，大姐香田幸陪她爬上小镇附近的小山。满头大汗的姐妹俩，看着远方的山涧和城镇一脸茫然。想起抛妻弃女的"老好人"父亲、别家改嫁的狠心母亲，感情受伤的大姐抱着备受继母冷落的小妹，一个大声喊："爸爸是笨蛋！"另一个大喊："妈妈是混蛋！"长期藏在心底的对父母的怨恨和对生活的失落不满通过呐喊宣泄出来了。在具有深厚儒家文化传统的东方社会，人的伦理困惑与生俱来：我们不但无法选择父母，更无法抗拒伦理纲常对个体的约束限制。孔子"父为

① 热拉尔·贝东：《电影美学》，袁文强译，商务印书馆，1998：107。

子隐，子为父隐"的说法，将"父子相隐"解释为不悖真情的"正直"之道，一方面印证了道德伦理在东方社会的主导性力量，另一方面也说明了个体在这种生存语境下的困境与无奈，这正是中国家庭伦理剧、言情剧和爱情类型片反复书写的主题。《封神榜》中的哪吒宁愿割肉还父割骨还母，借助太乙真人提供的莲花化身，也要偿还伦理原罪，动画片《哪吒之魔童降世》中的哪吒喊出"我命由我不由天，是魔是仙自己说了算"的口号，这一形象之所以让人心潮澎湃，根源即在于此。如果更换文化语境，哪吒在欧美文化中的魅力将大打折扣。因此，《海街日记》中的这场戏，人物的台词和动作都很简单，但却很耐品味。

图 2-15 《海街日记》画面

图 2-16 《海街日记》画面

总体而言，电影体现了在集成、聚合上的强大技术优势，这使它能够成功地创造出优美的形式语言和时间节奏，也可以自由缝合绘画、音乐、诗歌、戏剧等多种艺术形式，创造出"跨媒体艺术""整体艺术"的超级景观，建立更具竞争力的感知/注意力模式。斯坦利·卡维尔因此说，电影是一种"复合"媒介，它动用机械、化学、物理、光学和心理学技术元素，将影像的转录、持续和放映自动性地缝合在一起。[1] 看一看韦斯·安德森（Wes Anderson）、道格拉斯·戈登（Douglas Gordon）、皮埃尔·比斯姆斯（Pierre Bismuth）、马克·刘易斯（Mark Lewis）、斯坦·道格拉斯（Stan Douglas）与史蒂夫·麦奎因（Steve McQueen）的作品就更加明白，电影作为一个技术支持的机构，如何通过结构聚合和形式配置调动人的感知，形成审美凝聚力，电影的媒介本体为何成立。

四、哲学本体

（一）电影与哲学的相遇

认识论是电影与哲学相遇的基础，对未来的想象的热情和对未知的探索的兴致，使电影与哲学在目的上具有某种相似性。电影擅长激发观众的情感反应，以便重新审

① Stanley Cavell, *The World Viewed*: *Reflections on the Ontology of Film* (enlarged edition) (Cambridge: Harvard University Press, 1979): 72-73.

视、思考生活的价值，造成电影表达的某种哲学风格，德勒兹因此说两者虽然本质不同，但可以比较，甚至是兼容的。导演也是思想家，只不过他们提出问题的方式不是概念，回答的方式也不是论证和推理，但创作者可以利用哲学的概念或结论发展故事，创造具有思想深度和精神影响的形象和动作。

电影体现哲学的方式，大概可以分为两类：一是对哲学的引用，表现为电影对思想的兴趣；二是通过角色、场景或叙事，提供哲学的例证，即电影将哲学实例化。它们都可以归为"电影中的哲学"，暗示电影可以讨论哲学，也能够阐释哲学思想。

图 2-17 《超脱》片头

图 2-18 《酒精计划》片头

首先，电影对哲学的引用。制作者引用哲学的出发点可能是为了开掘故事的深度，引人深思，启人心智，从而将电影与通俗娱乐艺术区分开来，也可能是为了在形象、台词或场景上画龙点睛，给人留下深刻印象。《超脱》以加缪的格言开始——"我从未这般深切地感觉到我的灵魂和我之间的距离如此遥远，而我的存在却依赖于这个世界"；《酒精计划》开始就引用了克尔凯郭尔（祁克果）充满哲思的诗句："何谓青春？梦；何谓爱？梦的内容"。尼采、萨特、柏拉图、伏尔泰、孔子、黑格尔的名句都曾出现在各种各样的影片当中，就连《犯罪心理》《使徒行者》《致命女人》这样的剧集也充满了对哲学格言的精心引用。有时候创作者使用字幕这种"硬形式"，更多时候将它们穿插在台词中。无论是有意张冠李戴还是移花接木，哲学总能产生以一当百的功效。当我们看到《假面》（1966）中女护士给病人朗读一段哲学论文，《与安德烈晚餐》（1981）中两个知识分子在餐桌前进行"哲学谈话"，《半梦半醒的人生》（2001）中沉默寡言的大学生安静地听各种人纵论人生哲学，其中包括哲学家罗伯特·索罗门（Robert Solomon）和电影理论家斯蒂芬·普林斯（Steven Prince），侯麦在《春天的故事》（1990）中让哲学老师让娜阐释康德的思想时，我们倾向于认为电影试图分享一种智慧，或者说用哲学语言来解释肤浅的生活。还有一些电影是"哲学的传记"，创作者直接把哲学家的人生搬上银幕，变成电影版的"哲学独白"或哲学理论，赫佐根拉特（Bernd Herzogenrath）称之为"哲学家的电影"。① 例如《善恶的彼岸》（1977）、《孔子》（2010）、《存在于世》（2010）、《汉娜·阿伦特》（2012）、《苏格拉底》（1971）、《笛卡尔》（1974）、《布莱兹·帕斯卡尔》（1972）、《维特根斯坦》（1993）、《萨特，

① Bernd Herzogenrath, "Film and/as Philosophy：an Elective Affinity？", in Bernd Herzogenrath (ed.), *Film As Philosophy* (University of Minnesota Press，2017)：XI.

激情年代》（2006）、《加缪》（2010）、《伊曼努尔·康德最后的日子》（1996）、《德里达》（2002）、《受审视的生活》（2008）、《齐泽克!》（2005）、《伊斯特河》（2004），这些影片以传记片或纪录片的形式再现哲学家的学术思想或日常生活，似乎是哲学论著的串烧或哲学思想的重述，它们像陈列在电影哲学长廊中的圣像。

其次，作为哲学例证的电影，即一部电影提出了某个哲学问题，或者观看它很容易产生哲学的联想，因为故事显现了某种不可言说的哲学智慧，甚至重述了某个重要的哲学观点。《黑客帝国》以引人入胜的形式凸显了笛卡尔关于"外部世界"假说的正确性：我们所看到的一切事物，不过是用来制造幻觉的假象和陷阱，所有关于外部世界的论断都应该建立在人的自主意识之上。侯麦的"六个道德故事"系列始终将"道德选择"问题置于故事的核心，人物的行动经常被宗教、诱惑、机遇和对信仰本质的思考中断，价值观似乎建立在法国哲学家帕斯卡尔思想的讨论之上。《慕德家的一夜》甚至将故事设定在帕斯卡尔的出生地，人物拿着帕斯卡尔的《思想录》，片中的大部分对话也是关于哲学的论辩。斯坦利·卡维尔认为《天堂的日子》有一种形式的光芒，不仅向我们展示了超自然的美丽图像，而且承认了电影图像的自我指涉性质，暗示了海德格尔对存在与存在之间关系的某种思考。泰伦斯·马利克表现了一种"通过图像、声音和文字来揭示世界的诗学"，形象的内在反身性蕴含了"世界通过其表象被把握"的真理，我们完全可以称其为"海德格尔式电影"。[①] 评论家认为德里克·贾曼的《蓝》与维特根斯坦的哲学思想密切相关；伯格曼刻画人物之所以喜欢进行非此即彼式的区分，是因为他和克尔凯郭尔的相似性，他们都属于"斯堪的纳维亚哲学"传统；《最后的决斗》这种"罗生门式"故事，也可以视作《语言、真理与逻辑》[②] 的视觉演绎，因为它强调了"语言只是肯定或否定事实的工具"这种哲学主张。《土拨鼠之日》（1993）、《罗拉快跑》（1998）、《源代码》（2011）对时间本质的论述，伍迪·艾伦在《安妮·霍尔》（1977）、《罪与错》（1989）中的道德哲学探讨，《蚁哥正传》（1998）中的社会与政治哲学问题，《我爱哈克比》（2004）中的存在主义……如果不思考伦理、正义、真相、理性、制度等哲学问题，就无法真正理解这些电影。它们就像哲学史的伴随读物，大大提升了人们对哲学和公理的兴趣，但并没有僭越艺术与哲学的界限。

《安妮·霍尔》
片段

这些分析明确了电影与哲学的密切联系，但有一个严重的问题。结合我们之前讨论艺术定义时所说的，因为任何艺术品都有一种分享、表达终极价值的理想，如果对所有的影片主题进行延伸讨论，最终都会找到某种哲学的影子。照此思路，所有的电影岂不都是哲学的实例？因此，建立电影与哲学关系的重点应该不是内容，而是媒介的形式。换句话说，电影缺乏提出原创哲学思想的能力，但它是一种非常擅长普及哲学问题的媒介，因为导演可以通过角色、影像、结构、故事和风格等多种富有感染力的手段，赋予表象与现实、缺席与存在、虚拟与真实、信仰与怀疑等议题以不同视角，

① Robert Sinnerbrink, "A Heideggerian Cinema?: On Terrence Malick's *The Thin Red Line*", *Film-Philosophy*, 2006, 10 (3): 28.

② Alfred J. Ayer, *Language, Truth and Logic* (Mineola, NY: Dover Publications, 1952).

邀请观众对此进行想象和论辩，提升他们阅读哲学的动力。但电影本身并没有产生新的认知。这也是哲学对电影发生兴趣的根本原因。齐泽克等哲学家之所以对希区柯克饶有兴趣，是因为他发现了《西北偏北》《美人计》等影片中"寄生"的哲学术语，它们为人们理解凝视、认同、主体、小对形、他者的欲望等晦涩概念创设了绝佳的情境。电影具有哲学意义，不等于说电影就是哲学，或者说电影的终极目标是诉诸哲学。

这是个值得深思的问题：电影和哲学建立联系的必要性何在呢？从观众的角度看，观看电影的目的是学习或重温哲学吗？这种看法肯定是荒谬的。在当代美国，哲学几乎不受欢迎，而好莱坞电影仍然是畅行世界的"硬通货"。不管是阅读哲学著作，翻阅《哲学家》（*Philosophers*）、《新哲学家》（*New Philosopher*）、《世界哲学》等杂志，听一堂哲学家的讲座，学习哲学有更多、更直接的渠道。从制作者的角度看，电影表现哲学问题更有优势吗？难道它能叙述哲学无法表达的议题？还是说电影具有哲学教育、道德改良或公理普及的义务？我们都知道，在电影出现以前，哲学家已经开始以语言和概念为工具生产知识，用影像研究真理不太现实。黑格尔否定了电影的哲学责任，他说：如果有一种更好（或更有效）的方法可以实现哲学的目标，用电影表达哲学难道不是不理性吗？让艺术服务于非艺术目的是错误的，艺术的定义与艺术沦为工具的观念是冲突的。① 也许，电影对于哲学的价值，在于它发挥了哲学例子和分析材料的功用，改善了人们对哲学的刻板印象。但这种说法与电影的哲学本体论实在相距太远了。

（二）电影作为哲学

论证电影即哲学（film as philosophy）有三个难点。首先，"体现"不等于"是"。重述既有的共识不能打开通向哲学的大门，发现崭新的真理才算对哲学的贡献。电影制作者只是通过电影进行思考，体现、暗示已经存在的哲学问题，但电影本身并没有"处理"哲学的任何议题，也没有产生任何新知。绝大多数导演也不会承认自己的创作是哲学论述，作品是哲学小品。其次，"具象"不是"现实"。电影呈现了虚构的具象世界，但它并不一定指向现实，这限制了电影与哲学的相关性。因为哲学与现实之间有一种隐性的批判关系，哲学家总是通过介入现实把握真理，罗素因此说"虚构的情境不能提供真实的数据"②。电影图像是副本的副本，是完整现实分离两次的产物，不足以作为知识信念的来源，柏拉图对图像艺术的这种看法剥夺了电影作为真理对象的权利。最后，"叙述"不等于"论证"。严密的论证是哲学的方法标志，我们在帕斯卡尔、康德、笛卡尔的论著中甚至能看到数学、几何学的痕迹。电影也许提出了哲学的问题，但论证往往是由观众和批评家完成的。它倾向于暗示、呈现，往往通过某种情境提出一个问题，借角色之口做出哲学论断，但创作的重点是叙述而非论证。电影编

① Paisley N. Livingston, *Cinema*, *Philosophy*, *Bergman*：*On Film As Philosophy* （Oxford：Oxford University Press，2009）：39-40.

② Bruce Russell，"The Philosophical Limits of Film"，in Noël Carroll & Jinhee Choi （ed.），*Philosophy of Film and Motion Pictures*：*An Anthology* （Oxford：Blackwell，2006）：390.

剧力避 "直抒胸臆"，遵循 "情节本身就是道理" 的金科玉律，没有兴趣展开论证，即使有，也是隐蔽性或简易的，何况并非所有的叙事电影都有论证思维。韩国电影《兹山鱼谱》被认为是一部典型的哲理电影，情节隐含了 "知识的本质" "理学与宗教" "现代与传统" 等经典论题，也大量引用了《大学》《论语》等哲学原典，但缺乏将这些内容系统化的能力。或者说，创作者故意通过大儒丁若铨和渔夫昌大之间的分歧，去放大性呈现哲学问题，但无意在论证和结论上下功夫。总之，艺术的特点是模棱两可、含蓄、复杂、紧张，哲学要求精确、严谨，指向普泛、一般，这意味着电影无法为一般的哲学主张提供经验证明。

图 2-19　《兹山鱼谱》画面

　　电影的哲学本体论由此出现两种取向。一种立场比较温和，认为只要叙事电影扮演了类似思想实验的角色，就可以成为哲学，电影的哲学本性只是一种基于哲学方法论的类比，即：电影呈现了 "形而上学的野心"，建立了哲学的情境，邀请观众参与哲学的探究，以便把电影中的事件当作 "思想实验"。这是一种折中的本体论立场，意图在两种电影哲学观（"电影的哲学" 与 "电影即哲学"）间作出调和：它主张电影是 "一种受认可的程序，一种有效的论证工具"，但 "它仅在某种确定的、特殊的情境下才有效"。电影虽然为某些普遍的哲学法则的虚构情境提供了反例，但它具有的哲学地位和功能，依赖于制作者与观众的合作，并且无法进行现实验证。[①] 这种哲学本体论是不完全、不彻底的，电影扮演的是 "哲学的助产士"，它只负责提出对哲学的疑问，自主思考和推理是由观众在叙事建构的 "哲学练习作业" 中完成的。举例来说，《钢的琴》中的爸爸费尽九牛二虎之力，满足了把女儿留在身边的 "条件"，但在最后一刻，他决定放弃，给女儿选择的自由。《春天的故事》里，困扰人物关系的项链，最后竟然 "莫名其妙" 地找到了，侯麦显然没把这个事件 "当回事"，他重视的是经由事件 "迂回" 思想的过程。这就能解释为什么大多数电影的主人公总在结尾偏离预设的任务、放弃最初的目标。电影的任务是提供一种对 "真理" 的 "反事实推理"，虚构的剧情看起来偏离了现实，但在认识论层面，反事实的假设又成了更高的现实。这还不够哲学吗？

　　另一种立场比较直接，认为电影不是哲学的原材料，也不是哲学的装饰，它可以

　　①　托马斯·埃尔塞瑟：《作为思想实验的电影》，黄兆杰译，《艺术广角》2020 年第 3 期。

像《理想国》和《第一哲学沉思录》那样表现哲学。电影的哲学本质不是由诠释者赋予的，其内蕴的哲学内容既不依赖于电影创作者的哲学意图，也不依赖于有哲学倾向的观众的反应，电影制作就是哲学时间，电影就是哲学思维（film as philosophizing）。[1]但这个论断从何而来，又该如何进行论证呢？

从概念本身来说，"电影即哲学"应该包含两个成立条件：手段条件和结果条件。手段条件即电影具备什么能力可以做出哲学贡献，这跟电影的媒介特异性有关。亨特（Hunt）就认为，电影缺乏清晰的指导性声音，不太适合体现论点，因此不如文学叙事有哲学性。[2]哲学家罗素也倾向于从手段上否定电影哲学的可能性，他认为叙事电影最大的问题是太缺乏明晰性了，里面几乎很难找到特别的论据。[3]理论需要解释的是，哲学家为何要将他们的论证任务交给故事完成？视听语言（假若真的是语言的话）能够提出问题、进行思想勘查，并完成认识论的提炼吗？如果《暖暖内含光》（2004）、《第三人》（1949）、《细细的红线》（1998）、《全面回忆》（1990）、《银翼杀手》（1982）是哲学电影的话，制作者如何让摄影、音乐、表演、蒙太奇、灯光、特效和场景设计服务于哲学的论证？阿兰·巴迪欧对此做出了回答。他在《电影作为哲学实验》一文中说，电影是一种不纯的艺术，是各种艺术的"合一"，是寄生的，且不坚定的。它是其他六种艺术的民主化形式。这意味着，电影一方面具有综合的能力，但又因不纯性创造了"表象虚假"和"现实真实"、"存在"与"显现"，以及民主制度和贵族制度之间的断裂，而哲学恰恰对那些不是关系的关系感兴趣，"是在思想中反思断裂的时刻"，电影因此在这种断裂中创造了理念，电影就是一种哲学情境。[4]

结果条件即电影指向哲学的自觉，它包含了一些新的认知，提出了新的思想，或者说在一定程度上对哲学进行了富有想象力的探索，这个问题涉及哲学的定义。德勒兹说，哲学的功能就是创造概念，[5]这似乎说的是手段而不是本质。哲学是什么呢？词典的解释有三个义项：一是关于知识、真理、生活的意义和本质的观念研究；二是基于或关于一种活动或思想领域的理论；三是关于如何做事、生活的方法、信念和态度。由此可见，哲学存在三种范式：第一种是对真理进行描述和论断的方式。哲学致力于提出并解决一些"永恒的问题"。康德在《纯粹理性批判》一书中将哲学描述为试图回答三个基本问题：我能知道什么？我该怎么办？我还能指望什么？第二种是"元学科"，也就是对其他学科基本问题的思考与回答，因此有科学哲学、政治哲学和艺术哲学等分支。第三种是方法论，也就是论证、反例、思想实验等"特定的话语方式"。[6]但这些方法论不独属于哲学，建筑、科学毫无疑问也会使用论证和反例，艺术也涉及

① Tom McClelland, "The Philosophy of Film and Film As Philosophy", *Cinema*, 2011, (2)：14-18.

② Lester H. Hunt, "Motion Pictures as a Philosophical Resource", in Noël Carroll & Jinhee Choi (ed.), *Philosophy of Film and Motion Pictures*：*An Anthology* (Oxford：Blackwell, 2006)：402.

③ Bruce Russell, "Film's Limits：The Sequel", *Film and Philosophy*, 2008, (12)：18.

④ 阿兰·巴迪欧：《电影作为哲学实验》，载米歇尔·福柯等：《宽忍的灰色黎明：法国哲学家论电影》，李洋等译，河南大学出版社，2014：15-20。

⑤ Gilles Deleuze, *Negotiations* (NY：Columbia University Press, 1997)：136.

⑥ Thomas E. Wartenberg, *Thinking on Screen*：*Film as Philosophy* (Routledge, 2007)：29-30.

思想实验，它们对于哲学而言不是本质性的。

在这两个条件基础上来谈论电影的哲学本体，就简易明晰了。但需要注意两点：一是手段条件和结果条件必须紧密结合，视听展示的过程即概念创造和建构的过程，我们才可以说创作者通过电影虚构的方式实现了哲学；二是必须考虑创作者的意图和思想，创作者具有哲学表达的动机，为思想提供人性化的外衣，以便这种哲学表达被清晰地感知。哲学本体论应该以创作者为导向，因为观众既可以用叔本华阐释故事，也可以援引尼采理解电影，以观众为导向的哲学本体论没有说服力。以泰伦斯·马利克为例，他大学阶段曾师从哲学家斯坦利·卡维尔，并在麻省理工学院短暂进行哲学教学。20世纪60年代中期，马利克曾前往德国与海德格尔会面，并于1969年翻译出版了海德格尔的哲学著作《论根据的本质》（*The Essence of Reasons*）。马利克投身电影创作之前的哲学经历有助于我们理解其作品的哲学性。

我们以韩国导演洪尚秀的《这时对，那时错》（2015）为例，来分析创作者如何将手段与结果统一起来，服务于抽象化、哲学化的电影表达。这部影片叙述了一位到水原参加新片映后交流的导演韩春秀，在寺庙邂逅一位想做画家的女孩，他们在酒吧、寺庙、餐馆、礼堂和巷道等日常空间的对话构成了全部情节。最特别的是，导演将重复变成一种结构，除局部的微妙变化，后半段几乎就是前半段的复刻。或者说，"这时对"和"那时错"就是同时存在的两个副本，生活在这里被折叠了一次，我们得以同时观看、体验两个脉络不同的感情史。

《这时对，那时错》片段

图 2-20 《这时对，那时错》初遇场景

图 2-21 《这时对，那时错》复刻场景

创作观念决定了文本形式，洪尚秀的兴趣显然不在故事。第7分钟男导演和女画家寺庙初次偶遇这场戏，影片在第59分钟又重现一次，但叙事上的单调场景和重放结构却蕴藏丰富的形而上观念：首先，时间观。生活在很多时候的确是同质性的重复，重复是对时间的再次强调。当我们将目光从陌生事件中抽离出来，体验就变成一种纯粹的时间过程。自古希腊人把完整可靠的事物同化为一种时间概念，时间因此被看作天体的旋转所生成的运动秩序，时间便被理解为持久和永恒，仿佛周期性的有始有终。因此重复结构表达的是一种时间观念：时间本质上是循环的、没有方向的，它没有开始，没有中间，也没有结尾。或者说，只有当循环运动不断地回归自身时，才有始有终。其次，社会观。语言是人维持社会关系需要而存有的最低限度的关系。或者说，社会关系的问题是一种语言游戏，它是提问的语言游戏，任何陈述都应该被看成是游戏中使用的一个"动作"，它立即定位了提出问题的人、接收问题的人和问题的指涉。

这意味着：受话者和指涉者这两个位置有同步变化的关系，说话就是一种游戏意义下的战斗；语言游戏只以片段的方式建立体制，即所谓局部决定论，对话者之间的信息理解偏差不可避免。① 这使得影片中男女两人有缺憾的对话交流，释放了强烈的欲望信息；对话语序和用词的细微变动，竟然造成了人物形象的位移：前一场戏中的导演圆滑世故，后一场戏中则真诚脆弱。最后，创作观。这段靠生活经验推动的对话戏，将观众的关注点从具象的事件信息，转向有关创作的种种疑问：我们的观影是否存在与生活经验的博弈？当期待视野缺失时，我们在等待什么？究竟是什么吸引着我们？我们为什么能接受重复？洪尚秀称，电影不是与现实生活平行的存在，导演要做的是跟随离弦之箭射向现实生活，并在最后一刻阻止它。这么说的话，创作就是观念的胜利：在一部影片中同时呈现两种可能，就像听到世界的回响。确定它们之间关联的疑问，理解影像与生活之间的"调情"，魅力就在其中的暧昧和尴尬。这说明导演在用图像思考哲学，他也清晰地意识到了这一点。

（三）哲学本体论的路线图

艺术理论家古德曼曾在《创造世界的方式》一书中提出，艺术必须像科学一样，被理解为"发现、创造和扩展知识的方式"。② 他虽然没有具体到电影，但联系到艺术的想象色彩，多数艺术家对细节的痴迷和对说教的厌恶，理论界对此结论颇有微词。如果我们把蕴含的"思想真理"看得比作品本身重要，是否有悖于多数制作人的初衷呢？

倾向于认同哲学本体的理论不多。在德勒兹之前的电影理论史中，带有哲学本体论倾向的论述不成体系，也不太充分，但都认为：电影参与了思想的形成过程，我们对电影的哲学预期和它所从事的哲学实践都是合理的。"摄影机笔"的提倡者阿斯楚克（Astruc）在1948年的著作中指出，"电影的根本问题是如何表达思想"。爱普斯坦的《智能机器》（The Intelligence of a Machine）认为，电影装置具有自动认知功能。他从身体与情感的联系、电影与语言的异同分析出发，指出：电影具有统一的智力属性，它不是确认现实主义观念的消极工具，而是挑战和扩展我们现实观念的积极的义肢。雨果·闵斯特堡的"影戏"（photoplay）概念也具有一定的哲学思维，它意味着电影不仅可以模仿现实，还能模仿我们想象现实的过程，电影就是心灵的演示。爱森斯坦的理论所隐含的电影哲学色彩更加浓厚，他与马克思主义的哲学联系，在思想层面对蒙太奇的运用，在论著中关于哲学问题的谈话，使我们有必要重新审视他的电影哲学思维。米特里是为数不多的以哲学为理论基础的电影理论家之一，但麦茨对米特里在《电影美学与心理学》中的"哲学化"努力感到"不耐烦"③。

吉尔·德勒兹是哲学本体论的坚决支持者，并为此作出了深刻、系统的论证。德

① 李欧塔：《后现代状态：关于知识的报告（3 版）》，车槿山译，五南图书出版公司，2019：30、73。

② Nelson Goodman, *Ways of World Making*（Harvester Press Ltd., 1968）.

③ Vivian Sobchack, *The Address of the Eye*：*A Phenomenology of Film Experience*（Princeton, NJ：Princeton University Press, 1992）：27.

勒兹认为语言学应用于电影的尝试是灾难性的，而现代电影和现代哲学的联系远比我们想象的更为本质。电影用图像创作和思考，哲学家用概念创作和推论，它们的发展轨迹很大程度上是重合的。在德勒兹看来，论证电影哲学本性的关键是认清电影图像体制的转变。德勒兹首先以伯格森的理论为向导，着眼于图像的时空处理方式变化，将电影区分为"古典"（"经典"）和"现代"两个系统，这一分水岭的标志是感官运动图式的崩溃。"古典电影"是一种感觉—运动影像模式，里面存在一个可识别的运动神经网络系统，图像与动作、图像之间的关系建立在理性规范之上，结果是生成再现道德和常识的叙事。无论图像如何变形、剪切，它们最终都被归化为一种真理意识，图像在观众的感知惯性中被理解。"现代"电影图像中，动作服从于时间，"时间脱离了铰链，呈现纯粹状态，这就像本质上的畸变运动"[①]。从小津安二郎到罗西里尼、维斯康蒂、安东尼奥尼，从亚洲电影到欧洲电影，德勒兹联系第二次世界大战后变化迅速的电影实践，指出：分散的、即兴式的影像正取代由因果关系统合的连续时空，使电影成为一种"纯视听情境"构成的时间经验。德勒兹由此创制了"晶体影像"（crystal-image）这个重要的概念，认为我们所看到的图像正变成"当下现实"和"虚拟过去"的双重演绎，虚拟与现实、图像和图像的生产不可区分并永久交换，这种时间的可视形式就是"时间的晶体"。现代电影做出了它的"康德革命"，让时间不再附属于运动，使电影影像"成为一种影像—时间，一种影像的自我时间化"[②]。图像体制的这种逆转破坏了我们对世界的常规理解方式，现代电影通过赋予时间这个一直萦绕在电影中的"幽灵"一个身体，重构了我们与图像世界的关系机制。电影变成一种呈现绵延状态的纯视觉情境，观影活动由寻找隐藏于影像背后的情节，转向凝视眼前的影像。

总之，德勒兹把电影置于哲学与时间的关系框架内理解电影的哲学本性，时间—影像的非理性、断裂感呈现出思想特质，图像符号的变异直指真理的危机状态，它是一种"意义的语言"。因此，电影正表现出比以往更明显的"时间的最佳媒介"——思考时间和表现时间的本质，我们完全可以用电影的理念来制造概念。德勒兹说，"电影已死"的说法特别愚蠢，因为电影正处于探索视听关系（即时间关系）的起点[③]。在《电影Ⅱ》的结尾，他意犹未尽地劝告我们："不应再去问什么是电影，而应该问什么是哲学。"

当代哲学和电影研究都对哲学本体论有浓厚兴趣，因为大家发现：对电影本性的论述，争议的焦点还是概念界定，这必须求助于哲学。让·米特里早已意识到这一点，他说："想知道什么是电影，就是向哲学提问，就是从定义它开始，也就是说，定义一

① 吉尔·德勒兹：《电影Ⅱ：时间-影像》，黄建宏译，远流出版公司，2003：355-356。

② 陈瑞文：《德勒兹的电影谱系：电影与哲学互为的来龙去脉》，《现代美术学报》2011 年第 21 期：118-122。

③ "The Brain Is the Screen：An Interview with Gilles Deleuze", in Gregory Flaxman（ed.）, *The Brain Is the Screen：Deleuze and the Philosophy of Cinema*（Minneapolis：University of Minnesota Press, 2000）：372.

个系统。"① 只不过，哲学家往往不愿意赋予电影以哲学的能力，这或许会分解他们的职业责任，他们只愿意将电影当作哲学分析的材料；而多数电影研究者对此兴致颇高，认为随着技术的完善和功能的丰富，电影处理哲学问题是理所当然的。② 菲拉克曼（Gregory Flaxman）把电影想象成"大脑中的大脑"，大脑的思考方式如同电影的运作方式，这很容易让我们想到德勒兹"大脑即屏幕"访谈中的观点。马图拉纳（Maturana）、瓦雷拉（Varela）与尚热（Changeux）都认为电影和大脑都是"创造世界"的机构。史密斯（Murray Smith）试图通过哲学自然主义的实践来证明，电影本身可能是对某些哲学问题进行复杂反思的工具。诺埃尔·卡罗尔比较客观，他认为通过移动图像来传达原创哲学是可能的，但它不像人们认为的那样普遍。法国哲学家阿兰·巴迪欧在很多方面承续了德勒兹的思想，认为电影呈现了一种哲学情境，本质上是一种"哲学实验"。他也从时间层面展开电影的形而上学思考："在本质上电影提供了两种时间思想：一种是建构的和蒙太奇的时间，另一种是静态拉伸的时间……但电影的伟大，不是在建构时间与纯粹延绵之间重现伯格森式的分化，而是向我们展示出一种综合的可能性。准确地说，电影提供了让两种时间形式发生关联的能力。"③ 他认为电影呈现了诸多关系的断裂，因此能够在断裂中创造思想。

五、超越本体论

（一）"前电影"考古

自 20 世纪 90 年代开始，数字技术的飞速发展和电影研究的"哲学转向"，使人们越来越意识到："电影"应该是一个被不断反思、重新概念化的理论域。正如埃尔塞瑟在"新电影史"研究中所说的，"电影没有单一的起源，也没有预先设定的目标"。④ 电影发展不是静止和恒久的，它的定义受制于不断变化的历史条件，进化危机是我们

① Jean Mitry, *Esthetiaue et psychologie du cinema* （Vol. 2）（Paris：Editions Universitaires，1963）：457.

② 这些代表性的成果包括：*Movies and the Meaning of Life：Philosophers Take on Hollywood*（Kimberly A. Blessing，2005）；*Doing Philosophy at the Movies*（Richard A. Gilmore，2005）；*Visions of Virtue in Popular Film*（Joseph H. Kupfer，1999）；*Reel Arguments：Film，Philosophy，and Social Criticism*（Andrew Light，2018）；*Philosophy Through Film*（Amy Karofsky，2020）；*Cinematic Thinking：Philosophical Approaches to the New Cinema*（James Phillip，2008）；*Woody Allen and Philosophy：You Mean My Whole Fallacy Is Wrong?*（Aeon J. Skoble，et al.，2004）；*Film and Knowledge：Essays on the Integration of Images and Ideas*（Kevin L. Stoehr，2002）；*Hitchcock as Philosophy*（Robert J. Yanal，2005）；*Unlikely Couples：Movie Romance as Social Criticism*（Thomas E. Wartenberg，2008）.

③ 阿兰·巴迪欧：《电影作为哲学实验》，载米歇尔·福柯等：《宽忍的灰色黎明：法国哲学家论电影》，李洋等译，河南大学出版社，2014：19-20.

④ Thomas Elsaesser, *Film History as Media Archaeology：Tracking Digital Cinema*（Amsterdam：Amsterdam University Press，2016）：24.

阐述电影本体的默认条件。因此，与其追问"什么是电影"，不如追问"何时有电影"。电影历史的不断回溯，将转变成开拓电影认知的重要理论动力。

更新的电影研究尝试在两个路径展开：一是将既定的电影史往前追溯两三百年，通过将电影史前时期的全景画（panorama）、幻景（phantasma- goria）、立体镜（stereoscope）乃至天幕（skyline），或幻灯（magic lantern）、窥视盒（peepshow boxes）、暗箱（camera obscura）、翻页书（flip book）等早期活动影像，放在高度复杂化的历史和美学脉络中进行处理，以获得更新的电影系谱学，这即是近年来流行的"电影媒介考古学"方法。代表成果包括：劳伦特·曼诺尼（Laurent Mannoni）的《光与影的伟大艺术：电影考古学》（*The Great Art Of Light And Shadow：Archaeology of the Cinema*，2000），乔纳森·克拉里（Jonathan Crary）的《观察者的技术：19 世纪的视觉和现代性》（*Techniques of the Observer：On Vision and Modernity in the 19th Century*，1992）和《知觉的悬置：注意力、景观和现代文化》（*Suspensions of Perception：Attention，Spectacle and Modern Culture*，2001），埃尔基·胡塔莫（Erkki Huhtamo）的《运动中的幻觉：动态全景画及相关奇观的媒介考古学》（*Illusions in Motion：Media Archaeology of the Moving Panorama and Related Spectacles*，2013），以及他与尤西·帕里卡（Jussi Parikka）联合主编的《媒介考古学：方法、路径与意涵》（*Media Archaeology：Applications, and Implications*，2011）。二是通过理论翻新，修正既定的电影史观，尤其是纠正乔治·萨杜尔、让·米特里对早期电影史（主要是 20 世纪 20 年代前后的实验电影、默片创作）的成见，以"吸引力电影"（cinema of attraction）、"原初再现模式"（primitive mode of representation）等理论模型，"极富创意地提出了一套结合都市现代性、影像镜头的高度自治性与瞬间表演性特质、保持水平且正面位置及开放叙事为表征的特殊美学观"，进而丰富了我们对电影的理解。[①] 代表性成果包括：汤姆·甘宁的《格里菲斯和美国叙事电影的起源》（*D. W. Griffith and the Origins of American Narrative Film：The Early Years At Biograph*，1993）、《弗里茨·朗电影：视觉与现代的寓言》（*The Films of Fritz Lang：Allegories of Vision and Modernity*，2000）以及他与多人合著的《早期电影的色彩幻想曲》（*Fantasia of Color in Early Cinema*，2015），诺埃尔·伯奇（Noël Burch）的《那些影子的生活》（*Life to Those Shadows*，1990），安德烈·戈德罗（André Gaudréault）的《从柏拉图到卢米埃尔：文学和电影中的叙事》（*From Plato to Lumière：Narration and Monstration in Literature and Cinema*，2009）和《电影和吸引力：从运动学到电影》（*Film and Attraction：From Kinematography to Cinema*，2011）等。

电影考古学通过广泛考察 12 世纪到 20 世纪前后出现过的一系列光影媒介，在运动影像的时间旅行中，梳理电影发生的历史社会脉络，进而确立理解电影的理论支点。首先，这些成果为我们描绘了电影史前时期的媒体景观。从透视图、万花筒、幻灯、旋转圆盘上的动态影像，到立体镜等天文仪器，甚至包括 1900 年巴黎世博会上首次出现的移动人行道（the moving walkway），媒介和电影史学家认为这些混合了科学、魔

① 孙松荣：《离开电影院以后的影像迁徙：场域、银幕、投影力》，《艺术观点 ACT》2011 年 4 月第 46 期。

术、艺术和骗术的"光学装置",建立了一种基于视觉的抽象模型,应该被视为崭新的大众文化形式。① 胡塔莫重点考察了 18 世纪晚期的全景画(移动全景图和剧院全景图)和其他媒体(如西洋镜)的关系,以及它们在当时文化中的作用,认为这些巨型连续的全景图往往在机械装置的配合下,伴以演讲、音乐,同时还有声音和灯光效果,创造了特定场景的动态想象,他以"窥视媒体"(peep media)的概念去概括电影和这些"媒介考古文物"的共性。② 这种新的视觉文化和电影艺术的相似性,在 1923 年维尔托夫的电影理论文献中也能得到证明:"我超脱了时间和空间的束缚,调整宇宙间的任何一点,随心所欲地决定它们的位置。我的做法创造了一种对于世界的新感知。于是我用一种新的方法向你解释未知的世界。"

其次,这些成果重审了视觉现代性和社会现代性问题,首次从观看者的历史结构而不是从艺术品和图像出发,分析了 19 世纪 20 年代开始视觉如何成为新的生理知识的产物,将视觉事件内置的观者为何会成为哲学、经验科学和新兴大众视觉文化的论述场域。因为视觉问题和社会权力运作密不可分,视觉文化的戏剧性扩张将促进主体现代性的建构,这是电影这一现代艺术诞生的重要媒介文化基础。③

汤姆·甘宁的学术兴趣集中于早期电影和静态摄影、舞台剧、幻灯表演等现代视觉文化形式,他试图将这些具有崭新时空体验的艺术形式联系起来,认为它们具有流行艺术和创新艺术的运动本质。他和安德烈·戈德罗一起创建了"吸引力电影"一词,这一概念将早期电影描述为致力于"呈现非连续视觉吸引力、奇观时刻",而非叙事的媒介。"吸引力电影"时代之后,大概始于 1906 年前后,电影越来越以叙事为中心组织内容。④ 这一理论框架首先对早期影史进行分期,其次将视觉吸引力和叙事对立起来,并以吸引力作为定义电影的方式。⑤ 戈德罗用"媒介间性"(intermediality)和"文化序列"(cultural series)概念,进一步对"吸引力电影"和"景观电影"(cinématographie-attraction)作了论述上的丰富。他认为,在成为独立的媒介之前,电影受到了幻灯、素描魔术(magic sketches)、童话剧(fairy plays)、街头杂耍(vaudeville)等流行媒介的影响。这些具有媒介间性(动态艺术/静态艺术)的动态影像如此丰富,它们和音乐厅等流行空间构成了富有吸引力的文化序列,对早期电影运动本性

① Jonathan Crary, *Techniques of the Observer*:*On Vision and Modernity in the* 19*th Century* (MIT Press, 1992).

② Erkki Huhtamo, *Media Archaeology*:*Approaches*, *Applications*, *and Implications* (University of California Press, 2011); Erkki Huhtamo, *Illusions in Motion*:*Media Archaeology of the Moving Panorama and Related Spectacles* (The MIT Press, 2013).

③ Jonathan Crary, *Suspensions of Perception*:*Attention*, *Spectacle and Modern Culture* (reprint edition) (MIT Press, 2001).

④ Tom Gunning, "Cinema of Attractions", in Richard Abel (ed.), *Encyclopedia of Early Cinema* (London/New York:Routledge, 2005):124.

⑤ Frank Kessler, "The Cinema of Attractions as Dispositif", in Wanda Strauven (ed.), *The Cinema of Attractions Reloaded* (Amsterdam University Press, 2006):57-58.

的形成起到了至关重要的作用。① 戈德罗还挑战传统的叙事学观念，通过对小说家、剧作家和卢米埃尔兄弟等早期电影制作人实践的关联考察，分析电影叙事如何受到媒介发展的影响，强调了复杂的社会和文化力量对形塑电影的重要性。诺埃尔·伯奇同样否定了经典电影理论线性、有机、自然的电影语言观，认为应该从社会历史环境和再现机制模式出发界定电影的内涵。总而言之，通过研发概念（如"叙事融合电影"）、创制标准重新界定电影，这些理论致力于对影史书写"拨乱反正"，一方面显示了开阔的理论视野，另一方面也有随意性、个人化的问题。

　　让·米特里曾对通过寻找与电影语言类似的特征重新认识电影的做法嗤之以鼻。他批评亨利·阿吉尔等人著作的错误做法，认为从雨果、荷马、狄更斯等的作品中找出与电影语言相似的手段，"不仅对电影来说毫无意义，而且也不可能通过找出徒有'前电影'虚名的再现手段而丰富对电影的认识"。这就好像："我们猛然想到人可以行走，而人的行走就是移动镜头的前奏，或者猛然想到人的头部可以左右旋转，而这个简单的动作就是摇拍镜头的预兆！……（电影）在这一点上会遇到和显示出与追求类似旨趣的原有艺术相近似的若干特点，这不足为怪。"② 照此推论，我们是否可以说，在电影技术实现之前的 2500 年，柏拉图已经发明了电影？他在没有电力或先进技术的情况下，就能"想象"出 19 世纪末才开始吸引大量观众的"幻灯表演"！

　　一直以来，典范电影史写作通过筛选文本、提炼现象，以大师、大事、名作为线索，不断强化基于媒介特殊性的电影观，而将一些激进的、非主流的创作排除在外。例如，安东尼·麦考尔（Anthony McCall）的《线描锥》（*Line Describing a Cone*，1973），这部长达 30 分钟的影片由一个投射在黑色墙面的光点开始，随着时间的流逝，光锥清晰可见，空气中的颗粒在投影机和墙壁之间揭示出光的路径。麦考尔认为，"放映电影的持续时间就像墙上的一张纸"，唯一的不同之处就是与我们感知的直接关系。③《影之禅》（*Zen for Film*，1964）中，导演白南准（Nam June Paik）将未曝光的胶片置于放映机中循环放映，得到的影像仅是强光投射的空白，光影偶尔会因为胶片上的划痕和灰尘颗粒发生微妙变化。《恐怖电影》短片系列的目的则是以简便的投影构建复杂的视觉经验，艺术家勒格莱斯（Malcolm Le Grice）使用三台投影机从不同角度对准放映，叠加产生不断变化的光影混合体，再用塑料骷髅手打断光束，使屏幕上产生更复杂的光影变幻。艺术家迈克尔·斯诺（Michael Snow）在 20 世纪 60 至 90 年代创作了大量的实验电影，抵制经典电影理论对电影的僵化界定。《亦如此》（*So Is This*，1983）没有画面，只有固定的排印文字，每一个单词就是一帧图像，它们共同组成句子，词语之间的时长就是标点符号，这纯粹是供人阅读的电影。他的另一些电影，如《滴水》（1969）、《蒙特利尔一秒钟》（2005）似乎是对运动和叙事的无声反抗，强调对"持续

　　① André Gaudréault, *Film and Attraction：From Kinematography to Cinema*（IL：University of Illinois Press，2011）.

　　② 让·米特里：《电影美学与心理学》，崔君衍译，江苏文艺出版社，2012：40-41。

　　③ Anthony McCall, "Two Statements", in P. Adams Sitney（ed.），*The Avant-Garde Film：A Reader of Theory and Criticism*（New York：New York University Press，1978）：252-253.

时间的最纯粹的使用"。他说："电影作为一种技术的基础是停滞；基本单位是静止的图片。运动是由对快速静止的感知产生的。"① 除此以外，还有以刮划、粘贴胶片等先锋手法进行的创作，以及借用旧片素材进行的再创作。这种被称为"编辑影片"（compilation film）或"旧片衍用"（found footage film）的创作，将新闻片、纪录片、剧情片、色情片、广告、家庭录像带等现成资料重新剪辑，通过对既有动态影像素材的挪用，生成新的"作品"。鲍特（Edwin Porter）将最新的实拍影像与早前消防队资料影像混剪完成的《美国消防队员的生活》（1903），就被视为旧片衍用思维的先例。②

图 2-22　《线描锥》画面

图 2-23　《影之禅》画面

　　总之，这些带有强烈实验性、先锋性的创作，分别移除了人物、情节、结构等叙事元素，直接透过影像或现场表演吸引观众注意力，构成了一种"没有电影的电影""非电影的电影"或"超越电影的电影"。它们分别强调界面、临场、投映的意义，实际上就是强化光、时间和场域在电影界定中的本质特征，强调电影与当代艺术的精神联结，大大颠覆了主流或传统电影观念，和今天的新媒体实验影像、装置艺术十分相似。

　　无论如何，上述两个路径的研究暗示了：电影并非只有唯一的解释，它的理解不应局限于叙事、物质性、封闭性等僵化属性，而应在既往历史案例中打开新的论域，从电影到电影活动、从电影文本到电影界面，延展、丰富电影的理解。在更加强调跨界、迁徙、系谱的文化语境下，如果我们把影院电影和美术馆、居室墙体、天幕、楼宇等介质上的投映，甚至水幕秀、烟火秀等量齐观，不再将装置影像、展览影像与传统电影的关系视为断裂和排斥，而认为它们是一种具有差异性和创造性的、具有居间特质（in-betweenness）的"扩展电影"（Expanded Cinema），则电影已经进入活动影像无所不在、无时不在的"后电影"时代。这一论断难免会使一部分人更失望，但也会使另一部分人充满期待。这些理论创新在丰富我们的电影观念的同时，也使我们对电影的界定变得更困难了。

① Justin Remes，"Sculpting Time：An Interview with Michael Snow"，*Millennium Film Journal*，2012，（56）：16.

② 吴玉丽：《这不是一部爱情电影——电影作为类型与文化意涵探讨》，台北艺术大学硕士论文，2015：9-13。

（二）"后电影"时代的本体论迷思

自从数字取代了胶片，关于电影死亡的叙事一直非常流行。大卫·波德维尔在论述当代美国电影视觉风格变化时，就声称：在表现空间、时间和虚实关系方面，今天的电影已经不再遵循经典电影制作的原则。① 他没有直接宣判电影死刑，但暗示经典电影美学正受到严峻挑战。近年来，随着数字电影融入游戏、社交媒体和智能手机，艺术和娱乐、生活、通信混杂在一个界面内，所有有关电影的权力机制和文化逻辑似乎都将重构，"好莱坞的最后十年""电影终结倒计时"等醒目的标题随处可见。不少人认为：一套全新的介质和流通系统将迎来"后电影"革命的期望，银幕的废除、电影的终结是迟早的事。

1999 年，著名评论家戈弗雷·切舍（Godfrey Cheshire）曾为《纽约观察家》（*New York Observer*）撰写了标题分别为《电影的衰落》（"The Decay of Film"）和《电影之死》（"The Death of Cinema"）的专栏文章，那时候数字放映才刚刚开始。三年之后，纪录片导演比尔·莫里森（Bill Morrison）通过《衰变幻想曲》（*Decasia*，2002）提醒我们，制作和观看方式不可逆转的变化，终将埋葬现代电影的前景。保罗·谢奇·乌塞（Paolo Cherchi Usai）曾提醒读者"电影每天都在消亡"的"事实"，认为"默默衰亡的电影"比"有见光率的电影"多得多。这些论断完全是固守媒介本体论的结果，展现了对胶片这种介质的无限眷恋和对数字电影的偏见。著名学者戴锦华也一直强调胶片、观看空间对经典电影界定的重要性。她在 2014 年的一次访谈中说，"胶片终结了，一个完全不同的介质——数码取代了胶片。去年我还在说'Film is dying'，而今年，则是确凿的：Film is dead.……这至少是一次'革命性的断裂'，其意义绝不小于有声片取代无声片，世界电影史必须重开新章节了。"② 后来的访谈中，她坚持这一论断，对数字技术影响下的电影艺术表达了担忧："放弃影院就意味着电影失去躯体，成为游魂。……我们一旦丧失了影院，我们就丧失了电影。到那时候可以宣布电影死亡了。……当数码技术在全球产业结构和具体的电影生态的意义上彻底取代了胶片之后，所有曾经围绕着电影、确认着电影和保护着电影的墙都塌了。新媒体一旦寻找到自己的内容，走出'成长的自卑期'，或者说它不再仰望 20 世纪辉煌璀璨的电影艺术的时候，电影这个被胶片和影院限定的艺术形态还有什么必要继续生存下去？"③

这些论调暗示了经典电影本体论对特定摄录介质、放映空间和公共文化的迷恋，一旦电视、互联网、电脑、手机成为新的屏幕和观看形式，电影将不复存在。持这种看法的业内人士不在少数。他们坚持认为，我们对电影的理解应该建立在放映媒介与制作媒介的等同之上，在 iPhone 上观看安东尼奥尼，怎么能算看电影呢？演员凯

① David Bordwell, "Intensified Continuity：Visual Style in Contemporary American Film", *Film Quarterly*, 2002, 55（3）：16.

② 戴锦华、王炎、赵雅茹：《电影已死？——新媒体与电影的未来（上）》，《中华读书报》，2014 年 7 月 2 日：第 17 版。

③ 《对话戴锦华：有人说电影已死，但它仍是洞向世界最丰富的一扇窗》，https://k.sina.cn/article_6812319643_1960bbf9b01900ojzb.html? from = movie（2020-2-11）［2020-5-18］.

瑟琳·罗素（Catherine Russell）也质疑："没有了赛璐珞胶片，电影（cinema）还是电影吗？"在《景观社会》放映前，人们期待居伊·德波（Guy Debord）讲几句开场白，法国导演伊苏（Isidore Isou）猜测居伊·德波只会说："没有电影。电影已经死了。不能再拍电影了。如果你愿意，我们可以继续讨论。"① 导演彼得·格林纳威甚至断言："电影的死亡日期是 1983 年 9 月 31 日，当时遥控器被引入客厅。现在电影必须是互动的多媒体艺术。"② 他还亲自实践，于 2007 年发起了一个包括四部电影、一部长片、一部电视剧、92 张 DVD 和网站、书籍等多种形式互相叠加的创作项目（The Tulse Luper Project），在首部作品《摩押故事》（*The Moab Story*）戛纳电影节展映后的受访中，格林纳威自认为"任何一个看过这部影片的人，都觉得将它描述为电影会有些奇怪"。③

匪夷所思的是，今天的技术条件已经完全模糊了各种本体论的界限。数字技术发展出了很多恢复古典电影质感的手段：一方面，数字中间片工艺（DI）使用数字工艺对颜色进行分级，可以更好地控制颜色，调整纹理、清晰度等图像结构，将经过色彩校正的数字素材输入胶片，然后再扫描回数字，以消除"太过清晰""太过完美"的数字影像与复古性胶片质感的差异。另一方面，技术人员开发了更多的插件或程序，在不降低图像质量的前提下复制胶片质感，这种技术复古的努力更多地体现在颗粒感的模拟上。魔弹插件（Magic Bullet Suite）除了可以模拟滤镜效果、进行色彩校正外，还可以模拟胶片电影的光学过程，为数字影像添加细微的纹理和可测量的胶片颗粒，宣称任何数字素材均可被处理成逼真的 35 毫米、16 毫米或超 8 毫米胶片的电影质感；媒体转换平台 Cinnafilm（一家专注于电影、广播以及多媒体图像处理的公司）的"暗能量"（dark energy）插件具有精确颗粒管理功能，可以根据目标分辨率自动调整颗粒结构；模拟和创意电影渲染软件 DxO Film Pack，可以模拟卤化银和负片的饱和度、对比度、纹理，将 45 种彩色、38 种黑白胶片电影的视觉效果应用于数字影像。这是个矛盾的工艺：数字就是数字，我们为什么执迷于通过复杂的技术生成一种具有颗粒感、像素感（grainy and pixilated）的影像呢？难道颗粒是电影的本质吗？为什么监控视频、低像素的手机视频具有颗粒像质，我们却不觉得它有电影感呢？人们愿意将 4K 的数字影像转到 35 毫米胶片，却很少扫描为 65 毫米（放映时为 70 毫米）胶片，根本原因是负片越大颗粒越多，那么多少颗粒才算"完美的电影感"呢？2013 年 3 月，《纽约时报》曾开设了一个专栏，邀请四位作家探讨计算机生成图像（CGI）究竟"破坏还是增强了电影的魅力"的问题。几位作家都严词批评当代电影的数字效果，担心数字电

① Esperanza Collado, "Paracinema：The Dematerialization of Film in Art Practices", https：//esperanzacollado. net/WRITING/paracinema.pdf ［2022-8-2］.

② Clifford Coonan, "Greenaway Announces the Death of Cinema and Blames the Remote-Control Zapper", *The Independent*, http：//www. independent. co. uk/news/world/asia/greenaway- announces- the- death- of- cinema- and- blames- the- remotecontrol- zapper-394546. html （2007-10-10）［2022-8-2］.

③ Shane Denson & Julia Leyda （ed.）, *Post-Cinema：Theorizing 21st-Century Film* （Reframe Books, 2016）：84.

影缺乏胶片电影的人性化因素。① 我们对颗粒感的迷恋，本质上是一种文化上的复古怀旧，人们倾向于将赛璐珞胶片上的颗粒想象为友好、温暖、人工的，而图像数据则是冷酷、僵化和非人性的。在技术难以两全的情况下，"电影感"（the film look）这个模棱两可的概念反倒成了数字视频的"圣杯"。那么，媒介本体和图像本体有何差异呢？

列夫·曼诺维奇（Lev Manovich）在另一条路上走得更远。当汤姆·甘宁等人着力通过媒介考古拓展电影认知时，曼诺维奇则利用更宽泛的影史，描绘出新媒体的技术逻辑和美学路径，他从 QuickTime Moves、博客、移动图像、手机图片、盗版 DVD、病毒视频等无所不在的音视频和其他比特流文件载体，推导出一个惊人结论：在数字摄像机出现之前，人们已经接受了关于数字美学的完整训练。② 他既认为"电影"是一个具有特定历史与技术的媒体种类，又宣称数字化将造成影像的"元资料化"（metadating），促使电影制作和美学发生巨变。作为"文化界面"的电影，必将以新结构、新规模、新界面和新影像，生成新的典范——一个以各种新方法来中介真实以及人类经验的新典范。他提出了"软电影"（soft cinema/software cinema）的概念，以此与传统的"硬电影"（hard cinema）相区分，并与新媒体艺术家安德烈·克拉特基（Andreas Kratky）合作完成了名为 GUI（Global User Interface）的系列软电影实践。他同时提出了软电影的四大核心观念：一是算法电影（algorithmic cinema）。软件基于算法选择组织视频片段，不但可以控制屏幕布局，也可以控制媒体元素的组织顺序。二是数据库电影（database cinema）。电影不再由剧本开始，而是由包含成百上千片段的大型数据库开始，生成数量无限的叙事或非叙事电影。三是大电影（macro-cinema）。成熟的网络、无限制的带宽和超高分辨率的图像技术，将使运动影像发生巨变。程序在生成视频的同时，将不同的片段半随机性地分配给不同的区域播放，同时确定作品的时间和空间组织，基于电脑用户界面视觉惯例的多屏格式将会成为新的电影美学典范。四是多媒体电影（multimedia cinema）。电影的构成材料不止于实拍视频、2D 动画、3D 场景、动态图形等，还包括分辨率较低的监控影像、医学红外影像、计算机边缘检测图像等在科学、医学、军事、交通领域广泛使用的图像素材，真正实现"多媒体电影"的融合创作。如果说"硬电影"是通过脚本、拍摄和剪辑实现的叙事艺术，"软电影"则是基于数据库算法的随机的、可变的数字艺术。人类主观性和定制软件的可变选择相结合，创造出影像、屏幕形态和叙述互不重复的多部影片；依靠计算机算法确定音视频的编辑，每次观看都会产生不同的版本。电影的结构顺序不再是预先确定的、固定的，观看形态也不再是单屏的。③

雷宾斯基（Zbigniew Rybczynski）的《新书》（*New Book*，1975）、菲吉斯的《时间

① Sarah Keller, *Anxious Cinephilia：Pleasure and Peril at the Movies*（NY：Columbia University Press 2020）：4-5.

② Kristen M. Daly, "New Mode of Cinema：How Digital Technologies are Changing Aesthetics and Style", https：//www. kinephanos. ca/2009/new-mode-of-cinema-how-digital-technologies-are-changing-aesthetics-and-style/［2020-8-12］.

③ Jan Baetens, "Soft Cinema：Navigating the Database", Online Magazine of the Visual Narrative, http：//www. imageandnarrative. be/inarchive/surrealism/manovich. htm［2020-7-26］.

编码》（*Time Code*，2000）被认为是典型的软电影实践成果。后者在影片中尝试使用四个位置实时拍摄，屏幕上同时呈现的是四部子电影（sub-movie），形成了一个互相覆盖、互相参照、交互体验的超文本多视窗观看界面。因为每一个窗口追踪不同的线索，同时打开多个窗口相当于同时执行多个任务，目光遵循复杂的逻辑，借助无所不在的导航界面在各信息源之间流转混合，产生了更奇妙的观感。在曼诺维奇看来，叙事激活了屏幕的不同部分，时间蒙太奇被空间蒙太奇所取代，或者说，蒙太奇取得了新的空间维度。媒体理论家加洛韦（Alexander Galloway）也认为，这种分布式网络作为一种美学结构比实时蒙太奇更好；克里斯汀·戴利（Kristen M. Daly）赞叹：多头蒙太奇（proleptic montage）将屏幕切分成数个象限（quadrants），一种新的 web 浏览器美学诞生了！① 杰弗里·肖（Jeffrey Shaw）将此"新美学"称为"叙事的新诗学"（new poetics of narrative）。②

图 2-24 《时间编码》画面

（三）无限本体论

电影曾被比作窗户、镜子、画框、大脑，这既反映了电影不断"拟人化"的发展史，也说明唯物主义、现实主义、形式主义、精神分析和泛哲学论立场在不同历史时期对电影智性体制有不同程度的主导作用。多数人都把电影设定为一个静态的观看对象、一个视觉运动装置，身体感知意义重大；也有人认为电影是思想的产物，决定电影本质的不是银幕上的表演，而是理解它的人，没有观众的认知和精神参与，电影的表达效果就无法实现。从材料特性、技术特性再到接受特性，从外层描述、中层分析到质性阐释，不同的本体论反映了不同的方法设定和认识立场。

① Kristen M. Daly，"New Mode of Cinema：How Digital Technologies Are Changing Aesthetics and Style"，https://www.kinephanos.ca/2009/new-mode-of-cinema-how-digital-technologies-are-changing-aesthetics-and-style/ ［2020-8-12］.

② Matt Soar & Monika Gagnon，"The New Documentary Screen：'Proleptic Montage'"，http://dna-anthology.com/anvc/dna/the-new-documentary-screen-proleptic-montage ［2020-8-12］.

但这些本体论之间的相似之处多于不同之处。蒙太奇理论既可以被视为图像本体论，也可以说是哲学本体论，我们从媒介本体论去理解它也是说得通的。巴赞的理论貌似提供了两种不同的本体论证据，他坚持认为某些图像的真实性将我们渐渐带入一种与现实的亲密关系，但这个结论的前提是承认"电影是图像"，如果我们否定知觉现象学的合理性，不从"感觉—运动图式"上去理解这一点也是不对的。从具体的电影作品看，本体论界定就更加复杂。有人说索菲亚·科泼拉的《绝代艳后》（2006）只适合作为屏保循环播放，但它没有现实和思想表达吗？把它归为图像本体似乎有些言过其实。阿兰·巴迪欧肯定会将《我的美国舅舅》（1980）算作哲学本体论的代表，里面有哲理性的台词、象征性的剪辑和非常复杂的叙述实验，但阿伦·雷奈也是在描画"现实的渐近线"，将它视为现实本体论的代表有错吗？因此，本体论分歧的关键，还是概念界定的问题，哲学本体因而釜底抽薪，打算彻底重建一个世界。电影与哲学的结盟，根本上颠覆了电影与现实、感知的关系，使"再现""媒介""认同"等概念成为历史，也将定义电影重新推向险境。既然它彻底清理了所有的概念，一切都得从头开始。诺埃尔·卡罗尔认为，电影的界定是个场域和权力机制问题，我们把一段完整（未剪辑）的停车场监控录像拿到展览馆或影展放映，有谁会怀疑它的艺术属性呢？德勒兹按照"物质—运动—图像—光的波动整体"的路径进行论证，认为人的感知/意识就是一个专门的图像过滤过程，从光的角度看，这就是个电影银幕。那么，大脑即屏幕，宇宙就是一个元电影。[①] 法朗普顿也说，任何现象都是"类电影"（para-cinematic），只要它与电影共享一个元素（如空间或时间的模块化）。[②] 这些奇谈高论让人脑洞大开，但逻辑体系还没建立起来，它们只会将电影推向无限定义论。

图 2-25 《我的美国舅舅》画面

图 2-26 《绝代艳后》画面

虽然以"电影就是电影"（film as film）去反电影本体论有些意气用事，但这种态度至少明确了一点：没必要为电影划清界限。事实上所有概念的边界都是模糊的，更不用说像电影这种复杂的系统，是由技术、空间、介质、意识和光组成的集成装置，任何具有家族相似性的元素都有可能被当作本质，并被抽象到本体论的高度。看重放

① Deleuze, *The Movement-Image*（University of Minnesota, 1986）: 59.

② P. Adams Sitney, *Visionary Film: The American Avant-Garde, 1943-2000*（3rd edition）（Oxford: Oxford University Press, 2002）: 396.

映环节的人，认为"所有能投射到银幕上的东西都是电影，文字和脸都一样"①；看重观看空间的人会说，只要在电影院放映的都应该算作电影。这些观点都有说服人的地方，因为构成电影的各个系统元素都有可变性，它们本身的界定都会受到技术和美学的限制，有不同的历史语境规定性，这导致电影的边界是不断位移的。在允许一个事物不断发展的情况下，划定"非此即彼"的排他性本体论，也许是不合适的，除非它已走到历史的尽头。

任何领域都是如此。维特根斯坦曾说："如果……你希望给'愿望'下一个定义，即画一个清晰的边界，那么你可以自由地画出你喜欢的边界；但这个边界永远不会与实际情况完全一致，因为实际描画时没有明显的边界。"② 正如我们看到的各种前卫、大胆的实验电影创作所显示的，理论研究忙于给电影下定义，创作者却有意忽略或打破它们。我们理解事物的本质，往往不是通过它的"纯粹的中心"，而是通过"寻找它们有争议的边界"。③ 这既是事物不断发展的必然，也是概念不断完善的需要。20 世纪 70 年代后，人们逐渐认识到这一点，开始倾向于在一个跨界、液态、融合、迁徙的语境里，从本质主义到描述主义（或现象主义）、从关键性指标提炼到从属性指标罗列、从电影到电影感，探索电影的一般属性，电影的命名正在经历一个不断降解的过程。但一种有意义的电影美学必须面对一种新的电影本体论④，本体论作为电影美学的智性体制，对我们系统分析电影的审美经验是十分必要的。

📽 本章要点

本体论在思想层面提炼事物存在的特征，规定知识、现实和经验的逻辑。本体论作为美学的智性体制，是研究美学的"基础设施"。电影的本体论，即决定电影存在的本质特征，及其与物质、心理和社会等存在条件（环境）的关系属性，是围绕着"电影是什么"这一根本问题而建立的思维体系。电影本体论可分为现实本体、图像本体、媒介本体和哲学本体四大类。

现实本体论认为，电影是真实的艺术。以巴赞和克拉考尔为代表的理论家将电影从纯粹的技巧形式中解放出来，认为电影的本性是以现实为内核的实体，以追求真实性为目标。

图像本体论认为，电影创作就是"图像化"的过程，包含了图像的呈现和图像的再处理这两个关联紧密的图像行为，终极目标不是再现现实，而是建构一个图像世界，电影观看就是维持对图像的幻觉体验。数字技术的发展进一步强化了电影的图像本质，削弱了摄影在电影艺术中的主导地位。

电影技术的最大价值是创造了身体感知的条件，将人的注意力转移到与心理、情

① P. Adams Sitney, "Image and Title in Avant-Garde Cinema", *October*, 1979, (11)：102.

② Ludwig Wittgenstein, "The Blue Book", *Major Works* (New York：HarperCollins, 2009)：109.

③ David Campany, "Posing, Acting, Photography", in David Green & Joanna Lowry (ed.), *Stillness and Time：Photography and the Moving Image* (Manchester, UK：Photoforum/Photoworks, 2007)：98.

④ Bruce Isaacs, *Film Cool：Towards a New Film Aesthetic*, A thesis submitted in fulfilment of the degree of Doctor of Philosophy, University of Sydney, 2006.

感特征相关的知觉上，使世界成为感知的现象学，这正是媒介的本质。电影的媒介本体论即电影通过技术中介现实，将世界转化为一种可把握的感官经验，和我们建立起更亲密的身体关系。

认识论是电影与哲学相遇的基础。电影的哲学本体论存在"电影的哲学"与"电影即哲学"两种取向。吉尔·德勒兹是哲学本体论的坚决支持者，他认为论证电影哲学本性的关键是认识电影图像体制的转变，电影用图像思考，哲学家用概念推论，它们的发展轨迹很大程度上是重合的，现代电影和现代哲学的联系远比我们想象的更为本质。

媒介考古学通过不断回溯历史，翻新理论模型，表明："电影"应该是一个被不断反思、重新概念化的理论域。今天的技术条件已经完全模糊了各种本体论的界限，这些本体论之间的相似之处看起来多于不同之处，电影的命名正在经历一个不断降解的过程。

📽 扩展阅读

1. 让·米特里：《电影美学与心理学》，崔君衍译，江苏文艺出版社，2012。

2. 安德烈·巴赞：《电影是什么?》，崔君衍译，江苏教育出版社，2005。

3. 米歇尔·福柯等：《宽忍的灰色黎明：法国哲学家论电影》，李洋等译，河南大学出版社，2014。

4. 克里斯丁·麦茨等：《电影与方法：符号学文选》，李幼蒸译，三联书店，2002。

5. 埃尔基·胡塔莫、尤西·帕里卡：《媒介考古学：方法、路径与意涵》，唐海江主译，复旦大学出版社，2018。

6. 谢建华：《歧感的消散与数字电影的"反艺术"趋向》，《电影艺术》2024年第3期。

7. Richard Abel（ed.），*Encyclopedia of Early Cinema*（Routledge，2004）.

8. Bernd Herzogenrath（ed.），*Film As Philosophy*（University of Minnesota Press，2017）.

9. Stanley Cavell，*The World Viewed：Reflections on the Ontology of Film*（enlarged edition）（Cambridge：Harvard University Press，1979）.

10. Rafe McGregor，"A New/Old Ontology of Film"，*Film-Philosophy*，2013，17（1）：271.

📽 思考题

1. 何谓本体论? 为何说本体论是电影美学研究的"基础设施"?

2. 现实本体论的内涵是什么? 我们该如何认识"现实主义"这一概念?

3. 为何说电影本质上是图像艺术? 图像本体论与语言本体论之间有何关系?

4. 什么是媒介? 为何说电影本质上是媒介?

5. 分析电影与哲学之间的异同点，并从手段条件和结果条件两方面举例分析"电影即哲学"。

6. 为什么说与其追问"什么是电影"，不如追问"何时有电影"?

7. 媒介考古学对电影本体论认识产生了什么影响?

第三章

再现体制

■ 学习目标

1. 从现实和语言关系的不同理解出发，分析电影再现体制的三种不同模式。

2. 理解电影再现现实的方法，分析创作者如何利用电影的再现语言系统，经由自然化、陌生化程序生成艺术感。

3. 分析数字电影再现语言所发生的变化。理解真实性作为判断电影艺术的标准之一，是如何贯穿电影生产和消费全过程的。

■ 关键词

再现体制　模仿说　真实性　自然化　陌生化　数字写实主义

　　"再现"被雅克·朗西埃视为艺术的"思维制域"：艺术家必须为"曾在"的"实存"找到一种契合其本质的感性形式①，将现象事实和真理法则转换成眼前可见、可感的语言图式。作为创作的首要问题，再现思维要求艺术家在呈现与缺席、感性与知性、能指与所指、可见与可识之间建立联系，使用正确的方法、站在恰当的位置，以便同时确保艺术作品具有客观性和动情力。艺术是再现的产物，作品是再现的轨迹。可以说，艺术作品首先表现为再现和被再现对象之间的差异，创作者致力于寻找完美的再现形式，以实现对现实最准确的描述、对现象最生动的呈现，再现是艺术价值判断和艺术感觉生成的重要体制。

一、模仿的歧见

　　对再现的理解首先是一个认识论问题。存在和表象、形式和物质、本体和现象的二元划分，本质上反映的是主体与现实的关系，即我们如何把握现实的问题。因为客

　　① 贾克·洪席耶（雅克·朗西埃）：《影像的宿命》，黄建宏译，典藏艺术家庭股份有限公司，2011：144-145。

观和主观的位置在思想史上经常位移，对表象的准确认识不一定能获得存在的真义，"真理因而附带有道德的含义"①，再现同时又是一个伦理问题。也就是说，再现体制融合了认识论和伦理学的内涵，艺术再现不仅意味着要发掘现实的知识，还需要准确传达这种知识的语言。现实与语言的关系就构成理解艺术哲学的核心。维特根斯坦在《逻辑哲学论》中指出，语言和现实具有相似的结构，语言结构的每一个层次对应世界结构的每一个层次。② 对现实和语言关系的不同理解，造成了艺术再现的不同模式。

（一）模仿现实

模仿是人类的天性，是人习得知识、认识世界的独特方式，也可以将其理解为人类对抗工具理性的手段。在具象艺术中，形象通过对原物的模仿，建立了一种"启发式装置"，以此增强原物的吸引力，并引导人们重新理解现实表象。人们在绘画中看到视觉相似性，在文学世界找到现实与象征的形而上学对应，在戏剧舞台上发现行为模仿和假扮艺术，这些模拟或等价形式说明：艺术本质上是对其他事物的再现，模仿是再现的核心。

"模仿说"的源头是柏拉图，他认为艺术是现实的相似物。亚里士多德通过模仿建立了艺术和真理的密切联系，认为艺术就是形象和直觉的复原，是现实知识通向真理的合法模式。文艺复兴时期的画家认为，艺术是现实的最佳模仿者。现实主义对模仿的理解有些天真，它笃信艺术就是对现实的忠实复制。③ 从作家简·奥斯汀、司汤达、巴尔扎克、莎士比亚，到达·芬奇、画家库尔贝（Gustave Courbet）、电影制作人卢米埃尔兄弟、卓别林，没有模仿的艺术史是不可想象的。以模仿为中心的再现体制规定了形象与现实的形似关系，艺术形象是"自然的镜子"，模仿是创作反复使用的技术，艺术家将模仿行为内化为现实的自然要求。模仿重塑了感性与理性、主体与对象的关系，实存得以显现，真理得以揭示，审美在模仿过程中发生了。雅克·德里达因此说，"对文学艺术历史的解释，都可以在模仿概念所开启的多种逻辑可能性中得到延展和转换"④。

再现体制的"模仿模式"决定了我们理解艺术的方式。它意味着：首先，艺术是对世界本来面目的复制和模仿，艺术世界的魅力源自现实世界的精彩。早期电影即以此"直接吸引观众的注意力，激发视觉好奇心，并通过令人兴奋的景象提供快感"。大概在1907年至1913年间，电影的题材几乎都集中在耸人听闻、淫秽、暴力和恐怖的内容上。观众发现：无论虚构的还是纪录的，他们经常被有趣的内容吸引，诸如一个独特的事件，或是"令人震惊或好奇的事件（如处决、时事）的再现"⑤。影片《127小

① Rea Walldén, "Matter-Reality in Cinema: Realism, Counter-Realism and the Avant-Gardes", *Gramma: Journal of Theory and Criticism*, 2012, (20): 187.

② 维特根斯坦：《逻辑哲学论》，贺绍甲译，商务印书馆，1996：3-5。

③ Miguel de Beistegui, *Aesthetics After Metaphysics: From Mimesis to Metaphor* (Routledge, 2012): 3-4.

④ J. Derrida, *Dissemination* (Chicago IL: University of Chicago Press, 1981): 187.

⑤ Tom Gunning, "The Cinema of Attractions: Early Film, Its Spectator, and the Avant-Garde", in Thomas Elsaesser (ed.), *Early Cinema: Space, Frame, Narrative* (London: British Film Institute, 1990): 58-59.

时》《萨利机长》《熔炉》《万物理论》《模仿游戏》《狐狸猎手》之所以引人入胜，是因为它们有真实世界的根基，真实人物的光环和扣人心弦的事实提供了模仿的对象和资源。既然任何两个事物都不具有真正的客观同一性，所有的实存个体都是独特的，电影制作的任务就是寻找并再现现实中的极端情境和戏剧形象。甚至可以说，只要有足够敏锐的感知力，模仿就会随时随地进行；只要恰当使用艺术语言，真实就会超越时间的制约获得新的表征，创作每时每刻都在发生。这很容易让人想起莎剧《皆大欢喜》台词中的著名隐喻："世界是一座舞台，所有的男男女女不过是演员：有上场的时候，也有下场的时候；每个人在一生中都扮演着好几种角色。"这是一种泛艺术论，艺术与日常生活的界限很模糊。既然不同的作品只是在模仿人生可能遭遇的各种诡异处境，阅读小说或电影的价值就是获得生活的经验，通过"另一种现实"获取人生的智慧。维多利亚时代的小说家安东尼·特罗洛普（Anthony Trollope）被问到小说有何用时，也是这么回答的——"我的书能指导年轻女孩，当爱她们的男人求婚时，她们该怎么接受。"① 其次，当形象模仿了表象时，形象就代表了表象；一个艺术形象之所以成功再现了现实，是因为它跟现实非常相像。或者说，一个形象跟它模仿的对象越相似，就越具有艺术性，"相似"或"模仿"就是艺术的定义结构，逼真就应该成为艺术的最高标准。

对模仿的机械理解会带来很多困惑。首先，模仿会扼杀创造性，因为如果只是对现实的搬演和反映，这种再现只能算作一种"不严肃的游戏"；其次，模仿将再现行为局限于事物的表象，使艺术成为一种自动的临摹反应，它可能会流于表象、远离真相和本质，不能产生真正的知识。苏格拉底认为，模仿者对他所模仿的对象一无所知，模仿具有"潜在的欺骗性"和"盲目性"。模仿就像一种药物，正确服用时有用，但不加区别地滥用就很危险。② 柏拉图也抨击模仿是"相对的""偶然的"，这是"一种有害的模式"，其危险在于破坏稳定的真理。③ 这些疑问源自对模仿的感性认定。康德早就说过，"没有概念，知觉就是盲目的"④，如果模仿仅满足于知觉层面，感性世界不能被抽象为经验世界，这样的艺术可能只是现实的一部分。

（二）惯例重现

惯例或传统模式的主张者认为，模仿仅仅是艺术创作的第一步，而不是艺术的目的。艺术再现如果只是转移现实注意力的手段，这种相似性既无必要，也不充分。艺术不需要充当真实世界的复制品，生活中有一件让人烦恼的东西就够了，何必要通过小说、电影或戏剧将它再放大一遍？不是所有的现实都有再现的价值。就像雨果·闵斯特堡和鲁道夫·阿恩海姆所说的那样，如果电影凭借摄影本质"温和地模仿任何出

① 约翰·萨德兰：《文学的40堂公开课》，章晋唯译，漫游者文化事业股份有限公司，2018：31。
② Plato, *Republic*（New York：Basic Books，1991）：60.
③ Martin Jay, "Mimesis and Mimetology：Adorno and Lacoue-Labarthe", in Tom Huhn & Lambert Zuidervaart（ed.），*The Semblance of Subjectivity：Essays in Adorno's Aesthetic Theory*（Cambridge：MIT Press，1997）：30.
④ 威尔·杜兰特：《哲学的故事》，蒋剑峰、张程程译，浙江大学出版社，2015：239。

现在镜头前的东西"，那么它将仅仅是一种"模仿简化器"，而不是艺术。① 要想成为艺术，创作者必须有识别现实的目光和思考，超越对生活表象的模仿、复制，回到更高的传统和惯例层面，蕴含普遍性的特殊性才应该是再现的对象。按照雅克·朗西埃的说法，"模仿的终结不是具象的终结"②。如果艺术世界超越与物质世界的相似性，再现了我们认识和理解现实的方式，模仿就会独立于物质现实，产生艺术的属性。

首先，艺术再现的是现实生活的惯例。艺术形象之所以具有触情能力，是因为它是社会现实的转化，具有真实的社会根源和心理基础，它在内容和形式层面呈现出的结构特性，蕴含了我们观察现实、理解生活的惯例。因此，艺术作品应该被理解为"一种社会表征"，它再现的是一种"象征现实"而非"物质现实"。艺术作品常常以形象为载体，表达特定观众群体所"知道的现实"，其表达的是一种具有社会性质的现实惯例。艺术作品对生活的再现，是对人们所生活的现实进行社会和心理阐述的过程，反映了"不同社会群体之间的设想和权力关系"，可以理解为反映自身生产条件的社会产品。这种再现是结构化的、示范性的典型，与特定的行为相联系，同时具有意识形态取向，并且与特定的历史文化环境不可分割地联系在一起。③

我们以艺术创作中的人物塑造为例，来说明再现体制中的惯例模式。再现人物的难度不在时间，而在类群和个体之间存在的巨大差异。"白马非马"问题的实质乃殊相与共相的逻辑关系，因个体在各个方面都是被规定的，最高层次的殊相表达都是诗性的。从"某匹白马"到"马"，可感的、生动的事物被提升到了理性知识的崇高地位，中间存在一个将日常经验的普遍结构予以形式化的过程。这样说来，创作对人物的再现就是一种"低层次理性"，既需提供某种让人深入知觉世界的影像，又不能放弃理性认知对具象生活的分析过程。只有将人物形象作为理性的共相和感官的殊相之间的中介，其才可避免被匿名化、具指化的双重风险，成为分享理性的完美艺术形象。

比如影片中的黑帮老大形象。黑帮分子应该是什么样的？他们身上的类群特质是如何被生产的？在对人物进行身份定位之前，创作者对黑帮老大的认知涵盖了包括年代、地域、年龄、性别，甚至生理和心理具体境况在内的多种规定性，是各色各类黑帮老大的集合体。现实中的黑帮老大不尽相同，观众对他们的认知又千差万别，每个联想到的个体都会否定另一个体，每种已有经验都会打开新的经验，那么，怎样才能确保老大的形象对绝大多数观众来说是真实的呢？这就需要回到社会生活经验层面，将形象形式化为经验世界的普遍结构。虚构描述不能准确反映现实世界，但能反映人们对现实世界的理解。为了构建某个人物的形象，艺术作品必须把观察这个人物的方法构成为意义。

具体来说，人物形象存在三个结构层面：

首先是造型。黑帮老大通常长什么样？或者说，什么样的五官造型才符合我们关

① Noël Carroll, "Film/Mind Analogies: The Case of Hugo Münsterberg", *The Journal of Aesthetics and Art Criticism*（*JAAC*），1988，46（4）：489-499.

② 雅克·朗西埃：《美学中的不满》，蓝江、李三达译，南京大学出版社，2019：8。

③ Ana Maria Ullán, "Art And Reality: The Construction of Meaning", *Papers on Social Representations*（*PSR*），1995，4（2）：3-8.

于黑帮老大的既定经验？所谓"相由心生"，长相为我们辨识人物提供了最生动的符征，但这些外在符号又是涵泳在人物漫长的成长历史中的，马克思说，五官感觉的形成是以往全部世界历史的产物。夸张的文身、凶狠的眼神、大块头身材、伤疤面孔、暗调衣着和标志性的配饰（戒指、项链、大墨镜）等，这些影视剧中黑帮老大的标配造型，强调的正是黑帮职业的特性：粗放、力量、危险和悲剧。

作为人物的两个行动面，语言和动作是中间层面最重要的元素。我们生活中对人物的理解，很大程度上是通过言行举止完成的。语言和行动关系的本质是什么？所谓"言为心声"，人的语言越多，对外释放的个体信息就越多，行动选择的余地就越小。反过来说，如果权力大小意味着行动选择空间的多寡，老大作为权力的符号，一定是动作的巨人、语言的矮子，他的语言和动作不可避免地呈现为鲜明的悖反关系。这解释了黑帮老大角色为何常常少言寡语，一旦说话，语言即有强烈的后果指向。这既造成了人物的戏剧性，也是其耸动性人格的根源。

人物的最后一个定位方式是空间。空间指向身份建构和权力机制，这也是生活经验中判断人物最依赖的因素之一。包间、雅座等餐厅空间区隔形成的可能不是私密，而是阶级与身份；办公室或豪华或森严的空间陈设，传递的可能不是领导的个人趣味，而是仪式化的权力结构。权力是一种关系，不同的阶级在这个关系里斗争，个体身份也通过人物关系明确，仪式化的空间不仅为权力的围猎提供了场域，也使现代社会不可见的权力运作变得可见。黑帮片为何倚重场面戏？"江湖大哥"形象的塑造为什么依赖大场面？为何大量的黑帮片偏爱将饭局、会场作为黑帮老大亮相的空间？因为这些场域最容易集合人物关系群，把人物的身份特质衬托到位。

上述三个结构层的统合，可以在一场戏中建立起典型、可信的黑帮老大形象。《江湖告急》（2000）中的黑帮大佬任因九、《极恶非道》（2010）中关东黑帮组织山王会的各组头目、《铁面无私》（*The Untouchables*，1987）中罗伯特·德尼罗饰演的黑帮老大卡彭、《与犯罪的战争：坏家伙的全盛时代》（2012）中游走于黑白两道的幕后大佬崔翼贤……无一例外。这些形象之所以真实可信，是因为创作者将共相和殊相、普遍和个体、形式和内容、精神和感官和谐地联结起来，使个体分受了整体、表象承载了本质，将生活惯例高度提纯化的形象体现了美学上"无规律的规律性""非权威的权威性"。象征学说作为18世纪末美学理论的核心，也是这么认识的：唯有象征才能以一种不容置疑的方式将真理加诸人的心灵之上。

图3-1 《江湖告急》画面

图3-2 《铁面无私》画面

　　这说明，艺术世界与我们生活的现实世界所具有的同构性，是再现体制有效的前提。或者说，艺术再现的是我们关于生活的集体记忆、现实生活感知的模式，艺术形象是对生活惯例的系统化和结构化操作，艺术就是象征。艺术的魅力并非源自现实本身，而是创造"逼真"效果的模拟方法，"模拟的有效性在很大程度上取决于我们对世界的特定信念和认识方式"。亚里士多德认为，如果模仿与基本的认知操作产生共鸣，那么模仿就是有效的。①

　　其次，艺术再现的是创作的典范和传统。艺术还是对再现的再现，它再现的不只是艺术世界和现实世界的关联性，还再现我们处理这些关联性的程式和传统，是艺术定义和艺术史经验的再生产。因为受限的时间、空间、媒介，现实绵延不断的物质过程必须经过创作者的转化，通过省略、中断、压缩、提纯、转化等技巧，改变自然时间的长度和流向，使视听、表演或文字片段成为完整现实的副本。这意味着，视觉现实是一个编码过程，再现是通过代码获得的。创作者和观看者共享编码过程，是保证对等解码的前提，现实的不确定性才能变成结构的确定性。这说明艺术创作就是一个不断复现传统、再现经典的过程。

　　所有的悲剧作品都是对悲剧传统的再现。亚里士多德以古希腊戏剧创作（如《俄狄浦斯王》）为基础，总结了悲剧艺术的经验和传统，认为悲剧是"对一种严肃的、彻底的、有一定规模的行为的模仿"。悲剧重视过程，包含六个部分——情节（mythos）、性格（ethos）、言词（lexis）、思想（dianoia）、舞台效果（opsis）和音乐（melopoeia），永远聚焦于人物的"悲剧性过失"和情节上的"残局"。② 这种总结将悲剧归为悲剧元素的重复和悲剧传统的再现形式，创作者通过言词和思想刻画人物，通过舞台效果和音乐片段处理节奏，通过事件编排和身体表演进行叙述，好的悲剧就是一个有机生命体，既是对人物性格的模仿，也是对悲剧方法的模仿。艺术传统形成了一个安全的再现网络，创作就是再现"可信的惯例"，遵循典范作品的榜样。只要"艺术家建立在模仿的基础上，让希腊的美的法则来指导手和头脑，他将走上一条安全地模仿自然的道路"。③

　　因此，我们会在维吉尔（Publius Vergilius Maro）的诗作里发现忒奥克里托斯（Theocritus）的田园诗，古罗马诗人奥维德（Publius Ovidius Naso）的创作可以视作对希腊神话的改写，剧作家塞涅卡（Lucius Annaeus Seneca）重述了索福克勒斯（Sophocles）的悲剧叙事，古希腊诗人品达（Píndaros）的颂歌重新出现在古罗马诗人贺拉斯（Quintus Horatius Flaccus）的诗作中，阿里斯托芬（Aristophanes）的喜剧成了普劳图斯（Plautus）和泰伦提乌斯（Publius Terentius Afer）创作的再现资源，《十日谈》模仿并再现了但丁的史诗名作。④ 古罗马艺术几乎都可视为古希腊艺术的再现，文艺复兴的杰

　　① Matthew Potolsky, *Mimesis* (NY：Routledge, 2006)：3-4.

　　② 约翰·萨德兰：《文学的40堂公开课》，章晋唯译，漫游者文化事业股份有限公司，2018：4。

　　③ J. J. Winckelmann, *Reflections on the Imitation of Greek Works in Painting and Sculpture* (IL：Open Court Pub, 1986)：21.

　　④ John D. Lyons & Stephen G. Nichols Jr. （ed.），*Mimesis：From Mirror to Method，Augustine to Descartes* (Aurora：The Davies Group, 2004)：8.

作也可以说是对中世纪早期典范的模仿。模仿经典就是再现惯例，因为"好的作品"一定是对传统的确认和惯例的强化，巧妙地再现可以形成艺术的趣味。因而有人认为，"一个画家不仅必须是自然的模仿者，还必定是其他画家画作的模仿者"①。一个电影导演通过模仿另一位导演找到了自己影片的适合形式，是因为他发现：那部被模仿的电影作品有再现现实的完美方法。所有的艺术家应该成为经典的学徒。

我们以小说的开篇来分析艺术再现体制中的惯例模式。先看几部作品的开篇：

多年以后，奥雷连诺上校站在行刑队面前，准会想起父亲带他去参观冰块的**那个遥远的下午**。当时……（加西亚·马尔克斯《百年孤独》）

白嘉轩**后来引以为豪壮的是**一生里娶过七房女人。（陈忠实《白鹿原》）

我比现在年轻十岁的时候，获得了一个游手好闲的职业，去乡间收集民间歌谣。**那一年**的整个夏天，我如同一只乱飞的麻雀，游荡在知了和阳光充斥的村舍田野……（余华《活着》）

在我年纪还轻、阅历尚浅的那些年里，父亲曾经给过我一句忠告，**直到今天**，这句话仍在我心间萦绕。"每当你想批评别人的时候，"他对我说，"你要记住，这世上并不是所有人，都有你拥有的那些优势。"（菲茨杰拉德《了不起的盖茨比》）

我已经老了，有一天，在一处公共场所的大厅里，有一个男人向我走来。他主动介绍自己，他对我说："我认识你，永远记得你。那时候，你还很年轻，人人都说你美，现在，我是特地来告诉你，对我来说，我觉得**现在你比年轻的时候**更美，那时你是年轻女人，与你那时的面貌相比，我更爱你现在备受摧残的面容。"（玛格丽特·杜拉斯《情人》）

在很长一段时期里，我都是早早就躺下了。有时候，蜡烛才灭，我的眼皮随即合上，都来不及咕哝一句："我要睡着了。"半小时之后，我才想到应该睡觉；这一想，我反倒清醒过来。（普鲁斯特《追忆似水年华》）

那是我一生中最幸福的时刻，而我却不知道。（奥尔罕·帕慕克《纯真博物馆》）

那是个下雪的早晨，我躺在床上，听见一群野画眉在窗子外边声声叫唤。（阿来《尘埃落定》）

那天早晨和别的早晨没有两样，那天早晨正下着小雨。……（余华《现实一种》）

我是一个作家。但在**接到那个告知"她死了"的电话时**，我已七年没写过小说了。（何大草《忧伤的乳房》）

这些作品开篇的共同之处，是让读者隐隐察觉到有一个叙述者的角色，站在一个时间点上对另一个时间记忆进行叙述。这当然可以理解为一种"人生经验"："人生要往前度日，但回头才能理解；到了人生某一个时间点，过去的一切比将来的一切更有趣。"② 但它更是一种"文学经验"，作家在开局就展现了一种普遍性的时间结构，搭

① J. Reynolds, *Discourses on Art*（New Haven and London：Yale University Press, 1997）：95.

② 约翰·萨德兰：《文学的40堂公开课》，章晋唯译，漫游者文化事业股份有限公司，2018：647.

建了一个文学体验的世界，进而使叙述显得可见。萨特因此说："小说家的技巧，在于他把哪一个时间选定为现在，由此开始叙述过去。"我们不能说陈忠实模仿了马尔克斯的开篇句式，而应理解为他再现了小说的伟大传统，读者因此在这种再现中获得了小说叙事的"熟悉感"。阅读小说的自由体验，源自它的虚构传统和想象性质。当作家既维持外部的写实结构，又测试叙述的技巧和界限，他再现的就是虚构本身；当叙事者的声音可以跨越过去、现在、未来的秩序，把时间结构打乱重组，故事就获得了童话一般的想象力。文学最高明的地方，就是寥寥数语勾勒了蕴含文学传统的时间结构，显现了"一刻与永恒"的辩证力量。

（三）模型建构

以模型为中心的再现体系认为，艺术再现最糟糕的情况就是强调对事物表象和简单经验的模仿，因为它们都掩盖了艺术应该揭示的应然世界，艺术家对现实的感知是有意向性的，对此现象学已说得非常清楚。胡塞尔曾引入"诺耶思"（noesis，意谓"心智"）的概念，用以说明观察、判断、回忆等意向行为结构中所具有的思想内容。艺术家对世界的理解是"在物质经验的基础上通过思维功能塑造的"。[①] 我们可以据此得到两点结论：首先，艺术是"被理解"和"被感受"、"绝对真理"和"内心愉悦"、"共相"与"殊相"、"合法"和"合意"的中间地带，它"把道德化约成单纯的情感，把知识化约为虚构的假设，把信念化约为强烈的感觉，把自我的连续性化约为假想，把因果关系化约为想象的作用，把历史化约为某种文本"，感官、感情、想象只是艺术的表象，它背后的抽象理性和宏观命题才是核心；[②] 其次，我们对再现的理解应该从对象世界（包含现实中的物质和艺术史中的惯例）转移到主体的思想，将艺术视为对现实世界的反思。艺术再现就是建构一个思想模型。

模型再现可以从两个层面理解。一是将具象的事件、人物、时空"匿名化"，使作品再现的对象摆脱"实例"和"引用"属性，形成对表象属性的认知访问。《本杰明·巴顿奇事》再现的不是本杰明的奇人奇事，而是一种时间逆转模式；《白雪公主杀人事件》再现的不是一件悬案，而是"真相寄生于多元表述"的价值判断；《世界上最糟糕的人》貌似再现了尤利娅的糟糕生活，但人物的泛指色彩也很明显；《我是谁：没有绝对安全的系统》好像重点再现了超级黑客本杰明的犯罪冒险，但国际刑警组织女警官这个角色的设置，明显将再现重点指向"人性漏洞"的寓言。"图像世界充满了匿名的虚构人物、地点和事物"[③]，电影中也存在大量喻指的现实信息。无论是寓言、隐喻、模型，艺术只要爬上"抽象的阶梯"，"就可以使人从谬误走向真理"。[④] 观众不会把挂在墙上的时钟等于现实时间，它只是个时间的道具，也不会把追逐情节视为简单的动作，

① Allan Casebier, *Film and Phenomenology*：*Toward a Realist Theory of Cinematic Representation*（Cambridge University Press，1991）：24.

② 泰瑞·伊格顿：《美感的意识形态》，江先声译，商周出版社，2019：76-79。

③ N. Goodman，*Languages of Art*（Indianapolis：Hackett，1976）：26.

④ Roman Frigg & Matthew C. Hunter（ed.），*Beyond Mimesis And Convention*：*Representation in Art and Science*（NY：Springer，2010）：20.

在《源代码》《蝴蝶效应》等片中，这些元素都是宏大命题表达游戏中的道具和规则。

分析电影中的感情表达就会更清楚这一点。相较于事件和人物，感情更为隐秘，也更为抽象。但感情并不虚无，即使伤春悲秋、多愁善感之人，其情绪流露皆有因果，抒情动力一定来自某个与事件或人物关联的时刻。想象一下各种颁奖典礼中的动情时刻，人物泪洒现场往往并非因眼前的奖杯，而是忆及过往、睹物思人，脑海里发生了复杂的时间联结和折返程序。在那个时刻，抒情脱离了实指的语境，转变成一种抽象的时间经验。我们被元稹《行宫》"白头宫女在，闲坐说玄宗"的诗句打动，不是因为诗中所写的"聊天"画面（事件），而是因为聊天所涉及的强烈时间体验。同样，复调、排比的力量，很大程度是因形式结构所关联的时间体验。因此，抒情戏从事件到情感的转换，本质是因时间突变生成的强烈情绪，这种对时间的控制唤起了人的主体性体验。我们都有瞬时的时间经历，但电影必须把时间转化为知觉，让时间变得可见，并在再现中对其加工改造，创造一种与经历的时间不同的时间情感。用列维纳斯的话说，抒情并不是一个单一主体的所作所为，而是艺术为孤独者思考时间提供的一种机遇。抒情所创造的时间经验并非人类学意义上的，而是存在论意义上的。

因此，电影中的诗意体验均来自时间的变格：慢镜延宕时间，通过软化意识获得抒情感；快剪、倒带、停格影像，台词中的闪回、闪进式写法，以及重述、追述等叙述形式的运用，目的均在于改变时间的线性进程，进而获得崭新的时间情感。《万物理论》（2014）结尾的"时光倒流"段落，《我的少女时代》（2015）后半段的重述性旁白，《东邪西毒》（1994）中大量的慢镜运用，琼瑶影片中人物惯用的忆旧台词，印度电影歌舞段中的慢镜，莫不如此。郭在容导演的《我的机器人女友》（2008）中，男主人公次郎跟随来自未来的机器人女友重回故乡，遇到了以前的自己：长辈们淳朴地招手、微笑，醉酒归家的男人，追逐嬉闹的玩伴，村口迎望的奶奶，曾捡过的小石头，偷偷溜进杂货店的记忆，巷道尽头的樱花，家门口的柿子树，餐桌旁的猫咪拉乌尔，还有后院藏在石头下的铁盒子……在抒情气息强烈的柔光慢镜和《山奥少年の恋物语》插曲中，绫濑遥饰演的机器人女友陪同次郎穿过时间长廊，内心顿时涌出无限感动。翻阅文学史，诸如"新丰美酒斗十千，咸阳游侠多少年""少年把酒逢春色，今日逢春头已白""老夫聊发少年狂""离别家乡岁月多，近来人事半消磨"这样的名句，哪一行不是饱含挚情的时间喟叹呢？

《我的机器人女友》片段

图3-3 《我的机器人女友》画面

这种再现模式的第二种理解是思想实验，即通过增减、改变现实条件，实验现实生产的各种可能性。艺术创作的目的是在作品中进行思想或社会实验，其再现的是一种思想模型。人类通过思想模型的再现，就可以在不承担现实后果的情况下，看到某种光明的愿景或残酷的局面，艺术虚构的结果是我们借助模型的再现重新审视了现实生活。剧集《纸牌屋》的看点之一，在于它设想了美国总统可能面对的各种极限处境，以及中美俄大国博弈的各种应对情境；影片《人狼》设想了韩朝迫于政治压力实现统一的局面，故事本身就是一次政治实验。简·奥斯汀对小说创作也有同样的看法。她认为，对于一个乡村来说，只有三四个家庭生活是"值得研究的"，这些家庭的运行和人物的生活又受到很多因素的影响。作家的任务就是设计"一个严格控制的思想实验"，选出值得书写的家庭样本，去掉不必要和令人困惑的细节，忽略那些可能会阻碍我们认知的干扰因素，引入我们感兴趣的实验条件，突出我们关注的条件和功能，想象一下我们会看到什么。① 创作其实就是通过有目的地再现，创建出一个认知环境，将人们的注意力吸引到艺术家感兴趣的属性上。

三种再现模式提供了对艺术处理现实的三种方式（苏格拉底称之为简单、模仿和混合）的叙述。② 简单的叙述像是历史，艺术家在简易再现中不扮演任何角色，关注的是与事实紧密相关的过程和细节；模仿的叙述像是教科书，艺术家关心的是艺术传统和惯例的延续，艺术作品本质上是创作法则的重现，充满了自我指涉的色彩；混合的叙述像是史诗，艺术家更关注行为和性格的普遍原则，致力讲述"可能发生的事情"或"应该出现的局面"，以便使艺术作品承担揭示普遍真理的责任。具体到电影领域，简单模仿模式形成了"真实电影"、写实主义、纪录片等形态；惯例模式形成了经典叙事电影，相似属性的重要性下降了，这些影片看起来像是经典和类型的不断翻新；模型模式形成了艺术电影和各种各样的新浪潮、实验先锋电影，它们均以思想探索为己任。

二、从自然化到陌生化

就电影创作而言，如何再现世界在我们眼中的真实形象呢？雅克·朗西埃说，影像艺术的再现思维就是让意义变得可感、可见，依赖两种形式的话语运作：一是"替代"，将那些在现实时空上无法感知的东西置于眼前，如《梦》《盗梦空间》《红辣椒》对梦境的再现，《沙丘》《星际穿越》《火星任务》等对外太空的再现；二是"宣示"，将隐形的规则运作和隐秘的思想情感转变成自然实存的形式，如《无敌破坏王2：大闹互联网》《心灵奇旅》《回到未来》《失控玩家》使因特网、灵魂、时间和虚拟游戏披上人性的外衣、被赋予自然物体的形式。③ 无论如何，再现体制都是话语运作的结果，

① Jane Austen，"Letter to Her Niece，Anna Austen Lefroy"，September 9，1814，*Letters of Jane Austen*，Bradbourn Edition，http：//www.pemberley.com/janeinfo/brablets.html［2022-3-2］.

② Plato，*Republic*（New York：Basic Books，1991）：71.

③ 贾克·洪席耶（雅克·朗西埃）：《影像的宿命》，黄建宏译，典藏艺术家庭股份有限公司，2011：147.

它首先要使现实看起来"自然""逼真"，然后再走向更高的自我意识，使现实看起来"陌生""新鲜"，把它变成一种有价值和目的的建构。电影艺术就是自然主义和建构主义之间的完美平衡。

（一）自然化

再现的第一步是让现实"看起来"很自然，就像生活中一样，让人建立起感知的信任。康德认为，美学的表达应该基于感官的自然主义之上。事实上，我们都明白：这是一种经过加工的"自然"，"自然"加工的依据是社会现实的秩序和心理感知的规律。例如，在一场关于时间的戏中，人物在教室里学习了 4 个小时，该去吃饭了。导演也许只需 20 秒钟、10 个左右的镜头，就可以建立起 4 小时流逝的"自然感"。导演一般不是用"墙上的钟表""放学铃声"直白告知时间，而是用光线位移、道具量变（杯中的水量、看书的进度）、人物的状态和运动进行暗示，最重要的是，导演会通过转场，暂时将观众视线从教室移向其他同时段的关联空间，使观众丧失对时间的敏感度和注意力，当我们的视线重新回到教室，4 小时时间的"自然感"就被人为地建立起来了。电影从来不可能改变真理，它只是对其进行装饰，使其显得自然、逼真，尽管里面藏着大量人工操作的秘密。这涉及艺术语言的"置换"功能，即用一种符号取代不存在的另一种符号，以便产生"在场"的感觉。

因此，再现的自然化程序是一种兼具社会和心理属性的人工建构。尤兰（Ana Maria Ullán）将这个物化过程划分为三个阶段：选择性构建；结构化图式；本体化赋真。[①]选择性的构建是第一个阶段。一方面，电影对再现对象的信息进行选择，创作者基于社会规范、文化习俗和价值导向，择取被再现物的局部信息，使它们能够"代表"全部现实；另一方面，对被再现物进行"反文本化"（decontextualized）处理，使其脱离现实语境，获得新的观看位置。第二个阶段是对这些被选信息进行结构化图式的处理工作，将它们组织起来，形成现实世界的"典范图式"。艺术形象是核心元素结构化组织的产物，影片再现的核心是建立现实信息要素的象征结构。第三个阶段为本体化，也就是将事物的本质引入"典范图式"，将我们的社会认知整合到再现形象中，将形象"客观化"并赋予它以意义。被再现的事物不但在影片里看起来熟悉、逼真，还符合它的本体范畴。按照卢卡奇的说法，艺术不仅要反映"表面现实"，还要发现和概念化隐藏在表面之下的"真理"，赋予它们可传播的艺术形态。艺术作品应该有一种直接性，让"潜在的本质闪耀出来"。[②] 由于三道再现程序发挥的引导作用，使形象暗示的现实和我们看见、理解的现实是一致的。

我们以事件的再现来说明这一点。在现实生活中，无论打家劫舍、谈情说爱，还是意外降临、遭遇困局，事件的本质都是无始无终的时间线。它无法确认开端，因为

① Ana Maria Ullán, "Art and Reality: The Construction of Meaning", *Papers on Social Representations*（*PSR*），1995，4（2）：5-7.

② Bela Kiralyfalvi, "Georg Lukács or Bertolt Brecht?", *British Journal of Aesthetics*，1985，25（4）：345.

进程可无限追溯，原因之前还有原因；也无法断定终点，因为终章还会延续，结局身后还有结局。正因为个体无法孤立于世界之外，事件的触角才会向上延伸、向下扎根，呈现为无边无际、无远弗届的永恒属性。这造成了人类认知的局限，也给电影准确再现现实制造了障碍。解决这一问题的关键，就是在确立事件主体的前提下，基于人类的共通生活经验，对事件过程进行选择、组织和本体化建构。

（二）再现语言系统

表面上，再现的逼真只关涉原材料（现实生活）本身的准确性，但仅有生活的"一般概率""自然法则"或"基本常识"作保障是不够的，再现效果还跟创作者使用的语言息息相关。具体来说，再现的逼真度必须经由两个条件实现：一是具有艺术感性的再现电影语言系统，二是具有作者理性的隐喻影像修辞。在技术和语言的作用下，让观众参与到电影表意的建构和认同中来，将内容真实转换为感知、心理真实，才能为观众创造出尽可能完美的现实幻景（巴赞），完成"现实—电影"到"电影—真实"的过渡。阿兰·巴迪欧将这一过程总结为：电影运作的方式就是通过对虚假运动的编排，形成"理念对可感物的拜访"。[1] 海德格尔也认为感知对象呈现的方式取决于我们对它的访问。

进一步说，艺术语言的介入将现实真实转换为艺术真实，也使电影的真实具有明显的假定性色彩。对于任何一部影片来说，角色行为的不连贯必须以足够连贯的方式呈现，以使叙事成为对此虚构角色不真实生活的真实叙述。我们在影片本文中获得的已不是现实，而是对现实的眩晕感，一种对真实的完美幻觉——真实感。因此，影片不但"应该"是真的，也应该"看起来"是真的，这是一个艺术生产的过程，原材料与加工手段缺一不可，因为所有真实的东西都有想象的成分，而所有想象的东西对真实都有决定性的影响。这似乎很荒谬：往客观里掺杂主观，是为了使客观更显得客观。用丹尼尔·笛福的话说就是"用别样的监禁生活再现某种监禁生活，与用不存在的事表现真事同样合理"。热奈特的叙事学讲过同样的意思：叙述技巧的运用只是为了使叙述的随意性显得自然和具体，"如果一个叙事体单元的功能是它刻意表现的内容，那么它的动机则是为隐蔽自己的功能而必需的因素"。[2] 这不是电影独有的方法，萨特在《恶心》里也说过，小说是"无意义的意义"，是"将假造的意义偷渡到世界的机制"。它要将现实合理化，却又完全明白人生毫无道理；它在本质上不老实，但"不诚实"正是小说"秘密的力量"。[3]

电影可以使用的再现语言包括四类：

首先是表演。演员模仿现实的惊人能力是电影再现的核心，因为观众想象的现实，

[1]　阿兰·巴迪欧：《电影的虚假运动》，载米歇尔·福柯等：《宽忍的灰色黎明：法国哲学家论电影》，李洋等译，河南大学出版社，2014：58。

[2]　雅克·奥蒙、米歇尔·玛利、马克·维尔内等：《现代电影美学》，崔君衍译，中国电影出版社，2010：119。

[3]　约翰·萨德兰：《文学的 40 堂公开课》，章晋唯译，漫游者文化事业股份有限公司，2018：1042。

通常就是演员身处的现实，表演是观众进入作品的虚构、幻想或超现实世界的桥梁。演员通过调用台词、肢体、情绪、动作、服装和造型等多方面手段，对饰演角色的身份和具体状态进行精准定位，将对现实的模仿彻底内化为角色在银幕上的自主生存机制。好的演员不是导演的傀儡，他的表情反映的不是导演的指令。演员把自己完全交付给他们扮演的角色和模拟的情感，成为嫁接艺术形象与观众之间关系的纽带，为观众准确理解生活肌理提供一个共鸣的隐喻和拟态的幻象。卢梭在给科学家达朗贝尔的信中感叹道："演员的天赋是一种伪造自己的艺术，是一种装上不同于自己的另一个角色的艺术，是一种显得与众不同的艺术，是一种变得冷酷无情的艺术，是一种把自己不认为是自然的事情说出来，就像他真的认为是那样的艺术，最后，是一种通过取代别人的位置来忘记自己的位置的艺术。"①

《宋家皇朝》
片段

影片《宋家皇朝》开篇不久，宋查理得知女儿宋庆龄与朋友孙逸仙恋爱十分生气。女儿回来后，他从疏远冷落，到争吵辩论，再到训斥威胁，情绪逐层升级。姜文首先通过头发、胡须、烟斗、西装背心，以及夹杂着英文的对白，交代宋查理的身份和历史信息。在台词层面，从一开始的温和——"这不是我的女儿！我要的是那个在卫斯理读过书，听话孝顺、做事有分寸，懂得什么叫尊卑的女儿。"到中间的教育——"林肯（指孙逸仙）不是让你来爱的，林肯是让你来尊敬、让你来崇拜的，不是让你来跟他一起快快乐乐玩的！……这根本不是什么爱情，这仅仅是偶像崇拜！"再到最后的严厉——"我不跟他（孙逸仙）谈！也不准你去日本！"对话的情绪进阶十分明显。人物的语言和动作伴随着其在空间中的移动，使得对角色的再现更加自然。

其次是时空。任何人物都处于特定的时空规定下，但时间与空间牵涉具体的历史、建筑、绘画、雕塑、媒体和交通等复杂信息，创作者为了明确故事的时空背景，常常需要借助美术指导的工作，在置景（选景/布景）、道具、陈设、美工、木工、园艺、质感等各组人员的配合下，统合时空的视觉调性和氛围，进而生成特定的时空经验。同时，运镜上的深度聚焦会使空间关系更直观，长镜头会使时间关系更易感知，IMAX和3D格式使身临其境感更加强烈。总之，这些手段使电影不但可以描绘事件状态，还可以通过透视、明暗对比、时空关系处理形成现实的品质，电影因而比其他具象艺术更具有"再现潜力"。

影片《黑水》（2019）中，导演为了呈现环境遭受化学污染的西弗吉尼亚州小镇帕克斯堡的真实感，以罗伯特律师的主观视线，组织了密集、丰富的视觉信息，包括：稀薄白雪下裸露出的炭色地面，路边满口黑牙的孩子，满目的枯树，杜邦公司垃圾填埋场上掩埋死牛的小坟堆，小溪的黑水和漂白的石头，以及农夫坦纳特展示的病牛苦胆、牙齿、蹄子、癌细胞，到处是污浊和阴影，灰色的、病态的、萧条的视觉调性对推进叙事起到了重要的作用。

再次是影像，具体包括运动、视点和景别的过渡，以及蒙太奇，即剪辑对时空的

① J. -J. Rousseau, *Politics and the Arts*: *Letter to M. d'Alembert on the Theater* (Ithaca NY: Cornell University Press, 1960): 79-80.

切割和重组。人类主要依靠眼睛、耳朵、四肢等器官确认事实，但它们在识别范围和辨别能力上都有限制。视听技术充当了"人类器官或生理系统的义肢"，通过运动和剪辑调配时空、人物，可以对信息产出进行优化。因此，影像不仅仅是一种技术，更是一种语言，它的价值"不在真、正义、美，而是效能：当一个技术'动作'获得更多及/或消耗更少时，它就是'好的'"①。

剪辑"把每个瞬间的动作都分解成一连串简短的、有时几乎难以辨认的图像"，因为角色在屏幕上呈现的时间有限，剪辑可以防止观众将动作视为计算机生成的产品，从而增加了它的真实感。② 剪辑既造成现实在银幕上持续绵延的幻觉，也建立了观看者对影像再现的认同机制。没有紧凑、精巧的剪辑，就无法呈现《利刃出鞘》（2019）中大侦探布兰科的惊人推理过程，整个影片的真相揭示也就大打折扣。

运动是另一个创造写实感的重要手段。摄像机的运动建立在"拟人化"基础上，不但使观众因知觉错觉建立了虚假的信念，也赋予镜头以灵性。有灵论帮助我们解释了摄影技术及影像为何会使人建立再现的信任感：英国人类学家吉尔（Alfred Gell）在《艺术与代理人》（*Art and Agency*，1998）一书中指出，艺术品是"代理人"——更像人或主体，而不是惰性的东西，具有强迫和吸引观众的力量。作为一种有灵的媒介（animistic medium），电影赋予摄影以"自我运动"，使静止图像动起来，使世界及居于其中的事物充满活力。摄像机体现了复杂的意向性，甚至产生了特定的思维模式。通过身为世界的化身，电影表现出一种（机械的）"智能"或"意识"形式的自主代理人状态。③

导演对镜头能够凝视、移动、偷窥、俯瞰的"电影眼"的超级调度，就是我们与世界偶遇的模式，就是一个呈现、揭示、见证真相的过程。没有流畅的斯坦尼康运镜和饱满的视听组织，《拯救大兵瑞恩》（1998）、《敦刻尔克》（2017）、《1917》等片就无法建立战场亲历感。在《1917》中，如果没有阿莱摄影机稳定器系统将传统斯坦尼康的流畅和远程云台的精度结合，移动长镜头的跟随感和自由度就无法实现，我们也就无法体验英国士兵斯科菲尔德和布莱克执行致命任务，穿越战壕、无人区、掩体、田野、断桥、农场、废墟、弹坑、树林到前线传达信息的完整过程。这部宣称"一镜到底"（尽管仍能找到诸多利用黑屏、遮挡、运动和时间变化换镜的点）的战争片，其史诗风格与这种沉浸式运镜关系密切。奥逊·威尔斯曾说："你就是摄像机。摄像机就是你的眼睛。"④

① 李欧塔：《后现代状态：关于知识的报告（3版）》，车槿山译，五南图书出版公司，2019：142。

② Orit Fussfeld Cohen，"The New Language of the Digital Film"，*Journal of Popular Film and Television*，2012，42（1）：55.

③ T. Castro，"An Animistic History of the Camera：Filmic Forms and Machinic Subjectivity"，*A History of Cinema Without Names*（Udine：Film Forum，2016）：248-249.

④ Orson Welles，"Introductory Sequence to The Heart of Darkness Script by Orson Welles"，Jonathan Rosenbaum，*Discovering Orson Welles*（Berkeley：University of California Press，2007）：47.

图 3-4　《拯救大兵瑞恩》开场镜头

最后是叙事。叙事方法即讲述故事的方式，视点、结构等叙事层面的不同选择，意味着我们理解世界的不同方式。就视点来说，"谁"讲述意味着"谁"对剧情信息知道得更多，"谁"在处理讲述人和故事角色关系上更具控制力，这既是一个人称机制的问题，也关涉到再现的真实性。为什么读者会更易对第一人称建立亲切感？为何儿童更容易对有自己参与的故事感兴趣？因为第一人称或见证式讲述一方面纠正了无所不知的上帝视角的"虚假性"，同时又为观者找到了一个肯认故事的位置。叙述上的"角色主观性"和技术上的"镜头主观性"构成了第一人称"主观性"的两个层面。《少年派的奇幻漂流》（2012）、《本杰明·巴顿奇事》（2008）、《我的父亲母亲》（1999）、《肖申克的救赎》（1994）等属于前者，通过局部或全片运用第一人称叙述，起到强化真实体验的作用，《黑暗乘客》（1947）、《湖上艳尸》（1947）属于后者。《黑暗乘客》的前 62 分钟都是以"第一人称"方式拍摄的，导演戴夫斯（Delmer Daves）为了创造令人信服的主观镜头，拍摄前曾向华纳兄弟公司提交了一份长达五页的备忘录，几乎全是关于如何将摄像机作为"观察人物行为的主观视点"的考虑。[①] 这是因为，我们对现实的印象很大程度建立在运动（包括摄影机、剪辑、演员的遮挡和走位等）上，摄影机的运动不仅仅是物理运动，也涉及图像的"主观化"进程。

我们以《华尔街：金钱永不眠》（2010）开场戏为例，来说明奥利弗·斯通导演是如何综合运用电影语言，完成真实性建构的。这场戏的主要剧情是：当年因证券欺诈、洗钱、不法牟利等罪名入狱的"华尔街之王"戈登早已风光不再。在监狱门口的人群中，既看不到昔日同事，也没有女儿的身影，被关八年的他俨然已成孤家寡人。这限定了导演处理剧作的三个核心任务：主体空间（监狱）；人物与空间的关系（出狱）；人物当下的精神状态（失落）。在开篇的内景戏中，监狱管理人员将戈登入狱前收缴

① Delmer Daves, "Observations on the Camera Acting as a Person"，斯坦福大学手稿部线上档案馆，https://oac.cdlib.org/findaid/ark:/13030/tf2w1002tc/dsc/#aspace_ref627_jol［2022-8-2］.

的物品一一清点返还：丝质手帕、领带、手表、戒指、金色钱夹，还有一部八年前流行的大哥大。画面前景左方厚厚的档案，叠加在出狱文书上的报纸新闻标题，以及狱方发给犯人的薪资储蓄单，这些琐碎的道具和台词均指向"出狱"这一核心事件，顺带交代了主人公非凡的前史。接下来的室外戏用全景摇镜头交代监狱的空间布局，运镜和美术设计全部围绕空间的社会属性展开：门前大海封门，一排全景瞭望塔矗立在小路上，高耸的铁丝网、悬挂的"联邦惩教所"和三四块公告牌，塔楼与大门间传来警卫的对话——"麦克，有几个人出狱？""五个。""开门！"院内门卫迎面过来。

《华尔街：
金钱永不眠》
片段

　　主人公是如何出场的呢？在一队出狱的人中，三个群演角色遮挡着身后的男主人公，随着前面三个男人从画右至画左移动，再从左边出画后，戈登的抢眼亮相像是近景魔术的解密瞬间，显示了镜内调度的惊人力量。这正是克拉考尔一再强调的真实观：人物应该被发现，而非被构想。接下来是人物最隐秘的精神层面，导演通过叙事手段，将人物置于可参照的关系群中：先是一辆出租车外，一对母子与刚刚出狱的亲人拥抱。紧接着一辆豪华黑色轿车驶来，戈登以为是迎接自己的，准备移步向前，但身后一人上前钻进轿厢。狱友接连离去，门口仅剩下戈登一人，他既没等来华尔街的同事（财富），也没等到深爱的女儿（亲情）。镜头近景环绕蓬头垢面的戈登，推至眼神特写，进一步凸显了其失落的精神困境。从物理空间，到社会空间，再到心理空间，层层推进、井然有序的空间形塑在导演对电影语言的精心调用下圆满完成了。

图 3-5 《华尔街：金钱永不眠》出狱画面

图 3-6 《华尔街：金钱永不眠》出狱画面

　　但技巧只是手段，不是目的，因为技术在不同语境中的运用会产生有差异性的效果。套用康德关于"道德是完全自律的"的分析，技巧只关心它自己的实践作用，并不诉诸纯粹的真实感，而是诉诸自身，技巧的目的是美感。第一人称的限制性视角看起来更符合现实，但它的偏颇、局限又形成对事实的消解，最后裁决的标准变成作为语言的效果，这种情况在文学中非常普遍。如土耳其小说《我的名字叫红》，诺贝尔获奖作家帕慕克在第一章《我是一个死人》中这样开场："如今我已是一个死人，成了一具躺在井底的死尸。尽管我已经死了很久，心脏也早已停止了跳动，但除了那个卑鄙的凶手之外没人知道我发生了什么事。"中国作家莫言在《生死疲劳》中同样采取以死人为第一人称的叙事，小说这样开始："我的故事，从一九五〇年一月一日讲起。在此之前两年多的时间里，我在阴曹地府里受尽了人间难以想象的酷

刑。每次提审，我都会鸣冤叫屈。我的声音悲壮凄凉，传播到阎罗大殿的每个角落，激发出重重叠叠的回声。我深受酷刑而绝不改悔，挣得了一个硬汉子的名声。"死尸又怎么能开口说话呢？语言成了一种"对日常语言有组织化的暴力"[①]，通过扭曲、脱轨、变形、颠倒、压缩等形式暴力，故事系统性地逃离了日常生活。这里的第一人称肯定是对现实经验的否定，但若立足于语言叙述的效果——荒诞、震撼、新鲜，"我"对全知讲述人权威的质疑、对生死感触的细腻描摹又是那样真切动人。

艺术语言与真实再现之间的关系很容易使我们想起 19 世纪条分缕析的理性主义和追求深刻感动的诗性运动之间的势不两立，或者现代哲学主体与客体之间的若即若离、分分合合。艺术语言对影像真实的肯定无可避免地会反过来侵蚀自我肯定的条件。如果没有艺术语言的运用，也就没有真实性的建构，但艺术语言的介入又会使真实性受到威胁；强调真实的至高无上，难免会使语言运用受到掣肘："要划定你的界限，就必须画出我自己的界限，那是不可能的任务。"[②] 因此，真实与虚构各执一端，就会得出截然不同的结论："所有影片本质上都是虚构影片"，和"一切影片都是真实的表象"，几乎没有对错之分，关键在于创作者和观看者对文本表达效果的确认需要协商，这是个极其复杂的综合过程。正如斯特劳斯（Strawson）、希尔勒（Searle）等分析哲学家的看法，语言无法反映现实，只是社会互动的不同形式，这种理解必然会造成艺术再现的无力，将艺术导向主观表现。所以，创作者们喜欢的逻辑是：这是个感性为王的世界，所有的创作都是从主观情感出发的，再现是否真实并没有表现是否感人重要。

（三）陌生化

任何艺术都有两种倾向：一方面趋近现实、拥抱生活，另一方面又逃离现实、沉迷幻想，电影因此既被比为镜子，又被喻为白日梦。"白日梦"的譬喻形象地确认了电影所具有的幻想魅力和形式趋力，即通过形式的自由创造，在客体之外析出更加清楚的主体身影。真实性使电影更像世界，形式感使电影更像艺术，能照见"白日梦"的"镜子"才是完整的。热拉尔·贝东这样描述两种倾向："开始时，大家要求电影叙述——就像要求绘画一样——必须精确，也就是要与它们想表达或呈现的完全一致。然后我们发现，艺术不在它讲了或重现了什么，而在讲或表现的方式，因此精确性不再是首要之善。大家逐渐发现暗示、省略、迂回的好处，总之发现了艺术表达的各种可能和它的权利。大家开始容许它大胆、自由，而且从被容忍到被要求，大胆与自由不久就变成必须的了。"[③]

形式的最大驱力是陌生化，意在使影像走出原物和程式的阴影，从而创造一种"他性"，苏珊·朗格认为这恰是艺术的本质。早期俄罗斯电影形式主义者强烈主张通

① 泰瑞·伊格尔顿：《文学理论导读（增订二版）》，吴新发译，书林出版社，2011：14-15。

② 泰瑞·伊格顿：《美感的意识形态》，江先声译，商周出版社，2019：110-112。

③ G. Betton：《电影美学》，刘俐译，远流出版公司，1990：116。

过操纵和突出电影的形式属性来实现陌生化，首创这一概念的俄国形式主义者什克洛夫斯基语中肯綮：当语言偏离了日常用法，通过押韵、隐喻、象征、意象、节奏、反讽等转变为艺术语言，语言表述的内容就因赋予的诗意和个性而显得陌生化（defamiliarizing，与"自动化"automatized 对应），这会迫使消极自负的观者对此进行批判性分析，投入更长的感知时间，同时对语言产生戏剧性的知觉。也就是说，艺术家必须通过替换新语境、创造新形式，使读者（观众）的习惯性感知陌生化，艺术由此诞生。陌生化是所有艺术品的必要条件，艺术原创无非是对现实或（和）方法惯例陌生化的结果。

苏联文学理论家巴赫金（Mikhail Bakhtin）从语言符号标记差异的能力出发，将陌生化视为一种"异语症"（heteroglossia），即通过"在一种语言中部署不同种类的言语、语域和声音"，使之互相联系并产生张力，从而"艺术地运作"。[1] 他认为，艺术并不寻求语言的同质性和纯粹性，而是对语言能力的重新分配，艺术性正是在异质形式的裂痕和扭力中创造的。媒介研究用"媒介间性"（intermediality）解释这种现象，同样认为：两种不同的媒介交汇，将产生"陌生化"效应，观众会从中获得艺术体验。否则，博尔赫斯为何要写《想象的动物》？韩少功为何创作《马桥词典》？本是动物寓言，为何要调用科学、幻想、惊悚、恐怖等类型元素？本是一部小说，为何要借用词典形式，以虚构的词条呈现乡村的真实？混合、征用最终指向的是陌生化体验。艺术家动用异质语言元素给"宿主语言"（host language）带来陌生感之时，也是艺术和新知识的诞生之时。

在文学、戏剧和电影领域，人们对陌生化创造艺术魔力的秘密已了然于心：

日本作家大江健三郎在《小说的方法》中说，作为艺术手法的"陌生化"之所以重要，是因为它表明：埋没我们个性的规则化的日常生活并没有吞没我们。

捷克剧作家哈维尔说，剧作中的美学无非就是一种"特殊的突出手段"，即将人们习以为常、不假思索的解释脉络分离，使作品作某种形式革新，以协助人们摆脱陈腔滥调的污染。

弗洛伊德认为，艺术提供了一种从幻想回到现实的道路。通过创造一种不真实的表现，说服我们重新考虑现实的那些方面。[2]

哲学家大卫·刘易斯（David K. Lewis）指出，小说对真理的推理很像反事实推理。我们尽可能远离现实，到达一个可能的世界，在那里，反事实的假设成为现实。[3]

克拉考尔认为艺术应该"克服偶然性"。"电影手法"的任务并不是忠实地反映日常现象，而是要把这些现象变得奇怪，揭露那些习以为常和熟悉的偶然性。影像上的

① Mikhail Bakhtin, "Discourse in the Novel", in Michael Holquist（ed.）, *The Dialogic Imagination: Four Essays*（Austin: University of Texas Press, 1981）: 259-422.

② Donald Kuspit, "A Freudian Note on Abstract Art", *The Journal of Aesthetics and Art Criticism*（*JAAC*）, 1989, 47（2）: 117-127.

③ David Lewis, *Philosophical Papers*（Vol. I）（Oxford: Oxford University Press, 1993）: 269.

陌生化技巧应该被引申到更复杂的思维层面，去开拓表意的纵深。他说："任何叙事影片都应当以这样一种方式进行剪辑，以致它并不单纯限于交代情节纠葛，并且还能抛开它，转而表现某些物象，使它们处于富有暗示性的模糊状态……真正的素材不仅是在明白说出来的范围的生活，而且是深藏在下面的生活——深深透过外部存在的表层的一系列印象和表现。"①

《胭脂扣》中有一场戏，如花去十二少家拜见家人。十二少母亲嫌弃如花的妓女身份，但这层意思在片中并未明示，人物的态度是通过含蓄暧昧的台词徐徐展开的。十二少母亲给如花泡了一壶"乳前龙井"，她们的话题从这种娇贵之茶的来历散开："杭州的女孩子在清明前上山采茶，摘一些最嫩的茶心放在乳兜里，用香汗、体温润着带回家……不过要用真正女儿身才算矜贵，才称得上是极品。我和你就不可以了，她们（指着身旁的佣人老妈子）也不可以。"所谓"口是心非方为台词"，这种话里有话、声东击西的台词，正是因为把"你不配我家少爷"这个简单直白的意思说得够复杂、隐晦，因而增加了观众投入的时间，形式的魅力催生了艺术的趣味。试想一下，如果所有的爱情片主人公都用"我爱你"示爱，电影会变得何等苍白，艺术的意味自会削弱很多。

《八两金》
片段

《八两金》一片中，洪金宝饰演的猴子喜欢表妹（张艾嘉饰演）。影片并没有用"我爱你"这种台词直接呈现人物的心思，而是通过"最恨春天"的语言逻辑进行迂回的暗示。表妹说她"最恨春天"，因为春天一来，她就要出嫁了，猴子因此也"最恨春天"。那什么时候春天会来呢？爷爷说门前树上的木棉花落尽的时候，春天就来了。愁容满面的猴子于是爬上木棉树，开始把捡起的落花一朵朵绑到树枝上。由于这种"异化"，日常世界变得"新鲜奇异"，观众的审美体验也增强了。

《理查德·朱维尔的哀歌》
片段

台词如此，情节亦是。在《理查德·朱维尔的哀歌》（2019）中，当影片肯定朱维尔的细心敬业时，又用离岗转行否定它；当赞扬其校园安保的高度负责时，又以校长的斥责解雇进行否定；当理查德发现炸弹背包，成为美国英雄后，又表现其面对媒体、出版商等的兴奋之情，将英雄的崇高和凡人的世俗并置；当美国联邦调查局人员入屋翻箱倒柜、搜查证据，理查德表现得像个"擦鞋布"或"面团宝宝"，既没有听从律师沃森的建议保持缄默，也没有呈现出应有的愤怒，依然热情地向这些冷漠的特工介绍书籍、帮助寻找东西……导演好像在情节推进中一直致力于喷洒迷雾，干扰观众对人物的单向判断，通过将叙述复杂化，增加理解的难度。有缺陷（非致命）的人物最有魅力，也可以说这源于理念的不纯粹性、丰富性。也就是说，艺术家叙述 A 时，他其实指向的是 B；艺术家欲发掘自己的精神世界时，总装出一副对外部世界更感兴趣的样子。根据柏拉图"洞穴囚徒"的寓言，艺术本质上是幻觉和欺骗，世界在异化媒介中呈现为模糊、未知，以迂回和繁复赋魅，归根结底是材料、形式的力量。

① 齐格弗里德·克拉考尔：《电影的本性》，邵牧君译，江苏教育出版社，2006：94-98。

图 3-7 《八两金》画面

图 3-8 《理查德·朱维尔的哀歌》画面

我们来比较两个不同的故事梗概。

梗概 A：一个网瘾少年在通宵上网的时候外出买烟，目睹一场抢劫，带头抢劫的人竟是经常在网吧混的恶霸。恶霸发现一旁经过的少年后，威胁他胆敢告发就暴打他一顿。几天过后警察逐一盘问网吧的人，了解案件过程，因为胆小怕事，少年谎称完全不知情。后来才知道那晚被抢的受害者中，竟然有自己的姐姐。一片混乱中，姐姐打工挣来的几千元和手机等不仅被洗劫一空，还遭到几个恶棍的奸污。少年终于决定向警察说出真相，并向姐姐道歉。

梗概 B：一个农场主在他的粮仓里放了老鼠夹子，老鼠发现后告诉母鸡。母鸡轻蔑地看了看老鼠说："这和我有什么关系，你的事，自己小心吧。"母鸡说完走了。老鼠又跑去告诉肥猪。肥猪淡淡地说："这是你的事，还是好自为之吧。"说完慢悠悠地走了。老鼠又跑去告诉大黄牛。大黄牛表情冷漠："你见过老鼠夹子能夹死一头牛的吗？祝你好运。"说完也骄傲地走了。后来老鼠夹子夹到了一条毒蛇。晚上女主人到粮仓里取粮食时被这条毒蛇咬了一口，住进了医院。男主人为了给女主人补身体把母鸡杀了。女主人出院后亲戚都来看望，男主人把肥猪宰了招待客人。为了给女主人看病欠了很多钱，男主人把大黄牛卖给了屠宰场。

显然，两个故事都是在人物关系中探索惩戒主题。前一个故事中，因为姐姐是当事人的核心利益，所以，当他得知抢劫跟姐姐有关时，他不再逃避，开始面对。后一个故事中，老鼠夹子本来跟母鸡、肥猪、大黄牛都没关系，但因为老鼠夹子夹到的毒蛇咬伤了女主人，它们被一一宰杀，"没关系"的事物绕了一圈变成"有关系"。如果用简易的公式表示，前一个故事是"A-D"；后一个故事是"A-B-C-D"。在处理 A 与 D 的关系主题上，前者过于直接澄清，一眼望穿，后者因 B、C 的介入使关系变形，观众要想理解主题，就要经过一个推理过程。一个是逻辑证明，一个是关联想象，区别一目了然。科恩兄弟导演的《缺席的人》（2001）为何没有直接让理发师艾迪为他的恶行买单，而是花 90 分钟去兜圈子？这或许正是观众感觉影片"很神奇"的原因：生活在不确定中呈现的黑色与荒诞，足够人回味很久。

三、数字写实主义

因为再现是艺术创作面对的第一个问题，"真实性"往往被视为检验再现效果的最高标准。真实性是"作为意识形态支架和工具的电影所构成的特定功能"① 和核心特性，真实性问题几乎贯穿电影生产和消费的全过程。从物到物的影像，真实不断衰减，艺术则逐渐增生。分析从原真性、拟真性、超真性，再到混合真实（虚拟真实）的递变历程，有助于我们认清数字电影再现语言所发生的显著变化。

（一）原真性

"原真性"（authenticity）指物体在物理时空中存在的唯一性，它具有本真性。本雅明用德语词"Echtheit"表示这种本真性，同时创制了"灵韵"（aura）一词，用以说明人对事物的原真性所产生的距离感和敬畏感。原真性是未经处理或加工的源现实，是现实经由摄影机进入电影过程中建立的第一层真实性概念。与"真实性"相比，"原真性"不但强调"真实"，还强调"原状"，表明被摄物的"此时此地性""独一无二性""真迹性"（非赝品）和"不可逼近性"，通过"原"对"时间维"的提示，构成一个更完整的表达途径。这一概念更明显地体现在收藏家的"拜物奴"态度上，也愈来愈频繁地出现在《威尼斯宪章》《曲阜宣言》等遗产保护的译介与实践中。② 在本雅明的论述中，原真性是无法复制的，是判定影像是否有价值的关键指标。他认为，"即便是艺术作品最完美的复制品也缺乏一个元素，即它在时间和空间上的在场，也就是它独一无二地存在于它正好在的地方"。③ 作为影像的指涉物，原真性意味着其在界定历史和现实的时间感上保有权威性。

当事物成为摄影机处理的对象，被制作出来的影像在观看主体那里首先获得原真性的预期：复制之后没有被改变。电影呈现给人可以即时感受的世界，"真实"因此往往成为几乎所有观众判定电影艺术性优劣的首个标准，这个既模糊又无比强大的标准，源自人类的第一个摄影影像经验——静态摄影。19 世纪初在欧洲得到迅猛发展的照相术，一直被认为是比素描和绘画更加客观写实的一种艺术实践。对于具有悠久写实主义传统的西方艺术而言，原真性理想是静态摄影留下的重要文化遗产，紧随其后的电影在艺术理念上承袭于此，并与相信透过视觉证据即可建构经验真实的实证主义哲学遥相呼应。今天，数码摄影可以利用水印功能为图片添加拍照时的天气、日期、定位等信息，慢动作、延时摄影、3D 动态全景、动态照片、流光快门等设置可以提高摄影对时间、动作、角度的还原度，这些新功能的开发都是为了使影像与被摄物在"原真性"上更接近。

但静态摄影和动态影像显然不同。如果说照片是相机摄取自生活最浅层次的真实

① 让-路易·博德里：《基本电影机器的意识形态效果》，李迅译，《当代电影》1989 年第 5 期。
② 张成渝：《"真实性"和"原真性"辨析》，《建筑学报》2010 年第 S2 期。
③ 瓦尔特·本雅明：《机械复制时代的艺术作品》，王才勇译，中国城市出版社，2002：84。

痕迹的话，动态影像则是对一系列真实瞬间的联结和动态假设。相较于直接复制现实指涉物的照片来说，电影由于摄影机在捕捉运动连续性和时间绵延性上存在的天然缺陷，实际上构成了对真实性的反动。依照伯格森的看法，电影只是将时间分割成由每帧画面对应的静止瞬间，而运动（时间）是不可分的，它不是瞬间的简单累加，因此电影是关于错误时间思维的技术化身。① 动态影像的接受仅存在于假定性与逼真性之间的辩证关系，奠基于视觉原理的蒙太奇。吊诡的是，从最早的每秒 16 帧、24 帧、48 帧，到李安《比利·林恩的中场战事》（2016）首次启用的 120 帧率拍摄格式，从黑白到彩色、从无声到有声、从粗颗粒的 2D 到 3D、4D、4K，电影增进银幕指涉物原真性的努力持之以恒。在《双子杀手》（2019）中，我们不仅可以看到瞳孔收缩、两颊血色、面部抽搐、皮肤毛孔等表演细节，人物在空间中具有超强的存在感，而且因为解决了模糊、晃动、闪烁等造成的噪点问题，动作和机位移动也更流畅、逼真。尽管如此，数字技术也不可能从根本上修补影像与原物之间天然存在的"原真性"缺陷。为何？

回答这个疑问，必须回到电影的再现原理上来。模拟（Analog）和数字（Digital）是两种再现数据的方式，它们透过不同质量的信息流来再现指涉物。"模拟"信息由一个或多个连续变化的信号组成，结构"取决于它与它所模拟的原始物理现象的类比对应关系"②。在模拟系统里，世界是建立在某种连续性基础上的，原物和副本之间存在类比对应过程，如水银温度计、声波、光谱、磁场、电流，有指针的时钟对温度和时间的再现，混合颜料中的颜色渐变。"数字"信息可以被分解成离散的、可计算的单元，以方便后续的计数和转换。传统胶片的感光乳剂是模拟的，因为它的粒子是有机无序排列的无差别斑点，因此不能如像素那样可靠地计数，胶片电影的再现体系因而是建立在类比系统上的。与胶片对物体的光学捕捉和自动摄录过程相比，数字摄影机采用的是电荷耦合装置（CCD），首先将光极转换为电压，然后将其转换为二进制数字流，它们再被存储在像素网格（位图）中。同时，制作者还可以使用软件工具手工制作进行数字绘图，或用计算机构建一个矢量图形或三维模型来生成位图合成图像，即计算机生成图像（CGI）。诸如《侏罗纪公园》《玩具总动员》《星球大战前传 1：幽灵的威胁》这种在 CGI 技术上曾轰动一时的影片，第一次使人意识到：银幕上的影像只是一种数学表示，世界都是可以量化的，所有的现实经过计算后，可以处理成更精准的数字坐标。威廉·米切尔（William J. Mitchell）在《重组的眼睛：后摄影时代的视觉真相》一书中说，"由于数字图像固有的可操作性，它总是呈现出一种欺骗的诱惑"③。

以人像创作为例，类比语言依赖眼睛和感觉观察去再现人，尽量达到形似逼真，真人和呈现在画布、纸张、胶片等物化材料上的人像之间是肖似对应关系；数字语

① Henri Bergson, *Matter and Memory*（New York：Zone Books, 1991）：150.

② Florian Cramer, "What Is 'Post-Digital'?", *APRJA*, 2014, 3（1）：16-17.

③ 威廉·米切尔：《重组的眼睛：后摄影时代的视觉真相》，刘张铂泷译，中国民族摄影艺术出版社，2017。

言是将被摄物的信息转换成一系列数字信号，本质是便于计算机处理的数字文件，它的所有操作都是在数字虚拟空间中完成的。我们看到的数字影像，就是由无数个数位点标注的像素网络（方格图），按比例精确覆盖。码率越高，数位点越多，格子越细、精度越密。也就是说，影像是在真实世界并无指涉物的情况下制造出来的，影像的时空特性可以通过轻松编辑实现。在数字影像中，根本不存在副本和原件之间的差异，影像的独一性无关紧要。① 高特（Gaut）将数字电影定义为"由位图生成的移动图像媒介"。② 曼诺维奇将这种可移动、可修改性称为"数字图像的不稳定性"。它们说明了一个共同的事实：原物被数字化以后，影像与现实、摄录和修改、前期与后期的关系被改写了。因为计算机成为再现的主体，每一张图像都具有了"内在的可变性"，电影就成了"使用实景镜头作为众多元素之一的动画的一个特殊类型"。③

与胶片的类比体系相比，数字算法体系的好处是精确度和可操作性。一旦图像转换成数字格式，数据就可以分析和处理，其精度远远超过了暗房的能力，数字技术对像素的不断提高也比模拟复制多了一种特殊的张力。数字图像的复制和移动不易失真，方便反复修改、无限复原，也方便叠加特效，影像质量不会受到任何损害。但数字影像的缺点也显而易见。如果说胶片影像无限放大后，看到的是颗粒的话，数字影像无限放大后，看到的就是数据点堆砌的锯齿图形。因为数字解析后的细致度较差，要把方格（即数位点标注的坐标轴间距）画到多细，才能看不出锯齿形状呢？这会导致我们陷入对图像分辨率的盲目追求，从720p、1080p（标清，接近2K），到4K（超高清）、8K，仍然无法满足清晰度的最高要求。而胶片这种类比语言有何优势呢？因为成像依赖材质的物理属性，不同的胶片生成的影像会产生细微差别，复制、运输、放映中的拷贝划伤、磨损也会造成影像变异，放映时的颗粒、斑点、条纹反倒凸显了影像的质感（底片感）。同时，胶片对光量更敏感，对动态的捕捉范围更大，影像会比数字更丰富。相反，除非使用昂贵的阿莱等数字摄影机，一般数字设备因为在光和场景选择上相对受限，拍出的素材电影感（film look）较差。人们普遍认为，过度锐化的细节、高饱和度以及高光的色相扭曲，是导致数字电影"视频即视感"的重要原因。在一个战斗机坠毁的数字电影场景中，一些观众感觉数字格式看起来像"电子版的视频游戏"，另一些观众感觉它太"卡通"了，很多人认为这种场景"在胶片版本中看起来会更可信"。④

因此，数字影像虽然不失真，在复制时不会退化，但图像没有差别，反倒失去艺

① 玛莉塔·史特肯、莉莎·卡莱特：《观看的实践——给所有影像世代的视觉文化导论》，陈品秀、吴莉君译，脸谱文化事业股份有限公司，2009：163-167、393。

② Berys Gaut, *A Philosophy of Cinematic Art*（Cambridge：Cambridge University Press，2010）：14.

③ Lev Manovich，"What is Digital Cinema?"，http://www.manovich.net/TEXT/digitalcinema.html［2022-4-4］.

④ Sarah Keller, *Anxious Cinephilia*：*Pleasure and Peril at the Movies*（NY：Columbia University Press，2020）：173.

术个性。同时，PS 等软件使影像修改、润色变得易如反掌，真实的"人工建构"感更加突出。数字科技所作的影像处理，创造出许多公然对抗传统真实观念的影像。如同迷恋黑胶唱片的乐迷，很大程度上是因为声音杂讯造成的真实感。诺兰、侯孝贤等对胶片的推崇，同样是建立在类比语言的物性质感上。换句话说，类比语言系统在"原真性"上的缺陷，反倒成了建构"真实感"的基础；数字语言系统的"超级真实"，反倒成了建立"真实性"的障碍。

（二）拟真性

正如约翰·伯格在《观看的方式》中得出的结论：原作（或原物）的意义"不在于它说了什么独一无二的内容，而在于它是独一无二的"。无论是否见过原作（原物），"原作的独特性都只在于它是某件复制品的原作"。原作头上笼罩着一层"虚假的宗教性"，它弥补的是复制艺术的瑕疵和不足，功能仅是"乡愁式的"。因为说到底"所有的影像都是人造的"。一言蔽之，摄影机、观众的身体和银幕上的放映活动互相融合，创造出一种想象真实，这是被中介、转换的拟真性。

那么，电影真实在这个层面上就成了一种"准真实"状态。它的真实性存在于创作者的虚构逻辑、心理、时间、空间、叙事等方面，以及创造虚拟世界的方法连贯性上。虚拟现实在许多方面与普通现实有相似之处，但它们有自己的内在真理，以至于胡塞尔称其为"准现实"。也就是说，电影作品中的虚拟世界是现实的平行世界，它们是对真实世界的修改。

按照德勒兹的观点，"影像是认知与现实之间的关联"，即电影是现实的"精神复制品"。这意味着，我们必须把"外部世界中作为物理现实的运动"和"意识世界中作为物理现实的影像"联结起来[①]，才能建立完整真实的电影。但电影显现现实真实的最大困难是时间，它必须在受限的时间里，通过"被建构的时间"（剪辑）和"被嵌入的时间"（纪录）两种方式，呈现时间的绵延感。所以，这种真实感所指涉的，是在时间中综合的一种经验。

电影最初从原真性的摄取起步，现实（客观）纪实经创作者（而非摄像机）的介入被转变为具有形式感的主观真实，这进一步将电影和机械复制性的照相术区分开来。因此，以镜子为喻体的电影必须写实，以白日梦为喻体的电影又必须脱离现实，打开另一扇世界的窗户，创造虚拟的梦幻感。这种半虚半实的拟真性是电影机制中由创作者元素造成的第二层真实。

拟真性的形成，一方面依靠题材和影像本身形成造梦机制，建立一个完全不同于现实原真性世界的价值体系、情感逻辑和视听氛围。尤其是诸如近几年热门 IP "西游系列"这样带有大片特质的古装电影，无论是人物还是空间和情感逻辑，都容易形成虚胜于实的奇观性观影语境。另一方面，影片虽然有新闻事件、真实人物等作底色，但如果不能充分调动表演（方言/动作/化妆）、空间（道具/美工/调度）、影像（运动/剪辑）

① 米歇尔·福柯等：《宽忍的灰色黎明：法国哲学家论电影》，李洋等译，河南大学出版社，2014：37-38。

等导演的多元手段，制造形式真实或者影像真实，电影所建构的真实感仍无法实现。也就是说，真实之所以变成拟实，核心问题在于摄像机背后的人，人对技术手段的运用，使原真性发生了第一次衰减，但也增强了创作上的艺术属性。

（三）超真性

观看者为影像制造意义，影像也建构它的观众。[①] 影像的意义在作者与观众不时紧张、互有消长的竞逐较量中产生，是一个影像、文化、技术、社会参与诠释、协商的复杂过程，它高度流动、变动不居。作为整个观看实践的终端，观众所处的文化语境和体验、诠释影像的个性方式决定了影像解读的最终结果，这一结果在真实性维度上已经与最初的原真性相去甚远。可以说，从复制实物（摄影机）到再现实物（导演）再到生产意义（观众），电影的真实性经由观看者已经超越真实本身，成为一种超真性体验。

罗兰·巴特认为影像具有外延和内涵两层意义，内涵意义是根据影像的文化和历史脉络，以及观者对情境的感受生产出的意义。他使用迷思或神话（myth）来指称内涵层面所表达的文化价值、信仰的复杂性[②]，因为抵达观众视觉的影像很大程度上已经脱离了狭隘的"艺术"界限，成为一种更具感染力和影响力的"媒介"。与此相应，电影不仅仅是叙事的艺术，也是一种传达感受、生产价值观、创造理念的介质。在信息爆炸、材料横流的时代，电影比以往任何时候更需要作为媒介艺术，将我们对时代和现实的理解呈现出来。

制作者和观看者作为影像的两端，他们不仅构成编码和解码的关系，也在持续进行争夺文本意义和潜在意义的斗争。无论是斯图亚特·霍尔所说的文本消费者解码存在的三种情况——优势霸权解读、协商解读、对立解读，还是文化理论学者米歇尔·德塞图（Michel De Certeau）所说的大众文化消费中广泛存在的"文本盗猎"（textual poaching）、"拼装"（bricolage）、"挪用"（appropriation）现象[③]，频繁发生在观众、影像和脉络之间的意义买卖不断重构、修订信息，已经使"真实"的输出变得既无意义、也无可能。既然诠释是一个"超真性"的心理过程，影像意义只有和观看者文化上的特殊经验、记忆和欲望产生连结时，真实才变得有意义。

（四）合成真实：数字时代的电影真实

有学者将西方文化中的影像制作历史分为四个阶段：① 15 世纪初透视法发明以前的古代艺术纪元；② 透视的纪元，包括文艺复兴、巴洛克、洛可可以及浪漫主义时期（约 15 世纪中期—18 世纪初期）；③ 机械化和工业革命等科技发展的现代纪元，包括

① 玛莉塔·史特肯、莉莎·卡莱特：《观看的实践——给所有影像世代的视觉文化导论》，陈品秀、吴莉君译，脸谱文化事业股份有限公司，2009：66。

② Roland Barthes，"Rhetoric of the Image"，*Image-Music-Text*（New York：Hill and Wang，1978）：34.

③ Michel de Certeau，*The Practice of Everyday Life*（Berkeley & London：University of California Press，1984）：xxi.

19 世纪 30 年代发明的摄影术让影像复制与大众媒体成为可能（18 世纪中期—20 世纪后期）；④以电子科技、电脑、数字影像以及虚拟空间为主的后现代纪元（20 世纪 60 年代至今）。① 如果说从原真性到拟真性、超真性的流变贯穿于前三个影像制作阶段的话，数字影像开创的后现代纪元已经使原真性彻底崩解，将任何真实都变成了一种合成性的真实体验。

数字技术改变了再现的方法，以计算机技术为核心的操作取代了耗时、复杂的模拟体系，一切都改变了。传统电影对现实的再现是一项劳动密集型工程，搭景、拍摄大型场面的人力和天气条件往往耗资巨大，这些环节今天仅是数字视效（VFX）工作的一部分。增强现实（AR）、混合现实（MR）和虚拟现实（VR）技术拓宽了创作前景，提升了创作自由度，也激发了制作者再现一切可能的野心。在制作的前期环节，电影创作者很可能不再需要花费巨资打造场景，演员似乎也不需要长时间体验生活，镜头综合特效运动对云台、轨道、脚架、吊臂、摇臂等物理设备的依赖性降低，传统电影摄影机机械捕捉的、可索引的"真实素材"神圣性不再。在 VR 电影中，虚拟角色不仅能够完成各种高危动作，遵循生物力学法则的虚拟身体还被赋予了反射行为，能够以更"智能"的方式与观众进行各种互动。

在一个可以对数字成像效果进行"丰富控制"的虚拟控制平台上，空间、道具、时间的高仿真还原变成一种纯粹的数字计算过程。数字剪辑系统彻底改变了线性剪辑物理操作的弊端，允许技术人员随机访问数字素材，进行调色，添加特殊效果的工艺，对光线和成像效果进行更精细的修改，唯一的限制是时间和金钱。导演乔治·卢卡斯说："我希望太阳停在地平线上，停留大约 6 个小时，我希望所有的云都消失。每个人都想要那种对形象和故事叙述过程的控制。数字技术只是它的终极版本。"② 借助数字中间片程序，制作者可以将前期捕获的任何介质数字化，通过计算机处理来匹配场景灯光条件，消除划痕和安全线，进而改变影像特征，画框内的合成处理越来越普遍。摄影测量法（photogrammetry）可以通过建模和渲染，重建被摄物的空间位置和三维形状，被广泛应用于将演员的真实动作融合到计算机虚拟场景中，使真人和动画混合运动影像的创建更加方便。在动画领域，转描机技术（rotoscoping）使个人电脑就可以对实拍动作数字视频进行快速动画处理，动画不再只是一种类型，而是一种语言和工具，可以用于不同美学和风格电影的创作。

这些技术不仅带来从实拍到虚拟影像的变化，还可以为影像带来更丰富的视点和运动，相较于传统胶片电影，进一步强化了再现效果与视觉感知之间的联系。随着功能强大的数字捕获系统的应用，影响电影运动的快门速度和帧率标准随之改变，动态范围扩大、现实感增强、分辨率提高，使数字影像呈现出更加超凡脱俗的品质。

① 玛莉塔·史特肯、莉莎·卡莱特：《观看的实践——给所有影像世代的视觉文化导论》，陈品秀、吴莉君译，脸谱文化事业有限公司，2009：140。

② Scott Mcquire，"Digital Dialectics：The Paradox of Cinema in a Studio Without Walls"，*Historical Journal of Film*，*Radio and Television*，1999，19（3）：393.

　　具体来说，摄影上的变化体现为三个方面：

　　一是全幅运动。舞蹈理论家约翰·马丁（John Martin）认为，运动"是将审美和情感概念从一个人的无意识转移到另一个人的无意识的媒介"①，这句话揭示了主流电影偏爱运动的根源。在 20 世纪 30 年代之前，好莱坞电影中的镜头移动，通常只是为了跟随角色或揭示新信息，但今天运动本身已经成为目的。无论人物、镜头还是空间，运动无时无处不在，可被凝视的、构图考究的经典镜头难觅。斯多克（Matthias Stork）以动作电影为例，将其视听发展划分为三个阶段：古典电影、强化的连续性和"混沌电影"（Chaos Cinema）。古典电影阶段一直持续到 20 世纪 60 年代，摄影强调空间的清晰度，确保观众对故事的定位和参与；到了强化的连续性阶段，镜头更简洁，剪辑更激进，摄影更繁忙；至于当前所处的"混沌电影"阶段，他形象地说："每一帧画面都充满了肾上腺素，每一个镜头都像是歇斯底里的高潮，这可能是早期电影需要花几分钟构建的场景。混沌电影是一个永无止境的奇观。这是一种霰弹枪式美学，运用了大量的煽情技巧，将旧的古典电影制作风格撕成碎片。"电影摄影成了预告片的仿制品，快速剪辑、极端镜头、近距取景和混乱的摄影机移动交织在一起，配乐成为解决视觉过载问题的有限选择。②

　　以《小妇人》为例，理性主义的统一原则造就了 1994 年老版的简单、整齐（1933 年、1949 年两版更甚）——固定的空间、均衡的结构、单一的主题。2019 年新版创作明显强化了变化，尤其是摄影、剪辑和空间变化的节奏大幅提升了。对话戏中，人的移动、镜头的运动和台词的快切叠加在一起，流畅的横移运动画面代替了固定机位拍法，导演利用镜头运动和不规则的声画组接改进视听动感，立足当代的美学改造使其更显时尚。在另一些影片中，数字技术创造了一种类似电子游戏的运动界面或类似导航的交互全景影像效果，数字摄影以令人眩晕的速度骤升、骤降，在空中大幅度运动，或者切开建筑剖面，模仿横向滚动游戏的视觉体验，在一个连续镜头中跟随人物完成跳跃、攀爬等动作，贯穿不同层级的空间。总之，运动和视点成了电影的重要驱动，这与传统电影在重力法则下的常规视角完全不同。

　　二是极限运动。很多导演开始通过精湛的摄影机运动、夸张的摄影机角度、震撼的剪辑和华丽的蒙太奇场景将运动风格推向极限。极限运动的目标是创造一种"冲击力美学"，仅仅呈现火焰、大型物体、倾斜车辆、爆炸碎片、烟雾和人体朝向镜头的快速移动远远不够，还要通过移动中的快速剪辑将速度感推向巅峰。摄像机移动过程中的超级剪辑已变得很普遍。一方面，通过空间设计、道具使用和场面调度，不断创造最具想象力的极限运动。例如：《终结者：黑暗命运》虽对人物关系和人物动机交代粗糙，但仍然依靠各种极限场景下的极限动作撑起了全片艺术张力。诸如液态金属终结者 REV-9 在高速公路上追杀格蕾丝这种数字化程度很高的动作戏，看点仍然是动作的极限程度。另一方面，剪辑可能会加快追逐场景的速度，不稳定的摄像机则营造疯狂

①　John Martin, *The Modern Dance*（New York：A. S. Barnes，1933）：13.

②　Mattias Stork，"Video Essay：Chaos Cinema"，Part 3，https：//pressplayredux.com/2011/12/09/video-essay-chaos-cinema-part-3-matthias-stork-addresses-his-critics/ ［2022-8-4］.

或混乱的氛围，通过动作和影像运动的极限组织，数字电影正在创造视觉经验的极限。在《疾速备战》中，197 人在基努·思维斯"拳拳到肉""枪枪爆头"的密集搏击中死亡。在摩托车大桥追逐战和酒店玻璃橱窗肉搏战等动作戏中，导演重新组织动作套路和视觉节奏，利用机位、景别和角度的变换切分再组，更新了观众对动作戏的视觉经验。

图 3-9 　《小妇人》（1994 年版）画面

图 3-10 　《疾速备战》画面

　　三是特效依赖。数字电影既然要靠极限运动更新视听经验，减少实拍镜头、增加特效镜头便是创作的不二选择。这些特效镜头大概分为三类：一是实拍代价高昂的破坏性场景，包括地空追逐、街头闹市的汽车追杀、大型建筑和舰艇的轰炸，以及地理风光、历史文物的毁灭等；二是需要频繁置换外部环境的内景戏，包括车厢、客厅、飞行器等，均以棚内实拍外架绿幕完成，根据不同剧情需要即时添加合成；三是实拍很难实现的极限视距，类似《谍中谍5》《这个杀手不太冷》《雨果》《黑白魔女库伊拉》等的开篇，从浩瀚的外太空到地球，再到城市远景、楼宇外观，直到楼栋内居室一隅和人物的细部，这种连续、流畅的综合特效运动镜头，现实中不可能完成，操作上难以实现。

《黑白魔女
库伊拉》
片段

　　数字技术对表演语言的改变是最明显的。影片《返老还童》（2008）中，布拉德·皮特出现的近 1/3 场景、325 个镜头（约 52 分钟时长的影片），角色头部都是数字技术产物，本杰明·巴顿的身体从老年退化到年轻时和婴儿时期，布拉德·皮特的脸跨越了人的一生。罗伯特·德尼罗在《爱尔兰人》中饰演的黑帮分子弗兰克·锡兰从年轻步入暮年，导演不用再担心观众看到演员脸上粘贴假面或乳胶的痕迹，也不用担心更换演员导致的认同问题，数字技术使时间重塑不再是难题。《变形金刚：堕落的复仇》（2009）、《彼得兔》（2018）、《爱与怪物》（2020）等影片中，真人角色可以自由地与真人大小的模型、微缩模型或卡通角色混合在一起，导演可以随时将镜头加载到电脑上，以便对同一场景的素材进行校正，重新规划角色的动作走向。数字图层技术可以对图像的不同元素进行分离、调控，对数字影像素材进行堆叠、合并、动态过滤、删改等编辑，使演员的绿幕表演与数字场景的融合度更高，爆炸和燃烧等场景中的多角度细节呈现更具可控性和整合度。近十年来动作捕捉技术的飞速发展，进一步扩展了角色的可控性和自由度。包括 64 个数码相机、红外接收器、监视器和用于捕捉表演每一个细微差别的计算机构成的表演捕捉系统，可以提供角色在现场、外貌、行为上的互动，通过数字处理各种人物和物体的位置、大小、形状、颜色和身份，强调了数字身体外观和叙事角色的基本可操纵性，角色的表情、

动作、面部表情和手势可以可靠地模仿自然线条，确保了电影制作对人体形象的控制。①

图 3-11 《爱尔兰人》中的青年德尼罗

图 3-12 《爱尔兰人》中的老年德尼罗

法国理论家艾德蒙·库奇（Edmond Couchot）将数字技术造成的这种变化称为从"图像"到"图像力"（from images to the power of image）的跨越②，列夫·曼诺维奇则将这种趋势称为从"电影眼"（Kino-Eye）到"电影笔刷"（Kino-Brush）的转变。曼诺维奇曾将数字电影定义为：数字电影 ＝ 真实表演素材 ＋ 绘图 ＋ 影像处理 ＋ 合成编辑 ＋2D 电脑动画 ＋3D 电脑动画。他再次强调：数字电影是动画的特例，实拍镜头只是构成电影的诸多元素之一。③ 这样，电影创作者不再透过摄影机来观察、记录世界，而是更依赖电脑绘图软件对活动影像进行更具创造性、综合性的创制。这些经反复处理的影像已不是事件的轨迹记录，而是电脑软件生成的数字记号，它们不可索引，也不具有任何物理指示性。"在此，欧几里得几何学的作图工具被笛卡尔几何学的计算工具所取代"④，传统电影的写实主义美学观或"指代范式"（the referential paradigm）被"后电影"时代的合成真实取代，形象不是对现实或惯例的模仿而是数字创造，"雕刻时间"变成"雕刻数位（非'数字'）"，经典电影极为看重的摄影本体论几近消亡了。

近年来流行的 VR（virtual reality，虚拟现实）技术对电影真实问题也构成巨大的挑战。它通过直接运行在主机上的系统软件和传感器技术创制三维环境，人在头戴显示器和传感器的辅助下获得人机交互界面，克服了传统 2D 影像平面观看的缺陷，以及 3D 影像的运用不彻底导致的观影游离问题。在应用最广的医疗和教育领域，VR 技术可以使每人携带一块头显银幕，人的移动及其与实景空间的互动在 PC 搭载软件的支持下，演绎出千变万化的虚拟情境。沉浸式剧场、VR 技术和装置艺术合力，线上游戏、实境互动、剧场演出和项目导览混合，加入了角色扮演和解谜游戏等表演参与形式，

① Orit Fussfeld Cohen，"The New Language of the Digital Film"，*Journal of Popular Film and Television*，2012，42（1）：51-52.

② Kristen M. Daly，*New Mode of Cinema：How Digital Technologies are Changing Aesthetics and Style*，https://www. kinephanos. ca/2009/new-mode-of-cinema-how-digital-technologies-are-changing-aesthetics-and-style/［2020-8-12］.

③ Lev Manovich，"What is Digital Cinema?"，in Nicholas Mirzoeff（ed.），*The Visual Culture Reader*（Hove：Psychology Press，2002）：410.

④ D. N. 罗德维克：《电影的虚拟生命》，华明、华伦译，南京大学出版社，2019：10。

创造了此前人类从未有过的具身经验。从行业领军者"脸书技术公司"（Meta Oculus）陆续推出的系列标杆短片（*Host/Henry/Help*），以及威尼斯国际电影节等的"VR 竞赛单元"展映的诸多实验影片来看，VR 电影最根本的改变是，真实基石从作为对象的影像转移到主体的参与、体验过程。360 度拍摄、全程跟随和全域互动突破了传统电影画框的限制，前所未有的临境感将观影变成一种"我在故我信"的行为，传统观影中影像与观众之间的界限消失了。观众的身体从现实位置中彻底解放出来，他浸身其中，是影像的一部分，但需要通过不断互动才能确证自己在影像中的位置，空间的实体性、物质性被彻底颠覆了。这种用以体验虚拟情境的数字模拟技巧被转变成一种自由的生命经验。

但是，VR 电影还要克服语言的缺陷。尽管 VR 技术的跟随感、沉浸感造成了强烈的临境体验，但剪辑的缺失会导致所有影片都是一镜到底，信息削减、节奏滞缓的问题非常普遍。再加上景别、视点受限，传统电影因空间调度和视点变换所生成的想象力和艺术张力不复存在，所有的信息都暴露在人的视野中。说到底，VR 电影还没有一个独立的、健全的语言系统，这使它在叙事上可用的手段捉襟见肘。最早的 VR 运用仅限于满足人们对滑雪、冲浪、攀岩等极限场景的游戏体验，街头、商场 VR 体验店销售的产品本质上只是游戏性的场景体验，硬件开发推动内容升级的现象十分明显。目前已有的短片依然很难在长度和复杂性上有提升，创作焦点仍是情景体验，而非情节叙述，内容依然是短板，这很大程度上限定了其对真实的拓进。如：《异境入梦》（*Alteration*，2017，20 分钟）和《失明日记》（*Notes on Blindness*，2016，7 分钟）分别对赛博格危机、失明过程进行了沉浸式的临境再现，但剧情非常简单粗糙，这反过来又会影响观众对真实的认知。

另一种对电影的真实性本性构成冲击的是近年来流行的反身性创作实践。所谓"反身性创作"或者"反身式电影"（reflexive film），是一种通过在当前文本中插入其他文本，借由互文性反思电影本质、再现电影制作过程、揭示类型电影经验或诉诸电影工业本质的电影创作方式。[①] 反身性的影像创作设定了有知识的成熟观众，致力于通过建构观看者与文本之间的疏离感，反思他们之间的关系。这种带有戏仿性的手段同样是一种不需要指涉物实体的后现代游戏。不管是各式各样的翻拍、影像生产中的拼装、挪用/再挪用、反拼装，由于原真性实物的彻底消失，这些反身性影像好似被掏空的幻象，易使观看者产生认同的失落。

以《列夫·朗道》系列电影为例，这个让人匪夷所思的项目最早于 2006 年提出，原本是关于苏联物理学家列夫·朗道人生最后 30 年的传记题材片，最终成为一个以电影为名、带有"反电影"色彩的"人类社会学实验项目"。整个电影制作过程像是一场"真人秀"，400 多名主要演员，超万人参演，耗费 4 万件服装、4000 份文件资料，建筑、装饰、发型、货币、生活用品等均按斯大林时代进行还原。截至2020 年，整个项目产生的 700 小时影像素材、8000 小时声音素材、250 万张图片，共释放出 14 部影片，包括广为人知的 DUA 系列——《列夫·朗道：衰退》（2020，

① 伯纳德·迪克：《电影概论》，邱启明译，五南图书出版公司，1997：116–119。

355 分钟）、《列夫·朗道：娜塔莎》（2020，145 分钟）、《列夫·朗道：三日》（2020，103 分钟）。我们姑且不论这些影片散乱冗长、故作神秘的风格，比道格玛95 的实验影像还要激进，最重要的是：其创作方式已完全打破了创作和生活、真与假的界限。让一群招募而来的人参与一场"缅怀旧体制"的"运动"，这究竟是电影的日常化实践，还是大型实景 cosplay 游戏、疯狂的"马戏团"演出、重返历史的"楚门秀"？整个制作就像影片《死亡实验》的剧情，它的焦点是参与活动的过程，而非影像创作的结果。或者说：这既是一个项目，也是一场运动，但唯独没有电影的成分。即使观众事先被告知这是一部电影，艺术与生活倒置、随机生成剧情的形式也足以终结人们对电影真实的信仰。与此类似的，还有德里克·贾曼的"反电影"创作《蓝》《格利特布》等。

图 3-13 《列夫·朗道：娜塔莎》画面

图 3-14 《列夫·朗道：三日》画面

可以看出，20 世纪末以降的数字化已经大幅改变了电影真实的本质，真实与虚拟、原真和拟像之间的界限彻底裂解，现实指涉物、影像和影像的制作者、观看者之间存在着更为复杂的交流关系，他们共同促成一种合成性的真实体验。正如大多数后现代艺术一样，电影艺术关注的核心并非简单地再现现实，而是将表达焦点放在艺术机制及其所创造的权力关系上，借以重新审视艺术的功能、反思观众的角色。凯伦·巴拉德（Karen Barad）认为，数字化改变了经典电影的"再现主义"美学体系，语言、再现、叙事不再那么重要，宣称以事实为改编基础的拟实片越来越多，但再现事实的危机却越来越严重。创作者描绘的不再是"现实的渐近线"，而是被观看力量不断介入扭转的"曲线"，其中展现的"当下直接经验"已经成为一种"迷思"。因为媒介提供的繁乱交叠的信息会迅即冲散、更新我们的知觉和感受，我们透过直觉获取的对当下世界的直接理解，会快速被忘却、删除。作为一种立即的经验，一切"当下"正变成退行性映像，现实质感在电影中与我们渐行渐远。可以说，主流电影美学正在经历古典主义电影后的衰退期。巴赞的"完整电影神话"观黯然失色，以场面调度为主调的电影创作风光不再，写实主义的地位被不断边缘化，"反身"作为一种流行的创作模式，将目光从现实移动到了观众。艺术关注的焦点不是再现，"而是重新思考艺术的功能，以及强调机制脉络在生产意义时所扮演的角色"。①

① 玛莉塔·史特肯、莉莎·卡莱特：《观看的实践——给所有影像世代的视觉文化导论》，陈品秀、吴莉君译，脸谱文化事业股份有限公司，2009：297。

电影能否作为一种再现真实的媒介，或者真实本身的存在究竟有无意义，这个亘古以来哲学、美学论辩的焦点今天更加存疑。如果当下仍要追问电影的本性是什么，真实是否乃电影的本质，我们只能说：电影艺术的再现体制是"以真实之名"，创作者的关注点已经从原物经由影像，转移到身体的体感，参与、体验成为最真实的现实。

📽 本章要点

艺术是再现的产物，作品是再现的轨迹。再现是创作的首要问题，是艺术价值判断和艺术感觉生成的重要体制。

对再现的理解首先是一个认识论问题。对现实和语言关系的不同理解，造成了艺术再现的不同模式。第一种模式为模仿现实，艺术本质上是对其他事物的再现，模仿是再现的核心。第二种模式是惯例重现，艺术再现的是现实生活的惯例，是创作典范和传统的复现。第三种模式为模型建构，艺术再现就是建构一个思想模型。具体包括：将具象的事件、人物、时空"匿名化"，使作品再现的对象摆脱"实例"和"引用"属性，形成对表象属性的认知访问；进行思想实验，即通过增减、改变现实条件，实验现实生产的各种可能性。

再现就是让意义变得可感、可见，它依赖两种形式的话语运作：一是"替代"，将那些在现实时空上无法感知的东西置于眼前；二是"宣示"，将隐形的规则运作和隐秘的思想情感转变成自然实存的形式。电影艺术就是自然主义和建构主义之间的完美平衡，再现方法遵循从自然化到陌生化的程序。

因为再现是艺术创作面对的第一个问题，"真实性"往往被视为检验再现效果的最高标准。从物到物的影像，真实不断衰减，艺术则逐渐增生。分析从原真性、拟真性、超真性，再到混合真实（虚拟真实）的递变历程，有助于我们认清数字电影再现语言所发生的显著变化。

📽 扩展阅读

1. 约翰·萨德兰：《文学的 40 堂公开课》，章晋唯译，漫游者文化事业股份有限公司，2018。

2. 雅克·朗西埃：《美学中的不满》，蓝江、李三达译，南京大学出版社，2019。

3. 纳尔逊·古德曼：《艺术的语言：通往符号理论的道路》，彭锋译，北京大学出版社，2013。

4. D. N. 罗德维克：《电影的虚拟生命》，华明、华伦译，南京大学出版社，2019。

5. Miguel de Beistegui, *Aesthetics After Metaphysics*：*From Mimesis to Metaphor*（Routledge, 2012）.

6. John D. Lyons & Stephen G. Nichols Jr.（ed.）, *Mimesis*：*From Mirror to Method, Augustine to Descartes*（The Davies Group, 2004）.

7. Nicholas Mirzoeff（ed.）, *The Visual Culture Reader*（Psychology Press, 2002）.

思考题

1. 艺术再现的究竟是什么？结合具体的作品，分析艺术再现的三种不同模式。

2. 为何说艺术史就是一个不断正典化的过程？结合具体的电影作品，分析创作是如何再现经典所蕴含的美学惯例和方法论的。

3. 为什么说艺术再现就是建构一个思想模型？

4. 电影的再现语言系统是由哪些内容构成的？创作者如何利用它们，使作品看起来跟现实一样"自然""逼真"？

5. 什么是"陌生化"？为什么陌生化能生成艺术？

6. 从现实中的原物，到观众眼里的影像，电影真实性发生了怎样的递变历程？数字电影的真实性有何变化？

第四章

作者体制

学习目标

1. 认识作者问题在电影美学分析中的重要性。

2. 理解确立电影作者身份的三种不同观念：个人、机构与风格。

3. 分析作者地位在数字电影工业中衰落的原因，以及当前导演工作方式和创作性质所发生的重大变化。

4. 理解作为复访艺术的电影。电影本质上是重启、混合和协作的结果。分析数字电影内蕴的复访机制。

关键词

作者体制　导演主义　共同作者　电影风格　人工智能　后福特主义　复访机制

　　如果所有影片都具有某种艺术效果的话，每部作品都应有一个（或数个）创造这种效果的艺术家。但这是否代表电影有作者呢？回答这个问题，不仅意味着要确定，谁该为这部作品的艺术效果负责，影片所传达的道德倾向和意识形态该归在谁的名下，同时意味着，谁是一部影片的合法所有者，在版权转让过程中带来的市场收益和法律麻烦该由谁获益或承担。

　　作者身份的认定，一方面是艺术分析、地位评价的需要。作者理论在美学分析中发挥着核心作用。知人才能论世，了解作者的个性风格、技术素养和思想观念，才能理解作品与其本人之间的亲密关系。当作者被"发现"时，文本就得到了"解释"。彼得·沃伦因而说，"有了作者理论，我们才能揭示像《珊岛乐园》（1963）这种电影的复杂意义"①。《一步之遥》片头的"姜文电影作品"就像一枚印章，暗示姜文是这部影片的"决策者"和"责任人"，所有的评论和研究都应以此为前提。另一方面，确定作者也是市场流通和知识产权保护的要求。欧盟法律将导演视为电影的作者，美

　　① P. Wollen, "The Auteur Theory", in J. Caughie（ed.）, *Theories of Authorship*（London & New York：Routledge, 1981）：142.

国法律主张商业电影是"受雇创作"的艺术品，受雇参与制作的人都应该被视为作者。不同的法律保护了不同作者的权利，并由此形塑了电影市场的规则。

确立电影的作者体制，还有一个更为重要的原因：提升电影的艺术地位，将某部影片划入"高级艺术"的领域。既然绘画、雕塑、戏剧和文学作品都是作者署名的原创艺术，电影也应该被视为作者艺术天赋的产物。有个人禀赋、精神洞察力和娴熟的技艺作保障，影片就会获得与小说、油画等艺术品同等的地位。导演奥逊·威尔斯曾将胶片比作纸张："一条赛璐珞胶带，就像写诗的白纸。电影就是在银幕上的书写。"① 阿斯楚克在著名论文《摄影机笔：新先锋派的诞生》（"Birth of a New Avant-Garde：La Camera-Stylo"）中，将导演的摄影机看作作家的笔，将电影艺术家等同于作家，因为他们都是在"书写"一种世界观和人生哲学。② 意大利导演帕索里尼在《诗电影》中说，"电影制作者必须完成作家的工作，用他的个性化表达丰富纯粹的形式和意象"。③ 这些说法隐含了一种"文学观念"，书写、情节、叙事、形象、类型等概念的"借用"暗示了：电影艺术家制作电影的方式跟作家写作是一样的，只不过书写介质和创作程序有所变化，但它们都有一个主导创作过程的"权威角色"——作者。

一、谁是作者

（一）导演作为电影作者

罗兰·巴特沿着文本系统进行回溯，视"破译"作者身份为读者的任务。但何谓作者呢？《牛津英语词典》对"作者"的定义非常宽泛——"创造或赋予任何事物以存在的人"。这个定义明确了一点，即作者应该是有意识创作的个体（人）。对电影来说，作者就是通过影像、文字或其他手段传达某种态度或理念的人。那么，谁应该是电影的作者呢？将电影视为叙事、视听、风格还是某种类型性产品，会影响我们对作者归属的不同判断。

有相当一部分人主张，电影的作者应该是编剧。按照特吕弗的看法，欧洲电影的"品质传统"（Tradition of Quality）很大程度上是建立在剧本的基础上，电影只不过是剧本这种书面作品的"视觉转录"。④ 编剧完成了故事，包括导演在内的电影制作者只负责添加图像。正因如此，即使在一个相对受限制的片场系统，因为有高质量的剧本作保障，让·雷诺阿和布列松导演也能创作出高度个性化和富创新性的影片。萨里斯

① P. Cook, *The Cinema Book*（London：BFI, 2007）：402.

② P. Cook, *The Cinema Book*（London：BFI, 2007）：390.

③ Pier Paolo Pasolini, "The Cinema of Poetry", in Bill Nichols（ed.）, *Movies and Methods*（Vol. 1）（Berkeley：University of California Press, 1976）：545.

④ François Truffaut, "A Certain Tendency of the French Cinema", in Bill Nichols（ed.）, *Movies and Methods*（Vol. 1）（Berkeley：University of California Press, 1976）：229.

（Andrew Sarris）试图将特吕弗的观点转换成一种批评理论，他甚至声称"只有能够用他人提供的剧本进行工作的电影导演，才有可能赢得'作者'的最高地位"。① 大卫·基彭（David Kipen）使用意第绪语词汇 Schreiber（作家）表示电影的"作者"，认为电影作者理论应该考虑创造故事的人而不是讲述故事的人，作家才是电影的作者。② 欧文·萨尔伯格（Irving Thalberg）也说，"作家是好莱坞最重要的人。叙事电影必须从剧本开始"。③ 爱德华·茂莱（Edward Murray）写过一本《电影化的想象：作家与电影》，详细列举了作家为电影提供原创故事和改编智慧的案例，提供了电影艺术以作家为中心的更多论据。

也有很多人认为，上述看法夸大了编剧或作家的作用，因为电影创作不像盖大楼，编剧不能跟设计师相提并论，制作团队也不是施工队。编剧只完成了第一个基础工作，一旦剧本交到导演手里，故事的解释权就转移了，何况默片时期的电影缺乏真正的剧本，还有一些导演偏爱即兴创作，电影项目组里几乎找不到编剧的身影。总之，编剧提供了故事的蓝图，但导演不会受制于剧本，他更渴望能够自由修改、编辑和解释剧本，以使故事更"接近内心的渴望"。④ 导演是艺术家，不是技术工匠，他接受好的故事和剧本，但会独立做出艺术决策。著名导演雷德利·斯科特说，导演不应该"站在那里和十几个人商量"，"我不喜欢讨论。我很清楚我想要什么"。这种观念充分体现在他执导《银翼杀手》时对汉普顿·范彻（Hampton Fanche）提供的剧本大刀阔斧的改造上。⑤

因此，在大多数电影项目中，导演都被认为是对电影最终艺术效果负最大责任的人，通过导演来识别影片作者是通行做法。因为要监管所有制作流程，规划从创意策划到制作包装的每一步，组织、协调庞大的制作团队，导演经常被看作电影作者的"最佳候选人"。编剧、摄影师、演员、制片人、美术指导、声音指导、视效指导等角色虽然也很重要，但没有人敢将自己的名字打在"××电影"的标签里。很少有影片像《朗德海花园场景》那样，是一个人（Le Prince）"单打独斗"的结果，也很少有人能身兼导演、编剧、摄影、主演、剪辑和制片，包揽所有独立制作项目的全过程，但大家都意识到：没有导演是绝对不行的。米德（Syd Mead）说，"导演是电影中的上帝"；特吕弗说，"没有好电影和坏电影，只有好导演和坏导演"。⑥

① Katherine Thomson-Jones, *Aesthetics and Film*（London & NY：Continuum, 2008）：41.

② David Kipen, *The Schreiber Theory*：*A Radical Rewrite of American Film History*（Hoboken, NJ：Melville House Pub., 2006）：17-19.

③ Kenneth Macgowan, "The Film Director's Contribution to the Screen", *College English*, 1951, 12（6）：307.

④ Kenneth Macgowan, "The Film Director's Contribution to the Screen", *College English*, 1951, 12（6）：307.

⑤ David Tregde, "A Case Study on Film Authorship：Exploring the Theoretical and Practical Sides in Film Production", *The Elon Journal of Undergraduate Research in Communications*, 2013, 4（2）：12.

⑥ David Tregde, "A Case Study on Film Authorship：Exploring the Theoretical and Practical Sides in Film Production", *The Elon Journal of Undergraduate Research in Communications*, 2013, 4（2）：6.

导演主义的作者论认为，导演之所以成为电影作者，是因为其在创作中表现出的天赋特质发挥了核心灵魂作用。因为天赋是作者的必备条件，一个不能超越时代、地域和人类的局限，在思想上缺乏创造力的人，怎么能承担作者的使命呢？没有深刻的头脑，写作就没有意义；没有娴熟的技能，深刻也无法被人看到，"作者"在挥洒天性和驾驭技术上非凡人可比，因此有人称其为"神一样的人物"。① 一部影片的导演就是这样的"神"，他不仅要与摄影师、明星、剪辑师等复杂职业合作，处理场景、序列和故事单元，面对金融、政治和社会舆论的压力，还要将复杂的技术元素合成为意义的表达，把制作团队中每个人的创造力凝聚成艺术的定向表达，将电影作品转变为自己的个性呈现。不是"专才"无法让人信服，不是"通才"驾驭不了团队，默默无闻的人注定无法胜任导演的角色。希区柯克之所以受人尊崇，是因为他有这样的"神力"，不仅为每一个镜头创建非常翔实的故事板，还在演员选择、技巧运用、确立类型上创建了典范和惯例。正如帕索里尼所言，"电影作者没有字典，只有无限可能。他的工作不是从某个抽屉或口袋里取出现成的形象符号，而是将现实的混乱与可能性融于无意识交流中，使观众能够从中获得启示"。② 黑泽明、希区柯克、库布里克、马丁·斯科塞斯、蒂姆·波顿是这样，伍迪·艾伦、大卫·林奇、韦斯·安德森、昆汀·塔伦蒂诺也是这样。

除了出色的实践应对能力，对拍片现场的表演、取景、运动调度、灯光、布景和声音能做出即时决定，导演还需要具备出色的讲述能力，对题材、人物和主题敏感，根据电影的需要对剧本进行最彻底的再创作。伯格曼对《冬日之光》的主导作用，体现在他在每一个制作的关键阶段都亲力亲为。他身兼编剧、导演于一身，同时监督剪辑和混音工作，为电影摄影师设定影像风格，还主控了场景、道具、化妆和音乐选用的每一个细节。合格的导演必须是"全能选手"，有人把这种作者素养比作"杂家"。

我们仅以故事层面的处理为例，来说明导演的作者地位。导演所做的剧作层面的工作最起码体现在以下三方面：

一是挑战常规。既然讲述的最大任务是陌生化，导演处理剧作的目标就是逃离生活常规，朝着"反常规"的方向，找到最有艺术价值的人物、事件和情感。在一个社会中，我们对待弱者的态度决定了这个社会的文明底线；我们对待强者的态度，标示了这个社会所能容忍的最大限度。如果"我们"是社会的常规层，离经叛道的"强者"或流离失所的"弱者"就是例外层，他们身上汇集了最剧烈的冲突和最强烈的情感，艺术感染力往往大得惊人。《阿甘正传》（1994）中的低能儿阿甘和《音乐之声》（1965）中不守规矩的修女玛利亚、《死亡诗社》（1989）中自由不羁的基汀老师均是

① S. Donovan, et al., "Introduction: Author, Authorship, Authority, and Other Matters", in S. Donovan, et al. (ed.), *Authority Matters: Rethinking the Theory and Practice of Authorship* (Amsterdam/New York: Rodopi, 2008): 7.

② Pier Paolo Pasolini, "The Cinema of Poetry", in Bill Nichols (ed.), *Movies and Methods* (Vol. 1) (Berkeley: University of California Press, 1976): 545.

如此。导演都在努力寻找或创造这样的例外人物。

例外是发现价值的最佳载体。根据日本民间传说《竹取物语》改编的动画《辉夜姬物语》（2013）中，年迈的山野村夫在进山砍伐竹子时，发现一根发光竹笋竟然生出一个只有巴掌大小的娃娃。正是这个超凡脱俗的小公主，让老爷爷决心举家搬迁，在京都豪宅中训练她如何脱俗入雅，所有关于生活和成长的价值都埋伏在这个让人心生酸楚的"旅程"中了。《恐龙当家》（2015）开篇破壳而出三只小恐龙，第三个蛋最大，里面却是最小的恐龙阿洛，影片正是以其为主人公，表现羸弱胆小的他如何在回家之路上长大。当父母们习惯说"我们家孩子真的不一样"时，其实是在渲染孩子的"例外"，潜意识里进行一个非凡主人公的叙事。除了例外的形象，使生活脱序的事故、意外也是如此，在成功捕获观众注意力的同时，容易成为发现价值的"至暗时刻"。亚里士多德因而说，事故揭示本质。如果不是开场暴风雪中的意外车祸，《危情十日》（1990）主人公畅销书作家保罗就不可能遭遇头号书迷安妮，更不会在危情十日中理解粉丝与偶像关系的本质。如果不是那笔一百万欧元财富的意外降临，《浅坟》（1994）中的三位合租室友不会你死我活，看清他们之间友谊的脆弱和虚伪。

《恐龙当家》
片段

图 4-1 《辉夜姬物语》画面

为了吸引更多关注的目光，导演还不得不挖空心思寻求变化，因为变化是更新体验的最佳方式。首先是空间变化：当我们对现实空间审美疲劳时，表现深层潜意识的《盗梦空间》（2010）、再现外星人"隔离区"的《第九区》（2019）、《普罗米修斯》（2012）中探测人类起源的宇宙飞船和未知星球，以及《龙虾》（2015）、《阿尔法城》（1965）、《十二猴子》（1995）等想象未来的乌托邦景观，这些变形和拓展的空间就成为影片艺术吸引力的首要来源，科幻电影的兴盛与此关联密切。其次是形象迁移：将"小人物大梦想"的模式从人改成动物，就有了《疯狂动物城》（2016）小兔子的越界故事；让"瓦迪亚共和国"总统阿拉丁从北非游牧至美利坚，就有了《大独裁者》（2012）的政治讽刺喜剧；种族对立、恃强凌弱、人性交锋这些复杂的世界设定，换到全寄宿制的切里顿学园，就变成《动物狂想曲》（2019）让人耳目一新的肉食、草食动

物大戏。《穿越时空的少女》（2006）让少女绀野真琴掌握了穿越时空的方法，因此发现了人生的许多秘密。人物挪移时间和空间，既定的语言和行动惯性失效，新语境必定会更新冲突模式和观影经验；故事模型从一个领域移至另一个领域，更换适用对象同样会开出新的艺术天地。

艺术之道，唯新不变。导演总是千方百计寻求变化，尝试未曾表现过的人物、空间、时间，寻找创作方法、故事模型没有运用的领域，或者在创作思维上反其道行之，通过视点、叙述等的变化，过滤掉常规的路径，找到全新的视域。美剧《冰血暴》（2014）第 1 季第 8 集的片头内容是保险员莱斯特家里的洗衣机坏了，他重新购买了一台新的。叙述这一购物事件，线索无非两条：一是从购物者出发，依序表现事件起因（洗衣机坏了）、事件过程（下单购物）和事件结果（新洗衣机到家）；二是从送货员出发，将其收到送货信息、取货和送达的过程完整再现。这两条线索均立足于个体，是从人物需求出发的惯性思维。导演则反向而行，从生产商的视点入手，依次展示生产线上的零件组装、装箱车间的叉车运输、货车内摞起的纸箱、顾客开门接货。因为影像呈现的几乎都是物品、动作的局部，直到洗衣机拆箱的最后一刻，我们才弄明白这一片段在说什么。对于习惯从人物进入事件的观众来说，由于导演的求变革新，这一段普通事件的表现显得极有魅力。

二是求极致。孔子奉中庸为至善之德，中正、中和成社会大道，过或不及均非中行，狂狷邪魅则为人不齿。但艺术与生活恰恰相反，创作中的高光时刻和经典形象，无论《茶馆》《雷雨》《阿 Q》《命若琴弦》等文学名作，还是《南海十三郎》（1997）、《英雄》（2002）、《火箭人》（2019）、《酷儿们》（2017）等电影或剧集，无一不是极致思维的成果。导演抓住一点、不及其余，或萃取群像、汇集一身，或在形式上剑走偏锋、语出惊奇，往往会产生强烈的艺术感染力。

吕克·贝松在《这个杀手不太冷》（1994）中，即不落窠臼地塑造了一伙"野路子"的恶徒。在这个名为"Noon"（正午）的段落里，一群狂魔开始疯狂的"杀人表演"，目的是惩罚中午 12 点前未按时交出毒品的男主人。导演在三个层面不断将人物推向陌生的极致：首先，这帮恶人身着波西米亚服，搜寻黑胶唱片的兴趣远超过寻找"白粉"和刺杀目标。老大西装革履，一边打着节拍，一边疯狂扫射，仿佛进行一场杀戮的"盛典"。他对着将死的男主人阔论高谈，从贝多芬、莫扎特到勃拉姆斯，古典音乐修养和现代杀手气质、疯狂血腥和博识儒雅彼此抵牾，两副面孔扞格不入又同集一身，使人物呈现出一种严重抽离现实的梦幻感。其次，这帮恶人的行动模式也是极其反常的，头目冲锋在前，喽啰却尾随在后，冒失疯狂的头领和张皇失措的马仔让人百思莫解，这种人物关系极其少见。第三，这场戏存在鲜明的舞台假定性。从匪徒们进入楼道开始，他们便进入一种舞台表演模式。导演将楼道处理成具有狭长纵深的 T 形舞台，人物的亮相、站位和调度来回穿梭、彼此呼应，动作偏离依附的空间，呈现出强烈的形式主义色彩，整场戏在艾瑞克·塞拉（Eric Serra）谱写的插曲中更显诡异夸诞。

《冰血暴》
片段

《这个杀手不太冷》片段

图 4-2　《这个杀手不太冷》画面

图 4-3　《这个杀手不太冷》画面

与上述片例在内容层面的极致化设计不同，另一些影片运力于结构，在时空的极限压缩中表现出强烈的形式化倾向。改编自伦敦西区三大名剧之一的《探长来访》（2015），将所有的剧情压缩至一个晚上，资本家亚瑟正在商议女儿希拉和未婚夫杰拉德的订婚仪式，一名自称探长的不速之客打破了家宴的欢乐气氛。通报了家办工厂女工伊娃自杀案情之后，剩下的八十多分钟的时间在探长抽丝剥茧的推理和女工生活史迹之间交替呈现。探长冷静推导出惊人结论：这个罪恶之家应该为伊娃的死负责，每一个人手上都沾满女工的血。影片因逼仄的空间和受限的时间，让人紧张得喘不过气来。《捕鼠器》（1990）、《八恶人》（2015）、《水果硬糖》（2005）、《风声》（2009）、《利刃出鞘》（2019）等影片，均是这种导演思维的构思结果。在《活埋》（2010）、《狙击电话亭》（2002）、《大逃杀》（2000）、《恐怖游轮》（2009）、《一线生机》（2004）、《致命 ID》（2003）等另一些影片中，导演则将故事限制在幽闭（或单体）空间中，逼使人物在极限条件下解除困境，同时也显示了受限性创作的超强爆发力。一个男人和一口棺材就是一部电影，一个电话亭或一艘游轮展演了所有的疯狂，一条生命悬坠于一根电话线，一个汽车旅馆像社会阶层集装箱，竟然汇集了司机、妓女、过气女星、警探、犯人等不同职业。这些极限情境和朴实生活的差异判若云泥，但小中含大、局部涵泳整体、瞬间蕴含永恒，显然是在险中求胜的。

三是假设型。如果我们搜索一下文学、影视作品中最动人的句子或台词，就会发现，有不少都是基于"即使""但愿""如果""无论""唯有"这样的假设、条件句式："愿我如星君如月，夜夜流光相皎洁"，"在天愿做比翼鸟，在地愿为连理枝"，"天不老，情难绝。心似双丝网，中有千千结"，"我还是很喜欢你，像风走了八千里，不问归期"，"若我看倦沿途风景，丧失未来希望，你可否变成坚石，让我把余生靠一靠"，"希望多年以后陪在你身边，酒是烈的风是暖的，你是我的"……这是为什么？是因为假设、条件句式的本质是通过虚设前提，从既定现实中凿出另一片天地，在变形和虚拟中发掘庸常生活里那些被我们略过的价值。当我们代入这样的句子，就像暂时离开地面飞一会儿，那片刻的感动就源自陌生化形式创造的艺术体验。电视节目《变形记》《另一个世界》，小品《警察与小偷》和影片《爸爸是女儿》（2017）等，通过让人物互换身份，重构生活秩序，发现其中的价值。好莱坞流行的"as if"剧情模式，也是基于假设思维完成的艺术创作。

以德国电影《死亡实验》（2001）为例，在为期两周的模拟监狱实验中，科学家将招募来的二十个人分成两组，分别扮演狱警和囚犯。人物在虚拟社会情境和规定角色

的暗示下，被激发出隐藏很深的暴力本能，人性底线被一再触探，故事创意因假设呈现出疯狂的一面。爱情片《星运里的错》（2014）将假设思维运用到更具体的情节和台词上，使这部影片在叙事层面显得温婉动人。其中的一场戏，罹患骨癌的男主角古斯时日无多，他决定邀请癌友互助会好友艾萨克和肺癌女友海瑟参加自己的"生前葬礼"。古斯坐在空荡荡的教堂里，听两人念提前写好的"悼词"，不舍和怀念之情随之缓缓散开。第一个发言的艾萨克双眼失明，台词的感染力即来自假设：即使未来医学发展能让我重见光明，我也不愿尝试这个手术，因为我不想看见一个没有古斯的世界。海瑟的悼词同样以此说彼，借数学原理重估爱情重量，在陌生的视域里更新爱情体验，她说："古斯是我的不幸恋人。我们的故事荡气回肠，但只要开口就会泪如雨下……我没法讲述我们的爱情故事，但可以讲讲数学。我不是数学家，但我知道一件事，在 0 与 1 之间有无穷多数字，有 0.1，0.12，0.112……和其他无穷多数字。当然有更多无穷数字存在于 0 与 2，或 0 与一百万之间，有些无穷比其他无穷更大……我希望我们能拥有更多的时光……但是古斯，我的挚爱……你在有限的日子里，给了我永恒……"谁也无法否认，这场戏感人至深的力量是形式实验的结果，这离不开导演卓越的剧作思维。

图 4-4 《星运里的错》画面

（二）共同作者与作者机构

考虑到团队创作的事实与合作媒介的性质，认定一个人是影片的作者多少显得有些武断。将导演认定为一部影片的作者，可能只是为了评论方便：如果电影只是一个人艺术眼光的产物，理解起来就简单多了。当代哲学家利文斯顿（Paisley Livingston）的说法也许更加客观：作者是"一个有意制造话语的主体，制造话语是一种行为，其预期功能是表达或交流"。他将电影作者定义为电影话语制作的代理者（agent），这个代理者既可能是个人，也可能是团体或机构。[①] 只要看看每部影片尾部长长的演职员

① Paisley Livingston，*Art and Intention*：*A Philosophical Study*（Oxford：Clarendon Press，2005）：68-69.

表，就能理解这个论断的合理性。

每部影片都有一个集体作者，他们有创作的共同目标和群体意向，导演或编剧无法解决电影的所有问题。我们甚至可以说，"作者"是一个以"非人格"形式获取创作主导位置的"机器"，任何一个独立工种都无法胜任"作者"的使命。即使主张导演作者论的特吕弗，也承认导演无法支撑制作任务。他当初对拍摄《四百击》的设想是，有"一位经验丰富的编剧、一位技术先进的摄影师和一位年轻的演员"，自己的经历才有可能被搬上银幕。① 编剧伊恩·卡梅隆（Ian Cameron）的话更加直接："鉴于导演的能力不足，一部电影的有效作者可以是摄影师、作曲家、制片人，还有明星。"② 的确，每个角色都缺一不可，任何对作品产生重大影响的人都可以分享作品的署名权。

制片人的重要性毋庸置疑。在 20 世纪 70 至 90 年代中期的二十年间，香港电影生产都是在栖身发行公司背后的财阀资助下完成的。主营香港基础设施和公共交通业务的九龙建业集团总裁雷觉坤通过发行商金公主娱乐有限公司，控制了"新艺城""永佳""万能"等电影公司的生产。"金主"对电影制作的介入从院线开始，再以收益反哺生产的方式，对主打电影作全线开发。"超级发行商"的逐利本性和缺乏艺术想象力的特点，造成电影制片重复率过高，是导致 20 世纪 70、80 年代港片类型扎堆、重复创作、狗尾续貂的主因之一。③ 制片是金融业在电影产业中的代言人，制片人崇高的地位是电影作者复杂构成的象征。奥斯卡最佳影片奖就是颁给制片人或出品人的，因为制片人的决定可能会影响导演的创作视野，进而改变他的作者身份。在电影行业里，如果"导演的话是艺术，制片人的话就是法律"④。费里尼对此深有体会，他在自传里回忆了《浪荡儿》试映过程中与一位大老板不愉快的交往经历，生动描绘了投资人和制片人的"追名逐利"和"可笑无知"。他说："导演和制片之间的关系，几乎通常都很悲惨，少有能维持形式上的联系直到合作结束的。若有，也是微乎其微。导演有他的理想和故事，制片常把观众的情感和需求奉为神谕。"⑤ 但最后还是制片说了算，因为"当钱快花光的时候，意味着电影就要结束了"。⑥

明星决定了他们饰演角色的价值，地位不言而喻。没有黄渤和林志玲的演绎，《第101 次求婚》的故事就无法建立信任感；《困在时间里的父亲》和《沉默的羔羊》里，令人印象最深的当然是安东尼·霍普金斯（Anthony Hopkins）的表演；对于《寻枪》《陌生女人的来信》等导演处女作来说，由于姜文的表演太过耀眼，观众更认可他的署

① Robert Carringer, "Collaboration and Concepts of Authorship", *PMLA*, 2001, 116（2）: 374.

② I. Cameron, "Films, Directors and Critics", J. Hollows, et al.（eds.）, *The Film Studies Reader*（London: Arnold, 2000）: 54-55.

③ 谢建华：《"德宝"：香港影业的典型样本》，《当代电影》2021 年第 1 期。

④ Barry Keith Grant, *Auteurs and Authorship: A Film Reader*（Malden, MA: Blackwell Pub., 2008）: 112.

⑤ 费里尼：《我是说谎者：费里尼的笔记》，倪安宇译，生活·读书·新知三联书店，2000：85-86。

⑥ Gilles Deleuze, *Cinema* 2: *The Time-Image*（Minneapolis: University of Minnesota Press, 1989）: 77.

名效力。在明星制主宰大片场的古典好莱坞时期，大红大紫的明星几乎控制了从创意到制作的全过程，乔治·库克（George Cukor）和弗兰克·卡普拉（Frank Capra）的导演工作，很大程度上隶属于明星奥黛丽·赫本、克拉克·盖博生产项目的一部分。即使在今天以导演为核心的剧组里，导演也无法像对提线木偶那样控制表演的每一个细节，而演员在台词、表情和动作处理上的细微差别，以及剪辑师对这些表演镜头的差异化呈现，终将影响影片的艺术效果。

摄影师（摄影指导）当然也很重要，格雷格·托兰德（Gregg Toland）的摄影对《公民凯恩》风格的形成有重要贡献，只把艺术成就记在导演奥逊·威尔斯头上肯定有失公允。摄影师张艺谋在《黄土地》（1984）中的显示度要远远超过导演陈凯歌，《天堂之日》（1978）、《假面》（1966）、《巴里林登》（1975）、《镜子》（1975）、《愤怒的公牛》（1980）等片的摄影师也应被视为作者的一员。韦斯·安德森（Wes Anderson）的风格非常耀眼，但音乐是识别他导演身份的重要载体，《犬之岛》（2018）中的日本太鼓和 20 世纪 50 年代音乐，《布达佩斯大饭店》（2014）中的各种东欧、俄罗斯民间音乐，《月升王国》（2012）中作曲家本杰明·布里顿（Benjamin Britten）的管弦乐和合唱音乐，在效果呈现上都相当抢眼。毫无疑问，他的电影的复古视觉风格和作曲家对音乐的恰当选择关系密切，亚历山大·德斯普拉（Alexandre Desplat）、马克·马瑟斯鲍夫（Mark Mothersbaugh）等原创音乐人也应该是韦斯·安德森电影的联合导演。① 还有一些影片，监制、执行导演或友情客串主导了创作走向，作者归属更加难以确定。

总之，影片是"由一系列历史、社会和文化决定因素'书写'的"，我们应该意识到"机构、艺术家和特定环境之间的复杂、动态关系"，辩证地理解作者的概念。② 电影制作的流水线很长，作业环节太复杂，因而确立作者的变量太多。如果我们回避"权力冲突和经济利益的所有肮脏、乏味细节——这是任何大型电影项目不可或缺的一部分"③，电影作者的认定都是不可信的。

这么说来，电影作者就应该是一个机构、群体，或者说主要成员都是影片的共同署名作者。合作理论为电影的作者体制提供了一个更实用的解释框架。但这种理解有两个疑问：一是电影作者究竟是多人构成的实体，还是一个机构的泛指？二是如果这个作者是实指性的话，具有署名资格的作者有多少位？导演又在其中扮演什么角色？

一个大型电影制作团队不仅涵盖了编、导、演、摄、录、美等"主力"，也有制片、监制、出品人、策划、剪辑、调色、合成、特效、化妆、动作设计、场记等不可或缺的职位，他们像一个大型乐团或运动队，每个人的工作都基于共同的艺术目标，

① Carol Vernallis, et al. （ed.）, *Transmedia Directors Artistry, Industry and New Audiovisual Aesthetics* （NY：Bloomsbury Academic, 2019）：57.

② James Naremore, "Authorship and the Cultural Politics of Film Criticism", *Film Quarterly*, 1990, 44 （1）：22.

③ Barry Keith Grant, *Auteurs and Authorship：A Film Reader* （Malden, MA：Blackwell Pub., 2008）：110.

"摄制组会产生集体意图"①。根据每个职位技术运用的特殊性，及其在整个作者机构中的职能，我们可以区分出"上游作者"和"下游作者"两组作者构成。编剧、出品人、策划、监制等角色属于"上游作者"，负责影片的创意架构、制作策略和风格设定，这些信息会被传递给"下游作者"，由摄影、剪辑、演员、音乐、布景、服装、灯光等进行展开、变现。电影有自己的视听逻辑、语言体系，每一个作者都负有双重表达任务：既要利用自己的技术语言，凸显其在电影构成中的价值，又要服从作品的整体秩序，与其他环节的技术表现充分互动，导演的协调者、平衡者角色正是建立在这一基础之上。

导演是作者机构中的"总指挥""总调度"。他的职责不是原创，而是控制、选择和组装合成，将群体性表达的混乱、模糊转化为定向、有序，使最终成品成为一种可识别的艺术。好导演通过与各种力量的妥协来制作好电影，评论家的任务就是在影片中找出导演宛如"高空走钢丝"般成功的平衡术的痕迹。观众看到的，不应只是漂亮的衣服、惊艳的表演、华丽的运动或恢宏的场景，而是在一个整体中感受到的使电影成为电影的东西。如果一部影片因为布景、特效、音乐或表演受到赞美，导演的工作一定是失败的。巴迪欧因而说，当我们的电影批评停留在"感动的喋喋不休与技术的历史之间"，要么赞美叙事（那是电影对于小说的"不纯性"），要么吹嘘演员（那是电影对于戏剧的"不纯性"）的时候，我们说的还是不是电影本身呢？正是由于导演的功能缝合和形式合成，通过"让纯粹之物不纯化，反而打开了通向其他纯粹性的道路"。② 在好莱坞的制作传统里，导演的这种"集成器"角色体现为具体的"装置化""系统化"作业，依赖"礼仪、比例、形式和谐、尊重传统、模仿、谦逊的工艺和对观众反应的冷静控制等观念"，评论家和媒体将这种技术结果视为"经典"。③ 导演不再是"天才艺术家"，导演艺术就是妥协和平衡的艺术，这种与导演主义作者论相反的看法，倒是与"作者"的拉丁语词源 auctor 意思很接近。auctor 来自动词 augere，它的意思是"增加、扩充、加强已经存在的东西……以提高、修饰、丰富"。④ 这是否更符合我们眼中的导演形象？

（三）作者就是风格

如果我们把作者身份视作一种对作品的"签名"，不管有资格署名的是个人或机构，署名的本质都是为了使我们感受到创作者的权威感和显示度，他们本人并不会在

① C. Paul Sellors, "Collective Authorship in Film", *The Journal of Aesthetics and Art Criticism* (*JAAC*), 2007, 65 (3): 268.

② 阿兰·巴迪欧：《电影的虚假运动》，谭笑晗、肖熹译，载米歇尔·福柯等：《宽忍的灰色黎明：法国哲学家论电影》，李洋等译，河南大学出版社，2014：71。

③ David Bordwell, "The Classical Hollywood Style: 1917-1960", in David Bordwell, et al., *The Classical Hollywood Cinema: Film Style and Mode of Production to 1960* (London: Routledge, 1985): 3-6.

④ S. Donovan, et al., "Introduction: Author, Authorship, Authority, and Other Matters", in S. Donovan et al. (ed.), *Authority Matters: Rethinking the Theory and Practice of Authorship* (Amsterdam/New York: Rodopi, 2008): 2.

作品中现身。这是一种结构主义的作者论，它假定作者隐藏于作品的特定结构无意识之中，即：电影中的作者是隐性的、匿名的、概念化的，它从一开始强调的就是一种话语风格。特吕弗含蓄地称之为"场景中的导演温度"（the temperature of the director on the set）。萨里斯谓之作品的"内在含义"，认为它既不完全是一个导演对世界的看法，也不完全是他对生活的态度，而是"导演的个性和他的材料之间的张力"。[①] 他们的分析说明，作者是一种在系统表达中呈现出来的一贯话语方式。观众通过话语的稳定性和连贯性认同作者身份，理解作品的创作性质，明白影片的独特性源自主创的结构化活动，知道如何通过分析虚构行为找到电影的作者。彼得·沃伦总结道，"一部有价值的作品，至少是一部有力量的作品，是一部挑战规范、推翻既定阅读或观看方式的作品"。[②]

因此，作者就是风格表达，风格使作者可见，风格和作者的同构关系成为创作生生不息的动力。作家写作的目的是以可识别的特征让读者记住他，导演创作影片的目的是展现自己的个性与才华，使"他的影片"与"其他人的影片"区分开来，通过作品的世界观和风格特征证明自己存在的价值。电影作者就是通过美学和视觉处理上某些重复性风格特征，强化作者签名的可见度。特吕弗说，"与任何艺术家一样，电影制作人从根本上也是试图向观众展示如何通过艺术表达来理解自己"。[③] 作为艺术理论中的核心概念之一，风格在艺术实践中具有鉴别、阐释、评价的作用，巴赞拿它作准绳，将导演区分为风格化导演（如希区柯克）和"缺乏真正个人风格的导演"两个群体。但风格是什么？它又是如何形成的呢？

因承载内涵的主体差异，风格一词指涉广泛，包含：个人风格（如侯孝贤风格、诺兰风格）、历史风格（古典好莱坞、中国香港新浪潮、日本新电影）、民族地域风格（第三电影、北欧电影、宝莱坞电影）、流派或类型风格（黑色电影、道格玛95、新主流电影、伪纪录片）以及更加宽泛的普遍风格（如现实主义、浪漫主义、神秘主义）。风格的形成既有内容因素，也有形式因素，但归根结底都是形式性的。艺术理论家古德曼虽然认为"任何东西都可以成为个人风格的元素"，但他也强调内容只是艺术家风格形成的"一部分"，他认为"关注脆弱和超然，还是强大和恒久，感官品质还是抽象观念"[④]，这种内容上的独特性和一致性，是在一个动态过程中通过选择变化呈现的。内容选择透露出了形式倾向，风格归根结底是形式性的。按照著名艺术史家迈耶尔·夏皮罗（Meyer Schapiro）的说法，当内容被抽离之后，形式中那些恒常的要素、特性和表现手法被格式化，成为一种有特性和意义的形式系统。[⑤] 作为现代艺术（尤其是绘画）运动的结果，风格的历史就是形式对内容"胜出"的历史。换言之，风格将艺术简化为视觉技巧，表现出越来越远离内容实体的形式倾向。当不断重现的内容走向纯粹

① Andrew Sarris, "Notes on the Auteur Theory in 1962", *Film Culture*, 1962, (27)：7.

② Peter Wollen, "The Auteur Theory", *Signs and Meaning in the Cinema*（Bloomington：Indiana University Press, 1973）：171-172.

③ Francois Truffaut, *Hitchcock*（New York：Simon and Schuster, 1984）：20.

④ N. Goodman, *The Status of Style*, *Ways of Worldmaking*（Indianapolis：Hackett, 1978）：26.

⑤ 迈耶尔·夏皮罗：《论风格》，张戈译，《美术译丛》1989 年第 2 期：3-32。

的形式，经久不变的形式就转换成了风格。风格不是说什么的问题，而是如何说的问题。即使两个电影导演在作品内容主题、思想价值上取舍有所不同，只要他们呈现出某种共同的结构或形式，就可能拥有相同的风格。黑色风格关心人物的道德观和性动机，美国导演德·帕尔马、法国导演梅尔维尔、中国导演许鞍华讲述的故事虽然有差异，但他们在《独行杀手》（1967）、《疯劫》（1979）、《黑色大丽花》（2006）中呈现出的风格是相似的。即使一个导演的作品塑造了不断变化的形象，只要塑造形象的技巧呈现出固定的"症状"，他的艺术风格都是可辨识的。共同的话语结构赋予了共同的风格，风格不是作者个性的产物，而是能指相似性的衍生物。

我们以韦斯·安德森电影的风格化为例，来说明风格的形式特性。韦斯·安德森执导了《法兰西特派》《布达佩斯大饭店》《月升王国》《犬之岛》《穿越大吉岭》《特伦鲍姆一家》《了不起的狐狸爸爸》等反响良好的作品，这些作品的主题和人物各不相同，但视觉风格高度相似。观众普遍认为其以奇特的视觉形式建立个人风格。具体体现在八个方面：一是"临床观察"式的刚性构图，复杂的元素被精心安排在几何均匀的画框内；二是对特写景别的偏爱，时常利用特写展示角色"面无表情的表情"；三是喜欢用俯视镜头表现桌上的物体或躺着的人物；四是对镜头运动缺乏兴趣，这在前期创作中表现得更加明显，反映了他对电影精确、静态品质的重视；五是喜欢使用音乐蒙太奇序列，用一首歌曲、合唱或爵士风格的音乐统合一个影像段落；六是居中取景、对称构图；七是简短的慢动作镜头；八是具有"超对话"风格的台词，即"在行动空间使用激烈的、动荡感、具有讽刺意味的扭曲对话"，这种对话源于一种深层的、未说出口的焦虑，是构成韦斯·安德森"新真诚"美学的主要表现。[①] 这些构图、景别、运动、剪辑、台词、音乐和表演层面呈现的相似性，都指向形式倾向。

图 4-5　《法兰西特派》画面

图 4-6　《布达佩斯大饭店》画面

具体来说，形式复制和放大特征是风格化的两条路径。重复能强调形式的重要性，将实指的内容直接变成纯粹的形式。如果说佐罗第一次锄强扶弱的蒙面具有隐蔽自身的实质功能，随后的每一次蒙面就是豪气干云的侠客标志；侦探柯南在第一次即将揭

① Warren Buckland, "The Wes Anderson Brand: New Sincerity Across Media", in Carol Vernallis, et al.（ed.），*Transmedia Directors: Artistry, Industry and New Audiovisual Aesthetics*（NY: Bloomsbury Academic, 2019）: 21-22.

开谜底时所说的"真相只有一个"是台词，其后的每一次重述就变成了符号；如果印度电影首次在剧情片中穿插歌舞是立足节奏调制、抒发情绪的话，不计其数的印度导演如法炮制，歌舞在不断重复中就变成一种国别电影的形式提示。西部片确立为一种风格类型，是因为里面反复出现的强大英雄和导演对视觉叙事的专注，霍华德·霍克斯之所以被彼得·沃伦推崇为风格化的导演，是因为他虽然浸淫于好莱坞系统，几乎参与了所有类型的电影，但他导演的所有影片都表现出了"相同的主题、相同的视觉风格和节奏"，霍克斯"将自己的风格强加给了电影"。[1] 音乐、台词、细节、造型、道具、动作……重复的元素虽然不一样，但是影片在一遍又一遍的惯性运用中，将这些具体的、有特定所指的视听元素转化成形式化的风格符指。

在印度电影中，歌舞段落的启动有两个形式标志：听觉上是具有印度地域风情的音乐，视觉上是具有抒情气质的慢镜。无论以节奏循环模式为特色的北印度斯坦尼音乐，还是具有即兴演奏风格的南印度卡纳提克音乐，印度音乐在乐器和旋律上都具有很强的辨识度。西塔尔、维纳琴、沙乐琴、坦普拉为主的拨弦乐器，萨朗吉、小提琴为主的拉弦乐器，和塔布拉鼓等敲击乐器，班苏里笛、喷吉、印度唢呐等吹管乐器，这些种类繁多的印度乐器音色富丽、婉转多变，在各式装饰音、滑音的辅助下，旋律绵延不断、曲折有致，带有强烈的情绪抒发感。印度电影的歌舞开始前，都有渐入式的弦乐伴音，或以打击乐器制造塔拉（Tala）的特殊节奏感，用具有引领情绪功能的拉格（Raga）起调，这些极具装饰性的形式通过不断重复成为风格的一部分。当《巴赫巴利王》（2015）以印度唢呐起声，坦普拉在《功夫小蝇》（*Eega*，2012）的实景对话中突兀响起，影片开始按下剧情暂停键，换轨进入载歌载舞的抒情时刻。而慢镜作为一种视觉提示，因延迟时间，本身即具有抒情色彩。创作者突然改变时间程序，通过影像上的降速中止故事线，实现从事件到情绪的突变。《三傻大闹宝莱坞》（2009）中，皮娅目送兰乔离开，两人对话间杂着低缓的手风琴背景声，随着装饰性的女高音进入，皮娅通过摆头、抚发，长发在微风中缓缓散开，实镜突变为慢镜，镜头在皮娅的正面近景和兰乔的全景背影间交替切换，所有观众都意识到：歌舞段落要开始了。有趣的是，这一风格化的形成是个不断窄化的过程，重复的元素和方式越来越固化，观众对其营造的形式感从而越来越确定。印度电影以歌舞建立风格，歌舞以视听符号（音乐、慢镜）作提示，音乐标志最后简化为伴音和装饰音，慢镜运用的对象多数落到了女人的头发上，最终，长发飘飘的女性角色伴音入情、凭风起舞便成为多数印度电影歌舞的定式，《巴赫巴利王》、《真情永存》（2000）、《勇夺芳心》（1995）等片莫不如此。

《三傻大闹宝莱坞》片段

放大特征是另一个风格化的手段。漫画中的马三立只剩下细脖子和大耳朵，鲁迅在《阿Q正传》中略去其他，只突出阿Q妄自尊大、麻木健忘又自轻自贱的"精神胜利法"。美剧《冰血暴》（2017）第三季中，导演通过人物暴食暴吐的生活细节，夸大俄罗斯裔黑帮作为猎杀者的焦虑人格。创作上的"一叶障目"不是对人物的全貌视而

① Peter Wollen, "The Auteur Theory", J. Hollows, et al. (eds.), *The Film Studies Reader* (London: Arnold, 2000): 73.

不见，而是通过对显现、遮蔽比例的蓄意倒置，抓住一点、不及其余，形成对典型人物的风格化塑造。

　　这样的例子在电影创作中不胜枚举。法国电影《天使爱美丽》（2001）的开篇，爱美丽家人在导演让·皮埃尔·热内（Jean-Pierre Jeunet）式的舒缓、絮叨旁白中渐次登场：在一家疗养院工作的父亲不喜欢在别人旁边小便，不喜欢被人嘲笑凉鞋的目光，不喜欢出水时泳裤贴在身上的感觉；喜欢大片大片地剥墙纸，喜欢把所有皮鞋摆成一排、仔细上蜡，喜欢清空工具箱，反复擦干净，再整理完好如初。爱美丽的母亲不喜欢泡完热水澡后皱巴巴的手指，不喜欢被陌生人触碰双手，对早上醒后满脸的枕头印很敏感；喜欢法国电视台转播的花样滑冰运动员的赛服，喜欢用脚垫将地板擦得奇亮无比，喜欢清空手提包，然后再把东西一件件放进去。这种简单粗暴的"否定—肯定"句式，擦除了生活的中间状态，人物被跳跃性地勾勒为神经质型的"卡通画"。他们仿佛生在云端、不着烟火，只有大特写、没有中视距，因为创作者罔顾全貌、尽显细微，人物身上仅剩下凸显观念和风格的关键词。我们甚至可以说，影片浓郁的法式风情正是由这些偏执形象传译出来的。

《天使爱美丽》
片段

　　《三傻大闹宝莱坞》中的"病毒教授"也是如此。他的身上贴满"魔鬼教育者"的标签："好胜"到连骑自行车都不允许别人超过他；"省时"到衬衫不用扣子而用魔术贴，领结都有钩子，可以左右手同时写字；每天下午2点固定小睡7.5分钟，催眠曲竟然是歌剧，同时让助手随身带刮胡刀、指甲剪，帮助自己打理个人卫生，一个时间三份产出；"教条"到每年一成不变的演讲内容，通过"鸠占鹊巢"典故不厌其烦渲染残酷竞争；"严厉"到儿子跳火车摔死后，仍然如常教课。这些极限场景形塑出来的依然是漫画式的速写形象。

　　当具有复杂面向、丰富可能性的个体被概括为有限的关键词，人物已经从生活中抽离出来，转变成"白日梦"性质的"艺术玩偶"。那些被刻意挑选出来、用以说明形象典型性的细节，则逃离了生活的序列，变成了纯粹的形式。在王家卫、程耳、蒂姆·波顿等导演的创作中，我们很容易找到这样的片段：《花样年华》（2000）、《重庆森林》（1994）、《边境风云》（2012）、《僵尸新娘》（2005）等片中的技巧不是服务于写实，而是人物将主体意识外化的同时，建立了与生活的距离。"正是距离的程度、对距离的利用以及制造距离的惯用手法，构成艺术作品的风格。"正如苏珊·桑塔格所论："风格"就是艺术，艺术不过是不同形式的风格化、非人化的再现。①

　　总体而言，电影如同绘画、雕塑、舞蹈，是一种极其讲求形式感的艺术。甚至可以说，电影艺术以形式始，以形式终。对于一部影片而言，形式既是创作者实现自我表达的手段，也是其与观众之间沟通的桥梁，更是为文本赋予艺术魅力的重要力量。在极具电影感的剧集《权力的游戏》第8季第1集开场，一个北境男孩穿越丛林，跳过水涧，镜头不断变换机位和角度，一直跟随他快速奔跑的身影，经过临冬城墙下的伙夫，越过木栏，在密密麻麻的军士间左奔右突，最后爬上一棵枯树，机位随之升高，镜头由客观变为主观：一个俯视性的大全景缓缓横移，浩浩荡荡的无垢者大军尽收眼

①　苏珊·桑塔格：《反对阐释》，程巍译，上海译文出版社，2003：35-36。

底。导演为何没有略过这个剧情上无足轻重的男孩，直接从此处开始，再现临冬城抵御北方厉鬼的宏伟阵势，而是用 90 秒的时间建立视点代入的过程，最终为观众捕获一个观看的位置？因为没有这 90 秒钟的形式创造，后面两分钟的内容就显得苍白。同样，影片《莫扎特传》（1984）的开篇是宫廷乐师萨列里的自杀未遂事件，在之后的 15 分钟时长内，主角莫扎特还未现身。导演通过让萨列里向牧师讲述自己人生故事的方式，建立莫扎特人生传记的旁观视角。在凡人的目光中，天才的光芒更显耀眼，虽然这是个"大费周折"的形式设计，但形式显然是不可或缺的、转换内容的目标和诱饵。影片《教宗的继承》（2019）和剧集《年轻的教宗》（2016）开篇极具仪式感的视听语言运用，《致命女人》（2019）每集片头别具匠心的花絮性设计，创作的目的均是将简单明了的内容变成不可言说的形式，以此增加影像的感受力，提升作品的艺术品性。

《致命女人》
片段

二、作者的衰落

作者地位在数字电影工业中的衰落已是不争的事实。伴随着数字技术、人工智能和网络技术的飞速发展，导演的很多功能被技术替代了，导演的工作方式和创作性质也发生了很大变化。影迷或电影粉丝通过将电影传播中的各种衍生产品崇高化、审美化，改写了电影的定义和行业标准，相当一部分影迷坐上了导演的位置。

（一）人工智能与技术协作

人工智能（AI）被认为是第四次产业革命。由于人工智能技术的发展，技术部分替代了人的功能，成为创作的主体，创作由原创性、人工性的情感传达活动，变成一种融合式、机械性的程序技术工作。数字化技术基于逻辑—数学公式，改变了图像、声音和文本的形态，也改变了它们存储、复制、编辑、传输、分布和交互操作的方式，这进一步改变了电影作者工作的方式。

在文学领域，微软研发了第四代人工智能诗人"少女小冰"。程序员输入 20 世纪 20 年代以来 519 位中国现代诗人的诗作建立语料库，经过 6000 分钟训练和 10000 次风格测试，只要输入任何一张图片，"诗人小冰"均可以经"意象抽取""灵感激发""文学风格模型构思""试写第一句""第一句迭代一百次""完成全篇""文字质量自评""尝试不同篇幅"等程序"十秒成诗"。

在绘画领域，法国 AI 艺术公司 Obvious Art 开发了"创意对抗网络"（Creative Adversarial Network，简称 CAN）的计算程序，这种能够根据给定条件变量自动生成图像像素值矩阵的图像生成技术，使机器通过学习就能自动自发完成绘画创作。2018 年纽约佳士得拍卖行以 43.25 万美元的价格拍出史上第一件完全由人工智能完成的画作《埃德蒙·贝拉米肖像》（*Portrait of Edmond de Belamy*）。这幅肖像画由三位人工智能专家使用油墨、画布和深度学习模型算法完成，其实就是计算机根据系统存储的 15000张 14 至 20 世纪肖像数据集生成图像，通过风格学习和规范偏离生成艺术作品，画作右下方的作者签名位置是一个陌生的数学方程式。Obvious Art 创始人之一雨果（Hugo

说，"如果艺术家是创造图像的人，那么作者就是机器；如果艺术家是有意识进行表达的人，那作者就是我们"。同时，Photoshop、Corel Painter 等专业绘图软件，以及 Sai、Open Canvas、ArtRage Studio 等具有漫画功能的小软件，也进一步降低了绘画艺术的进入门槛，分解了画家的职能。

在音乐领域，乐队盒子（Band in a Box）、悠悠虚拟乐队（YOU Band）、库乐队（Garage Band）等数码音乐制作软件，通过预置大量的样本旋律、合成乐器样本，配合选择丰富的 MIDI 键盘、虚拟乐器和曲风类型，可以实现跨平台的数字音乐自动制作。

在新闻领域，强调事件元素和叙述过程的"华尔街日报体"渐显落伍，虚拟现实、动画、360 度全景视频等数字技术创新推动新闻写作变革，新闻游戏、VR 动画新闻等"新新闻"更看重受众对新闻的参与感和沉浸度。基于算法的机器新闻写作可以将人解放出来，让计算机程序对基础数据进行加工处理，从而自动生成完整新闻报道。新闻界预测未来几年内至少两成的新闻内容会由机器生产。

AI 技术也已席卷电影产业。自动编剧、自动剪辑、自动配音、自动字幕解放了人力，简化了生产过程。人脸智能编辑技术、特定物体或背景的生成技术、跨模态的匹配生成技术不仅提升了影片的视觉效果，也使电影作者身份和作者功能复杂化了。故事创作似乎不成难题，"大作家""鬼东西"等自动写作软件，不但可以自主生成故事大纲、人物名字、绰号、人设、核心情节，还可以根据提示词随机产生风格不同的短故事、描写句段，文学创作进入"机器量产"时代。在剧本创作领域，也已出现大量的自动编剧软件，创作者可以在界面内选择角色配置模式、时代背景、地域空间、元素类型和主题色调，创作变成一个对"傻瓜万能软件"反复选择、综合生成的线上操作过程。《阳春》（*Sunspring*，2016）、《并非游戏》（*It's No Game*，2017）和《白日梦想家》（*Zone Out*，2018）这三部短片被视为"AI 当编剧"的产物，它们的对白都是由一个名为本杰明（Benjamin）的人工智能编写的。

2006 年，丹麦导演拉斯·冯·提尔拍摄《真假老板》（2006）时，声称自己首次启用被称为"自动视觉"（Automavision）的随机自动摄影程序。他尝试将控制权全数交给计算机，将影像从人为惯性的美学中解放出来，以实现自由无羁的创意。由程序选择场景的摄像机设置和录制声音的方式，计算机随机改变倾斜度、焦距、位置，进而影响取景和声音效果，生成了许多跳脱的、不规则的构图。随机性引入镜头之间的过渡后，造成了频繁的跳接和错误的连续性，控制色彩强烈的现实"表象"几乎消失了。这种依赖计算机技术的摄影过程，与其说是一种反权力、反控制的"机器自治性质的艺术生产"，不如说是基于算法的影像实验。虽然在架设、选择机位等环节，彻底清除人的创作因素是不可能的，但技术因素对影像生产的影响的确增强了。因为人工智能电影采用了独特的制作方法，电影作者必须掌握一系列技术上独特的语言知识，才可能实现机器学习和神经网络的生成。电影领域的人工智能运用同时改变了影像的质感和叙事的方法。[①]

① Priya Parikh, "AI Film Aesthetics: A Construction of a New Media Identity for AI Films", *Film Studies*, 2019, 4 (16): 32-33.

（二）网络社区与集智共享

1. 新作者属性

互联网形成了大量结构化的电影粉丝社区。通过网络提供的海量再创作资源，和更自由、便利的发布渠道，影片制作、放映正变成一种任何人都可独立完成的事情。这种"创作"呈现出很多矛盾性特征：它既是评论，也是创作；既是文本盗猎，也有艺术创意；既是一种 DIY 娱乐行为，也是一种具有自发色彩的文化生产，观众和作者之间的身份界限更加模糊。这种变化在粉丝视频、同人创作、互动写作等现象中体现得非常明显，反映了网络粉丝社群创作具有的衍生性、分享性和业余审美性质，这进一步改变了电影作者的属性，使作者的任务由风格控制转向集智共享。

衍生性是同人创作的典型特征，反映了网络作者的模仿性质。同人小说现象在维多利亚时代就已存在，但发达的网络使其成为当下的一种更加流行的写作方法。《风逝》（*The Wind Done Gone*）是作者爱丽丝（Alice Randall）从西娜拉（Cynara）① 的角度对原著《飘》的重述，它复制了玛格丽特·米切尔的人物和场景，但改变了局部的事件、情节和风格；《60 年后：穿越麦田》和《麦田守望者》的情节架构、人物性格惊人相似，甚至新"作者"J. D. 加利福尼亚（笔名）都是对原作者名字 J. D. 塞林格的模仿；一些博客写手尝试以伊丽莎白·贝内特、达西、宾利和卡洛琳等不同角色为视点重写《傲慢与偏见》，这样网民就可以每天在网络上重读简·奥斯汀这本广受欢迎的杰作；E. L. 詹姆斯受斯蒂芬妮·梅尔（Stephanie Meyer）《暮光之城》启发，创作了大受欢迎的《五十度灰》，2015 年被焦点电影公司改编成电影后，又出现了《五十度黑》《五十度飞》等衍生电影作品。全球"星战迷"预估近千万人，自 2002 年以来，一项名为"星球大战粉丝电影奖"（The Star Wars Fan Film Awards）的比赛，会收到来自全球各地的"星战"衍生视频。在一个域名为"Fanfiction. net"的同人作品发布平台，迄今为止已有接近 8 万个哈利·波特同人故事作品，它们涵盖了对 J. K. 罗琳原作的前传、续集撰写和改写、复述等各种形式的扩展性创作。

网络发挥超级平台优势，也使艺术创作往交互方向推进。2014 年，《云图》作者米切尔（David Mitchell）尝试与社交媒体合作，开创新的创作方式：他通过个人推特账号每天早上 7 点到下午 5 点发布 20 条推文，每条推文不超过 140 个字符，将复杂棘手的现实处理成快速、碎片、连续性的"电子布告栏分享文字"。这部名为《正确的排序》（*The Right Sort*）的新媒体小说由 300 条推文构成，篇幅长约 6000 字。② 布希曼（Jay Bushman）在一项名为"松鱼"（The Loose-Fish Project）的公共实验故事创作计划项目中，陆续开发出#SXStarwars/Cthalloween/The Talking Dead 等大受欢迎的推特集智

① 西娜拉为英国著名诗人欧内斯特·道生（Ernest Dowson）诗歌《西娜拉》中的人物。《乱世佳人》（*Gone With The Wind*）的书名源自《西娜拉》中的名句"I have forgot much, Cynara! gone with the wind……"

② "David Mitchell Tells Twitter Story"，*Benedicate Page*，https://www.thebookseller.com/news/david-mitchell-tells-twitter-story（2014-7-11）[2022-8-3]．

故事创作项目。以 Cthalloween 项目为例，网友可以从"解谜的教授""受难的艺术家""可疑的公民"和"乱伦的信徒"中任选一个角色进行创作，万圣节当天使用#Cthalloween 标签标记所有故事，利用推特、脸书或博客等在线方式与全球网民分享。这些新媒体平台的故事创作，情节结构、人物关系不如传统故事严密精致，但因为新媒体创作平台的交互性特征，每次写作都会堆叠出新的创意、角色和故事氛围，创作因此也变得更自由、简单。最重要的是，作品刊布、演映的空间不成问题，创作自然没有了准入门槛；因文本在反复互动间完成，作者与读者的界限日渐模糊，创作很大程度上变成一种群体游戏，传统的作者署名惯例也被打破了；网络自带的"热点效应"和"吸粉需求"，使改编、重写、重演、续写等狂欢性"创作"活动方兴未艾，传统上那种独立的、原创性的专业实践被一种交互性的、共享式的文创活动取代了。短短几个月之内，史蒂芬·金（Stephen King）的畅销小说《末日逼近》（*The Stand*）被推特用户反复改编，广播剧《世界大战》（*War of the World*）被重制多次，人们热衷于从流行电影（如《魔戒》）和热播剧集（如《广告狂人》《权力的游戏》）中挑选角色，联手进行故事接龙游戏，创作变成一种人人皆可参与的互动游戏。[①]

分享、交流是同人创作和粉丝视频制作的另一个显著特征。观众制作视频的本质是重看，读者写作同人文的本质是重读，他们的创作带有鲜明的交流色彩，目的不是营利，而是粉丝社群内部的交流。20 世纪 70 年代，迷恋《星际迷航》宇宙的粉丝已经开始重剪作业，把 VHS 格式的录影带"作品"配上当时流行的音乐，邮寄到各地分享重看的喜悦。2013 年，纽约电影博物馆组织了一个"超级剪辑"视频展映单元，通过分享自己对源文本的再加工成果，唤起粉丝群体共享的知识和文化，满足同人圈的"创作"交流乐趣。各大视频共享平台兴起以后，为这种分享交流提供了更宽广的空间。2012 年，由数百名星战粉丝协作完成的《星球大战：未删减版》（Star Wars：Uncut）就是在 YouTube 上发布的，这部大型粉丝合作作品涵盖了真人、黏土动画、定格动画、剪纸、游戏（包括 RPG/AVG/TPS 等多种游戏形式）等多种形式材质。2020 年"新冠肺炎"疫情流行期间，Quibi 推出了《公主新娘》（1987）的连载重拍版，由乔·乔纳斯（Joe Jonas）、苏菲·特纳（Sophie Turner）、蒂凡尼·哈迪斯（Tiffany Haddish）等几位好莱坞著名演员利用家中的简陋设备，重拍了电影中的部分场景。[②] 这些事件充分显示了粉丝视频制作的公共艺术特性。

最后，粉丝视频具有业余审美性质。一方面，由于多数智能手机都具有视频剪辑功能，观众可以自如地从元视频（电影、剧集、动画和网络视频节目）中剪切片段，经过重新剪辑、混音，完成"粉丝视频"（fan vidding）或"视频混剪"（supercut）制作。这种流行的视频制作方式相当于初级混剪练习作业，影像素材是回收、再利用性的，创作过程就是拼贴、混合、模仿，"山寨"色彩非常浓厚。另一方面，多声道、数字化、Web 2.0 和各种各样的软件程序开发、视频自主发布技术，使视频创作一定程度

———————

① 安德莉娅·菲利普斯：《跨媒体叙事制作圣经》，曾雅瑜译，大写出版社，2016：121。

② Emma Lynn，*Fan Remake Films：Active Engagement With Popular Texts*，A thesis submitted to Bowling Green State University，2021：45-46.

上实现了完全"自动化"，人对制作效果的"控制"非常弱。粉丝视频想要表达的是基于对电影的狂热而产生的奉献和尝试精神，任何粉丝只需要乐于分享、有热情和创意，不需要尖端技术和雄厚资金，就可以成为"电影"的创造者，业余审美和人工就是其身份标识。这是一种 DIY 美学，目的不是为了替代原作的地位，而是一种尊重和热爱的表达。在一个粉丝视频制作官方网站"王牌制片家"[源于电影《王牌制片家》(*Be Kind Rewind*，2008)] 上，列举了成为 Sweding（一个"业余电影翻拍"的术语）的八条规则（Eight Rules of Sweding），再次强调了这种业余色彩：①必须基于已经制作完成的电影；②长度范围为 2～8 分钟；③不得包含计算机生成的图像；④基于距今不到 35 年的电影；⑤特效必须限于摄影机特技；⑥使用人创造的声音效果；⑦搞笑。①

图 4-7　《星球大战：未删减版》画面

图 4-8　《星球大战：未删减版》画面

　　粉丝变身制作者、大规模参与视频制作的现象，造成了作者和观众的某种紧张关系，也改变了作者群体的结构。我们既可以说电影作者的队伍壮大了，也可以说观众的视听素养提高了。在这种背景下，职业电影制作人在创作时不得不考虑当代网络文化和参与性、流动性和业余审美性质，弱化对作者风格的控制，自由、流畅地利用各种媒介和艺术形式，为粉丝群体的衍生制作（或是参与式观看）预留线索。许多新导演都是从音乐视频（MV）行业开始他们的职业生涯，"擅长将图像切割成声音节奏，或将音乐形式形象化"。一旦他们进入故事片制作领域，他们就会将 MV 作为一种超现实形式，考虑如何在屏幕激增、应用程序泛滥和社交媒体无处不在的时代，为电影找到更新颖的视听策略和陌生化的观影体验，来克服当前观众视觉过载的问题。在奉俊昊、大卫·芬奇、戴夫·迈尔斯（Dave Meyers）、巴里·詹金斯（Barry Jenkins）的影片中，我们都能感受到隐形的 MV 风格或音乐在电影创作中的重要地位。②

2. 新创作方法

　　在创作主体上，出现了一批"新导演"。在欧美，昆汀·塔伦蒂诺、索德伯格、诺兰、索菲亚·科波拉等一批生于 20 世纪六七十年代的年轻导演，于 90 年代开始崭露头

　　①　Emma Lynn，*Fan Remake Films：Active Engagement With Popular Texts*，A thesis submitted to Bowling Green State University，2021：21-22.

　　②　Carol Vernallis，et al.（ed.），*Transmedia Directors：Artistry，Industry and New Audiovisual Aesthetics*（NY：Bloomsbury Academic，2019）：4-5.

角。作为一代"多媒体宠儿""影迷",他们通过电视节目和录像带、DVD 接受影像教育,获得电影史知识,又具有丰富的跨媒体工作经历,这使他们的电影在追求复杂化、高智力叙事的同时,视听语言留有电视剧集、MV、动漫、电游和低成本剥削电影等观影经验的痕迹。得益于父亲弗朗西斯·科波拉无处不在的大师光环,索菲亚中学时代就取代薇诺娜·瑞德(Winona Ryder),饰演了《教父 3》中的一角。再次投身电影之前,她曾在香奈儿实习,做过香水品牌的广告代言人和广告摄影师,创立了一款日系少女服装品牌 Milk Fed,还曾出现在不少音乐视频中。这些经历使她的电影表现出明显的跨媒体特征,更在意影片的视听风格和情感品质,强调"节奏、姿态、气氛和情绪而非故事",注重"通过灯光、色彩和镜头位置的组合营造独特的外在气质"。①

新一代的创作者知道如何利用网络,那里潜藏着大量的"隐形作者",他们是未来电影革命的发动机。电影创作的网络思维有助于跳出窠臼,发现新的创作路径和创意火花。韦斯·安德森的故事是跨媒介的,活跃在电视广告、预告片、网络短视频、粉丝角色扮演游戏(cosplay)和在线视频的各种安德森风格模仿者说明,他电影创作的很大一部分推力来自网络。大卫·林奇自《穆赫兰道》后即把主要精力投入到网站 www. davidlynch. com 上,通过互联网与影迷互动,将网络社区作为收集创意、联结观众的窗口,不断反思技术、媒介发展如何改变作者在创作中的位置,进而调整作品的呈现方式。理查德·凯利(Richard Kelly)为处女作《死亡幻觉》(*Donnie Darko*,2001)建立了一个网站,根据粉丝所能回忆的电影细节,将他们分成不同的级别,每个级别赋予不同等级的权限:获得不同角色的额外背景信息,以及剧中《时空旅行奥义书》所提及的时空旅行、离线宇宙的更多信息。三年后,出品方福克斯公司还释放了影片的导演剪辑版,鼓励观众在网络世界寻找更多影片线索,在电影意义和媒介环境之间建立更紧密的联系。

在中国,这些新作者被归结为以"互联网+电影"为旗帜,以"新生代跨界"为特征的"中国电影新力量",韩寒、邓超、陈思诚、郭帆、田羽生、路阳、肖央、徐峥、饶晓志等导演被陆续划归入队。除此以外,还有一大批初入电影行业的新导演,如周可、吴楠、崔斯韦、杨明明、章笛沙、杨荔钠等,此前仅有短暂的短片、纪录片、广告片创作经历,或从事过有限的剧情片编剧、表演、美术、摄影创作。另一些长片经验空白的陈晓明、徐顺利、李依理、白雪、史昂、相梓等影人,要么受过北京电影学院、南加州大学电影学院等名校的科班训练,要么创作的短片或广告片在国际大赛中有亮眼表现。这是一代出道伊始就具备市场定位能力的电影创作者,戏剧、电视、短视频、图片等领域的跨媒体实践经验,以及网络影像世代丰厚的视听素养,使他们的创作在时尚的视听、鲜活的人物、成熟的类型和自足的叙事中,展现出对市场的高度适应能力,以及对技术的充分运用意识。

具体到电影导演工作的三大具体内容,这些新作者在指导剧作(叙事)、指导演员(表演)等的过程中,工作方式又发生了哪些具体变化呢?

① Carol Vernallis, et al. (ed.), *Transmedia Directors*:*Artistry*, *Industry and New Audiovisual Aesthetics*(NY:Bloomsbury Academic, 2019):77-78.

首先，叙事层面。

电影艺术的生命力在原创，创作者对情节、人物和形式的原创性构思，是区分一部好电影和另一部好电影的关键。但今天的变化显而易见：很少有故事是原创的，再现事实的拟实片和再现影史的迷影片成为选题主流，再加上根据热门游戏、热播节目和畅销动漫、流行歌曲等改编的所谓"IP 电影"大行其道，这些原创成分微乎其微的电影，本质上都是对既有材料的"再开发"，原创力在创作中的价值已大大弱化。

今天，导演在故事层面时常面临两个选择：一是寻找可以将商业价值最大化的超级创意。一旦找到可以被打造成"系列跨媒体"作品的超级 IP，通过技术更新和创意修正进行粉丝迁移，便可在老故事里发现新的题材生长点。美国学者金德（Marsha Kinder）称之为"娱乐超级系统"，即《蝙蝠侠》《忍者神龟》《星际迷航》《X 档案》等流行叙事表现形式之间的"复杂互文关系"，"它们跨越电影、电视、漫画书籍和数字媒体，这种迁移是现代媒介集团横向整合的必然结果"。[①] 以近年来的新作为例，《小飞象》（1941/2019）、《奇幻森林》（1967/2016）、《阿拉丁》（1992/2019）和《魔女嘉莉》（1976/2013）、《最长的一码》（1974/2005）均是以旧化新，片名、人物和核心情节的"盗猎"痕迹明显；《格雷特与韩赛尔》（电影 2020/电视短片 1982）、《我知道你去年夏天干了什么》（电影 1997/剧集 2021）、《唐顿庄园》（电影 2019/ITV 剧集首季 2010）、《大侦探皮卡丘》（电影 2019/游戏首发 2016）对已有电视短片、剧集和电子游戏进行跨界改编和变形转译，在不同艺术形式的转化再生中，完成旧内容的"再媒介化"（remediation）改造。而《七号房的礼物》（韩国 2013/土耳其版 2019）、《老男孩》（韩国 2003/美国 2013）、《亡命驾驶》（美国 2011/印度 2018）、《无间道风云》（中国香港 2003/美国 2006）、《小森林》（日本 2014/韩国 2018）、《我的女友是机器人》（日本 2008/中国 2020）、《阳光姐妹淘》（韩国 2011/日本 2018/中国 2021）等近年越来越多的翻拍，则致力于让主题、故事和角色穿越不同的文化，在复制和变异中产生新的艺术变量。如果说经典电影创作的灵魂是"原创"，创作者冥思苦想构思新形象、新剧情，挖掘还未曾被改编的"第一手材料"，数字电影创作的核心似乎变成"做旧"，通过"炒冷饭""蹭热点"，找到一个可以被反复开发、重复利用的超级创意。

总而言之，"跨媒介增生"已成电影创作的惯例。一方面，通过多次重拍实现叙事增生，一个故事生出 N 种结局。意大利电影《完美陌生人》（2016）引发多国翻拍，三年内出现了韩国、波兰、德国、西班牙、墨西哥、中国的 6 个版本，同一故事在不同文化中被反复创编。另一方面，通过跨领域改编实现媒介增生，一个故事派生多种形态。自奥尔科特的小说《小妇人》于 1868 年初版以来，同样的故事在不同的媒介中转化，已衍生出电影、电视剧和动画等领域的 17 部"跨媒体叙事作品"，仅电影就多达 7 部。这些"超级创意"之所以能够穿越历史、文化（国家）和媒介的藩篱，

① Eilen Meehan, "Holy Commodity Fetish, Batman!", in Roberta Pearson & William Urrichio (ed.), *The Many Lives of the Batman* (New York: Routledge, 1991).

关键在于开放性的集智创作替代了专业性的个体原创，创作者拓展了"跨媒体、多文本叙事的可能性"，解决了原来单一文本的限制①。今天，跨媒介增生叙事已成好莱坞最常见的创作方式，诸如《星际迷航》《美女与野兽》这样的增生性创作早已司空见惯。

图 4-9 中国香港电影《无间道》画面

图 4-10 美国电影《无间道风云》画面

图 4-11 《小妇人》1949 版"读信"场景

图 4-12 《小妇人》2019 版"读信"场景

导演工作的另一个选择是打造可以使观众规模最大化的超级文本。电影制作就像拼字游戏，创作者尝试将不同领域的素材拼贴集成，或将不同作品的片段、元素串连，完成一个超越单一媒介和完整剧情的超级文本。每一个被"串"起的片段如同一个超链接，对应来自不同知识社群的观众，导演通过多种艺术文本借用、多个媒体领域整合，创造出一种无比丰富的资料库，其工作重心变成组装、串联一个供影迷、游戏玩家、解谜益智爱好者等解颐娱乐的超级平台。这种"片段式文本"的结构越碎，观众越需要花费心力寻找链接的出处，这为漫游型观众提供了在可重复利用的数字资源中进行知识冒险的快感。这种关联需求创造了观影的互动工具，满足了观众在琳琅满目的视频消费中进行"知识考古""沟通交流"和"介入故事"的兴趣。② 只要点击搜索引擎、翻阅相关书籍或浏览电影片段，一部影片的信息容量就被扩展成几部影片。

这种具有"后现代"风格的超级文本，在 20 世纪 70、80 年代曾风靡一时，相继

① 周清平：《"互联网＋"时代的现代影像艺术》，新华出版社，2017：39-41。

② 安德莉娅·菲利普斯：《跨媒体叙事制作圣经》，曾雅瑜译，大写出版社，2016：71-80。

涌现出《巨蟒与圣杯》(*Monty Python and the Holy Grail*，1975)、《小银幕大电影》(*The Kentucky Fried Movie*，1977)、《空前绝后满天飞》(*Airplane！*，1980)、《笑破铁幕》(*Top Secret！*，1984)、《白头神探》(*The Naked Gun：From the Files of Police Squad！*，1988)、《反斗神鹰》(*Hot Shots！*，1991)、《奸情一箩筐》(*Fatal Instinct*，1993)、《惊声尖笑》(*Scary Movie*，2000)、《灾难大电影》(*Disaster Movie*，2008)等影片。近年来，《好莱坞往事》(*Once Upon a Time in Hollywood*，2019)、《王牌特工：特工学院》(2014)等片同样循此故道，往融合、组装、超链接的方向持续用力。这些影片片名或带有感叹号，暗示出浓郁的恶搞喜剧趣味，或内含"movie"一词，标示出创作上强烈的反身或后设特征。《奸情一箩筐》关联《本能》，《笑破铁幕》关联《冲出铁幕》，而只有看过《午夜凶铃》《我知道你去年夏天干了什么》《咒怨》《死神来了》《电锯惊魂》《鬼屋》等经典恐怖片，才更能领会《惊声尖笑》的奥妙。因为一部影片关联多部影片，一个故事嵌套多个故事，这些影片成为名副其实的超级文本。超级文本试图消除传统电影固化的等级制度和单向交流特征，功能超越了叙事与传播，转向为观众交流、发展和评估思想创造更好的条件。它们不像一部影片，而是一个电影资料馆，作品本身是由继承的历史资源和当前创作共同塑造的。这些影片内部存在多处关联"内容群"的节点和入口，搭建了一个个有形的数字化界面，观影过程如同俄罗斯套娃游戏，多个层面的互动、参照和阐述同时发生，使观影成为媒体融合时代一种富有智慧魅力的娱乐活动，也有人将其称为"网感""游戏化"或"交互性"叙事。创作者仿佛暗示了：如果你不是一个迷影者，就没有资格成为电影观众，理想的观看离不开广博的影像储备和积极的参与互动。

图 4-13　《好莱坞往事》画面

其次，表演层面。

由于数字技术和艺术观念的演进，演员的重要性降低了。在技术层面，演员塑造角色的任务被视效总监、特效化妆师等分解了。他们会反复研读剧本、进行角色设计，利用不断革新的数字技术和化妆素材，增强角色（尤其是半人半兽等数码形象）的艺术表现力。视效总监大卫·怀特（David White）承担了《沉睡魔咒2》(2019)中20

多个角色的设计工作，不仅致力于使角色与其生存空间相适应，还通过逐帧修复细节，提高角色动作在不同镜头中的匹配度。① 《霍比特人：意外之旅》（2012）角色塑造的效果，同样得益于维塔数码公司（Weta Digital）的创造性工作：技术员为每位数字形象建立了单独的模型、纹理和调色板，再加上各种聚酯橡胶材质的假肢、手工植眉技艺的创造性运用，咕噜等形象身上的血管、雀斑、疤痕、疮痂清晰可见。以往依赖演员在镜头前努力表演才能达成的艺术效果，部分已经交由技术实现。

近年来，硬件、软件和特效行业对人类生理学的理解有长足进步，数字技术在合成音视频和表情捕捉技术上不断取得进展，为"弗兰肯斯坦式"的数字演员的大量应用创造了条件。2015 年，数字人联盟（The Digital Human League）发布了用以构造、渲染人脸的技术数据。2017 年，华盛顿大学计算机科学家通过对已有图像资料进行神经网络分析，建立真人嘴唇、牙齿、皱纹等面部变化的数据库，逐帧修正嘴型和声音后，制作出汤姆·汉克斯、奥巴马等公众人物的数字化身，数字演员已经近在咫尺。2019 年，李安导演更进一步，首次实现了真人与数字人在《双子杀手》中的互动表演。这一制作过程耗时数月：在身体模型生成阶段，维塔数码公司对皮肤、血液流动、呼吸的动力学进行了广泛的研究，模拟了威尔·史密斯的牙齿构造、嘴唇嚅动方式、皮肤色素的平衡状况。为了获取视觉参考，制作团队甚至收集了 20 世纪 90 年代威尔·史密斯的剧照，及其在影片《绝地战警》（1995）、《六度分离》（1993）和剧集《茶煲表哥》（1990）中的表演片段。最终，维塔数码几乎使用所有计算机生成的人形生物作生物力学底盘，注入核心的数字骨骼和肌肉系统，创造了史密斯的克隆形象 Junior。动作捕捉过程则更加复杂，技术团队用一系列高分辨率的摄像机，扫描记录下前期史密斯面部健美操训练的过程，对他的每个手势和动作进行测量，逐帧研究情绪变化，并收集所有演员的外形信息，建立起庞大的数据库，以便为后续通过数字技术塑造出更完美的虚拟替身创造条件。

在这种技术条件下，真人演员相当于将自己的身体备份进了电脑，以备"不时之需"。这既带来了制作便利，也造成很多问题。这在动作电影领域体现明显：动画短片《武之梦》通过电脑将李小龙的动作生成数据档案，创造了李小龙与甄子丹在银幕上较量的"奇迹"。李连杰做出了拒演《黑客帝国 2：重装上阵》中炽天使角色的决定，他认为动作捕捉技术会造成动作被盗，"练了一辈子的武功，最后版权变成美国的了"。正因如此，电影表演的未来难以预估，一些演员可能会在生前就定期扫描自己的身体，存储不同阶段的数据，即使身故也能适应不同年龄范围的表演，同时可获得一笔出售形象的收入。但很明显，"数字复活演员"的表演始终是缺席的，因为表演艺术强调在场。

另外，数字表演的时间成本也相当惊人，在手动动画处理完善动作细节阶段，一

① Zoe Hewitt, "How 'Maleficent' Seque's Characters Drove Costumes and Special Effects Makeup", https://variety. com/2019/film/news/maleficent- mistress- of- evil- costume- design- special- effects- makeup-1203369886/ ［2019-10-16］; Trevor Hogg, "MPC Flies High with the VFX of 'Maleficent: Mistress of Evil'", https://www. awn. com/vfxworld/mpc-flies-high-vfx-maleficent-mistress-evil ［2019-12-26］.

个序列的微调可能需要花费数天甚至几个月的时间。《星球大战外传：侠盗一号》（2016）制作期间，工业光魔公司（ILM）为了将已经去世的演员彼得·库欣（Peter Cushing）在《星球大战4：新希望》（1977）中的总督塔金形象复活，需要先找到外形与库欣相似的英国演员盖·亨利（Guy Henry），对其进行面部表情、动作捕捉，与虚拟的塔金数字模型叠加，再逐帧进行调整，使亨利的动作与库欣的档案镜头素材一致。这项数字表演工作整整持续了18个月。①

总之，数字技术重塑了演员的身体，也改变了表演的方式。如同默片到有声时代的大变局，技术革命对演员的影响是深刻的、持久的。数字演员不但可以完成很多危险的高难度动作，还可以通过特定的观看装备和软件程序，实现与观众的各种实时互动，使角色与人以更智能的方式产生关联。无论我们称之为合成人（synthespian）、虚拟演员（virtual actor）、赛博明星（cyberstar），还是"永生演员"（de-aged, youthified），这种由纯数据制作而成的新兴演员队伍都在不断壮大，TA们越来越数字化，也越来越逼真传神。② 面对技术创造的"新演员"，李安的评价再次肯定了技术在未来表演创作中的重要性："我从未忘记他是一种技术效果，但我也相信他是一个鲜活的、有生命的角色。"③

语言上的智能化促使表演、结构和风格也发生了变化。由于镜头对表演的迫近、跟踪，演员的创作更具挑战性。导演移动摄影机的意愿超过调度演员，演员在画框内的活动位置有限；为了应付易分心的观看环境，"大头照"式的小景别增加，收缩的视野压缩了演员可资利用的表演资源，嘴、眉毛、眼睛等五官和微观道具成为捉襟见肘的表达材料，评价表演效果的标准也可能需要重估。大卫·波德维尔担心，镜头平均长度缩减到一定极限时，速度可能会破坏表演和空间连续性；同时，趋于极限的技术追求会使观众"产生每时每刻的期待"，过去导演们为高潮和悬疑时刻所保留的技巧，今天已成为普通场景的技术，始终处于"高位运行"的结构缺乏起伏变化，叙事变得更难了。④

与此同时，在艺术观念上，由于知识化、社群化观众的增加，技术对表演创作的介入，以及更新换代更快的偶像型演员成为银幕主力，明星光环不再，明星制难以为继，导演对演员的表演更加不信任，利用旁白说明角色、利用剪辑解释剧情的情况更加普遍，真人表演相较以往显得有些苍白。即使将漫威电影批评为"非电影"的马丁·斯科塞斯，在拍摄《爱尔兰人》时，面对76岁的罗伯特·德尼罗饰演时间跨度长达40年的技术难题，也不得不选择与工业光魔总监赫尔曼（Pablo Helman）合作，去创建新的电影表演。技术团队不仅要花两年时间浏览演员在老电影中的表演片段，还要创建一个程序，在海量视频库中甄别"换脸"是否处在正确的方向。

① Alexi Sargeant, "The Undeath of Cinema", *The New Atlantis*, 2017 Summer/Fall：29-30.

② Darryn King, "The Game-Changing Tech Behind Gemini Man's 'Young' Will Smith", https://www.wired.com/story/game-changing-tech-gemini-man-will-smith/（2019-9-24）[2020-5-12].

③ Anthony Ha, "Director Ang Lee Explains Why He Built a Digital Will Smith in 'Gemini Man'", https://techcrunch.com/2019/09/27/ang-lee-making-of-gemini-man/（2019-9-27）[2020-5-12].

④ David Bordwell, "Intensified Continuity Visual Style in Contemporary American Film", *Film Quarterly*, 2002, 55（3）：20-25.

经典电影时期的导演对银幕表演是绝对信任的。导演尼古拉斯·雷（Nicholas Ray）说，一个演员之所以超级，正因为他不是一个演员。所谓自然的演员，就是不用去演就能教观众完全信服的演员。演员的职责是要提供一种观看，而导演的职责即是要试着去寻获这种观看。看得出来，他关于演员的论调几乎是膜拜式的。库里肖夫"表演即剪接"的表演理论指出，剪接务必遵循演员的表演逻辑来操作。"剪接并无任何逻辑，只存在着一种内存于行动的逻辑。所谓行动，其实就是那个介于演员和剧本之间的潜在发展阶段，在这一阶段中，演员和剧本之间将会逐渐发展出一种彼此适应、相互调和的关系。"① 这些对电影表演的论述与经典电影时代大放异彩的明星文化、以明星制为核心的电影运作机制相适应，使表演形塑出的银幕形象自成一体，成为整个电影叙事不可或缺的重要部分。

但当前一些电影已充分表达了导演对表演的不信任。我们以《美国动物》为例，这部反再现语言的电影中，真人采访（有时采用字幕、声音解说）往往替代或补充演员的表演，以使语义更确凿无误。在另一些剧情段落中，演员的再现性表演、当事人的事后访谈和事件相关人的观点采访通过剪辑混合互动，使剧场体、访谈体和评论体三种语态互相印证。而在抢劫等核心事件的再现中，真实的当事人镜头被不断插入，如同真实人物与观众共同检视场景再现或事件回放，目的在于使剧情看起来更可信，但多时态"表演"空间的共存实质上拆解了再现真实的合理性。影片同时暗示了导演对剧本所供故事的怀疑。导演多次使用虚实同框操作，当事人与饰演当事人的角色同时现身，当事人越过时空障碍对角色再现场景的凝视，肢解了叙事架构的合理性。影像上同样违背主流电影的典范，视听上不是信息的叠加化表达，而是视听互相验证的重复性表达。②

图 4-14 《美国动物》访谈片段

图 4-15 《美国动物》虚构片段

如果我们比较一下今天的新片场与老片场之间的差异，参照数字时代导演创作实践的相关论述，便不难发现：电影表演创作已经发生了革命性变化。首先，作为一种介于电影和舞台之间的独特实践，表演捕捉的核心是将演员的动作和表情映射到 CGI 角色上，这改变了电影表演的性质。当一个演员饰演不同角色时，他只需要使动作有明显的"可读性差异"即可，演员外貌气质对饰演角色的影响大大降低，跨性别、跨

① 雅克·奥蒙：《当电影导演遇上电影理论》，蔡文晟译，五南图书出版公司，2016：281-287。
② 详细分析参看谢建华：《〈美国动物〉："反艺术"与主流电影的美学降格趋向》，《艺术广角》2018 年第 6 期。

年龄、跨种族的表演将更加自由。其次，作为一种负重的、无对手戏表演，数字表演是一种"受限"式创作，导演指导表演的过程更加复杂。一方面，演员必须穿着缀有小球的紧身莱卡衣，有时候需要戴上头戴装置，负重状态下如何释放身体，让身体运动一直处于镜头捕获区域之内，并保持对焦，这是一大难题；另一方面，由塑料脚手架、防撞护垫、密集位置标记点构成的简易表演空间就像一张空白画布，演员的动作和语言失去了空间的临界感。因为要给后期数字技术的"手术"预留位置，等待技术处理的景深部分形同虚设，现场调度几乎消失了。没有搭戏的"对手"、空间的边界和调度路线，表演变成一种"盲目的""受限的"创作。最后，导演需要把控人的表演特性和技术转译之间的微妙平衡，表演效果更加不确定。对于演员来说，现场工作主要是提供高质量的数据，而非对角色的细致诠释。鉴于摄制现场与故事场景相去甚远，需要演员发挥更多想象力，以便将动作定位到剧情世界中。对于导演来说，前期创作只关注演员在蓝箱内的身体运动，包括对演员头部和肢体运动、面部和手指以及语音的完整捕捉，后期动画团队利用数据再来添加纹理、颜色和服装，才能创造出最终的角色。导演激发表演能量时需要始终牢记特定的技术方向。[1] 因为无法评估最终的艺术效果，导演工作的主要内容变成监视器前的预估，现场"指导"的意味大大弱化。在这种情况下，我们已很难将某个标志性的表演同某位演员联系在一起；或者说，一个演员已很难创造伟大的表演时刻，他（她）通常只是技术运用中的一环，数字技术几乎没有给传统意义上的表演预留任何空间。

这是一种"后福特主义"的生产模式，对人力、物理材料、机械装置和空间（甚至包括拍摄、放映所需的各种空间条件）的严重依赖，工业流水线的系统性组织，都被一种高度自动化、智能化和虚拟化的"后福特主义"生产模式取代了。虽然福特主义的流水线工作体系在经典好莱坞模式的电影生产中仍然发挥作用，但当前大部分数字电影都可以被理解为"生物政治生产和非物质劳动的关键场所，因为它更依赖于创造性的合作，而不是福特工业生产的机械姿态，并且它所生产的东西，虽然有物质基础（在电影胶片、DVD 或数字硬件中），但本质上是非物质的、情感的和经验的"。或者说，"电影已经完全进入了生物政治生产的时代"，全球数字时代的电影生产关系被重新建构。"生物政治"（biopolitics）源自 20 世纪 70 年代福柯著作中的"生物权力"概念。作为一种整合和协调身体运动的生物政治模式，数字电影的生物政治生产强调的是其直接整合生命过程的技术装置性质，它记录并投射"表演者、技术人员和观众的生命过程"，他们的身体被"捕捉"并"直接陷入特定的技术组织模式"。这是一个冲突的场域，"一方面是身体的欲望和创造力，另一方面，它们在技术设备中被捕获"。[2]

① Adrian Pennington, "What Do Motion Capture Actors Actually Do?", https://www.backstage.com/uk/magazine/article/trends-and-intelligence-motion-capture-performance-66001/（2018-11-16）[2020-5-12].

② Michael Goddard & Benjamin Halligan, "Cinema, the Post-Fordist Worker and Immaterial Labour: From Post-Hollywood to the European Art Film", *Framework*: *The Journal of Cinema and Media*, 2012, 53 (1): 172-189.

最后，视听层面。

技术成为更显性的存在，电影语言具有越来越鲜明的炫技色彩。随着录制阈值的几何级扩增，制作过程中的软件转向，电脑不再仅仅只是图像处理工具，而是成为与人协作的创作者，这种人机合作创作无疑大大拓展了影像的表现力和创造力，电影视听拥有了更多面向的语言能力和创意手段。计算机介入使剪切粘贴更加容易，因此 MV化（快切闪切）成为数字剪辑的标志性特征。总之，空前的高帧率、连续性、运动感、自由度，数字技术在影像上创造的这种复杂性和精美度，已经使其走向纯粹的形式，为数字电影美学注入了崭新的技术质感。

一是节约叙事时间，提高运镜效率。

大卫·波德维尔曾将当代美国电影的视觉风格转变总结为"强化的连续性"，具体体现为：更快的剪切速度，长镜头的双重极限运用，以及对紧凑单镜头的依赖。他对镜头平均长度（ASL）进行了量化分析，发现从 20 世纪 30 年代到 90 年代，单部影片的镜头数从 300—700 个猛增到 3000—4000 个，平均镜头长度则从 8—11 秒遽降为 2—3 秒。20 世纪 90 年代末开始，有的动作片（如《移魂都市》）镜头平均时长甚至达到惊人的 1.8 秒。这造成了一大批叙事不连贯、风格碎片化的电影，它们形似预告片，创作者使尽全身力气吸引观众注意力，仍然无法改变廉价、快餐、失控的印象。① 这似乎印证了马丁·斯科塞斯的直感："过去十年发生的主要事情就是场景必须更快、更短。《好家伙》（*Goodfellas*，1990）有点像我的 MTV 版本，但即使这样也过时了。"②

速度的确是当代电影语言的一个重要指向。创作者将长镜头改造成具有镜头段功能的更大单位，原来需要换场、剪辑实现的角色交流、动作序列被限制在一个画框内完成，长焦与广角混合使用，跟踪演员的速度变化将动作切分成不同阶段，视觉节奏的张力也更加明显。因为宽屏画幅的普遍运用，原来需要长镜头实现的调度，在一个紧凑的单镜头内就可以完成。无人航拍、电缆悬挂式摄像系统、轻型摇臂、吊杆镜头大大提升了电影摄影的场景覆盖效果，斯坦尼康使近距离跟踪、运动更加流畅，镜头在对空间和人物的再现上更具效力了。《帕丁顿熊》（2014）开场设计就像一个工业传动装置，镜头紧盯被熊投进竹筐的橙子快速追移，直至酿出的一缸新鲜橙汁；《爱乐之城》（2016）开场镜头由天空摇至高架桥，逐一横移过拥堵在桥上的汽车长龙，落在一个哼唱歌曲的黄裙女士的中景上，随着她打开车门，镜头开始后退，越来越多的司机加入歌舞队伍，歌舞段落一气呵成。在《初恋这首情歌》（2016）开篇不久的一场戏中，少年康纳家道中落，被转入一所管理糟糕、学风混乱的教会学校，导演约翰·卡尼（John Carney）为了集中呈现康纳对这所新学校的负面感受，从街道到教室不足百米的通道被设计成一个橱窗，呈现聚众围殴、随地吐痰、目露凶光的同学，连同对混

《初恋这首情歌》片段

① David Bordwell, "Intensified Continuity Visual Style in Contemporary American Film", *Film Quarterly*, 2002, 55 (3)：16-17.

② Peter Brunette（ed.）, *Martin Scorsese Interviews*（MI：University of Mississippi Press, 1999）：155.

乱课堂熟视无睹、醉生梦死的老师，严苛死板的校长，精心组织在一个视觉序列内，镜头在康纳的主观视点和客观视点间快速转换，所有的剧情信息被放置在这个极具形式感的镜头段内，给人异常饱满的感受。

这种大开大合、节约时间的移动、跟踪，在经典电影时代被视为"大师级镜头"的标志，数字电影时代则已经司空见惯，更具强度的操控细节则构成了对连续性语言体系指标的细化。大卫·波德维尔称之为"长镜头的副产品"，导演通过人物对镜头的遮挡和移动，形成画内剪辑效果。① 正如前文我们对《华尔街：金钱永不眠》和《放大》片段的分析，创作者往往由无关紧要的场景或角色开始，通过镜头的外围扩展运动，缓缓揭开整个场景的幕布。对焦与人体运动的结合，创造出景深变化的构图，镜头组织的过程同时也暗示了段落主题，不得不说这大大提升了运镜的效率。

二是以镜头的极限性运用强化技术的存在感。

<p align="center">《幽灵党》
片段</p>

"007 电影"《幽灵党》（2015）有一个长达 5 分多钟、多空间自由移动的开场，酷爱场面调度的导演门德斯再次以"连续跟踪"的视点，将这些分段的影像伪装成"一镜到底"的形式：镜头从墨西哥城亡灵节的一个硕大的骷髅头开始，电动伸缩大摇臂广角、环移、拉伸自如变轨，不仅交代了故事的空间场面，也建构了超动感、高视野的开场氛围。人物成为接下来镜头运动的主要目标，反派入镜顷刻即走入景深的人群之中，为之后与主角的会合留下线索。主角邦德携一个美貌女郎正面入镜，镜头穿过密集的人群，转为背面跟拍，进入街边酒店。斯坦尼康接载演员后，跟随人物穿过大厅进入电梯，再入房间内景。留下一句标志性的"很快就回来"后，邦德翻出阳台、穿过屋顶，镜头随之横向越过墙壁，先是正面摇移，再尾随跟拍直至主角停步，将步枪瞄准马路对面窗户内的猎物。对面楼房被轰炸，邦德脚下的屋顶垮塌之后，经过一系列规范蒙太奇组接，镜头终于在叙事体系中找到合适的位置。在开篇这一段精心编排、巧妙转接的运动段落中，镜头的移动如入无人之境，不但在空间上可以自如接驳，也可以自由处理与人物的位置关系：一会儿逼近邦德，与他建立亲密感；一会儿又可以保持距离，使他成为一个具有独立性的观看对象。无论如何，镜头总在运动和跟踪，它既不代表观众，也不代表上帝，更不代表角色，它只代表镜头自身。导演没有给它在叙事中找到合适的位置，只想时刻提醒观众摄影机无声的存在感。

肯尼斯·约翰逊将这种彰显技术魅力的"无动机"运镜称为"漫游镜头"（wandering camera）。他说，"镜头作为一个叙事实体独自漫游的时刻，电影就不再通过角色视点支撑故事"，镜头凸显的是"独立的视觉权威"。大卫·波德维尔呼吁人们关注这种摄影机的运动，他认为这种运动镜头将注意力作为一种独立的存在，不同于其在电影话语中的传统功能。② 这种在艺术电影中比较常见的"漫游镜头"，往往用来揭示作

① David Bordwell, "Intensified Continuity Visual Style in Contemporary American Film", *Film Quarterly*, 2002, 55（3）：18-20.

② Kenneth Johnson, "The Point of View of the Wandering Camera", *Cinema Journal*, 1993, 32（2）：51-52.

者活动的痕迹，显现自然和建构的短暂冲突。但在主流电影的实践中，摄影机显然既不想带观众穿越时间和空间障碍，吸引观众在单调的视像组织中寻找真理，也不想拘泥于描述现场、筛选人物、记录具体的场景信息，它的隐藏和暴露往往独立于情节单元，多数情况下它对人物的附着或分离是无机的。摄影师规划镜头运动时对各种规则的蓄意破坏只能说明：视听语言呈现出一定的炫技色彩和感知倾向，镜头独特的在场感强化的是数字技术的超能力。

摄影机已经无处不在。在《杀破狼2》《惊天营救》《荒野猎人》《冬荫功》《人类之子》《鸟人》《辣手神探》等影片中，不管是走廊、街区的追逐，还是密林、战壕、楼层间的穿越移动，镜头对角色的跟踪已经超越再现本身，成为一种纯粹的形式。无论是渲染人物心情、表现人物位置关系（如会议室、餐桌场景中的环形人物群）的360度环移镜头，还是摇臂镜头对人物脸部的快速定位，或手持抖动、超慢镜对人工性的强调（如《坠入》开篇），电影语言很大程度上沦为华丽的技术展示。有人说这是矫情的电影，它强行改变了人的观看方式，将我们的注意力从剧情转移到对语言极限的超越。以中国香港电影《大事件》（2004）为例，杜琪峰用将近7分钟的长镜连缀多个独立空间，摄影机追随人物从巷道升到楼内的居室，再下移、推近至路边的车厢内，然后自由游弋于复杂的人物群，清晰展现巡逻的协警、一群悍匪、蹲点的便衣、电视记者以及街边的居民之间的空间位置，将动作、台词和空间走位巧妙编织其中。当镜头突然背离人物、反向运动，或放弃与人物建立的亲密关系，随意穿行于枪林弹雨中，它就扮演了独立的视觉权威角色。或者说，镜头既超级写实又过度审美，视听技术与人文体验之间的鸿沟拉大了，这也是造成"有骨架无血肉""虎头蛇尾""形式感过重"印象的重要原因。

《人类之子》
片段

《大事件》
片段

三、复访机制

虽然说"没有一种风格在本质上优于其他风格，完美的艺术在任何题材和风格中都是可能的"（夏皮罗），但风格的形成毕竟是作者意志的体现，它反映了作者创作的主观能动性。一旦技术分解了传统作者的职能，网络改变了创作的性质，电影艺术是否变成聚合、混成和协作的结果？一个分化的电影作者身份是否意味着电影的作者体制将难以为继？是否会加速艺术风格的解体？认识这个问题，不妨从近20年流行的翻拍、改编、重制、续集、前传等多种形式的增殖性创作入手。[①]

（一）认知的旅程

创作上的重复现象和由此带来的作者弱化问题，一直是产业实践和学术研究的焦点之一。制作者基于2010年以来票房最高的30部影片中只有《冰雪奇缘》"算得上原

① 本节内容参看谢建华：《复访机制与电影艺术的"杜尚时刻"》，《电影艺术》2022年第1期。

创"的事实，推衍出"重启比创新更成功"的结论；① 媒体从预算限制和观众覆盖的角度，推测在单一市场获得巨大商业成功的电影（电视）资产将会通过频繁翻拍为跨国改编"提供更合适的主题和题材"；② 评论家则从艺术本体论出发，认为依赖"残存品"（the junk that's left over）维持电影生产暗示了"电影的终结"。③

着眼于流程描摹的"重演"（encore/re-enacting）、"重制"（re-working）、"重组"（retool）、"重做"（redo）、"重映"（replaying）、"再版"（reissues），与立足于文化批评的"翻新"（retread）、"改装"（makeover）、"再生"（revival）、"复古"（retromania）、"复制"（duplicating）等词语，作为电影"重启"（reboot）现象的替代概念频繁见诸行业、媒体，既强化了由数字化、全球化和集团化推动的"后制作时代"（a new historical period of "post-production"）④ 的正当性，又凸显了原创与重复在电影生产中日趋加剧的矛盾。面对电影领域日渐频繁的"重启"行动，我们的认识经历了一个从"终结论"转向"存活论"、从艺术创作转向视觉实验、从学术话语转向行业实践的历程。

1. 文化批评

我们可以在全球文化批评里找到很多对重制现象的负面描述："好莱坞在艺术世界的特洛伊木马"（Hollywood's Trojan horse into the art world）、"美国的廉价伎俩"（an American cheap trick）、"自我蚕食"（self-cannibalization）、"艺术惰性"（artistic laziness）、"排泄物"（excretion）、"垃圾回收"（junk recycle），如此等等。⑤ 在重制最为流行的恐怖片领域，柯莫德（Kermode）将其比作"饥饿的食人者吞噬并反刍自己的内脏"。⑥《综艺》杂志批评这种"衍生失败的电影"只会在每一个层面抵消自己，组装和重复只能造成美学上的退步。⑦ 类似这样的批评不胜枚举：在《98 惊魂记》（1998）的逐帧翻拍中，范·桑特没能成为希区柯克，同时也没能成为他自己；《趣味游戏》（1997/2007）的自我复制，非但不能让哈内克凝成典范，反倒强化了电影作为一种

《趣味游戏》
片段

① James Luxford, "The Top Movie Trends of the 2020s", *American Express*, https://www.amexessentials.com/top-movie-trends-2020s-decade/.html［2021-8-10］.

② Muñoz-González, Rodrigo, "The Nostalgia Economy: Netflix and New Audiences in the Digital Age", *London School of Economics and Political Science*, 2017, (3): 230-241.

③ Constantine Verevis, "Remakes, Sequels, Prequels", in Thomas Leitch (ed.), *The Oxford Handbook of Adaptation Studies* (New York: Oxford University Press, 2017): 9.

④ Martine Beugnet, "An Aesthetics of Exhaustion? Digital Found Footage and Hollywood", *Screen*, Summer 2017, 58 (2): 221-222.

⑤ 参见：Joe Tompkins, "'Re-imagining' the Canon: Examining the Discourse of Contemporary Horror Film Reboots", *New Review of Film and Television Studies*, 2014, 12 (4): 380-399; Martine Beugnet, "An Aesthetics of Exhaustion? Digital Found Footage and Hollywood", *Screen*, Summer 2017, 58 (2): 221-222; Constantine Verevis, "Remakes, Sequels, Prequels", in Thomas Leitch (ed.), *The Oxford Handbook of Adaptation Studies* (New York: Oxford University Press, 2017): 9.

⑥ Mark Kermode, "What a Carve Up!", *Sight and Sound*, 2003, 13 (12): 12-16.

⑦ Dennis Harvey, "Halloween", *Variety*, http://variety.com/2007/film/reviews/halloween-2-1200556910/.html［2021-8-9］.

"高度矫揉造作媒介"的印象。① 只要坚持艺术原创的立场，"原版好、翻拍坏"就会成为批评的常识，"赝品""灰烬"就会成为可鄙的标签，"毫无意义的创作"就会成为引人共鸣的结论。

早在 20 世纪八九十年代，哲学家斯坦利·卡维尔（Stanley Cavell）和批评家苏珊·桑塔格已先后为这种渐趋"臃肿""颓废"的衍生性制作唱响了挽歌。他们指出，电影的"衰落"或"消失"之所以不可避免，是因为复制和剽窃的正当化标志着创作上经历的双重危机——既无力提供原创思想，也不能激发特殊的电影迷恋（cinephilia），翻拍潮正将电影推上一条"不归路"。②

2. 行业论述

行业受资本驱动，关心的焦点首先是营利。他们从大量本地热门影片被翻拍到邻近市场获得巨大票房收入的现象中得到启发，得出重制不但不会造成叙事崩溃，还有助于扩大观众范围，强化内容与制作模式的合法性，巩固原作生产商在全球市场的主导地位的结论。依循实用主义的产业研究逻辑，重制的经济价值就会得到大幅提升：即使不增加票房，也能降低财务风险。在大公司都寻求限制预算，以签订一个覆盖更广泛观众的联合制作协议的背景下，重制肯定是一个"高回报""低风险"的明智之选。

在市场策略的定位论述中，研究者进一步考察了重制生产中的品牌延伸原理，以及影响重制市场表现的权变因素。这些实证研究将其归结为一个能够识别重制风险、影响票房收入的"感觉-熟悉"（sensations-familiarity framework）模型。③ 总之，不必拘泥于新旧创作之间的线性替代关系，而是着眼于多个版本的增殖共存，我们需要考虑的是更加务实的技术性问题：中低知名度的影片是否更合适重制？技术和故事哪个是重制更看重的？新旧创作之间的间隔时间与其市场表现之间是什么关系？重制如何把握差异和相似的平衡点？作者因素会影响重制产品的购买力吗？这种研究取向最终的结果可能变成一本关于重制的制片手册。

3. 理论生产

随着全球范围内翻拍和改编现象日益盛行，20 世纪七八十年代以后，更多的学者开始参与论辩争鸣，使其成为一个更具批判性和衍生性的理论生产领域。从翻拍的界定、版本的优劣比较、互文考证和风格溯源，到制作商、营销商、粉丝和创意研发团队更加关注的著作权法问题，再到以"经典"为中心的文化能力批判和以重构、混合为特征的形式逻辑分析，这些林林总总的认知涵盖了理论、历史、工业、文化和美学的方方面面。

① Chelsey Crawford, "The Permeable Self: A Theory of Cinematic Quotation", *Film Philosophy*, 2015, 19 (1): 105.

② Susan Sontag, "The Decay of Cinema", *The New York Times Magazine*, 1996-4-25: 60.

③ Björn Bohnenkam, Ann- Kristin Knapp, Thorsten Hennig- Thurau & Ricarda Schauerte, "When Does It Make Sense to Do It Again? An Empirical Investigation of Contingency Factors of Movie Remakes", *Journal of Cultural Economics*, 2015, (39): 15-41.

这意味着重制问题从具象的工业实践类型向艺术制度、艺术本性等更广泛的话语场域转移。没有哪种看法是绝对正确的，也没有哪种认知是权威的，带着什么样的问题意识，就会得到什么样的结论。我们既可以说重制是一种重新想象经典文化，通过多重文体、类型和语言的互文寻找重看、重思和重释电影史的动力，也可以说它是一种反身语言，暗含了对电影制作和艺术本性的反思：现实材料作为创意来源被"耗尽"之后，电影是否正从现实本体论转向技术本体论？电影的物质基础、语言意识、经济逻辑和创意实践是否正处于全面竞争阶段？电影作者论是否已经失效？

（二）复访的"前理论"史

创作引人忧思的地方，恰是概念竞逐激烈的领域。德鲁克曼（Michael Druxman）在《再来一次，山姆！电影翻拍现象考察》（"Make It Again, Sam! A Survey of Movie Remakes"）一文中将翻拍分为"伪装翻拍"（the disguised remake）、"直接翻拍"（the direct remake）和"非翻拍"（the non-remake）三类；雷奇（Leitch）则以"改编"概念为基础，将这种再创作区分为"再改编"（readaptation）、"更新"（update）、"致敬"（homage）、"真翻拍"（true remake）四类。[1] 这些连续形成的概念和分类互相重叠，犹如"同一张底片的多次曝光"，原始影像的轮廓因而愈发模糊了。艺术史家塔塔尔凯维奇（Tatarkiewicz）因此说，进入任何领域前必须同这些"纠缠不清"的概念"搏斗"，以勘查概念迭变的理路。[2] 在引入"复访"这一核心概念之前，我们有必要爬梳"复访影像"的"前理论"史，理解符号学、作者论、文化研究等丰富的跨学科话语是如何被整合进电影重制实践的阐释中，又引发了怎样的歧解。

1. 引语和用典

引语和用典涵盖剪切、粘贴、插入等多种操作方式，目的在于通过对特定台词、角色、道具、场景或镜头片段的借用，唤起观众的链接欲望，将代码互文引申为更抽象的知识嫁接。典故的所指隐藏于当前故事的能指之后，需要经由观众的联想，才能脱离它的来源，变成本质、理念、态度和身份等更加丰饶的象征。因为典故的引申极其依赖观赏者的典故素养，即观众意识到索引材料的人为性质，并主动"将这种理解应用到当前电影中"[3]，就会产生意义延迟和无效表意的风险，加剧交流的不稳定性，使得用典成为一种兼具熟悉感和排他性的方法冒险。

以用典实践和引语美学去指涉影像上的再利用，强调的是以历史为导向的作者身份：历史是创新的宝库，不借助旧的，如何谈论新的？当张艺谋在《一秒钟》中引用《新闻简报》和《英雄儿女》（1964），保罗·施拉德在《第一归正会》（2017）中用典《乡村牧师日记》（1951），导演既在分享引语信息，也在分享引语出处。让原作中的人

① Emma Lynn, "Fan Remake Films: Active Engagement With Popular Texts", A thesis submitted to Bowling Green State University, 2021: 15.

② 塔塔尔凯维奇：《西方六大美学观念史》，刘文潭译，上海译文出版社，2006：11。

③ Bryce E. Thompson, "I've Seen This All Before: Allusion as a Cinematic Device", A thesis submitted to the Department of Cinema Studies and the Robert D. Clark Honors College, 2019: 4-9.

物面对此作中的场景说话，就是将原作者视为新作者的替身，因为引文行为中，重复性引述凸显的永远是原话的恰切性和原作者的重要性。典故因此是作者论的遗产，用典、引用是作者建立权威、原作维持正典的主要机制之一。因为新作者默认观者和述者对原作中的典故引文拥有同样的知识储备，用典也被视为作者和观众建立密切联系的通道。

图 4-16　《一秒钟》用典《英雄儿女》

2. 翻拍与改编

改编理论有悠久的历史。因为创作领域跨媒介、跨文化和趋同逻辑的盛行，翻拍和（再）改编已成为近年来阐释电影创意策略的核心词汇。但"改编"这一概念的着眼点在于新作与原作的承续关系，即后作在时间、地理和文化等维度对原作的更新，这使得以重复、增删和转化、扩展为不同特征的翻拍都被划入"改编"的视野。这一方面造成"改编"运用的泛化，重制、续集、前传等具有互文症状或亲缘关系的新创都被归为"改编"。事实上，《东邪西毒》（2008）等很多改编都以否定原作为诉求，叙事不需要任何先前版本的知识。另一方面，改编理论内含了对原作的优先定位，新作被认定为派生性的，比较两个文本异同、是否"忠实"传移成为考察的重点，"特别忠于原作的电影更好"的观念因而影响甚广。[①] 哈琴（Hutcheon）就在《改编理论》中强调："改编作品的观众参与了一个非常积极的观看过程。这是一种'双重解释'，观众在已知作品和改编作品之间来回剪辑。"[②] 但是，"已知作品"如果不止一个呢？如果文学改编和多版本翻拍混在一起，这个源文本就很难认定。《人潮汹涌》（2021）究竟改编自日本电影《盗钥匙的方法》（2012）还是韩国电影《幸运钥匙》（2016）？2020 年同时出品的日本动画、韩国真人电影《Jose 与虎与鱼们》，究竟源自同名日本真人电影，还是田边圣子的小说？丹尼斯·维伦纽瓦（Denis Villeneuve）导演的《沙丘》（2021）究竟源自大卫·林奇的影片《沙丘》（1984），还是源自弗兰克·赫伯特（Frank Herbert）的同名科幻小说巨作？如果没有一个系统分析改编的模型，就无法超越异同比较的僵化模式。在一个形象、语言和思想的循环系统中，原作与新作的关系

① Gordon E. Slethaug, "Adaptation Theory and Criticism: Postmodern Literature and Cinema in the USA", *Adaptation*, 2016, 9（3）: 428-430.

② Linda Hutcheon, *A Theory of Adaptation*（NY: Routledge, 2012）: 139.

并非线性更替而是共时循环，改编阐释的本质应该是"一个没有单一起源的多维文化事件"。①

我第一次见到他时 他刚从乡下出来

图 4-17 《东邪西毒》（2008）画面

3. 文本与符号

如果将电影、剧集、漫画和小说看作语言的话，发生在它们之间的翻拍就应被视为符号间重译的一种形式。如果说直译和意译、归化和异化等术语的引入，仅仅反映了这一阐释路径的隐喻色彩，近年来皮尔斯（Charles Peirce）、艾柯（Umberto Eco）、罗曼·雅各布森（Roman Jakobson）成果的系统引介，则进一步显现了语言学在分析此问题上的强大效力。当翻拍和重制被定位为翻译，意味着文本策略的部署和文化关系的建构成为创作者优先考虑的问题，因为：当叙事单位和角色网络从一种媒介译介到另一种媒介，两个文本就在相遇、冲突、融合中进行了价值交换，创作者既要开辟新的"同位素路径"，又要创设新的文化语境，以解决故事和认识"不吻合"的问题。总之，新文本要通过变形和转置，超越（trans-）原文的语义潜力。

翻译解决的首要问题是文化阐释。皮尔斯说翻译是解释的特例②，意义上的相似性只有通过解释才能建立起来；艾柯认为翻译上的"对等"就是在两种文化或两本百科全书之间进行"解释性选择"③；雅各布森细分了"语内翻译"（Intralingual translation or rewording）、"语际翻译"（Interlingual translation or translation proper）、"符间翻译"（Intersemiotic translation or transmutation）三种情形④，认为其意义建构效果有赖两种语言之间的协商，这种协商不仅与语言能力有关，而且与互文能力、心理能力和叙事能

① Pam Cook，"Beyond Adaptation：Memory，Mirrors，and Melodrama in Todd Haynes's Mildred Pierce"，*Screen*，Autumn 2013，54（3）：378-387.

② Nicola Dusi，"Intersemiotic Translation：Theories，Problems，Analysis"，*Semiotica*，2015，（206）：181-205.

③ Umberto Eco，*Mouse or Rat? Translation as Negotiation*（London：Orion Pub Co，2004）：5-7.

④ R. Jakobson，"On Linguistic Aspects of Translation"，in A. Brower（ed.），*On Translation*（New York：Oxford University Press，1959）：232-239.

力有关。所有这些语言学论述都在不同程度上表明：翻拍就是故事在不同媒介语言中的重新语境化。

文本策略的精确部署是翻译的另一项重要任务。因为所有的符号几乎都不等价，作者意图与文本意图也不等同，发生在文本系统之间的跨语际翻译过程，内在受制于文化和语言的动态本质，表面上呈现为文本各层次之间的填空机制和转换通道。翻译理论因而创制了一套系统的文本概念，用以考察跨文本编码如何在主题"保值"的前提下，实现从一个概念网络到另一个概念网络，从源文本到目标文本，从经典文本到副文本、二级文本、超文本的转换。在文本理论中，"即使旁观者也是文本"。①

4. 回收与存档

存档效应、回收视频、拾得影片和（再）挪用片段都是基于文化档案学的概念。将电影创作运用到档案学的实践中，意味着：首先，电影作为"文化记忆"（cultural memory）和"历史明鉴"（historical hindsight），记录的是个体和社会运作的轨迹，既是历史的文献，又是虚构的证据，生产的是关于历史被如何表达的知识；其次，电影是一种比任何已知的模拟或数字视频格式更有优越性的档案媒体，数字技术的发展使历史影像更有可能被作为一种档案语言来使用。

近年来，不少研究将重制、翻拍和引用现象置于文化记忆的框架内，致力探索活动影像档案的历史物质性。托马斯·埃尔塞瑟（Thomas Elsaesser）就认为，这种充满"自涉"（self-reference）和"自庆"（self-celebration）色彩的怀旧作品，往往对叙事本身不感兴趣，而是通过历史形成的档案版权赢取可观利润，将数字档案的再利用变成一种商品恋物主义。② 总之，这些不同时期拍摄的镜头被回收、安放在新文本中，形成一种叠加马赛克效应，既凸显了当代电影置身的复杂媒体环境，也预示着当前电影创作日渐强烈的档案语言意识，我们的兴趣正从心灵、观念、经验等思想层面，向词语、句子、隐喻、结构等语言层面转移。

（三）复访：类型与动力

无论引用、改编、翻译，还是文本、档案，上述概念的创制对过程、结果各有侧重，内置于不同的理论立场，但都包含了此类电影作者创作上的回访共性：回访为创作提供材料和方法，作品成为回访与混合的综合结果；在新作与前作之间，存在一个将共享的材料、再利用的形式和当下的媒体语境统一起来的艺术体制。

我们以"复访"为概念重释这些形式多样的电影重启现象，目的在于以共性描述探本溯源，祛除架设其上的层层意念，探明作者体制的核心内涵，阐明隐身现象背后的动机和本质问题。复访意即重新回访，复访影像既是一种对已存影像的再访行动，也是一种通过复访生成的影像，这一兼具名词和动词的概念暗示了电影创作的双重再

① Boguslaw Zylko, "Culture and Semiotics: Notes on Lotman's Conception of Culture", *New Literary History*, Spring 2001, 32 (2): 391-408.

② Thomas Elsaesser, "The Hollwood Turn: Persistence, Reflexivity, Feedback", *Screen*, Summer 2017, 58 (2): 237-247.

现属性：它既再现影像，也通过这些影像再现知识或知识范式，进而创造出新的艺术文本以及电影生产、消费的主体。

我们从作品的结构主义模型出发，尝试将复访影像划分为形式复访、文本复访和文化复访三种：

1. 形式复访

电影的形式系统包含了声音、色彩、调度、剪辑、场景、动作、镜头运动和叙述等视觉、听觉特征，构成了一部作品的"语言密码"。从默片到有声片，从黑白到彩色片，从2D到3D，从动画到真人电影，从剧集到电影，多数机械复制性的翻拍创造出来的都是两个平行文本，因为它们都是作者复访形式的结果。与共时性复访强烈的文化译介诉求不同，历时性复访强调的是新技术造成的美学差异，除了上述形式因素的改变，故事和思想层面几乎全盘因袭复旧。一种新的观看方式构成了复访的基础，创作者之所以重新演绎电影场景、构思镜头、设计声音、调整技术参数，实质是革新电影语言，在新的媒介环境和感知经验下创造出更具吸引力的艺术效果。

总体而言，以形式更新为主旨的复访电影，凸显了新技术在两个维度的美学改造效果。一是速度。人物台词的语速更快，运动镜头更多，剪辑速度更快，动作更加紧凑，这些致力于提升视听速度的做法几乎已成所有历时性复访的惯例。通过《小妇人》（1933/1949/1994/2020）、《傲慢与偏见》（1940/1995/2005）、戏曲电影《霸王别姬》（1935/2014）等不同版本的同场戏比较不难发现，镜头综合调度对空间整合、动作推进和台词缝合的作用在晚近创作中非常明显。在群戏和涉及空间转移的戏中，镜头跟踪人物，跳接繁复的空间，同步呈现密集的台词或极限动作，这种高饱和度的运镜大幅提升了视听的效能和流畅性，凸显了新作较前作更加高调、自由的语言诉求。二是叙述。人物动机更直接，语言和动作更具爆发力，矛盾加剧、主题外化、情绪饱和，形式复访最鲜明的美学后果，就是所有叙述层面的元素都被调动服务于更具应激性的观影体验。在新版《决斗犹马镇》（2007）中，男主不但面临干旱、还债、失地的危机，还是个残疾，导演不仅放大了他的人生困境，也通过台词、表情和动作进一步将他的精神世界表面化了。不管是彩色版、3D版、VR版还是数字版再创作，同场景、同段戏的整修重建就像技术修复，将创作焦点从内容转向形式，语言转向元语言，技术变易一直是复访影像的最强动力。

图4-18 《决战犹马镇》（1957年版）画面

图4-19 《决战犹马镇》（2007年版）画面

2. 文本复访

电影兼具物质和影像的虚实两性。当导演尝试用嵌入、互文的策略表达自我意识，

就是将世界文本化、创作语言化的开始。

文本复访依赖两个条件：一是电影的历史积累足够丰沛，形成了博物馆化的资源储备，这培育了博闻多识的创作者和迷影化的观众群，所有创作中的"独具匠心"都"似曾相识"；二是电影的数字化、网络化和各种制作软件造成的技术便利，一方面为电影史上越来越多的旧作提供了复访可能，另一方面愈来愈多的旧作成为回收、再利用的对象。在一个视频档案取之不尽、用之不竭的时代，在线引用文化（culture of on-line quotation）盛行，艺术家努力用文本定义文本，在一种开放文档中将自我意识引入既定影像流转中，创作的本质就是引用；影迷则通过重剪预告片（recut trailers）、混搭（mashups）和粉丝电影（fan-films）、引擎电影（machinima）等超文本形式回收历史影像，这可能鼓励双方以各种形式进行文本复访并随之互动。

基于作者复访的不同动机，形成了三种复访文本：

一是挪用。多数情况下，电影中的镜头都是一次性的，为了一个预期的画面而建造和摧毁造价高昂的场景在早期电影中更加常见。无论是城市轰炸镜头还是飞车追逐镜头，立足旧影像的复访、再处理而非重复实拍，就会终止我们对活动影像的"无休止循环和无理性消费"，提供一种"对电影工业传统、再现世界的标准语言的含蓄批评"。① 阿甘本据此建议，"没有必要再拍电影了，现在将根据电影图像制作电影"。② 伍迪·艾伦、昆汀·塔伦蒂诺对大量电影的复访挪用，并不意味着创意匮乏和制作惰性，而是影史成为百科全书、电影走向语言成熟的必要一步。

二是交流。居伊·德波的《景观社会》（1974）已经表明，视听系统之间、原始材料和叙述装置之间互相作用产生的巨大破坏力，可以被转化为具有离题、联想、非线性特质的艺术创造力。因此，新创作对老电影的复访不仅提供了一种电影相遇的方式，也提供了一种用电影创造电影的方法。《九》（2009）对《八部半》（1963）、《八部半喜怒哀乐》（2018）对《八部半》和《喜怒哀乐》（1970）、《红气球之旅》（2007）对《红气球》（1956）的复访，《艺术家》（2011）回访默片时代，《好莱坞往事》（2019）重返经典好莱坞时代，这些创作的本质就是当前创作对早期影史的一次"考古发掘"，它提供的不是现实触感，而是我们在新旧文本的相遇中对影史的迷恋。创作者强调的，是引文和正文的异质界面中形成的作者与观众的交流能力。

三是实验。在早期实验电影中，我们能发现很多被称为混剪、鬼畜鼻祖的短片，这些极具拼贴主义风格的创作，通过对旧影像的回收、并置和涂鸦，形成跳脱奇崛的表意效果和前卫灵性的形式策略。这种复访性创作极具实验性质，档案意识和装置取向构成了导演思维的两个重要特征。首先，复访实验影片的前提是让镜头成为档案。班纳（Fiona Banner）以《猎鹿人》（1978）、《现代启示录》（1979）、《野战排》（1986）、《全

① Claudio Celis Bueno，"From Spectacle to Deterritorialisation：Deleuze，Debord and the Politics of Found Footage Cinema"，*Deleuze and Guattari Studies*，2019，13（1）：75.

② Giorgio Agamben，"Difference and Repetition：On Guy Debord's Films"，in T. McDonough（ed.），*Guy Debord and the Situationist International：Texts and Documents*（London：MIT Press，2002）：315.

金属外壳》（1987）、《生于七月四日》（1989）等片为基础完成越战电影转录作品《南》（*THE NAM*）；普罗科特（Jen Proctor）不仅在《一部电影》（*A Movie*，2012）中回收了 2010 至 2012 年间的各式胶片，将其重剪转换为数码体验，也复访了康纳（Bruce Conner）1958 年同名作品中开创的视频涂鸦形式。① 其次，复访的主要手段是装置，装置思维突出体现为现成媒体材料在特定时空的重组逻辑。《24 小时惊魂记》（*24 Hour Psycho*，1993）将希区柯克《惊魂记》（Psycho，1960）以每秒两帧的速度重新播放，使得 109 分钟的原片延至整整 24 小时；斯特里普（Meryl Streep）的《他和她》（*Him and Her/Mothers and Fathers*，2005）从《克莱默夫妇》等众多广受欢迎的电影中截取部分片段，分别投至排成一列的六个屏幕播映，以突出好莱坞对父母角色刻画的僵化问题。《五年驾车旅行》（5 Year Drive-by，1995）对《搜索者》（The Searchers，1956）的实验处理，斯蒂芬·康诺利（Stephen Connolly）时隔 43 年对安东尼奥尼《扎布里斯基角》（1970）的再剪辑，《辩证法能断砖吗？》（*Can Dialectics Break Bricks?*，1973）对屠光启《唐手跆拳道》（1972）的"劫持"，这些创作者在复访文本上执行快进、倒带、暂停、慢放或重放操作，均指向电影语言的生成形式和电影本性，它表明：任何观看环境、播放介质和剪辑速率的变化，都将生成不同的电影作品。

图 4-20 《24 小时惊魂记》画面

3. 文化复访

跨文化复访具有相同的意图，就是为不同的观众提供适合消费的相同文本。早在 20 世纪 20 年代，泛欧企业"电影欧洲"（Film Europe）为抵御美国电影的市场主导地位，就曾通过重新剪辑、增删场景、制作字幕、提供本地观众熟悉的音乐伴奏等形式，提升进口电影的民族化程度。与默片在复访重制中具有的高度可塑性不同，20 世纪 30 年代末出现的有声片限制了重剪的范围，多语言版本（MLV）随之成为米高梅（MGM）、乌发（UFA）等大型片厂跨文化复访的通行做法。很多时候，针对异国观众

① MacDonald Scott，"Remaking a Found-Footage Film in a Digital Age：An Interview With Jennifer Proctor"，*Millenium Film Journal*，Spring 2013，（57）：84-91.

的新版与本国观众的原版制作时间相隔不久，使用相同的布景和制作人员，故事框架大体无差，新版甚至会直接搬用音乐、场景和镜头片段等原版材料。[①] 多语言版本的差异体现在角色、演员、空间、插曲等社会和文化特异性元素，有时会延伸到道具、服装和情节、台词、情绪的细微调整。近百年来，发生在好莱坞和亚欧国家之间的翻拍作业基本依循这样的路径，本质上都是一种跨文化复访。通过对前作的复访和改造，电影创作者解决了稳定的意识形态和变动的艺术形式、产品的标准化与差异化、收益最大化与风格最大化之间的矛盾。

跨文化复访隐含了大量的隐性地理代码和文化无意识表达。从英国的《奇谋妙计三金刚》（1969）到美国的《意大利任务》（2003），虽然故事大纲并无二致，但情节和人物已焕然一新，美国电影偏爱放大素材、丰富角色、将简单问题复杂化的传统尽显无遗。我们甚至很难看出法斯宾德《恐惧吞噬灵魂》（1974）是对道格拉斯·塞克《深锁春光一院愁》（1955）的复访，维斯康蒂的《沉沦》（1943）源自美国小说《邮差总按两次铃》（1934）。但今天，随着"全球散居"或"文化互联"日益突出，以及欧美影院藩篱的消除，跨文化输出的差异正不断缩小，文化改编不再是复访重制的重点。尽管列入吉尼斯世界纪录的意大利电影《完美陌生人》（2016）成为史上被复访次数最多的作品，但韩、日、中等国的再创作已相差无几。易言之，文化复访正向形式复访趋近。

（四）作为复访艺术的电影

对复访类型的分析说明：电影存在一种复访机制。复访是电影自设的疑问，暗含了创作者对电影发展的反思。一方面，作为创意来源的现实被全球媒体化浪潮消费殆尽后，重返影史是否为创意开发的最佳方式？另一方面，随着"新"观众规模日渐庞大、"老"电影库存增量迅猛，以返回、检索和循环再利用为特征的复访，是否为延续观众的终南捷径？如果艺术品的定义是保存的神话，复访是否为生成艺术、创造经典的有效语言？这些疑问最终指向作者本意，也是对电影本质的深邃思考。

早在1896年，百代公司就翻拍了《火车进站》，乔治·梅里爱在同年创作的《牌局》《浇花》中仿制卢米埃尔兄弟，《工厂大门》也被卢米埃尔兄弟重制了两次，这说明电影人的"刍故"与"翻新"行为几乎和电影起源一样古老。20世纪30至50年代，翻拍作品已经层出不穷，80、90年代被好莱坞翻拍的法国电影就多达40余部。[②]

复访并非电影的专利。在文学领域，莎士比亚的所有戏剧都有早期文学的影子，今天新创的戏剧戏曲几乎都是古典戏剧的"再版"，这些故事的运作奠基于每个观众熟知的经典。如果我们模糊叙述单位的界定，也许所有的故事都是复访创作的结果；但在微观层面上，它们的每一个元素又都是新的。复访不是为了重复，而是为了更新，

① Paola Maganzani, Stephen Sharot, "Transnational Cinema and Cultural Adaptation in Early 1930s Europe: The Four Language Versions of 'The Private Secretary'", *Screen*, Spring 2020, 61 (1): 29-33.

② Jonathan Evans, "Film Remakes as a Form of Translation", in Luis Pérez-González (ed.), *The Routledge Handbook of Audiovisual Translation* (London: Routledge, 2018): 160-169.

熟悉的形式因为被安置于新的语境而再次变得陌生，艺术才得以产生。这很容易让人想到作家博尔赫斯的反身小说《〈吉诃德〉的作者皮埃尔·梅纳尔》。"从未打算机械照搬原型"的梅纳尔创作的结果，仅仅是以他"更为丰富"的体验重写了塞万提斯的《堂·吉诃德》，"殚精竭虑焚膏继晷地用一种外语复制一部早已有之的书"，"两者一模一样，唯一的差异是文风"。① 如果梅纳尔的《吉诃德》就是塞万提斯的《堂·吉诃德》，任何一次创作只是重新讲述，艺术创新就是一种复制行为，因为创造一种新事物就是"分享旧事物的抽象形式"②，那么，当所有的书都是一本书，原创还是艺术的本质吗？或者说艺术究竟有无作者的原创？原创的定义又是什么？

复访机制提出了与此相似的问题：每一部新作是否乃原作重新语境化的结果？电影的进化逻辑就是不断重返经典的过程？所有的创作都是复访性的？与摄影、平版印刷等机械复制色彩的艺术相比，具有明确文本源（现实、小说、戏剧和剧本）的电影同样被视为衍生性的复访艺术。早期影史屡次发生的版权诉讼促使人们对电影的重制实践和原创魅力、叙事的个人产权与公众记忆关系进行更具批判性的思考，司法纷争的结果很大程度上影响了我们对电影复访本性的认识。早在 1905 年，关于影片《一个法国贵族如何通过〈纽约先驱报〉个人专栏娶到妻子》（*How a French Nobleman Got a Wife Through the New York Herald Personal Columns*）不同版本谁原创、谁抄袭的纠纷中，美国法官最终决定为爱迪生公司（Edison Studios）对碧奥格拉芙公司（American Mutoscope and Biograph Company）的复制（copy）行为辩护，将其认定为"公共资产材料的独特变体"，从法律上区分了"非法复制"和"合法复制"，这巩固了电影作为复访艺术而非原生艺术的观念，致使它无法获得与文学同等水平的版权保护。③ 这意味着，在 20 世纪初的法律话语中，复访即被认为是电影创作的核心。创作就是改变影史的自然秩序，导演的职责就是文本的移位操作，将既定文本从历史位置或异质媒介中挪移下来重新定位，激发其意义和风格再生的能力。

人类学家厄本（Greg Urban）使用"元文化"的概念解释复访现象。他认为，任何文化形式的使用都以其他形式的存在为前提，并由此创造出新形式，形式在回应、复制、再解释和重新扩展中将文化"实例化"。文化要想传播，就必须通过不同类型的复制来实现，这在一定程度上将创新从对仪式、惯例和元典的依赖中解放出来。必须指出的是：复制和传播在文化流通中不可分割，复制是为了创造新的传播途径，提升对未来传播的新需求，核心驱动力是文化资本的扩张。④ 与其说人们对复访的动作感兴

① 豪·路·博尔赫斯：《〈吉诃德〉的作者皮埃尔·梅纳尔》，载《小径分岔的花园》，王永年译，上海译文出版社，2015：28-40。

② Greg Urban, *Metaculture：How Cultures Move Through the World*（University of Minnesota Press, 2001）：42-43.

③ Jennifer Forrest, "The 'Personal' Touch：The Original, the Remake, and the Dupe in Early Cinema", in Jennifer & Leonard R. Koos（ed.）, *Dead Ringers：The Remake in Theory and Practice*（NY：State University of New York Press, 2001）：89-126.

④ Benjamin Lee, "Foreword", in Greg Urban, *Metaculture：How Culture Moves through the World*（University of Minnesota Press, 2001）.

趣，还不如说对复访唤起的新旧勾连感兴趣，复访的价值在于创造了消费和创作的共同体，这个隐藏于不同需求结构之间的符号循环和艺术再生产过程，最终会改变艺术的性质。复访不是单纯的复制过程，必须被视为对其他电影或艺术形式的创新性回应，复访是创作的必要程序。

雅克·朗西埃也有相似的看法。他说："（混合）这个过程深深地介入到艺术的美学体制的历史中。你无法让高级艺术的庆典时代去反对高级艺术的平凡化或模仿时代。艺术在 19 世纪初一被建构为存在的特定领域，它的产品就开始沉落为平凡的复制、商业和商品。但是一旦它们这样做了，商品自身也就开始按照相反方向运动——进入到艺术的领域。"① 从这个角度说，布莱恩·德·帕尔马导演喜欢在每一次创作中复访希区柯克、爱森斯坦等大师的名作，这不应被简单视为"高级艺术"的"平凡化或复制品"，而是由模仿转为艺术的反向运动，是电影"艺术美学体制"的生动表现。既然电影艺术的"美学体制"是复返元典、泥古循旧，问题不再是复制的事实，而是复制的方法。

方法是什么呢？阿甘本在以居伊·德波的影片为例分析电影的蒙太奇特性时说，"当电影占用已有的材料，在新语境中重复使用，并通过间隔中断其原始意义，蒙太奇就构成了电影的特定特征"。② 这个论断意味着蒙太奇思维和复访机制在电影中同构、统一，"整合"创造了一个"连续的高级艺术与低级艺术、艺术与非艺术、艺术与商品的边界跨越过程"③，电影艺术成为可能。

复访否定了原创，肯定的便是整合在艺术生成中的合法性。当创作者通过返回、访问和配置将历史与当下的文本整合到一个超级建筑中，多个元素或片段的并置拼贴便具备了"同时的同质化和异质化"，作品都是整合的产物。每一段复访影像都是后续影像的复访资源，复访将是永无休止的；每一次整合都将扩展未来整合的更多可能性，整合将是本质性的。从不同年代重制的《孽扣》《人猿星球》《三十九级台阶》，不同国别重制的《夜长梦多》《大镖客》《计划男》《龙纹身的女孩》，不同媒介重制的《办公室》《胜者即是正义》《汉娜》，这些比比皆是的复访性创作表明：整合在电影发展史上不仅是一个技术过程，也是一个兼具认知与审美修辞的艺术实践。

整合使电影成为一种创造组织结构的艺术，这是电影生成语言能力的基础。换句话说，如果我们将电影视为复访艺术，电影创作就是结构整合的过程，生成一种具有丰富语料库和成熟表达力的语言才是电影进化的真正目标。这体现在两个方面。一、复访影像不是从动作到戏剧动作再到叙事的结构链，而是一种通过剪切、粘贴、编辑、增删、融合完成的"切割的艺术"。在微观上，影像是"词"，再现的是"物"；宏观上看，物即图像，图像是词，词与物在复访电影中是同构的。创作因而成为符号化的

① 雅克·朗西埃：《当代艺术与美学的政治》，王春辰译，《大学与美术馆》2014 年第 5 期。

② Giorgio Agamben, "Difference and Repetition: On Guy Debord's Films", in T. McDonough (ed.), *Guy Debord and the Situationist International*: *Texts and Documents* (Cambridge, MA and London: MIT Press, 2002): 315.

③ 雅克·朗西埃：《当代艺术与美学的政治》，王春辰译，《大学与美术馆》2014 年第 5 期。

"句法学"，因为创作者对已存段落、图像、代码和符号的回收及重新排列，无论挪移非艺术品还是其他艺术家的作品，都是纯粹的语用活动，本质是将生活吸收到图像体制中，让生活事件和电影事件互为表里。这也符合皮尔斯符号学的观点：每个符号都预先假定了自己和它的对象之间的关系，这种关系是由先前的符号带来的，又创造了另一个符号来假定类似的关系，这是个无限符号化的过程。修辞不是说服艺术或转义的一种，而是用符号产生其他符号。① 二、复访否定了我们对电影"一次性"特性的误读，它将"扩展性""复访性"建构到艺术语言中，"再生能力"或"循环潜力"将成为作品最看重的指数。每一部电影如同一个数据集，可以被重复浏览、便捷检索、重新格式化、回收再利用，作品在重复造句的过程中获得再生能力。这意味着，一方面，数字技术是复访的关键，技术便利将会极大解放语言的活力。因为词汇的丰富和变化是推动语言发展的重要力量，词汇量的扩容，语法的适度变化，新词新语的增加，意味着语言更有活力，视听语言的进化往往是技术重复运用的后果。例如，希区柯克首次在《眩晕》（*Vertigo*，1958，又译作《迷魂记》）一片中使用滑动变焦技术（Dolly Zoom），滑动变焦镜头在改变视角的同时，将摄影机推近或移离被摄对象，通过机内特效产生连续的透视变形，破坏正常视知觉，主体大小不变，但造成强烈的不安感。这种"眩晕效果"（vertigo effect）镜头通过多部影片的复制和模仿，固化为标准和惯例，演变成更复杂、系统性的视觉语言典范，又被称为"希区柯克变焦"。另一方面，重写、重读是习得语言的重要路径，不能再利用的语言就是僵死的。《看过牙医之后的戴维》（*David After Dentist*，2009）、《沉浸式凡尔赛》（2021）等诸多"网红视频"案例，已经为我们演示了重复是如何铸造形式典范的。如同重复叙述生成类型惯例，再版和重写造就文化经典，反复回访、重制使文本获得寓言性质和元典地位，重复与语言的正典化之间存在因果关系。

图4-21 《眩晕》（《迷魂记》）的滑动变焦镜头

① Benjamin Lee，"Foreword"，in Greg Urban，*Metaculture*：*How Culture Moves through the World*（University of Minnesota Press，2001）.

一切都在改变。BBC 在新闻中插入 VR 动画，卡里恩（Jorge Carrión）在小说《死者》（*Los Muertos*）中贴上一段文学批评，照片和日记被索菲·卡勒（Sophie Calle）混合在小说《请跟随我》（*Suite Vénitienne*）里，影片《花束般的恋爱》（2021）、《阿德尔曼夫妇》（2017）、《致我的陌生恋人》（2019）的故事似乎发生在博物馆里，琳琅满目的台词像文学、哲学、政治的百科全书，当代流行音乐、综艺名词也几乎被男女主角罗列殆尽。似乎所有的艺术都在搭建一个复访的舞台，各种材料在这里重访、转化、扩展和整合。我们原本期望在艺术中深化对现实的理解，打开的却是各种文本的历史。作为艺术语言渗透进电影领域的结果，复访正在改变我们对电影曾经怀有的信念：通过形式、主题或真实标准所建构的艺术自律。"雅致的粉丝电影"也好，"合唱艺术""整体艺术"和"装置艺术"也罢，理论命名的困惑无非再次确认了电影作为概念艺术的趋势。

1917 年，杜尚将一件签有"R. Mutt，1917"字样的颠倒的小便池提交给独立艺术家协会沙龙，并将其命名为《喷泉》，这是现代艺术史上的"杜尚时刻"（Duchampian moment）。它意味着，艺术的核心是观念而非对象，当现成品从生活或别的领域被提取出来，经过修改或重新背景化后，就具有艺术作品的功能，是否亲手制作并不重要。同时期的诗人马拉美也有一段类似的话："绘画，重要的不是材料，而是它产生的效果。"[1] 如同质疑便池为何不可以成为艺术，我们也应该追问：重制为何可以造就电影艺术？未来的电影应该是什么？在复访（效果）比现实（材料）重要的今天，我们是否也可以说"电影，重要的不是材料，而是它产生的效果"？几十年前，波德莱尔、戈达尔的复访都显得太前卫了，但这不影响"艺术的终结""反美学""博物馆的废墟"论盛行的同时，人们仍以各种各样的方式继续制作属于他们的"电影"。我们应该意识到：原创并非作者的"原罪"，复访机制构成了电影艺术的"杜尚时刻"，暗示着电影观念解放、材料扩能和观众蝶变的契机。随着艺术家们继续推动电影艺术边界的位移，画廊、客厅、科技馆及各式巨屏微幕正在为"新电影"腾出位置，电影进入一个新时代的远景似乎触手可及。

📽 **本章要点**

作者身份的认定，既是艺术分析、地位评价的需要，也是市场流通和知识产权保护的要求。同时，确立电影的作者体制，可以提升电影的艺术地位，将某部影片划入"高级艺术"的领域。电影作者既可以是个人、机构，也可以被视为风格。结构主义的作者论假定作者隐藏于作品的特定结构无意识之中，电影中的作者是隐性的、匿名的、概念化的，作者是一种在系统表达中呈现出来的话语方式。

作者地位在数字电影工业中的衰落已是不争的事实。伴随着数字技术、人工智能和网络技术的飞速发展，导演的很多功能被技术替代了，电影制作方式和创作性质也发生了很大变化，一些影迷或电影粉丝通过将电影传播中的各种衍生产品崇高化、审

[1]　Joshua S. Walden，*Musical Portraits：The Composition of Identity in Contemporary and Experimental Music*（Oxford：Oxford University Press，2018）：37.

美化，成为新的电影作者。这是一种"后福特主义"的生产模式，对人力、物理材料、机械装置和空间的严重依赖，工业流水线的系统性组织，都被一种高度自动化、智能化和虚拟化的"后福特主义"生产模式取代了。

翻拍、重制、改编、续集、前传等增殖性创作层见叠出，凸显了原创与重复在电影生产中日趋加剧的矛盾，由此带来的作者弱化问题越来越明显。电影中的复访机制表明：一、电影是复访性艺术，具有双重再现属性：既再现影像，也通过影像再现知识或知识范式。二、复访机制否定原创性，改变了电影通过形式、主题或真实标准所建构的艺术自律。三、复访机制构成了电影艺术的"杜尚时刻"，暗示着电影观念解放、材料扩能和观众蝶变的契机。

扩展阅读

1. 雅克·奥蒙：《当电影导演遇上电影理论》，蔡文晟译，五南图书出版公司，2016。

2. 苏珊·桑塔格：《反对阐释》，程巍译，上海译文出版社，2003。

3. 迈耶尔·夏皮罗：《论风格》，张戈译，《美术译丛》1989 年第 2 期。

4. Barry Keith Grant, *Auteurs and Authorship*：*A Film Reader*（Blackwell Pub, 2008）.

5. Robert Carringer, *Collaboration and Concepts of Authorship*（*PMLA*, 2001）.

6. Carol Vernallis, et al.（ed.）, *Transmedia Directors Artistry*, *Industry and New Audiovisual Aesthetics*（Bloomsbury Academic, 2019）.

7. S. Donovan, et al.（ed.）, *Authority Matters*：*Rethinking the Theory and Practice of Authorship*（Rodopi, 2008）.

8. Greg Urban, *Metaculture*：*How Culture Moves Through the World*（University of Minnesota Press, 2001）.

思考题

1. 导演、编剧、制片、摄影、演员，谁是电影真正的作者？举例分析并说明原因。

2. 导演主义的作者论的主要观点是什么？

3. 为何说作者就是风格？举例分析电影风格形成的路径。

4. 数字技术、人工智能和网络技术的飞速发展，如何挑战了传统电影的作者地位？

5. 数字时代电影导演的工作方式发生了哪些变化？

6. 如何理解近二十年电影领域异常流行的翻拍、重制、改编、系列片等增殖性创作现象？

7. 为何说电影已经迈向"生物政治生产的时代"？

第五章

观看体制

学习目标

1. 认识观看问题在电影美学中的核心地位，梳理电影理论史上观众研究的不同结论。

2. 从观看空间与观看行为两个层面建构电影观众的知识体系，分析不同的观影心理如何影响电影评鉴。

3. 分析迷影作为一种审美实践，如何形塑"完美观众"、培育健康的电影文化。

关键词

观看体制　电影观众　屏幕技术　观看空间　电影身体　沉浸直觉　互动观看
迷影　"完美观众"

作者创造了文本，但文本却是由观众消费和评价的。这一事实意味着，影片的美学意义并非由生成端决定，而是由观看终端主导，电影美学分析必须考虑电影文本的观看体制和情感参数。电影史以公开放映为标准，将 1895 年 12 月 28 日视为世界电影的诞生日，这说明：电影艺术家的劳动只有在社会化语境下才有意义，没有观众就没有电影。

从电影产业的角度看，怎么强调观众的重要性都不过分。毕竟观众支付金钱和时间，是为了购买各种各样的情感体验，全球每年上百亿美元的"快感经济产业"就是建立在这种情感需求之上。麦茨因此说，电影在某种程度上就是一种将快乐和欲望视为商品的机构。电影学者埃利斯（John Ellis）和史密斯（Greg M. Smith）的说法与此相似，他们也认为：电影的价值在于为观众提供一种生动而令人愉悦的时间秩序，其主要效果是创造情绪，创作的目的只不过是向观众发出"感受的邀请"（an invitation to feel）[1]；影院出售的，与其说是一种商品，不如说是一种精神期待。

① Greg M. Smith, *Film Structure and the Emotion System* (Cambridge：Cambridge University Press，2003).

观众的终端体验者角色，决定了制作者在创作过程中的"半自主"性质。马丁·斯科塞斯说得没错："当我拍电影时，我就是观众。"既然文本的"交流空间"由导演和观众共同搭建，文本的意义和效果是观看者"说了算"，电影制作者和观众之间就天然存在一个观看的契约，电影内置了观众看待角色、理解故事的特殊方式。这部影片的观众会是哪些人？他们会在哪里看电影？里面的角色讨人喜欢吗？他们对影片的视听形式反应如何？几乎所有电影项目启动前，这些问题都萦绕于制作者的脑海。为此，很多导演亲自跑到影院里，观察观众的反馈细节，就像作家亲自给读者朗读自己的作品，目的都是直接观察作品的影响力，检验美学形式的效力。希区柯克有过一段经典的话："我不在乎主题；我不在乎表演；但我关心电影片段、摄影、配乐和所有让观众尖叫的技术成分。我觉得能够使用电影艺术来实现某种大众情感，对我们来说是极大的满足。"①

的确，电影美学的核心问题，是"制作者与观众的关系"问题。电影作为镜子、画框、窗户的隐喻，无一例外地明确了电影的观看本质。如果没有观看行为和对观看行为的反身意识，电影体验就不会发生；如果观众的经验世界与银幕的再现世界之间不能发生互动交流，创作就失去了意义。具体到一部影片来说，创作过程就是对观众体验的预估，成功的影片均内含了观众的关切，也隐含了一套"操纵"观众心理的娴熟技巧：叙述者提供的其实就是观看者的线索，角色预埋了观众的世界观，声画风格体现了观众的视觉惯例，导演创作的手段就是回应观众的具体方式。电影史学家汤姆·甘宁（Tom Gunning）因此强调："电影史上的每一次变化，都意味着对观众态度的改变，电影发展的每一个时期都以一种新的方式构建观众。"②

一、寻找观众

既然观众如此重要，该如何准确描述观众？观影过程有什么特点？这些特点又是如何对电影美学产生影响的呢？美学研究一直对此缺乏清晰的认识。要改变观众在电影美学分析中的缺席现状，必须从寻找和描述观众入手。

长期以来，电影观众都是一个面目模糊的集合。"观众"是一个由文本系统和放映装置产生的结构术语，一个由空间、位置和角色建构的假设实体。所有关于它的术语（viewer/spectator/audience/cinema-goer）仅显示了这个群体与文本的分离关系，而无法对观看个体和观看情形做出准确描述。因为性别、职业、阶层、年龄、地域、环境的差异，以及个性、生活阅历、情绪和兴趣等主观因素的细微变化，观影反应可能会千差万别。凯斯纳（L. Kesner）曾在《视觉的文化性》（*Culturality of Vision*）中，将影响感知者艺术反应的因素归为三个变量：性格特征/情感风格（感知者如何对作品的情感情绪层面做出反应）；文化认知资本（艺术感知的技能和知识）；瞬时身心状态。

评价的偏见因而难以避免。法国导演雅克·里维特对霍华德·霍克斯导演的《妙

① François Truffaut, *Hitchcock* (London: Granada, 1969): 349.

② Tom Gunning, "The Cinema of Attractions: Early Cinema, Its Spectator, and the Avant-Garde", *Wide Angle*, 1986, (8): 3-4.

药春情》（1952）评价很高，他说："看完开场，就知道这是一部精彩的电影。但仍有人否认这一点，不可能有什么原因让他们看不出来。他们就是拒绝让证据说话。"[1] 维利·哈斯（Willy Haas）因而在《我们为何爱电影》（"Why We Love Film"）中说："电影被如此多的白痴以如此白痴的方式憎恨，以至于任何一个理智的人都不能向电影的憎恨者提供任何他（热爱电影）的理由。因此，我将把我的（爱憎）带进坟墓。"[2] 观众对一部影片的爱，可能是一种不理智、无法量化、无条件、很隐秘的"迷恋"。

劳拉·穆尔维建议应该根据性别区分快感，从而在"装置理论"的巨石上凿出一条裂缝。因为很多时候性别为观影体验划分了界限，《小妇人》（2019）、《成为简·奥斯汀》（2007）、《青春变形记》（2022）、《秋日奏鸣曲》（1978）的乐趣是属于女性的，《芬奇》（2021）、《敦刻尔克》（2017）、《第一头牛》（2019）、《爱的新世界》（1994）提供的愉悦似乎是男性化的。有主动和被动、男性和女性、成人和儿童、乡村和都市的类群区分，也会有个性化、团体性、全球化、数字化和特定场所的观影模式区分，以及影院银幕、电视屏幕、个人移动设备和网络在线等观看终端的区分，但再详尽的区分都不能反映观看的多样性，也无法做到对电影审美体验过程的描述精确化，电影投资存在的诸多风险与此密切相关。当然，电影的魔力也依赖于善变的观众和多变的观看方式。

图 5-1 《秋日奏鸣曲》画面

图 5-2 《芬奇》画面

鉴于主观性的多变特征和感觉现象的复杂构成，观看一直是电影研究的薄弱环节。电影理论对观众及观看的研究兴趣始于 20 世纪 70 年代。当出品人意识到制作一部热门影片的最大挑战来自观影的不确定性时，研究观众习惯、预测目标观众，进而降低投资风险、提高票房收入便成为电影业最感兴趣的问题。理论研究虽然不会像好莱坞那样，围绕市场营销收集、测试观众的观影信息，但也意识到了观众注意力研究在电影学术中的价值。梭罗德·迪金森（Thorold Dickinson）将观众确定为"第四因素"，主张传播和制作在研究中同等重要。[3] 但当时银幕理论的主流方法是"拉康的精神分析、

[1] Jacques Rivette, "The Genius of Howard Hawks", in Hillier（ed.）, *Cahiers du Cinéma：The 1950s*（1953）：126.

[2] Sarah Keller, *Anxious Cinephilia：Pleasure and Peril at the Movies*（NY：Columbia University Press，2020）：37.

[3] Thorold Dickinson, *A Discovery of Cinema*（London：Oxford University Press），1971：137.

阿尔都塞的马克思主义和罗兰·巴特符号学的结合"①，它们以解释观众深层次快感和无意识欲望为主旨，倾向于将电影视为一种强大和单一的"幻想机器（装置）"，认为观众的位置与虚构、缝合、认同等话语链功能关系密切。但观众被装置理论定义为被动、幼稚和消极的：在一个硕大屏幕主导的封闭幽暗空间内，他们以偷窥之姿固定在座椅上，呈现出一种被征服、易诱骗的低幼心理特征。古典电影制作就建立在被动性观众的假设之上，鼓励创作者通过电影语言和叙事技巧吸引观众，使其在心理恍惚、感官愉悦中服从影片设定的意识形态。正如让-路易·博德里所说："主流电影鼓励观众回到人类发展的原始阶段，是对婴幼阶段完整性和同质性复刻的回归。"②

精神分析对观众的认识刻板、简单，不但无法解释阶级、性别、种族、文化等因素在观影中的历史特殊性，也未能考虑不同群体在特定社会情境下观影反应的多变性和复杂性，缺乏观照情感体验的个体视角，好像电影观众都是脸谱化的，观影过程都是模式化的。越来越多的研究者意识到，票房反映的观众信息是很有限的，观看环境的历史特殊性、观看载体和观看格式的不同选择，都会对影片的认知和情感产生影响，观众研究必须更加重视社会条件和环境层面的分析，影片的美学效果根植于观众在特定时间和特定地点的体验方式。如：洪美恩的《拼命寻观众》（*Desperately Seeking the Audience*，1991）从电视模式出发，分析了美国经济模式和西欧政治模式下的不同观众面貌。莫雷（Morley）指出，最好将电影理解为出售一种习惯和特定类型的社会化体验，电影体验不一定是关于特定电影的，也可能是关于观看活动的。③ 艾伦（Allen）呼吁重新建立"空间化的电影和电影史观念"，因为"意义和乐趣不能孤立地从文本中读出，而是深深植根于观看的社会背景中"。④ 总之，新的观众研究强调，应该尽可能描摹多元的、分散的、碎片化的观众肖像，发现他们在社会历史条件下接受、消费或参与电影的方式，建立观影反应差异的理论解释机制。

在这种背景下，医学、计算科学开始介入观众研究，通过观影过程中可量化的情绪指标和生理数据，揭示电影体验的个体生理机制。"电影社会情感过程的生理学"研究即建立在情绪生成和身体反应的关联之上，主张影片的美学元素与观看诱发的情绪反应之间具有同步向量关系，观影过程往往伴随着心跳加速、身体抽搐、紧握扶手、大笑、流泪等生理心理现象。因此，在电影审美中建立量化的数据库，就可以找到界定电影本性的观众向量。⑤ 研究者发现，伴随着观众在观影过程中的心理变化，情绪唤醒和迷走神经活动会通过皮肤电活动（GSR）、呼吸性窦性心律失常（RSA）、心率

① Carl Plantinga, "Cognitive Film Theory: An Insider's Appraisal", *Cinéma et Cognition*, *Hiver*, 2002, 12 (2): 17.

② Carl Plantinga, *Moving Viewers: American Film and the Spectator's Experience* (University of California Press, 2009): 20.

③ David Morley, *Television, Audiences and Cultural Studies* (London: Routledge, 1992): 157-158.

④ Robert Allen, "The Place of Space in Film Historiography", *Tijdschrift voor Mediageschiedenis*, 2006, 9 (2): 15-27.

⑤ Michal Muszynski, *Recognizing Film Aesthetics, Spectators' Affect and Aesthetic Emotions From Multimodal Signals* (Thèse de doctorat: Univ. Genève, 2018).

（HR）等隐性标记显示出来。根据多层迷走神经理论（polyvagal theory），人的神经系统会不断评估环境风险，通过面部表情、眼神交流、动作节奏等感官活动调节信息反馈，以支持各种条件下的社交活动。当我们认同银幕上的角色时，会不自主地模拟其情绪和想法，亢奋的瞬时交感神经会引发血压升高、呼吸心跳加快、多汗、眩晕等综合性症状，导致 HR 和 GSR 的波动；RSA 在功能不同的迷走神经系统中产生，反映的高频心率变异性，是人的情绪表达、社会倾向和自我调节能力个体差异的有效隐性指标。① 这些定量研究方法，将观看这种兼具社会和艺术属性的活动，变成各种复杂的生理数值，虽然看起来非常直观、科学，但在一定程度上也违背了观影活动的规律。有时候观众的情绪波动并非源自银幕，而是受到剧院环境的影响，听到邻座的手机噪音和剧透聊天也可能会让交感神经活动异常。观众经常不知道他们想要看什么，被什么地方感动了，可能直到影片放映结束，仍会对观影中的情绪反应感到困惑，这是因为观看活动本身是矛盾性的。

存在现象学主张视觉对象是由主体和对象共同构成的。那么，要准确理解观看现象，就必须同时关注这一意向结构的主客观两方面。雨果·闵斯特堡最早意识到注意力是理解"电影—思维"类比的关键，他将我们观影中的注意力区分为有意和无意两种。剧作家和制片人为我们准备注意力线索（包括表情、姿态、动作、空间运动等组成的吸引注意力的图像），以捕捉观众不自觉的（无意）注意力；有意注意即自主注意力，以一种远距离的、反思的方式发挥作用，如我们思考演员的服装，或者一个镜头是如何完成的，或者注意到剪辑中的不一致。② 也就是说，我们既要注意银幕上的叙事空间，也要注意银幕外的社会空间或艺术形式，关注观看这一有意识行为本身。麦茨就认为，叙事空间（银幕）和社会空间（影院）不可通约，它们在密闭的电影放映中互不包含、彼此隔离，观众的印象因此被分成"两个完全独立的系列"。③ 斯坦利·卡维尔将这种"不可通约性"归结为时间的错位："画面中的现实呈现在我面前，而我却不在它面前；一个我知道、看到，但却不在场的世界（并非我的主观过错），是一个过去的世界。"④ 罗兰·巴特从身体状态的分裂进行论述，呼应了麦茨的看法，他说，通过让自己"对图像及其周围环境两次着迷"，观众好像同时拥有"两个身体"：一个是"自恋的身体"，它凝视、迷失，被吞入那个巨大的屏幕（镜子）；另一个是"反常的身体"，它意识到使人迷恋的不是图像，而是超越它的声音、空间、黑暗、光束或其他物体的模糊移动。⑤ 詹妮

① Laura Kaltwasser, "Sharing the Filmic Experience—The Physiology of Socio-emotional Processes in the Cinema", *PLoS One*, 2019, 14（10）: 1-19.

② Felicity Colman（ed.）, *Film, Theory and Philosophy*: *The Key Thinkers*（Montreal & Kingston: McGill-Queens University Press, 2009）: 23-24.

③ Christian Metz, *Film Language*: *A Semiotics of the Cinema*（New York: Oxford University Press, 1974）: 10.

④ Stanley Cavell, *The World Viewed*: *Reflections on the Ontology of Film*（enlarged edition）（Cambridge: Harvard University Press, 1979）: 23.

⑤ Roland Barthes, "Leaving the Movie Theater", in Roland Barthes（ed.）, *The Rustle of Language*（Oxford: Basil Blackwell, 1975）: 349.

弗·德格（Jennifer Deger）从观看空间出发，指出观众既不在电影中，也不在电影之外，而是在身体组织与影像媒介混合的那个接触空间中，并称之为"中间性的变形空间"（transformative space of betweenness）。① 观众在电影世界和外部世界、公共体验和私密体验的分裂和弥合，构成了观看活动的双重属性。索布切克提醒我们注意眼睛和身体在观影中的关系状态，指出"必须承认两个身体和双重地址是电影体验的必要条件"。② 珀金斯（V. F. Perkins）将这种由艺术鉴赏、娱乐休闲和从众心理构建的活动称为"公共隐私"，即与其他观众共享的社会"隐私"。③

也就是说，观众要同时处理两种信息流——在场与缺席、沉浸和分心、恋物与自恋之间的紧张关系，引发了一系列关于观众身份的认同问题，现象学将这种幻觉主体的"撕裂感"视为一个"裂开的伤口"，观看效果的复杂性多与此有关。在认同（思考与角色关系）与次级认同（思考与观影活动关系）之间，观众究竟在多大程度上意识到自己的观看行为呢？一方面，接收丰富的银幕信息以及由此造成的强大叙事效果，产生"同在现场"和"同时经历"的幻觉，暂停对虚构的质疑，充当现实的隐形观察者角色。制作者会据此强化观众对银幕的沉浸感，有时如《红番区》（1995）、《极盗者》（2015）、《黑日危机》（1999）等影片那样，依赖危险动作的连锁反应，不给观众预留任何喘息的机会；有时借助视点和摄影机运动的设置，创造代入感与临境感，使观众建立对角色的信念，尽量避免任何干扰事件进程的"冗余"信息。沉浸化方向的重大变化是虚拟现实技术的运用。近年来纳米技术和生物技术对头戴显示器和传感器的技术改造，以及帧率、色彩、灯光和系统平台的升级，大幅提升了观看的银幕具身效果，避免了银幕与身体物理分离的可能性，VR技术的"透明直接逻辑"意味着媒介（银幕）将在观看活动中完全消失。另一种极端做法是脑机接口技术（BCI），如果观众可以通过大脑来操纵设备，脑信号可以不经由动作或语言直接进行交流，观影活动就可以完全摆脱对物理空间的限制，观看变成了"神经现实"（neuroreality）信号的无屏流动。一旦可以将我们的意识上传到计算机上，我们就可以超越死亡，成熟的脑机接口技术也可以克服电影的物理局限。早在2002年，斯皮尔伯格为宣传自己新作《少数派报告》接受《连线》采访时，就曾预测过未来数字电影体验从社区转向身体、从公共转向体内的变化："有一天，整个电影可能会发生在头脑中，这将是任何人都能拥有的最内在的体验：虽然闭着眼睛听故事，但你可以看到、闻到、感觉到并与故事互动。"④ 2022年，英国一家致力于近

① Jennifer Deger, *Shimmering Screens*：*Making Media in an Aboriginal Community*（Minneapolis：University of Minnesota Press，2007）：89.

② Vivian Sobchack, *The Address of the Eye*：*A Phenomenology of Film Experience*（Princeton，NJ：Princeton University Press，1992）：25.

③ V. F. Perkins, *Film as Film*：*Understanding and Judging Movies*（Harmondsworth：Penguin Books，1972）：134.

④ Tom Gunning, "An Aesthetic of Astonishment：Early Film and the（In）Credulous Spectator", in Linda Williams（ed.），*Viewing Positions*：*Ways of Seeing Film*（New Brunswick，N. J.：Rutgers University-ty Press，1995）：43.

场通信（NFC）技术应用的企业"未来钱包"公司开始使用手部植入芯片进行支付交易，已有至少 4000 人在体内植入一种类似计算机硬盘的 NFC 芯片，加密数据的存储和传输可以在身体和互联网之间安全进行，这更激发了我们对"脑电影"的想象。

　　另一方面，观众还接收银幕外的非叙事信息，意识到对虚构世界的情绪反应可能是非理性的。很多影片开始前都有"本故事纯属虚构，如有雷同，实属巧合"的提示，印度影片《RRR》（2022）片头字幕显示，"本片中的马、老虎等属于电脑动画制作，在本片拍摄中没有任何动物受到伤害"。这些信息形成了对叙事的干扰，使观众明确意识到影片的虚构性质和离身性。

　　观影中的非影像信息来自两个方面：一是环境界面。如同蛋彩画的观者将注意力集中在木板的裂缝上，而不是圣母玛利亚的脸，露天电影院的观众可能暂时走神，将注意力投放在风吹银幕产生的褶皱上，这些褶皱使主演的面容变形；在笔记本电脑上看电影的旅行者可能忍不住瞥一眼邻座的人在看什么，同时不断调整屏幕的角度，以免被自己的脸在显示屏上的反射所影响。[①] 总之，观众可能不是被银幕上正在上演的故事吸引，而是不断被周围的环境信息干扰，以转移注意力为乐。二是非影像信息是社交活动。当下的观看环境开始由影院转移至客厅、车厢、机舱、候车室或其他旅途空间，观看几乎也一直处在一个社会情境内，公共社交对观影的影响显而易见，这在印度电影中体现得尤为突出。具体表现在两个方面：一是幕间休息时间的设置。印度电影的放映时间长达三个小时到三个半小时，但观众可以利用 10 到 15 分钟的幕间休息时段，到影院走廊或附近商店吃零食、喝饮料、看新闻，从观影模式切换到日常生活模式。二是流动嘈杂的观影环境。在印度电影文化中，人们更倾向于将剧院看作社交场所而非艺术场所，观众习惯于在观影过程中四处走动、攀谈议论。即使听到熄灯前的闹铃提示和引座员的招呼，聊天声、孩子的哭笑声也无法终止，这跟我们常见的安静、专注的集体观看经验有很大差异。[②] 这种观影习惯虽说不是世界性的，但也跟今天司空见惯的移动、便携式观看相差无几：观看者既要面对屏幕的影像结构，又要置身周遭的生活结构，电影不再是一种放映装置，而是与影像消费相关的一系列行动和实践。沉浸化和界面化作为观看的两端，使观看结构呈现出既封闭又开放的矛盾，游戏心态和虚构悖论皆由此产生。观众的这种"常识结构"让电影制作人能够理解他们的工作对象，改进他们的工作方式，并发展出关于观众的"共享知识"和经验法则，"这反过来又塑造了电影制作文化"。[③]

　　① Andrea Pinotti，"Towards An iconology：the Image as Environment"，*Screen*，Winter 2020，61（4）：602.

　　② Lakshmi Srinivas，"The Active Audience：Spectatorship，Social Relations and the Experience of Cinema in India"，*Media，Culture & Society*，2002，24（2）：164-165.

　　③ Lakshmi Srinivas，"Imaging the Audience"，*South Asian Popular Culture*，October 2005，3（2）：101-116.

二、观看空间

观影空间和观影行为构成了关于观众的两个层面的知识。整个电影史的演进主要体现为两个因素的变化线：一是可视性；二是移动性。前者通过改进屏幕提升图像品质，使观众与图像形成更亲密的关系；后者以移动性改进观看自由，重新配置观看中的时间和空间体验，重塑观看机制，更新美学品质。一部电影的美学效果不仅取决于它讲述了什么、如何被讲述，还取决于它被看到的位置和方式。换句话说，"什么是电影"的问题，也可能是"电影在哪里"和"如何被观看"的问题。

观看空间与屏幕技术的变化息息相关。大多数对电影体验的研究，都将观看空间视为最重要的变量，如朱利耶（Laurent Jullier）和莱维拉托（Jean-Marc Leveratto）将电影消费划分为"泛化体验"（Generalization of cinema experience，1910—1950）、"私密体验"（Privatization of experience，1950—1980）和"体验的重新定位"（Re-localization of experience，1980—2010）三个阶段，这三个阶段观看体验性质的变化首先是由空间变迁引发的。具体来说，放映商最初借址茶园、会所等简易的放映场所，白墙和具有漫反射特性的粗糙白布成为第一代屏幕。银幕少、座位多的大型戏院出现后，观影空间开始朝专业化方向发展，银幕尺寸、放映工艺的改进以及排风散热座椅等硬件设备的升级改造，使 UA、Cineplex、CGV、AMC 等大型现代院线成为观众观影的首选。这些影院综合体不但可以提供多厅放映，也先后实现了 3D/IMAX/VR 等高端观影服务。2019 年，全球部分影院开始安装能够播放 4K/120 帧的 CINITY 影院系统，满足《双子杀手》等新技术创作的放映需求。宽屏技术利用宏伟的大全景和远景，吸引人们重新进入电影院。技术进步经常成为观看活动的营养源。与传统电影放映相比，这些影像更大、更立体，分辨率更高，细节更丰富，身体触感更敏锐，观影中的沉浸感也更强烈。

屏幕被认为是一个"虚拟视窗"和移动图像的"接入口"，为观众的视觉访问提供了稳定的界面和框架，也成为理解观看主体和被观看图像之间关系的生动隐喻。从墙面、白布、高反射的金属幕或纳米屏幕，到具有高亮度、高增益特性的 LED 屏幕，再到杜比全景 CGS 巨幕、全景视觉的穹幕，影像、技术、装置、场景和屏幕的变化同步发生，不同屏幕的触视觉体验影响了不同的观看行为和电影观念。从"第一屏"（影院银幕）到"第二屏"（电视、平板电脑等家居屏幕）、"第三屏"（手机屏幕）和"第四屏"（各种全景装置、大型建筑玻璃幕墙、楼宇荧光屏、媒体立面、移动导航设备、游戏控制台和其他泛屏形式），银幕的位置谱系经历了从悬挂、平置、手持到移动的架构，观众被定位于一个更加复杂的空间关系中。今天，随着通信技术的升级和移动设备的保障，观众正在进入一个平台不可知、屏幕自由转换的"后跨媒体时代"，同一个设备搭载了电视、电影、电话、书籍、互联网和游戏等多种功能和内容，观者可以在旅行中同时访问、自如切换。[①] 手触屏幕改变了影像的纹理和物质性，加速了电影

① Sarah Atkinson, *Beyond the Screen*: *Emerging Cinema and Engaging Audiences* (London & NY: Bloomsbury Academic, 2014): 5-6.

时间的崩溃。与此同时，微幕影院、家庭影院和散见于美术馆、展览馆、天文馆等场域的"非主流"放映，使电影再次离开专业放映空间，重返早期电影放映的异质性环境。电影观看要么与家庭生活、朋友聚会活动混杂交叠，要么以历史博物、绘画摄影和天文科学等主题的展览为背景进行，空间和活动构成了观影的隐形界面，具有一体化、穿透性、沉浸感特征的传统观影过程已经被改变了。这是一个由各种虚实空间构成的"电影异托邦"，观看的时间与运动体验处在一个隐形的 4D 关系中，"新观众"与各类"流离失所的电影片段"相遇，观影过程就像一个"装有意识的万花筒"。①

（一）影院

当电影语言从"原始"的杂耍转向"古典"的叙事，观影空间就从流动的街边转移到固定的剧院，直到今天，影院仍是观看电影的理想空间。对电影爱好者而言，到电影院似乎是获得一次"剂量"，以满足"如烟草或咖啡那样的需要"。② 影院的优越性体现在：它提供了还原技术效果的设备和环境，能够使观众最大程度感知电影的艺术魅力。尤其是战争、科幻、动作片等类型，因为对话较少，事件组织相对松散，叙事对场景和空间氛围的依赖较强，图像的个性和声音的层次对呈现有较高的要求，影院是体验艺术感性品质的最佳场所。如果在电视上观看《2001：太空漫游》，不但无法理解库布里克构图和声音设计的微妙之处，浩渺宏阔的外星结构也可能受屏幕局限，变成"一个不连贯、不起眼的灯光和运动的大杂烩"。③ 大卫·林奇导演对此深有同感，他说："在黑暗的影院体验很棒的声音是一种神奇的精神体验。如果你在一个声音很差的小电脑屏幕上播放同一部电影——这就是人们现在看电影的方式——那就太可惜了。这是一件非常可耻的事情。"④ 影院观影与家居或移动观影的最大不同在于，影院提供了艺术鉴赏的专属空间，观众必须在某个地方、选择某个适当的空间、坐在某个固定的位置，获得心理投射和情感投入的必要条件。这是一种公共空间的群体经验，一群理想化的观众暂时逃离日常生活，明知自己处于"被动共享"状态，仍不由自主地受他人情绪感染，与陌生人一起大哭大笑。博德里通过装置理论的物质性进一步强调了影院的价值："这是一种普遍的感知，所有观众都向前看，坐在相同的位置，尽可能从摄影机的眼睛和屏幕的角度分享相同的图像。这个装置依赖于连续性，以及黑暗的房间和屏幕……呈现出'有效的特权条件'，让观众为电影缝合做好准备。"⑤

观看体验与剧院建筑的空间设计、座位布局和座椅样式关系密切。20 世纪 50 年代开始，宽屏"统治"视觉、坐姿"规训"观众的论述就一直贯穿在现当代影院的内部设计理念中。巨大的电影屏幕就像压倒一切的力量迎面扑来，观众在一个巨大的暗室

① Victor Burgin，*The Remembered Film*（London：Reaktion Books，2004）：10.

② Jean Epstein，"Magnification"，*October*，Spring 1977，（3）：14.

③ Carl Plantinga，*Moving Viewers：American Film and the Spectator's Experience*（University of California Press，2009）：26.

④ Tim Walker，"An Interview with David Lynch"，*The Independent on Sunday*，*The New Review*，2013-6-23：14.

⑤ 让-路易·博德里：《基本电影机器的意识形态效果》，李迅译，《当代电影》1989 年第 5 期。

内静止不动，这种位置关系生动模拟了人在现实世界中遭遇的约束和困厄。无论银幕上的动作多么惊险、场面多么诱惑、角色多么招人厌恶，你只需要待在位置上，让眼睛与摄影机的移动相融合，单调、静止的凝视就能产生永恒的视觉效果。苏珊·桑塔格也将影院的魅力归结于银幕及其提供的超大图像效应。她说："你甘愿被绑架。而被绑架就是被影像的真实存在所感动。你必须待在电影院，坐在黑暗中，和匿名的陌生人一起。"①

屏幕的超大尺寸和座椅对身体的禁锢，"以及观众席及其附属物形成了一个麻痹观众的被动引擎"。② 有人称此为一种"囚禁观看"或"看似死亡的观看方式"③，影院因此更像容纳数百名囚犯的"大型监狱"，"犯人"们既不能自由交谈，又不能随便移动位置。媒介哲学家威廉·弗卢塞尔（Vilem Flusser）慨叹：这简直令人难以置信：人们明明知道这种装置会把他们变成被动的受体，怎么会与它合作到如此程度？根据博德里的精神分析，观众的静止不是历史的偶然，而是电影娱乐和观看幻觉的基本条件。④现代图像的逐渐动员伴随着观众的逐步禁锢："观者变得更加静止、被动，准备好接受放置在他（她）囚禁身体前的虚拟现实结构。"⑤ 朱利安·哈尼奇（Julian Hanich）的"集体观看理论"明确指出，已经成为许多电影观众特征的沉默"是同步集体体验的先决条件"，这意味着一个人"可以在没有完全意识到这一事实的情况下享受集体观看电影的乐趣"。⑥

座椅和屏幕、投影一样重要，座椅的设计史贯穿在整个电影观看的历史之中，它规定了观看的姿势，也塑造了理想的迷影状态。如果影院是一个大型电影麻醉装置，椅子和光线就是麻醉剂。为了迫使眼睛聚焦，并使身体进入放松状态，剧院的座位规划必须充分考虑人体工程学、剧场声学和地板坡度、出口距离、排距（避免迟到的观众入座时影响观看）等因素，在视觉契合度、感官舒适度、银幕尺寸与座椅位置关系的匹配度之间找到平衡点，以便将观众定格在适当的观看位置。椅子是"感知的物化结构"，"使难以捉摸的意识成为一个坚实的可识别的整体"，是"观众身份的神话对象之一"。⑦ 早期剧院机械化的座椅设计反映的是专注的观看文化，它鼓励认同、沉思

① Susan Sontag, "The Decay of Cinema", *New York Times Magazine*, 1996-2-25：60-61.

② Jocelyn Szczepaniak-Gillece, "Revisiting the Apparatus：The Theatre Chair and Cinematic Spectatorship", *Screen*, Autumn 2016, 57（3）：274.

③ Robert Vischer, "On the Optical Sense of Form：A Contribution to Aesthetics", in Robert Vischer, et al.（ed.）, *Empathy*, *Form and Space*：*Problems in German Aesthetics*, *1873-1893*（Los Angeles, CA：The Getty Center for the History of Art, 1993）：92.

④ Lev Manovich, "An Archeology of a Computer Screen", http://manovich. net/index. php/projects/archeology-of-a-computer-screen［2020-8-2］.

⑤ Anne Friedberg, *Window Shopping*：*Cinema and the Postmodern*（Berkeley, California：University of California Press, 1993）：28.

⑥ Julian Hanich, "Watching a Film With Others：Towards a Theory of Collective Spectatorship", *Screen*, 2014, 55（3）：352-354.

⑦ Jocelyn Szczepaniak-Gillece, "Revisiting the Apparatus：The Theatre Chair and Cinematic Spectatorship", *Screen*, Autumn 2016, 57（3）：258-260.

和狂热的释放，把身体培养成可支配的接收形态，观众就像"坐着的机器"，是整个电影装置系统的一部分。1930 年至 1931 年间，一些欧洲影院进行了全面翻新，安装了标准化音响设备、隔音材料和彩色灯光，"现代"流线型的外观和内部改造，引发了一波影院升级浪潮。① 20 世纪 30 年代末开始，伴随着有声电影的出现，美国剧院的座椅、音响和装饰风格发生了变化，比较奢华的软垫座椅取代了硬背木椅。"无声电影的有声观众变成了有声电影的无声观众"②，空间和视听体验发生了深刻转变。20 世纪 50 年代早期，部分剧院尝试在座椅底部安装一个电动装置，以便在特定类型（如恐怖）电影特定场景的放映中引发震动，从而使观看体验更具戏剧性，成为 4D 影院实验的先声。在整个 20 世纪，电影院不仅是电影的放映空间，本身也被视为一种消费奇观。

今天，大多数多厅影院都安装有推背座椅，更先进的影院除了越来越大、越来越软的沙发座椅，还有靠垫、抱枕、按摩靠背、杯架等"爱抚身体附件"，不但优化了观看环境，鼓励了重复观看，也激发了想象力和造梦感。在一个大型商业综合体内，影院紧邻餐厅、书店、游戏厅、大型超市和儿童娱乐中心等商业空间。AMC、Cinker 和 Alamo Drafthouse 等连锁影院提供的豪华躺椅、全套餐饮服务，对内部空间进行了重新配置，预示着电影观看越来越强烈的社会休闲性质。

（二）家庭

20 世纪 90 年代开始，欧美主要国家的连锁影院已经出现过度扩张迹象，新银幕的增长率和上座率之间的差距越来越大。据美国剧院业主协会（NATO）提供的数据，"从 1990 年到 1999 年，美国影院上座率增长了 24%，而银幕数量增长了 56%"。③ 到 2007 年，美国已经有超过四万块银幕，仅仅十年就增加了三分之一，但许多屏幕无人观看，尤其是在工作日。④ 在这种情况下，DVD 开始成为影业收入的新来源，许多好莱坞影片只有在发行 DVD 后才开始盈利，DVD 逐渐成为观众消费电影的主要形式。根据当时的媒体报道，2002 年平均每周已有 5000 万美国人在全国三万多家当地音像店租碟观影，消费额约 240 亿美元。DVD 观众数已经超过影院观众的两倍，他们花在影碟上的费用大约是花在电影票上的四倍。⑤

DVD 引发的"观看革命"显而易见：它导致观影空间再次移动，观众从剧院转移到了客厅，观看被赋予更多的自由，这从根本上改变了观众与作品的关系。观影空间被挪移到居室之后，可能会因为光线、声音不佳或家庭活动的干扰，无法跟影院体验

① Carolyn Birdsall, *Nazi Soundscapes*：*Sound*, *Technology and Urban Space in Germany*, *1933-1945* (Amsterdam University Press，2012)：157.

② Robert Sklar, *Movie-Made America*：*A Cultural History of American Movies*（New York：Vintage，1975）：153.

③ Charles R. Acland, *Screen Traffic*：*Movies*, *Multiplexes and Global Culture*（Durham，N. C.：Duke University Press，2003）：224.

④ Chuk Tryon, *Reinventing Cinema*：*Movies in the Age of Media Convergence*（Rutgers University Press，2009）：64.

⑤ Edward Jay Epstein, *The Big Picture*（New York：Random，2006）：209.

相提并论，但观看方式不再是集体、定时、单一的，空间环境、座椅以及与此相关的坐姿、视觉和心理也不同了。人们坐在柔软、家居的软体沙发上，身体不需要适应整齐划一的空间布局，不需要成为放映装置中的一个环节。这有点类似博物馆或画廊里浏览的"参观者"，他们比"观众"孤独，因为通常处于"独赏"状态，也比"观众""忙碌"，因为眼睛还要应付屏幕外的其他信息。最重要的是，电影成为播放器读取的文件，观众不仅是 DVD 的消费者，还是影片的拥有者，观众首次感到他们成了电影的"主人"。人们手握遥控器，可以随时启动观看，自主掌控图像流动速度和观看活动的节奏，观影逐渐成为日常生活的一部分。遥控器也会诱使观众将电影片段化，专注于最喜爱的场景或时刻，观看被暂停、定格、凝视和重复某些特别图像的欲望所驱动，这产生了"恋物癖"的观众。在 DVD 发行商提供的"导航菜单"和选择目录里，观众通过遥控器上的选择按钮，不仅可以获得"视频点播"体验，也造成了界面触控故事进程的错觉，观影首次增加了一层触感体验。当然，我们也可以说，DVD 特有的导航功能控制了观看体验，重塑了观众与电影的互动方式，规定了观看的状态和位置，因为它提供的是一个特定的观看框架。

当时的电影制作人对这种改变深恶痛绝。他们认为，通过电视机和 DVD 播放电影的方式完全违背了电影的本性，刺耳的商业广告经常打断象征着电影本质的仪式性体验，电影"失去了权威、声望、神秘和魔力"，"观众和导演、做梦者和造梦者之间的交流也几乎消失了"。电视屏幕"把它所呈现的一切都降低到了同等无足轻重的程度，并用'现实'取代了任何关系"。① 著名导演费里尼对这些新型观众的批评非常犀利，他说：观众用遥控器装置控制一切，"一个暴君观众就这样诞生了，一个为所欲为、越来越坚信自己所见影像的绝对专制者"。②

同时，由于 DVD 对播映设备和场地的要求较低，机动灵活的观影形式加速了迷影群落的形成。抱着对特定影片、导演或类型的热爱，影迷可以通过租售 DVD 的方式聚众观看、交流，一部分普通的剧院观众变成了电影鉴赏家或电影史专家。"教父三部曲珍藏版""百年奥斯卡极品典藏""欧美怀旧电影纪念珍藏系列""上海电影译制片经典 120 部""法国新浪潮系列"，和各种以导演、年代、影展、国家命名的 DVD 套装，以及美国电影学会（AFI）、中国电影评论学会等机构定期发布的"百佳名单系列""年度大赏"系列，或巴赞、波德维尔等影评人、理论家推荐的"名片系列"，一时在市场上广为流行，发行商以各种不同概念无休止地重新包装电影史，用来满足移址新环境的新观众对 DVD 的观赏需求。这很像图书的再版盛况，DVD 不仅将电影变成了视频——这成了数字电影的前奏，也助长了重复观看的常态化，进而重新定义了我们与电影的关系，传统影迷和装置理论可能随之一起消亡了。

版本首次成为影响观看的重要因素。发行商首先从格式上区分了观看介质，根据

① Peter Bondanella, *The Films of Federico Fellini* (Cambridge：Cambridge University Press, 2002)：156-157.

② Giovanni Grazzini (ed.), *Federico Fellini：Comments on Film* (Fresno：California State University, 1988)：207-208.

存放压缩图像的容量和画面质量，将 DVD 区分为 DVD5、DVD9、DVD10、DVD18 和蓝光碟（BD）。DVD9 和蓝光碟因为制作技术含量更高，不但可以增加存储容量和影片长度，以复杂的刻模与压碟技术提供版权保护，支持全高清影像和高音质规格，还可以提供多语言、多字幕、多角度、多附件等扩展功能，使观众获得更好的观看享受。这意味着格式成为一种区分观众的手段，对观看体验进行了二度区分，设备和介质的物质性将塑造我们对电影的体验。其次，通过注入附加节目和扩展文本，丰富影片的版本信息。多数影片的 DVD 都提供有制作花絮、导演的评论音轨、海报和剧照图片，少量还添加了制作人的访谈和关于影片幕后的纪录片，一张 DVD 就像一部影片的研究专书，其文献的丰富性和专业性也使其看起来像一所虚拟电影学校，这无形中提升了观众的影史素养。《银翼杀手》至少有三个不同的版本，"最终剪辑特别版"不但提供了超过 80 个小时的采访，还费力整理了数小时被删除的场景和其他幕后材料。《黄海》《罪恶之城》等影片提供了"导演剪辑版""剧场版"，有的影片销售最好的是"加长版"。同时提供多个版本相当于优化观看资源，一定程度上扩展了观众关于电影制作和电影史的理解，但也刺激了一种"非理性观看"："资深影迷"为了集齐某部影片的所有版本，必须重复消费、反复观看，因为每一次观影都是"不完整"的，我们看到的只是这部影片的众多版本之一。①

图 5-3 《银翼杀手》画面

图 5-4 《星球大战前传 1：幽灵的威胁》画面

（三）流动影院

只有将胶片上的影像转换成动态数据流，制作和放映成本才会进一步降低，观看也会更加自由方便，进而形成一套全新的电影活动规则，这已成为世纪之交电影数字化革命的最大动力。按照威廉·伯德（William Boddy）的考证，数字化放映的历史其实比我们理解的要早。至少远在 20 世纪 30 年代，美国和英国就已经开始电子传送电影的实验，放映商于 20 世纪 60 年代尝试在各地建立小型的社区视频展映场所，科波拉等个别导演 20 世纪 80 年代开始不遗余力以新视频格式制作电影，但效果都不太理想。② 20 世纪 90 年代后期，梦工厂、索尼影业、环球影业、华纳兄弟和二十世纪福克斯等主要电影公司相继建立了胶片转换数字放映的财务安排，利用高清电视（HDTV）技术的

① Chuk Tryon，*Reinventing Cinema*：*Movies in the Age of Media Convergence*（Rutgers University Press，2009）：20-23.

② Boddy，"A Century of Electronic Cinema"，*Screen*，June 2008，49（2）：145-150.

广播模式替代数字放映的方案也一直在讨论中。1999 年夏天，《星球大战前传 1：幽灵的威胁》终于成功进行了数字试映。数字化在 2010 年前后发展迅速：能够提供数字放映的美国影院数在 2006 年只有 400 个，四年之后约 15000 个屏幕启用数字放映，到 2015 年前后，放映业几乎完全转换为数字格式。①

网络技术的飞速发展进一步推动了线上观影的日常化。在 1995 年成立的 Vxtreme 公司解决串流（streaming）技术以前，即时传输观赏影音文件一直是网络服务的一大瓶颈。随着这一技术的不断进步，声音和影像资料会以资料流的方式传送给用户，网络使用者可以边读取边播放，不需等待下载完成就可以观赏所接收的影像文档。网飞公司 2017 年宣布采用更先进的 AI 压缩技术，根据节目内容调节压缩配置，优化串流收视体验，大幅降低整体频宽需求。② 这种节约等待时间和存储空间的网络技术，造就了近十年以来流媒体的繁盛和在线观影、直播等业务的流行。以网飞公司为例，2022 年第二季度，网飞在全球范围内拥有 2.2067 亿付费流订户，总收入超过 80 亿美元，远高于 2019 年同期的 49 亿美元。与流媒体服务的受欢迎程度不断提高相比，网飞的 DVD 业务部分则呈现出下降态势。2018 年，美国本土网飞的 DVD 租赁服务有 215 万订户，比 2011 年的 1117 万大幅下降了。③

放映环节数字化的最大好处，是消除了电影播映过程中的物质限制。发行商不用再花大量精力兴建存储拷贝的库房，不用再应对拷贝火灾风险和在运输、放映中造成的胶片划痕、褪色、风化问题。互联网为数字拷贝提供了无限的"货架空间"，有了这份观看选择的"无限菜单"，观众就可以获得集中发行时代从未有过的"丰富选择"。④ 在迪士尼、苹果 TV、亚马逊、网飞和 HBO、Hulu 等平台专属的数据库里，新片、老片分类型、按出品时间云端存储，订阅用户还可以找到影院里看不到的"稀缺"资源。虽然数字文件也存在信号退化、格式老化问题，地址迁移也可能导致数字文件丢失，但数字光处理（DLP）技术可以提供更清晰、持久的图像，人们对图像丰富性、无限存储和自由访问的渴望已经掩盖了对这种潜在风险的担忧。没有了地域、国家的限制，"线上影院"可以更便捷地将影片源扩散到全球，全球观众在线同步交流互动，不管是弹幕、评论留言，还是建立网络群组，观影都比以往有更深入的参与度和共享感。

数字放映的另一个益处是可以创建更灵活的放映时间表。一部 90 分钟的标准影片，胶片长达 3000 多米，五六个拷贝盒重达百千克。因为体积大、质量重、价格贵，胶片在各影院之间的流转非常麻烦，跑片员利用两个影院排片上的半小时时差，拎着

① Sarah Keller, *Anxious Cinephilia：Pleasure and Peril at the Movies*（NY：Columbia University Press，2020）：175.

② 温国勳、林建德、陈奇泰：《串流媒体影像之快速碎形压缩方法》，《文化创意产业研究学报》2011 年第 2 期：93-104。

③ Statistic 网站数据，https://www.statista.com/statistics/250934/quarterly- number- of- netflix- streaming- subscribers- worldwide/，https://www.statista.com/statistics/273883/netflixs- quarterly- revenue/ ［2022-8-6］.

④ Chris Anderson, *The Long Tail：Why the Future of Business Is Selling Less of More*（New York：Hyperion，2006）：3.

胶片盘闯红灯赶时间的现象非常普遍。IMAX 格式影片出现后，其胶片盘直径近 1.8 米，胶片重量高达 400 公斤左右，放映程序也更复杂。胶片丢失、放映卡顿、运输误时都会影响下一场放映，排片计划就会一改再改。送拷贝、放电影不仅责任重大，也影响影片的市场表现。数字拷贝彻底改变了这种情况，不仅减少了对放映员的需求，大幅降低了放映成本，还更容易实现远程同步放映。网络存档的便利性和便携式媒体技术的开发，使人们以极少的付费就可以浏览几乎所有的数字电影文件，影片可以被同时、倍速、反复观看，观看进程自主掌控，"任何内容""任何时间""任何地方"的电影观看成为现实。

放映与发行密切相关。数字放映和互联网推荐算法技术，使发行人可以更精准地跟踪观众，对观影品味做出评估，建立了不同于传统观影方式的回馈机制。在不需要安装收视记录器、进行采样调查分析的前提下，发行商以秒为单位收集收视行为，对观众的研究分析可以做到十分精细的程度。例如，根据最新的数据分析，网飞发现 2018 年到 2019 年两年的订阅用户中，对某类角色偏爱的网飞观众是 Hulu 观众的 5 倍，这很大程度上影响了其在原创电影、剧集中对主要角色的设定以及选材和风格等问题上与其他流媒体公司自制影音产品的差异。

总之，传统放映中的"排片""售票"环节几乎消失了，很多独立制作人开始使用网络推广电影或在线自助发行，"一键发行"（one-click distribution）模式日渐成型。《四眼怪物》（2005）最早尝试借助社交网站 Spout 的推广，在 YouTube 平台上自助发行。2020 年"新冠"肺炎疫情防控时期，中国电影《囧妈》放弃院线发行，以 6.3 亿元人民币的价格卖给字节跳动公司，在其旗下网络视频平台免费播出。这是一种更简单、快速、便宜和高效的发行方式，数字平台的数字放映为影片在全球观众面前的展映提供了广阔的机遇。唯一的风险是信息泄露。2007 年，纪录片《医疗内幕》（*Sicko*）被盗版分享到 YouTube 网站，2020 年蔡明亮的柏林参赛影片《日子》样片资源也遭遇提前网络泄露，这引发了人们对技术伦理的更多隐忧。数字放映及其开创的流动影院是电影观看的未来之选吗？

由于新一代观众的"横空出世"，所有的观看标准都被改变了。20 世纪 80 年代以后出生的"观众"多数都在有线电视的陪伴下成长，很早就开始接触互联网，使用手机、笔记本电脑、Pad 等移动终端设备的经验丰富，习惯在一个嘈杂的生活环境中观看电影。今天，我们经常看到观众边发短信、聊天、运动边看电影，在地铁站、机场、教室、车厢和其他排队等待的地方，不同的移动创造了不同的相遇，观看体验也有所不同，所有影片的数字文件都被外部环境影响了。观众关注的最主要问题是时间管理，图像大小或质量如何、观看进程是否中断走神、周围环境是否封闭安静并不重要，妨碍观看的条件仅剩下时间、带宽的余额和电池的续航能力。这代新观众也会付钱去影院观看电影，但这并不会造成他们对泛屏观看的偏见，更不应由此得出手机电影即将取代大银幕电影的判断。他们的观影条件更加随意、宽容：既然一部小说的阅读会耗时数周，并被各种事情打断，电影观看为何非要和一些陌生人坐在一个暗房里一次看完呢？既然人们已经习惯在电子书阅读器上看散文、诗歌等"电纸书"，为何不能对电影的泛屏观看形式习以为常？剧院既然可以提供家庭影院的舒适模式，家庭空间为何

不可以变成"娱乐天堂"呢？如果无限的带宽导致了屏幕的大量扩散，根本上改变了观看的物质属性，就没必要再死守传统的观看标准。在意大利，"天空电影"公司甚至开发了一个完全专注于手机用户的电影频道"天空移动电影"（Sky Cinema Mobile），方便人们在移动环境中观影。①

但评论家担心的是，在线或移动观影无法获得电影的最佳体验，运动观看破坏了观影氛围，进而影响了影片的审美体验，"口袋电影"不可能呈现电影的"理想状态"（巴赞）。影评家奥赫希尔曾不无幽默地说，"如果说有一个幽灵困扰着独立制片厂和好莱坞，那就是一个 22 岁的半裸大学生在手机上看电影"。② 无论图像色彩、尺寸还是声音环绕效果，在线观看都不能跟影院观看相提并论，每一个制作人都不希望自己的电影在 3.5 英寸的手机上被观赏。即使是现在最大的 7 英寸手持屏幕，和宽屏巨幕相比仍有点"孩子气"，这很像 MP3 跟黑胶唱片之间的声效差异。数字技术以有损压缩提升了便利性，却以平面感、游离感为代价，使电影丧失了神秘感与感染力。移动手持银幕否定了传统电影观看的动力机制：由于观看主体始终处于流动的外部环境，他的注意力可能会不断在方寸屏幕和"社会泡沫"间来回漂浮，电影呈现出越来越明显的广播电视特征。技术改造的趋势是缔造一种新的注意力模式。这是个屏幕缩小的过程，也是观看空间扩展的过程，通过将播映设备改造成移动媒体，将观者引向更广阔的社会脉络，观看被剥离了公共仪式属性，成为高度个性化的社会实践。在剧院安装手机信号干扰装置、映前播放观影礼仪广播、以 3D/4D 图像开发吸引观众重返影院，都无助于解决根本问题。

虽然数字投影没有改变电影体验的本质，但理论家对未来充满忧虑：如果与影院有关的技术和制度框架已被改变，观看的"社区模式"就会被"广播模式"取代，电影和电视的分界线就会越来越模糊不清。无线技术最终毁掉的是定义电影的空间属性，这将加速电影作为社会角色和文化仪式的终结。戴锦华教授视屏幕和空间变化为电影的潜在革命，先后发出"保卫影院就是保卫电影，保卫电影就是保卫社会""如果影院彻底消失了，电影也就不会再陪伴我们了"等警告。这些越来越迫切的呼吁是否也意味着，空间在观看体制中被神话了？

三、观看行为

观看行为的研究要复杂得多。根据盖洛普发布的数据，2007 年普通观众每年观看 6.9 部影片，2021 年遽降为 3.6 部，经常看电影的人数、影院观众数和票房销售额在各个年龄段都有下降，因"新冠"肺炎疫情影响，61% 的人根本没去过电影院。③ "猫眼

① Roger Odin, "Spectator, Film and the Mobile Phone", in Ian Christie（ed.）, *Audiences*（Amsterdam: Amsterdam University Press, 2013）: 159.

② Andrew O'Hehir, "Beyond the Multiplex", *Salon. com*, https://www.salon.com/2006/06/22/btm_68/（2007-7-12）［2022-8-4］.

③ Megan Brenan, "Movie Theater Attendance Far Below Historical Norms", *GALLUP*, http://news.gallup.com/poll/388538［2022-8-4］.

娱乐"提供的数据也不太乐观，2017 年至 2019 年，中国观众年均观看影片均在 3 部左右，2019 年全年观看 1 部影片的观众占 46.65%，全年观影超过 10 部的只有 3.5%。这些数据反映出的观看行为信息，集中在观看频次、观看时间、观看习惯和年龄分布等客观情况，无法反馈相对主观的观看方式、心理动机、观看状态等因素，致使我们对观众的认识仍然模糊不清。

面对一部电影，观众会选择哪种观看方式？选择性观看、参与性观看、表演性观看和重复性观看的心理有何差异？观影热情、美学素养、观看条件和周边衍生产品的吸引力，哪些因素对观看评价影响最大？观众的观看兴奋点有哪些？在观看过程中，观众如何与故事中的角色或情节互动？观众如何从一种无意识状态获得幻想乐趣？理想的观影心理是情感性的还是认知性的？这些问题更应该成为我们关注的重点。

（一）观看动机

布尔斯廷（Jon Boorstin）曾在《好莱坞之眼：电影如何运作》（*The Hollywood Eye：What Makes Movies Work*，1990）一书中将主流电影观众的愉悦来源归结为五个方面：认知游戏、本能体验、同情和移情、基于叙事场景的情感轨迹变化、各种反身性的社交活动。也就是说，观众参与电影的路径主要有两类：一是对角色、情节、电影语言的即时感受，以及由此带来的情感享受；二是基于对电影美学形式、主题和观看活动的反身，所产生的自我修正、表演行为和认识活动。通过调动情绪和认知，创造理解所有图像活动的总体方案，是观看电影最大的审美乐趣，或者说，情感满足和认知思维构成了观看活动的主要动机。

1. 情感享受

跟所有的艺术作品一样，情感也是电影"最崇高"的审美体验。正如克莱夫·贝尔所说，这种情绪达到了"审美升华的巅峰"，构成一种"崇高的精神状态"。① 雨果·闵斯特堡在 1916 年出版的《电影：一项心理学研究》中指出，"描绘情绪必须是电影（photoplay）的核心目标"。② 史密斯（Greg M. Smith）也认为"电影的主要效果是创造情绪"，每一部电影都存在一条"激发情绪的线索"。③ 我们都清楚，情感是艺术创作的主要诉求之一，是语言修辞是否有说服力、形式设计是否有表现力、文化价值是否有影响力的基础。因为情绪不仅有助于理解叙事，延伸或转移故事焦点，还会引发伦理和意识形态问题，激发探索主题的好奇心。一部电影的美学品质总是建立在感情结构的设计之上，情感体验是观影的主要动机之一。

电影是一种感性的媒介，在情感表达上具有优势。它能将图像、声音、文字、音乐进行复杂的融合，技术运用既擅长还原现实质感，又富于形式变化，极易调动观众的

① Clive Bell, *Art*（New York：BiblioBazaar，2007）：46.

② Hugo Münsterberg, *The Film：A Psychological Study, the Silent Photoplay in 1916*（New York：Dover Publications，1970）：53.

③ Greg M. Smith, *Film Structure and the Emotion System*（Cambridge：Cambridge University Press，2003）：42.

感知神经，创造强烈的自动感知反应，进而可以参与亲密、同情、敏感、怜悯、关切等一般情感教育，强化观众的情绪体验。以近年来越来越重要的音乐元素运用为例，电影音乐不仅可以描述场景、解释动作和台词，直接引发观众的特定情绪，还可以修饰场景、暗示情感价值，影响观众对角色的评价，引导对事件性质的认识，从而发展成一种具有丰富情感体验的形式语言。总之，电影语言不仅是一种视听策略，也是一种触觉策略，它的精准调度首先服务于影片的情感路线。在对事物"代数化"的过程中，我们"产生了对感知力量的最大节约，事物变成某种特征，或者像公式一样，甚至不被意识所注意"。① 电影语言的功能就是要纠正什克洛夫斯基所说的这种"自动化"惯性，恢复或锐化我们对现实的感觉。

具体来说，电影主要通过三种方式满足观众的感性需求。一是通过特定题材类型刺激身体反应，锐化人的触觉感知能力。追逐、跳跃、轰炸、高速行驶、爆炸、枪击、恐怖、犯罪、奇观之所以是主流电影的常规内容，是因为这些内容会直接影响观众的生理机能，引发眩晕、恶心、排汗、毛孔收缩、心跳加速、血压升高等压力反应，以条件反射激发情感参与。除此以外，频闪、花屏、变形条纹、噪点、模糊等图像也容易引起身体不适，激化观看者的感官神经反应。电影影响身体反应的经典案例是：1997 年，大约 700 名日本儿童因一部口袋妖怪卡通片而癫痫发作，闪烁效果和频闪场景被认为极易引发癫痫。② 陶西（Taussig）认为，这些触视觉形式相继作用于人的皮肤、肌肉和内脏，就像"外科手术医生的手进入身体，触动了其中的悸动组织，使它们在汹涌的间歇和迟缓的松弛之间激荡出内部节奏"。③ 二是通过视点策略和运动路线的组织调度，使身体产生在场错觉，鼓励观众与虚构场景进行互动。《历劫佳人》《大玩家》等片的跟踪镜头，《神奇女侠》《碟中谍》等片开场的连续前进运动，镜头均在不断跨越障碍物，自如进入不同的地理空间，营造了一种我们正在进入一个陌生而封闭的世界的幻觉。很多影片删除了片头冗长的字幕，把剧情声音前置导入，目的也是鼓励观众提前沉浸虚构场景，让视听觉与现实世界感知力同步。位置策略很重要，它激励了感知兴奋和体验幻觉，使无意识欲望在身体的应激反应中变得非常有魅力，这是很多电影导演喜欢将观众放在窥视位置、亲历角色的原因。只要窥视者获得一个秘密观察的有利位置，并从偷窥的诱惑中获得生理满足，电影就能赋予人以感情享受和想象乐趣。希区柯克深谙此道：没有位置就不会动情，没有感情就不会关心角色的危险和命运选项，悬念就不会实现。他说："即使窥探者不是一个讨人喜欢的角色，观众仍然会为他感到焦虑。"④ 三是通过各种富有创意的剪辑操纵观众的情绪。剪辑不仅服务于讲述线索的部署，引导观众的注意力方向，还鼓励观众按照导演安排的时间顺序产生情绪反应，进而形塑理解故事的惯例，操纵观众的情感体验。对于一个熟悉好莱

《历劫佳人》
片段

《神奇女侠》
片段

① Victor Shklovsky, *Thoery of Prose*（Illinois：Dalkey Archive Press, 1990）：5.

② Carl Plantinga, *Moving Viewers：American Film and the Spectator's Experience*（Berkeley：University of California Press, 2009）：118.

③ Michael Taussig, *Mimesis and Alterity：A Particular History of the Senses*（NY：Routledge, 1992）：31.

④ Francois Truffaut, *Hitchcock*（New York：Simon and Schuster, 1984）：73.

坞电影的人来说，说话人的镜头之后必须是反应镜头；人物望向窗外，观众接下来也应该看到窗外发生了什么；"最后一分钟营救"和"定时爆炸"段落只能是越来越快的剪辑，观众已经习惯速度变奏中的压力体验。这些剪辑建构的刻板印象和惯性体验如此强大，以至于创作者如果不这么处理，观众反而产生怀疑。① 电影史上，诸如《战舰波将金号》（1925）、《上帝之城》（2002）、《你丫闭嘴》（2003）、《干预》（2019）等影片，通过剪辑技术创造吸引力的案例非常丰富。"手感实验电影"（hand-touched experimental film）在感官激发方面更加前卫，创作者旨在创造一种具有身体触感的影像，以唤起更直接的身体反应。其本质上是通过人为改变事物的图像形式，创造一种纯粹的感知印象，观看的感情效果源于对形式变奏的迷恋。《融合》（*Fuses*，1967）的体验之所以是情色的，不仅仅是因为银幕上的身体充满欲望，还因为它的电影语言是情色的。②

　　除电影独有的语言系统外，叙述活动也是创造情感效果的重要途径。观众之所以对特工和卧底甚至黑帮等形象往往充满同情，是因为创作者刻意强化其超强能力和悲剧命运的反差，进而将叙述焦点从行为层面转移到价值层面，将个体性的人生经历转换成普遍性的生命体验。随着《教父》开场营造的强大气场逐渐减弱，黑帮家庭遭到更多的攻击，观众不自主地陷入"悲观现实主义"的叙事氛围，产生某种对未来不确定性的担忧、恐惧。有些影片的情感信息是由风格化的叙述基调释放的，这些叙事形式包括：角色的性格设定、叙事的调性，以及由镜头、空间、情节线组成的某种气氛。在新加坡电影《爸妈不在家》中，小男孩家乐焦躁不安的情绪与晃动游移的镜头相得益彰，给观众形成很强的心理压力，人物似乎随时会做出破坏性的动作。全片确立的现实主义基调，注定了片尾家乐为缓解家庭危机所购买的彩票不可能中奖，创作者拒绝通过廉价的意外制造惊喜。

2. 认知活动

　　影评人经常将观影过程描述为"阅读电影"，这不是源于电影与文学的媒体共性，而是强调了电影不仅仅是一种表达情绪的艺术，更是一种强大的认知媒介。爱普斯坦早就意识到，电影的本质依赖于这种自我"分析能力"。③ 电影制作人不仅通过身体动员对观众进行情感教育，还通过大脑对观众进行认知教学，提醒观众关注叙事话语、制作技巧背后的人工属性，发现文本中埋藏的互文信息、深刻寓意，鼓励他们通过活跃的思维分析推导出属于自己的理性结论。

　　理解是观看的主要动机之一。叙事涉及解释事件的前因后果，阐述人物的行为动机，分析人物关系及其与政治、经济、历史等大背景的复杂关联，这些被埋藏在故事

① Christian Metz, *Film Language：A Semiotics of the Cinema*（New York：Oxford University Press，1974）：235-252.

② Jennferifer M. Barker, *The Tactile Eye：Touch and the Cinematic Experience*（Oakland：University of California Press，2009）：23.

③ Epstein, "Cinema Seen From Etna", in Keller and Paul（ed.），*Jean Epstein*（Amsterdam：Amsterdam University Press，2012）：292.

中的信息都有待观众的细心探察，这在本质上是一种认知活动。在法国导演马塞尔·卡尔内（Marcel Carné）的名作《天色破晓》（1939）中，观众在影片最初四分钟内目睹了谋杀，但这场谋杀的观看视角却是由盲人赋予的。这个暗含的信息引发了认知的警觉，观众会意识到事件的盲目性和悲剧结局，因为接受盲人指引的观众注定不能理解故事提供的视觉逻辑。反过来说，叙事必须设疑、布局，精心进行信息编织和观看提示，才能使观众在整个观看过程中一直保持专注度。卡罗尔称之为"疑问叙事"，前后场景之所以有关联，是因为一个提出问题，一个提供答案，两者中间隐含了一个乐于发现的观众。① 大卫·波德维尔的说法与此相似，他认为"对理解的渴望"使观看带有强烈的推理色彩，创作就是通过暗示（而非显示）结果、诱骗选择的可能性（而非代替选择）、制造惊喜（而非预知结局）不断满足求知欲，创造与叙事如影随形的叙事情绪。②

在日本电影《垫底辣妹》（2015）中，在女主沙耶加焦急等待全国模拟考成绩、大学录取结果或其他关键时刻，导演总是用人物的行动中止进程，延迟揭晓的瞬间。当老师和沙耶加分别打开对方的信件时，导演总是故意推延阅读行动，随后再用朗读声音切分信件内容，去匹配不同的视觉场景。在几乎所有的影片中，当人物说"我想拜托您一件事""我有一个大胆的想法"，导演总是利用剪辑中止表述；当人物遇到危险、准备投身战斗、开启新的旅程、发现恐怖信号，导演总习惯于按下暂停键。叙事的秘诀就是悬置、延宕、重组，创作者负责暗示结果、设置障碍、刺激期待，观众在解释的巨大推力下自觉将这些信息碎片缝合起来，通过对虚构故事的理解将自己重新定位于现实世界。

图 5-5 《天色破晓》画面

① Noël Carroll, *Mystifying Movies: Fads and Fallacies in Contemporary Film Theory* (New York: Columbia University Press, 1988): 171-181.

② David Bordwell, *Narration in the Fiction Film* (Madison: University of Wisconsin Press, 1985): 40-47.

图 5-6 《垫底辣妹》画面

3. 电影身体

激发感情体验和设置认知议程在电影制作人的创作清单中同等重要，因为情感和认知关系密切，感性体验和理性分析在观影过程中并不对立。《我和我的家乡》《湄公河行动》《惊涛骇浪》等主旋律电影中，如果人物在情感上立不起来，他们身上附载的主流价值也不会被人发现和认同。"十七年电影"中的国民党特务、汉奸，首先是让人愤恨的道德堕落者，烧杀淫掠无恶不作，其次才是使人警醒的民族败类，充满私心妄念，叛党叛国。希区柯克的目的虽然是对角色进行心理分析，但他总是首先赋予角色某种道德色彩，通过迫在眉睫的任务将其固定在一个奇怪的位置，以便创造观看的强烈情绪。电影制作人都懂得这一点：叙事和语言的首要目的是操纵情绪，剧烈的情感经验会融入大脑记忆，进而影响人思考和行动的方式。米兰·昆德拉因此说，"当心灵（heart）说话时，大脑（mind）发现反对是不恰当的"。[1]

情感和认知紧密交织，两者的整合反映的是人的意识流动和心灵轨迹。也就是说，电影的最终目的不是单独的情感，也不是独立的认知，而是模拟观众的精神活动。雨果·闵斯特堡很早就意识到这一点，认为在现象学层面，电影观看"在一定程度上接近人的意识"，电影的宗旨是"吸引或适应人的心灵"。[2] 珀金斯将电影描述为"精神世界的投影——一个心灵记录器"[3]，亨利·伯格森将观看活动和知识生产联系在一起，认为"我们理解普通知识的机制就是电影式的"[4]。电影的这种意识主体性质既体现在

① Milan Kundera, *The Unbearable Lightness of Being*（London：Faber and Faber，1984）：244.

② Carl Plantinga, *Moving Viewers：American Film and the Spectator's Experience*（Oakland：University of California Press，2009）：222.

③ V. F. Perkins, *Film as Film：Understanding and Judging Movies*（London：Penguin Books，1991）：133.

④ Oliver Sacks, *In the River of Consciousness*（NY：Knopf Press，2017）：41.

镜头运动及其蕴含的再现世界方式，淡化、溶解、联想、并置、插入、省略等剪辑语言所暗示的思维活动痕迹，也体现在情节组织所反映出的认识世界的角度和虚构情感的方向。大卫·麦克杜格（David MacDougall）将这些模仿意识体验的现象学视为电影"像"或"是"身体的一系列方式，认为我们应该追问的是：它们是主体的身体吗？对应的是谁的身体？是观众的身体、电影制作人的身体，还是个"开放"的身体，能够接受所有的这一切？①

索布切克在梅洛-庞蒂原始主体性概念基础上，更明确地提出了"电影身体"（the film's body）的概念，并指出此概念不是拟人化的。"电影身体"虽然没有人类的生理特征，但它将制作人和观众的身体融合在一起，是一个"具体、明显的电影生命体"，"它具有表达的知觉，也能够知觉地表达"，以"具身方式"存在于世界，同时与我们分享了某些视觉感知模式和直接的意识体验，是一种有意识的表达方式。② 电影作为表达主体的意识，体现在再现和语言的方方面面，早在 1924 年茂瑙导演在拍摄《最卑贱的人》时，就已经可以用手持摄像机的旋转表示一个角色的醉酒状态。手持摄像机的快速移动模拟角色的奔跑动势，晃动的相机传达人物惶惑不安的精神状态，从事感觉、知觉、心理图像、记忆、思想活动，对摄影机来说不成问题。但也有人认为，由于制作过程的分化和创作构成的杂化，将一个分散在各个所指链条上的主体同步整合成一个统一经验是不可能的，"电影身体"的说法仍然是喻指性的。

但无论如何，观众之所以在观看中获得乐趣，不仅仅是因为从影片中获得了情感体验，发现了与此密切相关的主题运作，更重要的是在这两个维度的整合经验中，感受到了主体性的存在，这便使电影呈现出高度的"主体特征"。我们甚至可以说，电影塑造了它的观众，观看生成了人的主体性。

（二）观看心理

我们都知道，一部作品的意义是由文本、语境和观众之间的互动产生的。具体到电影观众，观看效果跟认知、情感两大系统的参与密切相关。图像观看首先会唤醒联想，触发观看者将情感记忆、储备的知识与图像世界进行对照关联，并形成可能引发生理反应的镜像神经元。"大脑据此将身体设置成与运动中枢共振的特定模式，这些运动中枢被提示采取行动，即使它们实际上并没有执行该行动（我们保持坐着，而不是逃离屏幕上让我们害怕的东西）。"③ 但观看过程中，文本、观众和语境究竟如何相互作用？情感反应和认知活动如何综合影响观众与角色之间的互动？我们又该怎么分析观看的心理结构呢？

电影放映开始前，观众已经将身心体验设定为"待沉浸"状态。舒适的座椅、不

① David MacDougall, *The Corporeal Image：Film，Ethnography，and the Senses*（Princeton & Oxford：Princeton University Press，2006）：29-30.

② 详细论述参见 Vivian Sobchack, *The Address of the Eye：A Phenomenology of Film Experience*（Princeton，NJ：Princeton University Press），1991.

③ Zachary Sheldon, *Digital Characters in Cinema：Phenomenology，Empathy，and Simulation*，A thesis submitted to the Graduate Faculty of Baylor University for the Degree of Master of Arts，2018：24.

受干扰的周围环境、暗淡的光线以及越来越大的图像和声音，这些致力于消除银幕世界与现实世界距离的手段，通常情况下都会引发越来越强的沉浸幻觉。即使在今天十分常见的移动手持观影环境下，封闭式耳机营造的包围感更强的独立声场，屏幕分辨率、色域、刷新率、采样率、峰值亮度和对比度参数优化后所提供的越来越优质的"移动剧场"体验，同样会引发震惊、激动、恐惧等复杂的应激情绪。预告片和片名出现之后，观看者会被成功引入一种"信任情境"和"回归状态"。丹尼尔·巴洛特（Daniel Barratt）称之为"天真的现实主义"状态，他认为人的大脑设置倾向于拟真幻想，在后续的观看过程中，沉浸感主要由视听或风格策略引导，遵从的是观看者的直觉，"好像世界就是它看起来和听起来的样子，我们周围的东西就是真实的客体"。[①] 按照梅洛-庞蒂的理论，任何一种感知都会产生对这种感知的信念："感知就是现在突然承诺一个完整的未来体验，严格地说，这种体验永远不能保证那个未来；感知就是相信这个世界。"[②] 另一种沉浸感主要由叙述策略塑成，遵循观看的逻辑原则，会引发同理心和模仿欲望。好莱坞称前者为"间离叙事"，后者为"同情叙事"，它们被制作人自如调用，作为支配观众心理的重要策略。

我们据此可以将观看心理区分为两种：想象与互动。电影观众充满了想象的热情，往往基于虚构的情节或人物，产生了一种身在虚构世界的幻觉，剧情进程不断激发出强烈的幻想性情绪；互动往往基于创作的形式特征，上佳的表演唤起观众模仿的欲望，非凡的视觉特效会促使观众了解数字技术知识，导演出现在自己执导影片的某场戏中，会引发观众对"作者意识"的敏感性，提示他关注电影创作的很多形式或风格特征。谭（Ed S. Tan）在《叙事电影中的情感与结构》（*Emotion and the Structure of Narrative Film*，1995）中区分了两种不同的观影情感：虚构世界的情感（fictional world emotion，简称 FW 情感）；人工性情感（artefact emotion，简称 A 情感）。[③] 观众对《极速车王》中赛车竞技的紧张、对《雾都孤儿》中奥利弗漂泊人生和悲惨处境的担忧、对《裂缝》（*Cracks*，2009）中教会寄宿学校教师 G 小姐和贵族学生菲玛雅关系的困惑，所有这些情感都是基于"虚构真实"产生的某种幻觉，观众似乎充当了角色所在的那个世界的见证者，全心投入、全力想象，因直觉力的主导作用而情不自禁、难以抽身，这些同情、喜悦、忧虑是一种典型的 FW 情感。即使没有含冤入狱、行将就木的经历，依然可以将《亡命天涯》中的医生金波想象成自己，即使没有吞噬子嗣、退化变异的人格，却仍然能够理解《边境》（2018）中的女主缇娜，是因为虚构情境与电影经验的矛盾并不重要，FW 情感涉及电影体验的整体性，制作者既要想方设法将个体情感普遍化，也要利用强大的技术力量制造出最"全面"的在场效果。视效设计的目的就是说服观众，技术为故事创设的参考语境都是真实的。唤起感性现实主义的场景越全面，

① D. Barratt, "Assessing the Reality-Status of Film: Fiction or Non-Fiction, Live Action or CGI?", J. D. Anderson & B. F. Anderson（ed.）, *Narration and Spectatorship in Moving Images*（Newcastle, UK: Cambridge Scholars Publishing, 2007）: 63.

② M. Merleau-Ponty, *Phenomenology of Perception*（New York: Routledge, 2013）: 311.

③ Valentijn T. Vish, et al., "The Emotional and Cognitive Effect of Immersion in Film Viewing", *Cognition and Emotion*, 2010, 24（8）: 1439-1445.

就越有可能建立观众的信仰。如果因为迷恋美轮美奂的摄影和极具视觉刺激的特效场面而爱上《沙丘》，如果被《男人四十》里林嘉欣和张学友的演技打动，而不是被人物关系和情感状态打动，如果日本影片《编舟记》让你产生了寻找辞典《大渡海》和青年编辑马缔光也的原型的想法，说明电影的人工属性成了我们情感反应的对象，观众隐约意识到视觉对象和现实世界的某种差异，这种 A 情感是电影获得媒介属性的重要条件。

图 5-7 《极速车王》画面

图 5-8 《裂缝》画面

1. 沉浸直觉

西方电影史记录了很多早期"未经训练的观众"的震惊体验，中国的第一篇影评对观看"美国电光影戏""奇妙幻化""出人意料"的幻觉也有详尽描述。相当一部分文献对电影"创世神话"的渲染，建立在天真、愚钝的观看心理设定上，仿佛银幕前都是一群无法区分现实和图像的影像"信徒"。这种认识有些让人生疑，那些没有"现代性视觉经验"的早期观众也并非都是热情、轻率和易骗的。当火车从景深处开来，即将冲破银幕边框的运动使惊呆的观众四散逃逸，那一刻人们几乎没有时间回想生活中的乘车经验，他们很大可能只是对虚拟运动的幻觉体验大为惊讶。汤姆·甘宁就认为："观众不是把图像误认为现实，而是对它经由新的投影运动发生的幻觉转变感到惊讶。这远非轻信，而是幻觉本身不可思议的本质让观者哑口无言。""火车效应"就是一则神话，它用受惊吓的观众"定义电影的力量"，这种思维带有明显的意识形态色彩。①

"火车效应"暗示了观看的"即时体验"或"直接经验"特征。"直接经验"（immediate experience）是康德提出的概念，明确了审美活动的"无意识性质"：当我们对眼前的审美对象进行美的判断的时候，脑海里涌现的往往是"无意识感知、无意识情感和无意识暗示"的信息。② 对观影来说，观看过程中的心理状态也是无意识心理的即时反应，各种情绪的生成都不是深思熟虑的结果，而是忘我的临境状态，是伴随着生

① Tom Gunning, "An Aesthetic of Astonishment: Early Film and the (In) Credulous Spectator", in Linda Williams (ed.), *Viewing Positions: Ways of Seeing Film* (New Brunswick, N. J.: Rutgers University Press, 1995): 115-118.

② John F. Kihlstrom, "The Rediscovery of the Unconscious", in H. Morowitz & J. L. Singer (ed.), *The Mind, the Brain, and Complex Adaptive Systems* (London: Routledge, 1994): 140-141.

理唤醒的绝对信任状态，我们称之为观看的沉浸直觉。

表面上看，沉浸直觉是电影技术的显性特征，包容性（环境影响从观看体验中排除的程度）、延伸性（观看所涉及的感官模式种类）、环绕效应（感官的全景宽度）和亮度（显示分辨率）指数决定了观众的沉浸程度。[①] 具体来说，影院观看的沉浸感很大程度上由环绕效应和包容性生成，移动观看受亮度、延伸性影响很大，随着移动界面变得更加复杂，观影环境的不确定性增加，时间效应、移动速率、数字技术和与之相关的惊奇美学逐渐成为更重要的沉浸指标。事实上，沉浸直觉的持续有赖于技术的运用惯例，它使观众对例外、变化感到麻木，强化了观众对虚构传统的痴迷。这在好莱坞的隐性剪辑（无缝剪辑）中体现得相当明显：如果不故意跳切，严格遵守 180 轴线规则和景别、角度、高度转接上的视线匹配原则，如果动作设计像连动句，情节推进像导火索，一旦启动就是连锁反应、永不停歇，如果人物对白像日常聊天，性格发展像奔赴既定命运的惯性，看电影就如同重复生活经历。制作者的目标都是降低对艺术创作人工性和形式感的敏感度，使观众对创作者和观看行为的存在感变得迟钝。

削弱制作人的痕迹，就意味着强化虚构角色的存在感，加强观众与人物之间的关系，获得对人物的同情或同理心。同情可以为观众提供道德归属和价值确证感，借助与角色的亲密关系释放生活中的各种情绪，因而是引发沉浸直觉的主要手段之一。当制作者有意识地将"我的故事"转换为"我们的故事"、将生活在某个地方的人物塑造成全球价值观的典范，角色的目标就成了观众的目标，事件的走向就成了观众的愿望，观看以此建立了心理忠诚，并固化了观众的同化意识和沉浸感。但影响观众建立同理心的因素非常复杂，同情心、沉浸感并非每个制作人都能轻松达成的艺术目标。希区柯克认为，当一个主要角色由一个次要明星扮演时，"整个画面都会受到影响，……因为观众不太关心由他们不认识的人扮演的角色的困境"。[②] 他的认识符合 18 世纪道德哲学对"同情"的理解：同情就是将自己投射到曾经看到的事物，我们只对自己熟悉或喜欢的人产生同理心。[③] 只需联想一下我们观看体育比赛时的心理就知道，这的确是个常识：一个皇马球迷不可能对"死敌"马德里竞技队在"同城德比"中的表现产生任何同理心。另一种通行的做法是，将角色跟某种道德准则或价值观联系起来。角色就是道德或意识形态的指南针，认同角色或关心角色的处境就相当于承认自己是"世上的大多数"[④]，这一定会带来愉快的心理体验。

————————

　① M. Slater. & S. Wilbur, "A Framework for Immersive Virtual Environments（five）: Speculations on the Role of Presence in Virtual Environments", *Presence: Teleoperators and Virtual Environments*, 1997,（6）: 603-616.

　② Francois Truffaut, *Hitchcock*（New York: Simon and Schuster, 1984）: 145.

　③ Mark H. Davis, *Empathy: A Social Psychological Approach*（Boulder, CO: Westview Press, 1996）: 1-9.

　④ 尼采在《人性的、太人性的》中将"道德性"定义为"对于全体习俗的感觉"，认为"个人凭借自己的道德性使自己成为多数"。参看尼采：《道德的谱系》，梁锡江译，五南图书出版公司，2019：11。

沉浸的直觉需求决定了创作的方式，建立观众对角色的熟悉感、认同度和效忠心理便成为主流电影制作人的自觉追求。在《我是谁：没有绝对安全的系统》中，男主角本杰明是个极有天赋的电脑极客，他与马克斯、保罗、斯蒂芬组成了黑客组织CLAY，不断攻击国际银行、电力和情报组织。导演为了建立观众对人物的信任感和同理心，不断强化本杰明在现实世界中引人同情的挫败感：他没有存在感，时常被人取笑，没有朋友，单纯、安分、懦弱，开口示爱就被情敌暴打一顿。这些信息强化了人物"作恶"行为的合理性，确保观众和人物在同一个情感轨道上奔跑。我们关心本杰明的困境，是因为体验到了与他相似的替代性情绪，产生了一种"扮演"他的冲动，具备了一种与角色同化的能力。反过来说，如果角色身上的熟悉感和道德性没有做足，观众对角色设定的目标不认同，观众与角色就会分道扬镳，观看就会"出戏"，这在很多被称作"恋爱脑"的爱情片和缺乏价值观的黑帮电影中体现得非常明显。

图 5-9　《我是谁：没有绝对安全的系统》画面

2. 参与互动

沉浸直觉并非观看心理的全部。观众的行为有时候超出了移情、同情或认同的解释范围，好像指向的是观看行为本身。他们对影片的反应有时候独立于技术环境和角色设定，仅仅源自单纯的模仿、互动快感。观众很清楚自己在干什么，也很明白为何这么做有乐趣，他们不会全程投入故事，也不可能全盘接受人物，观看心理从里到外都呈现出强烈的即时互动性。

的确，一部分观众走进剧院的目的是与银幕上的人物和情节互动。尽管已经看过一次，他们仍然饶有兴致。参与互动的形式多种多样：有时候是悄悄为银幕上的动作制造声效，即兴篡改人物的台词，跟着配乐、插曲一起哼唱，默念大段的人物独白；有时候不断对身旁的朋友"预告"剧情，提醒别人关注容易忽视的道具、字幕或配乐信息，随性与银幕上的角色进行对话，讥讽令人不满的人物关系和演员表演。这些行为在重复性观影中相当普遍，《默片解说员》《天堂电影院》等影片再现了观看中的这种"自我修正行为"。因为强烈的情感参与和互动，观众的感觉、感情、信念几乎都被重新配置，我们也可以说这种深度互动完全重构了电影。

在互联网时代，参与、互动的念头在观影中更加普遍。很多观众打开《敦刻尔克》，只是为了重温英军迎战德军的空战场面，当影片转至英国平民开船营救的场面或

英国军官指挥撤离的严肃台词时，他们就会快进跳过或将视线移开画面；有些观众观看《巴赫巴利王》的目的，是反复重温其中特别奢华的印度歌舞片段，他们甚至可以边看边跳；有些观众则将观看重点不断从剧情、语言等主导信息转移到群演、服装、化妆、道具和明星八卦等其他边缘信息上。在《理智与情感》（1995）中，很多观众忍不住将玛丽安娜和威洛比的恋情与影片《傲慢与偏见》中伊丽莎白和青年军官威克汉姆的恋情相提并论，他们甚至会跟着凯特·温斯莱特的语感和节奏，一起朗诵莎士比亚十四行诗第 116 首的诗句。观众有时会盯着特定信息不放，当《阿德尔曼夫妇》中维克托到女友莎拉的犹太家庭做客时，有些观众完全忽视了这场戏的动机，却对维克托为什么"看起来像男同性恋"的问题特别有兴趣，这个问题又会转移到他们对集编导演于一身的尼古拉斯·贝多斯（Nicolas Bedos）五官长相的讨论上。当导演瓦尔达想让观众体会《五至七时的克莱奥》（1962）主角克莱奥的焦虑和苦闷时，观众却对咖啡馆里她身旁一位不起眼的小角色产生了浓厚兴趣，那些弹幕评论就像人们对着银幕大声呼唤演员的名字！总之，这种零零碎碎的观看方式已经完全改变了观影的方向，似乎也超出了制作者考虑的范围，但不能否认它们所具有的乐趣。参与也是创造沉浸体验的路径之一，当观众与影片的想象关系溢出到实际生活场景中，银幕世界的情感和价值将进一步被内化和延续。

图 5-10 《傲慢与偏见》画面

图 5-11 《理智与情感》画面

2007 年，一个融合了沉浸影院、化装舞会和电影之旅娱乐体验的品牌项目"秘密影院"（Secret Cinema）在伦敦创立。创始人法宾·瑞格尔（Fabien Riggall）希望通过电影场景与现实之间的相互转化，弱化角色和观众的距离感，不断模糊银幕虚构与现实生活之间的边界，使观众能够与演员一起推动剧情发展。观众从订票开始，就算开启了互动体验的历程。他们会相继收到短信，获取通关密码，并被授权登录官网，了解被分配的"揭秘任务""行动路线"以及定制身份的着装和道具要求。当人们在活动当天穿上戏装，带着任务卡来到用废旧仓库改造成的"宇宙飞船"或拍摄基地装修成的"大型牢房"、阿尔及利亚集市，他们就被授权暂时忘掉现实，成了电影中的普罗米修斯、詹姆斯·邦德或法国刺客。无论选择哪种角色，娱乐公司项目组的任务都是带着"玩家"沉浸入戏，亲身体验以前只是"看过"的那个神秘世界。截至今天，秘密影院已经与《肖申克的救赎》《星球大战》《银翼杀手》《红磨坊》《辣身舞》《罗密欧与朱丽叶》等近百部电影 IP 合作，吸引了全球超过 60 万观

众进场体验，2019 年伦敦公演的《007：大战皇家赌场》更创下了 12 万观众、超过 800 万英镑票房的纪录。[1] 人们购买不同价格的门票，得到不同的体验服务，这种新的观影模式似乎彻底改变了电影的商业价值。以《肖申克的救赎》沉浸剧场版的观看为例，标准门票价格是 50 英镑，再花 30 英镑就可以在其中一间"牢房"过夜，持 100 英镑门票的观众则可以饰演州长的尊贵客人，并享有三道菜品的美餐。[2] 正如埃尔塞瑟所言，观看仍然是个"事件"，但我们已经准备好"为一部电影支付额外的费用"。[3]

图 5-12　秘密影院项目《罗密欧与朱丽叶》　　　图 5-13　秘密影院项目《肖申克的救赎》

网络创造了比沉浸式剧院项目更加方便、多元的互动形式。观众只需要下载应用程序（APP），就可以通过访问程序，了解更多的制作幕后内容，同时跟随设定的议程提示，在手机屏幕上打开一个不同的虚构世界，可以重开一条不同的叙事线索，也可以增强或改变对角色、情节的看法。"新冠"肺炎疫情期间，秘密影院娱乐公司也尝试利用互联网强化与观众的互动，不但开设了"每周电影推荐"的单元，还以多人手机云视频会议软件 ZOOM 为技术平台，举办"云观影派对"。参与者身着自制服装，自设灯光效果，布置镜前表演的环境，线上分享对影片的理解。这种"观看"兼具再创作性质，因参与个体的随机性创造出了难以预料的艺术体验。它既是沉浸的，又是游离的，在进入虚构和跳脱虚构之间反复切换，引发了强烈的"元虚构"体验。借用英国文学理论家帕特丽夏·沃芙（Patricia Waugh）的说法，"这是一种既创造幻觉又揭露幻觉的虚构"。[4] 劳拉·穆尔维认为这种观看模式颠覆了"特权等级"，在文本中"建立了意想不到的链接，取代了投入因和果的意义链。这种互动式观看带来了联想文本分析的乐趣，这些过程既可以打开意想不到的情感，也可以攻击文本的原始

① Sarah Atkinson, *Beyond the Screen：Emerging Cinema and Engaging Audiences*（London & NY：Bloomsbury Academic，2014）：48.

② Ian Sandwell，"Future Cinema：'There's a Certain Momentum Now'"，*Screen Daily*，https://www.screendaily.com/future-cinema-theres-a-certain-momentum-now/5049589（2012-12-3）［2020-8-4］.

③ Thomas Elsaesser，*Film History as Media Archaeology：Tracking Digital Cinema*（Amsterdam：Amsterdam University Press，2016）：212.

④ Patricia Waugh，*Metafiction：The Theory and Practice of Self-Conscious Fiction*（London：Routledge，1984）：6.

凝聚力"。①

　　沉浸直觉和参与互动都可以视为广义的沉浸享受，它说明：观看快感的来源是多方面的。观众之所以被打动，一方面可能是因为影片人物身上的情感和价值让人感同身受，另一方面或许是因为制作者呈现这些信息的方式让人兴奋，主题性和艺术性的结合产生了强烈的情绪反应。正如休谟所认为的，悲剧体验是双重的：悲剧引发了恐惧和怜悯，也激发了人们对描绘悲剧形式的兴趣。人们有时候特别偏爱悲剧或恐怖等带有负面情绪的影片，不是因为抱着幸灾乐祸的心态，而是因为在虚拟情境中宣泄了消极和痛苦情绪，获得了解脱和超越。电影制作人不得不同时在内容（题材、人物、情节、主题）和形式（镜头语言、叙事、风格）、积极情绪和消极情绪两方面同时用力：愤怒的情绪让人更加愤怒，喜悦的表达使人更加愉悦；醇熟的技巧让人迷醉，"反美学"会让人对美学更加感兴趣。"伪电影"（paracinema）、"坏电影"（badfilm）、"邪典电影"（cult cinema）、"烂片"（trash cinema）都是由观看模式创造的类型标签，它们体现了观众的多元构成和观看态度的复杂性。

四、"完美观众"

　　创作、产业和学术研究都对"优质观众"抱有期待，但制作人、发行人和理论家心中的理想观众可能差异很大。麦茨曾经说："电影机构需要一个沉默、安静的观众，一个茫然的观众，一个持续处于亚动力和超感知状态的观众，一个既冷漠又快乐的观众，一个被隐形视线所吸引的观众，一个通过矛盾认同、将自我滤制为纯粹视觉，在最后一刻才明白自己的观众。"② 这些肖像似乎勾画的是完全不同的观众形象。对美学工作者而言，"优质观众"应该有一系列可描述的共性特征：不但热衷观影，还乐于思考，对讨论电影有浓厚兴趣，并通过社群（俱乐部）出版杂志、书写评论、从事创作实践，分享与电影有关的经验、概念、理论问题。这些行为看起来像影迷，又比影迷更富激情、更具实践特征，我们可以称之为"迷影"（cinephilia）。

　　迷影可以激发强烈的电影之爱，扩展电影知识、规范观看行为、形塑电影文化，进而影响我们理解电影的方式。麦茨认为："电影史已经不可磨灭地被迷影所塑造，因为热爱运动图像的冲动是我们如何整体理解那段历史的基础。"③ 雅克·朗西埃也意识到，电影表象和现实基础、观看的主动性与被动性、电影的大众和精英属性之间的矛盾，一直困扰着电影的审美判断，只有迷影能在两者之间架起桥梁，缓解"艺术

　　① Laura Mulvey, *Death 24x a Second*：*Stillness and the Moving Image*（London：Reaktion Books，2006）：28-29.

　　② Christian Metz, *The Imaginary Signifier*：*Psychoanalysis and the Cinema*（London：Macmillan，1982）：96.

　　③ Christian Metz, *The Imaginary Signifier*：*Psychoanalysis and the Cinema*（Bloomington：Indiana University Press，1977）：13.

和民主之间的紧张关系"。① 苏珊·桑塔格曾将迷影置于电影未来生死攸关的高度，她说："如果迷影死了，电影将不复存在，即便仍有大量优良的电影被制作出来。"在她看来，由于近 20 年技术变迁和文化转变带来的不同电影体验，新一代的影迷和迷影文化正在出现，这种变化堪比文艺复兴。"如果电影能够复活，那只能通过一种新迷影的诞生来实现"，电影研究应该解决电影"终结"以及随之而来的迷影"死亡"问题。②

的确，任何美学分析都建立在"喜欢"的情感之上，如果不能唤醒观众身份和观看的激情，审美经验也无从谈起。影迷虽然只存在于电影的利基市场，对一部影片的票房总量影响不大，但他们是电影史和电影美学研究的基础。这是一群活跃而忠实的观众，在电影制作与消费之间建立了一个结构性的对话空间，是痴迷与专业的混合。他们创造的完美观众形象，既是一种特定的情感体验，还是一种审美化的实践。那么，究竟何为迷影？为何说迷影兼具精英与平民、感性与理性的双重性质？迷影主义又是如何形塑"完美"电影观众的呢？

（一）电影之爱

意大利著名的《电影百科全书》（*The Treccani Encyclopaedia of Cinema*）将迷影解释为："如此喜欢电影，以至于将电影视为最高美学和智力体验的人。"③ 这个定义说明迷影的双重体验特征：它从一种对电影的特殊感情——"电影之爱"出发，走向关于电影的智慧创造和美学批评。迷影既宣扬了对电影的忠诚态度，也确认了鉴赏电影的独特品味。

迷影在法语中有个形容词 cinéphile，侧重对电影爱好者精神和情感状态的诊断和描述，其源于热爱、止于热爱，本质上是一种爱电影的姿态和过程。无论是私人电影档案、海报收藏、情节考古，具有迷影立场的评级打分、片单推荐，富于迷影精神的公众号、影评集、访谈、口述史料整理，还是旧片重映、重复观影、"自来水"宣传、"包场观看"，连续长时间观影产生的"影迷综合征"，穿梭于大小电影节里的影迷身影，法兰西电影俱乐部（CCF）、百度糯米迷影社、安合迷影乌托邦等各式迷影社团，以及"专供"迷影的各种官方电影纪录片，多姿多彩的迷影形式不仅书写了观看的历史，也以实际行动呼唤、催生创作的新观念和新形式。从早期的"吸引力电影"模式、古典叙事影片，到今天的超级大片和充满实验探索气质的艺术影片，电影的发展一直是迷影之爱孕育的结果。这是一种"永不消逝的爱"（埃尔塞瑟），展现了迷恋移动图像这一情感形式的惊人力量。爱普斯坦说看到心仪的电影就像获得固定的"剂量"（药），维尔托夫形容电影是"尼古丁"，特吕弗将法国国家电影中心的口号"生活爱

① Codruţa Morari, "'Equality Must Be Defended!': Cinephilia and Democracy", in Scott Durham & Dilip Gaonkar（ed.）, *Distributions of the Sensible: Rancière, Between Aesthetics and Politics*（Evanston, IL: Northwestern University Press, 2019）: 100.

② Susan Sontag, "The Decay of Cinema", *New York Times*, 1996-2-25.

③ Roy Menarini, "Cinephilia and the Aestheticization of Film. Cultural Legitimacy Before and After", *ZoneModa Journal*, 2020, 10（1）: 160.

好者也是电影爱好者"篡改为"电影爱好者也是生活仇恨者"①。赞美也好、讽刺也罢，这些说法都指向的是迷影的"成瘾"特质。

迷影历史夹杂在大众和学术话语之间，文化症状经历了数次转变。历史学家以观影习惯、组织形式和兴趣转向为标志，将欧洲和北美的迷影划分为三个历史时期。② 迷影现象最早可追溯到 20 世纪 20 年代欧洲先锋派的"前学术时期"，这是第一代电影爱好者。他们组成一个相对松散的"电影俱乐部"，足迹穿梭于各种简陋的本地电影院，对放映环境和座位的敏感，对影院这一公共空间怀有的神圣感，构成了早期观看文化的一部分。20 世纪 50 年代的电影批评家时期促成了迷影主义的盛行，这得益于新浪潮在欧洲的成功，法国著名电影杂志《电影手册》《正片》（*Positif*）和开设电影版或影评专栏的《高卢人》（*Le Gaulois*）、《时代报》（*Temps*）等报纸形成聚光灯效应，培养了一大批输出电影观念的影迷批评家。第二代迷影更具国际视野，20 世纪 70 年代后，电影节展逐渐热络，提供了古典影迷最理想的观看体验和艺术氛围，影展和电影博物馆成为新迷影的"天堂"。一些电影节甚至设置了"大众评审"，出版了带有迷影色彩的流行期刊，活跃在鹿特丹、多维尔、佩萨罗、圣丹斯等电影节的迷影群体，逐渐成为一股更具影响力的专业力量。随着观看介质的变化和技术条件的更新，第三代迷影的构成从集中的实体组织转向"分散的虚拟地理"，更擅长利用互联网提供的超链接和数据库，将电影引语作为一种更具创造性的批评写作语言，形成了凯瑟琳·罗素（Catherine Russell）所言的"批判性迷影"（critical cinephilia）。

迷影者的热爱带有明显的焦虑和怀旧色彩。失去才会变得珍贵，焦虑一直是激发电影爱恋的主要力量。电影图像转瞬即逝的特性，放映、传输、保存中的不稳定品性，加剧了影迷的焦虑情绪，激励影迷以更丰富的形式去延续这种易逝的观看体验。正如《开罗紫玫瑰》（1985）、《摄影机不要停》（2017）、《我和厄尔以及将死的女孩》（2015）、《艾德·伍德》（1994）、《戏梦巴黎》（2003）等影片所显示的那样，影迷们日复一日狂热地投入一部电影，背诵台词、模仿动作，脑子里装满类型桥段和狗血剧情，甚至将剧情和现实混在一起，靠时间重组和空间置换获得了一种与电影同在的感觉。影迷们之所以疯狂收集、再现那些与他们喜欢的电影相似的经历，是因为想通过这种"抢救"行为，使他们与电影的短暂相遇更加持久，这份特定的热爱和坚持也将永不会过时。麦茨也认为，没有焦虑，迷影就会失去动力。钟爱的电影必须受到保护，以免受到贬低或攻击，一个关键的策略就是用"不屈的话语填充电影的周边领域"。③

① Laurent Jullier & Jean-Marc Leveratto, "Cinephilia in the Digital Age", in Ian Christie（ed.），*Audiences：Defining and Researching Screen Entertainment Reception*（Cambridge University Press，2020）：145.

② Hagener & de Valck, "Cinephilia in Transition", Jaap Kooijman, et al.（ed.），*Mind the Screen：Media Concepts According to Thomas Elsaesser*（Amsterdam：Amsterdam University Press，2008）：23.

③ Sarah Keller, *Anxious Cinephilia：Pleasure and Peril at the Movies*（NY：Columbia University Press，2020）：39.

图 5-14 《艾德·伍德》画面

图 5-15 《戏梦巴黎》画面

另一方面，迷影的爱具有非常浓郁的怀旧色彩。他们关心版本、格式和风格，以电影收藏家和鉴赏家的双重身份，确立电影经典，追认艺术家的不朽之身，将历史怀旧之情和文化遗产存续相联系，进而将迷影塑造为一种具有神圣使命的文化精神。杨德昌影片《一一》台词"电影发明以后，人类的生命至少延长三倍"被引为圣典，戴锦华教授的"电影大师课"《52 倍人生》打出"透过一部电影，体验几十倍于自己的人生经验"的宣言，北京电影学院苏牧教授借用苏联作家钦吉斯·艾特玛托夫小说《一日长于百年》，将观影延展为一种独特的生命经验，提出"有电影的日子，一日长于百年"。这些说法充满迷影的神圣感，通过情感、记忆的嫁接强调迷影的不俗身份，呼唤影迷对电影纯粹的忠诚与热爱。

迷影的热爱还是一种纯粹的精神姿态。Cinéphile 一词被移植到英语中后成为名词，也意指自负而有声望的人，这一语义指向了迷影的骄傲和偏见特质。他们会大费周章到一个偏僻剧院，只为观看 CC（标准收藏）修复的 4K 版《早餐俱乐部》（1985）的重映；锁定某个深夜电视时段，只为重看女星海蒂·拉玛（Hedy Lamarr）成名作《入谜》（1933）。他们更关注放映的周边环境、座位、观看的方式，电影的版本、历史感、小众气质。他们更重视影片的独特性、稀有性和不可替代的风格气质，优先关注普通观众看起来无关紧要的边缘信息。怀着对影史的无限热爱，迷影者热衷于从"历史仓库"中拣选被人忽视的图像、被人遗忘的"杰作"或被人删除的片段，保罗·韦勒姆（Paul Willemen）形象地称之为"恋尸癖"。[1] 这是一种混杂着自恋、自负、自闭的迷影情感，对特定元素的执迷和选择性观看策略，反映了迷影的专业主义和品味至上。正如罗兰·巴特所说的："我爱过，但不再爱了"；"我不再爱了，为了更好地爱我曾经爱过的东西"；甚至可能是："我爱你不爱的，是为了变得更值得你爱。"总之，迷影是一种爱的狂热，这种强烈的情绪伴随着流行艺术消费中的普罗快感，也蕴含高雅艺术标榜的精英意识。

（二）完美观众

自电影诞生开始，全球就出现了各种各样的迷影。他们是影院常客，几乎天天进

① Paul Willemen, *Looks and Frictions*：*Essays on Cultural Studies and Film Theory*（Bloomington：Indiana University Press，1994）：231.

影院、写影评，利用报刊和电台开设专栏，保持着对电影"宗教般的热爱"。《电影杂志》《影戏世界》等早期杂志都有对"先观为快、喜极欲狂"的迷影精神的生动描述，即使在 20 世纪 20 年代以前，这样的"电影狂人"也不是少数。路易·德吕克（Louis Delluc）、乔托·卡努杜、马塞尔·莱皮埃（Marcel L'Herbier）、让·爱普斯坦（Jean Epstein）和谢尔曼·杜拉克（Germaine Dulac），这些赫赫有名的电影制作人同时也是迷影者，他们具有的精英色彩和特殊主义口味挑战鉴赏常识，成就了形式很酷的欧洲先锋电影。三四十年后，法国迷影族靠《电影手册》、"新浪潮"和对战后欧洲电影的狂热迷恋，不仅将迷影确立为一套关于"作者政治"的实践话语，而且创造了完美观众的范例。

从 20 世纪下半叶开始，现代传媒的发达和主流电影的全球扩张互为条件，影迷更容易通过媒体获得电影信息，也更愿意与陌生人主动分享电影知识和观看体验，迷影从匿名变得可见。20 世纪 80 年代后，随着有线电视、DVD、流媒体的迅猛发展，和互联网在线观看提供的技术便利，观看经验被重新定位，旧片、小众电影的轻松访问也不成问题，一个兼具跨国、多元、民主、虚拟特征的影迷群体，伴随着信息交换、知识分享和意见表达的空前活跃，迷影活动更加现代，也更复杂，迷影话语几乎涵盖从鉴赏、传播到制作的多重领域，构成了对电影知识的"持续监控"。总之，迷影的核心是对电影的热爱，这种爱贯穿了电影实践的全过程，树立了完美观众的标杆。正如安托万·德巴克（Antoine de Baecque）所说，它实际上是"一种观看电影、谈论电影，然后传播这种话语的方式"。①

迷影激发了我们对"完美观众"的想象。以迷影精神为线索，描摹完美观众的行为特征，有助于理解当下电影观看的新特征，增强对观影行为的能动性的推动，培育健康的电影文化。

1. 全景感知

"全景感知"（panoramic perception）是历史学家沃尔夫冈·希弗尔布施（Wolfgang Schivelbusch）创造的术语，借用它来形容迷影群体特殊的观看策略和无所不知的鉴赏家形象非常贴切。博闻广识是迷影精神的核心，也树立了观众审美的知识标准。

海量的数据库是实现观看自由的重要条件。今天，如果你想知道 1976 年的西班牙电影《饲养乌鸦》是否值得一看，《狗的生活》《从军记》《朝圣者》等创作于 1918 年至 1923 年间的卓别林短片究竟有无风格上的变化，视频门户网站上可以找到时长几十秒到几分钟的"摘录"片段，豆瓣、IMDB 等评论托管网站也能看到零零散散的"用户评论"或"专业影评"。观众参与电影的热情留下了大量信息，它们又成为让人受益的庞大数据资源库。只要输入任何一个关键词，观众就可以获得影片的大量文献资料：影片制作的基础信息和典故、类型、风格、关联影片的扩展信息。一些热情的影迷创建了电影引语网站、电影益智游戏网站或手机应用程序，浏览变

① Antoine de Baecque, *La cinéphilie：Invention D'un Regard，Histoire D'une Culture*，1944–1968（Paris：Fayard，2003）.

成一种搜索游戏，任何影片均在海量资源中被参照解读，欣赏影片变成一种"全景感知者"的知识活动。字幕制作、副本分发、版本修复，互联网内的这些电影民间保护行为，和博物馆、大学、研究机构、基金会等制度化形式并行不悖，成为全球分享影像记忆、传承电影历史的景观，集体智慧的无私分享则意味着"电影解码的民主化"。

2. 自主创造

迷影具有很强的实践特征。电影史上，很多导演都是从迷影中成长起来的。除了较早的乔治·梅里爱、路易·德吕克，晚近的特吕弗、戈达尔、雷诺阿、让-皮埃尔·梅尔维尔、马丁·斯科塞斯、文德斯，还有奥利维耶·阿萨亚斯、昆汀·塔伦蒂诺、埃德加·赖特、贾樟柯……富有迷影精神的导演数不胜数。这些导演受益于电影之爱、历史意识和批评家眼光，很多作品都有"混合"和"评论"的痕迹，保持着对电影制作模式的敏感。

昆汀坦承每部戏几乎都是通过"抄袭桥段"完成的。哈维尔·埃雷拉（Javier Herrera）认为，"阿莫多瓦风格"其实就是"互文性易装癖"，阿莫多瓦对电影的"偷窃"是他作为迷影的一个标志。① 朴赞郁号称韩国阅片量最多的导演，他大学期间加入了电影社团，从事创作前坚持写影评，曾出版被誉为"影迷的观影圣经"的评论集《看电影的秘密》，很多观众发现，希区柯克、阿莫多瓦和美国 B 级片这些观影史很容易在朴赞郁的作品中找到。贾樟柯在多次访谈中说，《风柜来的人》于他有"救命之恩"，重启了他对电影的"新认识"。日本导演是枝裕和曾表示，小津对他的影响很有限，自己更受益于成濑巳喜男和侯孝贤。他甚至说，自己能够做导演，是因为侯孝贤和研习中文的缘故，"《恋恋风尘》让我决定走上电影之路，它从后面推了我一把"。在 20 世纪 90 年代末以来的相当长时间里，侯孝贤、贾樟柯、是枝裕和又先后被当作亚欧和拉美地区青年导演进入电影行业的风格样板，这些导演的处女作几乎都能看到"大师"旧作的踪影。硬汉侦探小说家达希尔·哈米特（Dashiell Hammett）、法国导演朱利安·杜维威尔（Julien Duvivier）和雷诺阿（Jean Renoir）都是美国黑色电影导演的源头，弗里兹·朗（Fritz Lang）的《血红街道》（1945）中明显有影片《母狗》（1931）、小说《血腥的收获》（1929）的影子，随着《逃犯贝贝》（1937）、《北方旅馆》（1938）和《M 就是凶手》（1931）的加入，这个迷影关系网还会进一步扩大。具有美学自主性的艺术作品凤毛麟角，绝大多数创作都是在对旧作的复制、挪用和改造中完成的，一部影片就是各种力量交错部署、多重话语铭刻编排的结果。② 几乎所有大师的代表作都是迷影史的结晶，他们从观看历史中博采众长、兼收并蓄，将电影制作视为独特的电影评论活动。

① Javier Herrera，"Almodóvar's Stolen Images"，in Martin D'Lugo & Kathleen M. Vernon（ed.），*A Companion to Pedro Almodóvar*（New York：Wiley，2013）：358.

② 谢建华：《哪种电影，谁的理论？——比较电影学与电影理论的迷踪》，《上海大学学报（社会科学版）》2022 年第 5 期：51-62。

图 5-16　侯孝贤《恋恋风尘》画面

图 5-17　是枝裕和《海街日记》画面

　　导演的成长史说明了一个事实：盗猎和占有一直是观看心理的一部分。一部分观众将影片作为创作资源，一部分将其当作娱乐材料，但本质是一样的，就是将制作视为观众与影片关系的表达形式，凸显迷影的创造精神、创新活力。当代迷影为观众示范了多种更灵活的与影片互动的方式：一类是包括变装、模仿、复制在内的"表演秀"（cosplay），通过修改原作的台词、服装、道具或表情细节等，将粉丝的身影投射到电影场景中，将虚拟故事世界和观众的个人生活融合在一起；另一类是包括假预告片（false trailer）、致敬视频（tribute video）、粉丝视频（fan-films）和各种以混合为形式的超级剪辑（mashups）作品，它们通常不以模仿为目标，而是对影片开展更具观赏性和娱乐性的批评、解释和知识科普工作。《终结者：黑暗命运》的预告片再创作明显指向高概念电影的惯例，突出追逐动作、打斗和爆破场景，以及具有"分身术""金属身"的人机结合体角色所展现的艺术想象力，剪辑节奏与影片本身的追杀压迫感相得益彰。《西力传》（1983）的混剪视频以"谁是变形人西力"为线索，阐释了伍迪·艾伦让人眼花缭乱的反身技巧：通过像素、划痕、噪点、插卡字幕、胶片速度和镜头运动方式虚构的默片资料，百科全书式的台词，对《白鲸记》《父辈的旗帜》《反对阐释》《疾病的隐喻》和苏珊·桑塔格（Susan Sontag）、菲茨杰拉德（F. Scott Fitzgerald）、欧文·豪（Irving Howe）的旁征博引，这种视频其实就是一篇短小精悍的论文。无论是戏仿、篡改、引用，还是解说、致敬，这些在线用户生成内容（UGC）以互联网为平台，通过选择性合成、病毒式传播的新媒体逻辑，将电影原作乔装打扮成各式各样的"修复媒体"，体现了观众和电影制作人之间关系的新变化。

图 5-18　伍迪·艾伦《西力传》画面

本章要点

观众的终端体验者角色，决定了制作者在创作过程中的"半自主"性质。电影制作者和观众之间天然存在一个观看的契约，电影内置了观众看待角色、理解故事的特殊方式。电影的美学分析必须考虑电影文本的观看体制和情感参数。一部电影的美学效果不仅取决于它讲述了什么、如何被讲述，还取决于它被看到的位置和方式。

观众是一个面目模糊的集合，是一个由文本系统和放映装置产生的结构术语，一个由空间、位置和角色建构的假设实体。美学研究一直对电影观众缺乏清晰的认识，观看是电影研究的薄弱环节。要准确理解观看现象，就必须同时关注这一意向结构的主客观两方面。观众的观影活动要同时处理两种信息流——在场与缺席、沉浸和分心、恋物与自恋之间的紧张关系，引发了一系列关于观众身份的认同问题，观看效果的复杂性多与此有关。

观影空间和观影行为构成了关于观众的两个层面的知识。观看的演进主要体现为两个因素的变化线：一是可视性，二是移动性。

观看空间与屏幕技术的变化息息相关。从"第一屏"（影院银幕）到"第二屏"（电视、平板电脑等家居屏幕）、"第三屏"（手机屏幕）和"第四屏"（各种全景装置、大型建筑玻璃幕墙、楼宇荧光屏、媒体立面、移动导航设备、游戏控制台和其他泛屏形式），银幕的位置谱系经历了从悬挂、平置、手持到移动的架构，当前观众被定位于一个更加复杂的空间关系中。

观影活动可以被分为两类：一是对角色、情节、电影语言的即时感受，以及由此带来的情感享受；二是基于对电影美学形式、主题和观看活动的反身，所产生的自我修正、表演行为和认识活动。感知和理解是观看的主要动机，据此可以将观看心理区分为两种：想象与互动。沉浸直觉和参与互动的观影心理，反过来会影响电影的制作方式。

创作、产业和学术研究都对"优质观众"抱有期待。作为一群活跃而忠实的观众，迷影在电影制作与消费之间建立了一个结构性的对话空间，激发了我们对"完美观众"的想象。

扩展阅读

1. 让-路易·博德里：《基本电影机器的意识形态效果》，李迅译，《当代电影》1989 年第 5 期。

2. 列夫·马诺维奇：《新媒体的语言》，车琳译，贵州人民出版社，2020。

3. 安托万·德巴克：《迷影：创发一种观看的方法，书写一段文化的历史：1944—1968》，蔡文晟译，武汉大学出版社，2021。

4. Sarah Keller, *Anxious Cinephilia*：*Pleasure and Peril at the Movies*（Columbia University Press，2020）.

5. Vivian Sobchack，*The Address of the Eye*：*A Phenomenology of Film Experience*（Princeton University Press，1992）.

6. Chuk Tryon，*Reinventing Cinema：Movies in the Age of Media Convergence*（Rutgers University Press，2009）.

7. Sarah Atkinson，*Beyond the Screen：Emerging Cinema and Engaging Audiences*（Bloomsbury Academic，2014）.

8. Jennferifer M. Barker，*The Tactile Eye：Touch and the Cinematic Experience*（University of California Press，2009）.

9. Gregory Flaxman（ed.），*The Brain Is the Screen：Deleuze and the Philosophy of Cinema*（University of Minnesota Press，2000）.

▶️ 思考题

1. 为什么说电影美学的核心问题是"制作者与观众的关系"问题？

2. 构成电影观看结构的主客观方面分别是什么？

3. 观看空间在电影史中是如何演进的？不同的观影空间是如何与创作进行互动的？

4. 观众的观看动机包括哪些方面？创作是如何去回应这些动机的？

5. 举例说明数字时代，电影观看心理发生的主要变化。

6. 什么是迷影？迷影主义是如何塑造"完美"电影观众的？

第六章

审美经验

▶️ 学习目标

1. 从类型划分、形象阐释、情感体验和意义发现等方面，认识电影审美经验的特性。

2. 明确分类问题在电影审美中的重要性，理解不同的类型认知对电影审美的影响。

3. 理解作为规则体验的主流电影审美和作为自由体验的艺术电影审美的特征，并分析它们如何以稳定的形式体系区分观众。

4. 理解电影审美的视觉论证本质和多模态话语配置特征。

▶️ 关键词

丛聚理论　主流电影　艺术电影　叙事伦理　叙事秩序　电影语言　缓慢电影　沉闷哲学　视觉论证　跨模态

　　主题阐释和症状诊断通常被视为文本阅读的任务，也是艺术审美体验的重点。既然艺术作品是一个布满了玄机的密藏，领悟形式的奥妙、发现神秘的意义、征服内蕴的真理，就是观看电影持续不变的动力。感受、寻找和阐释是审美的义务。

　　如何把握一部电影的美学形式？就一部影片而言，独立元素的感知是否比整体理解更重要？复杂的技术运用是否会左右我们的感觉，改变观看的感知结构？作为电影经验的主体，观众如何被铭刻进文本之中？一部影片的多模态话语系统如何为观众产生意义？艺术效果的判断在何种程度上依赖于感知的结构和形式？审美经验分析的目的，就是尝试描述电影经验的基本结构，揭示观众如何在这个结构中区分类型、阐释形象、体验情感、发现意义，这些都是审美经验研究的重要问题。

一、给电影分类

　　分类经常是我们评价、解释影片遇到的第一个问题。在认知科学领域，分类是细化认知对象的重要步骤。以某个标准对事物进行识别、分组并命名，不仅便于理解不

同子类之间的相互关系，甄别未知的、变异的群组，更重要的是，分类系统有助于明确事物的本质特征，划定事物知识体系的边界。罗伯特·艾伦（Robert Allen）指出，"类型研究在功能上主要是名词学和类型学"，这个过程"就像植物学家把植物界划分成不同的植物种类一样"。① 这种类比也暗示了分类的认识论价值。

但类型问题明显是个"雷区"。类型究竟是影片的客观属性，还是批评的主观建构？分类标准应该着眼于质性特征还是共性描述？类型划分是有限的还是无限的？分类受制于民族文化还是全球语境？生物主义（本质主义）、规范主义、整体主义和扩展主义的分类思路，究竟哪一种是更合理的？这些分类上的困扰长期存在。标准的多元化和事物内部构成的复杂性，决定了分类容易叠床架屋、难以全覆，有时候反倒会造成更大的认知障碍。

（一）分类的困惑

从媒体理论来看，分类属于媒体产品市场流通的一个环节，正确的类型划分会将受众导向对产品的正确期待。更进一步说，类型建构了观众，通过调适态度、预设惯例，分类不仅有助于形成观众与制作人之间的良性关系，也有助于观众理解电影文本。冈瑟·克雷斯（Gunther Kress）将类型定义为"一种从经常重复的结构中衍生出形式的文本，具有特定的参与者和特定的目的"②，显然，类型在他的定义里就是观众选择的"引导牌"。既然我们可以将主旋律电影当历史文献看，也可以将传记电影视作一篇非虚构小说来读，分类就是制作人、文本、观众进行对话的地方。不同的类型意味着发行人向不同的观众发出观看邀请。将《家族之苦3》（2018）划分为"家庭喜剧系列电影"还是"山田洋次电影"，释放的市场信息大不相同。

我们也可以从语言学上理解分类。认知语言学创制了"范畴"和"原型"的概念，以便规范语言和认知之间的关系。范畴被视为一组具有共同特征的成员组成的集合，但隶属于范畴的成员之间在相似性上有差异，具有最大家族相似性、最容易被辨识出来的典型，就是所谓"原型"。这样说的话，分类其实就是确定一部影片在多大程度上是"特定类型的原型样本"。③ 但这种思维也有问题，因为决定范畴内涵的属性是不确定的，中心特征和边缘特征的区分也很模糊，导致各种范畴之间成员重合互属的情况比较普遍。宝莱坞电影、叙事电影、家庭电影、"十七年电影"、007电影、漫威电影、爆米花电影、酷儿电影、斯嘉丽·约翰逊电影、3D电影，都可以成为分类的惯例。造成这种情况的根本原因不是理论有多么丰富的想象力，而是因为认知语言学对核心属性的多重差异性拣选。只要明白"类型是重复和差异的实例"④，就会发现：一

① Robert Allen, "Bursting Bubbles: 'Soap Opera' Audiences and the Limits of Genre", Ellen Seiter, Hans Borchers, et al. (ed.), *Remote Control: Television, Audiences and Cultural Power* (London: Routledge, 1989): 44.

② Gunther Kress, *Communication and Culture: An Introduction* (Kensington: New South Wales University Press, 1988): 183.

③ John M. Swales, *Genre Analysis* (Cambridge: Cambridge University Press, 1990): 52.

④ Stephen Neale, *Genre* (London: British Film Institute, 1980): 48.

个理论家命名的类型可能是另一个理论家眼中的次类型，甚至是一种超类型。《入谜》（1933）是爱情片、默片，也是悲剧；把土耳其电影《野马》（2015）看作青春片、家庭伦理片或"海滨小镇电影"都没错。类型认定可能因时代、国别产生偏差，类型之间的"互文"也广泛存在。技术、风格、模式、公式、主题、明星、预算等都可用来分组归类。新旧类型的转化、互含现象，表面看是类型标准的不确定性所致，实质上源于范畴边界的模糊性。我们完全可以说，既不存在无类型的文本，也不存在只属于一种类型的文本。

图 6-1　《家族之苦 3》画面

图 6-2　《野马》画面

因为艺术是现实的表征、社会变动的"晴雨表"，任何艺术类型的数量，最终取决于社会的复杂性和多样性。类型的循环和转换可以被看作是对政治、社会和经济条件的反映，有多少现实，就可能有多少种电影，按题材对电影进行分类注定无法穷尽。丹尼·洛佩（Daniel Lopez）就分出了 775 个电影类型。不过电影理论家罗伯特·斯塔姆（Robert Stam）认为，这种分组标准"最弱"，"因为它没有考虑到主题是如何处理的"。①

德勒兹认为，分类是一种"症候学"（symptomology）。我们对符号进行分类，是为了形成一个概念，这个概念以一个事件而不是一个抽象的本质出现。他据此说，既然光线是一种形式，可以创造运动和风格，我们完全可以用"光"将电影划分为"牛顿式用光"（Newtonian Light）、"歌德式用光"（Light of Goethe）、"战前法国学派的用光"（light of the prewar French school）等，"这个列表不该就此停止，因为创造新的光事件总是可能的，人们可以创建一个开放的电影分类空间"。② 总之，按照国家、结构、风格、意识形态、观众、技术流程、系列、场景、主题、导演、明星、制片人或公司，电影肯定能区分出 N 种子类型。耶鲁大学图书馆电影中心的奥比斯（orbis）分类目录里，长片、短片、纪录片、实验电影、动画片、木偶片、真实电影、电影改编等功能划分，和史诗片、历史片、传记片、默片、恐怖片、黑色电影、新浪潮影片、战争片、

① Robert Stam, *Film Theory*（Oxford：Blackwell，2000）：14.

② "The Brain Is Screen：An Interview with Gilles Deleuze", in Gregory Flaxman（ed.），*The Brain Is the Screen：Deleuze and the Philosophy of Cinema*（Minneapolis：University of Minnesota Press，2000）：368.

强盗片、间谍片、灾难片、外国片、西部片、动作冒险片、幻想片、科幻片、浪漫喜剧片、音乐片、宗教片、警察片、爆破片等群组划分，以及星战电影、科学怪人电影等元素划分同时并列，将近 40 种子类分别基于题材内容、艺术地位、市场定位、制作预算、种族身份或风格元素，有些命名明显借用自文学或其他媒介领域。①

这些自相矛盾的说法和彼此冲突的类型，反映了分类的权力控制论色彩，文本的类型认定和话语权力之间存在某种隐秘的联系。任何一种类型都体现了一种意志论，因为通过提取某种属性为艺术作品的"核心"范畴，命名者相当于设定了某种价值观或意识形态，以此来规范阅读、定位观众。分类是对个性化接受的反动，也是对"作者主义"的否定。将伊朗电影《风之棋局》（1976）贴上"剧情片"的类型标签，不就是严重抹杀导演默罕默德·雷沙·亚斯兰尼的天才创造力吗？美学家克罗齐因此反对分类，他认为一件艺术品总是独一无二的，不应该被划入"某一类"。

（二）从二分法到丛聚理论

简单的分类虽然不够严谨，但也因为简易，在生活中使用最普遍。在上述这么多对电影的分类中，主流电影和独立电影的分法是最流行的，它们也可以被更简单地置换为"商业片"与"艺术片"、"高预算电影"与"低成本电影"、"类型电影"与"作者电影"或者"好莱坞电影"与"欧洲电影"这种二元对立概念。这些概念以竞争和区隔为目的，发展出一系列对于市场、投资、趣味和观众等方面的正反论述。

除此以外，还有更多二元性分类的说法。美国批评家苏珊·桑塔格认为，从与小说的联系出发将电影划分为"文学性的"和"视觉性的"，是一种"老掉牙的说法"；"分析性电影"和"描述性电影"至少是"有些用处的区分方法"。她将伯格曼、费里尼和维斯康蒂的影片视为分析性的，因为他们关切人物动机；将戈达尔、安东尼奥尼、布列松归入描绘性的，因为他们反心理分析，感兴趣的是感觉和事物之间的互相作用，人物在处境中往往是模糊的。② 从桑塔格对狄更斯、司汤达小说和两种电影的类比分析看，她对电影的分类是一种从文学出发的理论想象。

德勒兹的两本电影理论著作实际上是关于电影的分类学，涉及古典电影和现代电影、"感觉–运动"影像和"时间–思想"影像两种划分模式。如果说古典电影致力于再现现实，附属于事物的真理要求，现代电影则扮演的是非理性的断裂角色，直陈"真理的危机状态"。这种划分既沿用了技术的标准，也采纳了电影哲学或电影思想的尺度，显示了德勒兹独特的理论视野。③ 事实上，古典电影和现代电影都是合法化叙事的两大版本，前者偏重政治，后者偏重哲学，它们在现代历史中，尤其是知识和其他机

① 耶鲁大学图书馆，https：//guides. library. yale. edu/c. php？g=295800&p=1975072［2021-7-13］.

② 苏珊·桑塔格：《反对阐释》，程巍译，上海译文出版社，2003：287。

③ 陈瑞文：《德勒兹的电影谱系：电影与哲学互为的来龙去脉》，《现代美术学报》2011 年第 21 期：118–122。

制的历史中都扮演了非常重要的角色。①

正如"剧情/纪录、有声/无声、黑白/彩色、2D/3D、商业/艺术、国片/外片"等分法一样，桑塔格和德勒兹都是采用一条准绳，切分出两个具有对立色彩的电影世界。不管以创作者、观众、市场、地区、风格哪种作标准，遵循"是/非"惯性的划分都是简明、简单化的。符号学家彼得·沃伦（Peter Wollen）将这种二元论思维具化为七大元素，用来分辨古典好莱坞和现代欧洲电影两种"截然不同"的美学观念：①叙事转移/叙事断裂；②认同/疏远；③透明/前景；④简单/多重；⑤封闭/空隙；⑥乐趣/不悦；⑦虚构/真实。这些技术或艺术指标划分出了从主流电影到独立电影、从美国风到欧洲派、从商业片到艺术片等兼具历史维度和风格维度的子类，基本上否定了雅俗共赏、讲求平衡的中间地带，命名上的文化偏见和思维上的二元论陷阱显而易见。

一些研究者尝试走出二元划分的僵化模式，在商业、艺术二者之外，补充了探索片或文艺片这种居间性的新类别。电影分类在更加细化的同时，采用降维标准的方式，制式属性的"分级"（classification）和内容属性的"分类"（genre）一起混用，使分类呈现出更复杂的结果。王志敏教授从"美学形态"入手，将电影划分为"故事片""资料片""节目片""论述片""虚拟片""广告片"六种类型，实际上将电影的外延进行了一定的拓展。② 笔者在教学中长期使用主流电影、艺术电影和宣传电影的三分法，它们分别对应娱乐型、思考型和漫游型三种观众群，诉求也大不相同。细致比较一下映前海报或故事梗概，就知道：主流电影提供故事，艺术片生产形式，宣传片则致力于传播理念。拥有最多观众的主流片叙述上追求"透明性"，"主张影片的基本功能是使人看到被再现的事件，而不是让人注意影片自身"。③ 艺术电影恰恰相反，它显示了在语言创造上的高调姿态。戈达尔就曾说：很不幸的，电影是一种语言，但我试图拍出摧毁这种语言、不像这种语言的电影。学术界常常将"主旋律影片"与"主流电影"混为一谈，虽然它们的字面意思可以约等，但实质上是以观念宣传和市场为准绳所命名的两个完全不同的属种。但无论如何，三者并无高下之分。对于一般大众而言，他们永远需要故事；对于追求个体经验的艺术观众来说，情感、形式和观念提供的虚无体验是永恒的；而对于任何国家来说，政治理念和政策方针也需要通过故事加以传播。

从影像本体入手划分电影类型，也许可以避免电影的子集无限扩大，但"感知影像""动情影像"和"动作影像"的分法很容易让人想到电影哲学的方法：不去关注影像背后的主题或内容，而是凝视眼前的影像特性。这些概念不在一个封闭的统一体内，一定也会存在越界的问题。计算机技术和情意计算（affective computing）兴起后，科学家尝试以类神经网络为基础对电影场景进行情绪分类，利用事先定义的50维视

① 李欧塔：《后现代状态：关于知识的报告（3 版）》，车槿山译，五南图书出版公司，2019：117。

② 王志敏：《电影美学形态研究》，江苏教育出版社，2011。

③ 雅克·奥蒙、米歇尔·玛利、马克·维尔内等：《现代电影美学》，崔君衍译，中国电影出版社，2010：56。

听特征向量对标记场景进行分群，实现用视听效果区分剧情和非剧情，用可计算的电影低阶视觉特征（平均镜头长度、色彩丰富度、运动量和明亮度）区分更具体的动作片、恐怖片等。很多视频网站之所以能根据网民留下的在线浏览记录，快速从庞大的视频数据库中检索出使用者感兴趣的内容，正是建立在这种用分类树和类神经网络对电影分类的基础上。① 这种分类的优势在于有一个鉴别性特征支撑的量化架构，分类结果是客观、固化的。但对于变量大于常量的电影艺术来说，这又是一个缺陷。

不妨引入艺术界定中的丛聚理论，以便拓展电影分类问题的理论视野。在由艺术界定引发的当代艺术哲学论争中，高特（Berys Gaut）提出了"艺术簇"的概念（Art as a cluster concept）。他从反本质主义立场出发，提出了十个艺术的丛聚属性：（1）具有积极的审美品质；（2）表达情感；（3）具有智力挑战性；（4）形式上复杂而统一；（5）能表达复杂的含义；（6）表现个人观念；（7）创造性的想象力实践；（8）需要运用较高的技艺完成；（9）属于既定的艺术类型；（10）是有意识创作的结果。同时，高特还提出了涉及十个标准的特定条件，认为一个艺术候选品只要析取属性目录中的一条或几条，就是艺术品。② 托马斯·阿达吉安（Thomas Adajian）、斯蒂芬·戴维斯（Stephen Davies）和罗伯特·斯特克（Robert Stecker）等认为，承认艺术的充分条件，等于重回本质主义的旧路，毫无限制地使用"簇"概念，会导致任何事物都是艺术品的结论。在回应这些质疑的另一篇论文中，高特对此逐一补正，并再次强调对特定集群标准的研究是有价值的，"因为对于那些努力寻求建立正确艺术观念的人来说，它是一种最有希望的路径"。③

哲学家费舍尔（John A. Fisher）将这些基于"家族相似性"的"簇属性"进行了类别、程度性区分，按"高阶艺术"（high art）和"低阶艺术"（low art）序列建立了两个丛聚模型，以便标识出每部作品在高阶/低阶艺术光谱中的位置。他提出，我们既要区分一个作品具备哪些丛聚性质，还要确定它具备的程度有多高，通常被认为是高阶艺术的作品，可能也会具备低阶艺术的某些属性，这种兼具类别和量度的界定可以避免"非黑即白"的僵化分类结果。

费舍尔所建构的高阶艺术模型包括 H1—H4 四个进阶属性，低阶艺术包括 L1—L2 两个进阶属性，每个属性由数量不等的量度构成：④

H1 内容：（1）严肃、忠实呈现现实；（2）情感真诚，不能肤浅、陈腐、无病

① 参看 Sanjay K. Jain, R. S. Jadon, "Movies Genres Classifier Using Neural Network", 24th International Symposium on Computer and Information Sciences, 2009；施维阽：《以低阶视觉特征建构一个电影类型分类器》，台湾清华大学电机工程学系硕士论文，2006。

② Berys Gaut, "'Art' as a Cluster Concept", in N. Carroll (ed.), *Theories of Art Today* (Madison：University of Wisconsin Press, 2000)：25-44.

③ Berys Gaut, "The Cluster Account of Art Defended", *British Journal of Aesthetics*, 2005, 45 (3)：288.

④ John A. Fisher, "High Art Versus Low Art", in N. Berys Gaut & Dominic Lopes (ed.), *The Routledge Companion to Aesthetics* (NY：Routledge, 2005)：476-477.

呻吟。

H2 形式：有机性的整体。统一但不流于公式化；具备美感。

H3 创作：（1）由一个独立艺术家（"作者"）或者以一人、数人为中心的集体创作（编舞、导演、词曲作者）；（2）展现出创造力和原创性；（3）掌握创作必备的艺术技巧和相关知识；（4）企图对艺术传统作贡献；（5）具有对作品完成度的控制力。

H4 预期受众：（1）积极参与智力和道德体验；（2）视作品为审美对象；（3）自主性的主体（"为艺术而艺术"）。

L1 首要目标是娱乐。提供宣泄和轻松的满足，而不是重要的智识和直觉需求。这决定了它是不自足的。关注点不涉及高阶艺术的内容和美学目标。

L2 诉诸诸如歌舞、尖叫、大笑等身体反应，以身体参与表达接受效果。这也是所有流行艺术的特点。

从这些细化的指标看，低阶艺术的生产和推广通常由大众技术驱动。为了最大程度地吸引受教育程度不高的受众，它必须选择易接受的美学——熟悉的形式、有吸引力的内容，来满足、保证观众的期望。高阶艺术则挑战和质疑观众的期望，体现了对天才艺术家原创性工作的崇拜。虽然这种用形式和类型模型描述高阶/低阶艺术的方式看起来违反人的直觉，因为具有低阶艺术形式的作品可能是高阶艺术，反之亦然，具备高阶艺术形式的作品也可能是低阶艺术，但这恰恰是丛聚模型的优势：我们可以避免一种艺术的线性进化论，发现某种艺术从低阶到高阶进化的历史细节。[①] 以电影为例，早期创作带有的低阶艺术特征，并不能否定现代电影所具有的高阶艺术品质。当电影发展出自己的语言典范和艺术传统，实现了从形式借用到美学自足，电影创作在从低阶到高阶的光谱上便表现出更加复杂的情况。不仅在类型上无法一概而论，具体技巧、形式的使用，也不能作为其高/低阶判断的"充分"或"必要"标准。例如，武侠片、科幻片都有诉诸身体反应的暴力打斗和视效特技，但我们肯定无法否认《英雄》《卧虎藏龙》和《黑客帝国》《银翼杀手2049》所具有的高阶艺术特质，因为它们对打斗和场面的运用都体现了强烈的作者意志和风格诉求，创作者不以娱乐分散观众的注意力，而是要求观众集中注意力，理解文本内蕴的价值逻辑和情感体验。同样，幽默和笑话传统上被认为是低阶艺术的重要技巧，因为它们的主要任务是引发立即的身体反应，这在情景喜剧、脱口秀节目和《李茶的姑妈》（2018）这种喜剧片中体现得十分明显，但我们不能因此断定《与玛格丽特的午后》（2010）、《乔乔的异想世界》（2019）、《安妮·霍尔》（1977）等影片对幽默的使用是低阶艺术性质的，非理性的笑话在这里只是一个装饰，创作者在其中镶嵌了引人兴味的智力和道德内容。

定义和分类上的丛聚模型明确了一个事实：我们无法对电影进行准确的分类，但可以通过确立特定属性，观察电影发展的历史趋势和演进过程的美学细节。数字电影时代，当我们对时间更敏感时，"快/慢"就会成为一个分类标准，区分出加速和降速两种电影美学的变化趋势。当然，速度光谱上对应的"快电影"和"慢电影"不是一

① John A. Fisher, "High Art Versus Low Art", in N. Berys Gaut & Dominic Lopes（ed.）, *The Routledge Companion to Aesthetics*（NY：Routledge，2005）：478.

个子类的概念,而是当前技术、美学、社会变动的具体表征。

图 6-3 《与玛格丽特的午后》画面

图 6-4 《乔乔的异想世界》画面

二、规则的世界

尽管分类的标准、价值和结果总是饱受诟病,但不能否认分类是一个非常有效的理解、评价电影的方法。回到日常观影活动中我们使用最多的"艺术电影"和"主流电影"两大类型,有必要系统总结一下它们究竟提供了什么样的审美经验。

我们先从主流电影开始。这是一个规则的世界,致力于给人创造一种和谐、圆满、有序的规则体验。从故事到形式,从价值到语言,一切看起来周而复始、陈陈相因,但看起来总是那么舒服。

(一)顶层:叙事伦理

为什么主流电影占有的市场份额最大?为何其故事最容易被人接受?根本原因是制作人将叙事伦理作为基石,在价值层面保证了影片的大众流行效应。这很像童话、寓言写作蕴含的道理,最简单的就是最大众的,最大众的也是最风行的。

《格林童话》有一篇名为《三片蛇叶》的故事,一个穷人家的儿子靠英勇杀敌当上了将军,爱上了非常美丽却脾气古怪的公主,但她只答应嫁给一个在她死后愿意活埋陪葬的人。将军因为许下了一同去死的诺言,赢得了公主的芳心,国王为他们举行了婚礼。接下来的剧情非常突兀:"他们相爱相亲、幸福美满地生活了一段时间。有一天,公主突然昏倒在地,不久就离开了人世。"公主死后,将军兑现了诺言。在陵墓陪葬的时候,他发现了三片蛇叶可以使人复活,妻子便起死复生了。复生后的妻子因为迷上了船长,背叛了爱情,最终被国王沉船海底,"得到了应有的惩罚"。如果仔细检视情节,会发现其中的很多细节和逻辑经不起推敲,人物像是一个提线木偶,其生死逆转体现的不是生活意志,而是作者意志设定的伦理导向。公主的突然死亡是为了检验将军的诚信,她的意外复活则是为了回馈诚信,最终公主再次走向死亡,同样是背叛诺言的"天理"显现,故事的情节想象和繁简变化完全取决于预先设定的伦理价值。也就是说,当故事有了明确的价值和意识形态,叙述者对事件取舍就有了标准,情节

发展就有了逻辑，时间线组织就更加节约，叙事自然就更加高效。如果这个伦理价值是普遍性的，故事就能获得最大公约数的观众，进一步提升接受的效率。

另一篇名为《金鹅》的小故事，讲述一个家庭里有三个儿子，老大和老二分别带着爸妈给的蛋糕和葡萄酒去山上砍柴，他们不愿意和偶遇的小老头分享食物，分别砍伤了自己的胳膊和腿。小儿子与人慷慨分享食物，小饼干竟然变成大蛋糕、酸啤酒也变成上好佳酿，还在小老头的指引下得到了一只金鹅。当他成功逗乐公主，准备和公主结婚时，国王却出尔反尔，给他出了三道难题：一下子喝完一窖葡萄酒、吃完堆积如山的面包、弄一艘海陆都能行驶的船。他全部依靠小老头的帮助，克服了所有的障碍，结尾成为人生赢家："小傻瓜与公主举行了婚礼。国王去世后，小傻瓜继承了王位，把王国治理得繁荣富强。"这个故事中，人物的道德价值决定了行动走向，整篇故事就像在完成一个道德命题的简要论证。小老头这个角色是故事的枢纽，主人公小儿子之所以能够迅速解决国王的难题，作者之所以能高效地将故事推向美满的结局，是因为这一核心形象承载了"善有善报"的价值命题。因为《格林童话》的叙事是传奇寓言式的而非经验再现性的，它本质上是一种观念文本，因此，无论人物如何众多、事件如何复杂，命运结局一定是明确的，推进过程一定是直接的，这符合童话的阅读对象——儿童的接受心理。

之所以援引这两个例子，是因为主流电影和寓言、童话可以共享如下三个结论：一是主流电影的观众类似童话、寓言的读者，他们倾向于明确的价值表达；二是主流电影的流行建立在符合公众认知的叙事伦理设定上；三是主流电影的价值必须借助一个鲜明的形象实现。

1. 叙事伦理

叙事伦理的确立是主流电影的"基建工程"。善恶意识的不稳定是叙事溃败的根源之一，因为观众对角色的忠诚度往往建立在道德判断之上。叙事伦理学认为，道德价值观是故事和叙事的有机组成部分，因为叙事本身或隐或现地提出了一个问题：为了更大的利益，一个人应该如何扮演好叙述者、角色、作者或观众？事实上，这一宏大的伦理问题贯穿了叙事组织和接受的全过程，涵盖了"知情者的道德""讲述者的道德""写作/制作的伦理"和"阅读/接受的伦理"四个层面。叙述伦理以事件和人物为中心，涉及的问题包括方方面面：角色动作的伦理依据是什么？角色面临何种冲突，以及对这些冲突作何选择？一个角色与其他角色在道德层面如何进行互动？叙事情节如何结构人物关系、创造人物境遇、表达人物所处情境的道德立场？叙事技巧的使用如何暗示、传达讲述者与其材料（事件、角色）及其受众之间关系的潜在价值？[①] 叙事本身并不告知这些道德信息，而是通过语境、人物、情节、声音、观点和解决方案进行暗示，让观众了解并反思故事的建构过程，从中汲取道德教训和价值力量。"观众"在和"作者（讲述者）""故事"组成的"讲述三角"中被形塑，对故事信息的接受因此呈现为协商、推理的综合性过程。当创作者打开了叙事和道德价值观的多层交叉点，听故事的

① James Phelan, "Narrative Ethics, the Living Handbook of Narratology", https://www.lhn.uni-hamburg.de/node/108.html［2020-7-15］.

人就会通过叙事完成自我和身份塑造，因此叙事伦理学中，人被视为叙事存在。①

仔细分析每一种类型片，不难发现：几乎所有的故事都以道德伦理为前提，叙述背后潜藏了一个稳定的道德价值主题，结尾当然也提供了清晰坚定的价值判断。这是好莱坞类型电影之所以是主流电影，让多数人觉得"好看"的根源之一：保守的价值几乎满足了所有文化的普遍性要求；单一、坚定的价值又保证了情节不会延宕、犹疑，快进的叙事过程和明确的结局导向造就了观影过程的投入和快感。马丁·斯科塞斯将镶嵌道德主题的叙事称为"走私"（smuggle），他说：艺术家试图向主流观众出售任何议题，他们有义务通过隐喻和其他间接表达形式将潜在的煽动性内容"走私"到他们的电影中。② 西部片通过孤胆英雄书写美国拓荒神话；武侠片侠客快马江湖的故事强调的是行侠仗义的社会主旋律；功夫片以复仇锄奸凸显社会正义；爱情片的伟力在于跨越阶级差异，以浪漫语言消弭社会鸿沟；灾难片讲述自然伦理与环保母题；黑帮片以权力为中心辨析暴力与秩序的关系；公路片书写的是成长与重生的大主题……我们可以随便找一部流行的商业电影，它的"好看"往往由表面的复杂（故事/人物关系/技术运用）和内核的简单（保守、鲜明的伦理价值）搅拌而成。这与具有"沉闷"观感的艺术电影形成巨大反差——极其简单的外观（单调的影像、朴素的语言、简单的人物关系）和晦涩艰深的内核（纠结的人物、艰难的结尾、先锋的姿态以及摇摆不定、模糊难言的价值倾向）。《双子杀手》、《疾速备战》（2019）以及"007系列""终结者系列"等极其炫目精彩的动作戏，都可以视为善恶对决的"陌生化"呈现；而僵尸片《僵尸世界大战》（2013）、《釜山行》（2016）、《温暖的尸体》（2013）的剧情再复杂，无非重复性地歌颂爱与和平的主旋律。历史学家怀特（Hayden White）总结了四种西方叙事模型：希腊宿命论、基督教救赎论、资产阶级进步论、乌托邦主义。它们为历史哲学的合法化提供了意识形态，构成了关于启蒙、民主的"大叙事"。提出"大叙事"概念的李欧塔认为，叙事是知识合法化的手段，是使特定的社会行动和实践合法化的观念、思想或想法。人们感兴趣的并不是知识，而是"性格和行动"——也就是人物和事件，因为里面承载了权威性的价值信息。③

图 6-5 《敦刻尔克》画面

图 6-6 《温暖的尸体》画面

① Clive Baldwin, "Narrative Ethics", in Henk ten Have (ed.), *Encyclopedia of Global Bioethics* (NY: Springer, 2016): 1-10.

② Bruce Bennett, "Film as Argument", *Humanities*, 2007, 28 (6).

③ Ian Buchanan, *Dictionary of Critical Theory* (Michigan: ProQuest, 2016): 210

以《疯狂动物城》（Zootopia）为例，这部颇受好评的迪士尼动画，价值内核非常简单、清晰，那就是小兔子朱迪这个角色所承载的"美式主旋律"——小人物有大梦想。一只弱小的食草动物，想在肉食类动物的领地里做一名警察，这怎么可能呢？朱迪刚上任就被分配做了一名"无足轻重"的交警，可是动物城里接二连三的失踪案，使她坚定离开警局，和狐狸尼克一起展开了一场充满冒险的"英雄之旅"。当别人嘲笑、质疑朱迪时，她说："谁也没有资格对我的未来说三道四！"面对未知的异类，她选择信任狐狸尼克。如果按照叙事伦理学的框架分析，不难发现：主要角色语言、动作设计的依据是"理想""包容"等大叙事命题。影片创造了一个复杂的、具有寓言色彩的"动物乌托邦社会"（Zootopia），让主角穿越阶层歧视、种族偏见等坚硬现实，通过立场选择、与其他角色的互动，渲染道德主题，始终坚定地将观众的价值启蒙作为叙事技巧和技术运用的出发点，这是流畅、高效的故事讲述的必要条件。

同样，《极速车王》这种热血赛车题材的"双雄对决"戏，之所以让人觉得"酣畅淋漓"，除了表演和竞争性的剧情设置，最重要的是克里斯蒂安·贝尔（Christian Bale）饰演的福特车手肯·迈尔斯身上体现的主流价值——正派、善良、专业、追求卓越。虽然评论对国产动画《哪吒之魔童降世》的造型、剧情细节和台词风格颇有微词，但"是魔是仙自己说了算，我命由我不由天"所体现的反抗、自主精神，仍然是影片受到多数观众喜爱的精神基因。尽管罗伯特·德尼罗饰演的黑帮老大在《铁面无私》中的一场饭局上用棒球棍将一名手下当场打死的动作看起来血腥暴力，但当他以棒球队团队合作才能赢得比赛的浅易道理指责吃里爬外、给警察告密的"小人行径"时，这段台词所内蕴的伦理价值弱化了这一动作的暴力影响。

图 6-7 《疯狂动物城》画面 　　　　　　　图 6-8 《哪吒之魔童降世》画面

2. 形象共情

再简单通俗的伦理主题都需要形象去诠释。主流电影的剧作通常被总结为"3C"——人物（character）、冲突（conflict）和结果（conclusion）[1]，概括起来就是主角经历危机后促成一个转变的结果，角色变化的依据是剧情建构的价值前提，这说明

① 詹姆斯·傅瑞：《超棒小说这样写》，尹萍译，云梦千里文化创意事业有限公司，2013：95。

形象、价值及其引发的情感效应是一体化的。在儿童的观影过程中，他们最喜欢追问的是：哪个是好人？哪个是坏人？这个问题的背后，是观众对角色承载价值的认同问题以及由此引发的情感迁移现象。如果说一部电影的卖座，是因为有一个鲜明的伦理价值，这个价值又是附载在角色形象身上的，那么形象是否易于得到认同、投入和移情，将决定叙事的效率和接受的效果。

一个角色的价值判断，首先源自其外在造型因素，包括长相、发型、穿着打扮、居室环境等，这是观众判断形象最直观、最依赖的手段。生成基本观感后，观众再通过人物的语言、行动选择进行调整，固化原有印象或改变已有判断。也就是说，在所有的元素中，外在造型，尤其是五官，对角色价值判断的影响是最直接的，这在类型电影中表现得尤为突出。国产电影中的汉奸几乎都是中分头、五边形脸、大门牙，鬼子都是小胡子、高鼻子、尖下巴；迪士尼动画中的经典反派形象几乎都可概括为鹰钩鼻、小胡子和宽下巴的夸张变形。气质型演员有相对固定的戏路，是情节剧和类型片表演的主力：张涵予硬朗的脸成了他饰演军人、警察、机长等英雄形象的"特型脸谱"，李保田的脸就像罗中立的油画《父亲》，真挚淳朴、饱经沧桑，眼睛和眉宇又透出智慧、韧性，五官气质与《宰相刘罗锅》《神医喜来乐》《凤凰琴》《人鬼情》等影视作品中的经典形象契合。这一现象说明：观众心理学、叙事心理学、表演心理学和面相学等在艺术文本的美学接受中发挥综合作用。

"面相学"在中国和西方都有很久的历史。中国民谚中有"相由心生"的说法，强调的即是人的五官长相与性格命运的内在联系，认为可以通过观察面部特征推断行为特征。这些说法在今天看起来带有江湖艺人色彩，又往往跟占卜算卦等迷信混在一起，有浓郁的经验论和神秘论色彩。西方 17 世纪开始出现系统的面相学，在18、19 世纪被认为是一门科学，美国甚至有一本《颅相学杂志》（*American Phreno-logical Journal*）。意大利犯罪学家龙勃罗梭（Cesare Lombroso）从相貌学、精神病学、人体测量学和社会达尔文主义出发，于 19 世纪中期总结出许多基于心理和经验色彩的甄别罪犯的身体特征，如：前额倾斜、耳朵大小不正常、面部不对称、手臂过长、颅骨不对称等。他甚至提出：盗贼都有小而机灵的眼睛，强奸者有肿胀的嘴唇和眼眶，凶手鼻子像鹰嘴一样大。这些都让人联想到低级灵长类动物特征。[①] 同时期欧洲的另一本著作《神经系统的生理解剖学》提出了更具体的颅相学结论，认为：面部表情可以提供有关各种人类特征的可靠信息，从健康状况、潜在的素质，到复杂的认知特征，如情绪、态度和对特定行为的倾向等，人脑通过专门的视觉系统区域来处理这些面部刺激，这种识别在社交互动中发挥着巨大作用。作者将头盖骨的外部结构、内部结构跟脑的运作关联，假定心灵可以分出许多官能区域，而头盖骨的形状则与这些官能密切相关，也就是说：一个人是否好色、奸诈，是可以通过他（她）的头盖骨特征推测出来的。

① Mary Gibson, *Born to Crime: Cesare Lombroso and the Origins of Biological Criminology*（Westport: Praeger, 2002）.

图6-9 《中国机长》中的张涵予

图6-10 19世纪出版的《颅相学杂志》

当代以来，更多的表情识别专家、犯罪学家、人工智能专家开始用样本实验、机器学习等方法，进一步验证关于人脸与行为特征关联的理论假设，得到了各种有趣的结论。保罗·艾克曼（Paul Ekman）从冰球运动员犯规次数和长相之间的关联分析，得到"脸型较宽的人更具有攻击性和暴力倾向"的推论。上海交大武筱林教授等的研究成果《基于面部图像的自动犯罪性概率推断》基于计算机的人脸分析，在"内眼角间距""上唇曲率"和"鼻唇角角度"三个测度上找到了犯罪分子的面孔特征差异，认为犯罪分子相较于正常人的瞳距更小，嘴更小、嘴角耷拉，人中更明显，这个带有外貌歧视性的结论引发巨大争议。① 斯坦福大学心理学家米哈尔·科辛斯基（Michal Kosinski）通过研究三万多张面孔，寻找同性恋人群和异性恋人群的面部差异。四川大学心理健康教育专家王英梅教授在中央电视台《挑战不可能》节目中表演"听音识人"技术，通过语音中的重音、语气和语义指向猜测人的长相，某种程度上验证了以声音倒推影像（形象）的合理性。这也可以解释：为什么有些影片花了大量精力为演员做后期配音，但观众总觉得声音与人物根本不匹配。

我们引用这些研究案例的目的不是论证其科学性，而是说明商业片在人物造型上进行的道德区分有清晰的心理学依据。创作者为了赢得更多的观众，往往依靠选角、化妆等特定造型手段，突出类型角色的性格特征，使观众对角色的辨识和判断变得非常简易，叙事过程的投入和移情就容易得到保证。面对一个银幕形象时，我们在审美上经历了一个按照既往经验进行综合、归类、评判的复杂过程。马克思曾说过：人的五官感觉的形成是以往全部世界历史的产物；感觉通过自己的实践直接变成了理论家。当人类的进步导致我们的审美越来越难以获得共识的时候，主流电影的做法就是使人物认同变得更简单。

我们以《沉睡魔咒2》女主角玛琳·菲森的造型为例，这个角色在故事中的"人设"是一个具有两面性格的森林守护者。她一方面暗黑、冷漠，充满仇恨和攻击性；

① Xiaolin Wu，Xi Zhang，"Automated Inference on Criminality Using Face Images"，*Computer Science*，2016-11-22.

另一方面又热烈、俏皮，充满童心。创作者在服装化妆上的造型设计服务于这一性格定位，进一步强化了观众对角色形象的认知。造型师突出了演员安吉丽娜·朱莉（Angelina Jolie）脸部的明暗对比，高尖的颧骨将脸部划分为两个反差巨大的区域，炫酷高冷、特立独行的性格特质被转化为更直观的造型感受。民间有"颧者，权也"的说法，高尖的颧骨、锁骨意味着极强的占有欲和控制欲，这种极富张力的身体轮廓线条突出的是力量感和权力欲，在女皇、女巫等类型形象造型中比较常见。玛琳·菲森在片中身着斗篷、手持魔杖、肩立乌鸦，黑色的巨翅、烈焰红唇，以祖母绿为主色调的珠宝、权杖和王冠，黑白对比为主、红色和金色点缀跳脱的设计，将玛琳·菲森一直置于视觉的焦点，同时又暗示了她身上所潜藏的巨大攻击性和破坏力。

图 6-11　《沉睡魔咒 2》中的安吉丽娜·朱莉

对于极其强调共情效应的主流电影来说，正确的演员选择是创作成功的前提。演员选对了，角色也就立起来了，人物关系也得以确立，导演不需要再用额外的情节、台词或镜头去补充交代，调整观众的心理预期。克林特·伊斯特伍德枯瘦驼背的形象就是《骡子》这部戏本身，整部戏的道德教义和人生训诫就在这个人生破产的八旬运毒者身上，演员举手投足间都有生活重量。看到膘肥体壮、文身粗野的马东锡，我们对《恶人传》（2019）这个黑帮老大以暴制暴、大战连环杀手的动机便有了基本的信任。影片《101 次求婚》《人在囧途》反差性的人物关系首先建立在反差性的演员选择上，我们一时还想不出更好的替代方案来。导演对演员的选用所遵循的思路一部分因循演员的外观气质，另一方面因循其表演塑成的历史脉络。反面的例子如《上海堡垒》，导演滕华涛选择青春偶像明星鹿晗饰演拯救城市的英雄。在灰鹰小队迎战外星侵略者的故事主线中，观众的批评集中在两点：一是演员气质、戏路与角色设定差别太大，造型也没能及时补救，"头发这么长，根本没有一点军人的样子"，二是穿插于城市保卫战中的爱情戏无法令人信服，鹿晗饰演的大学生江洋暗恋舒淇饰演的女指挥官林澜的剧情设定不仅很"土"，在时空氛围上也不搭调。

这说明：惯例对于类型的生产很重要，例外是艺术片的话语策略。比较一下《罗曼蒂克消亡史》中饰演陆先生的葛优，和《恶人传》中饰演宙斯帮老大的马东锡，前者书写生活的例外，致力于让观众在陌生感中重新理解旧人物，形象内涵可能在结尾

《骡子》
片段

才徐徐建立起来，后者书写生活的常规，致力于让观众快速认同人物，将观看的目光由性格转向行动。一个是慢进的情调，一个是快进的事件。

图 6-12 《罗曼蒂克消亡史》中的葛优

图 6-13 《上海堡垒》中的鹿晗

（二）中层：叙事的秩序

1. 叙事的本质

科学知识和叙述性知识归于人类认识世界的两个不同领域，分属于不同的权威。科学知识靠形式推演获得，服膺于逻辑思维的力量；叙述知识与伦理、政治关系密切，服从叙述者的权威。但一切知识都是间接的、客体性的，"我们注视的从来不只是事物本身；我们注视的永远是事物与我们之间的关系"，知识唯有和主体建立联系时，才能真正被主体掌握，科学语言对叙事的依赖因此不可避免。只有在一个叙述性的语言游戏中，那些分散的信息才能互相连接起来，通过人物、情节、视角将它们合法化，最终不但证明了科学语言的陈述是真的，同时向我们证明了陈述过程是合理的，陈述对象也是有用的。因此，数学绘本、科学寓言、科普读物和《格林童话》、《伊索寓言》、神话小说的本质都是叙事，均致力于以情节建构知识、生成世界秩序，体现的是叙述的权力。套用李欧塔的话说，知识和权力本就是一个问题的两个面向：谁决定了知识是什么？谁决定应该知道什么？在资讯时代，知识的问题比任何时候都更是治理（叙述）的问题。

作为一种"最完美的"知识组织形式，叙事又是如何进行的呢？表面看，叙事过程是事件的起灭史，其本质是将无序的、复杂的现实通过情节组织和时间管理变成可理解的整体，"借助创造极具张力的人物个体，赋予情节所要求的但却未必提供的行为动机"，使人物在特定的时空脉络下建构"有意义"的生活秩序。① 因此，叙事的建构性质应该涵盖三个层面：哲学的建构、语言的建构和时间的建构。

叙事首先是一种哲学的建构，假定陈述的真理必然带来关于知识的共识。一个由人物、行动、事件、视角、场景、序列等叙事诸要素组织的内在关系，揭示思想和社会普遍的、跨历史的结构，获得科学真理的确定知识，结构主义的技术统治论因此取代了经验主义的历史决定论。这种共识隐藏在虚拟世界与现实世界的两种联系中——"再现性联系"试图复制现实，建立完整可信的世界体验；"例释性联系"试图择取某个现实

① 罗伯特·斯科尔斯、詹姆斯·费伦、罗伯特·凯洛格：《叙事的本质》，于雷译，南京大学出版社，2015：237。

层面，通过典型例证提醒我们关注伦理性及形而上的真实。两种联系遵循的内在逻辑不是社会体制的合法性，而是通过人物的正反养成故事，直观呈现知识整合的复杂情形，进而塑成关于知识的寓言。这个"开显"与"诠释"的过程，建立在事件取舍、情节组织的基础上，因此叙事其次还是一种语言建构。因为它必须在结构上布局，使用吕格尔所谓的"叙事三项依托"——概念网络、象征资源和时间网络，在一个整体的视野中形成有序的排列。因此，叙述形式必须接纳丰富多样的语言游戏，通过生动多变的语言修辞建构人物说话、行动的方式，以及叙事者进入人物的路径。因此，叙事不仅传递人物和事件信息，还传递组构社会关系的语言规则，这是叙事语用学的范畴。最后，叙事是一种时间的建构。叙述被视为超越时间和空间的共时现象，各种因素选择性地组织在一个有机整体中，叙事学因此和结构主义、当代语言学和符号学关系密切。如果我们借用索绪尔和雅各布森话语运作的"双轴理论"，叙述者在"横组合轴"上对事件过程进行序列化呈现，在隐性的"纵聚合轴"上选择可置换的其他序列，前者是历时性的"毗邻轴"，后者是共时性的"联想轴"，每一个叙述对象都被定位于坐标轴上的叙述点，被述对象便成了叙述本身，叙事因此体现为一种无穷的"表述网络"。因此，"叙事本身是时间铺设的运动，一方面这个运动在进行时间铺设的工作，另一方面，这个运动在时间铺设的框架内进行"。在这里，叙事的时间建构性质在两个层次展开：一是叙事性构成的时间因素，二是叙事性所展开的时间感。①

这三个层面的建构是一体的，但最终落实在时间的组织管理上，我们因此可以说叙事就是对事件的过程管理：是有头有尾的"双重时间段落"，是一系列事件的整体组织，叙述形式遵循一种时间的节奏。从这个意义上说，叙事高效的影片都是"有秩序的"：所有的异常和无用均被"牺牲"和"排除"在外（利奥塔），一切事物皆有目的，所有场景均为叙事加速而设计，连续性剪辑对事件的"分割"也是为了确保不会出现错误的预测。这是一个有规律和可预测的世界，也是一个互相关联、极其合理化的信息记忆图式，当一个事件结束时，另一个事件就应该随之开始，讲述的连续和效益肯定是所有主流电影的核心任务。正如希区柯克所言："说到底，什么是戏剧，只不过是去掉了乏味部分的生活罢了。"②

我们来看看法国电影《让·弗朗索瓦和生命的意义》是怎么组织开端的。导演在影片开始依序呈现了七场戏：（1）弗朗索瓦看心理医生，沉默不语的他脑子里臆想的画面是：自己的葬礼上，戈麦斯对欺负自己致死的罪恶深感自责。（2）妈妈给弗朗索瓦过生日，送给他一支笔，弗朗索瓦并不开心。（3）校长发现戈麦斯当众欺负弗朗索瓦，要求他向弗朗索瓦道歉。（4）戈麦斯将弗朗索瓦追至厕所，躲避在厕所隔间的弗朗索瓦抬头发现了一本加缪的书《西西弗斯神话》。（5）学校走廊、家中卧室，弗朗索瓦朗读着加缪书中的精彩句子："真正严肃的哲学问题只有一个，那就是自杀。判断生活是否值得经历，这本身就是在回答哲学的根本问题"；"人一旦意识到荒诞，就永远与荒诞绑在一起了"；"越是去爱，荒诞就越是坚固"；"一个人没有希望，并且意识到

① 黎慕娴：《叙事性的时间问题》，南华大学硕士论文，2004：24-25。

② Francois Truffaut, *Hitchcock*（New York：Simon and Schuster，1984）：103.

没有希望，就不再属于未来了"；"诸神判罚西西弗斯……诸神的想法多少有些道理，因为没有比无用又无望的劳动更为可怕的惩罚了……攀登山顶的拼搏本身足以充实一颗人心。应当想象西西弗是幸福的"。弗朗索瓦被加缪镂肌铭髓、发人深省的思想深深感染，对这个作家产生了浓厚兴趣。（6）再一次与心理医生的治疗谈话中，他第一次回应心理医生的问话。询问加缪来历后，弗朗索瓦得到"存在主义者追寻生命的意义""加缪等存在主义者时常现身于巴黎花神咖啡馆"两条重要信息。（7）弗朗索瓦收拾行李，独自一人拉着行李箱坐上了去巴黎的火车。很明显，这是一个组织严密的结构段落，它的核心任务是介绍人物、进行人物关系建置，加缪作为人物精神的巨大动因占据了较大篇幅，或者说：发现加缪成了人物行动的激励事件，引发了后续的行动链。这七个场景之间的逻辑关系秩序井然，导演基于连戏思维，再现了情节链形成的过程。

《让·弗朗索瓦和生命的意义》预告片

图 6-14 《让·弗朗索瓦和生命的意义》画面

福斯特曾在《小说面面观：现代小说写作的艺术》中举过一个经典的例子。他说，"国王死了，王后也死了"是故事；"国王死了，王后因为伤心也死了"则是情节。这个说法明确了故事、叙事和情节的关系：故事是依序排列的事件集合，情节交代的是事件之间的逻辑联系，事件链构成情节，情节链形成叙事。"事件—情节—情节链—故事"的叙述进阶，反映了观众对封闭性叙述链的期待。亚里士多德在其经典著作《诗学》中，以悲剧的内容和构成原理为核心，详尽分析了戏剧的六大要素。他认为，剧情组织是个完整的整体，有确定的开始、中间和结尾，长度应该建立在观众不费力地理解各部分和整体的统一性上。这就需要单一的主题，所有的元素都在逻辑上相关联，以强调事件的戏剧性因果关系和可能性。他将行动置于人物之上，认为没有行动就没有悲剧，也没有性格，因此情节是悲剧的灵魂。鉴于道德秩序、偶然性在人物命运中的主宰地位，悲剧缺乏探索人物心理动机的兴趣，理想的主角必须是一个容易被观众识别并能引发恐惧或怜悯情绪的人，不冒犯观众的道德，忠实于类型和生活。[1]

这些认识强化了行动在事件链（情节）中的价值，通常剧作法总结的"介绍/展示、激励事件、上升动作、危机、高潮、下降动作、结局/救赎"等几大情节要素都是围绕行动展开的。当《格林童话》中《糖果屋》的叙述者交代了两个信息：继母不喜

[1] 亚里士多德：《诗学》，陈中梅译注，商务印书馆，1996：64。

欢格雷特和韩赛尔，抛弃了姐弟两人；饥肠辘辘的姐弟俩在森林里发现了一个糖果屋，屋子的主人却是一个坏巫婆。人们最感兴趣的是：姐弟俩会怎么样？被巫婆吃了吗？还是用智慧战胜了巫婆，也解决了饥饿的问题？当然，接下来的行动不止这两种，但读完开篇，读者一定会追问：然后呢？最后呢？这也是近 30 部以《格雷特与韩赛尔》为名的电影情节再创作的重点。观众痴迷于事件的进程，对事件从一种状况到另一种状况的转变感兴趣，而无暇追问其间的逻辑动因：继母为什么会这样呢？姐弟俩没有别的选择吗？女巫为什么要将韩赛尔养胖了再吃呢？这意味着：情节就是一个接一个的行动，事件之间互为因果，几乎就是无缝衔接。

2. 时间的经济学

主流电影的叙事理论就是实用的时间经济学。这是一个故事生产的工业流水线，价值前提形塑了主角的动机，欲望又会成为制造冲突的源泉。问题一个接着一个，核心矛盾解决了，角色重建生活秩序的深层愿望也实现了，高潮降临、故事结束，伦理道德最终得到了证明，一切水到渠成。难怪亚里士多德在《诗学》中提出"有机整体"的核心原则，认为戏剧就是终止、是整体。即使有短暂的停顿，也是为了积蓄更大的能量。音乐、歌舞和风景段落不是对时间的浪费，而是一种调节、"换挡"和"助跑"策略，主流电影不允许纯粹的静止，一切看起来充满意义，因为制作人好像上帝或全能者一般精妙地编织了它们。

因此，叙事通常追求效率法则，没有随性挥洒的闲笔和冗余，这很容易让人想到追求和谐、完美的古典艺术。人物"增之一分则太长，减之一分则太短；着粉则太白，施朱则太赤"；事件服从情节、情节服务主题，主题统摄人物、人物决定行动。集中原则反映的是主从关系清晰的权力一元论，简约内敛的情节设计与秩序井然、自我约束的世界建构相映成趣，美善一体的理想和克制自律的准则被统一在符合逻辑、顺理成章的故事中。创作者尽力删除其间流露的个人情绪，努力用一个具有规范性和必然性特征的故事，来证明那个绝对的、不变的意义，主题就是最高标准和法则。

"契诃夫的枪"（Chekhov's Gun）理论将这一效率法则表述得更加直观。这一说法源自剧作家契诃夫总结的道具原则：如果墙上挂着一支枪，那么这支枪在接下来的一幕中就必须开火。他又用否定句式再次强调了戏剧中的叙述节约原则和动机论：应该在第一幕中把枪拿掉，除非你打算在后面的戏中让它开火。契诃夫所说的"枪"，代指的是一切发挥叙事功能的物件或因素：一枚硬币、一件衣服、一个打火机、一本书、一段旋律，也可能是人物冒出的一句咒语、一个反应，或者一个不起眼的群演角色。总之，观众的注意力被认为没有特定的指向，一旦创作者通过景别、运动等将观众的目光吸引到某个物件细节、知识点、意外元素或人物特征的某个细微之处，创作者就应该通过再次使用来证明它是有意义的。提请观众注意就应该揭示为何值得关注，否则就应该删除，叙事者不应对读者做出"虚假承诺"。如果影片表现了人物刷牙突感恶心、打开书包紧皱眉头、晨起后胳膊突现瘀块……在接下来的剧情里，应该通过递层解释和推进发展对前述信息做出回应，否则这些信息就是冗余的。反过来说，如果某个信息被提请注意，它一定会再次现身，因为所有的线索已被

"预埋"，故事发展可以预见。

以韩国丧尸片《釜山行》为例，影片的每一个场景几乎都是必不可少的。所有的细节都有指涉的议题，所有的情节爆点都经过了"预埋"，人物的语言和动作都经过了精简处理，这是一个可被视为类型电影剧作典范的案例。影片开始，男主角的台词被打爆的电话碎剪成多个片段，导演异常高效地交代了影响剧情走向的三个重要信息：男主角基金经理精明势利的个性，正在调查的化学事故，以及和妻子闹离婚、没时间陪女儿等感情现状。随后，导演引导观众关注一条异常信息：回到家的爸爸翻看视频，发现站在幼儿园众人面前的女儿没有开口唱歌。这个话题在遭遇丧尸危机前再次提及，但被突发事故悬停。情节高潮时，秀安才说出事情原委：因为要唱歌给爸爸听，但爸爸当天没有来，"唱歌事件"从情节信息转变成为主题信息。影片结尾，只有小女孩和孕妇最终逃过灾难，她们携手穿过漫长的黑暗隧道，稚嫩的歌声再度响起，人类迎来一个重生的未来。很显然，这是一个精干的叙事组织，创作者只在影片中呈现有叙事目的的元素，故事元素的呈现实现了去芜存菁。

作为一种艺术创作的简约法则，"契诃夫的枪"的核心观念是不要让无关紧要的细节干扰观众的注意力，稀释叙事的效率。"奥卡姆剃刀"原则"如无必要，勿增实体"较之更进一步，认为简单的解释通常是正确的，应该简约优先，避免过于复杂的解决方案。在知识论、形而上学、数学、逻辑学和神学等诸多领域，人们对这一本体论的简约化信条都有很多论述：宗教哲学家理查·斯温伯恩（Richard Swinburne）说，对于一个现象的最简单解释，比其他解释更有可能为"真"，它做出的假设更可能实现，这是认识论的先验首要法则：简单是真理的明证。哲学家维特根斯坦（Ludwig Wittgenstein）认为，没有指向目标的符号在逻辑上是无意义的。在艺术领域，画家毕加索说：艺术就是消除不必要的东西；达·芬奇也认为，约束可以实现美学效果，简单是最终的复杂性。如果简单意味着可理解，可理解意味着解释、行动的捷径，"奥卡姆剃刀"当然应该成为一切科学和管理追求的目标。在这一原则支配下，叙事不但是经济的、有效率的，也是易于验证的。但艺术常常处于科学的例外区域，叙事不仅仅是一种单纯的时间管理，也并非所有的叙事都致力于使世界变得更好理解。艺术以形式自洽的方式产生意义，对于那些坚称"不追求意义的创作才是有意义"的艺术家而言，以及那些无法证明的题材、无须解释的主题而言，这把删繁就简的"剃刀"就会变钝。爱因斯坦因此说了句非常辩证的话："一切都应该尽可能简单，但不要太简单。"

这里有两点需要注意：

首先，契诃夫以"枪"为符号阐述节制原则，但他并没有说"如果在第一幕出现一顶帽子，那么接下来的一幕戏里必须戴它或者用到它"。"枪"所能承担的叙事功能与衣帽、牙具、笔等生活物品不同，往往意味着冒险行动和严重后果。因此，无论这支枪放在什么地方，都太过显眼，很容易让人猜到接续的用途。为了更新叙事体验，创作者会想办法对"枪"进行隐藏、掩饰，使它看起来不那么突兀、夺目，通常的办法包括：把它放在一堆物品里，用其他事物分散观众的注意力，或者为它建构一个虚

假的脉络，比如一支出现在射击运动员、艺术家或警察家中的枪，和其他训练器具、复制艺术品或刑侦器械放置于一处，这支枪貌似只是用于丰富场景细节和人物身份特征，并不会对后续行动产生影响。当它被再次使用时，就会产生巨大的悬念，发挥类似希区柯克所说的"麦格芬"（MacGuffin）的功能。

昆汀·塔伦蒂诺的影片中，人物常常借笑话、电影情节和秘闻趣事的叙述转移观众注意力，导演通过角色之间过量的对话来掩饰一些更实用的关键信息，其效果除了避免台词枯燥外，对这些信息的回溯会带给观众强烈震惊。《八恶人》（2015）开篇中，赏金猎人鲁斯押送价值不菲的女猎物多摩格，黑人赏金猎人沃伦少校和新任警长马尼克斯相继登上马车，四人风雪途中在局促车厢内的谈话构成了开篇的全部，闲聊间夹带了关于人物身份和动机的诸多重要细节信息。在达内兄弟的《单车少年》（2011）中，西里尔从福利院逃出来寻找父亲，学监将他追至小区一楼的保健室里，西里尔抱住一个在场的女士坚决不肯回去。被带回福利院的第二天，昨天那位被抱的女士（理发师萨曼莎）竟然买回了已被西里尔父亲出售的单车，送给这个单车少年。这么重要的一个角色，在首次出现时竟然像路人一样，被导演隐藏在一群无足轻重的人物中间，没有进行任何视线引导。当她再次现身时，才会让人如此震惊。用九句"废话"伪装一句"有用的话"，用数个边缘角色掩饰一个主要角色，这种迂回、低效的做法当然违背"契诃夫的枪"或"奥卡姆剃刀"，却以丰富和变化变得更具创造力。

《单车少年》
片段

图 6-15　《单车少年》画面

因此，第二个问题是：朴素就是美吗？简约应被奉为叙事的圭臬吗？我们很容易就能找到"奥卡姆剃刀"的反例：《变焦》（2015）中三个彼此影响、互为故事、突破次元墙的叙事；《改编剧本》（*Adaption*，2002）、《巴顿芬克》（1991）、《绅士们》（2019）等通过编剧、记者、制片人等特殊角色串联的"戏中戏"或反身叙事；《心迷宫》（2014）如拼图游戏般的多视角叙事；《罗拉快跑》（1998）、《滑动门》

（1998）的重复叙事；等等。更多的创作者致力于破除单线讲述的戒律，以费解、晦涩的叙述形式设计提高叙事接受的门槛，如：《故事的故事》（2015）一条主线（主题）统摄的多单元叙事；《木兰花》（1999）、《爱情是狗娘》（2000）、《通天塔》（2006）、《太阳照常升起》（2007）等采用多线叙事，两三条故事线各自独立，它们之间若隐若现的联系，被隐藏在叙事迷宫中。洪尚秀的创作几乎就是反经济法则的典型：重复性的时间和事件，毫无征兆的行动，并未"预埋"的线索，打乱重组的事件链，这些制造理解障碍的技巧有违简约和效率准则，但无碍于《这时对，那时错》（2015）、《玉熙的电影》（2010）、《处女心经》（2000）、《女人是男人的未来》（2004）、《江原道之力》（1998）等呈现的"洪尚秀式叙事"魅力。动画和剧集领域的例子同样很多，《四畳半神话大系》（2010）、《致命女人》（2019—2022）也是以唠叨、繁复取胜的。因此，"契诃夫的枪"或"奥卡姆的剃刀"对追求效率的主流类型电影管用，对以情调和感觉为诉求的创作未必奏效，简约到极致也会成为问题，因为这会否定艺术的本质。瓦尔特·查顿（Walter Chatton）、莱布尼茨（Gottfried Wilhelm Leibniz）、康德、博尔赫斯等提出了基于"丰富原则"的"反剃刀"主张，某种程度上纠正了创作中的机械论、目的论偏颇。康德说，存在的多样性不应被粗暴地对待；查顿认为，如果三件事还不足以确认对一个事实的认可，那么就增加第四件。类似的说法还有："若无缺陷，勿减实体""如果需要繁多，则不应稀少"等。

（三）底层：视听语言

价值表达和故事呈现最终需要落实到语言层面。但电影有语言吗？此前我们已做过简单讨论，这是个老问题，但一直没有确定的答案。

1. 电影作为语言

电影理论家一直试图将"电影"与语言进行比较，试图证明电影作为媒介的基本能力。弗兰克·卡普兰导演的结论带有寓言色彩：电影是三种世界性语言之一，另外两种是数学和音乐。[①] 哲学家斯坦利·卡维尔（Stanley Cavell）的说法建立在类比基础上："如果人们将语法视为一种生成句子的机器，摄像机及其胶片就应该是生成语句的机器。"[②] 这些推断的情绪胜过认知，它们对"语言"的使用明显是比喻性的。理论家柏兰特·奥古斯特（Bertrand Augst）试图在画面与词语、镜头与句子之间找到对应关系，但他发现镜头的概念非常模糊，不能胜任句子的功能，也没有严格的语法结构，将语言形式强加于图像形式的尝试注定会失败。这跟麦茨的说法相似，他认为镜头在一个组合序列中的位置比语言语法提供的位置要"开放得多"。由于这种"自由"，或者说镜头"非离散的基本单位"性质，麦茨将电影的基本叙事单位建立在"自主片段"上，认为电影的主要分析模式在于"组合

① Robert Edgar-Hunt, et al., *The Language of Film*（AVA Publishing SA, 2010）：8.

② Stanley Cavell, *The World Viewed: Reflections on the Ontology of Film*（Cambridge, MA: Harvard University Press, 1979）：204.

关系"。①

普多夫金最早将电影图像视作文字，并首先对电影和语言进行了类比。爱森斯坦则更进一步，从象形字和会意字的关联中，得出图像就是文字的看法，认为图像序列就相当于书面语言中的词汇。他提出，"建立惯用图像的语义形式和意义，是电影理论家的责任"。② 在这里，我们准备认同电影的"语言倾向"，拟从三方面对电影这种独特的书写语言属性进行分析，以便说明主流电影如何利用语言赋予观众圆满的审美经验。

首先，电影作为语言，有基本的单位。在汉语里，口语的基本单位是语素，书写的基本单位是字。因为任何画面都有再现的对象，通常镜头被视为电影语言的基本单位。但电影镜头显然比字和词更丰富，它内含了对灯光、道具、声音、动作和音乐等视听元素的复杂调度，通过色彩、景别、角度等定位了时间、空间、主体（人或物）、呈现方式和创作动因等多种要素，通过运动、变焦、调度实现丰富度，从语义内容上看，镜头更接近一个句子而不是词。数字电影中，技术人员通过对数据的分离、修改、合成提升画面的表现力，不但可以即时操作、管理复合图像、运动和互动，还可以将多帧图像并置于同一屏幕形成帧间蒙太奇（montage between frames），这些变化使得镜头单位的语义功能膨大，镜头内容不再是实体影像，而是一个时间段，它对应的更像是多个句子或一个复杂的话语段落。史蒂芬·马尚（Steven Marchant）因而说，"镜头并不激发、描述、分析或表现事件，镜头就是事件"。③

其次，电影有语法规则。电影的视觉结构和文学的句法结构一样，都是充满惯例的符号系统：建置镜头（establishing shot）后，摄影机就会移动到中景或特写的位置，通常情况下会交替角色的视角，同时使他们保持在轴线的同一侧（180度原则）。通过运动和视线方向的一致性、景别衔接的自然，使摄影机能充分模仿人的视听注意力，避免观众在低水平的现象感知上意识到语言的存在。④ 主流电影在剪辑上的工整规范体现了电影语法的稳定性，使我们看到一个画面，就能推测出下一个接续的画面。以科恩兄弟的影片《米勒的十字路口》（又译《黑帮龙虎斗》）为例，在表现里奥和卡斯帕两个黑帮老大谈判较量的序场戏中，镜头组织、剪切采取对称原则，双方之间似乎存在一条隐形的轴线：里奥的近景后，必是卡斯帕的近景；镜头通过运动呈现里奥助手汤姆的面部特写后，卡斯帕的助手在同等画幅内抬头露脸。双方的势均力敌是通过空间和镜头上的对等切分呈现的。十年之后，林超贤在《江湖告急》序场表现黑帮大佬任因久与老虎的摊牌戏时几乎完全复制了科恩兄弟的电影语言设计。

《江湖告急》
片段

① Christian Metz，*Film Language*：*A Semiotics of the Cinema*（Chicago：University of Chicago Press，1990）.

② R. Taylor，*The Eisenstein Reader*（London：BFI Publishing，1998）.

③ Steven Marchant，"Nothing Counts：Shot and Event in Werckmeister Harmonies"，*New Cinemas*：*Journal of Contemporary Film*，2009，7（2）：143.

④ James E. Cutting，"Sequences in Popular Cinema Generate Inconsistent Event Segmentation"，*Attention*，*Perception*，*& Psychophysics*，2019，（81）：2014-2025.

　　小说用词、短语、句法、标点和段落成篇，电影使用镜头、镜头段、场景和场景序列表达语义，实现各层级单位之间连接的是"标点"或隔断。在电影语言中，分屏、切、快闪、溶接等显性的形式相当于标点，还有相当多的连接是通过镜头之间的结构化顺序完成的，顺序和序列就像电影的句法。组接就是短语或句子的生成：一种状态转变到另一种状态，一个场景转换到另一个场景，一个动作转移到另一个动作，一个位置过渡到另一个位置，一个时间流逝到下一个时间，目的是实现"行文的流畅和连续"。因此，不管跳接、溶接，还是各式各样逻辑支配下的镜头组织，蒙太奇一开始就是电影的视觉语法，这个语法支撑的是一套电影工业的生产标准，确保镜头与镜头之间能够高效快速地连接成统一的时空。一百多年前，库里肖夫效应已经证明：剪辑是一种"看不见的技术"，图像和顺序在意义生成中至关重要。视觉和听觉单元建构了单幅画面的意义，剪辑则搭建了一个交流的框架，增加了意义的维度，使电影由微小的元素组织成更大的表意单元。创作者不但可以借此引导观众视线，组织动作、转换与合成空间、伸缩时间，还可以叙述理念，影响观众的思想。

　　我们以对时间的处理为例，说明电影语言的表现力。一般来说，电影时间与现实时间的关系按照等值情况被分为三种：最通常的是电影复制现实时间，影片实时同步展现时间过程，这在对话戏和动作戏的拍摄上很常见。另一种是电影时间小于现实时间，实际上就是剪辑对时间的省略。如果细致划分，它包括压缩和缩略两种方式。例如，《疤面煞星》（1983）开头展现托尼这个从迈阿密贫民窟崛起的毒品大亨的发迹史，他数着大把的钞票、运送装有钱和毒品的包裹、和漂亮的妻子结婚、

《疤面煞星》
片段

搬进气势恢宏的大理石豪宅……一组丰富的音乐蒙太奇段落压缩了从小人物到大人物的漫长历史，这也是多数爱情片表现人物恋爱进程的通用语言。另一种是缩略，通过拣选具有象征性的画面，模拟完整的时间进程，《公民凯恩》、《喜福会》

《阿德尔曼夫妇》
片段

（1993）、《罗曼蒂克消亡史》（2016）、《阿德尔曼夫妇》（2017）均使用过相似的技巧：通过人物在同一个空间中状态的变化（头发、服装、神情等），以多幅画面组接指代春夏秋冬、四季轮回。从句法上说，压缩和缩略也可以分别被视为线性句法（linear syntagmas）和镜头序列（shot sequences），序列中的镜头持续时间较短，所以序列通常比线性镜头段速度更快。最后一种情况是对时间的拉伸延长，电影时间长于现实时间。这种效果既可以通过重复叙述造成，如《土拨鼠之日》（1993）和《超市夜未眠》（2006）让日子无限回档、停滞不进，事件不断更新，但时间被悬停

《边境风云》
片段

在固定一刻，或者如《我的少女时代》那样通过重复叙述，把现实时间延长两倍，这类似于小说中的复调，也可以利用强大的剪接，在一个时间内交替呈现不同的场景动作，通过并置空间延长时间，《教父》（1972）著名的"施洗"段落、《边境风云》（2012）中的"夺权"段落，以及不计其数的"倒计时"段落，几乎都是这种电影语言的例证。

图 6-16 《疤面煞星》压缩时间的音乐蒙太奇段落

总之，语言以稳定、精确和丰富确立了表达的工具属性。我们对规则的掌握越彻底，表达就越有效，这种语言也就越成熟。语言的确立有赖于运用语言的无意识。

2. 主流电影的语言能力

主流电影语言的规范与成熟，体现在两个方面：

一是有一套清晰的机位策略和与之对应的叙述视点。

我们都有过手机拍照的经验，对着同一个景点，边走边拍，删掉之前的，总能找到自己满意的那一张。其实被删除的不是影像，而是我们观察世界的角度。所以，哲学家常说，所有的生命都是一样的，不同的只是角度的问题。你所看到的世界，取决于当时你所置身的位置，观众和摄像机应该对世界有相同的兴趣。但因他们在世界上的位置并不相同，视点选择才会生成艺术性。

没错，镜头具有视点，而视点是叙事的重要组成部分。视点改变了，角色关系就重构了，这等于改变了我们理解故事的路径，世界体验和推演的价值也随之变化。我们甚至可以说，视点决定叙述的效果，确定镜头的视点是导演创作的主要任务之一。戈德罗将电影叙事区分为"演示"（monstration）和"叙述"（narrative）两种情形，前者是镜头的产物，通过镜头的位置、运动、角度等为观者建立"当下的幻影"，后者则是剪辑的产物，叙述被理解为对过去脉络的组织，故事就是历史。[①] 这两种情形都需要一个故事代理人的角色，才能为观众找到理解故事的位置，镜头的视点"演示"扮演了最直观的代理人角色。在《赎罪》（2007）开篇不久的"喷泉池"段落中，喜欢写作、想象力丰富的 13 岁少女布里奥妮透过阁楼玻璃窗，发现家中仆人的儿子罗比·特纳和姐姐塞西莉亚在远处的喷泉池边有暧昧关系。隐形的摄影机被置放于居室内，她什么也听不到，这个受限的视野等于否定了人物的离奇猜想。随后导演通过改变摄影机位置，还原了事实。在这场室外戏中，摄影机充当的是理想的观察者角色，出现在需要出现的位置，也看到了应该看到的内容，声音、细节和角度都被无所不知的全知视角捕捉到了。上帝视点是电影叙事中最普遍的情况，与其说这体现的是创作者的自

① Kenneth Johnson, "The Point of View of the Wandering Camera", *Cinema Journal*, Winter 1993, 32（2）：50.

由意志，不如说体现的是观看者无所不在的视线。

受限的视点是建立观众与角色关系的视觉化手段。恐怖片《黑色星期五》（2009）水晶湖森林游泳的一场戏，如果没有一只手拨开树枝建立的窥视性远景，接下来惠特妮·米勒与同伴在湖中游水的气氛就没有那么惊悚，镜头在这里埋伏了一个看不见的角色，成为主导空间感受的不确定性因素。这是恐怖电影的常规套路：利用镜头的主观视点强化角色在幽闭空间的恐惧感受，再通过跟随性、连续性的移动，生成特定的心理感受，这在《招魂》（2013）、《咒怨》（2002）等影片中十分明显。如果将这种视点镜头转换为全知镜头，观众与角色的关系就会大大弱化。我们很难想象，如果没有逼仄坑道里长时间的跟随视点镜头，《1917》中人物在战场上的亲历感是否能够完美地传达出来，这也是战争片偏爱跟随感、晃动感强烈的手持镜头的原因之一。

总之，我们可以这么归纳视点在建立观众与角色关系上的重要功能：当摄影机与观众的视点重合时，意味着强大的观众，因为角色处于被看的地位；当摄影机与角色的视点重合时，意味着强大的角色，因为角色处于观者的地位。无论如何，镜头都在进行视点选择，这不是一个技术问题，而是一个叙事问题，它涉及观众在故事时空中的逻辑位置的决定。

《沉默的羔羊》
片段

既然摄影机改变的是观看方式，这是否意味着同一部影片中观众只能待在同一个位置？导演可以在一个故事中提供多种视点吗？在《沉默的羔羊》著名的"交换条件"这场戏中，导演乔纳森·戴米（Jonathan Demme）尝试在同一场景中混合使用三种视点，再现克拉丽丝和汉尼拔会面的复杂信息。镜头在客观视点（第三人称）和克拉丽丝的主观视点（第一人称）之间交替剪接，偶尔跳到两个角色之外，仿佛现场存在第三个角色（第二人称），因为我们看到了汉尼拔正面的脸部大特写。可以说，汉尼拔的目光既注视着画内的克拉丽丝，也注视着画外的观众，镜头一方面建立起观众和角色的同理心，另一方面又建立起角色之间的心理沟通管道。这很容易让人想起导演戴米说过的一句话：最强大的镜头是，即使你将观众放在角色鞋子的位置，他也能准确看到角色所看到的信息。①

图 6-17　《沉默的羔羊》"交换条件"场景中的不同机位

在近年来的一些影片、剧集（如《纸牌屋》《无耻之徒》）中，视点变化打破了传统叙事上的很多惯例，这已成为叙事革命的一部分。最高叙述者频繁现身，暂时打破

① Danilo Castro, "How *The Silence of the Lambs* Revolutionized the POV Shot?", https://lwlies.com/articles/the-silence-of-the-lambs-jonathan-demme-subjective-camera-angle/ ［2020-8-14］.

"第四堵墙"，从幕后走向台前，剧中主角开始与观众对话，参与并影响剧情的发展。影片《现在你看到的》（2005）结尾，演员艾莉森（Alyson Michalka）对着镜头，向观众澄清片中发生的事情；添加评述剧情、议论人物的导演音轨，已成为黄信尧在《大佛普拉斯》《同学麦娜丝》等影片中创作风格的一部分。当与叙述者对话的角色被刻意抹去，叙述者的身形暴露，观众就成了他的受话人，这就像给故事刺破了一个洞，建立了一个通道，让观众觉得自己是故事的一部分。演员（角色）与观众对话这种技巧来源于戏剧，用法与旁白、独白类似，不同的是其叙述者在这里是可见的，所以会产生更强的暴露效果。当演员与观众对话时，可见的演员仿佛成了讲述故事的人，这一技法无疑使"亲影片"的演示者暴露了行踪。创作者将繁复的视听手段和复杂的叙述手法融合起来，"是什么故事"固然重要，"怎么讲故事"更成为当下的核心议题。①

　　适当、合理的视点变化不但会增加叙述话语的丰富度，也能服务于角色和主题，通过角色与观众关系的变化，映现人物成长、转变的轨迹。在陈建斌导演的处女作《一个勺子》（2014）中，一个要饭的傻子跟着农民拉条子跑到了家中，为了找到傻子的家人，拉条子想尽办法却屡屡遭骗，一片好心却被人质疑嘲笑。除了"找人"，影片另一个重要的事件围绕"要钱"展开：拉条子找大头哥运作，希望帮狱中的儿子减刑，但发现刑期一点没减，五万块钱也要不回来了，这是一个底层小人物的一段荒唐人生。在影片结尾前的大部分时间里，拉条子这个主角都是一个软弱无力的"被看"的对象，摄影机与观众的视线重合，维持着强大的审视感。在特定的段落，导演通过猫眼、后视镜等道具，进一步强化这种视觉的意识形态，人物在一个狭小的视窗里显得更加渺小，甚至变形了。在结尾部分，拉条子拿到了五万块钱，也悟到了生存的智慧：安然做一个勺子（傻子），就像获得一副抵挡攻击的软猬甲。他戴起破烂的遮阳帽，穿着烂棉袄，走在白雪皑皑的荒原，镜头突然转换为拉条子的主观视线。透过遮阳帽上红塑料的"有色眼镜"，打量着一群成年人和小孩，他已经成了一个强大的角色。

《一个勺子》
片段

　　近年来，VR 技术和视频游戏引擎成为影响电影视点的两个重要因素。虚拟实境技术的影响主要体现在镜头对现场临境效应的增强上，角色身上像是背负着技术装备，这种技术具身效应创造了比第一人称更具沉浸感、主观性的效应。获得奥斯卡特别奖的 VR 短片《血肉与黄沙》（*Carne y arena*，2017）呈现的是美墨边境难民穿越沙漠的场景，影片观感已经不是逼真性那么简单，而是让摄影机同时成为角色、观众的"幻肢"，将技术嵌入人体之中，以身体为尺度去想象、指涉故事。这种镜语方式在《美少女特工队》《速度与激情》《怒火攻心》等影片中体现明显，导演利用摄影机位置和游戏视频技术创造临境感的意图十分明显。

　　游戏对电影视点的影响更大：《洛杉矶之战》（2011）、《第九区》（2009）中的动作场面看起来像基于人物视角的射击游戏；《人类之子》（2006）被指与游戏"战栗时空 2"（Half-Life 2）场景很像，关键场景的手持摄影看起来像第三人称游戏；《街区大作战》（2006）导演承认片中的怪物造型深受具有电影风格的平台游戏"另一个世界"

① 谢建华、王礼迪：《情节的疲乏与叙述的兴起——论美剧视听理念的转型》，《中国电视》2016 年第 9 期。

（Another World）的影响，通过将事件集中在统一空间并将之变成人物的一个行动冒险环境的做法，则受到了第一人称射击游戏"黄金眼 007"（Golden Eye 007）的启发；《硬核大战》（2015）的游戏视点也非常明显。冒险、赛车、射击和恐怖生存游戏被认为对电影的叙述视点影响最大，游戏玩家控制模式和程序自动控制模式的随机切换，在视点和空间关系掌控上赋予了电影更多的想象力。

夺得第 92 届奥斯卡奖多个奖项的《寄生虫》（2019）被认为具有明显的视频游戏特征，同时入围的热门影片《1917》则被讽为一部"视频游戏电影"。奉俊昊导演在纽约电影节受访时曾说，他在创作中为片中朴社长的地下室做了详细的 3D 模型，因为影片后半段的大部分动作都在其中进行。这个空间就是一个游戏机制，人物需要不断闯过游戏关卡，探索其中隐藏的秘密，镜头在房间里四处漫游就像玩视频游戏一样。正如之前我们对《1917》的镜头语言所作的分析，导演模拟了我们看游戏和玩游戏的方式。导演对人物和主题兴趣索然，对战争本质的反思也是羚羊挂角，影片的过程比结论显得更重要。一直到影片结尾，我们都对两个下等兵的历史缺乏足够了解，多数人物像非玩家角色（NPC），他们在提供简短叙事推论或背景细节后就消失了。观众被设定为游戏玩家，许多第三人称视点经过精心剪裁轻松建立了与主角的情感关系，技术具身的主角好像具有无尽的前进探险动势。导演"用数字欺骗方式对角色进行漫长的追踪"，当斯科菲尔德和布莱克深陷即将塌方的坑道，观众感觉像是玩"碧血狂杀"（Red Dead Redemption）的游戏，当斯科菲尔德黑夜进入法国村镇害怕被发现时，电影又变成"死亡空间"那样的生存恐怖游戏语言。[1]

二是有丰富的视听语言结构及与之相对应的修辞效果。

米特里已经说过，我们几乎可以在电影中找到文学的所有修辞格，影像的组织方式可以被视为文学表现形式的视觉化移植，它们都揭示语言的本质：通过自身结构促成人类思考和感受世界的不同方式，因此可以承担叙述、议论和抒情等多种功能。除了我们最熟悉的叙事，电影语言修辞格的丰富性还体现在可以模拟感觉、进行论述和说明。

首先，视听语言的感觉结构。

在日本电影《小森林·夏秋篇》开始，有一段约 90 秒的长镜头，女主角市子骑行在乡间小道。人物以背面入镜，镜头一直尾随其后，不到 30 秒的缓慢上坡之后，镜头追随人物下坡加快移动速度，两边的绿植快速后退，弯道、缓坡给这种移动带来了节奏上的变化。当人物快要在路边停下，镜头才切换为正面中景。当道路收窄、视野变小或下坡俯冲的时候，快速位移的影像给人一种很强的时空穿梭感，这很容易使人想起侯孝贤电影中非常偏爱的"穿洞镜头"。

在《恋恋风尘》开始的长镜头里，时间的流逝感是通过光影变化完成的：随着光口在黑幕上被凿开得越来越大，火车行驶的声音也更加清晰。洞口渐开，隧道外的亮光慢慢透进来，绿色的山林在移动中清晰可见，火车穿出山洞在青翠林间缓缓驶过。

《小森林·夏秋篇》片段

① Todd Martens, "From '1917' to, Yes, 'Parasite', Video Games Are Even Influencing Prestige Movies", *Los Angeles Times*, 2020-2-11.

随后，光线忽明忽暗，火车在逼仄的山洞和开阔林间穿行。《南国再见，南国》开篇同样是行进的火车，车厢内的定镜拍摄后，转为车尾视点的空镜，两边的民居不断闪过，间或有人走下月台、越过铁轨，纵横交错的窄轨伸向无尽的远方，在一个近乎默片的声境中尤有诗意。侯孝贤电影作品《刺客聂隐娘》（2015）中，过去常见的火车穿洞镜头被人物牵着马匹步行穿梭于林间、山岭和石洞的镜头替代，观众多数时间只能听到蟋蟀、树叶、流水和角色周围世界的声音。"在许多场景中，人物站在不同层次的窗帘之间，它们在前景和后景间流动。阴影散落在演员的脸上，烛光在卧室闪烁不定。这些安静的场景让人感到困惑：里面没有动作和对话。但重要的是，我们不应该认为什么都没看见：侯孝贤向我们呈现了流动的风、闪烁的光、不断变化的温度。他赋予无形的存在以形式，为时间的静默流逝建立了语境。"① 需要指出的是，对镜头长度的纯粹强调会产生强烈的诗意，因为这种连续性形式与包含复杂场面调度、以组织场面为中心任务的长镜头不同，会将观众的注意力导向时间本身，使镜头成为时间的旅行，这是静态长镜头常常等同于诗意美学的重要原因。著名剪辑师廖庆松在回忆起与侯孝贤合作完成《南国再见，南国》那场著名的摩托车骑行戏时，他问导演为什么要用那么长的镜头表现高捷与林强在山林间的肆意奔驰？侯孝贤回答：我也不知道啊。廖庆松说了一句别有意味的话："没办法，就是要用这么长。"② 这段对话表面看是艺术家的创作直觉，其实说明的是"长镜头的抒情性源自时间本身"。毕赣在《路边野餐》中模仿了这一镜头段落，但对人物和空间都做了减法：陈升一个人骑行在植被稀薄、视野开阔的山坡公路，音乐比《南国再见，南国》寡淡，长镜的时间主题也被弱化了。

《南国再见，南国》片段1

《南国再见，南国》片段2

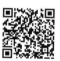
《路边野餐》片段

上面的例子基本都是艺术片的长镜头实践，它们并非说明抒情性跟镜头长短有关，而是说抒情的本质是时间问题。在主流电影中，导演表现人物的感性经验时依赖缓推、慢镜等常规手段，目的同样是以凸显时间的方式完成人物的感觉书写。《我的少女时代》中，当导演表现欧阳对林真心的好感时，镜头设计是让柔光下的林真心慢镜走来，用缓推的镜头模拟人物渐入内心的精神感受，风中飘起的几丝黑发、舒缓的乐声，视听结构浮现的仍然是时间主题。我们在《我的机器人女朋友》中也能找到这样的语言，郭在容导演在故事开始时表现百货商场内次郎对机器人少女的好感，同样采用的是互换视点的缓推和慢镜。

《我的少女时代》片段1

其次，视听语言的说明与论述结构。

与电影边界的不断扩展相对应，电影语言的主要功能从叙述扩展至说明和论述，从各种视频网站自制的演示商品说明或操作方法的"说明片"（explanatory film），到英国广播公司（BBC）、公共广播电视公司（PBS）等制作的大量关于建筑、人体、宇宙、艺术、美食、户外运动等题材的"论述片"，以及致力于将具有多层话语特征的个人观点转换为一种公共体验的"论文电影"（essay film），这些丰富的影像创作表明：演示说明、观点论述是古典蒙太奇传统之外的两项重要遗产。

① Yi ran Wang, "The Poetic Landscape of Hou Hsiao-hsien's *The Assassin*", *Editorial Film & Video*, 2015-10-29.

② 张靓蓓：《电影灵魂的深度沟通者——廖庆松》，典藏艺术家庭股份有限公司，2009：91。

解释性视听语言以功能展示为主要诉求，被述物的功能知识始终是语言表达的重点。创作者往往使用真实素材，但为了避免零叙事的缺陷，会采用 CGI 动画、特效字幕、音乐等技术渲染突出功能主题。音乐、文字和图形的叠加使用，以及解释性旁白的贯穿，将观众的注意力吸引到内容上来。为了突出功能细节，分屏、虚拟实境技术的立体时空成为集中统合信息的重要手段，这在流媒体网站的展示性短视频中表现得尤为突出。电影创作中的说明性语言段落也不例外：《国王的全息图》（2016）中汤姆·汉克斯饰演的美国商人艾伦向沙特人演示他的项目，《神探夏洛克：邪恶的新娘》中夏洛克与华生在室内进行"案情分析"，《美人鱼》中师太向浮游在池塘内的一群年轻人鱼讲述人与鱼关系的历史，这些段落所用的手段皆是如此。

《美人鱼》
片段

《巴斯克维尔
的猎犬》
片段

在 BBC 剧集《巴斯克维尔的猎犬》（2012）"心灵宫殿"（mind palace）段落中，导演运用说明性语言充分演示了神秘的"记忆剧场"（也称"记忆艺术""心灵宫殿"）技术。这是一种基于位置的记忆能力，导演通过旋转镜头、特效字幕、叠加图像和声效的方式，将记忆的思维过程进行了视觉化再现：夏洛克由"自由"（liberty）、"钟"（bell）联想到"自由钟进行曲"（liberty bell march），再想到谱写乐曲的作者约翰·菲利普·苏萨（John Philip Sousa）；由"旅馆"（inn）联想到化学元素铟（indium）、德国城市因戈尔施塔特（Ingolstadt）、美国印第安纳州（Indiana），及至印第安纳州的自由镇（liberty in Indiana）；由非洲狮子狗（ridgeback）、爱尔兰猎狼犬（wolfhound）联想到猎犬（hound dog），最终推导到位于印第安纳州自由镇名为"猎犬"的秘密军事项目（liberty-Indiana-hound）。这个极其复杂、隐蔽的思维链由前期剧情中的相关信息进行串联定位，通过删除、关联、重组，最终定位于情节发展的关键点——一个关于致幻药的秘密军事项目。在传统电影中，此类内容多通过镜头切换或转场，解决台词冗长、氛围呆滞的问题，今天的数字化技术使它呈现出类似新媒体演示会的效果，创作者完全依赖解释性视听语言将内容形象化了。

《风之棋局》
片段

当创作者希望通过镜头（段）表达观点时，他就是在运用论述语言进行观念重构。在伊朗电影杰作《风之棋局》中，一个权贵家庭的财产争夺戏在禁闭、压抑的室内空间展开，当女仆在片尾打开宅门，镜头越过屋顶在城市楼群间缓缓摇移，展开一个更广阔、现代的天地，人物此前所有关于财富、权力、地位的阴谋恶斗都被否定了，这个"终结镜头"明显是对全片故事的评论。在很多政治功能明显的视听语言中，语言的形式覆盖了内容，思想观念、论点命题浮现其间，语言实体呈现出浓厚的论证本质：创作者致力于让观众通过语境和话语方式的互动去认同其中的观念，或者让观众进行推理活动，找出形式与内容之间存在的逻辑关系。

图 6-18 伊朗电影《风之棋局》画面

论文电影使论述语言的功能更加显性化了。《洛杉矶影话》（*Los Angeles Plays Itself*，2003）以好莱坞电影为素材进行二次创作，依靠论述声音确立观念，将城市单独剥离出来，电影成为论证的材料。短片《红色死神》（*La Morte Rouge*，2006）基本没有演员和原创音乐，西班牙导演维克多·埃利斯（Víctor Erice）仅使用剧照、档案片和老电影片段，用独白串联这些零散的视觉材料，他的声音其实就是论证线索：他看过的第一部电影对电影观念的形成有何影响？他和伊朗导演阿巴斯（Kiarostami）在创作上有何相似之处？如何使用基于时间的媒介揭示出令人难忘的生动现实？《汉兹沃丝的歌》（*Handsworth Songs*，1987）将观点声音、报纸和图片混合在一起，建立了实验性的多层论述空间，文本重要的不是叙述，而是反思。里芬斯塔尔用《意志的胜利》《奥林匹亚》证明了她的论点——"纪录片应该被视为论述片"。早在 20 世纪 60 年代，被誉为"视频论文家"的法国导演戈达尔就曾经说过，"电影就像个人日记、笔记本，或是试图在镜头前证明合理性的独白"①，他甚至于 1988 年开始亲身实践，耗时 10 年完成了总时长 266 分钟、长达 8 章的《电影史》。通过对《偷自行车的人》（1948）、《后窗》（1958）、《天使之翼》（1939）、《赤足天使》（1954）、《定理》（1968）等欧美电影的引用，戈达尔重述了他的电影观念，分析了电影演进与 20 世纪社会之间的联系。

上述片例不是主流电影，但它们对电影语言的开发和创造，为主流电影提供了更多养料。当然，我们也可以说电影语言系统是开放性的、不稳定的，因为说明电影、论文电影的发展动力来自主流叙事电影的幻灭感：在影像反映现实能力上的幻灭；在电影捕捉鲜活生活能力上的幻灭，以及在电影纯度，即它独立于其他艺术和世界的地位上的幻灭。②

三、自由的艺术

艺术电影是一个非常流行的概念，但它的指涉又异常模糊。费里尼、雷奈、戈达尔、伯格曼、贝拉塔尔的风格差异很大，侯孝贤、李沧东、万玛才旦、阿彼察邦的电影展示了不同的艺术原则和价值风尚，但观众都以同样的方式去阅读和体验这些作品，说明艺术电影在某个层面趋向于统一和稳定。如果说艺术电影有统一的观感的话，那可能是一种缺乏形式约束的自由体验。

（一）不纯的概念

艺术电影究竟是一种美学典范，还是一种实践模式呢？史蒂夫·尼尔（Steve Neale）和大卫·波德维尔（David Bordwell）分别提出了两种代表性的观点。

史蒂夫·尼尔视艺术电影为一种"机构"。他认为，因为艺术电影更容易获得政府资金支持，方便在电影节或特定市场流通，因此其作为策略比作为典范更有用。除少

① Jean Luc Godard，*Le Petit Soldat*：*Screenplay*（London：Lorrimer Publishing Limited，1967）.

② Andrew Tracy，et al.，"The Essay Film"，*Sight & Sound*，https://www2. bfi. org. uk/news-opinion/sight-sound-magazine/features/deep-focus/essay-film［2022-8-4］.

数例外，它们一方面是基于商品的关系和实践，另一方面又是高雅艺术的文化反动性话语。他以法国、意大利和德国为例，阐述了艺术电影在不同的社会、文化和经济背景下运作，所形成的展览、发行和放映制度。① 大卫·波德维尔则认为，艺术电影有自己独特的发展历史、形式规则和观看惯例，尽管每一部艺术电影之间差异很大，但风格和主题的整体功能在整个文本中保持着显著的稳定性，其本质上是一种电影实践模式。②

无论我们对艺术电影持何看法，它的特征往往是由相邻的古典叙事电影（主流商业电影）界定的，大卫·波德维尔对艺术电影所作的系统性分析也是建立在这种参照之上。他认为，由叙事和风格原则构成的艺术电影话语模式包括：明确反对古典叙事模式，将"现实主义"和"作者表现力"视为两个推动叙事的重要动力。在叙事层面，艺术电影遵循人物心理上的因果关系，排斥事件的因果联系，因此极为倚重心理构成复杂的角色。这些角色往往缺乏明确的欲望和目标，行为前后不一、质疑目标动机、选择模糊犹疑，时常从开始的一种境况被动滑向结尾的另一种境况，漂移性叙事和歧义性人物因此成为艺术电影的重要标志。他们会自我解释心理活动，动作因此变得比较迟缓，创作者对角色行动的关注远逊于对动作反应的关注。由于拒绝艺术目的论，剧作目标最小化后，行动和事件减少，情节结构松散，缺乏"明确的决议"，人物的梦境、幻觉、姿势和角色之间暧昧不明的关系成为经营故事的重点。正如波德维尔所说，艺术电影确认的是：作者卑微的智力不足以解决所有问题，艺术远不及生活复杂，给人物出路还不如让观众思考。③ 在风格层面，通过对古典规则的蓄意违反和反复破坏，文本的风格指标更加受关注，艺术电影自始至终都在努力建立作者代码。由于缺乏辨识度很高的明星和类型，艺术电影常使用作者观念来统一文本，具体包括：充满象征的视觉符号，迂回、复杂的叙述，缺乏明确解决方案的故事，对前作的引用构成理解作者观念的复杂线索。

这些特征的反面，几乎就是主流电影的所有属性。可以说，艺术电影导演对人物敏感，实质是对主题和观念敏感；主流电影导演对事件敏感，就是对题材、动作敏感。与艺术电影模糊性、歧义性的观感不同，主流电影遵循的古典叙事建构的是明快、纯粹的观感体验。人物均有明确的目标，剧情以戏剧性为看点，依赖个性人物在连戏剪辑、跌宕情节中制造剧烈冲突，推动剧情向结局快速迈进。以《利刃出鞘》为例，这部影片人物众多、剧情复杂，但异常清晰的人物设定和强烈的行为动机强化了故事的观赏性。富豪小说家书房内离奇自杀，留下亿万遗产，开篇悬念为大侦探布兰科与一家"神人"斗智铺设了足够的合理性。侦案主线在结扣与解扣间层层推进，"精彩绝伦的剧情""过山车般峰回路转的节奏""精心设计的推理和反转"等网络评论表明：事件是主流电影唯一的焦点。这与艺术电影差异明显：如万玛才旦的《撞死了一只羊》，

① Steve Neale, "Art Cinema as Institution", *Screen*, 1981, 22（1）: 15-40.

② David Bordwell, "The Art Cinema as a Mode of Film Practice", *Film Criticism*, 1979, 4（1）: 56-64.

③ David Bordwell, *Poetics of Cinema*（London, New York: Routledge, 2008）: 151-154.

影片中虽然有杀手金巴复仇的故事，但导演感兴趣的显然不是复仇的过程，而是杀手的精神历程和人性光辉。影片的事件不断被弱化，金巴最终在年迈的仇人面前丢掉刺刀，就像加缪《正义者》中取消行动的社会革命党人，反身式的主人公赢得观众的方式不是靠目的和意志，而是充满歧义的行动中建构的思想启蒙空间。

总而言之，主流电影往往意味着观赏性：大制作、高预算、特效，有吸引力的故事、人物，无尽的续集和前传，流行的明星或趣味，不菲的广告投入，总之，这是一个容易理解、适合消费、便于娱乐的工业产品。艺术电影则意味着耐读性：对动作性的抑制，对人物内在戏剧冲突而非情节的强调，对视觉风格的关注，对美学路线的偏执，对故事和社会的关联，对启蒙、反思、批判等大主题的兴趣，这是一个需要智力投入、依赖美学经验、强调个人化观影的艺术文本。它们之间的区别被不断地简化为各式各样的对比：如果主流电影是工业性生产，艺术电影就是作者性生产；如果主流电影靠类型复制让观众归位，艺术电影则靠创新赢得声誉；如果主流电影是一个懂市场、会协作的团队创作的视听产品，消费对象是对故事和明星感兴趣的"主流"大众，艺术电影则是一个有天赋的艺术家所创造的艺术品，这个作品是献给一群有能力理解美学符号和电影语言的小团体。我们甚至可以形象地说：主流电影是肯定句式，艺术电影是疑问句式；主流电影像专家，艺术电影像哲学家。前者知道自己知道什么，不知道什么；而后者则相反。一个是在总结，另外一个在发问，这是两种语言游戏。

它们之间最根本的区别在观众。20 世纪 80 年代，美国学者曾做过一个关于艺术电影观众的问卷调查，归纳出艺术电影观众所具有的八个特征：受过高等教育；将电影作为最喜欢的休闲活动；喜欢外国电影甚于本国电影；有兴趣了解跟电影有关的知识；观影有计划性；经常观影；独自观影情况较普遍；自认为选择艺术电影而不是商业电影的行为是独特的。[①] 总体上说，这是一群"高文化观众"（high-culture audience），对新形式和抽象的理念更感兴趣，对艺术品味和媒介素养有自觉意识。这似乎反映了一个事实：主流电影和艺术电影的区分，也可以说是表达观影偏见的方式。它们无形中设定了判断电影优劣的标准，内含对电影世俗性、道德性或思想性、高品质享受的预期，暗含了对两种电影的价值判断：主流的就是大众的、流行的、低级的，艺术的就是雅致的、高级的。正如布尔迪厄所认为的："阶级社会存在的各种文化竞争，源自社会偏见。整个社会的价值体系是分层的。"[②] 不同的社会阶层选择电影和观看电影的方式存在差异。这些拥有文化优势的人借着隔离流行文化和观众，以宣扬自己的文化，保持他们的独特性。

明确艺术电影与主流电影的差异，并不意味着我们清楚了什么是艺术电影，至今仍无关于艺术电影的确切定义。当然，我们也可以说，除了一些特定的放映活动和保护性的文化政策制定、实施过程，这种下定义在生活中用处不大。在中国台湾，观众习惯把"非好莱坞影片"一律说成是"艺术电影"，这在很多地区的电影市场都是事

① Bruce A. Austin, "Portrait of an Art Film Audience", *Journal of Communication*, 1984, 34（1）: 74-87.

② John A. Fisher, "High Art Versus Low Art", in B. Gaut. & D. M. Lopes（ed.）, *The Routledge Companion to Aesthetics*（Routledge, 2013）: 473-484.

实。但实际上这些非美国制作、非英语发音的电影，大多来自欧洲、日韩等，成分复杂。它们之所以被归为艺术片，主要是强调其市场冷门、票房差、预算适中、没有明星等状况，艺术电影的划分更多是一种市场区隔、营销的手段。

法国是个艺术电影发达的国家，每年发行的四百多部影片中，有四分之一都是艺术电影。文化管理部门于1986年在有关影院分类的法规中对艺术电影作了界定：（1）品质优良但未受观众青睐的影片；（2）具有研究和创新精神的影片；（3）具有地方特性、鲜为人知的影片；（4）具有艺术或历史价值（尤其是"古典经典作品"）的影片；（5）不断更新艺术品质、表现主题和表现形式的电影短片。除此以外，受影评人和观众喜爱、对电影创作有贡献的近代电影，品质优异的业余创作影片，也可视为艺术电影。经典传承与文化保护的政策用意在这一定义中十分明显。

有鉴于此，我们倾向于将"不纯性"作为艺术电影的核心特征，认为艺术电影是一个相对模糊、具有极大包容性的类型概念。从风格上说，它涵盖了现实主义、极简主义、装饰主义、自然主义、现代主义，甚至吸纳了主流电影常见的戏剧性，呈现出某种杂糅和犹疑；从实践上看，它有明显的跨国色彩，内容上既服膺现实又肆意篡改现实，在艺术电影院（艺术院线）、画廊、博物馆、书店、学校等不同的空间放映，表演则征用了来源庞杂的"素人"面孔，作者、制作人和观众之间具有特别松散而矛盾的关系，最后是"特别不纯的观众"。[①] 从这种"不纯性"上看，艺术电影甚至是超越类型的。

（二）降速运动

虽然艺术电影与主流电影的界限不清，但速度上的差异在审美体验中十分明显：主流电影将看点诉诸压缩和加速，让人感觉很"爽快"；艺术电影的诉求是降速和延伸，给人的感觉是缓慢、沉闷。这是两种完全不同的影像体系，一个依靠连戏剪接（无缝剪辑）指向后续的行动和反应，一个依赖长镜头的现场即时捕获生成比较稀疏的信息。它们之间的差异就像两个状态不同的行人，前者手握计时器，满足追逐目标的动态过程，后者闲庭信步，安然享受眼前风景。

图6-19　《一个菲律宾家庭的演化》画面

图6-20　《小亚细亚往事》画面

① Rosalind Galt & Karl Schoonover, "Introduction: The Impurity of Art Cinema", in Rosalind Galt & Karl Schoonover (ed.), *Global Art Cinema: New Theories and Histories* (New York: Oxford University Press, 2010): 6.

艺术电影的缓慢体现为两种情况：

一是影片的时长远远超过 100 分钟的标准时间，对通常的观影耐力和注意力限度形成挑战。早在 1971 年，法国导演雅克·里维特长达 253 分钟的《出局：幽灵》（*Out 1：noli me tangere*）已经成为艺术电影的"圣杯"之一。20 世纪 80 年代后，匈牙利导演贝拉·塔尔声名鹊起，《撒旦探戈》（1994）时长 450 分钟，《鲸鱼马戏团》（2000）和《都灵之马》（2011）在他的作品中虽不算最长，但时长也在两个半小时左右。菲律宾独立电影导演拉夫·迪亚兹（Lav Diaz）的创作以超长著名，15 部作品（截至 2019年）平均时长高达 332 分钟，创下影片平均时长的最高纪录。他的《一个菲律宾家庭的演化》（2004）长达 624 分钟，《死在桃花源》（2007）和《悲伤秘密的摇篮》（2016）分别长达 540 分钟、485 分钟。荣获威尼斯国际电影节金狮奖的《离去的女人》（2016）看起来是迪亚兹最克制的尝试，时长也有 228 分钟。迪亚兹在一次受访时表示："四个小时其实挺短"，如果能完成一部 40 个小时的影片，"将是一件相当有趣的事"。① 另外一些艺术片虽然时长没有那么极端，如比利时女导演阿克曼（Chantal Akerman）的《让娜·迪尔曼》（1975，201 分钟），墨西哥导演卡洛斯·雷加达斯（Carlos Reygadas）的《我们的时光》（2018，173 分钟）、《寂静之光》（2007，145 分钟），法国导演布鲁诺·杜蒙（Bruno Dumont）的《人啊人》（1999，148 分钟），但也都在两个小时以上。葡萄牙导演佩德罗·科斯塔（Pedro Costa）的《旺妲的房间》长 170 分钟，土耳其导演锡兰的《野梨树》（2018）、《小亚细亚往事》（2011）、《冬眠》（2014）都在三个小时左右，被视为希腊导演安哲罗普洛斯代表作的七部作品（《雾中风景》《猎人》《流浪艺人》《养蜂人》《永恒和一日》《鹳鸟踟蹰》《哭泣的草原》）单片时长均超过两个小时，平均时长达 161 分钟。这是个有趣的现象："长"几乎成了艺术电影最显性的标志，观看就是一场视觉的马拉松比赛。

二是电影的单位时间冗长，或者说是节奏缓慢。快和慢很难界定，作为一种时间体验，其感知受历史和个人两重因素制约，同时还与感知对象所处的语境和脉络有很大关系。尽管《真实的谎言》（1994）代表了 20 世纪 90 年代动作电影的"最高速度"，但今天的观众仍会选择局部快进观看，因为人对固定场景单一信息的注意力限度有历史差异。今天相较于十年前观众的单镜头专注力下降了 3～5 秒。另一方面，速度感知也非常主观，跟影片的平均镜头长度（ASL）、特定部分相较于其他部分的长度差异、剪切速率的历时变化都有关系，受电影观念和偏好影响最大。一个偏爱小津安二郎电影的观众，绝对不会认为小津电影比漫威电影更冗长。相反，他会觉得："变形金刚""终结者"系列电影的剪辑速度固然很快，但实质上永远以增加情节难度拖延故事进程，时间效率其实并不高；小津、侯孝贤、是枝裕和的影片虽然沉静反倒十分耐看。《天地悠悠》（2002）的速度虽然慢得离谱，但通透无垠的天空、变幻莫测的云、成片的玉米地和延伸到天际的乡间小路在片中呈现出的丰韵想象，比《心战》（2012）絮絮叨叨的旁白更易引人快感；布列松的《死囚越狱》（1956）、《钱》（1983）也远比今天

① 《专访菲律宾国宝导演迪亚兹：下部电影要拍 40 小时！》，中国经济网，http://m.ce.cn/fa/gd/201802/24/t20180224_28232236.shtml（2018-2-24）［2020-9-4］.

的好莱坞大片《黑豹》（2018）"快"。"快"与"慢"的界定暗含了一个文本和观看的脉络：对习惯艺术电影缓慢节奏的观众来说，"快"反倒是难熬的观看体验；在一个剪切比较细碎的镜语体系中，极简主义风格的场景和长镜头会让人觉得很缓慢，反高潮、弱化戏剧性的段落在叙事性电影体系中让人感觉很漫长，而在构图讲究、运动流畅、剪辑规范的电影语言体系中，缺乏景深、全景稀少、虚焦跟拍的手持摄影很容易给人业余 DV 的影像质感，每一秒镜头似乎都是铺张浪费。

因此，不能用物理时长去衡量电影的快慢，慢与慢之间也是完全不同的。每一部印度电影的长度都在两三个小时，但歌舞和剧情部分的冗余感并不明显。泰国导演阿彼察邦的多数片子都不算长，以颇受好评的短片《镜中忧郁》（2018）为例，镜头聚焦于一个辗转反侧的女人，远处的柴火投映在轻薄的蓝毯上，渐成燎原之势。全片虽然只有短短 12 分钟，但无事件、无台词、零音乐使它很像实验装置艺术，幕布上的每一秒"燃烧"都是漫长的。一个接一个的长镜头降低了贝拉·塔尔电影的速度，单调的长镜（室内戏的定焦长拍和室外戏的手持跟拍）同样是造成《四月三周又两天》（2007）、《饥饿》（2008）慢速的主因，简约、沉静、荒凉和萧索的场景主导了导演凯莉·莱卡特（Kelly Reichardt）电影的缓慢感。因为没有对白、缺乏行动驱力、生活沉闷无望，《走廊》（1995）、《安乐乡》（2014）、《日日夜夜》（2006）、《三只猴子》（2008）均以人物的失语延伸了时间感。即使侯孝贤和蔡明亮都使用业余演员，他们的"慢电影"也导向不同的解决方法：蔡明亮采取"时间面向"，通过李康生的"缓慢演出"延滞时间；侯孝贤则取径"空间面向"，通过远景推开人物，进而使时间的流淌浮现出来。

总体上说，艺术电影通过两个手段降低电影的速度：

一是叙述慢，即事件的频度减少了，单位时间的信息饱和度不足，"非叙事电影"因此被视为艺术电影的代名词。或者说，首先是内容，镜头内的平淡无奇使我们注意到了难熬的时间。我们以法国导演瓦尔达的影片《五至七时的克莱奥》（1962）为例，因为一份体检报告而焦灼无比的女歌手克莱奥本想用塔罗牌缓解压力，却得到了可能罹患癌症的糟糕预言。片头一反常规，固定机位的镜头一直对准彩色的占卜卡片，占卜师的解说喋喋不休，主人公克莱奥却被屏蔽在画外。接下来的黑白画面中，心情沮丧的女主角走下楼梯，穿过嘈杂的街头，走进咖啡店。她和助手安吉拉、店主的闲谈若隐若现，渐渐被淹没在来来往往的顾客里。克莱奥走出咖啡店，穿过车流，导演用两个长镜极富耐心地白描了她在帽子店内挑选购买帽子的过程。她们随后坐上一辆出租车，在一个长达 7 分多钟的镜头段落中，瓦尔达实时呈现了她们沿途看到的窗外风景、听到的车载广播信息、遇到的各色路人、聊到的各种话题，这些信息包括：女司机的职业选择和危险经历、找乐子的美院学生、对面车内搭讪的男青年、克莱奥的歌、阿尔及利亚的局势、生发广告等，它们互不相关、纷繁杂乱，与古典叙事电影突出主事件的准则背道而驰。我们能体验到细节背后人物恐惧、悲伤和濒于崩溃的心境，却找不到丝毫的行动线索，这也许是造成观众"实在看不下去"（b 站弹幕）的原因。

《五至七时的克莱奥》很容易让人联想到德勒兹对意大利新现实主义的分析。他将

《镜中忧郁》
片段

《五至七时的
克莱奥》
片段

德·西卡的《风烛泪》（1952）中的一个段落奉为典范：年轻的女仆早上推开厨房的门，开始重复一系列机械动作，即打开燃气阀门，在墙上擦燃火柴，点着炉火，望向窗外，打开水龙头，喝水、接水、烧水。她手抚衣裙、看着隆起的肚子，含泪把咖啡豆放进磨豆机里，用脚尖轻掩上房门。这些日常情境中的平凡动作（而不是行动），服从的是"纯粹的感觉运动模式"，建立的是纯粹视觉情境，我们既可以说它是毫无意义的、冗余拖沓的，也可以援引柴伐蒂尼（Cesare Zavattini）评价《偷自行车的人》、《战火》（1946）等新现实主义时运用的概念，认为观众与人物的这种"片段式""昙花一现""断断续续的相遇"，是一种"交会（la rencontre）的艺术"[1]，正是经由人物在日常情境里的一系列无意义的动作过程，悲伤情绪的生发才有足够的空间，悲剧主题的渲染才更加浓烈。《让娜·迪尔曼》（1975）的"无事电影"（movies in which nothing happens）特征更加突出，整整201分钟呈现的仅是主妇迪尔曼不到三天的居室日常：在厨房、卧室、客厅、浴室中，人物不是做饭、用餐、洗漱，就是打扫卫生、换洗衣服。导演阿克曼用烦琐家务蓄意隐蔽了接待嫖客事件。这些"慢电影"的镜头时常被固定在特定的位置，远远地记录着很多日常生活的平庸，如走路、吃饭，或者仅仅在晃荡，人物迟滞性的动作将银幕时间变成重复和循环。在时间的无限延后中，事件的线索和影像的细节仿佛被隐藏，等待着被发现，但结果什么也没发生。美国喜剧明星马克斯兄弟（Marx Brothers）将之描述为："这部电影看起来什么都没有发生，连节奏也没有！没骗你，的确什么也没发生！"[2]

《让娜·迪尔曼》
片段

图6-21　《让娜·迪尔曼》画面

如果主流电影的镜头内是"合理化"（逻辑关系严密）的现实，艺术电影的镜头内则是被主流电影剔除后"过剩的现实"，这些"现实的冗余"包括：单调随机的行

① Gilles Deleuze, *Cinema* 2: *The Time-Image*（Minneapolis: University of Minnesota Press, 1986）: 8.

② Steven Shaviro, "Slow Cinema VS Fast Films", http://www.shaviro.com/Blog/? p = 891〔2022-8-4〕.

走，不知所云的对话，死一般的静止和沉默，无关紧要的人或事，吃饭、穿衣等平庸无趣的生活程序，以及只有在视听细节中才能显现的"死亡时间"——尘埃、微风、薄雾、阴雨或各式各样的自然静物。绝大部分艺术片都建立在这些被主流电影废弃的内容上，重复只是重复的目的，单调是为了更加单调，通过使形式成为形式本身，艺术电影凸显了艺术家对现实的忧郁和偏执：除了日复一日的无聊，生活实在没有什么值得再现。世界是非理性的，它唯一的属性就是无意义，电影应该接受并诠释这一点。著名画家安迪·沃霍曾执导了一部长达 8 个多小时的电影《帝国大厦》（1964），描绘这栋建筑一夜的"不变景象"。另一部影片《睡眠》（1963）花 6 个小时，表现一个男人睡觉的场景。迈克尔·斯诺的《中部地区》（1972）是一部关于加拿大岩石荒地的三个小时冥想，贝拉·塔尔五次重复表现父女俩吃土豆的动作，荒野马车在开篇镜头里行走了 4 分 30 秒，这些重复和单调似乎印证了柴伐蒂尼那句话的合理性："电影应该描绘一架飞机飞过二十次。"[1] 重复不仅让电影慢了下来，也唤起了观众对深层时间结构背后的真理的凝视。

二是影像慢，即镜头运动和剪辑（镜头之间的时间关系）速度减慢。当事件密度不够的时候，我们的注意力会转向视觉上的细节和动态，但长镜头、稀疏的对话、零音乐，再加上非职业演员对空虚、孤独角色的诗性或写实演绎，影像的看点也变少了，电影就会变得无聊难耐。在事件和影像"去魅"后，观众不得不专注于时间留在尘埃、空间、静默中的痕迹，关注风景和环境的视听品质。换句话说，不断削减的银幕信息逼使观众从被动观看转为主动想象，创作者借助与观众最大限度的合作完成了电影表达。这也许是诸如布列松等导演极简创作的奥妙：无须对话，只需最慢、最小幅度的镜头移动即可传达信息。如果删除不必要的元素，场景一定更具持久性的影响力。极简主义意味着"少即是多"（Less is More）：一帧画面、一个手势、一动不动的摄影机，这些元素在讲述故事时比特效和爆炸更有说服力。影片《前进青春》（2006）虽然只有 155 分钟，但全片几乎都是禁止移动的固定长镜头，影片的缓慢感首先来自这些镜头的静止，和不断重复的对白所传达的单调感。贝拉·塔尔喜欢将长拍和停滞的时间结合起来，内容和形式上的双重停顿为观众创造了一种强制性的观看模式，如《都灵之马》。

影像速度由两个因素生成：一是剪辑，镜头切换的效率决定了视觉变化的速度；另一个是画面内的运动——人、物体和镜头的运动。巴赞推崇的景深镜头，其实就是一个镜头内的剪辑效果。这两者的共同点都是"动"，运动创造了内容，运动就是视觉对象的全部，它们都可视作宽泛意义上的剪辑。奥逊·威尔斯因此说：就电影视像而言，"蒙太奇不是一个方面，它是方方面面"。[2] 一般来说，观众难以忍受一成不变的内容。导演唯有通过转换场景、视点、景别、高度，直至更换拍摄对象，才能不断建构观众与其视觉对象的即时联系。电影跟戏剧观看经验的最大差异，正是通过运动不断

《都灵之马》
片段

① Cesare Zavattini, "A Thesis on Neo-Realism", in David Overbey（ed.）, *Springtime in Italy*（London：Talisman Books, 1978）：70.

② 让·米特里：《电影美学与心理学》，崔君衍译，江苏文艺出版社，2012：226。

的"搅拌",勾勒出一个结构严谨的整体,每个事物的位置在这个关系整体中才能被固定下来。切换变成时间整合的一种物化形式,唯有连戏剪接才能维持向前推动的驱力,形成时间和空间的"快速"效应。这正是古典好莱坞确立的速度逻辑:"从剪接而来的决策过程,时间仿佛被理性化了:非事件全被清扫",这意味着"大部分的日常是平庸的,因此不值得记录;只有那些实际上'与时间竞赛'的剧情才是意义饱满的"。[①]

艺术电影创作者推翻了这些惯例,致力于对嗜动、求变成瘾的观众进行心理矫正,长镜头因而成为艺术电影美学的标志。《晚春》(1949)用花瓶分隔姑娘的笑和泪,表现命运、变化和过程,物的形式却没有变、没有动;《饥饿》(2008)虽然只有96分钟,但导演却用将近30分钟去完成一组单一场景的对峙戏;达内兄弟的《他人之子》(2002)就像纪录片,滴水不漏地捕捉生活的痕迹。大多数艺术片导演都排斥频繁的剪辑,喜欢让摄影机跟随人物,靠近演员但又与叙事保持距离,迫使观众关注长时间拍摄所引发的"人工情绪",这是一种在持续性的非虚构影像中所产生的情绪反应,对复杂的摄影机设置和运动、精彩绝妙的"意外"捕捉感到特别兴奋。[②] 反过来说,正因为艺术片导演放弃了在虚构中进行知识运作的企图,他才能心无旁骛地在镜头设计上进行复杂的形式实验,长镜头因此成为施展艺术抱负的领域。

(三)闲暇与自由

艺术电影的降速趋向存在于一个特定的历史谱系。电影作为工业社会的表征,电影美学经验的变化,反映的是人类在工业化进程中的时间经验变化。按照帕梅拉·李的说法,艺术电影这种带有实验色彩的时间运动模式,源于晚期现代性的"时间恐惧症",反映了我们对"时间概念的不安和痴迷"。[③] 当主流电影不断对事件进行合理化,进而对时间"标准化"后,最新的数字技术甚至对短暂的停止和偶尔的随机性也无法容忍,人类对时间效益的追求已经与世界运行的"无理性"发生了严重的冲突。这是一段从"福特主义"迈向"后福特主义"、不断效率化的时间史。随着最近几年智能化、工业化的提速,电影领域里数字系统取代模拟系统,当速食文化、速度主义风行一时,慢生活、慢科学和"慢批评"也逐渐进入人们的视野。艺术电影试图偏离时间的效益逻辑,通过对未来性、因果性和功利性的彻底拒绝,换取审美自由和创作自主。艺术电影的闲暇时间是通过推翻主流电影的目的论,将一个接一个的事件转化为一段接一段的无聊获得的。没有闲暇时间,就不会产出饱满的艺术杰作;超越效率和功利,才能享受创作中的狂喜。

胡安·维拉斯克斯(Juan Velásquez)在一篇题为《叙事电影中的西西弗斯式非生

① Helen Powell (ed.), *Stop the Clocks*! *Time and Narrative in Cinema* (London: I. B. Tauris, 2012): 87-114.

② Carl Plantinga, *Moving Viewers*: *American Film and the Spectator's Experience* (Berkeley: University of California Press, 2009): 74.

③ Pamela Lee, *Chronophobia*: *On Time in the Art of the* 1960s (Cambridge, MA: The MIT Press, 2004): xii.

产性》（"Sisyphean Unproductivity in Narrative Film"）的论文中，极富创意地将艺术电影"剧情"的重复性类比为西西弗斯的"非生产性"特征，作者认为将加缪的自由观和乔治·巴塔耶（Georges Bataille）的主权观放在一起阅读，有助于我们理解艺术电影的本质。如果一个人看到荒谬，并具有拒绝希望的能力，他就获得了自由。对存在的非理性、痛苦的承认，会赋予人自由，清醒的意识是获得自由的"荒谬的先决条件"，意识到现实无望就是对未来胜利的加冕。因此，在西西弗斯的神话里，加缪声称"人们必须想象西西弗斯是幸福的"。我们完全可以把西西弗斯"重复而无益的劳作"作为艺术电影美学状况的一种类比。当角色的行动没有预设明确的未来，就不用担忧因无法规划现在、计算时间产生的任何实质后果，这相当于将生命推演为"未来的自主性"。艺术电影的创作者意识到人物行动的荒谬性，用常规的方式创造行动的场景，但最终是为了让它们变得无用，将人物从面向未来的逻辑枷锁中解放出来。当剧情失去了目的，只剩下姿势，艺术电影法则就得到了证明：知识并非故事的必需品，效率也不必用作控制观看的工具。[①]

利奥塔的《反电影》（"Acinema"）和乔森纳·贝勒（Jonathan Belle）的《电影的生产方式：注意力经济与奇观社会》（"The Cinematic Mode of Production：Attention Economy and the Society of the Spectacle"）均指出了古典电影的"生产性"特征，即电影是生产信息的绝佳媒介，对电影的理解应该建立在它本身是一种生产方式之上。[②] 正因如此，艺术电影的"无为"才非常可贵，它不仅再现了完整的生存经验，也将创作"从生产世界的行为命令中解放出来"，赋予创作莫大的"主权"。乔治·巴塔耶所说的"主权"处于"奴性"和"隶属"的对立面，是"拒绝劳动及其与未来的必要联系"，是"消费和享受当下"。艺术电影使观众意识到，世界是非理性的，未来是不可知的，摄影机的静止、事件的停滞是不可或缺的，叙事互动是不必要的，必须放弃基于未来主义的知识求索，才能获得一种纯粹的"沉思和感官体验"。[③] 当主体在凝视时，才能思考，艺术电影给观众创造了难得的"沉思时间"和"冥想状态"。因为这份自主，必须想象艺术电影的观众是幸福的。

四、论证话语

《早餐俱乐部》（1985）为什么要把歌手大卫·鲍伊的话放在片头？《风之棋局》为何开篇要引用古兰经经文？《蜂巢幽灵》（1973）为何反复表现梦境？伍迪·艾伦为何要以各种不同的身份去评价片中的角色？有些特定的台词、道具、场景或符号为何会在一部影片中多次出现？我们为何会倾向于将《北欧人》（2022）的故事归结为

① Juan Velasquez, "Sisyphean Unproductivity in Narrative Film", *Film-Philosophy*, 2021, （25）：296-320.

② 让-弗朗索瓦·利奥塔：《反电影》，李洋、于昌民译，《电影艺术》2012年第4期。

③ Tiago de Luca, "Realism of the Senses：A Tendency in Contemporary World Cinema", in Lucia Nagib, et al.（ed.），*Theorizing World Cinema*（London：I. B. Tauris, 2012）：193.

"宿命的悲剧"？这些观影中经常遇到的问题是否意味着：制作者并不满足于描述和再现，而是不断向观众暗示结论、宣示观念？除了眼前的图像，观众是否更愿意看到图像背后的意义世界？

（一）视觉论证

在电影的哲学本体论部分，我们已经分析了电影具有的观点"表达"能力。这里，我们从两个层面对此进行总结：一是隐含命题结构的叙事，二是具有说服或诱导能力的语言。

首先，无论故事过程多么复杂，归根结底都是某个主题概念的想象性应用，通过制造正确或错误的经验，故事将观众的价值信仰与叙事命题联系起来，引导观众得出预期的结论。电影不仅想象角色、环境和后果，也传达设计这些细节的理由。哲学家之所以视叙事为"思想实验"，正因为"叙事是思维的基本工具，是我们展望未来，预测、规划和解释的主要手段"[1]，这在宗教、历史文献、战争和政治宣传电影中体现得尤为明显。埃尔塞瑟因此说，大片"不仅是赚钱的机器，也是制造意义的机器"。[2] 其次，语言的任务是创造接近命题的方式，将叙事中未明示的推论变成更明确的信息。我们可能会遗忘《本杰明·巴顿奇事》中"倒生长"的细节，但会记住"时间逆转模式中的爱情体验"，本杰明·巴顿这个角色身上的数字技术运用帮了大忙；也许观众会忘记许多冒险场景，但却记住了《我是谁：没有绝对安全的系统》中本杰明从无名者到有名者再回到无名者的人生轮回，音乐具有强大的渲染能力，在几秒钟内就创造了一种认同宏观命题的情绪。影响观众接受效果的，不是故事附载的观点信息，而是语言对观点的"认证"方式。一个作品就是一个论证空间，艺术家竭尽全力将抽象的观念和具象的语言交织混合，直至两者无法区分。但观众如何意识到这一点，观看过程是否很大程度上是一个论证过程呢？

法国当代著名学者让-吕克·马里翁（Jean-Luc Marion）在《可见者的交错》一书中的观点对我们认识这一问题很有启发。他将"透视"作为切入点，认为"透视的暗示"是建立观看现象学的先验条件。透视就是在"可见"的东西中寻找"不可见"的东西，"通过透视，凝视的不可见部分被展开，把可见部分的混乱部署呈现为和谐现象"，"可见的东西与不可见的东西成正比。不可见的越多，可见的就越深刻"。那么，对于艺术家来说，创作就是在"可见"中插入"不可见"的东西，打开一个新的世界，因此艺术和艺术家之间的关系具有高度的"慷慨性和有机性"。对于观众而言，透视策略"引导了图像的建构和解释"，有助于将原本平淡、静止的图像转变为"具有深度"的迷人图像，凝视和意识于透视中的结合在图像感知中至关重要。[3] "可见"与

① M. Turner, *The Literary Mind* (Oxford & New York: Oxford University Press, 1996): 4.

② Thomas Elsaesser, "The Blockbuster: Everything Connects, but Not Everything Goes", in Jon Lewis (ed.), *The End of Cinema as We Know It: American Film in the Nineties* (NY: New York University Press, 2001): 19.

③ Jean-Luc Marion, *The Crossing of the Visible* (Redwood City: Stanford University Press, 2004): 5-10.

"不可见"的说法跟雅克·朗西埃的美学体制观念异曲同工，我们是否由此可以说，创作就是命题论证？观看过程是一种视觉推理呢？伍迪·艾伦的《西力传》用那么复杂的形式讲述一则现代寓言，难道就是为了印证台词"只是希望受欢迎就会无可估量地扭曲自己""生活就是一个充满苦难的毫无意义的噩梦"的无比正确性？蒙克的画作《呐喊》从上到下都散发出迷人的"可见性"，这些信息一旦进入我们的大脑，就会以某种方式被转换成"焦虑与恐惧"这种"不可见"的东西，从而形成一种命题推理关系吗？作品信息究竟是以非命题的形式进入大脑，还是被理解为一种修辞和语用效果，企图不断搜集例证，以便在前提和结论之间建立复杂关系？分析视觉运作和语言论证之间的关联是一项艰巨的任务。

有必要明确"论证"的内涵，再来分析电影的视听表达如何实施论证过程，图像是否能够影响观众的态度和信仰。在逻辑学上，"论证"被定义为"一个语言上可解释的主张"，和"一个或多个语言上可解释的原因"。[①] 论证的范例因而可分为两种：前者可称为"主张"模式，广义地使用直观表达价值判断的命题内容和行为规定；后者可称为"陈述"模式，通过描述或预测性信息，提供创造意义的机会，激活感知和理解能力，虽未明确主张什么，但被陈述的理由和预期反应之间存在可追溯的论证过程。两者的区别在于，一个透明，另一个模糊，但都想在一种想象的语境中，把思维的可能性变成论证程序。即使是一部艺术电影，导演虽然不在说服力和一致性上用力，但显然也传递了一些关键信息，并打算引发观众思考。举证过程虽然不可见，举证人（作者）也是隐身的，但主流电影似乎都摆出一副让观众"解谜"的姿态，以便观众对他的图像修辞做出反应。这些说明从论证上理解电影似乎是行得通的。

但电影的论证又与一般的语言论证不同，是一种典型的视觉论证。如果有命题的话，命题和论证功能也是通过运动、景别、角度、动画、剪辑和特效等视觉方式传达的。这导致其论证效果依赖两个因素：一是修辞的语用意图；二是图像嵌入语境的能力。首先，在任何一部影片中，创作者都试图通过视觉信息的布局，为观众理解或评估故事提供线索，以便使他们能够自然地验证或撤销对故事前提的假设，我们称之为图像修辞的语用意图。

我们以《春天的故事》为例，来说明侯麦导演如何调用不同的图像资源，说服观众接受他想要表达的论点。在一次朋友聚会上，让娜偶遇了娜塔莎，得以进入对方的家庭生活。开篇不久，两人在娜塔莎家首次见面的这场戏里，侯麦试图告诉观众以下信息：哲学教师让娜喜欢柏拉图、康德，说话"言简意赅、从容不迫"（台词，下同）；娜塔莎"不喜欢理论"，喜欢聊德国浪漫主义音乐家舒曼，即使临近深夜，也要为让娜用钢琴弹奏《黎明之歌》。娜塔莎的家庭关系也很奇特：父亲是文化部的职员，但梦想却是做艺术评论家，父亲的女友伊芙跟娜塔莎年纪相仿，是小杂志的撰稿人，"像个吸血鬼""阻断了他所有灵感"；妈妈的男友是建筑师，他离奇古怪的设计"糟

《春天的故事》
片段

① D. J. O'Keefe, "The Concepts of Argument and Arguing", J. R. Cox & C. A. Willard（ed.），*Advances in Argumentation Theory and Research*（Carbondale, IL: Southern Illinois University Press, 1982）：17.

踢了厨房"，也成了父母离婚的导火索。很明显，这些人物关系的信息指向音乐、哲学、建筑、理论、评论和通俗杂志（流行文化）之间的复杂关系，几乎可以视为一篇艺术评论。创作者向我们展示了：特定的图像修辞在推动我们识别信息之间的关系、执行推理活动，进而建构一种连贯的整体论证结构上的能力。如果把这个语义环境换成大学课堂、学术会议等空间，而不是"娜塔莎的家"这个修辞化的图像语境，推理活动就不可能发生。侯麦虽然没有提供更多关于艺术关系的新知，但他明显强化了我们感知这些信息的方式。包括空间格局（娜塔莎带让娜参观房间）、人物在聊天中的位置、服装、互动、距离、角度、移动、灯光等摄像手段，与剪辑和声音等非物质元素一起，支撑了视觉论证的强大修辞功能。

其次，论证效果还依赖于制作人的意图、角色的情感、观众的情绪状态，以及关于影片类型、制作背景的先验知识等语境因素。

就《早餐俱乐部》这部影片来说，如果没有青春期和家庭、学校教育问题的日常经验作为"认知环境"，观众就无法理解导演约翰·休斯（John Hughes）的深刻用意。关禁闭的图书馆怎么像一所监狱？值班教师维恩怎么像监控者？为何经过一次逃避监视的冒险行动（导演处理得很像越狱戏），互不信任的五个人才敢开心扉交流？只在片头闪现的家长为何是全片最大的负面力量？决定视觉论证意义的关键，是修辞意图和修辞情境结合的能力。当代叙事方法将这一原则解释为，对"状态、行动和事件的不同混合，刻板印象和非刻板印象知识的不同占比，个体和对象在故事世界中分配参与者角色的不同策略"。[①] 如何将视听刺激的综合体作为一种象征性的、解释性的、重构性的视觉论证行为，涉及对电影认知能力和修辞情境关系的认识。

图 6-22　《早餐俱乐部》画面

图 6-23　《春天的故事》画面

这会导向对电影视觉表达系统不确定性倾向的认识。一方面，图像中充满了视觉的惯例，但在多数情况下对惯例的套用都不准确。火车迫近的图像经常表示时间和速度，但《蜂巢幽灵》却指向早期观众的观看经验。图像信息的解读经常是任意、模糊的，它蕴含的信息比它所显示的信息要丰富得多。因此，虽然"这到底是什么意思"的想法一直在脑海盘旋，但观众对视觉论证过程的感受始终是模糊的。戈达尔因而说

① David Herman，*Story Logic：Problems and Possibilities of Narrative*（Lincoln：University of Nebraska Press，2002）：22-23.

电影是"用精确的图像面对模糊的想法"①，指向的就是图像修辞的不稳定性。另一方面，视觉论证往往是单向的、一维的，它没有办法为反驳的声音预留时间。《赛末点》反复强调"赛点"（lucky set point）时刻对人生的决定性，甚至为此牺牲了叙事伦理，让坏人逍遥法外。伍迪·艾伦显然把论证看得比常识更重要，他没有为强化严密逻辑的反证提供机会。当然，这也意味着，哪一个观众都可以推翻它的"论点"，为自己的理解找到理由。如果说"绝对的真理都是不可知的"②，理想的电影是否应该为不同的解释留有余地？难道说视觉论证不是一种理想的电影话语？

（二）多模态话语

由于视觉论证的概念建立在语言论证的类比之上，分析视觉论证的过程必须引入语言学方法。在此之前，罗素、维特根斯坦等哲学家已经开创了哲学的语言学转向，尝试"用语言术语对知识和现实做出基本的认识论解释"。③ 20 世纪三四十年代，布拉格学派和巴黎学派首先将一般的语言概念与非语言的其他交际模式联系起来，著名语言学家韩礼德（Halliday）于 20 世纪 70 年代提出社会功能学理论框架和语言元功能思想。我们是否也可以将电影作为一个语言的整体来理解，通过更详细的形式分析，研究其如何由不同的语言模式建构语义大厦呢？弄清楚这一点，电影语篇的论证模式和修辞结构才可得到可靠的验证。

韩礼德认为语言的"元功能"包括概念功能（ideational）、人际功能（interpersonal）和语篇功能（textual），它们是对语言所具有的功能的高度概括。概念功能包括经验功能和逻辑功能，实际上就是语言指涉的"内容"；人际功能是语言对人际关系的反映和对各种事物的评价判断；语篇功能是语言的语义凝聚力，反映不同的符号实施共同表达时如何形成意义的协同效应。如果将电影作语言导向的分析，这三个功能体现得都很充分。但需要厘清的是：因为电影的符号系统庞杂，决定电影文本序列意义的功能单元是什么？电影语言的论证具有连续性吗？它跟书面或口头语言的论证结构究竟有何区别？"多模态话语"（Multimodal discourse）成为解决这一问题的关键概念。

"多模态"是语言学家为了表示符号构成复杂文本所创制的概念。因为不同的符号有不同的编码形式，以不同的身体部位被感知，因此由两个或两个以上符号模态构成的文本就可以视为"多模态文本"，多种符号相互作用、表达和解释意义的动态过程就可以称为"多模态话语"。④ 图像、文字、口语、手势、气味、声响，这些用以创造意义的符号学资源，通过视觉、听觉、嗅觉、触觉、味觉等不同的传感器通道同时进行信息解码，多模态话语就转换为多感官美学（Multisensory Aesthetics）和多感官传播

① Richard L. Anderson et al., "The Functional Ontology of Moving Image Documents", Roswitha Skare, et al. (ed.), *A Document（Re）turn*（NY：Peter Lang，2007）：18.

② Jesus Alcolea-Banegas, "Visual Arguments in Film", *Argumentation*，2009，（23）：259-275.

③ Colin Koopman, "Rorty's Linguistic Turn：Why（More Than）Language Matters to Philosophy", *Contemporary Pragmatism*，June 2011，8（1）：69.

④ Janina Wildfeuer, "Intersemiosis in Film：Towards a New Organization of Semiotic Resources in Multimodal Filmic Text", *Multimodal Communication*，2012，1（3）：276-304.

（Multisensory communication）。多模态感知不仅有助于我们理解文本复杂的符号构成，也有助于清晰描述其实际被感知的具体方式。

电影具有清晰的"多模态话语"特征，电影理论和经验现象学对此已有分析。在《电影理论：由感官进入理论》（*Film Theory：An Introduction Through Senses*，2010）一书中，理论家托马斯·埃尔塞瑟（Thomas Elsaesser）和马尔特·哈格纳（Malte Hagener）将古典和现当代电影理论按感知经验打乱重组，从"镜与脸""眼睛与凝视""皮肤与触觉""耳朵与声学""大脑与心灵"等多重编码系统，确立了电影理论的感官结构。索布切克在《我的手指所知道的一切：电影美觉主体或肉身的视觉》（"What My Fingers Knew：The Cinesthetic Subject，or Vision in the Flesh"）中阐述了电影观看的多感官维度，认为观众总倾向于调动感官经验的全部历史去获取银幕上的信息。① 在实际观影中，视觉表达表面上非常"强势"，听觉、触觉和味觉通常会被掩盖，但事实上它们与视觉联系紧密，在揭示感知完整度和现实结构的丰富性上彼此呼应。声音赋予图像以形状和深度，为无形的移动添加了质感，使单调的视觉具有了声道，还可以激发观众挖掘视觉世界中"不可见"的意义，这在很多默片的配乐中体现得非常明显，"声景"（soundscape）概念就是这个意思。当我们看到《小森林》中的美食场景时，味蕾会被触动，看到《尚气与十环传奇》（2021）中的高楼塔架打斗动作时，手会不由自主抓牢座椅扶手，这说明触觉、味觉并非隐形的，没有一种信息是靠单一感觉接受的，电影文本更是如此。由此，我们完全可以将电影看作企图引导观众投入、解释和认同其制作合理性的修辞。那么，电影的多模态话语是如何进行符号配置，引导观众进行逻辑想象和命题假设，最终服务于论证结构的语义推理呢？

由韩礼德的语言元功能思想推而论之，电影存在一套动态的展开话语和解释逻辑，旨在建立创作者与观众的"人际"关系。这套机制对创作者而言是论证结构，对观众而言是解释结构，它的有效运行建立在"语篇连贯"和"修辞诱导"两项组织原则之上。

连贯是电影语篇组织的基本原则，观点的产出必须建立在叙述的"可理解性"和"完整性"之上。这要求创作者通过安排事件之间的时间顺序和条件关系，确保信息组织与现实世界建立联系，使人物、场景、动机、事件、台词服务于叙述的整体目标，成为易于辨识的"人类行为"，连贯是保证观众重构故事的主要原则。反过来说，由于创作者赋予内容的连贯逻辑，观众倾向于从整体上感知影片提供的多模态话语线索，所有的信息都是相关的，它们起源于一个"单一的世界"，在一个单一的语义世界互联互生。约瑟芬·安德森（Joseph Anderson）将这种多模态感知的"统一"趋势称为"跨模态检查"（cross-modal checking）。② 文学接受理论对此有相似的分析：一旦阅读开始，读者就被卷入繁复而庞杂的思维运动，无时无刻不进行建构意义的假设活动。

① 维维安·索布切克：《我的手指所知道的一切：电影美觉主体或肉身的视觉》，韩晓强译，《电影艺术》2021 年第 5 期。

② Joseph Anderson，"Sound and Image Together：Cross-Modal Confirmation"，*Wide Angle*，1993，15（1）：30-43.

这是一场既活跃又紧张的对话，意义的呈现在不同层面同时展开，最终目的是"将混乱的多语义潜能压挤入某种易于驾驭的架构"，"将分离的知觉整合成易于理解的整体"。①

《深海浩劫》
片段

我们以《深海浩劫》为例，麦克即将前往墨西哥湾的石油钻塔"深水地平线号"上开始长达 21 天的连续作业，在跟妻子告别前，女儿给爸爸妈妈读了一篇自己写的描述爸爸职业的作文："我的爸爸……在钻油平台把油从海底抽上来……原油是一只怪兽，就像它的前身，那些凶猛的恐龙，3 亿年来，它们被挤压得越来越紧……它们被困住了，很暴躁。然后爸跟他的朋友在地上打洞。这些凶猛的恐龙简直不敢相信，它们往新的洞里冲，结果，'砰'，撞到一台大机器……它们还撞到所谓的钻井泥浆……泥浆又浓又重，挡住怪兽出路……"她边读边往一听可乐上插入管子，按住出口，往里面灌油，然后放置在一旁。没过多久，可乐出人意料地从管子里井喷而出，爆发出惊人的力量。这场戏相当于一个非常连贯的格式塔实验，为全片的灾难高潮作了"预演"。从文字、声音再到视觉，从现象描述到实验装置，创作者调用了多种符号资源，将语言组织成一个连贯的整体。有了这个结构，观众就倾向于在一个受到约束的多模态关系中理解内容，将解释缩小到一个可分析论证的语义基础上。

诱导有助于发现假设，将叙事转化为一种抽象、散漫的思维操作，"同时根据一定的逻辑原则证明和验证这些假设"，从而揭示视觉论证的要义。② 语义诱导依赖于文本的修辞能力，即语篇内容在组织中所显示出的逻辑形式，以此激发观众的推导兴趣，将线性的感知模式转换为非线性的认知模式。如何才能使话语的逻辑形式可见呢？也就是说，如何才能使电影叙事的语义形式被观众分析为可见的语义表征呢？一个通行的做法是调整事件在叙述中的位置，通过顺序关系更明显的人为安排，引发关于形式策略的推论。因为线性是叙事的基本特性之一，当事件与事件之间的关系被改变为链接、循环、分支、想象、多视窗并置、倒置、实时同步等状态时，故事就成为一种"虚假的连续性实践"（德勒兹），观看的亲历或见证模式就转换为解释模式。《珍爱泉源》（2006）、《千钧一发》（1997）、《记忆碎片》（2000）、《毒品网络》（2000）、《生命之树》（2011）等影片所反映的，正是结构的逻辑形式在论证话语生成中的重要性，我们对这些影片的第一印象来自其强烈的"形式自为"。另一种相似的做法是非线性剪辑或概念剪辑，通过并置两个似乎没有关系的镜头，使它们之间产生关于特定概念的联想，镜头结构产生了论点，剪辑于是成了一种解释而非叙述。图像的非连续性不但导致了视觉冲击力，也产生了模糊的隐喻机制，而隐喻是具有命题性的。费里尼的多数影片都是如此，歇斯底里式的剪辑是引发我们思索其创作的重要动力之一。以《我的回忆》为例，在迎接春天的焚烧女巫仪式上，盲人风琴手、妓女、老人、孩子、摩托车手穿梭交织，说书人入镜解说城市的历史传统；海边的建筑工地上，爸爸劝弗碧娜回家，工人们却在作诗；法西斯的团体操与阅兵式，墨索里尼的巨幅头像，胖子西

① 泰瑞·伊格尔顿：《文学理论导读（增订二版）》，吴新发译，书林出版社，2011：100-105。

② Janina Wildfeuer. It's all about logics?! Analyzing the rhetorical structure of multimodal filmic text. Semiotica, 2018（220）：95-121.

奇奥对婚礼的臆想闯入嘈杂的现实……电影就像异语症，创作形式上的"非理性"往往会唤起观看过程的"理性"，论证过程就这么开始了。

图 6-24 《深海浩劫》画面　　　　　图 6-25 《我的回忆》画面

本章要点

主题阐释和症状诊断通常被视为文本阅读的任务，也是艺术审美体验的重点。观众如何区分类型、阐释形象、体验情感、发现意义，是审美经验研究的重要问题。

分类经常是我们评价、解释影片遇到的第一个问题。流行的二分法以竞争和区隔为目的，发展出一系列对于市场、投资、趣味和观众等方面的正反论述，但命名上的文化偏见和思维上的二元论陷阱显而易见。丛聚理论基于"家族相似性"的"簇属性"，按"高阶艺术"和"低阶艺术"序列建立了两个丛聚模型，以便标识出每部作品在高阶/低阶艺术光谱中的位置。丛聚模型明确了一个事实：我们无法对电影进行准确的分类，但可以通过确立特定属性，观察电影发展的历史趋势和演进过程的美学细节。

主流电影是一个规则的世界，致力于给人创造一种和谐、圆满、有序的规则体验。这种审美体验由三个部分形塑：一是顶层坚定清晰的叙事伦理；二是中层流畅完善的叙事秩序；三是底层日渐成熟的电影语言。

不同的艺术电影展示了不同的原则和风格，但普遍提供了一种缺乏形式约束的自由体验。通过推翻主流电影的目的论，艺术电影以缓慢和沉闷创造了观看的闲暇时间。它使观众意识到，世界是非理性的，未来是不可知的，必须放弃基于未来主义的知识求索，才能获得一种纯粹的"沉思和感官体验"。

观看过程很大程度上是一个论证过程。但电影的论证又与一般的语言论证不同，是一种典型的视觉论证，具有清晰的"多模态话语"特征。电影论证话语的表达效果依赖两个因素：一是修辞的语用意图；二是图像嵌入语境的能力。电影的多模态话语进行合理的符号配置，引导观众进行逻辑想象和命题假设，最终服务于论证结构的语义推理，其有效运行建立在"语篇连贯"和"修辞诱导"两项组织原则之上。

扩展阅读

1. 罗伯特·斯科尔斯、詹姆斯·费伦、罗伯特·凯洛格：《叙事的本质》，于雷译，南京大学出版社，2015。

2. 亚里士多德：《诗学》，陈中梅译注，商务印书馆，1996。

3. 吉尔·德勒兹：《运动-影像：电影 1》，谢强、马月译，湖南美术出版社，2016。

4. 吉尔·德勒兹：《时间-影像：电影 2》，谢强、马月译，湖南美术出版社，2004。

5. 让-吕克·马里翁：《可见者的交错》，张建华译，漓江出版社，2015。

6. 让-弗朗索瓦·利奥塔：《反电影》，李洋、于昌民译，《电影艺术》2012 年第 4 期。

7. 谢建华：《重塑艺术电影：从另类美学到创意方法》，《当代电影》2024 年第 7 期。

8. Robert Edgar-Hunt, et al., *The Language of Film*（AVA Publishing SA, 2010）.

9. David Bordwell, *Narration in the Fiction Film*（Madison：University of Wisconsin Press, 1985）.

10. Helen Powell（ed.）, *Stop the Clocks! Time and Narrative in Cinema*（I. B. Tauris, 2012）.

思考题

1. 电影有哪些分类法？你倾向于哪一种，为什么？

2. 主流电影是如何保证被最大多数的人群接受的？

3. 举例比较分析"契诃夫的枪"和"奥卡姆剃刀"作为叙事原则的利弊。

4. 为何说艺术电影是个"不纯"的概念？

5. 艺术电影的沉闷感是如何形成的？艺术电影的降速运动有何审美价值？

6. 以一部影片为例，分析其在跨模态话语与观念论证之间存在的关联关系。

第七章

美学批评

掌握电影美学的方法，是为了能够对影片进行审美判断。一个具有美学素养的观众，不但可以在批评中表达审美的品位或偏好，还可以对这种偏好做出解释。本章准备从近年来出现的一些电影现象、文本入手，运用电影美学搭建的知识体系，在具体的批评实践中检验审美效果。

一、"垮掉"的结尾①

（一）难以终结的结尾

一直以来，明确的结尾都是主流电影和传统小说的叙事定式。法国作家西蒙娜·德·波伏娃（Simone de Beauvoir）在介绍自己的小说《女宾》（*L'Invitée*，1943）时，称其为"一本真正的小说，有一个开头、一个中间和一个结尾"。② 希区柯克在《房客》（1927）结局前以插卡字幕强调"所有的故事都有结局"（All Stories Have An End）。导演马特·格勒宁（Matthew Abram Groening）借动画《辛普森一家》

① 参看谢建华：《"垮掉"的结尾与当前电影叙事的转向》，《电影艺术》2021年第3期。

② Simone De Beauvoir, *The Prime of Life*（London：Penguin Books，1965）：543.

（1989）中博学多才的丽莎·辛普森之口，幽默地调侃了好莱坞的"终结定律"——"如果说好莱坞电影让人还觉得有所教益的话，无非是它在结尾用机场的疯狂冲撞彻底解决烦人的人际关系"。因为有结尾提出的冲突解决方案，经典的三幕剧或四幕剧才得以在形式、结构上保持和谐、稳定，叙述过程方能显得秩序井然。"结果好就是一切好，终结就是顶点""有始必有终""无结局的故事不完美"，"'剧终'（The End）没有出现，故事就未终止"，这些古典剧作法则强调的是：终结是叙事拥有"迷人"秩序的形式标志，为了不造成令人困扰的阅读效果，故事必须以特定的方式结束。

但近年来的电影中，反结局、零结局和多结局逐渐成为更加常见的叙述选择，这意味着：固定或一元结局并非故事的宿命。故事开始出现更复杂的时间过程、不可通约的空间、不受冲突原则支配的情节逻辑，以及异质性、非线性、反高潮的叙事结构，镜头和场景之间互相嵌套、共享叙事的边界和节点，时空关系和因果逻辑变得错综复杂。在当前流行的系列片、翻拍片、集锦片和跨文本、融合文本创作中，这种结局现象尤为突出。

以 2019 年上映的《小妇人》为例。作为同名小说的第八部改编影片，故事最大的改变出现在结尾：热衷写作的女主乔（Jo）完全充当了作家奥尔科特（Louisa May Alcott）和导演葛韦格（Greta Gerwig）两位女性创作者的"代理人"，拿着自己完成的《小妇人》书稿，就创作观念和方法与出版商热烈探讨。她们关于小说写作中女性题材、形象塑造、结局方式和读者心理的讨论，将叙事指向创作自身，引导观众走向与之前七个版本截然不同的解释过程。如果我们将奥尔科特的感情生活和她在这部半自传体小说中处理乔婚姻结局的过程，片中乔创作《小妇人》的方式，以及导演葛韦格阐发小说见解的访谈结合起来看，影片结尾对家庭派对和小说出版的交替呈现，只不过是上述观念互相指涉、折中妥协的结果。创作者既在认真回应 19 世纪小说的读者，又在努力满足 21 世纪的电影观众，这个犹豫难决或高度综合的结尾已经完全超出了故事的范畴，形式反身和叙事实体之间的断裂很容易造成阅读障碍。①

结尾遭受质疑的例子还有很多。影迷们抱怨《夺冠》（2020）、《蜜蜂与远雷》（2016）、《一头牛》（2019）临终"急刹"，完全没有结尾的仪式感；批评《风平浪静》（2020）、《我是传奇》（2007）、《守法公民》（2009）结尾与人物设定相差太远；责怪《小小乔》（2019）就像一集《黑镜》的故事量，结尾陷入扭曲的形式；《预见未来》（2007）、《特工绍特》（2010）结尾太过敷衍；《丧尸未逝》（2019）故事漫无目的、无始无终，《像素大战》（2015）结尾平庸，《绑架者》（2017）结尾的反转太过任性，《缩小人生》（2017）结尾被编剧满脑的政治观念毁掉，《对不起，我们错过了你》（2019）陷入艺术原始主义，反映了导演对不可简化的现实的缴械投降……总之，不管

① 观众对《小妇人》结尾的歧解，参看 Marissa Martinelli & Heather Schwedel, "Two Little Women Superfans Debate the New Movie's Inception-Style Ending", https://slate.com/culture/2019/12/little-women-movie-ending-explained-twist-jo-bhaer-married. html［2022-8-4］.

影片总体艺术质量如何，难以终结的片尾成千夫所指，"虎头蛇尾""烂尾""坍塌的结尾"成为近年来观众评价影片使用的高频词汇。

笔者尝试结合结尾的功能，将"垮掉"的结尾区分为以下四种情况：

第一种：轻率的结尾。

通常来说，叙事包含两种话语：一种企图再现逝去的历史，通过时间编排将事件组织成互相联系且可理解的情节整体；另一种试图推导出寓言的本质，从对过去的叙述中发现历史经验，实际上就是通过解释进行观念渗透。叙事因此是两个相互交织的过程的产物——寓言的呈现和它的渐进解释，第一个过程趋向于清晰和恰当，以形成"精炼的常识"，第二个过程则趋向于保密，利用叙事形式接纳多种多样的语言游戏和语用修辞，对寓言进行掩盖和修饰。①

在古典叙事中，人们之所以重视结尾，是因为结尾充满了意义，它展现了征服和解放的力量，协调各个局部并建立起和谐的结构关系，显示了此前主角正、反面养成中蕴含的重要道德主题，承担了价值启示的重任。我们既可以说结尾是瞬间的永恒，也可以称之为"时间整合的象征"和"心灵聚精会神的时刻"②，唯有落幕一刻的驻足回望才使得之前的叙述有了意义。童话故事"从此以后……"和伊索寓言"这个故事告诉我们……"的结尾定式说明：结尾的仪式感之所以必要，是因为观众对寓言启示抱有强烈期待。故事终结之后，作者和观众之间的对话才真正开始。

放弃故事的启示功能，或者剥离叙事的两重话语，都会使结尾软弱无力，变成时间的自然终止而非讲述的主动结束。在《世界之战》（2005）中，导演在主体部分不遗余力营造火星人入侵的恐惧感，但因为缺少彰显主题的"大决战"（final battle），寓言呈现和历史再现无法最终"合体"，价值宣示的任务交给摩根·弗里曼的大段声音旁白后，结尾的劫后重逢场面就显得更加草率和冗余了。在吕格尔所谓叙事的三项依托——观念网络（conceptual network）、象征资源（symbolization resources）和时间性（temporarily）中③，近年来的故事创作更倚重"时间性"和"象征资源"，前者可以确保情节的完整性，后者可以强化人物的社会属性，但最具整合性或建构力的"观念网络"却被最大程度地忽视了，这直接导致传统结尾的消失。诸如《夺冠》《蜜蜂与远雷》这种以赛事为主体的故事，比赛结束时就是故事终止处，创作者没有给价值阐发、感情认知预留任何空间；《我不是药神》（2018）、《少年的你》（2019）、《烈火英雄》（2019）、《发掘》（2021）等影片则用字幕或"彩蛋"作结。结尾的"寓言""观念"意识被取消后，造成头重脚轻的普遍观感。我们既可以说，创作者在思想层面着力不深，无力在结尾画龙点睛，也可以说创作

① Frank Kermode, "Secrets and Narrative Sequence", *Critical Inquiry*, Autumn 1980, 7 (1)：85.

② James McEvoy, "St. Augustine's Account of Time and Wittgenstein's Criticisms", *The Review of Metaphysics*, 1984, 37 (3)：547-577.

③ Paul Ricoeur, *Time and Narrative* (Vol. 1) (Chicago：The University of Chicago Press, 1984)：52-55.

者更加犬儒和保守，不愿意将观众的注意力从纯粹的事件导向更持久的思想或情感。无论如何，疑问始终存在：难道就这么结束了？这是结尾吗？

图 7-1　《蜜蜂与远雷》画面　　　　　　　　图 7-2　《夺冠》画面

第二种：失控的结尾。

叙事天然存在"自为"和"人为"的悖论。一方面，叙事者依赖决定论和因果律，建立流畅紧凑的事件衔接，给观众建立"蝴蝶效应"式的错觉，仿佛无人干预，故事就会无限推演下去；另一方面，叙事者依靠观念控制故事的进程，以便随时介入、制造节奏，完成主题后即中止叙述。这意味着叙事者站在叙事的制高点上，选择事件、干预发生几率，操纵事件间的关联并预先决定结果，以维护故事"单调亦丰富"的迷人秩序。换言之，故事终止乃因为价值命题已然显现，叙事者的论证使命已经完成。当故事有了明确的价值和意识形态，叙事者对事件的取舍就有了标准，情节发展就有了逻辑，时间线组织就更加节约，叙事自然就更加高效。无论人物如何众多、事件如何复杂，故事均能高效地推向美满的结局。

反之，如果创作者不设前提、不定观念，情节和人物就会变成脱缰的野马，结尾自会失去控制。以《风平浪静》（2020）为例，故事后半程的"断裂感"和结尾的"坍塌感"很大程度上源自主角宋浩、李唐的性格割裂。人物性格为何突变？心理预设为何脱线？行动惯性为何变形？很多不合情理逻辑的细节，与其说是人物设定前后不一，不如说是编剧对人物不抱态度所致。在这个"高考保送顶替引发的血案"中，我们能看到社会新闻的影子，正剧与喜剧路线选择的犹豫，却看不清人物身上的性格和观念，最终致使人物成谜、情节涣散。亚里士多德在《诗学》中总结过一个故事定律：情节通过人物性格实现。[①] 这意味着，如果人物没有性格（或者说性格不明确），不仅难以被观众辨识，而且会径直走出故事，脱离作者的掌控。人物一旦获得完全的自由，性格就会变成动作本身，叙事秩序中那种固有的单纯便消失了，因为不受约束的行动会有无限的潜能，故事怎么可能终结呢？反过来看日本电影《永远的托词》（2016），人物命运结局之所以是明确的，推进过程之所以有序、直接，是因为幸夫、阳一两个主角分别承载着不同的人生态度，创作者坚定的伦理价值设定提

①　亚里士多德：《诗学》，陈中梅译注，商务印书馆，1996：63。

升了叙事的效率。依靠观念和态度，我们才能将"大量毫不相同的价值观""极其矛盾的思想"和互相敌对的情绪整合在一起，"简化成一种直线型的、既辩证又连贯"的叙事秩序。① 这恰恰是叙述性知识不同于科学性知识的地方：人物和事件越符合逻辑就越有意义，故事的完成度就越高。

第三种：敞开的结尾。

作者的犹疑和妥协都会毁掉圆满的结局。

当理性的创作者开始质疑情节编织的人工色彩，便会陷入再现与揭示哪个优先的困惑，因为情节走向最终会变成虚构和现实竞争的结果。电影史上，意大利新现实主义之所以将结尾改造成敞开的，就是对古典好莱坞封闭情节链的"虚假真实"深感不满。因为在经典叙事体系中，唯有结构才是最牢靠的：不管生活如何变化，事件的接续更替永恒不变，过去、现在和未来的联系密不可分，一切事物都有其功能，秩序便成"它自身的目的"。这种简单的情节充其量只是对世界的简化模仿。如果创作者不再满足于严密统一、因果井然的一维秩序，而是希望忠实再现生活的动态复杂性，情节就会避免"一种先验的局限性"，呈现出偶然、开放、有机、多变的特质。作家萨特因而说，创作者之所以要（在结尾）发明出短暂的和谐，目的就在于对决定论作否定，"让魔力确立广为接受的自由"。他说，作家对故事结尾的处理，就是企图使读者感觉"仿佛事物与它们发展的可能性之间的关系不是由决定论的进程主宰的，而是由魔鬼主宰的"。② 小说家默多克（Iris Murdoch）也有类似的表述："由于现实不完整，所以艺术就不能太怕不完整"，"我们不能用太匀整、太全面的模式把它给歪曲了；必须得有不和谐存在"。③

《对不起，我们错过了你》（2019）的结尾就是创作者质疑决定论、向生活现实妥协的结果。在这个讲述英国底层家庭生活的故事里，没有互为因果的时机，没有和谐完满的结构，当然也缺乏决定命运的关键时刻。人物有改变生活的热望和动力，但社会机器太过强大，他们始终没能迎来那个充满意义的重要"节点"。这个"扎心"的结尾暗示这似乎是个无法终结的悲伤故事。我们看不到叙事者的虚构权威，却被隐形于现实中的无理性惊呆了。

更多的敞开式结尾是创作者向商业妥协的结果。大多数系列片，如《忍者神龟2：破影而出》（2016）、《超能敢死队》（2016）、《饥饿游戏3：嘲笑鸟（下）》（2015）、《X战警：黑凤凰》（2019）、《波西·杰克逊与神火之盗》（2010）、《行骗天下JP：浪漫篇》（2019）、《独立日2：卷土重来》（2016）、《蝙蝠侠大战超人：正义黎明》（2016）等，在首部确立基本故事框架和人物关系图之后，后续创作基本都是依章行事、循例造句。这些故事的"反结尾"意识一直非常强烈，结尾更多是"设问"而非"总结"，不管是人物起死回生，还是强设悬疑、再布迷局，总摆出一副"重新出发"

① Hannah Arendt, *Between Past and Future：Six Exercise in Political Thought*（Cleveland：World Pub. Co. 1963）：28.

② 克默德：《结尾的意义：虚构理论研究》，刘建华译，辽宁教育出版社，2000：124。

③ Iris Murdoch,"Against Dryness", *Encounter*, 1961,（1）：16-20.

"永远在路上"的姿态，无非是为续集生产预留想象空间。作为工业体制内的一环，商业电影的创作者既要面对观众，又要面对投资商和出品人，作者风格和故事品性有时候不得不让位于市场需求，这不仅造成了票房一部不如一部的"续集魔咒"，也使得"烂尾"成为系列片最受诟病的地方。如果说大量的"垃圾小说"表明，"只要能取悦读者并保证一定的经济收益，许多作家愿意创作他们并不满意的小说"①，那么，只要能延续 IP 的生命力，并保证一定的市场效益，许多导演（编剧）也愿意创作任何他们并不满意的结尾。敞开的结尾方式，反映了在故事的终结问题上创作者面对的复杂权力关系。

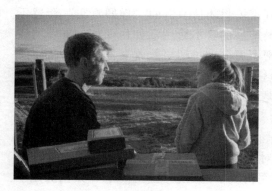

图 7-3 《对不起，我们错过了你》画面

图 7-4 《行骗天下 JP：浪漫篇》画面

第四种：待选的结尾。

通常情况下，观众都希望故事只有一个结局。一元结局的心理基础是故事的封闭运行系统，以及与之相应的沉浸体验。如果角色在同一个故事中面临不同的命运选项，故事终局提供了不同的人生终点，会导致观众从情节的迷失中醒来，对讲述行为本身进行理性审查。这时代入型观众变成了故事的局外人，因为多重结局的彼此替代、互相竞争，强调了虚构中可能存在、但生活中从未发生的情况，观众不得不假设每一种情况都是合理可信的。也可以说，决定以选项作结的创作者保持了审视复杂现实的耐心，以便把生活的诸多可能性都一并呈现出来，否则一条线走下来的故事会更长、更复杂。

待选的结尾并非近几年才有的新现象。《怪宴》（1976）、《妙探寻凶》（1985）、《妙想天开》（1985）、《机遇之歌》（1987）、《罗拉快跑》（1998）、《滑动的门》（又名《双面情人》）（1998）等片都以分支叙事或 AB 剧结构呈现多重结局。早在 19 世纪，狄更斯已经为《远大前程》的故事提供了两个不同的结尾。选择性结束故事的方式表面上看更民主，实际上作者仅仅是在一个故事中为观者重复演示了几次蝴蝶效应，创作者将两三个决定论的变体并列堆放在结尾，观者几乎没有选择推倒重来的机会。如果是这样的话，备选结局的必要性何在呢？

① F. Cova & A. Garcia, "The Puzzle of Multiple Endings", *The Journal of Aesthetics and Art Criticism*, Spring 2015, 73（2）：105-114.

如果我们联系《土拨鼠之日》（1993）、《源代码》（2011）、《明日边缘》（2014）、《黑镜：潘达斯奈基》（2018）、《领袖水准》（2020），以及诺兰导演的大多数影片（尤其是"时空三部曲"《星际穿越》《盗梦空间》《信条》），就会发现：这种多选项结尾的最大魅力在于游戏感。故事反复开始、持续和终结，观众就像游戏玩家，通过不断测试角度和技巧，最终"闯关"成功。或者更准确地说，因为没有特定的顺序是授权的、最好的，观众和角色一起跳出了时间结构的制约。既然影迷一直在争论尼克是否该在《消失的爱人》（2014）结尾离开艾米、男主克莱德在《守法公民》（2009）结尾该不该死，说明无论哪种结尾方案都不是必要的，如何结尾应该交给阅读者的体验来决定。沃尔顿（Kendall Walton）声称我们与小说的互动应该以虚拟游戏模式来理解，故事其实就是读者虚构游戏中的道具。在这个游戏情境中，读者或观众相信他们在目睹事件，这个过程类似于互动角色扮演游戏中的"假装"（Make-Believe）效果。① 这意味着，在电影中，备选的结局会提升类似游戏的重玩价值。

图7-5 《领袖水准》画面

（二）结尾的秘密

近年来，学术界对"复杂叙事"（complex narratives）、"益智和游戏叙事"（puzzle and game-play narratives）、"模块化叙事"（modular narratives）、"分叉路径叙事"（forking-path narratives）或"流行电影中的大型叙事活动"（large-scale narrative events in popular cinema）等现象的研究，多少涉及前述这些结尾问题，但多着眼于叙事技巧的变化，将之笼统称为"经典好莱坞故事的变体"（variations on classical Hollywood

① Kendall L. Walton，"Mimesis as Make-Believe：On the Foundations of the Representational Arts"，*Journal of Aesthetics and Art Criticism*，1990，49（2）：161-166.

storytelling）。① 但问题一直存在：故事结尾的主要决定因素是什么？结尾问题是技术的、工业的，还是社会的、政治的？观众如何被这些"垮掉"的结尾吸引？所有这些结尾问题仅仅是创作者的方法实验，还是代表着当代电影叙事的某种转向？

1. 叙事学中的结尾：语言游戏

既然结尾是从属于故事的一个段落，剖析结尾的动因首先应该回到叙事的本质上来。

通常来说，作者的叙事行为都涵盖两个程序：一是建立社会模型，完成对世界的简化；二是征用语言形式，将历史实存转化为语言修辞，最终实现一个由外推至内省的意义表达历程。这是一条意义建构之路，叙述者首先采集非语言的社会表象，然后选用语言形式、取得可再现性，将一种结构性产物（历史）转化成一种身体的反馈机制（语言）。维特根斯坦因此说：不同的语言游戏对应着不同的生活形式。②

在社会模型建构阶段，叙述者的任务是从无限、混沌的生活中选出一个段落，使其成为一个可理解的有意义的整体。这是一个对世界的简化过程，各种人物关系和社会运作在这个单元展开，人物与社会体制之间的正、负面整合模式得以直观呈现，李欧塔称之为"结构作用元"。③ 通常故事都以"很久很久以前"（once upon a time/long long ago）开始，以"从此以后"（ever after/even to this day）结束，表明故事处于虚构和生活的中间地带，首尾两端之间的故事实体就是生活的模型。换句话说：当故事结束时，生活才真正开始。这意味着：一方面，叙事就是虚构，叙述就是说谎，其目的乃通过筛选的简化程序将世界人格化；另一方面，叙述者对世界的"提纯"有赖于意义表达的动机，蕴含着价值生成的期望。这决定了"社会关系的存有论"只能在这个由作者（而非人物）所设定的世界模型里展开，作者不得不时刻强化事件间的逻辑关系，以便能前因后果连贯，并能证明价值前提的正确无误。

叙述本身是语言的游戏，构成社会关系的语用学规则与事件、人物、结构这些

① 相关研究成果参见：Jan Simons，"Complex Narratives"，*New Review of Film and Television Studies*，2008，（6）：111-126；Allan Cameron，*Modular Narratives in Contemporary Cinema*（Palgrave Macmillan，2008）：1-19；Philipp Schmerheim，"Paradigmatic Forking-Path Films：Intersections Between Mind-Game Films and Multiple-Draft Narratives"，in Gächter，Ortner，Schwarz，Wiesinger（ed.），*Storytelling - Reflections in the Age of Digitalization*（Innsbruck：Innsbruck University Press，2008）：256-270；Warren Buckland（ed.），*Puzzle Films*：*Complex Storytelling in Contemporary Cinema*（Blackwell Publishing Ltd.，2009）；Thomas Elsaesser，"Contingency，Causality，Complexity：Distributed Agency in the Mind-Game Film"，*New Review of Film and Television Studies*，2018，（16）：1-39；Patricia Pisters，*The Neuro-Image*：*A Deleuzian Film-Philosophy of Digital Screen Culture*（Stanford University Press，2012）；Shilo T. McClean，*Digital Storytelling*：*The Narrative Power of Visual Effects in Film*（The MIT Press，2007）；James E. Cutting & Kacie L. Armstrong，"Large-Scale Narrative Events in Popular Cinema"，*Cognitive Research*：*Principles and Implications*，2019，4（1）.

② Daniel Whiting，"Languages，Language-Games，and Forms of Life"，in Hans-Johann Glock & John Hyman（ed.），*A Companion to Wittgenstein*（Chichester：John Wiley &Sons，Ltd.，2016）.

③ 李欧塔：《后现代状态：关于知识的报告（3 版）》，车槿山译，五南图书出版公司，2019：85-87。

叙事元素互为表里。因此，进入语言的表象后，故事由认识论转向语言论的框架。首先，叙述遵守特定的节奏，采纳特定的语言形式，"以特定方式定位了它的发话者、受话者和它的指涉"，任何陈述都应该被看成是语言游戏中使用的一个"动作"。李欧塔据此将叙述区分为"直指性陈述""践履性陈述"和"规范性陈述"三种语言游戏。[①] 其次，故事的基本特性是隐喻，叙事惯用的"形象-观念"结构就像一种拥有"宛如结构"（as-structure：说 x 如同 y）的修辞游戏，本体是故事建构的社会模型或人格化世界，喻体则是叙述者意欲开显的隐性价值。叙述者之所以能够以"彼"说"此"，不仅仅因为人具有将"表象"（representation）转化为"相"（image）的审美能力，更因为具有思想力的人类拥有尼采所谓用表象呈示"实在本身"的修辞意识。[②]

综合上述两点，我们可以说：故事是再现已知世界的语言游戏，是认知和表达的中介。认知是故事的基本前提，叙述致力于通过特定语言的"诗学结构"拓展人类认知"实存世界"的界限，语言作为建构故事的基本材料，为"可理解"和"不可理解"的世界划出了界限。这在维特根斯坦《逻辑哲学论》提出的主要命题中已说得非常清楚："世界是一切发生的事情"，"事实的逻辑图像是思想"，"凡不可言说的，我们应保持沉默"。[③] 因此，叙事一定是知识合法化的过程，决定其进程的，必定是陈述主体对间接知识和语言游戏整合的程度。故事之所以结束了，不是因为讲述"世界"的时间耗尽了，而是因为"思想"的陈述完结了。世界又重新回到"不可理解""不可言说"的混沌状态，"生活"又重新开始了。

2. 神学中的结尾：时间模型

如果说"知识的合法化"是一种对故事的世俗化解释，"时间的人格化"就是对故事的一种哲学化理解。神学和哲学一样，都痴迷于追问生存和意义的终极命题，这些高深莫测、言人人殊的问题都无法回避对时间的认知。在宗教的视域里，故事就是时间的肉身，它既是人类理解时间的感性形式，也是时间存在的终极证明。但时间到底是什么呢？

时间的认知存在两大难题。一是时间的非物质性致使其很难度量。不管是表盘对时间单位的划分和时间进制的设计，还是指针行走对时间运动模型的虚构，时间这种人工创造物都是通过类比或想象被赋予人格化的形式，如果不去计算，可能就永不存在。二是时间的感官化使其与人的生存经验、意义建构等纠结缠绕。对时间感受的差异问题，本质上是世界的时间结构、时间与永恒的关系问题，它们必然会导向关乎生存的一系列疑问：世界的起源与结局如何？时间是虚无的还是永恒的？生命是有限还是无限的？而故事，可以经由情节的接续和终止，创造出人格化的时间形式，并在各

① 李欧塔：《后现代状态：关于知识的报告（3 版）》，车槿山译，五南图书出版公司，2019：53-55。

② 谢建华：《"游牧新世界"：液态化空间的社会生产》，《电影理论研究（中英文）》2020 年第 2 期：39-48。

③ 维特根斯坦：《逻辑哲学论》，贺绍甲译，商务印书馆，1996：22、26、28、38。

式各样的时间秩序安排中，帮助人们对这些问题进行思考。可以说，故事是时间的实现，抽象亦复杂的时间在故事的讲述和肯认中，得到了最终的检测和验证。戈达尔因此说，"电影不是一系列抽象的想法，而是时间的措辞"。①

我们需要结尾，是因为有终结才有时间感。叙述者为故事画上句号时，我们才会注意讲述从何时开始，叙述持续了多久。心理学家认为，时间感源于对现实（行动单元）的屈服；神学家认为，时间感滋生于末日（未来终结）的焦虑。从不同宗教各个时代流行的末日论，及各式各样的末日预言和终末事件，到社会学家和哲学家的历史终结论，"人类就是各种终结论的承受者"②，在一个时间的终结或有或无的世界里，我们才会切实体验到生命的过程。终止对时间生成的意义如同红绿灯对行人、行车的意义，也是好莱坞主流故事采取"倒计时"模式的重要原因：人类"必须找到一个使时间变得有限和可理解的界限。如果没有结尾，世界就会一直处于过渡状态，新世界、新里程就不会到来，没有被由终结产生的意义所中断的时间是难以忍受的"。③

我们需要结尾，还因为有终结才有意义。故事对人生的叙述，如同宗教对世界的叙事，提供的都是一个时间的危机模型：即使世界没有终结，人类也是从死亡开始谋划生活的；即使故事没有结尾，编剧也是从终点处开始布局的。因为有了终点，人或世界的历史就像一段赛程，这从根本上改变了行动及行动之间的时间关系：位于"中间"过程的人，会不自主地受"临终时刻"驱使，以末日支配现时的方式思考世界。叙述者的使命则是创造临界处境、制造危机时刻、安排时间命运，努力建立一个首尾和谐的圆满模式。这意味着：危机以及由危机促成的终结在故事的叙述中必不可少，唯有生活在一个由终结所支配的危机气氛中，人物实施行动时，才能摆脱机械性因果关系（现象性事实）的控制，合于目的论式的理性（价值），建构一个手段和目的的达成和解的自由主体。

无论如何，叙述在本质上都是时间性的。所有的故事都有自己的时间轴，其中的情节宏观上反映的是叙述者对历史记忆、当下感知和未来期待的复杂"整合"。每一个时间结构的背后都站着一个寻求意义的"人"，故事因而内蕴强烈的终止趋向，现代哲学或现代思想也显示出鲜明的末世论特征。因为终点是联结过去和未来的重要时刻，危机意味着重构世界的可能，终结意味着重启思考。叙述者不得不在两个事项之间保持平衡：提醒时间和隐匿时间；营造秩序和创制危机；遵从时序安排和挑选时机节点；设计行动和证明行动的结果；处理世界的不变性与可变性、故事的变局与结局的关系。故事这个充满矛盾的时间形式，生动反映了人作为叙述主体永恒的"分裂状态"：一部分"持续纠缠于本能和欲望的现象界"，另一部分是"向上和向内到了更高层次"的

① Andrew Sarris，"New Again：Jean-Luc Godard"，*Interview*，https://www.interviewmagazine.com/film/new-again-jean-luc-godard（2016-5-3）［2022-8-4］.

② Karl Jaspers，*Man in the Modern Age*（*Revivals*），London：Routledge. 2014：1-6.

③ 克默德：《结尾的意义：虚构理论研究》，刘建华译，辽宁教育出版社，2000：149。

道德界。① 唯有在具有"美感"的结尾，感官世界和超越感官的象征性秩序、实践理性和纯粹理性的分裂才能弥合起来。

3. 类型中的结尾：心理神话

作为供人消费的文化文本，故事的行止设定也反映了某种文化稳定性对观者认知思维所具有的特定吸引力。可以说，故事之所以这样结束，是因为有利于消费和传播，观者与述者的互动应该止于这个恰当且令人满意的节点，这跟类型故事在重复讲述中培养的心理基础有关。同时，由于类型的意识形态所发挥的综合作用，故事如果不那样结束，影响观众偏好的特定政治、道德、律法就会亮起红灯。结尾作为故事惯例、程式和典范的一部分，既是述者与观者维持交流、达成默契的体现，也是调节欲望、记忆和期望系统的话语装置。不同的结尾方式再现的不仅是类型生产的流行需求，也反映了观众钟情的故事阅读方式。例如，《我和我的家乡》遵循献礼片的心理常规，涉及"农村医保"政策议题和"社会主义道德"价值设定的"北京好人"片段，故事就必须以正向、圆满的方式结束。

图 7-6　《36 种剧情模式》

图 7-7　《20 种主要情节》

图 7-8　《7 种基本情节》

因此，类型惯例是故事终结的动因之一，类型学视野内的结尾问题，很大程度上是观影心理的神话仪式。因为在电影类型学里，类型不仅是题材的类别划分，还指向特定话语机制作用下生成的通用结构，这种结构主义美学通常集中体现在观众对结尾的猜测和假设上。② 在类型片观影机制里，爱情片的结尾要提供恋爱结果，不管它是皆大欢喜的还是大失所望的；公路片要通过人物的空间游历，在结局缔结新关系、生成新价值；西部片遵循二元对立的冲突模式，故事结束之时就是英雄神话的消解之时；

① 泰瑞·伊格顿：《美感的意识形态》，江先声译，商周出版社，2019：126-127。

② Susan Hayward, *Cinema Studies*：*The Key Concepts*（2nd edition）（London：Routledge，2001）：166-170.

复仇片要在结尾提供复仇行动的终结选项，并为复仇者的价值观升级换代……不管是乔治·普罗迪（Georges Polti）总结的"36 种剧情模式"、罗纳德·托比亚斯（Ronald B. Tobias）发现的"20 种主要情节"，还是克里斯托弗·布克（Christopher Booker）归纳的"7 种基本情节"、布莱克·斯奈德（Blake Snyder）梳理的"10 种故事类型"，故事的终结方式都是结构模型和叙事套路的一部分。① 无论类型如何变化，观众只会看到熟悉的故事结局，以及它们的某种变体。在数量庞大的商业电影领域，创作的任务不是打破、颠覆既有的结构体系，而是在重复和变形中，确认叙事准则的典范价值。创作者必须矛盾性地同处保守和创新的两端，既以通用公式树老牌子，又以新技术、新人物、新语境等进行现代化改造，精心调和人本主义和结构主义、作者论和类型论、古典法则和当代趣味的成分，以便同时回应行业和观众。

这带来另一个问题：我们对结尾的预期跟电影的类型有关吗？邪典电影、艺术片是否意味着没有明确的结局？在关于电影的分类学中，纪录电影和艺术电影（包括实验电影、先锋电影）被视为时间的神话，因为极端、意外和逻辑线被删除或弱化后，叙事几乎是静止的、永恒的。如同《人生果实》（2017）、《坂本龙一：终章》（2017）、《海边的曼彻斯特》（2016）、《少年时代》（2014）等，要让这样的故事有个明确的结尾是不可能的，叙述者旨在将情节和人物动机最小化，提示沉思不应随着生活的结束而停止。而叙事电影是关于事件、意外和过激行为的线性事件链，既然《刺杀小说家》（2021）、《信条》（2020）这种任务驱动型故事存在可识别的以目标为导向的因果关系，事件的进展和目标的实施就最终必有结果。因此，在假定结尾是故事的惯例之前，我们必须为这一结论设定一个类型前提，沉浸型（代入型）观众、漫游型观众和思考型观众对结局的诉求是完全不同的。

（三）什么是结尾，抑或何处是结尾

无论如何，故事中的结局已丧失了终止历史的权威和震撼人心的力量，创作者对结尾的态度也变得更加暧昧了。不管是虚假的结尾、难产的结尾或消失的结尾，那种圆满和谐的结构和令人回味的启示已不再常见。这很容易让人想起赫顿（James Hutton）早在 1790 年就曾说过的话："既无开端的遗迹，也无终结的远景"，起源与结局问题在世界叙事中已逐渐失去了重要性。②

在现象分析和原理阐释的基础上，就"垮掉"的结尾问题，我们可以推导出以下结论：

首先，故事对知识生产的兴趣降低了。从表面看，因为媒介滋繁、信息爆炸，故事不再需要承担知识启蒙的重任；从深层看，反智取代了启智、行动替换了思考，故

① 参看：Georges Polti, *The Thirty-Six Dramatic Situations*（Franklin：James Knapp Reeve, 1924）；Ronald B. Tobias, *20 Master Plots：And How to Build Them*（3rd edition）（Writer's Digest Book, 2012）；Christopher Booker, *The Seven Basic Plots：Why We Tell Stories*（*Continuum*, 2006）；布莱克·斯奈德：《救猫咪——电影编剧宝典》，王旭锋译，浙江大学出版社，2011。

② Keith S. Thomson, "Marginalia：Vestiges of James Hutton", *American Scientist*, 2001, 89（3）：212-214.

事对社会的萃炼和终局对启示的宣教已变得无足轻重。在一个"无论走到哪里都只会遇见自己"的时代①，行动永无止歇，思想却无暇开启，结尾也永不可能是圆满的。

其次，观众已对结构化的时间审美疲劳。如前所述，故事表面看是历史秩序的再现，实质是叙述者为过去、现在和未来赋予的某种时间模式。如果我们已厌倦为生活创设秩序，或者对未来不再确定，就会处于永恒的过渡和危机之中，结尾就不会到来。"垮掉"的结尾反映了当代世界观的重大变化：我们既不相信历史进化论和历史决定论，不认为结尾能将世界切分成新旧两段，人物跨过结局命运就会反转、性格就会重塑，相反，故事的终止并不会迎来历史的新境遇，也不相信时间中蕴藏无数的节点，时间并非结构化的，过渡正成为一个时代，危机变成一种常态，与其说唯有终止不可确定，不如说时刻都在等待终止。或者说，因为末日感无处不在，每一种处境都变成一种结局。包曼（Zygmunt Bauman）在《液态现代性》中对此也有相似的论述："在这样一个世界里，几乎没有什么事情是事先决定了的，更没有什么事情是不可挽回的。很少有失败是最终的失败，几乎没有什么不幸是无可转圜的；然而，也没有什么胜利是最终的胜利。为了保持无限的可能性，所以无法允许任何事物僵固成永恒的现实。"②

最后，创作者的叙事权威正处于自我贬损的焦虑状态。述者与观者的关系正经历着从一元主导到多元协作、从创作权威到观看权威的转变，叙述主体性质正处于从人工到智能、从天才艺术家到市场操盘手的转移，创作者对艺术的控制大大弱化了。由于电影商品属性的强化和观众在市场选择上的主导地位，现代艺术长久以来形成的冒犯、挑衅、激发观众的做法难以为继，述者不得不改变讲述策略，使出浑身解数讨好观者：要么在中间提供已知的东西，要么在结尾提供欢乐的"彩蛋"，或者干脆略掉结尾、保持沉默。

总之，电影对故事的讲述已经进入一个新的阶段，与其追问什么是结尾，不如查看何处是结尾。我们有必要跳出结尾这个局部，总结整个电影叙事正在发生的重要变化：

一是叙事本质从论证话语转向描述话语。

传统叙事就是论证话语，情节是论证过程，结尾的启示就是论点。有情节之间的因果关系，事件才能累积成高潮。核心冲突解决了，就是证明了价值前提，论点就得到了证明。③ 亚里士多德之所以说最好的情节让人看后恍然大悟，是因为"悟"到的不止是开端与结尾存在的时间差，更重要的是意识到了这个隐蔽的论证过程。传统故事的论证话语就像《圣经》一样，始于历史的开头，止于历史的终结；第一章是《创世纪》，最后一章是《启示录》。"这是一种天衣无缝的思想结构，尾与首、中间与尾首的关系都十分和谐。"④

① 克默德：《结尾的意义：虚构理论研究》，刘建华译，辽宁教育出版社，2000：34。

② 齐格蒙·包曼：《液态现代性》，陈雅馨译，商周出版社，2018：117-118。

③ 詹姆斯·傅瑞：《超棒小说这样写》，尹萍译，云梦千里文化创意事业有限公司，2013：89。

④ 克默德：《结尾的意义：虚构理论研究》，刘建华译，辽宁教育出版社，2000：6。

数字时代的叙事重心变成了描述和说明。就人物而言，一切都是行动，随时都在路上；就结构而言，只罗列现象不提供结论，仅制造危机不终结时间；就视听而言，数字技术对被述物功能知识的展示描述和细节冲击力始终是语言表达的重点。无论是《艾玛》（2020）、《菊石》（2020）、《你好，李焕英》（2020）这种日常情感生活故事，还是《格雷特和韩赛尔》（2020）、《被涂污的鸟》（2019）这种"空间游牧"故事，《1917》（2019）、《星战8：最后的绝地武士》（2017）这种任务驱动型故事，都向我们表明：20世纪艺术所具有的鲜明的启示倾向已不合时宜，致力于在故事中进行知识生产和精神启蒙的"大叙事"消退了，叙事重心从目的追问转移到手段描述。作为一种赋予形式、聚合结构、创造秩序的新手段，想象力和新奇性正成为评价故事的新标准。

二是故事诉求从认知转向游戏。

传统故事的结局都是理念的实现、人物的解放或时间的征服，情节几乎都可视为从已知（历史）滑向未知（未来）的渐进式推理运动。整个叙事所遵循的封闭性系统和一体化策略是一种执迷于秩序的现代性产物，其为观众的认知提供了最佳的视听材料。但新叙事呈现的弥散、网状、偶发、多变和流动的特质，对认知科学在解析电影上造成的挑战，反映了古典电影理论的局限。

故事的观念变了，我们需要重新审视线性、非线性的二分法，也需要重新思考情感、认知和参与性在故事构成中的关系。《尸人庄杀人事件》（2019）、《我是大哥大》（电影版2020）、《完美的他人》（2018）等片显示，与互动小说（interactive fiction）、视觉小说（visual novel）、同人小说（fan-fiction）、故事立体方游戏（Voici Rory's Story Cube）、推特集智故事等形式的互动，使故事产生巨大的变量。故事并非由开头、中间和结尾组成的单一路径，我们感受故事的方式就是可以反复修改它，每一种结局仅仅是每个参与故事讲述的人对自己的奖励。故事可能不是事件的完整性体验或知识的合法化论述，而是我们组织、分享共同体验，并赋予其意义的基本手段。叙事是游戏，好故事的魅力在重玩。那么，认知不再是重点，感受和娱乐才是故事的诉求。

三是故事主导从述者向观者转移。

当商业和美学、生产者和消费者在同一个论述中相遇，创作者的主导地位会被消费者稀释，艺术标准最终变成票房逻辑，文化品位变成感官吸引力。毫无疑问，观看者在故事讲述中的身影越来越清晰。

电影和剧集都陷入了开场的深渊。为了应对观众离场、换台或关闭页面的风险，创作者花费数倍努力在开场戏上，冲突前置、悬念强化、炫目包装、视听提质、矛盾集成，极限情节和畸形人物复合运用，开场篇幅甚至占到接近一成（有些剧集达到1/4）。如果结尾是开头的否定，因为开场的无限胶着，故事的终结也开始迷茫起来。

不少影片提供了"彩蛋"或延伸段落，它们分解了结尾的一部分功能，仿佛在拖延与观众的告别仪式，也为了与观众在虚构中重逢深情相约。大部分创作者降低了理解故事的难度，特定台词、字幕和声音充当了评论音轨的功能，不厌其烦地用声音进行解释。通过对启示的视觉化和直观化处理，那些传统上需要在阅读时才被观众缝合

的联系一下子变得简单明晰起来。

总之，结尾体现了叙事者设计时间序列和驾驭结构布局的能力，决定了观众离开故事的方式。"垮掉"的结尾不应被视为故事局部的简单变化，而是当前电影叙事转变的某种症候。因为结尾不仅意味着故事叙述的终止，也意味着故事观念的完成，对故事结尾现象的讨论最终会指向故事的观念问题。因为存在主义的世界没有终极目标，萨特的小说结构时刻都在解体，时间线也模糊不清。伯格曼相信真理，《婚姻生活》的结尾才会画龙点睛，坚持让玛丽安和约翰分享爱情体验。伍迪·艾伦喜欢宣导，所以他在《汉娜姐妹》结尾家庭聚会的画外仍然喋喋不休。鲍姆巴赫钟情细腻平实地再现生活的暗流，于是《婚姻故事》的结尾欲言又止，妮可为查理系完鞋带就"不明不白"地结束了。同一种故事，终止的方式完全取决于讲述者对故事的看法，或者他所关心的议题的性质。融合型故事难以终结，因为创作者最后会犹豫到底该遵循哪个类型的惯例；反身性故事也难结尾，是因为创作者企图尝试创造一个互相嵌套、彼此指涉的语境，去探讨叙述行为本身，但关于观念的故事怎么可能终结呢？

故事在结尾部分的变化，既可视为电影从经典叙事向数字叙事的转变，也可以视为传统电影向数字电影转进发生的蝶变之一。从更大的范围看，"垮掉"的结尾属于当今艺术巨变的一个缩影。再没有哪种艺术具有让人信服的叙事，也没有什么故事可以称得上是圆满的、典范的，一切都是游戏，所有皆可重塑。任何时候，形式都不应该炼成神话，因为神话代表着稳定，变化才是故事这种虚构艺术的真谛。当所有的典范被推倒以后，概念就会被重铸。我们需要追问的是：当传统的结尾被终结以后，故事的未来会重新开启吗？

二、"游牧新世界"[①]

（一）现象：新世界的游牧史

源起一个疑问、发起一项任务、穿越一组空间、经历一次冒险、发现一个"世界"，进而重构一次人生，"问题"人物在系列、联动剧情中渐次展开的"游牧史"，不仅常见于《看见》《黑暗物质世界》《王国》《曼达洛人》等近年来的热门原创剧集，也被广泛应用于"星际"系列（包括《星际探索》《星际之门》《星际穿越》《星际旅行》《星际传奇》《星际特工》《星际迷航》《星球大战》）和《湮灭》《火星生活》《流浪地球》《太空救援》《星之彩》等科幻色彩浓郁的故事线中，甚至《萨布丽娜的惊心冒险》《裴小姐的奇幻城堡》《探险活宝》《幻灭》等充满魔法、恐怖和暗黑喜剧的动画剧集，也几乎成为"游牧新世界"故事模型的天下。

作为当前最风行的剧作模式，"游牧新世界"故事有两点值得关注：

一是创作者想象异质空间的热情。故事讲述者精心构筑的异域殊方，如《看见》

① 参看谢建华：《"游牧新世界"：液态化空间的社会生产》，《电影理论研究（中英文）》2020年第 2 期。

中的虫族、垃圾族、荒原地鼠族、水坝王国、启迪之屋，《暗黑》中的超自然力量和可折叠、跳跃、回溯的时间，《黑暗物质世界》《蜘蛛侠：平行宇宙》并置穿梭的两重世界，《王国》中丧尸肆虐、皇权欲坠的李氏朝鲜时代，《诛仙1》《从前有座灵剑山》中的玄幻魔法武林，这些对异人、异事、异俗、异产、异时的虚设构想，对各种奇谈异志的添枝接叶、拼贴杂糅，怪诞清奇的剧风和挖坑埋线的繁难，尽显创作者开启"新世界"的宏志野心。这种"新"与今天遥相对应，既是一种因空间距离形成的"新知识"，也是一种因时间距离造成的"新体验"，其间依稀可寻古代博物地理志怪文学、域外天方夜谭传说等资源的踪影，同时兼具与当下世界进行反观、比对的强烈动机，创作者意图将异质性的新空间变成观众回返当下的历史思考方式。

二是人物以历险或游牧为中心的行动线。在一个非定向的漫游过程中，剧中人物得以横越不同属性的领地，跳脱直线论述的时间，在移动中完成"新世界"的展示与建构。这些故事不再受限于固定、静态空间，而是在流动的组态化空间中联结各种异质元素，规划、组织、推动人物的漂移状态。被剥离喻象属性的空间失去界域藩篱，成为展示人物行动线的背景板；被延展或拆解的时间无始无终，时空因此不再是超验想象的所指，人物行动与时空的断裂感更加突出。《星球大战》《曼达洛人》《黑暗物质三部曲》等剧情中，科技感强烈的飞行器（交通工具）造成角色与空间关系的急遽变化，人物在数字技术保障下呈现为高速移动的悬浮状态；《暗黑》《终结者》中人物随意折返时间的处理，赋予人物行动很强的穿透感和延展性，所有这些无疑大大强化了主人公身上所具有的"游牧主体"气质。

"游牧新世界"的故事模型似乎正成为奈飞（Netflix）、苹果电视（Apple TV）等流媒体公司剧情生产的制胜法宝，Hulu、Amazon Prime、HBO、Yahoo、YouTube RED、Crackle、PSN、Xbox 等原以提供数字媒体娱乐服务为业的互联网播放平台，也借助这一流行故事模型大胆拓进，在原创剧集领域表现亮眼。纵观近年来影音内容生产异常活跃的 Hulu TV、Apple TV，尤其是奈飞公司，如果我们尝试总结其横跨电影、电视和新媒体领域的故事创作秘诀，无非是奇幻冒险旅程母题的反复演绎，历险行动（故事核）、惊悚语言（类型）和浅易的哲理感悟（价值诉求）的粗糙统合，均建立在液态化空间建构的支点上，反复印证了"游牧新世界"模型的强大生命力。

这一现象貌似很好解释：

表面看，这些凭虚撰造的离奇空间是数字技术释放想象力的必然后果，由此系列化、组态化"技术飞地"合铸形构的数字"新世界"，显见当前故事创作日渐加剧的技术依赖。作为电脑高精度运算结果的"数字图形景观"，这些科技感极强的场景，为剧情添设了前所未有的视觉效果，目的在于让人们能够透过视觉动员身体感官，将奇特丰富的空间知觉转译为无所不能的技术驾驭感。电影的主要功能是"造景"，故事的目标成了"空间营销"，创作者使用各种可能的技术手段，只为使观众抵达从前无法想象的空间。当前故事的空间主导潮流似乎在宣告"空间感知即叙事主旨"这种"数字美学"的简单有效。

深入看，"游牧新世界"模型是创作者通过个性化空间生产，更新故事叙述动力的必要策略。任何故事都需要一个行动发生、运作的物理空间，场景因而成为叙事的基本单位，剧情于是可概略为人物的"一场空间之旅"。不同的空间生产不同的规则，空间再现的过程事实上成为社会建构的场域，各种论述、各式力量的竞逐消长充斥其中，故事才会呈现不同的形貌。因此，与其说此剧情模型致力于打造"新空间"，不如说其致力于创造"新世界"——通过虚构崭新的"第二世界"（the secondary world）规则吸引观众投入想象力。

问题的根源在于：当前故事创作的危机是创意匮乏，其核心是故事空间及其知识体系的类同乏味，叙事因而难以汰旧翻新，致使近年来根据真人真事改编的拟实型影片、挖掘影史影事影人旧作的翻拍型作品，以及同一故事的跨媒体叙事蔚为壮观。《纽约客》曾刊印过一幅漫画讽刺这种故事空间的极度扁平问题，画面上，一个人拿了一部侦探小说的书稿给出版商，出版商说："故事还不错，不过你介不介意我们把场景从美国换成瑞典？"这说明：全球化语境下的故事书写对空间差异性、个性化设置需求甚殷。

这意味着，故事需要更新的剧情模型，秩序井然、陈陈相因的"约书亚论述"将淡出主流，追新逐变、悖逆俗常的"创世纪论述"会备受青睐。前者以情节合理化为典范，致力于叙事的真实可信和规范高效，叙述者操纵并预先决定角色行动的结果；后者以再现无机性和丰富性为准绳，行动的不落窠臼和结局的不可预测是叙事的最高目标。换言之，"在约书亚论述中秩序是规则，失序是例外；但在创世纪论述中失序是规则，秩序才是例外。"[1] 可以说，"游牧新世界"作为一种失序的"创世纪论述"，正是对呆板固化的"约书亚论述"话语的反向回应。剧情中那些光怪陆离的"新世界"，像是精心书写的数字博物志，作为正常世界的突然制动或遽然失序，极易更新观众既定的叙事体验。

上述解释由外及内，基本厘清了"游牧新世界"故事模型何以流行的技术、叙事动因，但有一些困惑仍然无法开释：一方面，各类异形空间如何与剧中人互动、反映空间本质、生产空间知识？新空间肌理如何析出当代意涵、传达创作者的潜意识结构？另一方面，在一些数字技术含量不高的故事中，如《丧尸未逝》（2019）、《爱尔兰人》（2019）、《囧妈》（2020）等，以及中国台湾电影中数量庞大、现象性的"环岛体""纪游体"创作[2]，导演为何同样偏爱让人物在空间移动中完成故事讲述？这种背景板式的空间结构如何深化社会和美学脉络，以使文本产生意义？以更宽广的视野看，这种"游牧体"剧情跟近年来热门的旅行写作、流动音乐、旅行诗和旅行直播等漂泊叙事现象有何关联？

（二）动力："脱嵌者"的社会化历史

故事的叙述者、读者和行动主体都是人，故事模型因而被认为是社会心理结构的

① 齐格蒙·包曼：《液态现代性》，陈雅馨译，商周出版社，2018：107–108。

② 参看谢建华：《"环岛体"：台湾电影的叙事范型》，《当代电影》2019 年第 12 期：143–147。

某种再现，叙事的变化与社会的演进自然如影随形。所以，唯有回到社会学领域，一切故事现象才能得到最准确的解释。

全球化时代以来，因为数字和网络技术的巨大推力，传统社会正面临革命性变化。继麦克卢汉影响广泛的人类文明三阶段分法——口语与部落社会、机械媒介与民族国家、电子媒介与地球村后，著名犹太裔社会学家齐格蒙·包曼提出了传统、固态现代性和液态现代性三种社会形态划分的理念，它们分别对应三种不同速度的技术——湿体（wetware）、硬件（hardware）、软件（software）。① 包曼之所以将当代社会的本质描述为液态化的，是因为再也没有什么制度、空间、命令具有强制性的约束力量，可以将人固化下来，超级交通工具赋予的行动自由和速度追求，改变了我们对待领土及疆界的专注程度，人类正在实现从"定居"到"游牧"的"生命政治移动"，这造成了人类关注的重心从行动目的向行动手段的转移。作为对"后现代"的本质化提炼，"液态现代性"在包曼的理论视野里等同于"风险社会""第二现代性""反身现代性"或"现代性的现代化"，指称"现代性转向其自身的时期"。在《液态现代性》（2003）、《液态之爱》（2003）、《液态生活》（2005）、《液态时代》（2006）、《液态邪恶》（2015）等液态现代性系列著作，以及与社会学家大卫·莱昂（David Lyon）的对谈《液态监控》（2013）中，笔者认为包曼不同程度地指认了液态现代性社会的两大病症——社会解体、思想衰竭，认为其形塑了当代社会弥散的、多变的、网络式的、个人特质的精神面貌。

那么，人类今天面对的现实是什么呢？一方面，"社会死了"。由于对个人与群体、自由与安全的爱恨交织，"流动的群聚"（mobility）成为当代社会最典型的人际关系样貌。人们不再关注自己与他人的关系，换位思考惯性难继，致使公共性降解、责任或道德弱化，仅剩下各种靠分享隐私和恐惧临时聚集起来的短命、脆弱的个体化同盟，包曼称之为"挂钉社群"或"衣帽间共同体"（cloakroom community）。② 吉尔·利波维茨基（Gilles Lipovetsky）将这种充斥着"极速的个人主义"的时代，描述为"国家与我无关、世界离我太远"的"超级个人主义自恋社会"。③ 按照法国社会学家阿兰·图海纳的说法，国家脱离社会，成为"无社会的国家"，社会则背弃了公民，成为"无公民的社会"，社会学放弃了社会，成为"无社会的社会学"。作为全球化所衍生的两个灾难性后果之一，"世界的断裂化"使阶层固化日趋严重，"再社群化"则意味着：边缘团体越来越自我封闭，甚至走向一种复古式的精神退化。④

另一方面，思想衰竭了。图像确立了对文字的优先地位，视听感性超越词语感性，影音创作表现出更强的官能主义特征。我们习惯于罗列现象、复制转发、并置能指，失去了反思所指、追问意义的兴趣。用弗洛伊德的术语来说，"原初过程"扩张进文化领域，我们不再追问"表达"了什么，而满足于追问"做"了什么。生活只剩下持续

① 齐格蒙·包曼：《液态现代性》，陈雅馨译，商周出版社，2018：9。
② 齐格蒙·包曼：《液态现代性》. 陈雅馨译，商周出版社，2018：11-12。
③ 宋国诚：《阅读左派：二十世纪左翼思想》，唐山出版社，2012：134-136。
④ 宋国诚：《阅读左派：二十世纪左翼思想》，唐山出版社，2012：12-15。

不断修改中的任务清单、未竟的任务状态，我们从一个目标移向下一个目标，很难在静止状态时维持思想的动力或剪力，这呼应了液态现代性的流动性特质。包曼认为，这种"文化史上最具决定性意义的转折"意味着：由于理性的缺失与绝对信念的失效，人以"所有"（having）取代了"所是"（being），以"所是"取代"所为"（acting）作为最高价值，各种价值解体了。① 阿兰·图海纳视此为"一种比恐惧的到来或幻想的破灭更为深重的危机"，他将"主体下降为个体、社会简化为市场、工会变为劳工俱乐部、国家变成权力中介商、媒体沦为综艺八卦团"的现象归结为"逆现代化"，断言唯有"重建一个新的社会世界"，主体才能从失序的世界中"脱离"（disengament）和"抽身"（distanciation），以"行动者"的姿态重返家园。② 进一步说，因为社会关系的瓦解和思想菁英的溃散，普罗个体被抛入荒谬的"布朗运动"，因此在当代社会和文化中，以价值启蒙和人的解放为己任的大叙事逐渐失去了可信性。

对故事而言，从事件、情节到情节链的进阶，其本质是社会—语言的建构。事件是对社会模型的推演，叙事就是思想观念的组织，因此故事创作事实上有两个程序。在进入语言之前，它的核心是社会（人物关系）建构。叙事学家常说："故事，无论真实或想象，是立基于关系的存有论，其中我与他者，在关系中有自由，在自由中有关系。这也是人可以不断跨越界域的根本动力与基础。"③ 进入语言的表象后，故事的基本特性是隐喻，本体是故事讲述的感性事件或人物，喻体则是创作者意欲开显的隐性价值。正因这种修辞意识，隐藏在叙事过程中的概念网络、象征资源和时间线才得以顺利转化为阅读者的共识。因此，故事的本质就是关系的修辞学。如果有关系无修辞，故事显得空洞浅白；如果无关系有修辞，故事就会苍白无力。德勒兹因而有"电影是一个社会、生活的开放程序系统"的说法。

因此，社会解体和思想衰竭最严重的结果，是"大叙事的退潮"："知识不再以其自身为目的，如理念的实现或人类的解放"，知识再生产便不再是叙事的主要动力了。④ 因为失去了对"关系"和"修辞"的敏感，年轻一代的世界里仅剩下两个焦点：超级个人主义的自己、极度具象主义的事件，前者使故事无法建立有效的关系群，"世界"观建构付之阙如，后者使故事无法运用修辞，"价值"观表达付诸东流，这正是当前故事的最大危机，也是造成故事中游牧主体持续在液态化空间游荡的根本动因。

一直以来，我们所熟知的经典叙事传统，培养了一种执迷于秩序的现代性观影经验，概括起来就是：在一个封闭的系统性结构里，创作者恪守一体化创作策略，剧作以人的解放为终极目的，人物受终极目的驱使奔向仪式化的结尾，任务完成的时刻即是解放/启蒙的庆典。故事自始至终线性演进的过程，也是人物被符号化、正典化的历

① 齐格蒙·包曼：《液态现代性》，陈雅馨译，商周出版社，2018：58、206。

② 宋国诚：《阅读左派：二十世纪左翼思想》，唐山出版社，2012：12。

③ 沈青松、庄佳珣：《从内在超越到界域跨越——隐喻、叙事与存在》，《哲学与文化》2006年第10期：22。

④ 李欧塔：《后现代状态：关于知识的报告（3版）》，车槿山译，五南图书出版公司，2019：158。

程。与此相反，在液态现代性社会语境下，故事中的每一个人物都是"反身性的存在"，未经思想审视的个人生活，不再构成典范意义的方法论，角色提供的只是"针对系统性矛盾的传记式解决方案"（biographical solution to systemic contradiction）。① 也正是因为如此，越来越多的剧集、电影故事被人诟病为"烂尾工程"——持续移动状态下的人物似乎没有"完成"的希望，也得不到意义的"抵达"。②

这些社会学家和哲学家的用词尽管稍有差异，但他们的分析都无一例外地指认了当下社会的液态化特质。无论是包曼的"液态现代性"、李欧塔的"大叙事解体"、齐泽克（Slavoj Žižek）所称的"交互被动性"、图海纳（Alain Touraine）的"呼唤行动者归来"，还是乔迪·迪恩（Jodi Dean）的"丰饶的幻象"，这种断裂性的世界体验，其痛处集中在从社会中"脱嵌"的个体，解救之道是"重建主体"、恢复公共性，通过人的行动介入空间，在运动中生产一种"献身的，可互认、互利和互享的社会空间"，进而建构一种以"人—生态"为架构的"新公民—伦理社会"，这也是汉娜·阿伦特（Hannah Arendt）"公共领域"和"行动理论"的主张。③

因此，我们可将"游牧新世界"的剧情视为因社会秩序瓦解而濒于"脱嵌"危机的个体，急切地欲通过"再镶嵌化"行动重返社会的尝试。当前奇幻冒险故事的无主题变奏，反映的正是这种液态化空间中社会关系生产的危机。那些技术强力介入的故事空间，因具有"无名性""去地域性"和"普遍性"，可以超越文化和地域特质，成为全球化语境下国别电影打破疆界藩篱、实现商业企图的重要策略④；即使技术色彩弱化的故事，创作者也开始借助人物的漂移行动线实现超越观众区域限制的构想，摆脱"去疆界化"和"再疆界化"正反力量势成两端的纠葛，视空间的流动性为改变故事僵化的良策，徐峥近些年坚持的"囧"系列创作即是一例。

（三）问题：非辩证空间

既然"游牧新世界"的深层动力是脱嵌个体的"再镶嵌化"问题，"新世界"的形构理应完成从技术空间或自然空间（绝对空间）到关系空间（相对空间）的转变，"游牧"行动就是一段认同的旅程，目的在于书写主体生成的历史。"游牧新世界"剧情模式所要实现的，就是通过主角穿越一个组态化的、流动性的空间网络，建立对地理、时间、人物等的超验想象，以空间移位回应当前液态现代性社会语境下的个体认同困局，提供一个持续演变、多元包容的"再镶嵌"过程。

这与经典电影时代流行的"英雄之旅"模型已大不相同。虽然都是一段旅程，但"英雄之旅"旨在书写英雄成长的历史，情节遵循"启程—启蒙—回归"的流程，角

① 齐格蒙·包曼：《液态现代性》，陈雅馨译，商周出版社，2018：78-80。

② 如毛尖对《权力的游戏》第 8 季大结局"烂尾"的批评，参见毛尖：《烂尾的"权游"，烂尾的人生》，观察者网，https://www.guancha.cn/MaoJian/2019_05_21_502422.shtml（2019-5-21）［2020-10-4］。

③ 宋国诚：《阅读左派：二十世纪左翼思想》，唐山出版社，2012：42-43。

④ 孙绍谊：《跨地域性与"无地域空间"：全球化语境中的华语商业电影》，《传播与社会学刊》2009 年第 7 期：61-79。

色完成从平凡到英雄的神格化历程，最终以人的解放为最高目标。如果说"英雄之旅"故事的本质是一种"时间-历史"建构，"游牧新世界"则是一种"空间-社会"生产。在两种不同的结尾中，英雄最终的收获是"发现自己"，从滞重的社会脱身，"游牧者"最重要的价值则是"重返社会"，在不同空间的激荡下创造出现代主体性。这意味着，"游牧新世界"故事模型中的组态化空间必须是有历史的，唯有在一个充满生命与辩证的、丰饶的系列空间，人物行动才有意义，社会性才能被建构。这也正是当前这一故事模型有待修正的方向。

1. 待除魅的"新世界"

在当下流行的多数作品中，构成"新世界"的组态空间都是一种技术性存在。一方面，创作者创设了庞杂、奇特的空间博物知识体系，致力于制造陌生化效应。各种奇形怪状的数字合成空间，匪夷所思的空间处境，脑洞大开的动物、植物、武器、运输装备、仿生人角色造型，各种前所未有的极限运动，彰显数字技术的力量的同时，致力于刺激知识探秘的欲望。《星球大战8》中，无论是水晶狐狸、塔拉海兽、波哥鸟、法西骆等"数字神兽"，还是楚巴卡、玛兹等"半生人"，或3PIO/BB8/R2/FN-2187等带有技术编码性质的虚构角色，以及主动追踪器、专门断电器、生物密码、安全护盾等星战密器，技术制造的震惊体验无处不在，而网络影迷社群对这些技术知识的梳理和释疑，也印证了技术在知识传输中的魅力。另一方面，人物在这些技术空间中的游历行动带有鲜明的即兴表演味道。他们多半不释放有效的叙事信息，表面流畅的动作在事件链中突然急停、冻结，引发观众紧张情绪、对话需求，仅仅发挥调节观影气氛的花絮功能。如《星球大战8》中天行者于万仞峭壁上悬杆捕鱼，《星际探索》中罗伊遭遇电涌爆炸后的太空跌落，《看见》中群盲在奴隶市场的残酷搏杀，这些颇有难度的技术杂耍，只是为了描述"新世界"的脱序现象，很难利用它们作为推进叙事的跳板，反倒更适合用于制造漫游叙事中的一次停顿或离题，在感性上维持技术的魅力。

笔者之所以将这些空间称为高度数字化的"技术飞地"，是因为它们带有鲜明的炫技成分，在属性上不统一，与叙事不融合，技术的完成度也不高。这是一种尚未除魅或去圣化的技术运用：人物"明明躺着就能赢"，却"选择地狱般的难度输"；本可在人伦社会正常表达的剧情，偏要人机合体、人兽对话，以奇幻旅行领衔的故事主流在偏离了中土世界和魔法世界后，角色更加怪异幼稚，动机愈来愈浅薄，故事愈加低龄化，核心问题是技术沦为"语不惊人死不休"的空洞化操作。这不仅在《看见》等大量用高等科技表现低等生活的流行剧情中表现明显，也在《多力特的奇幻冒险》《表情奇幻冒险》《探险活宝》等用数字技术渲染奇幻冒险的低龄化制作中表现突出。

这说明，当前故事很大程度上呈现为一种技术语言，各种博人眼球的科学（或伪科学）知识因其强烈的异化体验，在故事创作中获得了支配性地位。换言之，"游牧新世界"故事模型一开始便存在科学与叙事的竞争，技术语言通过优化产出能力取代了传统叙事语言的优先地位，科学知识（技术语言）与社会建构（叙事语言）的矛盾变得更明显了。但知识无法依靠自身使其合法化，它必须通过规则重述获得确证，制造出关于自身地位的合法化论述，即："只要科学语言游戏希望自己的陈述

为真"，"只要科学不想沦落到仅仅陈述实用规律的地步，只要它还寻求真理"，它就必须使自己的游戏规则合法化，它借助叙事就是不可避免的。因此，叙事始终是知识表述的完美形式。①

这就要求创作者能够摆脱技术的束缚，将科学语言转换为叙事语言，不满足于描写异质空间游历的动态过程、展现人物闯关式或导游式的空间变换线索，说明性知识才能转换为叙述性知识，通过可共量的叙事将技术信息转译为观众的共识。按照李欧塔的说法，"只有在一种叙事的语言游戏中，或者更准确地说，通过一个理性的后设叙事，才能像连接精神生成中的各个时刻一样，把分散的知识互相连结起来"，这些知识才是有效的。他同时提供了合法化叙事的两大版本：一个偏重于政治，另一个偏重于哲学，两者在知识形成的历史中都非常重要。②

以《湮灭》为例，影片创设了"X区—闪光—灯塔"这种组态化的"异世界"，包括遗忘时间、迷失方向、失去记忆、通信失效、形态复制、生物腐败等怪象，各种变异的动植物、DNA克隆人的毁灭现场、遗落的自杀录像带等疑点，这些静态的"科幻"知识之所以能转译为动态的叙述性知识，是因为创作者经由五个女性强烈的解疑动机和探险叙事，将庞杂散乱的知识脉络搭建成有意义的组态空间。可以说，导演在开篇奠基人物的"弱社会性"，正是为了让她们经由这趟空间冒险，修正、改变对人的认识，"新世界"之新奇乖戾之处并非创作重点。因为伦理语言比科学语言更有魅力，各种杂乱的知识在伦理介入后才能维持内部平衡和友好界面。因此，从说明性知识（"新世界"的异形空间）到叙述性知识（人物的游历冒险），再到启示性知识（人物完成的社会性建构或获得的启蒙性认知），知识经由叙事的合法化才得以实现，空间的社会性生产才得以完成。

图 7-9 《湮灭》画面

① 李欧塔：《后现代状态：关于知识的报告（3版）》，车槿山译，五南图书出版公司，2019：105。

② 李欧塔：《后现代状态：关于知识的报告（3版）》，车槿山译，五南图书出版公司，2019：118、115。

2. 失焦的 "人"

电影进入数字化时代以后，叙事走到了一个十字路口：故事讲述应该人物优先，还是空间优先？或者说，变化的人和流动的空间，究竟哪个更有吸引力？密室戏和境遇剧作为前一种理念的实践，将人物限定在单体空间中，故事压力貌似在于极限情节，实质考验在于编剧对人的想象力极限。"游牧新世界"或更泛化的旅行冒险故事则是对后一种理念的实践，剧情就像"一段永无止境的旅程"，故事的焦点转移为人物在各个空间（文化）之间的交流、斡旋与冲突。但现行的所有剧作几乎都刻意偏离这一点，让人物如游戏闯关般"从一个文化走到另一个文化，在中心与边缘之间来来去去"。创作者有意回应全球化时代情境主义者热衷的"漂移"行动——一种穿过各种地理边界的快速旅行潮流，却无意建构多变空间的社会脉络、挖掘行为背后的广阔世界，其创作焦点仍是从人物主体到技术想象极限的偏移。"去地域化"（deterritorrialization）、"旅行"（travel）、"游牧"（nomadism）等概念，因此成为近年来批评者分析移位故事最有效的工具。

人物的失焦掩盖了有关行为、性格、命运的信息，等于让人物脱离了其寄身的液态现代性语境，成为导致"游牧"故事模型浅白粗糙弊病的主因。一方面，弱化的人物无法在时间向度和空间幅度内展开有效的关系建构，"新世界"就没有能力生产出新的伦理、新的共同体和新的共同价值，从技术到美学、由社会到伦理的历程无法完成；另一方面，没有了"伟大的英雄、伟大的风险、伟大的曲折过程以及伟大的目标"，"叙述功能失去了自己的功能作用元"[①]，分解成许多描述性的科学知识，观众与创作者的共识就无法达成。也就是说，这种合法化语言游戏很大程度上是科学—知识性质的，而非哲学—思辨性质的，人与空间始终是分离的。在当前极富想象力的小叙事中，人物悬浮其中，最终必然会偏离创作者设定的"再镶嵌化"目标。

以《星际探索》为例，影片以宇航员罗伊的"星际探索"为轴线，渐次展现了月球、海王星、火星等"新世界"，搭设了仙王号飞船、火星埃尔萨站、灶神星九号、月球车、利马太空舱等具体的异质空间，人物级别与空间权限关联的设置，和游戏闯关式的空间游历行动，同样强化了故事流动性、进阶化的空间结构。正如影片的拉丁语片名 AD ASTRA 的寓意所示，创作者浓墨重彩地渲染了"历尽艰难，终达星际"的旅程，这既体现在大量的空间技术呈现——无处不在的电涌爆炸，月球表面的撞车、追击、枪战，太空舱内失重、缺氧状态下的打斗，也体现为一系列复杂深奥的航天操作技术——美国国家航天中心司令部指挥系统如何运作？宇航员如何利用喉部芯片随时进行心理评估？太空舱自动着陆系统遭遇宇宙风暴故障后，如何启用手动操作？如何逃过月球无国界交战区的"海盗"拦截？如何使用紧急联络指挥部的优先代码协调世界时间、进行装备发射？作为宇航员日常生活的一部分，太空服被击破后如何存活？如何接通饲管进食？如何对接船体、激活核弹、维修电力系统……这些同属技术操作和知识生产层面的剧情信息，细致地诠释了"历尽艰难"的外延——人类"希望与冲突并存"的探索外星生命的历程（片首字幕）。

① 李欧塔：《后现代状态：关于知识的报告（3 版）》，车槿山译，五南图书出版公司，2019：30。

图 7-10　《星际探索》画面

　　影片导演詹姆斯·格雷（James Gray）自设了故事的出发点："如果外星生命如此丰富，为什么我们从未得到任何回音？"却给出了异样的答案："我们都对父亲与儿子所代表的意涵，预设了一系列人类文明里的定义。"① 显然，他的创作重心并非富有想象力的小叙事，而是将科幻探险和伦理情感融合，建构空间的社会脉络，以便及时回应当前社会的重要议题。当罗伊途中获得司令部的最高机密，得知即将执行的竟然是"消灭"父亲的极限任务，故事即由科学探索之旅转变为寻父之旅。当曾经被誉为"太空第一人"的父亲却被怀疑为航天项目的叛逃者，罗伊的使命既是查明真相，也是寻访父亲的历史，太空探险因而被这个特殊任务赋予了强烈的人文色彩。当罗伊开始在后半段旅程观看父亲视频、回想成长瞬间，对着未知星球向父亲倾情喊话，重温父爱点滴，陌生、模糊、遥远的父亲形象渐渐清晰生动，父子关系得以重构成形。影片突出了父子二人走出舱门的时刻，将父子太空间的目光凝视、联结身体的纽带定格，转译了科学空间的社会属性。太空舱内罗伊与妻子的视频连线，成为故事拓展空间纵深、深化人物关系的重要手段，妻子的台词丰富了罗伊作为"人"的历史："你似乎沉迷于自己的工作，我只是感觉自己总是一个人，我不知道我们在干什么，你总是那么遥远，即使你在身边，我都不知道你的心在哪儿，我好像一直都在寻找你，想要和你交流、和你亲近。太难受了，我也有自己的生活，我是独立的个体，我不能这么等着你。"罗伊的独白则暗示了其将"融入社会"的未来："我一直以为我喜欢这样（一个人），但坦白说，这让我越来越困扰。……我期待着孤独终结的那一天，那时我就到家了。"

　　可以说，正是因为创作者以人为中心，从"历时性意识"和"共时性意识"的一体两面丰富人物，人与空间的互动才变得更加深入。罗伊在片尾的台词——"我会依赖我最亲近的人，我会分担他们的重担，他们也会为我分担，我会活着，和爱"，意味着影片最终达成了"脱嵌"个体的"再镶嵌化"目标，在时间和空间两个层面实现了社会化，一次太空冒险之旅转换为人类重返地球、重回家庭、重获爱的温情之旅。

　　从固态到液态，人类的时空体验剧变，但人作为社会主体的地位未变，现代性价值的核心仍然是主体性建构。因此，当吸睛（小叙事）和隐喻（大叙事）都失效之

① 《〈星际救援〉穿越星系的英雄旅程，摄影、特效呈现真实太空》，DC Film School，https://dcfilmschool.com/article/［2019-11-1］.

后，故事的焦点应该回到人身上，倚重空间进行知识生产和社会建构，人物的独一无二性及其身上所附载的价值应该得到进一步发掘、放大。人工智能、数字技术时代的"后电影"叙事，理应重回"人本主义"轨道，以回应互联网和数字技术条件下，当前观众现实启蒙、历史启蒙和理性启蒙的多重需求。

半个多世纪以前，"希望本体论"哲学家恩斯特·布洛赫（Ernst Bloch）在《乌托邦精神》（*The Spirit of Utopia*，1964）中的格言"世界是不真实的，但它想经由我们，踩着真理的步伐重返家园"①，似乎已为今天流行的"游牧新世界"故事做出了注解。这句话也预示着：无论情节如何离奇荒谬，空间如何怪诞绝伦，唯有诉诸人当下的生存经验，故事才是最有生命力的。

三、感觉是如何生产的？②

阅赏《罗曼蒂克消亡史》（以下简称《罗曼蒂克》）像是一趟奇异、吊诡的现代性旅行：程耳导演挥霍才华式的影像使它像异常华丽的音乐盛典，充溢着旧时代的斑斓色调；被精心破坏或重构的叙述至简极散，随性剪辑间流露出的意识流动又似重重迷雾，让人难以找到阐释的通道。"每一个蝴蝶都是从前的一朵花的灵魂，回来寻找它自己"，张爱玲在《炎樱语录》里的这句话似乎暗示了一个解读文本的有效路径：任何一部影片的魅力密码都能在我们的阅读历史中找到。在下结论之前，我们不妨以《罗曼蒂克》为创作图鉴按图索骥，找寻打开程耳电影的钥匙。

（一）新感觉派

《罗曼蒂克》的故事来自导演小说集《罗曼蒂克消亡史》中的三个短篇——《童子鸡》《女演员》和《罗曼蒂克消亡史》。这三个以抗日谍战为背景、以黑帮情感为形式的旧上海故事，题材本身包含丰富的看点，也有明晰的事件逻辑和时间线索：战前，黑帮老大发现做演员的情妇小六与影帝赵先生的奸情，为保颜面将她逐出上海，途中小六被负责遣送的日本人渡部强暴，长期囚禁地下室作性奴；战时，因拒绝与日本人合作，陆先生被日本人迫害，也被欲合作得利的"二哥"张先生出卖，逃往香港，后来派人将张先生杀死；战后，陆先生救出小六，知道了妹夫渡部的日谍身份，去菲律宾的美军战俘营将其杀死，后移居香港。黑帮、谍战、妓女、明星、性奴，这些猛料十足的看点本应做成一出十足的通俗好戏，却在程耳百科全书式的杂耍中，推演成一首不断回旋的复调变奏。被肢解的三条故事线逆行交错、自行碰撞，不断创造出复杂多义的想象，最终成为一个极度主观的、感性化的旧上海蓝调：一个欲望与绝望交错、浮华与空洞合一、荒诞和庄重同场、阴狠与暧昧难辨的繁复都市景观，一曲带有哀婉抒情气质的上海市井挽歌。

在《罗曼蒂克》和较早的一部影片《边境风云》中，程耳显示了一贯的叙述偏

① 宋国诚：《阅读左派：二十世纪左翼思想》，唐山出版社，2012：48。
② 参看谢建华：《〈罗曼蒂克消亡史〉：感觉是如何生产的？》，《艺术广角》2017年第3期。

好：他经常中止一个事件现场，在同一时间展开不同层次的行动与情节，通过来回切断，取消时间顺序。跳接另一个现场的同时，依赖强有力的音乐，生成一种情调或是感觉。倒叙穿插、段落拼合的策略性运用，再加上刺激性剪接与挑逗性镜头所蕴含的强烈批判意味，使原本平滑顺畅的线性时空被重新整理，这种对现代小说的空间形式的彻底运用，实现了结构和空间对传统叙事时间准则的僭越，成为改变观影体验的关键。

对电影来说，转场和剪接所生成的叙事结构创造了形式，这种视觉形式又被转化为意义的隐喻。当我们面对片中重复、错置、跳跃和回旋式的调度，就是面对节奏和速度突变所隐含的价值和秩序，也是面对这种破碎感所指涉的上海都市生活的复杂体验。正如小说《罗曼蒂克消亡史》封底的推介语所说的，"程耳的小说如同他的电影，循环推进，起落得当，总要人怀着好奇与疑惑，绝难一览无余。他通过冷静自律又舒缓细腻的叙述，连接往昔和现在，抖落隐秘——人类的存在就是一部消亡史，那些浪漫的，需要被重新打量；那些经得起打量的荒诞，才最浪漫"。[①] 在这里，现象比本质重要，叙述比故事重要，结构不再让人联想价值，结构就是价值本身。主流电影观众抱怨《罗曼蒂克》故事散乱做作、众声喧哗，程耳的电影似乎在顾而言他：《罗曼蒂克》有故事吗？我本没打算呈现故事，我在讲感觉。它本来就不是端给主流市场的一道美食。

《罗曼蒂克》的阅读体验很容易让笔者联想到 20 世纪 30 年代的新感觉派小说，无论是简易突兀的故事行进，出处繁杂而又易毁的人物群，电影大纲式的小说写作风格，还是在瞬间细节中不吝笔墨、把玩情调，通过速度、方向和力量变化生成恰当的空间格式和节奏感。其电影中孤独、破碎、极度物化的人物，先并置再结构、先克扣再回溯的叙述方法，被装饰成浮靡风情和柔软格调的世界，以及过重的技巧对写实性剧情的严重吞噬，对繁华颓靡的都市下现代人复杂的生存状态与孤独茫然感受的有力揭示，这些审美体验几乎与笔者多年前阅读刘呐鸥、穆时英、施蛰存的小说是同构的。

最张扬的个性，也可能是最致命的弱点，现代文学对新感觉派小说毁誉参半的评论同样适合程耳的创作：万花筒般的多变结构，以场景代叙述的破碎情节，不连续句法所营造的"空间形式小说"，强烈的图像本质和蒙太奇手法的大幅运用[②]，依赖有限时间内被并置的场景交互作用，既使人产生目不暇接的想象，又常引发"邪僻""时时见出装模作样的做作""原来全是假的、东西完全不结实、不牢靠"的质疑[③]。

叙事实际上是创作者和观众之间的较量，主流（商业）电影追求故事的圆满性，尊重的是观众的戏剧快感，文艺电影追求质感和格调，尊重的是创作者的主体性。而这种区别的背后，是我们理解世界的不同方式。A 事件推演出 B 事件，B 事件导致 C 结局，从事件到情节再到情节链，由逻辑性结构的故事线形成主流电影亘古不变的封闭性结构，以满足人们对线性因果进程的本能性期待，以至于"接下来呢""后来呢"成为我们阅读故事时习惯性的追问。但世界并非如此简单僵化，大多时候行下春风不下秋雨、种瓜却得豆、始乱又终弃、POV 叙事、网状叙事、环形叙事、碎片叙事和开

① 程耳：《罗曼蒂克消亡史》，江西人民出版社，2016。
② 李今：《海派小说与现代都市文化》，安徽教育出版社，2000：168。
③ 钟正道：《蒙太奇论穆时英〈上海的狐步舞〉》，《汉学研究集刊》2011 年第 13 期：100-101。

放式的无结局叙事得以成为叙述者表达多元世界观的重要方式。

在庆祝小六演戏的陆先生家宴上，小六用泼墨式的台词转述导演对她表演的反应，她不断追问："导演，我是怎么死的呢？自杀呢，还是被别人杀的？""他不是有剧本吗？可是他（导演）还是想了半天说，我也不知道。后面的事情，谁也猜不出……没死，我啊，到最后可能没死。历经了万千磨难，但是活了下来。"这段充满悖论的台词，一方面剧透了小六在《罗曼蒂克》中的命运结局，另一方面又宣示了生活的无理性。"谁也猜不出"结局，意味着事件之间并非具有可推导的逻辑关系，因此叙述可能不是自足的、完整的。在《罗曼蒂克》中，我们可以看到程耳对事件链的刻意闪断：在陆先生警告北方商人的茶楼，略去马仔斩断商人姨太太的手这种耸动的事件，却不惜让渡部洋洋洒洒讲半天老板挑女婿的段子；在陆先生约日本人说事儿的料理店，省掉大把谈判现场铺排的戏，把时间让位给楼下两个警戒的马仔聊"表哥"和"女人"；舍去戴先生追求吴小姐的过程，直抵吴小姐与丈夫情感摊牌的现场。松散的结构好似现实与幻想的混响，一切像是导演用这两条"经纬线织出来的"奏鸣曲。穆时英说过，思维不是反映存在的，而是导源于存在。思维不是被动的，而是主动地、能动地、自动地去摄取、认识客观存在。[①] 因此，导演"新感觉派"式的创作反映了其对故事的介入程度，和他提供新经验或颠覆既定价值观的能力。

图 7-11 《罗曼蒂克消亡史》画面

（二）王家卫

《罗曼蒂克》的开篇，日本人渡部背对观众走进自己的料理店，脱下长衫和帽子，卸下日间的上海人身份；雪佛兰晃动着小六行驶在乡间夜色中，她不断变换姿势，凸显分秒不停的惆怅与不安。萎靡的钢琴乐像缓缓流动的时间，无聊、压抑而沉重，借

① 穆时英：《电影艺术防御战——斥掮着"社会主义的现实主义"的招牌者》（原刊于上海《晨报》1935 年 8 月 11 日至 9 月 10 日），《穆时英全集》第 3 卷，北京十月文艺出版社，2008：222。

用程耳小说的语言，"一切都不值一提"，他们"终于走向自己的沉默"。随后，小说文字被搬上黑底红字的银幕："他终年穿着质地考究的长衫，说着地道的上海话。跟沪上时髦的中产者一样又是喝茶又是泡澡堂子。经年累月，再看不出日本人的样子。"紧接着就是被前置的渡部台词，沪上风情的方音搅拌着闲散的市井花边，对应缓进俯拍的 20 世纪 30 年代上海高楼与街景，又是一个典范的程耳式的开始。一个作家导演将自己的文字复制进银幕，如果不是迷恋自己的才华，就是特别在意文字背后的东西。程耳在乎什么呢？显然是隐藏在人物状态后的某种味道。

的确，《罗曼蒂克》就是个味道江湖，导演对味道的偏执主导了整个罗曼蒂克的消亡史。明星、妓女、富商，无非是十里洋场的繁华和电影圈里路人皆知的谈资；顺便帮忙杀人的车夫，不过是王妈奇怪而有趣的席间谈资；血洗陆家的场景被淹没在插曲《你在何处，我父》（Where Are You，Father）的哀伤里，躺在血中的牵挂已将我埋葬（"I'm buried in your love sealed with blood"）；小六的片场明星梦不过是赵先生的"十三点"；从帮派厮杀中逃生的马仔开苞传奇，逶迤于一场由性发酵的对话，不过生发出"智慧和道德都是上古和远古的事，我们仍身处于争气力的今世，那就去他妈的吧"的愤慨；《红蜻蜓》使渡部状态上更日本，《带我回上海》（Take Me to Shanghai）的旋律使小六情感上更"上海"。当剧情不再与功能性音乐翩翩起舞，角色变成腔调，历史转换为姿态，所有的事件都被剥离为一种对时间的感觉：The Wasted Times，罗曼蒂克的感觉衰亡史。

这种极力将所有事件状态化的做法很容易让我们想起另一个华语格调导演王家卫，也的确有影迷将《罗曼蒂克》的形式归结为"王家卫式的浪漫影像"，但我不想将程耳如此简化。研究者们将王家卫的电影归结为通过标志性的"随抛式影像"和"重叠又破碎的故事"，展现"稍纵即逝的亲密关系主题"。他的影片经由多重互文生产意义，角色自成回圈的表演与恰当的视听形式交织，不断转换为"主角在时间流（速度、瞬间、缺失、重复等）里主体化的过程"①，常被视为全球化时代中产阶级的小资狂想曲。这也是我对程耳电影的观感。

图 7-12 《罗曼蒂克消亡史》画面

① 蔡如音：《全球化/后殖民亚洲的跨国明星论：媒介文化生产关系中的金城武》，《中外文学》2005 年第 1 期。

　　程耳与王家卫电影的相似之处不仅限于此，从剪辑、表演、影调到景别、角度和运动，在几乎所有的视听策略和细节上，他们也有无限的趋同性：近乎特写的人像摄影将女性置于大前景的局部聚焦位置，欲言又止的冷涩表情和多语言的自诉表演形成角色的断裂感，民国风的旗袍在走廊或过道斑驳的高速光影下摇曳生姿，女性永远是被注视、被物化的情欲象征。导演总能将技术转化成诗：无论是渡部离开饭厅，还是被枪杀的王妈穿过廊道，舒缓的慢镜总在合适的时刻放大时间，在熟悉的场景中发现完全陌生的主题。不管是片场里小六的台词戏，还是妓女与马仔、王妈与吴小姐、吴小姐与其老公的对话戏，导演总是将镜头放在正前特写位置碾轧角色，利用摄影机强化内在戏剧张力，建立疏离性的人际关系。以徐缓的横摇镜头带出澡堂内日本人刺杀前的心理节奏；以前景遮蔽中景的镜头显出片场或车厢的狭迫和小六扭曲逼仄的人生；"以深焦镜头营造幽秘回旋的氛围，呈现如万花筒般缤纷片段的都会场景"。大头人像、空镜和音乐组成的情绪镜头序列，不同速度的剪接形成的蓝调节奏，吃饭、聊天、杀人等形而下场景经由与影像的互动，变格为人的孤寂、欲望等形而上的精神主题。这是一个感性的世界，也是一个宏阔的价值体系。

　　如果再细心一点，我们会发现一个更有意思的现象，就是程耳电影的片名与王家卫的一样，显示了对时间或状态的高度敏感。《罗曼蒂克》的英文片名为 *The Wasted Times*，即被浪费的时间，跟王家卫的影片《旺角卡门》（*As Tears Go By*）、《阿飞正传》（*Days of Being Wild*）、《花样年华》（*In The Mood For Love*）、《春光乍泄》（*Happy Together*）、《蓝莓之夜》（*My Blueberry Night*）、《东邪西毒》（*Ashes of Time*）、《2046》一样，这些中、外文片名之间形成别有意味的能指与所指关系，显现了导演对特定话题而非情节的执迷：人的生存状态或是对特殊时间点的感受。简单地说，这些影片都是一个关于时间的怀旧故事，一个基于现实原则的反思型怀旧故事。

（三）可视的时间

　　改变时间一直是人类的最大欲望。电影从卢米埃尔到梅里爱的飞跃，最伟大的发现是利用剪辑改变、创造时间，那种单一的、记录式的线性银幕时间经验被更新了。格里菲斯之后，套层闪回、多章节集锦片段、梦与现实转化、闪回闪进并置等多种结构使现代电影具备了处理时间的娴熟技巧。普多夫金认为电影是"时间的蒙太奇"，电影依赖剪辑介入时间，创造思想和格调，这进一步强调了蒙太奇学派的艺术价值。其后的经典好莱坞和新好莱坞无论如何修正"戏剧化"美学，对因果井然、严密统一的线性时间的推崇一直未变。在这种背景下，新现实主义偶然随意、开放破碎的"反戏剧美学"作为对好莱坞"倒计时情节模式"的解放，让电影再次回到自然的时间，成为"现实的渐近线"。20 世纪 90 年代以来，网状、分岔、跳跃、断裂等各种复杂叙事剧本受到动漫、电游、MV 等多媒体影响，追求高智力电影带来的更加自由的时间体验。与此同时，侯孝贤、蔡明亮等进行长镜头实践的导演，包括2016 年口碑颇好的艺术电影《路边野餐》，放任时间在银幕上肆意绵延流淌，在当

今剧情不停快进的语境下，不得不说是一种新鲜的时间经验。不难发现，主流电影形成的历史，或者说类型电影与艺术电影竞争演进的历史，其实是我们处理时间的历史。

巴迪欧认为："电影本质上是一种时间艺术，但其又是大众艺术，创作者必须把时间转化为知觉，让时间变得可见。我们都有瞬时的时间经历，但电影在再现中对其加工改造。它展现时间。电影就像我们能够看见的时间：它创造了一种与经历的时间不同的时间情感。"① 因此，银幕诗意很多时候来自对时间的处理：慢镜头影像延宕时间感，并以此获得仪式化的抒情感；对事件的重述重组仍然是在改变时间的线性流程，获得崭新的时间体验。《万物理论》结尾的时光倒流，《我的少女时代》尾部的时间重述，为何会获得强烈抒情效果？《少年时代》、《海边的曼彻斯特》所显示的时间的重量，更像一首哀伤的生活的诗，为何会让人黯然神伤？为什么没有故事的电影（部分）依然会让人心潮澎湃、感人至深？借用巴迪欧式的哲学语言，是因为这是一种时间的体验，在这种体验中某种类型的真理被建构起来，它关乎人类的生命感受。

《万物理论》片段

《我的少女时代》片段2

从这个角度认识《罗曼蒂克》，无论是新感觉派式的叙事结构，还是王家卫式的视听语言，核心都是在讲述一种时间的体验，或者说是对时代的感觉。程耳似乎回到了蒙太奇学派，依靠强有力的剪接引导观众的思虑和联想，使电影再次成为最有力量和最有效果的时间媒介，这是一种时间的特写。他独特的时间感让所有的历史都被抽掉了，"他的人物故事仿佛在一个没有时间实感的时空出现和发生"，所谓20世纪40年代上海的人和事，"只不过成为某种风格某种型号放置在等待观赏呼唤观赏的位置"。② 我们终于能理解他对电影音乐创作"故意避开地域性及时代性"的要求③，意在用丰富的视听形式传递一种旧上海生活的质感，而这种质感会从历史洪流中逃逸出来，成为保存时代记忆的重要形式。

我为什么更看重《罗曼蒂克》？或者说我们为什么需要一种感觉电影？当创作被短视的资本和市场裹挟，主流观众已经对需要在细节中反复尝试的想象力无法保持耐心，当前主流电影僵化保守的剧作模式已成为电影艺术进化的障碍。大数据主导下的故事选题，清一色的极端偏执型人物，费时更长、更难沉浸的高调开头，愈发紧张的故事线像上足的发条，随时都有崩解的危险。与此同时，由于受强势新媒体主导，我们每天接收的信息正愈来愈趋同，我们对世界的感受也正在愈来愈趋同，类型故事的讲述越来越难见文化差异性。主流商业电影的虚假繁荣和艺术电影的实质萎缩相映成趣，根本问题是创意和思想的贫乏。段子集合、事实再现，电影因看不到创作者的身影，根本无力提供格调和趣味。当一部影片没有姿态和调性，就没有了有机的形式，缺

① 阿兰·巴迪欧：《电影作为哲学实验》，载米歇尔·福柯等：《宽忍的灰色黎明：法国哲学家论电影》，李洋等译，河南大学出版社，2014：15-20。

② 潘国灵、李照兴主编：《王家卫的映画世界（增订版）》，三联书店（香港）有限公司，2004：20.

③ 《创作更多的是靠直觉——〈罗曼蒂克消亡史〉作曲郭思达访谈》，《当代电影》2017年第3期。

乏了穿透观众心灵的结构力量，共鸣将无从获得。艺术品应具有高度"他性"，即：每一件真正的艺术品都有离开现实的倾向，这是艺术的本质。①《罗曼蒂克》对既定时空秩序的破坏，视听形式上延长、压缩、变形、省略、跳跃、错置和挪移时间的经验，是在创造一个有格调、质感和趣味的异化世界，这正是今天多数国产电影缺乏的魅力。

一部电影呈现了导演的历史，同时指向许多不在场的文本，规划出创作的序列。从毕业短片《犯罪分子》，到《第三个人》《边境风云》《罗曼蒂克》，程耳似乎一直在提醒自己不要过于追逐情节，而失去了对电影和生活的感觉。我突然想起他的《边境风云》中的一句台词："你以为人们很感动，不过是遗忘的开始。"在我看来，这正是程耳的小说和电影所显示出的强烈自省意识，这种本能性的电影感已经打动了我。

四、走向"抒情体"的国产战争片②

对中国观众来说，《金刚川》的观影过程会不可避免地进行两重比较。首先跟"别人"比：都是战争电影，《金刚川》跟《敦刻尔克》、《血战钢锯岭》（2016）、《父辈的旗帜》（2006）、《1917》等"美式战争片"相比，美学上的差异在哪儿？其次是跟"自己"比：与《英烈千秋》（1974）、《地道战》（1965）、《大决战》（1991）等经典创作相比，今天的中国战争片是否有所超越？如果再参照同题材的《上甘岭》（1956）、同导演的《八佰》（2020），这种比较会进一步转变为更尖锐的艺术高下之争。

无论结论如何，这种分歧性的看法反映了在新的技术条件和文化语境下，制约创作者理解、表现战争的一系列困扰：战争片创作应该走向历史叙事还是政治抒情？应该诉诸战争再现还是哲学反思？或者扩而言之，中国主流大片应该生产一元的价值观还是多元的话语场？中国导演应该提供情感的神话还是历史的想象？

（一）三次"战争史"

所有的战争片都要完成三个任务：一是在剧作上交代战争动机，亦是书写战争正义；二是再现战争过程，将遥远的历史转换为生动的现场，通过叙事将战争史知识合法化；三是塑造战争中的个体，以形象为载体反思战争，进行情感认同和政治动员。通过对历史的重访再现战争现场，当然也是《金刚川》创作的首要目标。影片创作者放弃了全景式的宏大视野，以微观视角介入历史，选择1953年7月12日、金刚川、过桥三个元素为叙事核，以期在时间、空间和事件上精准定位、窥斑见豹。

但具体来说，又该如何组织战争，书写这段历史呢？通行的处理办法无外乎线性

① 苏珊·郎格（朗格）：《情感与形式》，刘大基等译，商鼎文化出版社，1991：55。
② 参看谢建华：《礼赞英雄的〈金刚川〉》，《文艺报》2020年11月4日：第4版。

与非线性两种。线性叙事从战争的起因、进展、转折到终止，变化灵活的三幕或四幕剧经典结构表明：虽然战争很复杂、漫长，但故事赋予了它以形式，战争因此变得可理解，也"很好看"。非线性叙事则如同拼图游戏，通过对过程的拆解、重组，一方面创造了更强的形式感和参与性，同时也创造了新的价值观。因为具体的叙事结构蕴藏特定的世界观，变换了叙事手法就是更换了进入历史的方式。

四段式的《金刚川》分别从渡河士兵、美军飞行员和高炮班战士三个局部对战争进行叙述，分别从冲锋主体、敌人和掩护者三种不同的视点，企图建立战争的丰富质感和立体真实。视点是叙事的重要组成部分，因为你所看到的世界，取决于你所置身的位置，多视点当然是建立真实感的重要技巧，因为单一视角只能获得一种知识，观察事物的角度越多，认知事物的客观性就越完整。合理的视点变化可以为观众寻找理解故事的不同位置，不但会提升叙述话语的丰富度，还可以升华角色和主题的品质。但多视点存在两大难题：一是视点要有差异，避免重复叙事；二是视点必须缝合，避免叙事断裂。《金刚川》提供了三个视点，但没有创造足够丰富、不同的信息。一个士兵"死了三次"，惊吓的战马、炸桥、命令等关键的细节、动作、台词、镜头，以及"喀秋莎远程轰炸美军基地"等字幕，相同素材重复使用，造成"一个故事讲三遍"的负面观感。"对手"部分的设置，只是为了以美军为视点，赞美中国军人"难以置信"的意志品质。没有改变理解故事的路径，视点变更也就失去了意义。抛开为数字技术提供施展空间的需求，这一段几乎就是冗余的。

重复表面上是重现事件，实质上是重历相同的时间，是对时间的再次强调。跟复调、排比、慢镜头等抒情手法一样，当创作者通过重复，将观众的体验从故事线中抽离出来，观众的体验重心变成了形式结构所关联的时间体验，事件变成了情感，这正是抒情的秘诀，也是《金刚川》这种视点处理的最终效果：导演组通过重复将战争事件变成了历史情绪。

（二）两个人的"英雄谱"

战争片写人都是惜墨如金。一方面战争旷日费时，涉事人物不可胜数，这决定了战争片人物群像式、组态化的特征；另一方面，战争过程再现作为创作的重点，一定程度上会挤压塑造人物的时间，造成人物浮光掠影的缺陷，《决战中途岛》（2019）等片均是如此。于是，以焦点人物的行动为线索跟踪战争进程，将写人和叙事结合起来，便成为规避上述两种状态的有效做法。但它对人物创作提出了两个更高的要求：一是需要建构人物的历史，交代他（她）与战争的关系，从微观上强化叙事的动力；二是呈现人物在战争中的成长或转变，以转变的代价突出主题价值。国产片《小兵张嘎》（1963）和德国迷你剧《我们的父辈》（2013）都是这方面的经典文本，不管是为了给奶奶报仇，还是从文弱的书生转变为冷酷的战士，关于英雄的具象历史总能使抽象、沉重的主题变得更加动人。

图 7-13　《金刚川》画面

张译和吴京饰演的张排长和关班长无疑是《金刚川》中最有显示度的"高光人物"。导演通过方言、造型、动作和台词，特意强化了他们之间的个性反差：张排长谨慎理性、惜弹如命，又善良仗义。他警惕战场上的细微变化，计算每一颗炮弹的用处，不折不扣执行上级命令，对关磊抽烟、浪费炮弹等不理性的行为善意劝阻，把热乎乎的玉米送到战友手上。吴京饰演的关班长，则是个粗放随性的典型军人，他目光如豆、无惧无畏，情绪宣泄酣畅淋漓，言谈举止自带锋芒，崇高和嬉皮融于一身，形成了一个富有张力的矛盾体。影片通过 AB 炮位将他们区隔在两个不同的空间，在比较和互动中强化志愿军战士群体的鲜明个性。在单独成章的高炮班，张、关二人虽是绝对主角，但个人历史和参战动机付之阙如。另几个最有戏剧生长点的人物同样如此：女话务员辛芹、士兵小胡、班长刘浩，还有满口江西话、被炸得血肉模糊的高连长（邓超），除了调节气氛的南腔北调，他们的形象很快就被炮声淹没了。

人物最大的变化出现在张排长身上，他在目睹了美军的残酷轰炸、关班长的壮烈牺牲后，决定点火引敌、与敌对决，最终以血肉之躯击碎美军战机，写成悲壮的英雄史诗。可以说，张排长变成了关班长，成为悬浮在银幕上的精神符号，情绪超越了理智，勇气战胜了常识，人物成了精神的赞歌。

（三）一面"浮雕墙"

第四部分"桥"开场，当小战士挺立桥头，身边的士兵奔涌向前，创作者已经放弃了叙事，电影变成了油画，叙述体转为抒情体，写实语言变为写意语言，人物形象被定格、表情被雕刻、意义被凝固成永恒。

最终，中国军人用身体搭建的"桥"，解决了战争的困局，克服了叙事的障碍。缓缓横移的镜头捕捉到每一个士兵的表情，驾驶美军战机的希尔凝视着这人间"神迹"，创作者开始为历史塑像、向英雄致敬。老年史密斯和小胡的旁述最终汇合，他们的声音穿越时间，努力创造历史与当下的共在感，企图在当代对历史的回访和缅怀中，获得富有张力的叙事时间框架。这种结尾既是一个注解，也是一次合唱，更是片尾曲《英雄赞歌》的前奏，导演组显然无意为故事画上终止符，而是将前三段的讲述升华到

民族的高度。

影音关系的复杂性体现为互动、反身和分立三种情况，这注定了声音一方面会辅助叙事、丰富现实的质感，又会主导叙事，提供政治或情感上的另一层"真实"。对声音的这种主导性运用，正是《金刚川》造成抒情体效果的关键。最外层是解说声和非常饱满密集的配乐、音效，前者介绍战争背景、解释战争意义、评价战争精神，后者推动观影情绪的生成；中间层是视点声音，以此旁述回溯历史，创造战争亲历感，表达个人观感；最内层是台词，对人物的精神境界进行开拓和提炼。声音的统一性可能是贯穿全片最明晰的一条主线，将相对松散的三个视点整合起来，完成一元化的价值表达。如果没有密集的音乐、台词、声效和人物精神宣言的"友情提示"，超级英雄身上附载的宏大价值肯定无法落地。

图 7-14　《金刚川》画面

值得注意的是，作为一部纪念中国人民志愿军抗美援朝出国作战 70 周年的影片，《金刚川》跟此前的一大批国庆献礼片一样，目的不在于重返历史、再现现场，而是通过一个叙述性声音、提示性字幕，在将历史推远观看的同时，为观众寻得一个解释历史的位置。在我看来，"注解式"的片尾、公益广告式的结构模式，类型片和宣传片的粗线条混合，使《金刚川》看起来从叙事走向抒情，创作者也开始从幕后走向台前。

本章要点

掌握电影美学的方法，是为了能够对影片进行审美判断。本章从近年来出现的一些电影现象、文本入手，运用电影美学搭建的知识体系，在具体的批评实践中检验审美效果。

反结局、零结局、多结局现象在近年电影中越来越多。结尾体现了叙事者设计时间序列和驾驭结构布局的能力，决定了观众离开故事的方式。"垮掉"的结尾不应被视为故事局部的简单变化，而是当前电影叙事转向的某种症候。它表明：一、故事对知识生产的兴趣降低了，叙事本质正从论证话语转向描述话语；二、观众对结构化的时间产生审美疲劳，故事诉求正从认知转向游戏；三、创作者的叙事权威正

处于自我贬损的焦虑状态，叙事话语机制的主导者正从述者向观者转移。

当前故事存在一个"游牧新世界"的动态模型。人物通过组态化空间的游牧历程，致力于不断生产关于空间的知识体系，通过行动投入公共领域、生产主体自身，在人与空间的互认、互动和互享中重建社会价值。这反映了液态现代性语境下，主体陷落的脱嵌者急欲借空间转型重返社会的动力。"游牧新世界"的故事模型痴迷于对流动性组态化空间的超验想象，以"新世界"知识体系建构为核心。在从技术空间迈向关系空间的美学历程中，个体如何在辩证空间中"再镶嵌化"将是其叙事成败关键。

扩展阅读

1. 克默德：《结尾的意义：虚构理论研究》，刘建华译，辽宁教育出版社，2000。

2. 李欧塔：《后现代状态：关于知识的报告（3版）》，车槿山译，五南图书出版公司，2019。

3. 维特根斯坦：《逻辑哲学论》，贺绍甲译，商务印书馆，1996。

4. 齐格蒙·包曼：《液态现代性》，陈雅馨译，商周出版社，2018。

5. 苏珊·郎格（朗格）：《情感与形式》，刘大基等译，商鼎文化出版社，1991。

6. 谢建华：《认识论递变与电影批评的方法选择》，《当代电影》2023年第8期。

7. Felicity Colman（ed.），*Film*，*Theory and Philosophy*：*The Key Thinkers*（McGill-Queens University Press，2009）。

思考题

1. 什么是"垮掉"的结尾现象？它说明电影叙事发生了哪些重大转变？

2. 创作者为何偏爱让人物穿越不同的异质空间？当前流行的"游牧新世界"故事模型，反映了什么问题？

3. 以《罗曼蒂克消亡史》为例，分析导演是如何创作"感觉电影"的。

4. 为何说《金刚川》反映了国产战争电影的抒情倾向？

后　记

　　2010 年开始，我在本科和研究生阶段分别开设了"影视美学"和"电影美学专题研究"两门课程。在这十多年时间里，电影的制作和播映形态发生了巨大变化，变化幅度甚至超过了美学更新的速度。经历了频繁的修改和升级后，电影更加开放、灵活，也变得更加陌生了。美学研究对此做出了回应，但还未形成系统的论述，视数字技术为"虚假革命"的论调不时闪现，关于电影死亡与新生的叙事仍不绝于耳。数字电影究竟在多大程度上与传统电影美学准则相抵触？它开启或取消了哪些美学的可能性？数字美学究竟是传统美学的延伸，还是一种彻底的决裂？回答这些问题，正是《数字电影美学》写作的初衷。

　　基于此，本书尝试解决两个问题：一是搭建一个相对稳定、新颖的电影美学研究框架，纠正美学越来越泛指的倾向。美学不是"诡辩的话语"，电影美学也不是歪曲作品及趣味判断的工具。二是尽可能吸收近十年电影美学研究的新成果，尤其是英语文献所贡献的学术智慧，以便为读者提供更多的思考线索。任何事物的认知都存在无限的角度和无数的顷刻，静止的分析必然无法令人满意，单一的视点也会歪曲事物的本质。一种有生命力的电影美学，必须具有丰富、完整、开放和可对话的素质。

　　《数字电影美学》的写作历时近三年。能够如愿完成，要感谢家人的支持，使我能够腾出更多时间安心写作。同时，感谢学院提供的良好科研环境，和北京大学出版社给予的宽松写作时间，感谢责任编辑郭莉女士细致耐心的编校工作。《电影艺术》《北京电影学院学报》《艺术广角》等杂志刊发了部分成果，我的研究生肖月做了部分校对和配图工作，邓丽娟协助我做了前期文献整理，在此一并致谢。

博雅教学服务进校园

教辅申请说明

尊敬的老师：

您好！如果您需要北京大学出版社所出版教材的教辅课件资源，请抽出宝贵的时间完成下方信息表的填写。我们希望能通过这张小小的表格和您建立起联系，方便今后更多地开展交流。

教师姓名		学校名称			院系名称		
所属教研室		性别		职务		职称	
QQ				微信			
手机（必填）				E-mail（必填）			
目前主要教学专业、科研领域方向							
希望我社提供何种教材的课件							
书　号		书　名			教材用量（学期人数）		
978-7-301-							
您对北大社图书的意见和建议							

填表说明：

（1）填表信息直接关系课件申请，请您按实际情况**详尽、准确、字迹清晰**地填写。

（2）请您填好表格后，将表格内容拍照发到此邮箱：pupjfzx@163.com。咨询电话：010-62752864。咨询微信：北大社教服中心客服专号（微信号：pupjfzxkf，可直接扫描下方左侧二维码添加好友）。

（3）如您想了解更多北大版教材信息，可登录北京大学出版社网站：www.pup.cn，或关注北京大学出版社教学服务中心的官方微信公众号"北大博雅教研"（微信号：pupjfzx，可直接扫描下方右侧二维码关注公众号）。

北大社教服中心客服专号

"北大博雅教研"微信公众号